디자이너, 마케터,
경영자를 위한
새로운 매니지먼트

디자인 컨설팅

2014년 5월 23일 초판 발행 ❂ 2015년 4월 25일 2쇄 발행 ❂ 지은이 이진렬 ❂ 펴낸이 김옥철
주간 문지숙 ❂ 편집 정일웅, 강지은 ❂ 디자인 임누리 ❂ 마케팅 김헌준, 이지은, 정진희, 강소현
인쇄 스크린그래픽 ❂ 펴낸곳 (주)안그라픽스 우413-120 경기도 파주시 회동길 125-15
전화 031.955.7766(편집) 031.955.7755(마케팅) ❂ 팩스 031.955.7745(편집) 031.955.7744(마케팅)
이메일 agdesign@ag.co.kr ❂ 홈페이지 www.agbook.co.kr ❂ 등록번호 제2-236(1975.7.7)

이 책의 국립중앙도서관 출판시도서목록(CIP)은 서지정보유통지원시스템 홈페이지
(seoji.nl.go.kr)와 국가자료공동목록시스템(www.nl.go.kr/kolisnet)에서 이용하실 수 있습니다.
CIP제어번호 : CIP2014015144

ISBN 978.89.7059.739.3(93650)

디자인
컨설팅

이진렬 지음

안그라픽스

추천의 글

역사적으로, 디자인은 제품의 외관을 꾸미는 것에서 시작했다. 이후 사용자의 심리적 만족을 위한 수단으로 바뀌었다가 최근에는 고객 기업의 비즈니스 전략을 개발하는 데까지 확장되고 있다. 이러한 시대적 변화는 디자인을 중심으로 혁신과 경쟁력 강화를 추구하는 기업의 변화에서 시작한 것이다. 디자이너는 혁신적 사고에 가장 잘 훈련된 전문가이다. 따라서 디자이너는 디자인을 통해 기업의 혁신을 이끌고, 경쟁력을 강화시켜 줄 최고의 적임자라 할 수 있다.

최근 한국디자인진흥원의 분석 자료에 따르면, 우리나라 디자인 산업은 규모면에서 매년 평균 30% 이상의 빠른 성장 속도를 보이고 있다. 하지만 아직 대부분의 디자인 기업들이 영세성을 벗어나지 못하고 있다. 이제 디자인 산업은 고객 기업의 혁신적 성장을 위한 전략적 컨설팅 서비스도 제공함으로써 고객 기업의 경쟁력을 선도하는 핵심적인 역할을 담당해야 한다.

디자인 기업이 컨설팅 서비스 능력을 강화하려면 다양한 분야의 자질을 갖춰야 한다. 아울러 실무에서의 도움을 위해 외국의 디자인 컨설팅 기업 및 디자인 컨설팅 프로젝트 성공 사례 등 벤치마킹할 수 있는 사례에 대한 자료를 구축하고 이를 활용해야 한다.

그러나 아쉽게도 현재까지 국내는 물론이고 세계적으로 디자인 컨설팅에 대한 전반적인 내용을 체계적으로 기술하고 있는 자료가 없다. 따라서 디자인 기업도 타 학문 분야에서 사용하고 있는 전략 등을 일부 차용하여 완성되지 않은 프로세스와 프레임으로 디자인 컨설팅 서비스를 수행하고 있는 실정이다.

이런 상황에서 이 책『디자인 컨설팅』의 출간은 매우 반가운 일이 아닐 수 없다. 이 책은 디자인 컨설팅에 대한 방대한 학술 자료 및 사례 연구가 담겨 있는 매우 유용한 자료이다. 디자인의 관점과 경영의 관점에서, 기업의 비즈니스 전략을 개발하기 위해 디자인이 어떤 역할을 해야 하는지, 아울러 구체적인 디자인 컨설팅 프로세스를 어떻게 추진해야 하는지에 대한 통찰을 제공하고 있다. 이 책을 시작으로 디자인 컨설팅에 대한 다양한 학술적·실무적 자료와 연구 성과가 쌓여 디자인 컨설팅 분야가 일반 경영 컨설팅처럼 탄탄한 이론적 기반을 갖춘 연구 분야로 정착되길 바란다. 이는 향후 디자인 산업의 성장으로 이어질 것이다.

홍정표 한국디자인학회 회장, 전북대학교 산업디자인학과 교수

시작하는 글

오늘날의 기업은 창조와 혁신을 기반으로 기업 경쟁력 강화의 돌파구를 찾고 있다. 그리고 이런 창조와 혁신의 중심에는 디자인이 있다. 이제 디자인은 제품의 포장과 외형을 꾸미는 일에 그치지 않는다. 디자인은 이제 그 자체로 하나의 비즈니스 도구이자 목표가 되어가고 있다. 즉 디자인을 통해 치열해지는 경쟁 환경에서 우위를 달성하고, 기업의 브랜드 가치를 높이고자 하는 것이다.

현대 사회의 기업들은 전략적인 수준의 디자인 컨설팅 서비스를 원하고 있으며, 전략적인 파트너로서의 디자인 컨설턴트를 요구하고 있다. 이에 따라 디자인 전문회사도 과거와는 다른 방식의 서비스를 제공해야 할 상황에 놓이게 되었다. 즉 단순한 디자인 개발에서 벗어나 기업의 전략적 파트너로서 기업 경영의 전반적인 상황을 이해하고, 기업이 추진할 수 있는 전략적인 도구로서의 포괄적인 디자인 컨설팅 서비스를 수행해야 하는 것이다.

디자인 컨설팅은 고객 기업이 당면하고 있는 문제를 디자인 서비스를 중심으로 해결하는 과정을 의미한다. 디자인 컨설팅이 다루는 문제는 제품 개발, 브랜드 개발, 업무 프로세스 개선, 조직문화 개선, 기업 전략 개발 등 다양한 범위에 걸쳐 있다. 따라서 디자인 컨설팅은 디자인과 경영이라는 두 가지 축의 균형 잡힌 관점에서 기업이

당면한 문제를 진단하고, 전략을 개발하며, 디자인 개발을 통해 기업의 성장과 발전을 위한 솔루션을 제공할 수 있어야 한다.

　최근 미국, 영국 등 디자인 선진국을 중심으로 디자인 전문회사가 기업 경영의 관점에서 비즈니스를 창출하는 포괄적 컨설팅 서비스 기업으로 진화하고 있으며, 많은 국내 디자인 기업도 과거와는 다른 차원의 디자인 컨설팅 서비스를 제공함으로써 디자인 산업의 새로운 지평을 열고 있다. 그러나 아직까지 우리나라 학계에서는 디자인 컨설팅 서비스에 대한 정확한 이론적 근거와 실무적 활용 방법을 제시하지 못하고 있다.

　이 책은 디자인 컨설팅에 대해 그 개념부터 현황, 앞으로의 방향 등 전반적인 내용을 체계적이고 포괄적으로 다루고 있다. 그럼으로써 향후 디자인 기업을 포함한 디자인 컨설턴트가 직면할 디자인 컨설팅 서비스에 대한 이론적·실무적 지침을 제공하고자 했다.

　최근 기업들의 디자인 컨설팅에 대한 수요가 폭발적으로 증가함에 따라 많은 디자인 회사들이 컨설팅 능력 강화의 필요성을 절실히 원하고 있다. 이 책을 통해 디자인 회사가 디자인 컨설팅 능력을 갖추고, 디자인이 기업의 창조와 혁신을 선도하는 데 이바지하기를 기대해본다.

디자인의 가치가 세상을 지배한다.

모든 분야에 걸쳐 소비자는 더 나은 디자인에

관심을 보이며, 이를 입증하는 증거는 무수히 많다.

앨런 조지 래플리 프록터앤드갬블 CEO

1장

디자인 컨설팅의 개념

1

디자인 컨설팅의 시대가 온다

디자인 컨설팅의 시대가 왔다. 21세기에 들어 사람들의 삶의 방식이 다양해지면서 기업들은 디자인에서 새로운 성장 동력을 찾고 있다.[1] 기업들은 글로벌 경쟁이 가속화됨에 따라 신속한 시장 대응을 위해 다운사이징down-sizing과 같은 구조조정을 이루어 왔고,[2] 이러한 결과 디자인 전문회사의 중요성이 더욱 커졌다.

　미국《디자인 경영저널Design Management Journal》의 편집위원장인 토머스 월튼Thomas Walton은 기업들이 디자인 업무의 아웃소싱을 늘리는 이유를 다음과 같이 세 가지로 정리하고 있다.

　첫째, 기업들은 불확실한 경영 환경에서 위험 가능성을 줄이기 위해 기업의 규모를 축소시키는 다운사이징 전략을 증대시키고 있으며, 이에 따라 기업 내부의 디자인 부서in-house design를 없애고 외주 전략을 취하고 있다. 둘째, 효율적인 디자인은 디자인뿐 아니라 마케팅, 소비자 조사, 엔지니어링, 생산 및 브랜드 전략까지 다양한 분야에 걸쳐 종합적으로 이루어져야 하는데, 내부 디자인 부서에서 이 모든 업무를 모두 담당하기에는 그 역량이 제한적이다. 따라서 다양한 역할을 포괄적이고 종합적인 관점에서 다룰 수 있는 외주 기관이 더 효율적이라는 인식이 증가하고 있다. 셋째, 디자인은 기술공학적인 요소가 그다지 강하지 않기 때문에 외부의 전문 기관을 통해 더 효율적으로 관리할 수 있다고 믿는 경향이 늘고 있다.[3]

1
Tom Peters, "The Pursuit of Design Mindfulness", *I.D. Magazine*, September·October. 75, 1995.

2
Gianfranco Zaccai & Gerald Badler, "New Directions for Design", *Design Management Review*, Vol.7(2), 1996, p.54.

3
Tomas Walton, "Outsourcing Wisdom: Emerging Profiles in Design Consulting", *Design management Review*, Vol.7(2), 1996, pp. 5-8.

구분	2001	2004	2006	2010
디자인 산업 규모	4.1조	6.2조	6.8조	7.9조
일반 기업 디자인 투자	3.5조	5.4조	5.9조	4.3조
디자인 전문회사 총 매출액	5,211억	7,815억	8,848억	1.95조
디자인 전문회사 평균 매출액	2.4억	2.6억	3.8억	6.48억
디자인 전문회사 평균 종업원 수	4.4명	4.2명	4.7명	5.48명

디자인 전문회사
통계 연도별 성장추이.

4
지식경제부, KIDP,
『2011 산업디자인통계조사』,
'디자인 전문회사 인력 현황
및 실태조사', 2011.

이러한 현상은 산업자원부(현 산업통상자원부)와 한국디자인진흥원 (KIDP)이 발표한 보고서 『2011 산업디자인통계조사』[4]에서도 살펴 볼 수 있다. 보고서에 따르면, 우리나라 디자인 산업의 규모는 2004년 6.2조 원에서 2010년에 7.9조 원으로 6년간 27.4% 증가했다.

　구체적으로 살펴보면 일반 기업의 디자인 투자 금액 증가율은 2004년에 비해 2010년 22.7%로 나타났으나, 상대적으로 디자인 전 문회사 매출액은 2004년 5,221억 원 수준에서 2010년에는 1.95조 원 으로 273.5%의 높은 성장률을 보여주고 있다. 일반 기업들의 디자 인 투자는 소폭 상승하고 있지만, 디자인 전문회사의 매출액이 급격 히 증가한 것이다. 이것으로 볼 때 일반 기업들이 디자인 개발에서 외 부 디자인 전문회사에 더 많이 의존하고 있음을 알 수 있다. 이처럼 디자인 산업의 규모가 커짐에 따라 디자인 전문회사의 평균 매출액 과 평균 직원 수도 크게 늘어나는 등 디자인 산업이 규모의 경제에 진 입했음을 알 수 있다. 디자인 전문회사의 평균 매출액은 2004년 대비 2010년에는 183.3% 증가하였고, 평균 직원 수도 2004년 대비 2006 년 4.4명에서 5.48명으로 24.5%의 증가 추세를 보인다.

　디자인의 중요성에 대한 인식이 커지고 디자인을 통한 새로운 성 장 동력을 찾는 현대 기업의 흐름 속에서, 이와 같은 디자인 전문회사 의 성장은 향후 지속될 전망이다. 일반 기업들이 디자인의 중요성을

크게 인식하고 디자인 투자를 늘리면서, 디자인 전문회사에 요구하는 역량도 종합적인 컨설팅 능력까지 포함하는 등 과거에 비해 더 다양해질 전망이다.[5]

이러한 전망에 따라 디자인 전문회사들은 전통적으로 유지해왔던 기업 운영 방식을 새로이 바꾸어야 할 상황에 처했다.

5
Gianfranco Zaccai &
Gerald Badler, op.cit.,
1996, pp. 54-55.

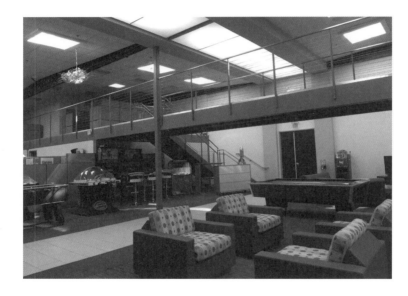

"디자인 사무실의 공간 구성이
디자이너의 상상력을
자유롭게 한다."
미국의 대표적 디자인
컨설팅 기업 라이트디자인
Light Design의 사무실 풍경.

2

디자인 컨설팅의 정의

컨설팅의 의미

컨설팅consulting이란 넓게는 해당 분야의 전문가가 특정 대상에 대한 전문지식을 바탕으로 문제점을 분석하고 구체적인 해결책을 제시하는 활동이라 할 수 있다. 사전적 의미로는 "특정 분야에 대한 전매적인proprietary 지식이나 정보, 전문성 등을 바탕으로 의뢰인으로부터 대가를 받고 자문이나 조언을 제공하는 서비스 활동"[6]을 말한다.

국제노동기구(ILO)는 컨설팅을 "조직의 목적을 달성하는 데 따르는 경영·업무상의 문제점을 해결하기 위해, 새로운 기회를 발견·포착하고 학습을 촉진하며 변화를 실현하는 관리자와 조직을 지원하는 독립적인 전문 자문서비스"로 규정한다. 컨설팅은 의료·부동산·스포츠 등 다양한 분야에서 성장하고 있으나 가장 활발한 분야는 기업 경영 분야이며, 따라서 경영 컨설팅에 대한 정의가 가장 많다.

기업이 컨설팅을 받는 목적은 첫째, 경영과 비즈니스상의 문제를 해결하기 위해, 둘째, 새로운 기회를 발견하고 이를 활용하기 위해, 셋째, 새로운 지식에 대한 학습을 위해, 넷째, 변화를 실행하기 위해, 다섯째, 조직이 추구하는 바와 목적의 달성을 위해서이다.

이처럼 컨설팅은 기업의 유지·성장에 반드시 필요한 경영 활동 중 하나라고 볼 수 있다. 한국중소기업청은 컨설팅을 주로 경영관리 및 혁신, 인사·조직 및 인력 개발, 재무·회계 관리, 생산 관리, 제품

6
조영대, 『비지니스 컨설팅 서비스』 남두도서, 2005, 13-14쪽.

개발·마케팅, 품질 인증·해외 규격 R&D·기술검사, IT 및 기타로 분류하고 있다. 그리고 이제 디자인 컨설팅이라는 개념이 포함되기를 기다리고 있다.

7
정경원, 『세계 디자인 기행』
미진사, 1996, 55쪽.

디자인 활동의 새로운 영역, 디자인 컨설팅

산업사회가 시작되면서 컨설팅의 역사가 시작되었으며, 특히 1940년 대 제2차 세계대전 당시 전쟁의 승리를 위한 국가 경영과 군대의 효율적인 운영에서 컨설팅은 아주 중요한 역할을 담당하였다. 효율적인 물자조달을 위한 선형계획법 등의 신기술은 처음에는 군사적인 목적으로 사용되었으나 점차 비즈니스와 공공 목적으로 사용되었다. 그 후 1980년까지 급격한 기술 변화와 신경제의 발달, 산업·상업·금융의 국제화로 인해 컨설팅의 수요가 크게 확대되었고, 수출입·경영·엔지니어링·마케팅 분야에서 전문적인 컨설팅 이론이 확립되었다. 현재 전문 컨설팅은 거의 모든 산업 분야에 걸쳐 활발히 전개되고 있으며, 디자인 분야에서도 1980년대 디자인 전문회사의 성장과 더불어 컨설팅이 활성화되기에 이르렀다.

디자인 전문회사란 '디자인 컨설턴트design consultant'나 '디자인 컨설턴시design consultancy'라는 영어를 우리말로 옮긴 것으로, '고객과 기업들을 위한 전문적인 디자인 서비스를 제공하는 회사'를 가리킨다.[7] 우리나라에서는 '산업디자인 진흥법 제9조 1항'에 따라 '산업디자인 전문회사는 산업디자인에 관한 개발·조사·분석·자문 등을 전문적으로 행하는 회사'로 동법 동조 제3항에 의거 한국디자인진흥원이 신고 업무를 위탁·운용하고 있다. 미국에서 디자인 용역을 제공하는 회사들은 컨설팅 업체로 분류되어 서비스 산업으로 분류된다. 미국의 표준 산업분류코드(SIC)에 의한 산업분류체계를 따르면, 디자인 전문회사는 경영 및 홍보 서비스 분류에 속해 있다. 이와 달리 우리나라는 한

국표준산업분류(KSIC)[8]에서 디자인의 정의 및 분류를 서비스업에 포함하는 '전문 디자인업'의 분류번호 746번을 부여해 인테리어디자인, 제품디자인, 시각디자인, 기타 전문디자인으로 분류·관리하고 있다.

　　기업 활동에 있어서 디자인의 중요성이 커지고 기업들의 적극적인 아웃소싱이 늘면서 디자인 전문회사들은 과거의 고객 기업이 요구했던 것과는 다른 상황에 직면하고 있다. 즉 디자인 개발이라는 영역을 넘어 디자인을 중심으로 한 종합적인 컨설팅 능력까지 필요하게 된 것이다. 이러한 현상에 대해 지안프랑코와 제럴드는《디자인 경영 저널》에서 디자인 전문회사들이 경영 컨설팅 기업의 특성을 닮아가고 있다고 말하였다.[9]

　　이와 같이 현대적 의미에서 디자인 컨설팅은 디자인 개발의 차원을 넘어, 디자인을 통한 혁신과 이에 맞는 전략적 차원의 컨설팅으로 정의되어야 한다. 따라서 디자인 컨설팅이란 "고객 기업을 위해 디자인 문제를 분석하고 해결안을 추천하기 위해 고도의 전문지식과 기법을 활용하는 디자인 전문가들의 지원 서비스"[10]로 정의할 수 있으며, 여기에서 디자인 전문가들이란 "디자인을 가시화시켜 체계적인 프로세스를 통하여 맡은 바 디자인 업무를 성공적으로 완수시켜야 할 책임을 위임받은 사람들"[11]이라 할 수 있다.

디자인 산업의 역사

스위스의 미술사가 지크프리트 기디온은 저서 『기계화의 명령 Mechanization Takes Command』에서 "일상생활에서의 점진적인 변화가 역사의 폭발만큼이나 중요하다."고 했다. 이는 국내외에서 발생하는 경제적, 기술적, 문화적 측면에서의 작은 순간들이 모여 궁극적으로 오늘날의 디자인 산업을 형성하게 되었음을 시사한다.

　　1900년대 초반 미국 대형 기업의 성장은 마케팅 도구로서의 디

8
한국표준산업분류란 "국내 경제 활동의 구조 분석에 필요한 통계 자료의 생산과 그 생산된 자료간의 국내·외 비교 분석 목적에 모든 기관이 통일적으로 사용하도록 국내의 산업구조 및 실태 하에서 각 생산 단위가 수행하고 있는 모든 산업 활동을 일정한 분류 기준과 원칙에 따라 일반적인 형태로 유형화한 것"으로 우리나라는 1963년부터 국제연합(UN) 통계청이 작성한 국제표준산업분류방식에 따라 우리나라의 산업 특성에 맞는 '한국표준산업분류'를 제정· 사용해왔다. 현행 산업분류는 산업 구조의 변화를 반영하기 위하여 2007년 2월 1일 제9차 개정 고시, 2008년 2월 1일부터 시행됐으며, UN 국제표준산업 분류를 기초로 작성되었다.

9
Gianfranco Zaccai & Gerald Badler, "New Directions for Design", Design Management Review, Vol.7(2), 1996, p. 54.

10
조동성, 「디자인혁명, 디자인 경영」 《디자인 네트》, 2003, 63쪽.

11
이영숙, 「국내 디자인 컨설팅 산업의 현황과 발전 방안에 관한 연구」, 한성대학교 대학원, 2005, 43쪽.

IBM 로고의 역사.

1888

1891

1911

1924

1947

1956

1972

자인에 대한 새로운 수요를 창출했다. IBM과 컨테이너코퍼레이션오
브아메리카Container Corporation of America는 대중에게 일관된 이미지를 제
시하기 위해 엘리엇Eliot N.과 허버트Herbert B., 폴 랜드Paul Rand 같은 다
재다능한 디자이너를 고용하여 제품의 스타일링과 회사의 그래픽 및
회사 건물 외관을 통합하였다.

 IBM은 천공카드 작성기 제조사에서 컴퓨터 회사로 전환한 회사
였다. 이 쉽지 않은 작업을 위해 IBM은 브랜드 이미지를 효과적으로

활용했다. 새로운 로고는 1947년 1월 《비즈니스 매거진Business Machines》에 소개되었으며, 그전까지 사용하던 지구 모양의 로고는 베톤볼드Beton Bold 서체로 쓴 간결한 새 로고로 다시 탄생했다. 이후 1956년 5월 IBM의 CEO가 된 토머스 왓슨 2세는 새로운 시대를 맞아 컴퓨터를 IBM의 주력사업으로 정하고 전사적인 혁신에 착수하였다. 토머스 왓슨 2세는 CEO가 된 뒤 가장 먼저 회사의 로고를 바꾸었다. 저명한 그래픽 디자이너인 폴 랜드Paul Rand가 만들어낸 새로운 로고는 기존의 베톤볼드 서체의 로고를 시티미디엄City Medium 서체로 바꿈으로써 'IBM' 문자가 더욱 견고하면서도 정제되고 균형 잡힌 모습으로 드러나게 했다. 1972년 IBM은 폴 랜드가 디자인한 새로운 로고를 채택했는데, 기존의 로고에 가로 줄무늬를 넣음으로써 '속도와 활력'의 이미지를 강조했다. 이후 이 간결한 디자인은 세계에서 가장 유명한 로고 중 하나가 되었으며, 수많은 회사들이 IBM의 디자인 철학을 따르고 있다.

디자인 전문회사가 태동한 것도 IBM이 디자인의 혁신을 시도한 시기와 맞물린다. 경제공황 이후 유럽식의 이상적 모던디자인에서 벗어나 자본주의 체제에 어울리는 디자인을 찾으려는 노력이 이어졌고, 실용주의에 근거한 스타일링과 비즈니스의 결합은 디자인 전문회사의 출범을 가속화하였다. 결국 월터 도윈 티그Walter Dorwin Teague를 선두로 하여 노먼 벨 게데스Norman Bel Geddes, 레이먼드 로위Raymond Loewy, 헨리 드레이퍼스Henry Dreyfuss 등이 디자인 산업 초창기인 1920년대 초기 디자인 전문회사를 설립하였다.

1930년대에 이르러 디자이너가 전문 직업으로 인정받기 시작했다. 이와 함께 디자인 컨설팅 산업이 본격적으로 정착기에 이르렀고, 기업들이 외부 디자인 컨설턴트를 활용하는 빈도도 높아졌다. 당시 미국의 분위기는 대량 생산 및 잇따른 제조 공정 기술의 발달이 디자인에 막대한 영향을 미쳤으며, 헨리 포드가 신봉한 표준화와 이후 제

너럴모터스의 앨프리드 슬론Alfred Sloan이 개발한 대량 생산과 다양성 추구가 보여주는 극명한 대조는 제조 방법과 작업의 본질적인 성격, 시장의 힘이 제품의 외관(디자인)및 광고 방법과 이에 따른 소비자의 제품 인식에 어떻게 영향을 미치는지를 적나라하게 보여주었다.

아울러 독일 나치 정부가 1933년 바우하우스Bauhaus를 폐쇄하자 교수 중 일부는 미국에서 새로운 일자리를 찾게 되는데, 이로써 미국 디자인 교육은 본질적인 변화를 맞이한다. 독일 바우하우스의 리더 중 하나였던 라슬로 모호이너지는 뉴바우하우스라 불린 시카고의 인스티튜트오브디자인Institute of Design을 세우기도 했다.[12]

이와 같은 정치적 사건뿐 아니라 미국의 정치적 자유와 경제적 급성장은 외국의 훌륭한 디자이너를 끌어들이는 유인으로 충분했다. 미국 산업디자인의 아버지라 불리는 레이먼드 로위[13]는 1919년 프랑스에서 건너와 미국 디자인 업계에 큰 반향을 불러일으켰다. 이후 이탈리아 출신의 렐라 비넬리Lella Vignelli와 마시모 비넬리[14], 영국에서 교육을 받은 로스 러브그로브[15]도 다양한 분야에서 국제적인 특성을 미국 디자인에 가미시켰다. 이 시기에 미국 디자이너협회1938, 영국 산업미술가협회 등이 결성되었다.

1940년대에는 제2차 세계대전 이후 군수산업이 민수체제로 전환됨에 따라 디자인 수요가 폭증하였고, 사회적으로도 디자인에 대한 믿음이 커졌다. 이때를 기해 디자인 컨설팅 산업의 기반이 구축되었다. 미국 내에서만 2,000여 명의 디자이너가 활동할 정도로 디자인 컨설팅 산업의 성장은 눈부셨다. 전쟁은 디자인에 관한 모든 분야에서 혁신을 일으켰다. 전쟁 시기에는 무기 기술이 급속히 발전하기 마련인데, 이를 반영한 신제품을 생산하기 위해 기존의 산업 시설을 재정비하게 이르렀다. 이 결과로 생겨난 대표적인 것들로 군용 지프, 버크민스터 풀러Buckminster Fullers의 다이맥션전개유닛Dymaxion Deployment Unit(공군용 경량 막사) 등이 있다. 헨리 드레이퍼스가 미국 육군을 위

12
라슬로 모호이너지(Lásló Moholy-nagy, 1895-1946)는 1895년 헝가리의 비츠보르소드에서 태어나 1946년 미국의 시카고에서 세상을 떠난 시각예술가이다. 나치 정권에 의해 바우하우스가 강제로 문을 닫게 되자 미국으로 건너가 뉴바우하우스 운동을 일으켜 이를 계승·발전시켰다.

13
레이먼드 로위(1893-1986)는 미국 디자인 1세대를 대표하는 디자이너로, 20세기 산업디자인에 큰 영향을 미쳤다. 그가 디자인한 럭키스트라이크 담배 포장의 밝고 명쾌한 이미지는 미국 문화를 상징하는 하나의 심벌이 되었다. 자동차와 선박, 기관차, 항공기 등의 제품뿐만 아니라 엑손, 쉘, 영국 정유 등 오늘날에도 유명한 기업체의 대표적 심벌을 디자인했다.

14
마시모 비넬리(Massimo Vignelli, 1931-)는 밀라노에서 태어나 밀라노와 베네치아에서 건축을 전공한 이후, 미국으로 건너가 1957년 부터 1960년까지 일리노이 공대 디자인칼리지에서 디자인을 전공하였다. 그래픽, 기업 CI, 출판 디자인, 건축 그래픽, 전시회, 인테리어, 가구 등을 비롯해 미국과 유럽의 유수 기업의 제품을 디자인했다. 그의 작품은 뉴욕 현대미술관, 메트로폴리탄미술관, 브루클린뮤지엄, 뉴욕의 쿠퍼휴잇 뮤지엄 등 유명 미술관의 영구 소장품이기도 하다.

해 디자인한 105미리 대공포, 월터 도윈 티그가 해군을 위해 개발한 152개의 프로젝트도 제2차 세계대전 당시의 사회적 현상을 반영한 것이다. 이 시기에 영국 산업디자인카운슬CoID이 설립되었고(1944), 영국에서는 디자인연구단Design Research Unit이 발족되었다(1943).

1950년대는 디자인 컨설팅 산업의 도약기라 할 수 있다. 이 시기에 프리랜서 디자이너의 활동이 폭발적으로 증가하는 동시에 디자인 컨설팅 기업들도 늘어나게 되었다. 미국과 영국, 독일 중심으로 이루어지던 디자인 컨설팅 산업은 이 시기에 전 세계로 확산되었으며, 특히 이탈리아, 스페인, 스칸디나비아 반도 주변 북서유럽 국가들의 디자인 컨설팅 산업이 발전하기 시작하였다. 1950년대에 디자인 컨설팅은 디자인 영역의 전문적인 분화보다는 제품디자인, 포장디자인, 그래픽디자인, 마케팅, 데이터 처리까지 토털 서비스를 제공하는 방향으로 나아갔으며, 디자인에 마케팅과 경영의 개념이 도입되기 시작한 것도 이 시기라 할 수 있다.

15
로스 러브그로브
(Ross Lovegrove, 1958-)는 런던 맨체스터공과대학과 왕립예술대학에서 공업디자인을 배운 이후, 1980년대 초에 디자이너로 프록디자인에 소속해 애플, 소니 등의 프로젝트를 수행하였다. 2005년 《타임》과 CNN이 선정하는 기술 혁신상인 '월드 테크놀로지 어워드'를 수상하기도 하는 등 영국이 낳은 세계적인 산업디자이너로 인정받고 있다.

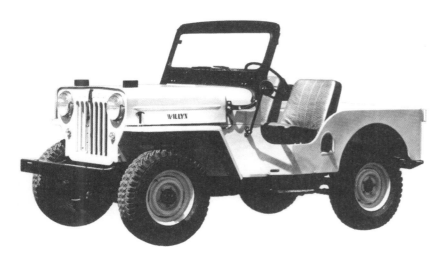

최초의 민간용 지프.
Jeep CJ-3B. 지프의 역사는 제2차 세계대전 직전인 1940년 7월로 거슬러 올라간다. 당시 미군과 연합군은 기존 포드 T 모델과 군용 모터사이클을 대체할 군용 차량 제작사로 윌리스오버랜드를 선택했다. 세 명의 군인을 태우고 산악지형에서 자유롭게 주행할 수 있는 사륜구동 자동차 개발을 추진한 것이 지프의 시초이다.

시기	주요 인물·기관	시대적 상황	비고
1920년대 디자인 전문회사의 태동	• 월터 도윈 티그(1926) 산업디자인을 직업으로 인정받기 위해 소송 제기· 디자인 사무실 설립 • 노먼 벨 게데스(1927) 최초의 공업디자인 사무실 설립· 최초로 시장조사 개념을 디자인에 도입 • 레이먼드 로위(1929) 뉴욕에서 디자인 스튜디오 설립· 상업적으로 가장 성공한 디자이너 • 헨리 드레이퍼스(1929) 뉴욕에 개인 디자인 회사의 설립	• 경제공황 이후 유럽식의 이상적 모던디자인을 탈피하여 자본주의 체제에 적합한 디자인 모색 • 프래그머티즘에 근거한 스타일링 + 비즈니스 성향	• 제1차 세계대전 이후 급속한 경제 성장에 따른 대량 생산, 대량 공급, 대량 소비사회의 진입 • 대공황(1929) 뉴욕 증권시장의 붕괴, 기업의 수용에 부응하는 디자인 전문회사의 출현
1930년대 디자인 컨설팅 산업 안착	• 허버트 리드(1942) 영국 최초 컨설턴트 디자인팀인 디자인 연구단 주도 • 미샤 블랙(1935)	• 산업디자인 컨설턴트가 전문 직업으로 정착 • 기업들의 외부 전문 디자인 컨설턴트 활용 확대	• 미국 디자이너협회 설립(1938), ADI로 시작하여 1951년에 IDI로 개명 • 산업미술가협회 결성(영국)
1940년대 디자인 컨설팅 산업의 기반구축	• 헨리드레이퍼스 미 육군을 위해 105mm 대공포 디자인 • 월터 도윈 티그 미 해군을 위해 152개의 프로젝트 개발 • 할리얼어소시에이츠	• 제2차 세계대전 이후 군수산업이 민수체제로 전환됨에 따라 디자인 수요 폭증 • 사회적으로 디자인에 대한 믿음 증대 • 미국 내 2,000여 명의 디자이너 활동	• 제2차 세계대전(1945) • 영국 산업디자인카운슬(CoID) 설립(1944) • 영국 디자인연구단 발족(1943)
1950년대 디자인 컨설팅 산업의 도약기	• 팬암아메리칸디자인 설립(1957) 제품, 포장, 그래픽, 마케팅, 데이터 처리까지 토털 디자인 서비스 제공 • 야곱옌센디자인 설립(1958)	• 대규모 프리랜스 디자이너의 활동 증가 • 미국, 영국 이외에 이탈리아, 스페인, 북서유럽 등에서 디자인 컨설팅 산업의 발전 • 디자인에 마케팅과 경영의 개념을 도입	• 미국 산업디자이너협회(SID) 설립(1954), 1955년 ASID로 개명 • ADI의 황금컴퍼스상 제정(1954) • 독일 울름조형대학설립(1950) • 독일 IF디자인어워드 제정(1953) • 독일디자인카운슬 설립(1953)

시기	주요 인물·기관	시대적 상황	비고
1960년대 디자인 컨설팅 산업 확대기	• HLB 창립(1963) • 이탈디자인 설립(1968) • 마이클 파(1966) 디자인 경영 정의 • 프록디자인 설립(1969)	• 미국, 이탈리아, 영국, 북서유럽, 스페인, 스칸디나비아 등 디자인 컨설턴트의 급속한 확대 • 디자인 경영 개념의 도입	• 미국 산업디자이너협회(IDSA) 출범(1965) • IDI와 ASID를 통합하여 단일단체로 결성 • 미국패션디자이너협회 설립(1962) • 베를린 국제디자인센터 개소(1968)
1970년대 디자인 컨설팅 산업 발전기	• 피치 설립(1972) • BMW디자인웍스USA 설립(1977) • IDEO의 전신인 데이비드켈리 디자인 설립(1978) • 이메지네이션그룹 설립(1978)	• 기업의 전략적 수단으로서의 디자인 도입 활성화 • 기업들의 디자인 전문회사 활용의 폭발적 증가	• 디자인경영협회(DMI) 발족(1975) • 독일 디자이너연합(AGD) 결성
1980년대 디자인 컨설팅 산업 중흥기	• 스마트디자인 설립(1980) • 디자인컨티넘 설립(1983) • 지바디자인 설립(1984) • 루나디자인 설립(1984)	• 디자인과 첨단과학·공학의 융합 • 기술, 디자인, 문화의 융합 • 디자인 영역의 확장 • 유니버설디자인 개념의 등장 • 디자인 리서치, 방법론 연구의 활성화	• 독일 산업디자이너 프리랜서협회(ASID) 결성(1986)
1990년대 디자인 컨설팅 산업 진화기	• IDEO 창립(1991) • 퓨즈프로젝트 설립(1999) • 아스트로 스튜디오 설립(1994) • 윕소 창립	• 개인용 컴퓨터 보급의 확대로 감성적인 디자인이 널리 확산됨 • 디자인 컨설턴트들이 규모와 인력, 체계적인 시스템을 갖추어 디자인과 디자인 전략에 관한 컨설팅 • 다학제적·기업형 디자인 컨설팅 기업이 등장함	• 디자인 경영의 개념이 확산됨에 따라 디자인 정책을 디자인 컨설턴트에게 맡기는 경향이 강화됨

디자인 컨설팅 산업의 역사적 흐름.

1960년대는 디자인 컨설팅 산업의 확대기라고 일컬어질 정도로 미국, 이탈리아, 영국, 북서유럽, 스페인, 스칸디나비아반도의 디자인 컨설팅 사업이 급속하게 확장되었고, 다수의 디자인 컨설팅 기업이 출현하였다. 이 시기에 세계적인 디자인 컨설팅 회사로 발돋움한 헙스트라자벨Herbst Lazar Bell, HLB(1963), 이탈디자인Italdesign(1968), 프록디자인

Frog Design(1969) 등이 설립되었다. 1965년에는 산업디자이너협회(IDI) 와 미국산업디자이너연합회(ASID)가 합쳐지고, 산업디자인교육협회IDEA까지 결합하여 현재의 미국산업디자이너협회Inderstrial Designers Society of America, IDSA가 발족되었다. 디자인 경영의 개념이 도입된 것이 이 시기에 해당한다. 디자인 경영이라는 용어는 1965년 영국 왕립예술협회(RCA)가 디자인위원회와 함께 격년제로 디자인경영상Presidential Awards for Design Awards 제도를 실시하면도 공식적인 용어로 통용되었다. 디자인 경영의 개념이 인식됨에 따라 기업도 점차 디자인을 스타일링의 관점에서 전략적인 관점으로 전환하는 계기가 마련되었다.

1970년대는 디자인 컨설팅 산업의 발전기로, 1960년대에 시작된 디자인 경영의 개념이 기업에 확산되면서 디자인을 기업의 전략적 수단으로 도입하는 사례가 늘어난 시기이다. 이때부터 기업은 디자인을 적극적으로 활용하였고, 이에 따라 세계 각국에서 디자인 컨설팅 기업이 폭발적으로 증가하게 되었다. 피치Fitch(1972), 데이비드켈리디자인David Kelly Design(1978), 이미지네이션그룹Immagination Group(1978) 등이 창립된 시기이며, 미국에서는 디자인 경영협회Design Management Institute가 발족되었고, 독일에서도 독일 디자이너연합(AGD)이 결성되었다.

1980년대에는 디자인 분야가 다른 학문 영역으로 확장되면서 디자인 컨설팅 분야도 새로운 전기를 맞은 디자인 컨설팅 산업의 중흥기라 할 수 있다. 디자인과 첨단과학 및 공학이 융합되고, 기술과 문화가 융합되면서 디자인 영역이 확대되었고, 디자인 리서치, 디자인 방법론 등과 같은 디자인 연구의 활성화가 시작되었다. 디자인 영역에서는 비즈니스적 관점뿐 아니라 디자인 자체의 철학에 대한 고민도 깊어지면서 유니버설디자인universal design, 인클루시브디자인inclusive design, 지속가능한 디자인sustainable design, 친환경디자인echo design, 책임 있는 디자인responsible design 등과 같은 철학적 개념이 탄생하였다. 독일에서는 1986년 산업디자이너프리랜서협회(ASID)가 결성되었다.

1990년대는 디자인 컨설팅 산업의 진화기이다. 이 시기는 디자인 컨설턴트들이 규모와 인력, 그리고 체계적인 시스템을 갖추어 디자인과 디자인 전략에 관한 컨설팅을 본격적으로 시작한 시기로, 진정한 의미에서 디자인 컨설팅 산업의 시작이라고 볼 수 있다. 기업에서는 본격적으로 디자인 경영의 개념이 확산되었으며, 미국의 프랫대학교, 영국의 브루넬대학교와 웨스트민스터대학교 등에서 디자인 경영 교육 프로그램이 설립되었다. 또 디자인 경영의 중요성을 인식한 기업들이 디자인 컨설턴트에게 전적으로 의뢰하는 경향이 강하게 나타났다. 아울러 개인용 컴퓨터의 보급의 확대로 감성적인 디자인이 널리 확산되었으며, 디자인 컨설턴트들이 규모와 인력, 체계적인 시스템을 갖추어 디자인과 디자인 전략에 관한 컨설팅을 실시하였다. IDEO와 같은 다학제적인 기업형 디자인 컨설팅 기업이 등장하기 시작하였다. 이 시기에 설립된 디자인 컨설팅 기업들은 IDEO(1991), 퓨즈프로젝트Fuse Project(1999), 아스트로스튜디오Astro Studio(1994), 윕소 Whipsaw 등이 있다.

디자인 컨설턴트에게 필요한 자질

디자인 컨설턴트는 쉽게 말해 '고객 기업을 위해 디자인 문제를 분석하고 해결안을 추진하기 위해 고도의 디자인 전문 지식과 기법을 활용하는 디자인 전문가 혹은 디자인 전문가의 집단'이라 할 수 있다.
디자인 컨설턴트는 디자인 능력과 컨설팅 능력을 모두 갖춰야 하기 때문에 다른 분야의 컨설턴트보다 더 많은 능력이 필요하다. 일반적으로 디자인 컨설턴트에게 필요한 능력으로는 개념적 능력, 관계적 능력, 기술적 능력, 분석적 능력, 통합적 능력 등이 있다.

개념적 능력conceptual skill은 정확한 관찰과 판단 능력을 바탕으로 전체와 부분의 관계를 이해함으로써, 올바른 디자인 기획과 의사결정

을 하는 능력이다. 개념적 능력을 위해서는 디자인 전반에 걸친 전문 지식을 겸비해야 하며, 미래지향적인 개념과 디자인을 식별할 수 있는 능력이 있어야 한다.

관계적 능력human skill은 원활한 커뮤니케이션을 바탕으로 원만한 인간관계를 가지는 능력이다. 디자인에 대한 커뮤니케이션, 계약 진행, 디자인팀의 리더로서의 인간관계 등 바람직한 관계 지속을 위해 꼭 필요한 능력이다.

기술적 능력technical skill은 디자인 업무를 효율적으로 추진하는 데 필요한 능력으로, 컴퓨터의 사용, 디자인 툴 및 소프트웨어 사용에 대한 능력과 함께 디자인 문제를 구조적으로 파악하고 창의적인 아이디어나 해결책을 이끌어내기 위한 다양한 프로세스(브레인스토밍, 시네틱스 등)를 잘 이해하는 능력이다.

분석적 능력analytic skill은 디자인 개발을 위해 필요한 정보 수집, 문제 발견 등과 같은 일련의 정보 관리 및 운용 능력을 의미한다. 이를 위해 다양한 정보 수집 방법과 분석 기법에 대한 지식이 필요하다.

통합적 능력integral skill은 개별적인 지식과 정보를 종합하여 통합적인 문제 해결 방안으로서의 대안을 제시하는 능력이다. 지식과 정보를 이해하고, 미래를 예측하며, 이를 바탕으로 창조력을 발휘하여 최종 디자인 솔루션에 도달하는 과정으로, 디자이너에게 가장 중요한 능력 중 하나라고 할 수 있다.

3
현대의 기업과 디자인 컨설팅

기업이 새로운 제품을 출시하려면 마케팅, 소비자 및 사회·문화적 환경 조사, 산업디자인, 그래픽디자인, 공학 및 생산설계 브랜딩, 아이덴티티 구축, 웹사이트 디자인 등 포괄적인 업무를 거쳐야 한다. 이러한 상황에서 과거 기업들은 이에 필요한 모든 인적·물적 자원들을 갖춤으로써 기업 스스로 관련된 문제를 해결하려 하였으나 최근 기업들은 외부의 적절한 디자인 컨설턴트를 활용하는 것이 더욱 효과적이라는 생각을 하고 있다. 외부의 디자인 컨설턴트를 적절하게 활용하는 것은 현대의 기업들에게 새로운 기회이자 도전인 셈이다.

1990년대 중반까지만 해도 미국, 일본, 독일 등 디자인 분야의 선진국에서도 기업이 외부의 디자인 컨설턴트를 활용하는 경우가 많지 않았다. 예를 들어, 일본의 경우에도 1990년대 중반까지 약 600여 개의 디자인 전문회사가 있었는데, 당시의 경제 규모에 비하면 매우 적은 편이라 할 수 있다. 그러나 1990년대 후반 들어 각국의 디자인 전문회사의 수가 폭발적으로 증가하게 되었으며, 디자인 전문회사의 운영 방식에도 새로운 변화가 일어나게 되었는데, 그러한 현상은 다음 세 가지로 압축할 수 있다.

첫째, 디자인 전문회사가 디자인 이외에도 경영, 공학, 기술, 마케팅 등 다양한 분야의 인력을 흡수하면서 포괄적인 컨설팅 기업으로

거대화되는 현상이 두드러지게 나타났다.

둘째, 소규모 디자인 전문회사가 대규모 디자인 전문회사에 대항해 네트워킹과 컨소시엄으로 경쟁력을 확보하기 시작했다.

셋째, 일부 디자인 전문회사들이 일반적인 디자인 전문회사와는 다르게 역할과 능력의 틈새시장을 공략함으로써 나름대로의 경쟁력을 확보해 왔는데, 예를 들어 리서치나 시장분석 기법의 특화, 증강현실과 같은 일부 디자인 기술의 특화 또는 공학과 엔지니어링의 특화 등을 들 수 있다. 독일 디자인카운슬의 운영관리자인 디에터 크레슈만Dieter Kretschmann이 일부 디자인 전문회사들이 디자인 개발이 아니라 제품의 분위기culture of product 설정이나 디자이너와 제조업체와의 매개자 역할을 통해 특화하는 경우가 상당히 증가하고 있는 추세라 언급한 것도 이와 같은 맥락이라 할 수 있다. 그는 제품을 디자인하는 전문회사보다 어떠한 제품을 디자인해야 하는가를 통찰력 있게 바라볼수 있는 디자인 전문회사가 더 큰 경쟁력을 지니고 있다고 하였다.

현대 기업은 디자인 전문회사에 전략적인 수준에서의 디자인 서비스를 점점 더 요구하고 있다. 이러한 기업의 요구에 부응하기 위해 디자인 전문회사들은 다양한 분야의 전문가를 보유하는데, 예를 들어 재무, 마케팅, 리서치, 분석, 기술 등과 같이 전통적으로 디자인 분야에서 다루지 않은 영역들을 의미한다. 아울러 기업의 경영 담당자들과 비즈니스 측면에서의 대화의 기술도 훈련해야 한다. 또한 최신 하드웨어와 소프트웨어도 사용할 수 있어야 한다. 그리고 디자인 전문회사는 자신들이 제공하는 서비스 업무의 가치를 단순히 업무 시간에 따른 단가 계산이 아니라 기업에게 줄 수 있는 부가가치적 측면에서 측정해야 한다.

디자인 컨설팅의 실무

현대 기업들을 대상으로 하는 디자인 컨설팅 서비스는 무엇을 포함해야 하는가? 보스턴에 위치한 디자인컨티넘Design Continuum의 CEO인 지안프랑코 자카이Gianfranco Zaccai와 마케팅과 디자인전략 부사장이었던 제러드 배들러Gerard Badler는 다음과 같이 정리하고 있다.

- 디자인 멘토링: 클라이언트에게 최신 디자인 툴을 사용할 수 있도록 가르치는 것

- 개발 비용의 벤치마킹: 금액, 산출물의 품질, 총 처리 시간 등과 같은 측면에서의 제품 개발 비용

- 디자인 대안의 제공: 다른 기업·디자인 회사 등에 의해 제시된 제품 디자인의 검토와 제시

- 제품 론칭 이후의 디자인 감사: 사후 디자인 분석 및 디자인 개발 실시

그러나 디자인 컨설팅 서비스에서 무엇보다도 중요한 것은 고객 기업에 대한 전략적 의사결정의 지원이라 할 수 있다. 물론 전략적 의사결정을 지원하는 것은 상당한 위험이 따르며, 때때로 이러한 전략적 의사결정이 실패로 돌아가는 경우도 있다. 그럼에도 전략적 의사결정의 지원은 디자인 전문회사가 추구해야 할 가장 바람직한 업무이며, 아울러 디자인 전문가가 해야 할 가장 옳은 일이라 할 수 있다.

디자인 컨설팅 서비스와 관련하여, 최근 관심 있게 떠오른 주제가 디자인 전문회사의 보상 방식이다. 그것은 디자인 컨설팅 서비스가 디자인 개발을 벗어나 점차 고객 기업의 전략적 의사결정을 지원

하는 성격이 강해지면서, 과거 고정된 디자인 개발료를 수임하던 방식에서 벗어나 디자이너의 역할을 충분히 보상받고자 하는 움직임이 활발해졌기 때문이다. 이러한 움직임은 의사결정 지원 업무가 실패의 위험과 성공의 성과를 동시에 포함하고 있기 때문에 디자인 컨설팅 서비스에 따른 보상 방식도 위험에 따른 책임과 성과에 따른 보상을 함께 포함해야 한다는 의견에서 비롯된 것이다. 이런 추세에 따라 새로운 보상 방식(로열티, 스톡옵션, 직접투자, 합작투자 등)이 기업과 디자인 전문회사로부터 관심을 받고 있다.

효율적인 컨설턴트와 고객 기업의 관계
디자인 전문회사와 고객 기업은 별개의 조직이라기보다는 하나의 성공적인 결과물을 도출하기 위한 팀으로 보아야 한다. 따라서 얼마나 효율적인 관계를 형성하느냐에 디자인 개발 프로젝트의 성패가 달려 있다고 해도 과언이 아니다.

먼저, 디자인 전문회사와 고객 기업은 장기적인 관계를 형성하기 위해 상호간의 투자가 필요하다. 고객 기업은 디자인 개발 프로젝트에서 희망하는 결과를 요구하기보다는 해결해야 할 문제를 제안하는 것이 중요하다. 이를 위해 디자인 전문회사와 고객 기업간의 의미 있는 정보교환을 위한 커뮤니케이션이 가능해야 한다. 아울러 디자인 프로젝트를 진행하는 고객 기업의 담당자는 기업 내에서 의사결정권을 가지는 상위 의사결정자여야 한다.

디자인 전문회사는 자체적으로 모든 문제를 해결할 수 있다는 총체적 문제해결자라는 태도에서 벗어나 클라이언트의 욕구를 파악하고 이를 충족하는 데 에너지를 모아야 한다.

시카고에 위치한 소스Source의 대표 빌 오코너Bill O'Connor는 디자인 전문회사와 고객 기업의 관계를 '결혼'으로 비유할 만큼 서로 간의 관

계 형성을 중요하게 여긴다. 그는 성공적인 관계에 대한 조건으로 장기적인 몰입, 정보의 공유, 위험 감수 의지를 포함한 신뢰, 적절한 보상 체계 등을 제안하였다.

고객 기업의 시각에서 본 디자인 컨설턴트

고객 기업의 시각에서 볼 때 적절한 디자인 전문회사를 선택하고 이들과의 효율적인 관계를 형성·유지하는 것은 상당한 시간적·금전적 에너지가 소비되는 일이다. 종종 잘못된 전문회사와 연결되었거나 커뮤니케이션이 원활하지 못하거나 디자인 개발 결과가 실망스러울 경우 불필요한 에너지를 소모하게 된다. 따라서 기업도 디자인 프로젝트를 성공적으로 추진할 수 있는 디자인 전문회사를 선정하는 데 신중해야 한다. 올바른 디자인 전문회사의 선정이 성공적인 관계 형성의 시작이기 때문이다. 이를 위해 기업들은 필요한 디자인 컨설턴트를 평가하고 선발할 수 있는 체계화된 평가지표 혹은 프로그램을 개발해야 한다.

기업들이 성공적인 디자인 프로젝트를 추진하기 위해서는 내부 디자인 부서와 외부 디자인 컨설턴트를 동시에 활용하거나 혹은 외부 디자인 컨설턴트를 복수로 활용하는 방법을 고려해볼 수 있다. 내부 디자이너와 외부 디자인 컨설턴트의 경쟁을 유도함으로써 디자인 프로젝트 결과의 성과를 높일 수 있는 장점이 있기 때문이다.

디자인 경영과
기업 성과의 관계

우리나라 100여 개 중소 제조기업을 디자인
경영 수준에 따라 세 개 그룹(상위 그룹,
중간 그룹, 하위 그룹)으로 나누어보자.
먼저 섬유·가죽·의류·패션 기업군, 목재·플라스틱·
고무·비금속제품 기업군, 전기·기계·운송기기·
금속제품 기업군에 대하여 매출액 증가율,
투자 수익률, 순이익 증가율, 자산 증가율, 유동자산
증가율의 다섯 가지 기업 성과를 비교·분석하여
기업의 디자인 경영과 기업 성과의 관계를
탐색하였다. 기업의 디자인 경영 수준을 측정하는
데는 CEO의 디자인 경영 마인드, 기업의
디자인 투자 등 총 31개 척도를 사용하였다.

성과가 나타나고 있다는 것을 보여준다.
특히 두드러진 부분은 순이익 증가율로, 디자인
경영 수준이 높은 기업이 기업(68%)이 중간 수준인
기업(15%)에 비해 53%, 그리고 낮은 수준의
기업(12%)에 비해 56%로 크게 차이를 보이고 있다.
이는 유행성이 강한 품목의 경우, 디자인 경영이
순이익 증가율에 매우 큰 영향을 미치고 있다는 것을
보여주는데, 특히 유동자산 흐름 주기가 짧아
순이익 증가율에 많은 영향을 미치는 것으로 보인다.
투자 수익률과 매출액 증가율에서도 디자인 경영
수준이 높은 기업이 낮은 기업에 비해 상당한
수준의 성과를 보여주고 있다.

• 섬유·가죽·의류·패션 기업군

섬유·가죽·의류·패션 기업군의 경우 디자인 경영
수준에 따라 기업 경영 성과 지표인 유동자산 증가율,
자산 증가율, 순이익 증가율, 투자 수익률, 매출액
증가율 등 다섯 개 지표에서 모두 차이를 보이는
것으로 나타났다. 유동자산 증가율의 경우 디자인
경영 수준이 높은 기업(30%)이 중간 수준(18%)
기업에 비해서는 12%, 낮은 기업(11%)에 비해서는
19% 높게 나타났다. 자산 증가율도 디자인 경영
수준이 높은 기업이 16%, 중간 수준인 기업이 12%,
낮은 수준인 기업이 9%로 나타나 디자인 경영의

• 목재·플라스틱·고무·비금속제품 기업군

목재·플라스틱·고무·비금속제품 기업군의 경우도,
앞의 분석 결과와 마찬가지로 디자인 경영 수준에
따라 기업 경영 성과 지표인 유동자산 증가율, 자산
증가율, 순이익 증가율, 투자 수익률, 매출액 증가율
등 다섯 개 지표에서 모두 차이를 보이고 있다.
디자인 경영의 수준이 매출액 증가율(디자인
경영 수준이 높은 기업 22%, 중간 수준의 기업 13%,
낮은 수준의 기업 8%)과, 유동자산 증가율(디자인 경영
수준이 높은 기업 56%, 중간 수준의 기업 29%,
낮은 수준의 기업 6%)을 크게 개선시킴으로써,

투자 수익률(디자인 경영 수준이 높은 기업 10%, 중간 수준의 기업 13%, 낮은 수준의 기업8%)에 영향을 미치고, 이는 궁극적으로 순이익 증가율 (디자인 경영 수준이 높은 기업 40%, 중간 수준의 기업 23%, 낮은 수준의 기업 9%)과 자산증가율 (디자인 경영수준이 높은 기업 20%, 중간 수준의 기업 11%, 낮은 수준의 기업 7%)을 높이는 원동력이 되고 있는 것으로 판단할 수 있다.

- 전기·기계·운송기기·금속제품 기업군
 전기·기계·운송기기·금속제품 기업군의 분석 결과에서도 디자인 경영 수준이 유동자산 증가율, 자산 증가율, 순이익 증가율, 투자 수익률, 매출액 증가율에 긍정적인 영향을 미치고 있음을 확인할 수 있다. 전기·기계·운송기기·금속제품 기업군에서 디자인 경영이 영향을 많이 미치는 항목은 유동자산 증가율(디자인 경영 수준이 높은 기업 59%, 중간 수준의 기업 26%, 낮은 수준의 기업 10%)과 순이익 증가율(디자인 경영 수준이 높은 기업 47%, 중간 수준의 기업 29%, 낮은 수준의 기업 14%)로 디자인 경영이 낮은 기업에 비해 높은 기업이 유동자산 증가율은 5.9배, 순이익 증가율은 2.9배 이상 높게 나타나고 있다. 디자인 경영 수준이 높은 기업이 중간 수준의 기업과 낮은 수준의 기업에 비해, 매출액 증가율(디자인 경영 수준이 높은 기업 24%, 중간 수준의 기업 15%, 낮은 수준의 기업 11%)과 투자 수익률(디자인 경영 수준이 높은 기업 10%, 중간 수준의 기업 8%, 낮은 수준의 기업 5%) 및 자산 증가율(디자인 경영 수준이 높은 기업 23%, 중간 수준의 기업 13%, 낮은 수준의 기업 6%) 모두 높게 나타나고 있다.

이런 분석 결과를 종합해보면, 기업의 디자인 경영 수준은 유동자산 증가율, 자산 증가율, 순이익 증가율, 투자 수익률, 매출액 증가율 등 모든 지표에서 상대적으로 우수한 성과를 나타낸다는 점을 알 수 있다. 특히, 디자인 경영의 수준이 높아질수록 위의 경영 성과들은 더욱 큰 폭으로 향상되는 것으로 나타났다. 이는 기업의 디자인 경영 환경 구축 수준이 기업의 매출액과 유동자산을 증가시켜, 투자 수익률과 순이익 증가율을 개선시키며, 궁극적으로 기업의 자산 증가와 같은 긍정적인 기업 경영 성과를 유도한다고 볼 수 있다.

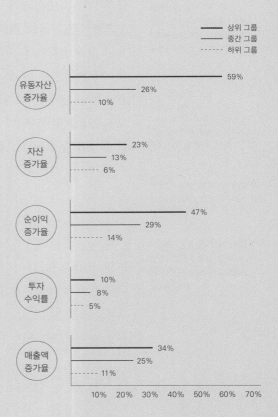

현대 경제에서 디자인은 부차적인 문제가 아니라
반드시 필요한 부분이다. 성공의 한 부분이 아니라
성공의 핵심이다.

고든 브라운 전 영국 총리

2장

디자인 컨설팅
산업의 현황

세계 디자인 산업의 규모는 점차 커지고 있다. 2008년 3,644억 달러였던 디자인 산업 규모는 2008년에 5,110억 달러로 늘었고, 2018년에는 6,523억 달러로 늘 것으로 전망된다. 이처럼 급속히 성장하는 디자인 산업에서 주요 국가가 차지하는 비중은 엄청나다. 먼저 미국이 가장 높은 18.3%이며, 영국 5.3%, 일본 4.6%, 우리나라는 1.6%를 차지하고 있다.

전 세계 디자인 산업 규모에서 우리나라의 디자인 산업이 차지하는 비중은 결코 높은 편이 아니다. 하지만 경쟁력은 빠른 속도로 증가하고 있다. 실제로 핀란드 헬싱키대학교 디자인연구소의 분석에 따르면, 한국의 디자인 산업 경쟁력 지수는 2005년 5.37에서 시작해 2007년 5.66으로 상승했으며, 순위 역시 14위에서 9위로 상승다. 그리고 이러한 성장세는 계속될 것으로 보인다.

이번 장에서는 우리나라와 주요 디자인 선진국의 디자인 컨설팅 산업 현황을 살펴볼 것이다. 우리나라 디자인 컨설팅 산업에 대한 자료는 지식경제부와 한국디자인진흥원이 실시한 산업디자인통계조사(2007-2011) 결과와 통계청 자료를 중심으로 정리했으며, 외국의 경우에는 한국진흥원, 중소기업청, 코트라 등에서 발간한 각종 국내 자료 및 해외 현지에서 발간된 각종 디자인 및 비즈니스 관련 자료들을 참조했다.

1

국내 디자인 컨설팅 산업의 현황

디자인 전문회사의 규모 및 분포

한국디자인진흥원이 발표한 자료에 따르면, 우리나라의 디자인 전문회사는 2013년 말 현재 3,972개이다. 1997년 당시 우리나라의 디자인 전문회사의 수는 전국적으로 80개 안팎에 머물렀으나 1997년 허가제에서 신고제로 변경된 이후 급격하게 증가하였다. 디자인 전문회사의 총매출액은 2001년 기준 5,221억 원에서 2010년 말 1조 9,596억 원으로 9년 사이 275%성장하여 매년 평균 30% 이상 고도 성장을 이루고 있다. 이러한 추이는 2008년 이후 두드러지게 나타나 성장 속도는 더욱 빨라지고 있다. 업체당 평균 매출액은 2001년 2.4억 원에서 2010년 말에는 170% 상승한 6.5억 원을 기록함으로써 질적으로도 성장세를 이어가고 있음을 알 수 있다.

구분	2001	2004	2006	2008	2010
디자인 전문회사 매출액(억 원)	5,221	7,815	8,848	16,613	19,596
디자인 전문회사 수	2,212	2,450	2,330	2,493	3,061
업체당 평균 매출액(억 원)	2.4	2.6	3.8	6.2	6.5

디자인 전문회사의 성장 추이.
출처|한국디자인진흥원
「2007, 2009, 2011 산업디자인통계조사」 재분류.

매출액 규모별로 보면 연간 매출액 5억 원 미만의 디자인 전문회사가 전체의 61.9%이고, 10억 원 이상의 매출액을 달성하는 기업은 전체의 20.3%인 것으로 보아 작고 영세한 기업이 대부분임을 알 수 있다. 그러나 2007년 통계조사에서 매출액이 10억 원 이상인 기업이 전체의 3.5% 수준이었던 것에 비교하면 5년 사이에 디자인 기업의 매출 구조는 상당히 호전되고 있다는 것을 알 수 있다.

지역별로 보면, 2010년 말 디자인 전문회사 전체의 73.1%인 1,940개 기업이 수도권에 있고, 종사자 수와 매출액도 전체 기준 각각 69.1%와 73.1%를 차지하는 등 수도권 편중 현상이 매우 높게 나타나고 있다.

분야별로 구분하면, 시각디자인 분야가 전체의 37%로 가장 많았고, 그다음으로 환경·인테리어디자인이 24.2%, 제품디자인이 23.7%로 나타났다. 종사자 기준으로는 시각디자인이 전체 종사자의 34.1%로 가장 많았고, 매출액 기준으로는 환경·인테리어디자인이 전체 매출액의 36.4%로 가장 많은 비중을 차지하고 있다. 그 이유는 환경디자인 회사가 규모가 큰 프로젝트를 많이 수행하기 때문인 것으로 분석된다.

디자인 전문회사의 매출 구성은 '국내 디자인 개발 용역'(71.3%), '자체 상품 제조 및 판매'(18.7%) 순으로 나타났고, 매출액이 높은 업체일수록 '국내 디자인 개발 용역' 비율은 낮아지는 반면 '자체 상품 제조 및 판매' 비율은 높게 나타나고 있다.

디자인 인력 및 활용 현황

디자인 전문회사에서는 어떤 사람들이 일하고 있을까? 디자인 전문회사에서 일하는 사람은 디자이너가 아닌 직원까지 포함하여 평균 5.48명이며, 1인 기업이 621개나 되어 전체 디자인 전문회사의

구분		1명 이하	2-4명	5-9명	10-14명	15명 이상	평균(명)
전체		20.5	46.2	22.3	6.0	5.0	5.48
업종별	제품디자인	17.9	44.4	25.9	7.1	4.7	5.51
	시각디자인	22.6	43.6	22.5	6.0	5.3	5.05
	환경· 인테리어 디자인	19.6	46.9	21.7	6.1	5.7	6.10
	기타디자인	21.1	54.5	16.7	4.9	3.7	5.48

디자인 전문회사별 인력 분포
(단위 %).
출처 | 한국디자인진흥원
「2011산업디자인통계조사」
재분류.

20.5%를 차지한다. 9인 이하의 기업이 2,692개로 전체의 89%를 차지하고 있는 반면, 10인 이상의 기업은 191개로 전체의 11%에 그치고 있다. 따라서 우리나라 디자인 기업은 10인 이하의 소규모 디자인 기업이 대부분으로, 영세한 구조를 벗어나지 못하고 있다고 할 수 있다. 아울러 2011년 우리나라 디자이너의 평균 연봉은 2,000만 원 수준인 것으로 나타나고 있다.

디자인 전문회사의 업종별 인력 분포를 보자. 먼저 환경·인테리어 분야 디자인 전문회사의 종사자가 가장 많고, 상대적으로 시각디자인 전문회사가 5.05명으로 가장 적다. 시각디자인 분야의 디자이너가 전체의 34.1%로 가장 많으며, 환경·인테리어디자인 분야의 디자이너가 빠른 속도로 증가하고 있다. 특히 2010년에 들어서 시각디자인 분야가 감소하고, 기타 분야의 디자이너가 상당한 규모로 증가하였는데, 이를 통해 전통적인 시각디자인 분야에서 디지털콘텐츠, 멀티미디어콘텐츠, 게임, 영상 등 디지털디자인 분야의 디자인 인력이 증가하고 있음을 알 수 있다.

디자인 인력은 다른 업계의 인력 구성과 달리 여성의 비중이 높은 편이다. 1997년의 조사의 경우 남성이 65.3% 여성이 34.7%였으

나 2010년에 조사했을 때는 남녀의 비율이 각각 50.3%와 49.7%가 되었다. 앞으로도 여성 인력의 증가는 지속될 전망이다.

디자인은 업무의 특성상 끊임없이 새로운 자극을 받아야 한다. 이를 위해선 지속적인 재교육이 필요한데, 재교육의 가장 큰 적으로는 시간 부족이 꼽힌다(66.4%). 그다음으로 예산부족(53.3%), 재교육에 대한 정보부족(16.3%), 위탁교육기관 부재(15.5%), CEO의 재교육에 대한 인식 부족(7.7%) 순으로 나타났다.

디자인 전문회사의 영세성으로 인하여, 디자이너들은 상당 부문 과중한 업무에 시달리고 있어 재교육에 대한 시간 투자가 어려운 실정이다. 아울러 영세한 규모는 재교육 또한 어렵게 하여, 궁극적으로 디자이너의 재교육을 통한 경쟁력 향상에 대비하지 못하고 있다. 더구나 CEO가 재교육에 대한 중요성을 인지하지 못하는 것도 아쉬운 점이다. 또한 디자이너의 재교육을 위탁할 만한 적절한 교육기관이 없다는 것도 원인의 15.5%를 차지하는 것으로 보아, 디자인스쿨의 디자이너 재교육 프로그램 개발 및 운영에 대한 디자인 교육계의 노력도 필요하다.

디자인 전공 교육에서 보강되어야 할 것으로는 여전히 디자인 실무 능력이 80.8%로 압도적으로 나타났다. 이는 우리나라 디자인 전문기업이 아직 종합적인 컨설팅보다는 프로젝트 단위의 디자인 개발 업무에 치중하고 있다는 것을 반증한다. 향후 글로벌 시장에서 종합 컨설팅 기업으로 발전하려면 외국어 능력과 마케팅 능력, 기획 능력 등 다양한 분야의 지식을 습득해야 할 것이다.

재무 및 투자 현황
디자인 전문회사의 2010년 기준 평균 매출액은 6억 4,834만 원이며 영업이익은 평균 9,152만 원, 자본금은 평균 1억 1,012만 원, 연구개

구분(중복응답)		매출액 평균	영업이익 평균	자본금 평균	연구 개발비 평균	디자인 투자비 평균
전체		648.34	91.52	110.12	85.23	52.54
업종별	제품디자인	497.64	79.07	110.73	108.76	48.22
	시각디자인	534.10	89.98	81.58	80.47	53.77
	환경·인테리어 디자인	964.69	111.01	165.03	88.39	64.61
	기타디자인	656.22	83.50	90.79	54.75	36.93

디자인 전문회사의 재무 및 투자현황 (단위 백만 원). 출처 | 한국디자인진흥원 「2011산업디자인통계조사」 재분류.

발비는 평균 8,523만 원 수준이고, 디자인 투자비는 평균 5,254만 원 정도이다. 업종별로 보면 매출액은 환경·인테리어디자인 기업이 평균 9억 6,469만 원으로 가장 많으며 상대적으로 제품디자인 회사가 평균 4억 9,764만 원으로 가장 낮다. 이러한 현상은 영업이익에서도 동일하게 나타나는데, 환경·인테리어디자인 기업이 1억 1,101만 원으로 평균 영업이익이 가장 높고, 제품디자인 회사는 7,907만 원으로 가장 낮다. 상대적으로 제품디자인 회사는 연구 개발비에 대한 투자가 1억 876만 원으로 가장 높게 나타나, 투자는 가장 많이 하면서도 매출액과 영업이익은 가장 낮은 분야인 것으로 나타나고 있다.

디자인 전문회사의 매출액 중 비중이 높은 의뢰 업체를 살펴보면 소기업(5인 이상 50인 이하)이 42.9%로 가장 높았으며, 그다음으로 중기업(19.09%), 대기업(17.84%), 지자체·국가기관(11.20%), 외국기업·기관(1.94%)으로 나타났다. 2009년에는 디자인 전문회사의 매출액 비중은 소기업 51.6%, 중기업 27.3%, 대기업 9.0%였으며, 상대적으로 소기업의 디자인 의뢰에 대한 매출액은 줄고, 점차 중기업과 대기업을 대상으로 한 디자인 매출이 증가하고 있다는 점을 알 수 있

다. 특히 대기업은 그 상승폭이 커서 과거 내부 디자인 부서를 통해 해결하던 디자인 업무를 상당 부분 디자인 전문회사를 통해 해결하고 있다는 점을 알 수 있다. 또한 최근 디자인진흥원, 디자인센터, 한국산업기술평가관리원 등 다양한 정부 부처 혹은 기관에서 디자인진흥사업을 적극적으로 추진함에 따라 지자체·국가기관에 의한 디자인 매출도 11.2%를 차지할 만큼 비중이 높아졌다.

이 이외에도 2007년 및 2009년 한국디자인진흥원의 산업디자인 통계조사에 의하면, 우리나라 디자인 전문회사들이 해외 용역을 수주 받아본 경험은 2007년의 경우 전체의 2.8%에서 2009년 8.5%로 빠르게 성장하고 있음을 알 수 있다. 그러나 이러한 양적인 성장과는 달리 평균 아웃소싱 금액은 2008년 말 기준 1억 1,600만 원으로 다소 미약한 수준이다. 해외 지사(연구소)를 보유하고 있는 기업은 전체의 1.4%로 이 중 57.5%가 직접 설립하였으며, 나머지는 대부분 현지 회사들과의 합작투자 형태로 유지하고 있는 것으로 나타났다.

아울러, 디자인 프로젝트 계약 체결시의 주요 문제점으로는 '과다 경쟁으로 인한 가격 인하'(40.4%)가 가장 높게 나타났으며, 분야별로는 환경·인테리어 디자인 분야(39.9%)가 '과다 경쟁으로 인한 출혈'이 가장 심한 것으로 나타났고 시각디자인 분야(38.4%)가 그 뒤를 잇고 있다. 업체 규모별로는 6-10명 규모의 회사에서 45.3%로 상대적으로 높게 응답되었다. 그다음으로는 클라이언트의 디자인 인식 부족(31.3%)과 디자인 개발비 기준 부재(24.5%)로 나타났다.

또한, 디자인 개발시 가장 큰 애로사항으로는 '클라이언트의 디자인 인식 부족'이 53.4%로 가장 큰 어려움으로 작용하고 있으며, 다음으로 '디자인 개발 소요 시간'(18.4%), '디자이너의 실무 능력 부족'(15.8%), '엔지니어링 관련 문제'(7.9%) 순으로 나타났다.

2

해외 디자인 컨설팅 산업의 현황

한국디자인진흥원에 따르면 2005년 국내 디자인 시장 규모는 약 7조 원으로 국내총생산(GDP)의 0.86%에 그치고 있으며, 이 중에서도 디자인 전문회사가 차지하고 있는 비중은 18.6%에 불과하다. 물론 국가의 경제 규모를 무시한 채 단순하게 디자인 시장의 규모를 비교할 수는 없지만 디자인 선진국에 비하여 디자인 시장의 규모가 상대적으로 작은 것은 사실이다. 영국의 경우, 전체 디자인에서 디자인 전문회사가 차지하는 비중은 49.8%로 우리나라와는 대조적이며, 영국의 디자인 경쟁력이 높은 것도 이렇게 디자인 전문회사들이 탄탄한 기반을 구축하고 있기 때문이다. 여기서는 디자인 선진국이라 불릴 수 있는 영국과 미국, 독일 및 일본의 디자인 컨설팅 산업의 현황을 살펴보고자 한다.

영국

영국은 1994년 디자인진흥기구인 디자인카운슬의 설립과 더불어 대처 수상의 디자인진흥회 주재, 세계 최초의 디자인박물관 건립, '창조적인 영국 만들기' 사업, 밀레니엄 제품 선정, 비즈니스링크 창설 등 다양한 활동을 통해 디자인 산업을 진흥하고 있다. 특히 영국 무역투자청을 통해 해외 시장 정보 조사, 현지 파트너 연계, 각종 해외 전시

국가	디자인 기업		규모	출처
	디자인 전문회사	기업		
미국	23조 7,000억 (29.6%)	56조 3,000억	80조	US census
영국	11조 6,000억 (49.85%)	11조 7,000억	23조 3,000억	The business of Design, Design Industry Research 2005, UK Design Council
일본	4조 (19.7%)	16조 3,000억	20조 3,000억	NIKKEI DESIGN
한국	8,800억 (13.3%)	5조 9,000억	6조 8,000억	2007 디자인사업 현황 조사

국가별 외주 디자인 시장 규모(단위 원). 출처 | 한국디자인진흥원, 「해외 디자인 전문회사 왜 강한가?」, 2010.

회 참가 지원 등 디자인 서비스 수출을 적극 지원하고 있다. 또 학교, 병원, 교통수단 등 공공시설의 대대적인 리노베이션 프로젝트와 맞물려 공공디자인 영역이 급속하게 확대되고 있는 것도 특징이다.

1997년 영국은 '역사와 전통의 나라'라는 이미지에서 창의적인 국가라는 이미지로 탈바꿈하고자 '쿨 브리태니아Cool Britannia'라는 새로운 슬로건을 내걸었다. 전통과 현대가 어우러져 '새로운 시대정신과 새로운 영국'을 만들어간다는 의미인 것이다. '쿨 브리태니아' 캠페인 이후 영국에서는 '브랜드뉴브리튼'이라는 새로운 전략으로 국가 이미지를 제고해야 할 필요성에 따라 1998년 4월 교육훈련부, 무역산업부, 문화미디어스포츠부, 문화부, 관광청의 공무원과 방송국, 연구소, 음악계, 패션계, 항공사, 스포츠계 등 광범위한 분야의 민간인으로 구성된 민관 합동 위원회인 '패널 2000'을 조직하고 '밀레니엄 제품Millennium Product' 캠페인을 진행하였다.

이 캠페인은 민관 합동으로 21세기 영국을 대표할 만한 상품을 개발하고 이를 2000년 1월 1일 그리니치의 밀레니엄돔Millennium Dome

에 '밀레니엄프로젝트'라는 이름으로 전시함으로써 국가와 산업계에 실질적인 도움이 되는 연구와 발명을 권장하고 이에 대한 상품화, 즉 상업화를 강조한 것이다. 밀레니엄 제품으로 선정된 프리스트먼구드 Priestman Goode의 핫스프링라디에이터Hot Spring Radiator는 말 그대로 볼펜 속에 있는 작은 스프링처럼 생겼다. 일상에서 흔히 볼 수 있는 스프링 형태의 디자인으로 기술에 대한 막연한 거부감을 없앴다. 특히 이 제품은 용접 부분이 세 군데밖에 없는 단순한 구조로 열효율을 높였고 제조 단가도 크게 낮췄다.

　　2006년 영국 디자인 산업의 규모는 53조 원 수준으로 GDP의 2.8%를 차지했다. 2006년 디자인 회사의 전체 매출액은 11조 6,000억 원에 이르고, 이 중 해외 수출액은 7,000억 원 규모로 추산되었다. 인력 측면에서 보면, 영국에는 현재 약 1만 2,000여 개의 회사에 소속된 6만 명 이상의 디자이너와 5만여 명의 프리랜서 디자이너가 국제 시장에서 활발히 활동하고 있으며, 매년 유럽의 디자인 학교를 졸업하는 3만 명 이상의 젊은 디자이너의 3분의 1 가량이 영국에서 첫 디

밀레니엄 제품으로 선정된
프리스트먼구드의
핫스프링라디에이터.

자인 실무 트레이닝을 받는다. 상대적으로 고용 비율은 낮은 편인데, 제조업체에 고용된 비율이 약 0.6% 가량이다. 이러한 수치는 일반적으로 알려진 것보다 영국의 디자인이 경제에 기여하는 바가 훨씬 더 큼을 알 수 있다.

영국 디자인 회사의 31%는 런던에 있으며 디자인 전문회사의 59%는 5명 이하의 소규모로 운영되고 있다. 커뮤니케이션, 디지털, 인테리어 디자인 등은 디자인 전문회사 또는 프리랜서가, 제품 및 산업디자인은 일반 기업의 디자인 부서에 소속된 디자이너가 주로 담당하고 있다. 디지털 및 멀티미디어 분야 디자인 산업체의 45%는 2010년 말 기준으로 최근 3년 안에 설립된 것으로 나타났다.

영국 내 디자인 전문회사를 사업 분야별로 분류한 결과를 보면 브랜드·그래픽디자인 관련 회사가 62%로 가장 큰 비중을 차지하였고, 멀티미디어 및 뉴미디어, 패키지, 전시회 및 이벤트 분야가 그 뒤를 쫓고 있다.

영국의 디자인 산업은 브랜드 네이밍, 그래픽, 포장, 영업장 실내장식 등에서부터 상품 디자인, 패션, 건축, 멀티미디어, 공예에 이르기까지 다양한 분야로 퍼져 있다. 이 산업 분야에는 다양한 분야의 인재들이 포진하고 있고 전문 지식과 새로운 아이디어를 받아들이려는 의지가 넘치고 있으므로, 영국의 디자인 산업은 분명 소비자의 추세를 예측하고 반영할 뿐 아니라 소비자의 기호를 이끄는 선도적 역할을 하고 있다. 영국 국민은 뛰어난 창의력과 재주를 자랑해왔으며, 세계에서 가장 유명한 발명 중 다수가 영국에서 이루어졌다.

디자인은 기업들이 고객들의 진정한 요구를 예측함으로써 고객들과 확고한 관계를 맺을 수 있게 해준다. 그러한 관계를 맺으면 기업들은 점차 어려워지는 시장에서 두드러진 활동을 수행할 능력을 갖추게 된다.

이러한 역할의 중심에 디자인산업협회Design Business Association, DBA가 있

다. DBA는 디자인 컨설팅 기업들과 기업 디자인 팀들을 위한 세계 최대 규모의 협회이다. 이 협회는 독특한 종류의 서비스와 활동을 통해 효과적인 디자인에 대한 주장을 앞장서 펼치고 있다. 이 협회는 영국 투자무역진흥공사인 트레이드파트너스UK와도 긴밀히 협력하여 세계 각지의 주요 시장에 영국 디자인 산업의 서비스를 홍보하는 일도 맡고 있다. DBA의 모든 활동 목표는 기업들이 디자인을 통해 보다 효과적인 활동을 할 수 있도록 돕는 것이다. 일찍이 디자인 컨설팅 산업에 조직을 형성하여 다양한 활동을 펼치고 있다.

영국 런던에 사무실을 두고 있는 DBA는 영국 내 디자인과 비즈니스간의 생산적 파트너십을 맺을 수 있도록 가교 역할을 함으로써 디자인 산업 발전에 많은 도움을 주고 있다.

미국

1940년대와 1950년대에 디자인 컨설팅 산업의 기반을 닦고 도약기를 거친 미국은 1960년대와 1970년대에 들어 기업의 폭발적인 디자인 수요에 발맞추어 본격적으로 전문 디자인 컨설팅 기업이 설립되었다. 그 후 디자인 산업은 매우 빠른 속도로 발전하였다. 미국 노동통계청은 미국표준산업분류표(NAICS)에서 디자인을 '5414' 항목으로 분류하고 그 하위에 그래픽디자인, 인테리어디자인, 산업디자인, 기타 디자인으로 분류하고 있다.

GDP 대비 전문 디자인 서비스산업의 비중이 평균 1.8%로 우리보다 약 2.1배에 이르는 미국은 세계 최대의 디자인 컨설팅 산업 국가라 할 수 있다. 우리나라의 전문 디자인 서비스업 종사자 1인당 매출액이 62만 8,000원인데 반해 미국은 182만 4,000원으로 우리나라의 3배 수준에 이른다. 이만큼 미국은 훨씬 안정적이고 내실 있는 디자인 컨설팅 산업구조가 형성되어 있다.

미국 통계청의 자료에 따르면 2007년 기준 미국의 전문 디자인 서비스업 기업체 수는 3만 3,337개이고, 매출액은 205억 5,400만 달러이며, 종사자 수는 12만 2,704명이다. 2001년 닷컴산업 붕괴 직후 잠시 쇠퇴하였으나 이후 미국의 전문 디자인 서비스산업의 성장률은 8%대로 3.2%대의 GDP 성장률을 초과할 정도로 빠르게 성장하였다. 이에 따라 2007년에 이르러서는 디자인 산업 규모가 총 80조 원에 이르게 되었다. 이 중 디자인 전문회사의 디자인 시장 규모가 23조 7,000억 원으로 전체 시장의 29.6%를 차지하고 있는데, 이는 2007년 당시 우리나라 디자인 전문회사의 디자인 산업 규모 13.3%의 두 배가 넘는 수치이다. 전반적으로 볼 때, 그래픽디자인 서비스의 시장 규모가 가장 크나 최근 인테리어디자인 서비스산업 분야가 다른 업종에 비해 가장 빠른 성장률을 보이는 특징을 지니고 있다.

미국 디자인 시장을 대표하는 그래픽디자인의 경우 2007년 기준 업체 수 1만 6,425개, 매출액 82억 8,000만 달러, 종사자 수 5만 7,148명으로 나타났다. 전문 업체들의 수익 규모가 지난 2004-2008년까지 약 122억 달러에서 135억 달러(추산)로 꾸준히 성장하였다. 이 중 순수 디자인으로 내는 수익은 70% 정도로, 나머지 수익의 15%씩은 상업예술 및 일러스트레이션과 컨설팅 업무로 달성하고 있다.

시장이 성숙기에 접어든 탓도 있지만 2006년 하반기 이후 지속된 경기 침체로 인해 전반적인 소비 심리가 위축되고, 광고 예산도 삭감되어 2007년에는 매출액이 하락하였다. 그에 따라 전년 대비 수익 성장률이 대폭 감소하였으며, 디자이너도 2002년에 비해 7.8% 감소하였다. 그러나 2008년에는 베이징 올림픽에 따른 광고 수익 등에 힘입어 수익 구조가 개선되며 그 이후 상승세를 이어가고 있다.

미국의 디자인 산업에서 가장 빠른 성장세를 보이고 있는 업종은 인테리어디자인 분야이다. 2007년 기준 인테리어디자인 산업체 수는 1만 3,605개이며, 총 매출액 규모는 97억 9,900만 달러, 총 고용

자 수는 4만 5,425명이었다. 2006년 경기 불황에도 높은 성장세를 유지한 인테리어디자인 산업 분야의 수익 규모는 2007년 기준으로 약 59.5억 달러, 창출된 부가가치는 37.2억 달러(2007년 미국 GDP의 약 0.027%)에 달하는 것으로 추산된다. 아울러 인테리어디자인 산업 분야는 어느 정도 성숙기에 접어들고 있으며, 성장 속도는 향후에도 가속화될 전망이다.

산업디자인의 경우 2001년 닷컴 붕괴 이후 경기불황으로 2000년대 초반 성장세가 감소하였다. 그러나 2004년 이후 성장세로 돌아서 수익 규모가 2004년 19억 7,000만 달러에서 2008년 21억 3,300만 달러로 증가하였다. 수익원은 전체의 55%가 실제 제품디자인 프로세스(디자인 설계 계약)를 통해 발생한 것으로 나타났다. 미국 제조업의 아웃소싱과 기술 발전에 따른 디자인 소프트웨어 접근성 확대로 전체 수익에서 산업디자인이 차지하는 비율이 감소했다.

이에 대한 대안으로 미국 산업디자인 업체들은 전통적인 드로잉과 스타일링 중심의 디자인 서비스에서 신규 비즈니스 패러다임 개발 및 디자인 컨설팅 제공으로 핵심역량을 전환하였다. 현재 브랜딩이나 디자인 컨설팅으로 벌어들이는 수익은 전체의 35%를 차지하며 앞으로도 수익 비중은 환경 디자인에 대한 수요 증가와 맞물려 지속적으로 확대될 것으로 기대된다.

산업디자인의 수출입 활동은 활발하지 않은 편이어서 집계되지 않고 있다. 미국 소재 산업디자인 기업은 거의 대부분 자국내 제품과 서비스로 수요를 충당하고 있다. 일부 대형 기업은 해외에서 디자인 계약을 수주하여 수출 실적이 있긴 하지만(영국, 프랑스, 이탈리아, 캐나다, 일본, 오스트레일리아 등이 주요 수출 대상국) 대부분의 수익은 미국 내에서 거둬들이고 있다. 그러나 '디자인'의 특성상 언어와 문화적 장벽을 넘어설 수 있기 때문에 미국 산업디자인 기업의 해외 진출은 대형 기업을 중심으로 확대될 전망이다.

독일

독일의 경우 산업혁명 이후 일찍이 1907년 독일공작연맹Deutscher
Werkbund에서 출발한 산업과 예술의 조화에 의한 기계미학이 대세를
이루었다. 여기서 강조하는 것은 '실용성과 기능성에 바탕을 둔 장식
없는 엄격한 형태가 아름답다'는 조형 이념인데, 이는 1919년 설립
된 바우하우스의 기초공방교육을 중심으로 다양하게 실현되었고, 울
름조형대학은 이를 발전시켜 산업과 인간에 보다 밀착한 실용적·통
합적·과학적 관점의 디자인 교육을 통해 산업시대 이후의 디자인 방
향을 주도하였다. 이러한 역사적인 배경 덕분에 독일은 산업 및 경제
분야 전반에서 디자인을 스타일링이 아닌 체계적이고 사회적이며 학
제적인 문제해결 활동으로 인식하는 경향을 보인다.

 독일 지역 내에 소위 창조적 산업Kreativwirtschaft으로 일컫는 분야의
매출액은 2006년 10월 베를린의 문화학Kulturwirtschaft 연학회의의 문화
통계모임을 통해 처음으로 발표되었다. 이 자료는 국제적으로 문화
와 창의성을 경제적 요소로 비교·파악할 수 있는 근거가 되고 있다.
2007년 『문화학 연간보고서Jahrbuch Kulturwirtschaft』에 따르면 창조적 산
업의 2005년도 연간 매출은 1,214억 유로에 달한다. 특히 1995년부
터 2005년까지의 통계를 보면 창조적 산업이 디자인 영역 중 가장 성
장 가능성이 있는 분야임을 알 수 있다.

 한편, 2006년 디자인 핵심 영역에 해당하는 총 3만 8,700개의 기
업을 보면 산업디자인은 3,500개로 8%, 섬유·가구·보석 디자인을
포함한 제품 디자인은 1만 3,400개로 35%, 커뮤니케이션 및 광고디
자인은 2만 1,800개로 57%의 압도적인 부분을 차지하고 있다.

 독일의 디자인 회사는 지속적으로 늘어나고 있다. 그러나 연방경
제기술부에 따르면 일반적으로 평균 다섯 명의 디자이너를 둔 작은
규모의 디자인 회사들이 많으며 프리랜서로 일하는 디자이너를 프로
젝트에 참여시켜 작업을 해나가는 것으로 나타났다. 이러한 상황은

현 독일 문화 및 창조적 산업 관련 분야에 전반적으로 해당된다.

2003년 2만 6,000여 명이었던 프리랜서 디자이너와 디자이너 사무실이 지속적으로 늘어 최근에는 독일 내에 약 3만 8,000개의 디자이너 및 디자인 사무실이 존재하는 것으로 집계되었다. 2007년 『문화학 연간보고서』에 따르면 독일의 창의적 산업 평균 매출 성장률은 지난 1999년-2003년 기준 4.9%로 이웃 국가와 비교해(프랑스 6.7%, 오스트리아 5.4%, 이탈리아 5.3%, 헝가리 17.1% 등) 그리 높은 편은 아니다. 하지만 2005년 이후로 예전의 모습을 회복하여 꾸준히 성장세를 보이고 있다.

독일은 레드닷Red dot과 iF국제디자인포럼과 같은 대규모 공모전과 포럼을 통해 디자인 정보 교류의 장을 제공하고, 기업에는 디자인의 흐름과 아이디어를 제공해주는 역할을 매우 잘 수행하고 있다.

레드닷디자인어워드는 1955년에 시작되어 매년 열리는 세계 최대 규모의 디자인 선정 제도로, 독일뿐 아니라 많은 나라의 기업에서 마케팅 전략 차원의 자료로 활용하고 있다. 또한 디자이너들에게도 세계의 디자인 흐름을 파악할 수 있는 장이 되기도 한다.

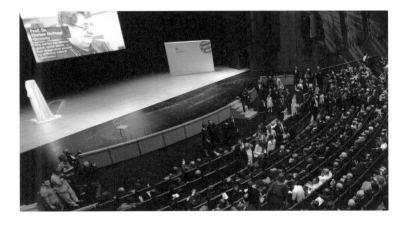

레드닷디자인어워드.

레드닷, IDEA와 함께 세계 3대 우수 디자인 선정제로 알려진 하노버 iF국제디자인포럼은 1953년 하노버에서 처음 열린 우수 디자인산업 제품 특별 전시회이다. 매년 개최되는 iF국제디자인포럼은 평균 약 30여 개 나라에서 2,000여 점 안팎의 출품작을 접수받아 우수 디자인을 선정한다.

iF국제디자인포럼은 하노버정보통신박람회 및 하노버페어 등 저명한 무역박람회와 긴밀하게 연계되어 운영된다. 다른 디자인 기관과는 달리 산업 및 무역 측면의 디자인 활동에 중점을 둠으로써, 우수 산업디자인 홍보 및 제품의 상업적 성공에 디자인이 기여하는 부분을 인식시키는 데 앞장서고 있다.

일본

일본의 경제는 1990년대에 접어들면서 불황기에 접어들었다. 그러면서 많은 기업이 최소한의 부서만을 남겨두는 구조조정을 시작하였다. 이를 기점으로 일본의 디자인 회사는 1990년대를 시작으로 급속히 증가하였다.

기업들은 정리 부서 일순위로 디자인 부서를 지목하였다. 순식간에 길거리에 내몰린 디자이너들은 디자인 전문회사에 입사하거나 혹은 직접 디자인 회사를 창업하게 되었고, 이것이 디자인 전문회사가 증가하게 된 이유가 되었다.

아시아 국가들 중 가장 먼저 디자인 선진국 대열에 합류한 일본은 일찍부터 기술, 디자인, 브랜드 등과 같은 무형자산의 창조를 기반에 둔 각종 시책을 실시해왔다. 예를 들어 일본 경제산업성이 작성한 『신산업창조전략 2005』는 일본의 미래 발전을 담당할 일곱 개 전략산업 분야의 하나로 디자인을 포함한 '비즈니스지원서비스' 육성책을 담고 있는데, 이를 바탕으로 일본은 다양한 디자인 산업 지원 정책 프로그램을 개발·운영하고 있다.

일본 디자인 산업의 특이한 점으로는 코디네이터 기업을 꼽을 수 있다. 코디네이터 기업은 소규모 디자인 전문회사들이 폭발적으로 증가함에 따라 프로젝트별로 작은 디자인 전문회사들을 모아 디자인 개발을 진행할 중간자 역할의 기업을 말한다. 이들 기업은 프로젝트에 맞는 적절한 팀을 구성하고 관리한다.

이처럼 직접 디자인을 하지는 않으면서 디자인 관련 조사를 전문적으로 진행하고, 시작 단계에서의 평가와 시장 조사, 판로 확보 등의 업무를 도와주는 기관이나 기업이 증가함에 따라 본격적으로 디자인 컨설팅 기업으로 진화하는 계기가 마련되었다. 따라서 현재 일본의 디자인 산업은 유형의 산업에서 무형의 산업으로 변화해가고 있다고 할 수 있으며, 1969년 설립된 일본디자인진흥원은 디자인 정보와 노하우 제공, 지역 디자인 네트워크 지원, 정부 관련 부서에 대한 정보 제공 등을 통해 디자인 산업을 적극 육성하고 있다.

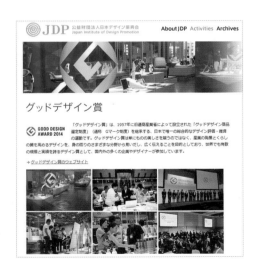

일본디자인진흥원의
2012 굿디자인어워드
수상작품홍보자료.

2000년 이후 일본의 디자인 컨설팅 산업은 산업적 수요와 맞물려 괄목할 성장을 이루었다. 일본 통계청의 자료에 따르면, 2004년 말 기준으로 일본의 디자인 관련 업체 수는 1만 6,637개이며, 디자인 관련 산업의 종사자 수는 15만 3,250명인 것으로 나타났다. 디자인 산업의 매출액 규모는 대략 2조 엔으로, 일본 내 GDP의 0.4%를 차지할 만큼 규모가 큰 산업으로 성장하였다.

디자인 전문회사 중 산업디자인에 관한 통계로는 경제산업성의 『디자인 업계 실태조사 2000』이 있는데, 2000년 당시 일본의 산업디자인 전문회사는 2,640개이며 종사자 수는 1만 3,332명으로 집계되었다. 직원 10인 이상의 대규모 회사가 10.1%이고 나머지 89.9%는 10인 미만이다. 디자인 기업의 전체 매출액은 1,625억 엔, 회사당 평균 매출액은 6,154만 엔이었으며, 종업원 1인당 매출액은 1,228만 엔인 것으로 나타났다.

아울러 디자인 분야의 성장률은 멀티미디어디자인이 가장 높게 나타났으며, 이외에도 보석디자인, 사인디자인, 인테리어디자인은 성장세를 보인 반면 도예디자인, 포장디자인, 텍스타일·패션디자인은 하락세를 보였다.

해외 주요
디자인 전문회사

영국

업체명	사업현황	
탠저린 Tangerine	설립년도	1988
	주소	Unit 9 Blue Lion Place, 237 Long Lane, London, SE1 4PU
	홈페이지	www.tangerine.net
	활동분야	산업디자인 전반
	직원수	25
	주요품목	제품디자인, 유저 인사이트 리서치, 혁신 전략, 브랜딩, 기업 아이덴티티, 인터랙티브 디자인, 인간공학, 컬러 · 소재 · 마감과 트렌드 예측.
	사업현황	디자인 외 재무, 마케팅, 지원 기능 등은 모두 아웃소싱 하는 형태를 취하고 있어 경쟁사에 비해서 규모는 작으나 'Tangerine & Partners' 의 전문적 네트워크 형성으로 디자인 어워드에서 많은 수상을 거두며 제품디자인에서 세계적으로 두각을 드러냄.
인더스트리얼 디자인컨설턴시 Industrial Design Consultancy Ltd.	설립년도	1983
	주소	The Portland Business CentreManor House Lane, Datchet, BerkshireSL3 9EG, United Kingdom
	홈페이지	www.idc.uk.com
	활동분야	제품디자인
	직원수	20
	주요품목	제품디자인, 산업디자인, 콘셉트디자인, 공학디자인
	사업현황	자동차, 의료제품 및 기구 등의 산업디자인 및 소비재브랜드의 다양한 제품디자인 프로젝트를 진행해옴. 다른 제품디자인 회사들에 비해 공학적인 디자인이 강조되는 프로젝트를 위주로 일을 하고 있음.

업체명	사업현황	
DCA디자인 인터내셔널리미티드 DCA Design International Limited	설립년도	1958
	주소	DCA Design International19 Church Street, WarwickCV34 4AB, England
	홈페이지	www.dca-design.com
	활동분야	제품디자인
	직원수	75
	주요품목	제품디자인, 산업디자인, 공학디자인
	사업현황	전자, 공학설계의 전문성을 필요로 하는 제품디자인을 중심으로 프로젝트들을 진행해왔으며 2007년에는 Good Design 상을 수상하기도 했음. 스포츠용품, 주방용품의 소비재부터 상업용 자판기 및 열차와 같은 대형 교통수단에 이르기까지 유럽의 다양한 분야의 고객들을 상대로 50년 동안 산업디자인 서비스를 제공해왔음.
블루마린 브랜드디자인 Blue Marlin Brand Design	설립년도	1993
	주소	Beaumont House, Kensington Village, Avonmore Road, London, W14 8T
	홈페이지	www.bluemarlinbd.com
	활동분야	브랜드전략디자인, 제품디자인, 그래픽디자인
	직원수	100
	주요품목	브랜드전략디자인, 제품디자인, 그래픽디자인
	사업현황	1993년 설립된 이래로 빠르게 성장세를 보이며 방콕, 시드니, 뉴욕, 런던에 오피스를 가지고 약 100여명의 직원이 있음. 세계적인 스킨제품 바셀린과 영국의 캐드베리 초콜릿, 태국 내의 테스토브랜드를 위한 브랜드 전략 수립과 제품디자인, 그래픽디자인 등의 서비스를 제공하고 있음.

업체명	사업현황	
마틴더위 브랜드디자인 Martin Dawe Brand Design	설립년도	1986
	주소	347 Edinburgh Avenue, BerkshireSlough, SL1 4TU
	홈페이지	www.martindawedesign.co.uk
	활동분야	제품디자인, 포장디자인
	직원수	50
	주요품목	포장디자인, 브랜딩, 그래픽디자인
	사업현황	포장디자인과 브랜딩 작업을 위주로 그 밖에도 그래픽디자인, POS 디자인 등의 브랜드 이미지 강화와 세일 촉진을 위한 종합적인 디자인 분야 서비스를 제공하고 있음. 쵸콜렛바 Mars, 코카콜라, 3M 등의 세계적인 가사용품 및 소비재 브랜드의 포장디자인 작업에 참여해왔음.
세이무어파월 Seymour-powell	설립년도	1984
	주소	327 Lillie Road, London SW6 7NR United Kingdom
	홈페이지	www.seymourpowell.com
	활동분야	제품디자인
	직원수	65
	주요품목	산업디자인, 제품디자인
	사업현황	산업디자이너와 그래픽디자이너가 만나 함께 설립한 이 회사는 주전자, 다리미와 같은 작은 가전제품부터 기차나 헬리콥터 같은 큰 스케일의 제품까지 모든 제품, 산업디자인의 컨설팅을 하는 회사임. 한국에도 오피스를 두고 있으며, LG의 LCD TV와 삼성의 휴대폰 디자인 프로젝트를 진행했음.

업체명	사업현황	
LBI	설립년도	1995
	주소	146 Brick Lane London E1 6RU
	홈페이지	www.lbi.com
	활동분야	디지털미디어디자인
	직원수	360
	주요품목	웹사이트디자인, 디지털브랜딩, 온라인광고디자인
	사업현황	LB Icon, Wheel과 Framfab 이 세 개의 디지털미디어회사가 하나로 합병되면서 탄생한 LBI는 2007년 영국의 톱 '인터렉티브' 에이전시100 리스트 2위에 오름. 2012 런던 올림픽, 스타벅스, 영국 통신회사 오렌지, NHS 등의 멀티미디어플랫폼의 브랜드 이미지를 디자인과 온라인 광고를 통해 강화시키는 작업을 통해 꾸준히 성장하고 있는 멀티미디어 에이전시임.
스타트크리에이티브 Start Creative Ltd.	설립년도	1996
	주소	2 Sheraton St., London, W1F 8BH
	홈페이지	www.startcreative.com
	활동분야	디지털멀티미디어디자인
	직원수	100
	주요품목	디지털미디어디자인, 브랜딩, 온라인광고 및 필름디자인
	사업현황	회사 설립 10년여 만에 영국 디지털 미디어디자인 회사 상위 10위 안에 든 독립 디지털미디어 디자인 에이전시. BBC, 아디다스, 버진미디어 등의 브랜딩과 디지털디자인 서비스를 통해 꾸준히 성장하고 있음. 인터내셔널 프로젝트로는 유로스타의 커뮤니케이션디자인작업과 버진아틀랜트항공의 온라인웹사이트 I-Fly를 디자인함.

미국

업체명	사업현황	
IDEO	설립년도	1991
	주소	100 Forest Avenue Palo Alto, CA 94301
	홈페이지	www.ideo.com
	활동분야	상업용 그래픽 시각디자인
	직원수	500
	주요품목	TiVo, PDA(Palm V)
	사업현황	기술, 정보, 커뮤니케이션, 소비재를 비롯한 의료 관련 디자인에서 두각을 나타내고 있음. 정부 에이전시 또는 캠퍼스와도 연계한 사업을 벌이고 있음. 고객으로는 일라이릴리, 마요클리닉, 마이크로소프트, P&G, 스탠포드대학교 등을 확보하고 있음.
프록디자인 Frog Design, Inc.	설립년도	1969
	주소	3460 Hillview Avenue Palo Alto, CA 94304
	홈페이지	www.frogdesign.com
	활동분야	산업디자인 서비스
	직원수	350
	주요품목	애플 매킨토시, 루프트한자항공사 터미널,
	사업현황	록버스터, 델 등의 웹사이트 제작, 마이크로소프트, 야후인터페이스디자인 등 최근 웹사이트, 전자상거래 등 디지털 디자인 서비스 분야에서 상한가를 보이고 있는 디자인 업체. 이와 함께 리서치, 포지셔닝, CI를 포함하는 포괄적인 브랜드디자인 서비스 분야에서도 선전 중.

업체명	사업현황	
헙스트라자벨 Herbst LaZar Bell, Inc.	설립년도	1962
	주소	355 N. Canal Street Chicago, Il 60606
	홈페이지	www.hlb.com
	활동분야	산업디자인 서비스
	직원수	75
	주요품목	SNAP II(에베레스트의료기기), EMBRACE system(존슨&존슨), NFL용 첨단헤드셋(모토롤라)
	사업현황	우수한 인체공학적 디자인과 시장조사 능력을 갖추고 있는 디자인 업체. 기업홍보를 위한 전략적 디자인에서부터 전자제품, 소프트웨어 개발, 바이오·의료산업디자인까지 진출해 있음. 고객으로는 델, HP, 선빔, 코닥, 존슨앤드존슨, 모토롤라, 질레트 등을 확보 중.
루나디자인 인코포레이티드 Lunar Design Incorporated	설립년도	1984
	주소	537 Hamilton Avenue Palo Alto, CA 94301
	홈페이지	www.lunar.com
	활동분야	산업디자인 서비스
	직원수	34
	주요품목	애플파워북, DKNY 선글라스, 오랄비 칫솔, 어쿠슨(Acuson) 의료기기
	사업현황	각종 산업소비재 제품디자인과 시각디자인, 브랜드 개발, CI 서비스를 제공. 특히 하이테크산업계에서 강세.

업체명	사업현황	
디자인컨티넘 Design Continuum, Inc.	설립년도	1983
	주소	1220 Washington Street West Newton, MA 02465
	홈페이지	www.dcontinuum.com
	활동분야	종합디자인 서비스
	직원수	110
	주요품목	아모레갤러리, 자물쇠디자인, 뉴턴 과학기기, 스프린트스튜디오스토어, P&G 스위퍼 및 웨트젯 휴대전화, 스피커, 샤워기 등
	사업현황	다양한 소비재 제품디자인을 비롯한 전시공간디자인과 같은 환경디자인도 하고 있음. 제품 판매 전략, 시장 공략까지 포함하는 CI 전략 디자인 컨설팅도 가능.
인사이트프로덕트 디벨롭먼트 Insight Product Development, LLC	설립년도	1998
	주소	4660 N. Ravenswood Avenue Chicago, IL 60640
	홈페이지	www.insightpd.com
	활동분야	종합디자인 및 컨설팅
	직원수	80
	주요품목	워터피크샤워기, X-레이(Rite), 쿨맨파워메이트, 모토롤라 레이보크프로디지 (수년간 의료기기를 비롯한 다양한 제품디자인으로 명성을 쌓고 있음.)
	사업현황	리서치를 통한 디자인으로 공학디자인, 정보통신관련 디자인도 주요 디자인 분야에 포함시키고 있음. 선도사인 보스, 카디널헬스, J&J, 모토로라, 윌풀을 고객사로 하고 있음. 싱가포르에도 사무실을 운영하고 있음.

업체명	사업현황	
쇼크 SCHAWK, Inc.	설립년도	1953
	주소	1695 River Road Des Plaines, IL 60018
	홈페이지	www.schawk.com
	활동분야	상업용 인쇄 광고마케팅
	직원수	3500
	주요품목	페퍼리지팜 3D 이미징, 디스커버리채널 대형디지털 인쇄물, 젤러스, 제퍼슨 스머핏그룹, 하인츠 광고물 및 브랜드 컨설팅
	사업현황	대기업들의 광고인쇄물 제작 및 디자인을 다수 맡고 있는 대형 광고 마케팅 기업. 포춘지 선정 100대 기업 중 30개 기업을 고객사로하고 있음. 3D 분야를 포함한 멀티미디어 광고부터 1대1 소비자 공략 홍보까지도 맡고 있음. 미국, 캐나다, 유럽, 아시아에 160여 사무실을 운영.
매튜스인터내셔널 코퍼레이션 Matthews International Corp.	설립년도	1850
	주소	T. N. CenterSuite 200 Pittsburgh, PA 15212
	홈페이지	www.mathewsinternational.com
	활동분야	기념품 및 포장디자인
	직원수	4100
	주요품목	엘비스 플레슬리 관련 동상 등 기념품, MLB 명예의 전당 기념품, 화장용 향아리
	사업현황	매출의 60%를 기념품 산업분야에서 올리고 있다는 것이 큰 특징. 이 밖에 시각디자인과 제품디자인에서도 고객 확보가 안정적으로 이뤄지고 있음.

독일

업체명	사업현황	
몰디자인 Molldesign	설립년도	1971
	주소	Turmgasse 7, 73525 Schwäbisch gmünd, Germany
	홈페이지	www.molldesign.de
	활동분야	제품디자인
	직원수	35
	주요품목	냉장고, 의자, 주방용품, 가정용품 등
	사업현황	1971년 설립해 지금까지 세계적인 디자인어워드에 100회 이상 수상을 했으며, 1991년에는 레드닷디자인어워드에서 'Design Team of the Year'를 수상하였음.
메타디자인 MetaDesign	설립년도	1979
	주소	MetaDesign AG, StreetLeibnizstraße 65, City 10629 Berlin, County, Germany
	홈페이지	www.metadesign.com
	활동분야	디자인 전략, 브랜드 디자인
	직원수	200
	주요품목	CI, BI, 매뉴얼, 디자인 전략 등
	사업현황	1979년 베를린에서 창립된 종합 디자인 회사로 200여 명의 디자이너가 근무하고 있음. 샌프란시스코에 지사를 두고 주로 유럽과 북아메리카를 무대로 활동. 세계에서 가장 저명한 종합 디자인 전문회사 중 하나임.

업체명	사업현황	
f/p 디자인 f/p design	설립년도	2000
	주소	Mauerkircherstrasse 4 81679 Muenchen, Germany
	홈페이지	www.f-p-design.com
	활동분야	제품디자인, 가구디자인
	직원수	15
	주요품목	모바일기기, 사무용기기 등
	사업현황	프록디자인 출신 아테네 폰홀처와 프리츠 프렌클러가 2000년에 창립해 '독일다운 디자인'을 하는 것으로 정평이 나있으며, 해외에서의 수익이 75%를 차지할 정도로 국제적 인지도 가 있음. 최근 터키의 '누루스'와 일본의 의자업체 '고쿠요' 등 세계적인 기업들이 f/p 디자인을 활용하면서 기업 가치를 높임.

일본

업체명	사업현황	
GK디자인	설립년도	1952
	주소	3-30-14 Takada, Toshima-ku, Tokyo, Japan
	홈페이지	www.gkid.co.jp
	활동분야	산업디자인 전반
	직원수	220
	주요품목	제품디자인, 운송기기디자인, 환경디자인, 커뮤니케이션디자인
	사업현황	1952년 설립된 GK디자인그룹은 현재 8개의 자회사와 4개의 해외 지사를 거느리고 있는 대형 디자인 컨설팅 그룹으로 설립 초기에는 산업디자인에 중점을 두었으나 점차 활동 영역을 확장하여 현재에는 건축디자인, 환경디자인, 그래픽디자인 등 활동 분야가 매우 포괄적임.
PAOS	설립년도	1968
	주소	7-6-18-2401 Roppongi, Minato-Ku, Tokyo, Japan
	홈페이지	www.paos.net
	활동분야	브랜드개발, 브랜드전략
	직원수	45
	주요품목	CI, BI
	사업현황	1968년 나카니시 모토오가 설립한 일본 최고 권위의 CI, BI 전문회사. 도쿄에 본사가 있고 베이징과 뉴욕 등에 지사가 있으며 국내에는 제일제당과 한샘의 CI 등으로 잘 알려져 있음. 지금까지 수많은 기업들의 브랜드 전략을 개발해 왔으며, 대표적인 클라이언트로는 켄우드, INAX, 브릿지스톤, 닛산 등이 있음.

업체명	사업현황	
GK Graphics	설립년도	1985
	주소	2-1-15 Shimo-Ochiai Shinjyuku-ku Tokyo, Japan
	홈페이지	www.gk-graphics.jp
	활동분야	브랜드디자인, 패키지디자인, 정보디자인, 환경디자인
	직원수	23
	주요품목	CI, BI, 광고
	사업현황	일본의 그래픽 및 패키지디자인 전문회사의 선두주자 중 하나로, 브랜드 전략뿐 아니라, 정보디자인, 인테리어디자인, 환경디자인 등 다양한 분야에서 활발한 활동을 벌이고 있으며, 주요 클라이언트로는 세븐일레븐, KT그룹 등이 있고, 학교, 병원, 주요 관공서 등과 같은 공공기관 브랜드 개발을 수행하였음.
ODS	설립년도	1966
	주소	1-19-5 Hamamatsu, Minato-ku, Tokyo, Japan
	홈페이지	www.ods.co.jp
	활동분야	브랜드디자인, 웹디자인, 그래픽디자인, 디자인 전략
	직원수	68
	주요품목	브랜드, 로고, 웹사이트, 디자인플래닝
	사업현황	1966년에 창립해 1980년대 말 한국 진출을 시도하기도 했음. 『사람을 움직이는 CI』라는 책을 낸 것으로도 유명한 일본의 CI 전문회사로 인사·조직 개편까지 포함한 경영 전략으로 널리 알려져 있음.

디자인의 중요성을 망각한다면, 영국의 산업은
결코 경쟁에서 살아남을 수 없다. 디자인은
영국 산업의 미래를 위한 필수 요소이다.

마거릿 대처 전 영국 총리

3장

디자인 컨설팅
기업의 업무

1

디자인 컨설팅 조직 및 기업의 유형

현대의 기업들은 디자인 회사만의 독특한 창조 프로세스와 디자인
전략 능력이 필요할 경우 설령 회사 내부에 디자인 부서가 있다 하더
라도 외부의 디자인 컨설팅 기업을 통해 디자인 프로젝트를 수행하
는 경우가 많다. 기업이 외부 디자인 컨설턴트를 활용하는 경우, 어떠
한 유형의 디자인 컨설턴트를 선택하느냐에 따라 디자인 프로젝트의
성패가 결정되는 경우가 많다. 일반적으로 디자인 컨설팅 기업은 구
조적 차원과 업무적 차원으로 나눌 수 있다.

구조적 차원에 따른 분류
전통적으로 기업이 디자인을 관리하는 방법은 크게 두 가지가 있다.
그중 하나는 기업의 내부에 디자인 부서를 두는 인하우스in-house 디자
인 운영이고, 두 번째는 외부의 디자인 전문회사에 디자인 아웃소싱
을 의뢰하는 경우이다.

　지속적으로 일정한 디자인 업무가 있다면, 비용 절감 측면에서
내부 디자인 부서를 운영하는 것이 바람직하다. 이 경우 기업의 역사
와 특성에 대해 잘 알고 있기 때문에 엔지니어링이나 마케팅 등 관련
부서와의 협조가 매우 효율적으로 이루어질 수 있다. 또한 기업이 추
진하려는 사업에 대한 보안을 유지할 수 있다. 그러나 내부 디자인 부

서를 운영할 때 가장 큰 단점은 기업이라는 제약 조건에 따라 디자인 개발이 이루어지기 때문에 창의력과 상상력이 상당 부분 제약받을 수 있다는 것이다. 그러다 보니 국제 트렌드를 파악하는 데 한발 늦을 가능성도 있다.

전통적 내부 디자인 부서

장점 비용 절감
기업의 강점 파악
보안 유지

단점 창조적 활동 부족
해외 트렌드 파악 곤란

• 독립적 디자인 전문회사

독립적 디자인 전문회사란 고객 기업의 디자인 개발을 의뢰받아 일정한 개발료를 수임하고 디자인 개발을 지원하는 회사를 말한다. 외부의 디자인 전문회사를 활용하면 신선한 관점의 디자인 결과물을 개발할 수 있을 뿐 아니라, 디자인 개발에서의 유연성을 발휘할 수 있고, 고정비 지출을 감소할 수 있다. 디자인 전문회사는 다양한 고객 기업과의 거래 관계 속에서 국내 혹은 국제 시장에 대한 트렌드와 동향을 충분히 습득할 수 있으며, 이러한 경험적 자산 덕에 디자인 전문회사는 더 넓고 포괄적인 관점에서의 디자인 개발을 제안할 수 있다. 따라서 많은 기업이 외부 디자인 전문회사의 중요성을 점점 더 강하게 인식하고 있다. 많은 기업들은 외부 디자인 전문회사를 개별적인 디자인 프로젝트를 수행하는 기업으로 보기보다는 전략적 플래닝 과정에 파트너십을 갖고 참여해주기를 원하며, 이러한 기업의 수는 지속적으로 증가할 예정이다.

그러나 이와 같은 장점에도 외부 조직으로서의 디자인 전문회사의 활동(시간, 예산, 디자인 개발 방향 등)을 통제하기 어렵다는 이유로 많은 기업이 디자인 전문회사의 활용을 기피하는 것도 사실이다. 예를 들어 고객 기업은 주어진 예산과 시간 내에서 최선의 대안을 원하고 있으나, 외부 디자인 전문회사는 조형적이고 심미적인 측면에서 자신들이 추구하는 스타일을 가장 중점적으로 여기고 디자인 개발을 완료하는 경우가 이러한 예에 해당한다고 볼 수 있다.

최근 기업들이 사업 범위와 규모를 축소하고 디자인 업무를 외부

디자인 전문회사에 의뢰하는 비율이 높아져, 디자인 전문회사의 성장이 가파르게 이루어져 왔다. 그러나 이러한 양적 성장이 고객 기업과 디자인 전문회사의 관계에서 질적 성장을 동시에 가져 왔다고 보기는 어렵다. 그것은 고객 기업과 디자인 전문회사의 파트너십 부족, 상호 정보와 신뢰 부족, 고객 기업이 다루고 있는 제품에 대한 디자인 전문회사의 전문성 부족 등 다양한 이유 때문이다. 이런 어려움을 극복하지 못한다면 디자인 아웃소싱 프로젝트는 실패할 가능성이 크다.

이러한 위험성은 독립적 디자인 전문회사의 유형에도 변화를 일으켜 새로운 형태의 디자인 컨설팅 서비스 조직의 형태가 탄생하는 계기가 되었다. 애플의 인하우스 디자인 스튜디오, 삼성과 IDEO의 합작디자인 스튜디오, 켄우드의 독립적 인하우스 디자인 조직 및 사이언Psion의 일방적 합작투자 디자인 회사 등을 예로 들 수 있다.

• 인하우스 디자인 스튜디오
독립적인 디자인 전문회사와의 디자인 개발 프로젝트는 여러 가지 이유에서 실패할 가능성이 크기 때문에 외부 디자인 컨설턴트의 장점을 유지하면서 인하우스 디자인팀의 장점을 살리는 인하우스 디자인 스튜디오 형태로 운영할 수 있는데, 그 예로 1989년에 설립한 애플의 산업디자인그룹Industrial Design Group을 들 수 있다.

애플은 1990년대 이전까지 주로 외부의 독립적 디자인 전문회사를 활용하였다. 애플의 창업주인 스티브 잡스Steve Jobs는 1980년대 초에도 당시 퍼스널컴퓨터와 차별화할 요소로써 디자인의 중요성을 강조했고, 1982년과 1983년 초에 코드가 맞는 디자인 협력사를 물색하였다. 마침내 프록디자인의 하르트무트 에슬링거Hartmut Esslinger를 만나 1988년까지 프록디자인과 긴밀한 협력관계를 유지하였다.

그러나 많은 경쟁 업체가 애플의 디자인을 카피했고, 디자인 전문회사를 이용한 상당수 디자인 개발 프로젝트가 실패로 돌아갔다.

전통적인 외주 디자인팀

장점	트랜드에 빠른 대처 간접비 절감 탄력적인 디자인 개발
단점	효율적인 통제 문제 고가의 개발 비용 보안 유지 곤란

실패의 중요한 이유 중 하나가 애플이 추구하는 스타일의 디자인 개발이 가능하도록 관리하기가 어려웠다는 것이었다.

　이러한 시행착오를 거쳐 애플은 외부 디자인 전문회사의 능력을 애플만의 스타일에 맞추기 위해 인하우스 디자인 스튜디오인 산업디자인그룹을 설립했다. 1989년부터 1996년 초까지 초창기 애플 산업디자인팀을 로버트 브루너Robert Brunner가 이끌면서 매킨토시 파워북, 뉴턴과 같은 제품을 선보였다.

　로버트 브루너는 애플의 산업디자인그룹을 설립했고, 매킨토시 파워북, 뉴턴, 아이맥의 전신인 매킨토시 20주년 기념 버전을 개발했다. 세계에서 가장 영향력 있는 디자인 회사 중 하나인 펜타그램의 파트너로 나이키, 마이크로소프트, 휴렛팩커드, 델, 노키아 등《포춘》이 선정한 500대 기업들과 함께 일하기도 했다.

　애플의 산업디자인그룹은 외부에서 영입한 전문 디자이너가 기업 관리 시스템의 통제를 받지 않는 상태에서 디자인 개발을 담당함으로써 마치 외부의 독립적 디자인 전문회사와 같은 운영 방식을 취하고 있으며, 동시에 기업 내부의 디자인 조직으로 운영되기 때문에 인하우스 디자인 조직이 갖는 장점을 그대로 활용할 수 있다. 따라서 애플의 디자인 조직은 전형적인 내부 디자인 부서와는 약간 다른 조직으로 간주될 필요가 있다. 이는 외부 디자인 전문가를 영입함으로써 새로운 시각과 관점을 유지하는 동시에 기업의 디자인을 전담하게 함으로써 내부 디자인 부서의 장점을 그대로 활용할 수 있도록 한 시스템이라 할 수 있다. 브루너는 "일정 기간 누군가를 반드시 고용해야 하는 것이 아니라, 우리에게 필요한 적절한 사람을 찾아 그로부터 새로운 디자인의 기회를 발견하는 것이 중요하다."고 주장함으로써, 고용을 전제로 한 내부 디자인 부서의 운영과는 다른 성격의 팀 운영 방식을 보여주었다. 브루너가 떠난 1996년부터 애플의 산업디자인그룹은 1992년에 애플에 합류한 영국의 디자인 회사 탠저린

새로운 형태의
디자인 조직·전문회사.
출처 | Hugh Aldersey-Williams,
1996.

Tangerine 출신 조너선 아이브Jonathan Ive가 맡았으며, 이 디자인 조직은 아이맥, 아이팟, 아이폰 등 성공적인 디자인을 지속적으로 선보였다.

애플 디자인의 약 30%는 여전히 외부 디자인 컨설턴트가 담당하고 있다. 따라서 애플의 디자인은 어느 정도의 독립성이 보장된 내부 디자인 부서가 담당하고, 이를 보완하기 위해 애플의 전략과 마인드를 가장 잘 이해할 수 있는 외부의 독립 디자인 전문회사를 활용하고 있다. 애플이 외부의 디자인 컨설턴트를 활용하는 이유로는 두 가지를 들 수 있다. 우선 내부 디자인팀에서 개발된 디자인 방향에 대해 확장해야 할 필요가 있으나 내부의 디자인 부서에서 담당하기에는 업무가 과중해지는 경우이다. 둘째는 디자인에 대한 새로운 패러다임을 탐색하는 경우이다. 애플 기업 내부의 독립적 디자인 조직은 내부 디자인 부서의 장점과 외부 디자인 컨설턴트의 장점을 동시에 활용한 사례라 할 수 있다.

• 합작 디자인 스튜디오
우리나라의 경우 대부분의 대기업이 기업 본사 차원에서 대형 디자인 부서를 운영하고 있다. 1990년대 초반 삼성은 미국 시장에서의 현장 자료 및 경험을 얻기 위해 캘리포니아에 디자인 스튜디오를 설립한 일본의 닛산이나 마쓰다의 사례를 충분히 검토한 뒤 팔로알토에

있는 국제적인 디자인 컨설팅 그룹인 IDEO와 강한 유대관계를 맺고
자 하였다. IDEO는 현재 미국 실리콘밸리 본사와 영국 런던, 중국 상
하이 사무소 등에서 직원 500여 명을 거느리고 있으며, 삼성전자를
비롯하여 휴랫페커드, AT&T, 네슬레, 보다폰, NASA, BBC 등 다양
한 분야의 기업과 조직이 활용하고 있는 대표적인 디자인 컨설팅 기
업 중 하나이다. IDEO와 관계를 맺기 시작한 1990년대 초반 삼성은
IDEO가 삼성이 타깃으로 삼고 있는 지역의 소비자 라이프스타일을
잘 이해하고 있으며, 이를 바탕으로 매우 적절한 디자인 서비스를 제
공해줄 수 있다고 판단하였다.

그 후 삼성과 IDEO는 1994년 4월 IDEO 본사와 멀지 않은 곳에
IDEO의 또 다른 스튜디오이지만 IDEO와는 분리된 iS스튜디오로 명
명된 합작디자인 스튜디오를 설립하였다. 설립 초기 iS스튜디오는 주
로 미래지향적인 디자인 콘셉트 개발을 중점적으로 실시할 목적이었
으나 점차 본격적인 디자인 개발을 추진하게 되었으며, 이에 따라 본
격적인 표적 시장을 공략하는 디자인 개발이 이루어졌다. iS스튜디오
는 삼성의 디자인실과 IDEO에서 순환하여 근무하는 디자이너를 보
유하였으며, 필요한 경우 IDEO의 전문가들의 인력을 수시로 지원받
아 운영되는 체제였다. 삼성은 iS스튜디오를 통해 IDEO로부터의 높
은 수준의 관여와 몰입이 기업에게 매우 높은 효익을 준다고 평가하

조너선 아이브가 디자인한
제품들.

였다. 또한 iS스튜디오에서 근무한 경력이 있는 인력을 삼성 본사의 디자인 센터로 흡수하여 국내에서도 활용함으로써 업무와 성과를 연계시킬 수 있는 장점을 최대한 활용하였다.

• 독립 인하우스 조직

1994년 9월 영국에 기반을 둔 대표적인 주방용품 제조업체 중 하나인 켄우드Kenwood는 본사로부터 자동차로 약 한 시간 정도 떨어진 곳에 KDO라는 디자인 사무실을 설립하였다. KDO의 책임자는 켄우드 본사의 디자인실에서 15년간 근무한 요한 샌터Johan Santer였다. 그는 인하우스 조직이지만 본사 건물에서 떨어진 곳에 독립적으로 사무실을 열어 디자인 개발 업무의 독립성과 창의성을 보장받는 조직을 운영할 수 있게 되었다.

KDO는 켄우드 본사의 디자인 프로젝트 이외의 다른 기업의 디자인 개발 업무도 추진하려고 했으나 시장 호황 때문에 켄우드 본사의 사업이 지속적으로 늘어나 켄우드의 디자인 개발 업무 이외에 다른 기업의 디자인 개발 업무를 수주할 만한 시간적·인적 여력이 없었다. KDO의 책임자였던 요한 샌터가 켄우드 본사의 업무 이외에 다른 기업의 디자인 프로젝트를 추진하려 노력했던 이유는 전형적인 내부 디자인 조직의 업무에서 벗어나 새로운 업무에 참여하는 것이 창조성을 증대시키는 데 매우 중요하다고 생각하였기 때문이다. 아울러 그는 기업의 본사 건물에서 분리하여 독립적인 사무실을 운영하도록 하는 것은 디자인 개발 업무에서 독립성을 보장하며, 이미 구축되어 있는 환경에서 벗어나 일할 수 있는 창조적 업무 환경을 구성할 수 있어 훨씬 더 효율적이라고 하였다.

- 일방적 투자합작 디자인 회사

영국에 본사를 두고 있는 개인 휴대용 디지털 장비 제조업체인 사이언Psion은 디자인 전문회사와 오랫동안 거래를 이어 왔으나 기업과의 거래 관계보다는 기업 내부 디자이너였던 마틴 리디포트Martin Riddiford와의 강한 유대관계를 지속하고자 노력하였다. 따라서 사이언은 마틴이 회사를 그만 둔 뒤에도 관계를 유지하고자 했으며, 이러한 노력의 일환으로 사이언의 회장이었던 데이비드 포터David Potter는 마틴에게 새로운 디자인 전문회사의 설립을 제안하였다. 이 제안을 받아들여 데어포어디자인Therefore Design이 설립되었다. 이 회사는 사이언과 마틴의 합작투자 형태를 취하고 있으나, 재정 지원은 사이언에서 하고 디자인 회사의 운영 책임은 마틴이 맡는 식으로 운영되었다. 특징적인 점은 싸이언은 자사의 디자인 개발과 관련된 업무 이외에는 디자인 회사 운영에 최소한의 사항만 관여했으나 업무의 일정 비율 이상은 사이언의 업무를 집중적으로 맡을 수 있도록 합의하였다.

사이언의 경우, 최소한의 관여만 한다 할지라도 데어포어디자인 설립을 위한 투자를 했기 때문에 데어포어디자인의 운영이 잘 이루어질 수 있도록 지속적으로 관심을 가질 수밖에 없으며, 따라서 데어포어디자인은 사이언의 전문적인 경영기술과 관리를 지원받는 혜택을 누릴 수 있게 되었다.

데어포어디자인은 다른 디자인 전문회사보다 훨씬 빨리 성장했다. 설립 초기였던 1993년에는 업무의 50% 정도가 사이언에서 의뢰한 업무였으며, 이듬해부터는 업무의 30% 이상을 넘지 않는 수준을 유지하였다. 사이언의 경우 데어포어디자인 이외에 다른 디자인 전문회사를 활용하면서 디자인 개발의 자유를 취하고 있으나 데어포어디자인과 경쟁 관계에 있는 디자인 컨설팅 기업은 배제함으로써 데어포어디자인의 성장과 성과 촉진에도 노력하였다. 데어포어디자인은 켄우드의 KDO와 유사하지만, KDO의 경우에는 켄우드 본사의 일이

우선인 반면, 데어포어디자인은 총 업무 중 30% 이상을 넘지 않는 수준으로 사이언의 업무량을 조율하고 다른 클라이언트의 디자인 개발을 동시에 추진한다. 따라서 KDO보다는 훨씬 독립적인 디자인 전문회사라고 할 수 있다.

업무 차원에 따른 분류

디자인 컨설팅 기업은 어떤 업무를 수행하느냐에 따라 제품디자인 전문회사, CI·BI디자인 전문회사, 그래픽디자인 전문회사, 멀티미디어디자인 전문회사, 게임디자인 전문회사, 광고디자인 전문회사, 영상·애니메이션디자인 전문회사, 실내건축·환경디자인 전문회사 등으로 분류할 수 있다.

• 제품디자인 전문회사

제품디자인 전문회사의 경우 제품의 조형적 심미성과 사용자 편의성에 중점을 두며 아울러 기술, 인간공학과 같은 공학적 지식 및 경영과 마케팅 등의 비즈니스 능력을 겸비해야 한다. 디자인 개발 과정에서는 먼저 기업과 제품의 분석, 전략의 수립, 제품 설계 및 검토, 디자인 실현, 생산과 마케팅 평가 및 사후 관리 등 제품 콘셉트의 개발에서부터 론칭 이후의 관리까지 포괄적인 업무를 관장한다.

　　정보 분석 과정에서는 클라이언트와 충분한 대화를 통해 일반 정보들을 교환하는 것이 매우 중요하다. 클라이언트에게는 많은 경험과 기술, 관련 자료 및 이에 대한 분석이 어느 정도 준비되어 있을 것이고 관리자는 많은 예상 문제나 해결안을 가지고 있기 마련이다. 디자이너는 자신에게 필요하다고 생각되는 자료나 샘플, 클라이언트의 희망, 경험 등을 알아볼 수 있는 질문서를 준비해야 한다. 그 질문서에는 제품의 스펙, 가격, 판매 시장, 예상 소비자 가격 등 제품에 대한

업무 차원에 따른 전문회사의 유형	주요 업무 · 관점	대표적인 디자인 회사
제품디자인 전문회사	• 제품디자인 개발 • 제품의 조형적 심미성 • 사용자 욕구 · 편의성 • 기술 및 인간공학 • 인터랙션 · 인터페이스	IDEO(미국) 프록디자인(미국) 피치(미국) 디자인컨티넘(미국)
CI · BI디자인 전문회사	• 기업의 아이덴티티 개발 • 브랜드 콘셉트 개발 • 브랜드 및 패키지 개발	랜도(미국) 펜타그램디자인(미국) 디자인리서치(영국) 인터브랜드(영국)
그래픽디자인 전문회사	• 타이포그래피 · 레이아웃 · 편집 • 홍보물 · 서적 · 잡지 제작 • 인쇄 · 웹디자인 · 일러스트	아티잔(미국) 타이포그래피(미국)
멀티미디어디자인 전문회사	• 멀티미디어 · 디지털콘텐츠 • CG · VFX • 정보디자인	레이저피시(미국) ADGM(미국)
게임디자인 전문회사	• 게임시나리오 · 게임 제작 • 게임캐릭터디자인 • 컴퓨터그래픽스	사이버플릭스(미국) 소프트맥스(한국) 캡콤(일본)
광고디자인 전문회사	• 마케팅 · 홍보 · 프로모션 • 매체광고기획 · 제작 • 영상 콘티 · 시나리오	영앤드루비컴(미국) 오길비앤드매더(미국) 사치앤드사치(미국)
영상 · 애니메이션디자인 전문회사	• 캐릭터 제작 · 디지털 영상 • 모션그래픽 · 3D시뮬레이션 • 영상 · 사운드 · 시나리오 작성	픽사(미국) 매드웍스(미국) 뒤보아(프랑스)
실내건축 · 환경디자인 전문회사	• 인테리어 · 공간 및 동선 설계 • 실내장식 · 파사드 • 전시 · POP · VMD	디자인쇼(미국) 디자인뉴욕시티(미국)

업무적 차원에 따른
디자인 전문회사의 분류.

기본 사항과 생산 설비, 기술력, 부품 조달, 생산성, 양산, 판매, 포장,
광고, 폐기 방법 등 마케팅 및 회수에 관한 질문까지 포함해야 한다.
　　클라이언트가 제공한 자료 이외에 디자이너는 디자인 개발에 필
요한 자료를 찾거나 분석 · 정리하여 클라이언트에게 제공해야 한다.

클라이언트의 자료나 참고서적, 기타 소비자에게서 얻은 자료들은 매우 주관적이어서 가공하지 않고 디자인에 적용할 경우 매우 위험하다. 모든 정보를 가공·정리하여 향후 제품의 성공적인 포지션과 이미지 전략, 마케팅을 예측할 수 있게 하고, 이것을 통해 디자인 방향을 설정해야 한다.

디자인 콘셉트는 결코 디자이너 독자적으로 또는 직관적으로 정해서는 안 되며, 필요하면 클라이언트 및 영업이나 생산 실무자의 조언을 토대로 가장 객관적이고 합리적으로 정해야 한다. 디자인 콘셉트가 추상적이거나 현실과 멀어지면 실제 생산 능력, 투자 자금력, 영업 능력이 따라주지 못할 경우 한낱 이야깃거리로 끝나버리기 쉽다.

디자인 콘셉트가 어느 정도 확정된 뒤 디자이너는 다양하면서도 새롭고 신선한 아이디어를 발휘하면 된다. 하지만 제품 디자이너들은 이 과정에서도 현실감을 잊어서는 안 된다. 오히려 클라이언트보다 더 현실적일 필요가 있다. 지금까지의 디자이너들은 너무 비현실적이거나 시장성이 불확실하고 생산 불가능한 아이디어를 아무런 거리낌 없이 제시해왔으며, 그때마다 설비나 생산 능력이 부족한 클라이언트를 황당하게 만들었다.

그러나 제품 디자이너는 일러스트레이터나 발명가가 아니다. 디자이너의 손에서 아이디어가 확정되면 그 즉시 기구 설계가 이루어지고 생산에 들어가, 빠르면 한 달이나 여섯 달 안에 소비자들이 사용하게 된다. 대부분의 클라이언트는 하루아침에 새로운 기계를 설치하거나 자금을 조달할 수 없으므로 기존의 조건에서도 좀 더 나은 제품을 만들고자 한다.

디자인 발전 단계에서는 많은 아이디어를 제시하여 클라이언트와 충분한 토론 과정을 거쳐 몇 가지 디자인안을 정한다. 이때는 실제 제품에 가까운 그림이나 모형 테스트 과정이 필요하고, 생산 기술자나 기구 개발자들이 참여하여 사소한 부분까지도 검토한다. 제품의

두께나 조립 방법, 생산 단가, 양산성, 포장 방법, 재고 관리 등의 과정이 수정 보완의 마지막 기회인 것이다. 사용자의 가상 테스트를 거치거나 컴퓨터를 이용하여 작동 환경 등을 확인해야 하고, 디자이너는 컬러나 인쇄 사양, 표면 처리 방법 등에 관해서도 준비하게 된다.

디자인 개발 단계에서 최종 디자인안을 확정하게 되면 다음은 클라이언트의 요구사항이나 관련 부서의 수정사항을 보완하여 디자인 모형을 제작할 준비를 하는 과정이 진행된다. 디자인 목업mock-up 도면을 제작하고, 컬러, 표면 처리 등을 확정하여 모형에 반영한다.

디자인 모형은 최종 제품에 최대한 가깝게 제작하여야 하고, 후가공이나 인쇄 사양은 가능하면 양산 과정과 동일하게 진행해야 한다. 그렇지 않을 경우 최종 제품과 디자인 모형에 많은 차이가 날 수도 있기 때문이다.

디자인 모형까지 진행되면 순수한 디자인 과정은 완료되지만 기구 설계 과정과 금형 개발, 시사출 단계까지 반드시 디자이너가 감리해야 한다. 실제 많은 제품들은 기구 설계 과정에서 설계자의 오판이나 고의적인 변경으로 디자이너의 의도와 다르게 정리되는 경우가 많았으며, 그 대부분은 생산성 향상이나 생산 원가 절감이라는 이유에서 저질러졌다. 가능하면 디자이너가 아이디어를 제시해야 한다. 또한 시사출이 시작되는 동안에는 부식 패턴이나 재질의 컬러, 후가공 등에 필요한 지원을 하여야 하며, 디자이너에게는 이와 관련한 다양한 지식과 자료가 있어야 한다.

이와 같은 제품디자인 전문회사로는 IDEO, 프록디자인, 피치, 디자인컨티넘 등이 있으며 우리나라에는 이노디자인, 디자인퍼슨, 퓨전디자인, 212디자인, 모토디자인, 냅디자인, 다담, 코다스, 세울디자인 등이 있다.

• CI·BI 디자인 전문회사

CI는 1930년대 미국에서 레이먼드 로위 등의 디자이너가 창시했으며, CI란 말을 처음 사용한 사람은 미국 뉴욕 L&M의 월터 마굴리스였다. 처음엔 코퍼레이트 아이덴티티Corporate Identity가 아닌 코퍼레이트 이미지Corporate Image의 약자로 사용되었다.

L&M사는 본래 공업디자인에서부터 출발한 디자인 회사였지만 이후 인테리어디자인, 패키지디자인으로 방향을 전환하면서 마케팅과 커뮤니케이션에 관심을 가져 CI의 개념을 정립하게 되었다. 이 회사는 이미 1950년대에 IBM의 CI를 독자적으로 실행하였다. 당시 유명 전자계산기 업체의 사장인 토머스 왓슨은 CI라는 명칭 혹은 개념조차 생기지 않았을 무렵 자기 회사의 낡은 사무실과 후진 인쇄물에 불만을 느끼면서 새로운 회사의 명칭을 International Business Machines Corporation으로 정하고 'IBM'이라 줄여 명명하였다. 그 이후 회사명을 아이덴티티 네임으로 통일하였고, 오늘날까지 사용되고 있는 IBM 심벌 로고를 만들기에 이르렀다. 이렇게 제작된 심벌 로고를 제품, 사무실, 전시장, 인쇄물에 대폭 적용함으로써 회사의 이미지를 확보하기 시작한 IBM은 3M과 함께 오늘날 CI의 중요 본보기로 전해지고 있다.

랜도의 주요 클라이언트.
브랜드컨설팅으로 세계적인
명성을 얻고 있는 미국의
랜도는 페덱스, P&G,
코카콜라, IBM, 아시아나항공
델타항공, 휴렛패커드, 코닥,
모토로라, 제록스 등
세계 굴지의 기업들을
클라이언트로 보유하고 있다.

우리나라의 경우는 1973년 동양맥주가 기업 공개를 계기로 CI 개념을 도입한 이후 각 기업뿐 아니라 공공단체에서도 CI의 필요성을 인식하여 활발하게 도입하고 있다.

CI·BI 디자인 전문회사의 경우, 기업의 CI, BI 및 브랜드, 패키지 개발을 대상으로 하며, 이를 위해 기업의 내외부 감사를 통한 브랜드의 아이덴티티, 가치, 비전, 미션의 개발과 이를 수행하기 위한 전략 개발 등을 포괄적으로 다룬다.

세계적으로는 랜도, 펜타그램디자인, 디자인리서치, 인터브랜드 등이 있으며, 우리나라에는 로고뱅크, 디자인파크, 디자인포커스, 엑스포디자인 연구소, 넥스트브랜드, 브랜드앤드컴퍼니 등이 있다.

• 그래픽디자인 전문회사

그래픽디자인의 역사는 20세기 시각문화 역사에서 가장 흥미롭고 중요한 부분을 차지한다. 15세기 중엽 구텐베르크가 활판 인쇄술을 발명한 이래 근대 인쇄술의 발달에 따른 매스커뮤니케이션은 18세기 산업혁명과 함께 대량생산과 대량소비로 이어져 자연스럽게 그래픽디자인을 태동시켰다.

그래픽디자인은 순수예술의 영역과 커뮤니케이션의 영역에 모두 걸쳐 있다. 이러한 특성 때문에 종종 그래픽디자이너를 그래픽아티스트라고 부르기도 한다. 그래픽디자인은 시각디자인과 크게 다르지 않다. 그래픽디자인은 인쇄 매체를 통해 표현되거나 제작되는 디자인을 말한다. 어떤 메시지의 시각적 전달을 목적으로 한 시각디자인 중에서 주로 인쇄물 등을 위한 평면적 표현의 디자인을 말하며 일러스트레이션, 레터링, 레이아웃, 타이포그래피 등의 조형 기능을 통해 신문 광고, 잡지 광고, 우편 광고 등의 광고물이나 포스터, 카탈로그, 달력, 서적의 판면과 표지, 음반의 재킷 등을 조형적으로 꾸미는 창작 활동을 말한다. 영화나 텔레비전의 타이틀 디자인도 포함된다. 손으로

작업할 수도 있으나 최근 컴퓨터 활용이 확대되면서 컴퓨터를 통해 대부분의 작업이 이루어지는데, 이를 컴퓨터 그래픽디자인이라고 한다.

그래픽디자인은 예술과 시각 커뮤니케이션 및 표현에 중점을 둔 전문적인 학문 분야와 관계있다고 할 수 있다. 다양한 방법들을 창조하고 심벌, 이미지와 글자를 조합하여 아이디어를 시각적으로 재표현하고 메시지를 전달하는 데 사용한다. 그래픽 디자이너는 최종 결과물을 만들 때 타이포그래피, 비주얼 아트와 페이지 레이아웃 방법을 사용한다.

그래픽 디자인은 상당 부분 제품 개발과 연관되는데, 제품에 대한 의미 전달과 커뮤니케이션 기능을 수행한다. 일반적으로 그래픽 디자인이란, 잡지, 광고와 제품 패키지를 포함한다. 예를 들어, 제품 패키지는 상품 로고와 컬러, 선과 색과 같은 고유의 디자인 요소를 포함하며 편집과 레이아웃 구성 등 그래픽디자인의 중요한 기법과 요소를 활용한다. 아티잔Artisan, 타이포그래픽typoGRAPHIC 등은 세계적으로 명성이 있는 그래픽디자인 전문회사이며, 우리나라의 경우 안그라픽스, 그래픽엔조, 눈디자인, 코팩트 등이 있다.

• 멀티미디어디자인 전문회사

멀티미디어디자인은 영상의 탄생과 함께 시작했다고 해도 과언이 아니다. 물론 텍스트와 이미지에 의한 디자인은 포스터라는 형식으로 중세 때부터 있었으나, 실질적으로 멀티미디어디자인이 대두된 것은 영상의 대중화 이후로 볼 수 있다.

멀티미디어디자인은 멀티미디어와 관련된 콘텐츠의 기획 및 제작, 웹 디자인, 인터넷 방송, 디지털 영상 제작 및 편집, 영상특수효과 등 디지털 매체를 연출하고 디자인하는 분야이다. 음성, 문자, 도형, 영상 등이 혼합된 다양한 매체들을 통상 멀티미디어라고 하는데, 초기의 컴퓨터에서는 문자만 처리할 수 있었으나, 정보인식(입력) 및

표현(출력) 기술이 발전함으로써, 문자 이외에도 음성, 도형, 영상 등으로 이루어진 다양한 매체를 처리할 수 있게 되었다. 여기에는 멀티미디어 정보를 시각적으로 표현하기 위한 웹편집, 인터넷 방송 등의 기획 및 실무 제작 분야와 2D, 3D, 특수효과 등과 같은 컴퓨터 그래픽 관련 분야 등을 포함한다. 또한 효율적인 정보전달을 위해 사용자 중심으로 정보를 재구성하는 '정보디자인Info Design'과 관련된 업무들을 수행한다.

　미국의 레이저피시, ADGM 등은 세계적으로도 명성이 있는 멀티미디어 분야 디자인 전문회사이며, 우리나라의 경우 대부분 그래픽디자인 전문회사들이 멀티미디어디자인 개발을 병행하고 있다. 대표적인 기업으로는 인터미디어파크, 아이디얼디자인 등이 있다.

• 게임디자인 전문회사

게임디자인 전문회사는 주로, 게임 시나리오 및 게임 제작, 게임 캐릭터 디자인과 이를 위한 컴퓨터그래픽 기술을 다룬다. 그러나 게임 디자인은 특성상 여러 종류의 디자인을 통합적으로 취급할 수밖에 없는데, 게임 기구, 시각 아트, 게임 프로그래밍, 제조 프로세스, 음향, 스토리 등이 이에 포함된다. 세계적으로는 미국의 사이버플릭스Cyberflix, 일본의 캡콤Capcom 등이 유명하며, 우리나라의 경우 소프트맥스Softmax가 대표적이다.

• 광고디자인 전문회사

광고의 본질은 '마케팅 목적의 커뮤니케이션'이다. 따라서 광고디자인은 '대중에게 일정한 효과를 야기하고자 디자이너가 창의성과 시각적 조형감각을 발휘하여 관념과 상품, 서비스에 관한 메시지를 매체를 통해 대중에게 전달하는 설득 커뮤니케이션 작업'이라 할 수 있다. 광고디자인은 매체의 구조에 따라 제작과 표현 양식이 달라지는데,

이는 신문, 잡지와 같은 인쇄매체, 텔레비전 및 스크린과 같은 영상매체 등에 따라 다르며, 이외에도 교통매체, 설치매체 등이 있다.

광고디자인은 인쇄광고, 영상, 라디오 CM 등 모든 매체의 광고를 디자인하는 작업이다. 주 업무는 소비자가 이해할 수 있는 설득력 있는 그림을 그리는 것이지만, 그것을 수행하려면 기획력이 있어야 하고 광고에 대한 전반적인 사항들을 알아야 하며 전략 및 마케팅 전반에 대한 플래닝 과정도 숙지해야 한다.

세계적인 광고대행사로는 영앤드루비컴, 오길비앤드매더, 사치앤드사치 등이 있으며, 우리나라에는 일반적으로 대기업들은 계열사의 형태로 광고대행사를 두고 있는데, 제일기획, LG애드, 금강기획 등이 대표적이다.

• 영상·애니메이션디자인 전문회사

영상디자인의 사전적 의미는 빛과 그림자를 이용한 영상을 매체로하는 디자인으로, 무대 디자인이나 전광 게시판, 쇼윈도 등에 이용된다. 텔레비전이나 비디오, 컴퓨터, 네온사인, 레이저 등 빛을 이용한 기기가 발전함에 따라 광고나 영화 등에서 많이 사용되고, 박람회와 올림픽, 영화제, 각종 행사에서도 널리 쓰이고 있다.

그러나 영상디자인의 현대적인 의미는 TV, 영화, 게임, 사진, CF 등 시청자나 관객 또는 이용자를 대상으로 하는 보다 친숙한 영상매체의 디자인을 의미하며, 애니메이션도 영상디자인의 한 영역이라고 볼 수 있다. 현대 영상디자인의 구현은 그래픽 소프트웨어를 능숙하게 사용하지 못하면 할 수 없을 정도로 소프트웨어의 발전과 밀접한 관계가 있다.

미국의 픽사, 매드워크, 프랑스의 두보아와 같은 기업은 영상·애니메이션 분야에서 국제적으로 널리 알려져 있으며, 우리나라의 경우 인디펜던스, 이미지베이커리 등이 있다.

• 실내건축·환경디자인 전문회사

실내건축디자인은 건물의 내부를 인간이 편리하고 쾌적하게 사용할 수 있도록 설계하는 디자인이다. 아울러 단순히 실내뿐 아니라 건축물, 환경, 상업미술 등 포괄적인 디자인을 포함하며, 또한 단순히 아름다움만 추구하는 것이 아니라 인간 중심의 환경을 조성하고 상품 진열 등 편리하고 안락하며 쾌적하게 생활할 수 있는 개성적이고 아름다운 공간을 만드는 종합적인 예술영역이라 할 수 있다.

환경디자인은 실내·외의 모든 공간을 대상으로 효율적인 공간 창출을 목표로 한다. 도시나 지역사회 같은 광범위한 지역의 계획에서부터 좁게는 가로등이나 벤치 같은 가로 시설물의 디자인에 이르기까지, 매우 다양한 영역을 포괄하는 폭넓은 개념이다.

최근 환경에 대한 관심이 높아지면서 환경디자인 전문회사가 다른 영역에 비해 빠른 속도로 증가하고 있다. 미국의 더디자인쇼, 디자인뉴욕시티 등은 실내건축 및 환경디자인 분야에서 널리 알려져 있으며 우리나라의 경우 희훈디앤지, 중앙디자인, 국보디자인, 모던애드 등이 있다.

전략적 포지셔닝에 따른 분류

경쟁이 치열한 디자인 컨설팅 분야에서 각 기업은 자신만의 특화된 영역에 따른 비즈니스 전략을 선택함으로써 다른 기업들과 차별화를 추구해야 한다. 흔히 오랜 시간에 걸쳐 쌓은 핵심역량을 통해 차별화를 추구하는 것이 일반적이지만 특수화와 글로벌화, 틈새시장 공략 등 다양한 방법을 통해 차별화를 시도하기도 한다. 또한 몇몇 경우에는 디자인 프로젝트를 관리하는 데 있어서 특별한 기법들을 적용하여 운영함으로써 효율적인 디자인 프로젝트 관리를 통해 차별화를 시도하는 경우도 있다.

일반적으로 고객 기업들은 디자인 전문회사에 두 가지 측면의 업무를 요청한다. 첫째는 기술적인 디자인 서비스이며, 둘째는 디자인 전략 컨설팅 서비스이다. 많은 기업이 자체적으로 내부 디자인 부서를 보유하고 있다 하더라도 외부 디자인 컨설팅 기업을 통해 디자인 프로젝트를 수행하는 경우가 많다. 특히 기업의 아이덴티티 변화와 같은 근본적인 변화가 필요할 경우 객관적이고 다양한 관점을 가진 외부 디자인 컨설턴트를 활용한다.

전략적 포지셔닝에 의한 디자인 전문회사의 유형으로는 브랜드 매니지먼트 디자인 회사, 콘셉트 개발 디자인 회사, 엔지니어링 지향 디자인 회사, 유저인터페이스 디자인 회사, 기술실행 디자인 회사 등을 들 수 있다.

유형	특성
브랜드 매니지먼트 디자인 회사	기업의 브랜드 매니지먼트를 기반으로 한 디자인 전략 및 디자인 개발
콘셉트 개발 디자인 회사	신제품 개발 혹은 제품 리뉴얼 과정에서 콘셉트 개발 및 제안
엔지니어링 지향 디자인 회사	공학 및 엔지니어링과 융합된 독자적 R&D 영역을 갖는 제품디자인 개발 회사
유저인터페이스 디자인 회사	높은 수준의 유저인터페이스 및 인간공학에 특화된 디자인 회사
기술실행스킬 디자인 회사	빠르고 주기적으로 업데이트되는 동일한 디자인 서비스를 지원해주는 기술실행 중심의 디자인 회사

전략적 포지셔닝에 따른 디자인 전문회사의 유형. 출처|브리지트 보르자 드 모조타 지음, 김보경, 차경은 옮김. 『디자인 경영』.

2

디자인 컨설팅 서비스의 유형

디자인 컨설팅 서비스는 성공적인 디자인을 개발하는 기술적 차원의
서비스를 넘어 기업의 성공적인 비즈니스 전략을 개발하는 전략적
차원의 서비스를 포함한다. 이것은 과거 고객 기업들이 이미 개발해
놓은 전략에 맞추어 디자인을 요구했던 전통적인 업무와는 다른 디
자인 컨설팅 서비스를 의미한다.

전략적 차원의 디자인 서비스에는 확장해야 할 제품 포트폴리오
의 개발, 투자 가능한 기술, 새로운 시장 침투 전략, 기술, 마케팅처럼
다양한 측면에서의 개발 서비스가 포함된다. 따라서 기업은 기술적
차원의 디자인 개발 서비스 이외에 전략 차원 중심의 디자인 서비스
를 지원하기 위해 디자인 중심의 전략적 사고를 해야 한다.

고객 기업 측면에서 전략은 조직 내의 다양한 위계에서 이루어진
다. 여러 개의 전략적 사업단위(SBU)를 거느린 대기업의 경우 각 전
략적 사업 단위에는 마케팅, 엔지니어링, 물류와 같은 다양한 부서가
있으며, 각 위계에 따른 전략은 다음과 같은 특징을 가진다.

◦ 전사적 전략 : 어떤 사업을 추구하며, 각 사업단위를
 어떻게 관리할 것인가?
◦ 전략적 사업 단위 전략 : 다른 기업들과 어떻게 경쟁할 것인가?

◦ 부서 단위 전략 : 전략 수행을 위한 부서의 자원을
어떻게 활용할 것인가?

디자인 컨설팅 서비스가 성공하려면 디자인 컨설턴트는 고객 기업의
위계 수준에 따른 적절한 전략적 서비스를 지원할 수 있어야 한다. 대
부분의 경쟁은 전략적 사업단위 차원 혹은 부서 차원에서 이루어지
며, 디자인 컨설턴트가 접하는 대부분의 관리자는 여기에 속한다. 이
들은 전사적 차원의 비즈니스 전략을 일관되게 수행하려 노력하지만,
그들의 노력이 전사적 차원의 전략에 반영됨으로써 전략이나 실행 방
법이 변화되기를 바라는 열망도 상당히 크다. 이는 기업들이 전사적
차원에서 이미 개발된 전략planned strategy에 대해 새로운 관점과 가능성
을 바탕으로 변화된 전략emergent strategy을 실행함을 의미하며, 이와 관
련하여 헨리 민츠버그Heny Mintzberg와 제임스 워터스James Waters는 이미
개발된 의도된 전략intended strategy과 변화되어 실현된 전략realized strategy
사이에는 항상 차이가 존재할 가능성이 있다고 하였다.

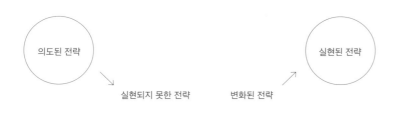

의도된 전략과 변화된 전략.
출처 | Minzberg and Waters, 1985.

전사적 차원에서 개발된 많은 전략은 이용 가능한 자원의 문제 혹은
경쟁 환경의 변화 때문에 실현되지 못하는 경우가 많으며, 반대로 시
장 환경이나 기술, 규제 문제 등의 변화로 인해 새롭게 고려되어 최종
적으로 실현되는 전략이 존재하게 된다.

변화된 전략 실현의 관점에서 보면, 디자인 컨설턴트에게 고객 기업이 전략적으로 참여할 가능성이 있다고 볼 수 있는데 첫째는 의도된 전략의 수립에 도움을 주는 것이며, 둘째는 변화된 전략에 영향을 주는 것이다. 이 두 가지 방법 모두 고객 기업의 전략을 만드는 데 매우 중요한 역할을 담당한다.

디자인 컨설팅 기업이 고객 기업에 대해 수행하는 디자인 중심의 전략적 컨설팅 서비스의 유형에 대하여 스탠포드대학교의 빅터 시델 Victor Seidel은 디자인 컨설팅 기업과 디자인 컨설턴트를 대상으로 실시한 연구 결과에서 크게 네 가지로 구분한다. 각각 전략 비주얼라이저, 핵심역량 조망자, 시장개척자 그리고 디자인 과정 제공자이다.[1]

전략 비주얼라이저

디자인 컨설턴트에게 가장 중요한 역할 중 하나는 전략 비주얼라이저 strategy visualizers의 역할이다. 이것은 미래의 제품 개발과 미래의 기업 전략이 어떻게 될 것인지에 대해 물리적 증거와 시각적 투영을 통해 보여주는 것을 말한다. 많은 디자인 컨설턴트가 디자인 컨설팅 서비스의 역할에 대해 "디자인은 전략적 의도의 시각적 표현이다."라고 말하는 것도 이런 맥락에서 이해할 수 있다.

대부분의 디자인 컨설턴트가 물리적이고 시각적인 프로토타입의 개발이나 기업의 전략을 테스트할 수 있는 툴을 제공함으로써 클라이언트의 전략 형성에 관여할 수 있다고 여기고 있다. 프로토타입을 개발하는 과정이나 프로토타입을 가지고 디자인 전문가와 서로 논의하는 과정에서 기업이 추구하는 전략이 시각화되고 구체화된다고 할 수 있다. 따라서 디자인 컨설팅 기업이 디자인을 개발하는 과정은 클라이언트가 정해 놓은 의도된 전략을 단순히 반영하는 과정이 아니라 새로운 가능성을 탐색하여 가장 바람직한 결과를 도출해내는

1
Victor Seidel, "Moving from Design to Strategy, 4Roles of Design-Led Strategy Consulting," *Design Management Journal*, Vol.14(2), 2000, pp. 35-40.

과정으로 보아야 할 것이다.

클라이언트가 내놓은 최초 디자인브리프design brief는 의도된 전략이라 할 수 있다. 하지만 디자인 개발 과정에서 나타나는 시각화의 결과는 다양하고 새로운 아이디어가 도출되는 과정을 거쳐 최종적으로 나타난 것이기 때문에 전략의 변화를 수반한다. 이것은 디자인 컨설팅 서비스가 일반적인 경영 컨설팅 서비스와는 다른 특성을 지니고 있음을 보여주는 증거이다. 경영 컨설팅의 경우 최고 의사결정 수준에서 형성된 전략이 하향식 전달 과정을 통해 수행되지만, 디자인 컨설팅의 경우는 브랜드 관리자 수준 혹은 제품 개발자 수준이나 혹은 그 이하의 위계 수준에서 탐색한 전략이 상향식 전달 과정을 거쳐 전략의 변화를 유도하는 것을 의미한다.

핵심능력 조망자

클라이언트는 그들이 원래부터 의도했던 전략을 수행하지 않고 종종 전사적 단위, 전략적 사업단위 혹은 기능 부서 단위 수준으로 디자인 컨설턴트에게 새로운 전략 개발을 요구하는 경우가 있다. 이 경우 일반적으로 두 가지 측면에서의 전략 개발이 가능한데 그 하나가 핵심능력 조망자core competence prospectors이다. 이는 고객 기업의 조직 차원의 핵심역량에 대한 조망과 이를 바탕으로 한 새로운 전략의 설계와 수행을 의미한다.

핵심능력 조망자의 경우, 기업 내부에 있는 핵심역량을 전사적 차원에서 조망하여 새로운 전략적 대안을 개발하는 역할을 담당한다. 예를 들어 어떤 기업이 복수의 사업단위를 가지고 있는데 한 사업단위는 최첨단 재질의 섬유와 패브릭 제품을 생산하고 있고, 다른 사업단위에서는 광학조명과 관련한 제품들을 개발하고 있다면, 이들에 대한 조망을 통해 섬유와 패브릭 및 광학조명이 결합된 새로운 산업

조명 시장군에 대한 제품 개발과 생산 및 마케팅에 대한 전략을 개발하여 제시할 수 있다.

디자인 컨설턴트는 클라이언트와의 다양한 접촉을 통해 거래하고 있는 고객 기업의 핵심역량에 대해 독특한 관점을 가질 가능성이 상당히 높다. 따라서 전통적인 경영 컨설턴트나 기업 내의 다른 조직 및 부서에서 생각하지 못했던 새로운 전략적 가능성에 대해 다양한 아이디어를 제공해줄 수 있다. 이것은 디자인 컨설턴트가 고객 기업들이 인지하지 못하는 핵심적인 능력과 역량을 제3자의 관점에서 새롭게 재발견하여 다양한 컨설팅 서비스를 제공할 수 있는 창구가 됨을 의미한다.

시장개척자

고객 기업의 잠재된 핵심능력을 조망하는 역할 이외에 디자인 컨설턴트는 그동안의 경험을 통해 쌓은 전문적인 시각을 바탕으로 고객 기업에게 가치 있는 전략적 대안을 제시할 수 있다. 이러한 역할 때문에 디자인 컨설턴트를 시장개척자market exploiters라 부를 수 있다.

디자인 컨설턴트는 최종 소비자와 가장 가까운 거리에서 소비자의 생활, 가치관, 트렌드 등에 대해 항상 고민하고 있으며, 소비자를 이해하는 이런 통찰력은 고객 기업의 마케팅 전략 설계와 수행에 매우 유용한 도움을 줄 수 있다. 그러므로 시장개척자의 역할은 마케팅 전략 개발과 매우 밀접한 관계에 있다고 할 수 있다.

따라서 시장개척자의 역할은 클라이언트에게 시장 통찰력에 근거하여 새로운 전략적 방향을 제공하는 것이다. 즉 디자인 컨설턴트는 새로운 제품 개발을 제안하거나 기존 제품을 개선하는 것 혹은 새로운 타깃을 선정하고 공략하는 것과 같이 새로운 제품 포트폴리오를 구성함으로, 고객 기업의 전략 개발과 수행에 큰 도움을 줄 수 있다.

디자인 과정 제공자

앞에서 제시한 구체적인 전략 개발과 달리 디자인 과정 제공자design process provider는 프로세스 컨설팅 영역에 해당한다. 디자인 과정 제공자는 디자인 프로세스, 디자인과 관련된 비즈니스 전략의 개발, 디자인 의사결정 과정에서 효율적인 방법의 제공, 신제품 라인의 개발에 대한 가이드와 지원, 디자인 개발 과정에서 적절한 툴의 제공과 가이드 등 디자인 개발 프로세스가 효율적으로 이루어질 수 있도록 하는 업무를 지원한다. 아울러 디자이너의 선발과 활용, 기업 디자인 자원의 구축, 디자인의 전략적인 활용 등에 대한 지원 업무도 담당하게 된다.

이와 더불어 경직된 조직이라면 디자인 과정의 문제, 절차의 문제도 관리해야 한다. 또한 조직 구조를 정확하게 파악하고, 일의 진행을 더디게 하는 절차의 문제를 진단하고 제안하는 역할도 해야 한다.

위에서 다룬 디자인 컨설팅 서비스의 전략적 역할은 클라이언트가 이미 의도한 전략을 수정하거나 변화시킴으로써 실현 가능한 구체적이고 명백한 전략 수립을 가능하게 한다. 이러한 네 가지 역할은 클라이언트와 디자인 컨설턴트에게 몇 가지 고려 사항을 준다.

첫째는 클라이언트와 디자인 컨설턴트의 입장에서 보았을 때 전략적 디자인 컨설팅 서비스도 중요하지만, 단순히 주어진 디자인브리프에 맞게 디자인 개발을 수행하는 업무도 존재한다는 사실이다. 따라서 항상 모든 디자인 개발에서 전략적 디자인 개발 프로세스가 필요한 것은 아니며, 전략적 디자인 컨설팅과 단순한 디자인 개발의 역할을 잘 파악하여, 상호 이익을 얻을 수 있는 방안을 염두에 두어야 한다.

둘째는 종종 디자인 컨설턴트의 역할이나 조직 위계적 전략 설계 참여 여부에 대해 클라이언트와 디자인 컨설턴트 모두 동의해야 하며, 아울러 기대하는 결과에 대해서도 합의가 이루어져야 한다.

셋째, 전략 수준의 디자인 컨설팅 서비스는 경영 컨설팅 혹은 브랜드 아이덴티티 컨설팅 분야에서 다루는 영역과 연계되어 있을 가능

성이 크다. 따라서 디자인 컨설턴트는 경영 컨설팅 혹은 브랜드 아이
덴티티 컨설팅 영역과 공동으로 업무를 추진하게 될 가능성과 그 방
법도 항상 고려해야 한다.

3

디자인 컨설팅 서비스를 위한 커뮤니케이션

디자인 컨설팅 서비스를 제공할 때 가장 중요한 것은 클라이언트가 원하는 사항에 정확히 부응하는 것이다. 어떤 클라이언트도 동일한 사항을 원하지는 않으며, 모든 클라이언트는 각자 자신만의 요구사항을 갖고 있다. 어찌 보면 디자인 컨설팅 서비스는 움직이는 타깃을 맞추는 것처럼 매우 어려운 과정일 수 있다.

따라서 디자인 컨설팅의 시작은 기본적으로 모든 클라이언트는 다른 목적과 다른 가치를 추구하고 있다는 사고로부터 출발해야 한다. 모든 클라이언트는 차별화된 디자인을 원하며, 또한 디자인을 활용하려는 목적도 시간에 따라 항상 변한다고 할 수 있다. 이러한 욕구에 부응하기 위한 디자인 컨설팅은 클라이언트와 디자인 컨설턴트 사이의 효과적인 커뮤니케이션을 기반으로 이루어진다. 이러한 커뮤니케이션이 얼마나 효과적이냐에 따라 디자인 컨설팅의 성패가 좌우된다. 지바디자인그룹ZIBA Design Group의 창업자인 소랩 보소기Shorab Vossoughi와 리서치디렉터인 스티브 매칼리온Steve McCallion은 오랜 경험을 통해 효율적인 커뮤니케이션의 세 단계로 클라이언트가 원하는 가치의 정의, 커뮤니케이션 툴킷의 활용, 문화적 커뮤니케이션을 제시한 바 있다.[2]

2
Sohard Vossoughi & Steve McCallion, "Industrial Design Made Easy; Three steps to Communicating Value", *Design Management Journal*, Vol.4(2), 1994, pp. 35-39.

클라이언트가 원하는 가치의 이해

모든 클라이언트는 각기 다른 목적과 가치를 추구하고 있기 때문에 효율적인 커뮤니케이션의 첫 단계는 올바로 듣는 것이다. 이러한 클라이언트의 말을 들음으로써 그가 원하는 것, 고객 기업에 중요한 것, 비전 등을 이해할 수 있다.

따라서 디자인 컨설턴트는 우선 클라이언트가 추구하는 가치가 무엇인지를 이해하여야 한다. 예를 들어 마이크로소프트와 같은 경우에는 인터페이스디자인에 특별한 가치를 두고 있으며, 허먼밀러 Herman Miller는 제조 품질과 환경적 책임에 많은 가치를 두고 있다. 어떤 기업은 시장에서의 생존에 사활을 걸고 있기도 할 것이다. 각각의 클라이언트가 원하는 가치가 무엇인지 이해한다면, 클라이언트-컨설턴트 간의 커뮤니케이션도 성공적으로 이루어질 가능성이 크다.

잘 정의된 디자인 프로세스에 대한 프레젠테이션은 클라이언트에게는 아무런 의미가 없을 것이다. 오히려 경쟁 기업이 어떻게 디자인을 활용하고 있는지에 대한 자료가 훨씬 더 의미 있을 것이다. 대부분의 기업가는 디자인 개발 프로세스 자체보다는 결과를 더 중요시하며, 또한 전략적 포트폴리오보다는 성공 스토리가 더 중요하다고 여긴다. 완성된 제품과 구체적인 비즈니스 사례가 훨씬 클라이언트의 주의와 관심을 끌게 된다.

클라이언트의 욕구를 이해한다는 것은, 컨설턴트가 디자인 개발 계약서에 도장을 찍는 순간 모두 해결되는 문제가 아니다. 즉 계약이 성사되는 시점부터 프로젝트가 끝나는 마지막 단계까지 전 과정은 클라이언트의 욕구 이해 과정으로 간주하고 활용해야 한다. 따라서 제안서를 작성하거나 전화를 하거나 만나는 등 모든 상호작용 과정을 클라이언트의 목적과 가치를 이해하는 기회로 활용해야 한다.

커뮤니케이션 툴킷의 활용

대부분의 클라이언트에게 디자인은 보이지 않는 실체이다. 디자인 결과물을 완성하기 위해 투입된 오랜 작업과 많은 시도는 클라이언

트의 사무실이 아닌 컨설턴트의 스튜디오에서 이루어진다. 디자인 결과물 뒤에 숨겨진 이러한 과정은 보이지 않기 때문에 클라이언트에게 디자인은 블랙박스로 보이게 될 가능성이 크다. 일반적으로 창작 과정 뒤에 숨겨진 노력과 에너지는 확인되지 않는 것이 사실이다. 이렇게 사장된 가치를 전달하기 위해서 클라이언트를 디자인 프로세스에 관여시키는 일은 매우 중요하다. 따라서 디자인 프로세스에서 가장 중요한 부분은 디자인 컨설턴트와 클라이언트 사이의 커뮤니케이션의 빈도, 형식, 내용이다.

클라이언트와의 효율적인 커뮤니케이션을 위해서는 임원진과 생산 담당자 모두의 욕구를 충족시켜줄 수 있는 일련의 유동적인 커뮤니케이션 툴이 필요하다. 대부분의 디자인 컨설턴트는 비슷한 커뮤니케이션 툴킷을 활용한다. 예를 들어 메일, 미팅, 시각적 보조물, 제품, 포트폴리오, 전화, 스튜디오 방문 등이다. 이러한 툴은 언제 그리고 어떻게 사용되는지에 따라 그 가치가 다르게 나타난다.

• 우편물

디자인 컨설턴트와 클라이언트 사이에 오가는 우편물(편지, 이메일 등)은 앞으로 전개될 관계의 분위기를 결정한다. 클라이언트는 그들이 처음으로 디자인 컨설턴트와 접촉할 때 상당히 중요한 판단의 근거가 된다. 예를 들어, 디자인 컨설턴트가 중요한 정보를 어떻게 처리하고 있는지에 대한 판단을 이러한 우편물을 통해 한다는 것이다.

편지에서 클라이언트가 찾는 것은 무엇일까? 그것은 품질과 가치이다. 클라이언트는 점차 세심해지고, 동시에 더 높은 수준의 연구와 프리젠테이션을 지속적으로 요구하고 있다. 따라서 어떤 세심한 주의도 지나치다고 할 수 없다. 예를 들어 커버페이지에 있는 오타를 보고서는 높은 신뢰감을 얻지는 못할 것이다. 또한 일반 우편물과 빠른 우편물로 보내온 두 디자인 컨설턴트의 동일한 우편물을 받아보

아야 한다면, 클라이언트의 입장에서 굳이 빠른 우편물을 보내준 디자인 컨설턴트를 포기할 이유가 없을 것이다.

• 미팅

미팅은 디자인 컨설턴트가 디자인의 가치를 전달해야 하는 가장 흥미로운 기회의 시간이다. 처음부터 끝까지 디자인 컨설턴트는 미팅을 통해 클라이언트와 다양한 커뮤니케이션을 한다. 즉 자신들이 어떤 사람들인지, 어떤 가치를 추구하고 있는지, 어떤 사람들이 프로젝트에 관여하고 있는지 등 유·무언적인 커뮤니케이션을 실시하고 있다고 보아야 한다. 따라서 이 모든 과정은 수행하고 있는 디자인 컨설팅 프로젝트 이면에 숨겨져 있는 에너지와 생각을 표출해내는 과정이라고 할 수 있다. 미팅이 성공적으로 진행되고 있다면, 프로젝트도 성공적으로 진행되고 있다는 증거로 보아도 무방할 것이다.

디자인 컨설턴트는 미팅 과정에서 디자인 프로젝트가 전문가로 구성된 팀이 매우 효율적이고 생산적으로 진행하고 있다는 것을 클라이언트가 인지할 수 있도록 준비해야 한다. 예를 들어, 미팅마다 전체 프로젝트를 이해하고 있는 팀 구성원이 순환하며 참여하거나 혹은 일부 구성원이 미팅 과정에 참여하여 모든 토론 내용을 기록하고 정리하는 모습을 보이는 것도 효율적인 미팅을 수행하는 방법 중 하나가 될 수 있을 것이다.

• 시각 자료

다이어그램, 그래프 등과 같은 시각 자료는 추상적인 개념을 실체적으로 변환시키며, 사진 또한 보이지 않는 비가시적인 것을 가시적으로 만들어준다. 시각 자료는 고객 기업의 임원진과 디자인 매니저 모두에게 유용한 자료가 된다. 이러한 시각 자료를 통하여 복잡한 내용을 간단하게 표현하고, 디자인 프로젝트 전체 공정을 단 한 장의 지

면으로 표현하여 디자인 컨설턴트가 추구하는 가치를 효율적으로 전달할 수 있다. 다이어그램을 통해 팀 구성과 구성원의 역할 관계를 이해시켜줄 수 있고, 이러한 팀 프로젝트가 어떻게 성공적인 디자인 솔루션을 도출할 수 있는지에 대한 확신을 갖도록 유도할 수도 있다. 또한 리서치, 모델링, 엔지니어링, 디자인에 이르기까지 어떻게 필요한 정보와 아이디어가 교환되는지에 대해서도 전달할 수 있다. 따라서 시각 자료의 사용은 보이지 않는 디자인 프로젝트의 환경과 프로세스를 가시적으로 확인 가능하게 한다. 일반적으로 클라이언트는 디자인 프로세스가 어떻게 시작하여 어떠한 과정을 거쳐 어떻게 성과를 발휘하는지를 모르기 때문에, 시각 자료를 이용하는 것은 고객 기업에게 디자인 컨설턴트를 이해하고 디자인 컨설턴트의 작업에 대한 신뢰를 높이는 데 도움을 줄 수 있다.

• 제품

제품은 단어나 이미지로 전달할 수 없는 무엇인가를 지니고 있다. 이는 다른 어떠한 매체로도 표현할 수 없는 형상과 느낌을 전달해준다. 디자인의 가치를 전달하는 데 디자인 컨설턴트가 디자인했던 제품을 클라이언트가 직접 만져보도록 하는 것 이상 좋은 방법은 없다. 제품은 클라이언트 각각의 욕구에 맞추어 필요한 가치를 전달해줄 수 있는 매우 유동적인 커뮤니케이션 수단이 된다. 경영자들에게는 디자인 컨설턴트가 디자인한 결과물이 재무적으로 얼마만큼의 성공을 거두었는지에 대한 금전적인 가치를 전달해줄 수도 있고, 제조 담당자에게는 제품의 형태와 부품이 얼마만큼의 생산 단가를 줄였는지 이야기해줄 수도 있다. 또한 제품은 디자인 전문회사의 철학과 기업 문화가 어떤지를 이야기해주기도 한다. 제품은 다양한 가치를 전달해줄 수 있는 매우 유용한 커뮤니케이션 수단이다.

• 포트폴리오

포트폴리오는 제품 디자인의 가치를 전달해주기 위해 모아 놓은 단어와 이미지의 집합이라고 할 수 있다. 그러나 단어와 이미지만으로 제품 디자인의 가치를 충분히 전달할 수는 없다. 포트폴리오에 담겨 있는 디자인 개발에 포함된 차별화된 디자인 프로세스, 기업의 조직 문화가 명백하게 담겨 전달될 수 있어야 한다. 대부분의 클라이언트에게 포트폴리오는 커뮤니케이션의 중요한 수단이 된다.

• 전화

전화는 별도의 비용이 크게 들지 않는 또 다른 형태의 미팅이라 할 수 있다. 어떤 형태의 통화든 클라이언트의 목적을 이해할 수 있는 기회로 활용될 수 있다. 통화를 하기 전에 통화 내용에 대한 철저한 준비와 자료 정리를 해놓아야 유선상의 성공적인 커뮤니케이션을 이룰 수 있다. 철저한 준비는 성공적인 커뮤니케이션을 도출할 수 있게 할 뿐 아니라 클라이언트에 대한 지대한 관심을 가지고 있다는 것을 증명해주는 역할도 수행한다. 따라서 철저한 통화 준비는 고객 기업에게 디자인 컨설턴트가 '시간은 돈'이라는 인식을 하고 있다는 것을 알리는 하나의 시그널이라고 할 수 있다.

유연성 또한 매우 중요하다. 커뮤니케이션 과정에서는 경우에 따라 프로젝트 추진 과정이나 프로젝트 진행 상태의 우선순위가 바뀔 수 있는데, 이때 유연한 커뮤니케이션은 클라이언트가 의도하는 목표나 목적을 더 잘 이해할 수 있는 기회를 제공해준다. 대화 내용의 기록과 정리, 상황에 따른 유연성 등은 클라이언트와의 효율적인 커뮤니케이션을 위해 매우 필요한 요소이다.

각각의 통화 내용은 서로 동의한 내용, 향후 진행해야 할 업무, 그리고 그것이 왜 중요한 접근법인지에 대한 요약 정리로 마무리될 필요가 있다. 결정된 내용과 왜 그러한 결정이 내려졌는지에 대해 클라이

언트에게 재확인시키는 과정은 디자인 컨설턴트가 제공하는 서비스의 가치를 클라이언트들이 더 잘 이해할 수 있도록 하는 데 도움을 준다. 또한 디자인 컨설턴트 스스로도 자신이 추진하고 있는 프로젝트의 방향성에 대한 일관성을 유지하도록 하는 데 도움을 준다.

• 스튜디오 방문

스튜디오는 다이어그램, 이미지, 문장으로는 설명하기 힘든 분위기와 느낌을 지닌다. 작업 공간의 구성, 디자인 스태프들의 인터랙션, 작업하는 디자이너들의 모습 등은 클라이언트에게 그들이 의뢰한 디자인 프로젝트가 실제로 진행되고 있다는 것을 증명해주는 역할을 한다. 클라이언트들은 스튜디오를 방문함으로써, 비로소 디자인 개발 과정이 디자인 전문회사의 철학이 제품에 담기는 과정이라는 것을 이해할 수 있게 된다.

클라이언트의 스튜디오 방문을 성공적으로 이끄는 것은 무엇인가? 프로젝트팀과의 미팅이 출발점이라고 할 수 있다. 이를 통해 클라이언트는 디자인 개발 과정을 이해할 수 있게 된다. 완성된 제품이나 개발 과정에 대한 토론도 필요하다. 어떤 클라이언트는 모델링 작업의 결과나 퀵프로토타입을 보기 원하기도 한다. 또 어떤 경우에는 이와 유사한 제품에 대한 디자인 개발 결과를 살펴보고 싶어 하기도 한다. 이처럼 스튜디오 방문은 클라이언트를 안심시키고 그가 얻고자 하는 가치를 줄 수 있어야 한다. 이때는 디자인 개발에 대한 기밀 유지도 고려되어야 한다.

성공적인 디자인 프로젝트
관리를 위한 갈등 관리와 KAI

디자인 개발은 일반적으로 개인에 의한 업무보다는
디자이너간 혹은 디자이너와 이종분야 전문가간
팀프로젝트로 이루어지는데, 이때 디자인 프로젝트
팀을 효율적으로 관리하지 못한다면 디자인
프로젝트는 실패로 돌아갈 가능성이 크다.

일반적으로 팀프로젝트가 실패하는 많은 이유가
구성원의 갈등에 있으며, 성공적인 프로젝트 수행을
위해선 이러한 팀 구성원의 갈등을 잘 이해하고
능동적으로 대처하는 것이 매우 중요하다.

팀 구성원 사이에 갈등이 발생하는 원인은 커튼의
적응·혁신 목록Kirton Adaptation-Innovation Inventory, KAI의
의미와 내용을 살펴봄으로써 이해할 수 있다. KAI는
마이클 커튼Michael Kirton이 1980년에 처음 개발한
것으로, 주로 직업군의 특징에 따라 업무 처리의
특성들을 밝히며, 컨설턴트가 임원과 상담할 때나
팀 작업시 갈등 해소와 관련된 분야를 다루고 있다.

KAI는 일련의 심리측정 도구들 중 하나로 창의성,
문제해결, 결정 방식을 측정한다. KAI에서는
분포축의 한쪽 끝은 혁신적인 성향을 나타내고,
반대쪽 끝은 순응적인 성향을 의미한다. 이러한
혁신–순응의 점수 범위 내에서 어디에 위치하는가에
따라 개인의 문제해결 방식이 달라진다고 제안하고
있다. 다만 여기에서 주의할 것은, KAI는 개인

역량, 동기 부여, 경험, 지적 능력과 같은 요인들을
바탕으로 한 창의적 능력이나 문제해결 능력을
측정하는 것이 아니다. 다시 말해서, KAI 점수는
개인이 가지고 있는 창의성의 양을 말하는 것이
아니라 문제해결 방식이 얼마나 혁신적이거나
순응적인가를 나타내는 문제해결 방식 선호의
지표라고 할 수 있다.

KAI 지수에 따르면, 혁신 쪽에 가까운 점수를
받는 사람들(높은 I를 받은 사람들, 이하 high I's)은
높은 A점수를 받는 순응적인 쪽의 사람들
(높은 A를 받는 사람들, 이하 high A's)과는 서로 다른
문제해결 방식을 선호하고 있다. 여기에서,
high A's는 좌뇌 사고자로, 이들의 사고는 논리적이고
선형적인 성향이 높으며 정보를 연속적으로 처리하는
성향이 높다. 이와는 달리 high I's는 우뇌 사고자로,
직관적이고 횡적으로 행동하며, 정보를 병행적으로
처리하는 성향이 높다.

이러한 성향의 차이는 문제해결 방식에서의
큰 차이로 이어진다. high A's는 일반적으로 기업의
규칙과 룰 및 패러다임에 의존하는 해법을 제공하며,
따라서 그들의 해결안이 통상적으로 더 잘 채택되는
성향이 있다. high A's의 또 하나의 특징은 '규율 내의
혁신'으로 무에서 유를 창조하기보다는 기존의

것들을 더 좋게 만드는 데 관심을 두는 성향이 있다. 즉 문제의 본질에 동의한 기존 방식을 바탕으로 좀 더 확장된 아이디어를 생산함으로써 전적으로 한정된 영역에서 해법을 찾으려 한다는 점이다. 이러한 해결 방법은 좀 더 깊은 아이디어를 제공하지만 방법의 수가 많지는 않다. 순응적인 사람들은 신뢰할 만하고 기본 해결 방법을 사용하며 연관된 다른 방식으로 향상시킨다. 그들은 주의 깊고 실용적이며 뭔가를 더 낫게 개선하는 구조를 환영한다. 좋은 업무 수행자이고 세부적인 것도 파악하며, 지속적으로 프로젝트를 이행할 수 있다.

이와는 달리 high I's들은 기본 가정들을 의심하고 문제를 재편하며 위험을 감수하고 이상주의적이고 과거에 덜 얽매이고 단기 효율에 연연하기보다 뭔가를 다르게 행동하는 데 중점을 둔다. 그들의 아이디어는 조직에 지배적인 패러다임과 덜 연관되어 있으므로, 해결안의 채택 가능성이 high A's에 비해 낮은 편이다. 이들 개인들은 규칙을 깨려는 성향이 강하며, 아울러 기존의 룰과 법칙을 고수하는 것에는 관심이 없다. high I's는 경계를 넘나들 수 있고 다방면으로 노력하며 해결안을 모색한다. 따라서 규정되지 않은 다양한 해결안을 모색할 수 있으며, 문제를 재정립하고, 아울러 구조화되지 않은 환경에서 더 많은 변화를 유발할 수 있는 성향을 가지고 있다.

이와 관련하여 앨리슨은 2001년부터 2003년까지 영국, 미국, 캐나다, 싱가포르, 뉴질랜드 등에서 선별된 여러 직업군에 대한 KAI 지수를 측정하였다. 그 결과 직업군에 따라서 놀랄 만큼 일치된 평균 점수가 나타남을 알 수 있었다.

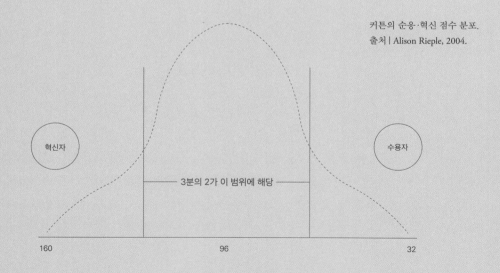

커튼의 순응·혁신 점수 분포.
출처 | Alison Rieple, 2004.

조사 결과에서 KAI의 평균 점수는 96점으로, 표본의 67%의 점수가 평균의 표준편차 이내에 위치하였다. 32점에서 60점까지의 점수를 가진 사람들은 매우 순응적인 사람으로 분류되었고, 160점과 120점 사이는 매우 혁신적인 사람으로 분류되었다. 비록 몇몇 개별 기업이 평균에서 약간 벗어났지만 기업들에 대한 평균 또한 96점이었다. 혁신적인 사람이나 순응적인 사람 모두 어느 한쪽으로 기울거나 그들이 만든 상품 유형이나 작업 스타일에 의존한다.

KAI를 통한 수많은 조사에서 얻은 결과를 토대로 하면 KAI 점수에서 10점 차이는 문제해결 방식에서 뚜렷한 차이점을 보여주기에 충분하다는 것을 알 수 있다. 그리고 20점 차이는 의사소통과 협력에 문제를 일으킬 것이다. 이 사실은 10 또는 그 이상의 점수 차이를 보이는 동등한 능력의 두 사람이 같은 문제에 대해서 매우 다른 해법을 내놓는다는 의미이다. 그들은 자신들이 문제를 어떻게 해결할 것인가에 대해 다른 생각을 가지고 있다는 것을 확실히 알게 될 것이다. 그리고 서로가 상대방의 해법을 더 낮은 수준으로 볼 것이다.

그러나 성공적인 문제해결을 위해서는 두 접근방식 모두 필요하다. 혁신가나 순응가 모두 원래 (상대방보다) 더 가치 있는 것은 아니다. 성공적인 문제해결을 위해서는 설령 동시에 두 집단이 모두 필요하지는 않다 하더라도 기업들은 혁신가와 순응가 모두를 필요로 한다고 KAI 이론은 확신한다. 서로 다른 문제해결 방식은, 각각의 문제해결 단계에 따라서 그 유용성이 다르게 발휘된다. 예들 들어, 신제품을 개발할 때 개념

개발은 분산적인 측면과 집중적인 측면의 단계에 대한 모델일 수 있다. 즉 high I's는 분산적인 측면에서 더 큰 효과를 발휘할 수 있고, high A's는 집중적인 측면에서 더 큰 효과를 발휘할 가능성이 높다. 위에서 기술한 KAI의 의미처럼, 다양한 조직과 부서의 사람들이 하나의 팀으로 참여하는 경우 갈등이 발생하며, 이러한 갈등을 성공적으로 관리했을 때 프로젝트가 성공할 수 있다. 앨리슨은 연구에서 이질적인 사람들의 문제해결 과정에서 발생하는 갈등을 해결하기 위하여 대처행동, 중재자의 역할 및 동기부여를 주장했다.

직업별 KAI점수. 은행 지점장과 공무원은 순응적인 축으로 치우쳐 있고, 디자인 매니저는 반대 방향인 혁신적인 측면에서 발견된다.

글로벌 경쟁 체제에서 성공하려면 반드시 디자인과 혁신,

창조성에 기반을 둔 경영 전략을 구축해야 한다.

조지 콕스 영국 디자인카운슬 전 의장

4장

디자인 컨설팅
기업 매니지먼트

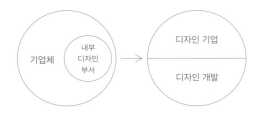

디자인 아웃소싱 서비스.

업무 성격 | 제한적 디자인 개발
주요 업무 | 새로운 디자인 개발·기존 디자인 개선
업무 진행 방향 | 고객 기업 ⟶ 디자인 기업

최근 디자인 전문회사들은 고객 기업이 디자인 개발만을 요구했던 과거와는 다른 환경에 직면해 있다. 즉 과거에 일반 기업이 직접 수행했던 디자인 전략 등과 같은 의사결정 문제를 포함하여, 디자인을 바탕으로 한 종합적인 컨설팅 서비스도 제공해야 하는 것이다. 이러한 변화는 디자인 업계의 외부적 차원에서 보면 치열해지는 기업 경쟁 환경, 빠른 사회·문화적 변화, 짧아진 제품 주기 등으로 디자인 개발이 과거보다 더욱 어려운 작업이 되고 있기 때문이며, 디자인 업계 내부적으로는 디자인 전문회사가 급증하여 과거 어느 때보다 심한 경쟁 환경에 놓임에 따라 클라이언트 기업에게 차별화되고 성공 가능성이 높은 디자인 서비스를 제공해야 할 필요성에 따라 생겨났다.

디자인 전문회사는 디자인 전략 및 의사결정을 포함하여 더 많은 서비스를 요구하는 클라이언트의 욕구를 충족시켜야 하고, 부가가치가 높은 디자인 서비스를 제공함으로써 치열한 경쟁에서 이겨 수익을 창출할 수 있는 방안을 마련해야 한다. 수동적인 디자인 개발 서비스를 제공하는 디자인

전문회사에서, 능동적인 디자인 서비스를 제공하는 디자인 컨설팅 회사로 전환해야 한다는 것이다.

이러한 디자인 컨설팅 서비스의 제공은 디자인 개발을 넘어 포괄적인 서비스를 제공한다는 것만을 의미하지 않는다. 디자인 전문회사의 운영방식 자체가 종합적인 디자인 컨설팅 서비스를 제공할 수 있는 새로운 방식으로 전환되어야 한다. 즉 포괄적인 디자인 컨설팅 서비스를 제공하려면, 디자인 개발에만 초점을 맞추었던 과거의 운영 방식에서 벗어나 새로운 조직구조, 새로운 업무 프로세스, 새로운 보수 방식 및 클라이언트와의 관계 설정 등 운영의 패러다임을 바꾸어야 한다는 것이다.

디자인 개발 및 제안의 범위를 디자인 아웃소싱 서비스로 정의할 때 디자인 컨설팅 서비스는 이러한 수동적인 개념의 디자인 아웃소싱 서비스와는 차이가 있다.

업무의 성격상 디자인 아웃소싱 서비스의 경우 기업체가 요구하는 아이템에 대한 디자인 개발에 초점을 둔다. 반면 디자인 컨설팅 서비스는

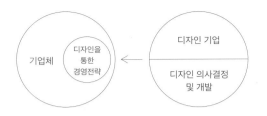

디자인 컨설팅 서비스.

업무 성격 | 포괄적 디자인 서비스
주요 업무 | 디자인을 통한 전략적 의사결정
업무 진행 방향 | 디자인 기업 → 고객 기업

디자인을 중심으로 하는 포괄적인 디자인 서비스를 제공한다.

그리고 주요 업무 측면에서, 디자인 아웃소싱 서비스는 새로운 디자인을 개발하거나 기존 제품의 디자인을 개선하는 과정에서 주로 디자인 개발 업무를 담당하며, 이러한 디자인 개발 업무는 기업의 장기적인 비전이나 목표에 따른 프로세스보다는 상황에 따라 필요한 사안별로 진행된다. 이와는 달리 디자인 컨설팅 서비스는 장기적이고 전략적인 관점에서 기업의 목표와 비전을 달성하기 위한 수단으로서의 디자인 의사결정 업무를 추진하게 된다.

마지막으로 디자인 아웃소싱 서비스는 기업체 내의 디자인 부서 혹은 디자인 업무를 필요로 하는 부서를 통해 디자인 전문회사에 의뢰되는 형식으로 업무가 이루어진다. 그러나 디자인 컨설팅 서비스는 주도적이고 능동적으로 디자인과 관련된 업무를 추진하고, 이를 고객 기업이 받아들일 수 있도록 요구하는 형태로 업무가 이루어진다.

이처럼 디자인 아웃소싱 서비스와는 다른 디자인 컨설팅 서비스의 특성은 디자인 컨설팅 서비스를 제공하고자 하는 디자인 기업에게 디자인 아웃소싱 서비스를 주로 담당하던 과거의 기업 운영 형태와는 다른 운영 패러다임을 요구하기에 이르렀다.

여기서는 전통적인 디자인 전문회사와는 달리 디자인 컨설팅 서비스를 제공하는 디자인 전문회사의 운영 패러다임을 다섯 가지로 살펴보고자 한다. 첫째는 디자인 기업과 고객 기업의 장기적인 파트너십 형성과 유지, 둘째는 전략적 수준에서의 디자인 개발, 셋째는 포괄적인 디자인 조직 구성, 넷째는 결과 중심의 보상 체계, 다섯째는 능동적인 디자인 비즈니스의 실행이다. 여기에 조직 학습을 통한 기업의 변화를 추구할 수 있다.

1

장기적인 파트너십 형성과 유지

디자인 컨설팅 서비스는 단기적인 디자인 개발이 아니라 고객 기업의 장기적인 목표와 비전을 달성하기 위한 서비스이다. 따라서 디자인 기업은 고객 기업과 사안별로 접촉하기보다는 장기적인 관계long-term relationship를 형성하고 유지함으로써, 고객 기업의 이념과 철학 및 비전과 목표를 충분히 이해하고 아울러 강점과 약점, 거시적 환경 및 경쟁 환경으로부터의 기회와 위협을 포괄적으로 이해해야 한다.

다양한 사례를 보면, 성공적인 디자인 컨설팅 서비스는 디자인 기업과 클라이언트의 장기적인 관계로부터 출발하고 있다는 것을 확인할 수 있다. 예를 들어 미국의 디자인 컨설팅 기업 중 하나인 피치 Fitch의 사례를 보자. 피치는 미국내 조립식 가구 전문회사인 소더우드 워킹Sauder woodworking과의 관계에서 초기에는 필요한 사안에 따라 단편적인 디자인 개발 프로젝트를 수행하였다. 그러나 지속적인 노력으로 장기적인 관계를 형성하고 상호간의 신뢰를 바탕으로 한 파트너십을 형성하게 되었다.

이들 두 기업은 1990년에 처음 일을 시작하면서 너무나 상반된 기업 문화를 가지고 있어 업무를 진행할 때 많은 어려움에 부딪혔다. 이러한 상황에서 피치는 많은 대화의 시간을 갖고, 소더우드워킹이 있는 지역을 방문하는 등 고객 기업의 문화를 이해하기 위해 많은 노력을 기울였다. 또한 프로젝트를 진행하는 중에도, 소더우드워킹 본

사와 공장에 직원을 상주시키는 등 적극적인 노력을 보임으로써, 서로의 문화적 장벽을 허물고 서로를 이해할 수 있게 되었다.[1]

이처럼 고개 기업을 이해하려는 노력은 두 기업 간 신뢰의 바탕이 되었고, 장기적인 관계를 유지하는 원동력으로 작용하였다. 또한 두 기업의 장기적인 파트너십은 피치가 소더우드워킹의 철학과 이념 및 비전과 장기적 목표 그리고 기업 운영에 관한 전반적인 상황을 이해하는 데 큰 도움이 되었다. 이로써 피치는 단순히 소더우드워킹의 디자인 개발을 담당하는 디자인 아웃소싱 파트너에 머물지 않고, 주도적으로 디자인 관련 의사결정을 수행하는 역할을 담당하게 되었다. 이러한 사례는 디자인 아웃소싱 서비스에서 디자인 컨설팅 서비스로 전환하는 자연스러운 과정을 보여준다. 디자인 컨설팅 서비스를 제공하기 위해 디자인 기업과 고객 기업이 왜 장기적인 관계를 유지해야 하는지를 보여주는 명백한 사례라 할 수 있다.

이와 관련하여 디자인컨티넘의 지안프랑코 자카이는 "고객 기업과 디자인 기업이 서로를 잘 이해하고 서로의 장점을 잘 알고 있어야만 장기적인 관계를 형성할 수 있다."고 하였다.[2]

오늘날 기업의 디자인은 개별 신제품의 성공보다는 장기적인 관점에서 기업의 이미지와 아이덴티티를 형성하는 하나의 커뮤니케이

1
William Hull Faust & Terry Langender Fer, "Corporate Culture and the Client·Consultant Relationship", *Design Management Journal*, Vol.8(4), 1997, pp. 17-21.

2
Gianfranco Zacci & Gerald Badler, op.cit.

피치가 제안한 아디다스의 도심형 실내 미니 축구장.

션 도구로 활용되어야 한다. 이는 현재의 소비자가 과거 기업의 4P(제품product, 가격price, 장소place, 프로모션promotion)를 바탕으로 한 마케팅 요소보다는 장기적인 기업 – 소비자 관계에서 형성한 브랜드의 이미지와 아이덴티티를 보고 구매를 선택하기 때문이라고 볼 수 있다. 그러나 고객 기업의 장기적인 비전과 아이덴티티는 오랫동안 관계를 유지해야 이해할 수 있는 것이며, 단기적인 프로젝트만을 수행해서는 불가능하다.

디자인 컨설팅 서비스와 디자인 아웃소싱의 가장 큰 차이점은 수동적인 개발이 아니라 장기적인 관점에서 기업의 철학과 이념 및 비전을 달성하는 전략적 도구라는 것이다. 디자인 컨설팅 서비스는 이러한 디자인 개발에 대한 방향과 목표를 주도적으로 설계하는 것이다. 따라서 디자인 컨설팅 서비스는 고객 기업과의 장기적인 관계 형성을 전제해야만 가능하다. 따라서 과거 디자인 개발에 초점을 두던 디자인 아웃소싱 디자인 전문회사가 디자인 컨설팅 서비스를 제공하는 디자인 기업으로 성장·발전하려면 단순한 프로젝트별 거래보다는 장기적인 관계를 형성하고 이를 유지하는 데 많은 노력을 기울여야 한다. 이를 바탕으로 고객 기업의 전반적인 상황을 이해하고, 기업의 외부에 존재하지만 기업 내부에 존재하는 핵심 전략 부서로서의 역할을 수행할 수 있어야 한다.

디자인 컨설팅 서비스를 제공하기 위해서 디자인 기업이 고객 기업과 장기적인 파트너십을 형성하고 유지하는 것은 매우 중요하나 이를 달성하기란 상당히 어렵다. 장기적 관계를 형성하는 데는 그만큼의 비용이 들기 때문이다. 즉 장기적인 관계 형성을 위한 고객 기업의 이해와 좋은 관계 형성을 위한 초기 투자는 당연히 비용을 초래하며, 고객 기업은 이러한 비용을 부담하려 하지 않기 때문에 고스란히 디자인 기업의 몫이 된다. 그러나 디자인을 부가가치가 높은 컨설팅 서비스라고 판단한다면, 디자인 컨설팅 서비스를 제공할 수 있는 전제

조건인 고객 기업과의 장기적인 관계 형성에 소요되는 비용을 투자로 인식하는 것이 바람직하다. 아울러 고객 기업도 기업의 이념과 철학 및 문화를 충분히 이해하지 못한 상태에서의 디자인 서비스는 실패 가능성이 높을 수 있음을 알아야 한다. 즉 거래 초기 단계에서의 실패는 조직 학습을 위해 필요한 것으로[3] 그 가치를 인정해야 한다.

따라서 디자인 컨설팅 서비스를 성공적으로 제시하려면, 초기 관계 형성에 대한 디자인 기업의 투자와 초기 학습 기간에 대한 고객 기업의 투자라는 서로의 노력이 필요하다.

장기적인 관계 형성을 위한 노력으로는 철저한 기업 감사를 통한 기업 비전의 공유와 디자인 개발, 관계관리자Relationship Manager의 도입, 전략적 협력 체계의 구축, 프로젝트에서의 신뢰의 구축, 대면접촉의 강화, 상호이해와 원활한 커뮤니케이션, 성과에 대한 책임, 상호이해를 통한 시간 및 금전적 투자, 비즈니스의 이해와 새로운 프로젝트 영역에 대한 개발 및 제안, 고객 기업 이해와 장기적 관계 형성을 위한 하이브리드 조직 형태의 운영 등과 같은 방안이 제시되고 있다. 예를 들어 피치는 고객 기업을 이해하기 위해 클라이언트 기업당 한 명의 전담 직원을 배치하여, 고객 기업의 이해와 관리를 효율적으로 추진할 수 있도록 한 클라이언트챔피언Client Champion 제도를 운영하고 있다.

3
Philippa Ashton &
Isla Johnstone,
"Transforming Design
Consultancies Through
Learning", *Design
Management Journal*,
Vol.14(3), 2003, p. 73.

2
전략적 수준에서의 디자인 개발

디자인 컨설팅 기업의 운영 특성에서 다루고 있는 또 하나의 중요한 주제는 전략적 수준에서의 디자인 개발이다. 오늘날의 기업에게 디자인은 단순한 서비스가 아닌 경영의 핵심 전략이다.[4]

 기업의 디자인 업무가 외부의 디자인 전문회사로 넘어감에 따라 디자인 개발 업무 역시 단순히 디자인을 개발하는 것이 아니라 기업의 비전을 이해하고 이를 디자인에 반영하는 장기적이고 전략적인 형태로 바뀌었다. 전략적인 디자인 개발은 디자인 기업이 디자인 컨설팅 서비스를 제공하는 데 중요한 요소로 간주된다.
이와 관련하여, 빅터 시델은 일반적인 디자인 개발과는 다른 관점에

4
Robert J. Lagan,
"Research, Design, and
Business Strategy",
Design Management Journal,
Vol.8(2), 1997, pp. 34-39.

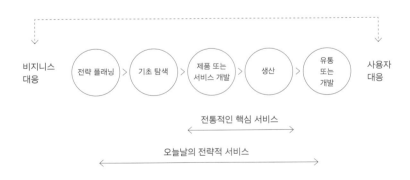

비지니스
대응

전략 플래닝 › 기초 탐색 › 제품 또는 서비스 개발 › 생산 › 유통 또는 개발

사용자
대응

전통적인 핵심 서비스

오늘날의 전략적 서비스

디자인 컨설팅 서비스의 영역. 디자인 컨설팅의 영역이 고객 기업의 비즈니스 욕구에서 사용자 욕구를 충족하는 데까지 확장되고 있다.
출처 | Laura Weiss, 2000.

서 전략적인 디자인 컨설팅 서비스 제공의 필요성을 제안하였다. 이는 앞에서 설명한 것처럼 전략 비주얼라이저, 핵심능력 조망자, 시장개척자, 디자인 과정 제공자로 요약된다. 전략 비주얼라이저는 기업의 전략적 의도를 시각화하며, 핵심능력 조망자는 고객 기업에게 새로운 전략 개발을 지원한다. 시장개척자는 시장 및 소비자의 현재 현황 및 미래의 트렌드에 대한 정확한 통찰력을 기업에게 제공하여 기업이 어떻게 이에 대처해야 할 것인지 준비하도록 지원한다. 마지막으로 디자인 과정 제공자는 고객 기업의 디자인 관련프로세스가 효율적이고 성공적으로 이루어질 수 있도록 디자인과 관련된 모든 과정에 대한 지도와 개선의 역할을 수행한다.

이와 같은 역할은 디자인 기업이 고객 기업의 핵심역량뿐 아니라 새로운 시장과 소비자 트렌드를 파악해 고객 기업이 나아가야 할 방향과 전략을 수립하고, 디자인 관련 프로세스의 효율성을 위한 지도와 조언을 하는 등 기업 상위층에서 다루어야 할 일을 맡아야 한다는 의미이다. 이러한 역할의 변화가 이루어질 때 디자인 컨설팅 서비스를 제공하는 디자인 전문회사의 자질을 갖추는 것이라고 할 수 있다.

이런 개발을 위한 방안으로는, 고객 기업이 진행하는 비즈니스를 이해하고 비전을 공유하는 것뿐 아니라 브랜드, 비즈니스 목표, 잠재적 장애에 대한 충분한 분석과 이해, 내부 직원 및 외부 고객에 대한 이해, 기업의 성장 의도와 혁신 성과 분석을 바탕으로 한 비즈니스 모델 개발, 기업의 아이덴티티 강화를 위한 로드맵 개발 및 구조적 모델링을 통한 최고 의사결정에의 참여 등이 활용되고 있다.

프록디자인의 경우 디자인 개발보다는 고객 기업의 미래 전략 설정을 지원하는 전략적 컨설팅 기능을 강조하고 있으며, 이는 홈페이지에서도 확인할 수 있다. 프록디자인의 서비스는 고객 기업의 현재 자산에 대한 확인과 전략적 재설계evolving, 새로운 시장개척을 위한 확장expanding, 미래의 전략 설계 및 달성을 위한 비전화envision로 전략적

측면에서의 디자인 개발을 다루고 있으며, 이와 같은 요소는 디자인 컨설팅 서비스를 제공하기 위해 디자인 전문회사가 표방해야 할 업무의 특성으로 간주된다.

전략적 디자인 컨설팅 서비스의 역할을 강조하는 프록디자인의 홈페이지.

3

포괄적인 조직 구성

최근 나타난 디자인 컨설팅 서비스의 특징 중 하나는 마케팅, 전략 설계, 공학, 기술 개발 등 다양한 업무 영역을 포함한 포괄적인 디자인 의사결정 업무의 성격이 점차 강화되고 있다는 점이다.

이러한 특성은 디자인 기업의 조직 구성에서 매우 중요한 의미를 시사한다. 과거 디자인을 수행하는 디자이너들로 구성된 조직 구조에서 다양한 분야를 망라하는 포괄적인 인력으로 디자인 조직이 구성된다는 것이다. 따라서 디자인 개발을 담당하는 디자이너 이외에 디자인 개발과 관련된 분야를 동시에 추진할 수 있는 엔지니어, 마케터, 매니저 등 다양한 업무의 전문가가 필요하며, 이들이 창의성과 능력을 발휘하는 테스크포스 체제로 운영되어야 한다.

디자인 컨설팅 기업은 디자인 분야 및 디자인 개발에 필요한 다양한 분야의 학제적이고 포괄적인 방식으로 조직을 구성해야 한다. 그래야 다양해지는 고객 기업의 요구에 부응할 수 있는 컨설팅 기업으로서의 역할을 발휘할 수 있다.

다양한 사례가 이러한 포괄적인 디자인 조직 구조와 관련한 필요성을 제안하고 있다. 일본의 디자인 컨설팅 서비스를 선도하는 디자인 기업 중 하나인 'GK디자인그룹'의 구성 인력은 산업디자이너(50%)와 그래픽디자이너(12%) 및 사무직 인력(15%) 이외에도 건축 전문가, 사회심리학자, 조명 전문가, 철학자, 과학자, 엔지니어, 경영학 전문가 등 다수의 인력으로 구성되어 있다.[5] 아울러 미국의 대표적인 디자인 컨설팅 기업인 IDEO도 직원 네 명으로 시작해 현재는 550

5
정경원, 『세계 디자인 기행』,
미진사, 1996, 95쪽.

명이 넘는 인재가 비즈니스 전략, 마케팅 전략, 인적자원 관리 같은
다양한 분야의 업무를 담당하고 있다. 또한 프록디자인도 내부적으로
디자이너, 애널리스트, 브랜드 전략가, 마케팅 전문가, 기계 엔지니어,
소프트웨어 엔지니어 등 다학제적인 조직 구조를 통해 디자인 컨설
팅 서비스를 제공하고 있다. 이외에도 디자인 컨설팅을 표방하는 많
은 기업이 과거의 디자이너 중심 인력 구조에서 다학제적인 구성으로
전환하고 있다.

이렇듯 디자인 컨설팅 기업은 다양한 분야의 전문가들이 모여 각
자 자기 분야에 대한 전문성을 확보한 상태에서 프로젝트를 추진했
을 때 더욱 효과적인 결과를 기대할 수 있다. 그것은 디자인뿐 아니
라 마케팅, 엔지니어링, 공학, 심리학 등을 포함한 다양하고 포괄적인
수준에서 논의되어야 하는 디자인 컨설팅 서비스의 특성을 반영하는
것이라 할 수 있다. 따라서 디자인 컨설팅 서비스를 제공하기 위한 디
자인 기업의 조직 구성도 다양한 영역을 포함하여 포괄적으로 이루
어져야 할 것이다.

4
결과 중심의 보상체계 운영

디자인 컨설팅 기업의 운영에서 나타나는 두드러진 특징 중 하나는 과거의 일방적이고 수동적인 디자인료 수입 방식에서 벗어나 디자인 개발 결과의 성공 여부에 따라 위험도 함께 분담하는 결과 중심의 보상체계를 운영한다는 것이다.[6] 많은 학자들은 결과 중심의 보상체계가 고객 기업과 디자인 기업의 진정한 파트너십을 가능하게 한다고 보고 있다.[7] 결과 중심 보상체계의 운영에 대하여 기존 연구는 성과에 따른 보상 시스템의 운영과 라이선스 프로그램의 적극적인 도입 등을 강조한다. 이러한 결과 중심의 보상 시스템을 사례별로 정리하면 다음과 같다.

- 디자인 개발 결과에 따른 사후 보수
 디자인 개발 이후 성공 여부에 따라서 보너스 등을 추가적으로 지급하도록 맺는 계약으로, 사업 성공의 결과에 따른 성공 보수를 받는 방식이다. 이는 컨설턴트의 기여도에 관계없이 계약에 의해 정해진 비율을 받는 계약으로, 디자인 컨설팅 기업은 사후 보수를 위해 적극적인 노력을 하게 된다. 고객 기업은 좋은 디자인 결과물을 얻게 되고, 디자인 컨설팅 기업은 추가적인 보수를 받게 되는 상호 호혜적인 보상 시스템 중 하나라고 할 수 있다. 결과 중심의 보상 시스템에서 가장 낮은 단계이기는 하지만 일부 기업이 활용하고 있는 방안이다.
- 로열티 수익 체계
 고객 기업의 매출액에 따른 로열티를 기반으로 한 보상 시스템이다.

6
Richard J. Cellini &
William Hull Faust,
"Beyond Work-for-
Hire: Results-Based
Compensation in the
Client-Consultant
Relationship", *Design
Management Review*,
Vol.7(2), 1996, pp. 48-53.

7
Hein Becht &
Fennemiek Gommer,
"Client · Consultancy
Relationships: Managing
the Creative Process",
*Design Management
Review*, Vol.7(2), 1996,
pp. 66-68.

고객 기업은 초기 디자인 개발 비용을 절감할 수 있다는 측면에서, 그리고 디자인 기업은 디자인 성과의 성공 여부에 따른 확대된 수익 창출이 가능하다는 측면에서 바람직한 방법 중 하나로 평가받고 있다. 최근 연구 자료에 따르면 국내외의 많은 디자인 컨설팅 기업이 로열티 기반의 수익 체계를 갖추고 있으며, 대표적인 예로는 1997년에 제품디자인 개발을 주 업무로 창업한 엠아이디자인과 이노디자인 등이 있다. 외국에는 디자인 및 네트워크관련 디자인과 기술을 포함하는 종합 서비스를 제공하는 레이저피시 등 많은 기업이 이에 해당한다.

• 스톡옵션

스톡옵션 지급 방식은 디자인 기업이 디자인 개발 결과에 대한 보상에 좀 더 적극적으로 참여하는 방식이다. 고객 기업이 디자인 컨설팅 기업에게 디자인 개발에 대한 대가로 주식 지분을 액면가 이하로 넘겨주고, 디자인 기업은 일정 기간이 지난 후에 이를 처분할 수 있다. 이 과정에서 디자인 성과의 성공 여부에 따라 디자인 기업도 스톡옵션 처분에 따른 수익의 차이가 발생하게 된다. 우리나라에서는 디자인드림이 계약을 맺을 때 디자인 개발료가 아닌 스톡옵션 및 주식을 양도받는 사례를 보여주었다.

• 직접투자

직접투자는 디자인 컨설팅 기업이 고객 기업의 주식을 매입하여 고객 기업의 성과에 따라 보상을 받는 시스템이다. 디자인 컨설팅 기업은 자신들의 디자인 개발 성과에 따라서 고객 기업의 성과가 달라지고 이에 따라 자신들의 성과도 달라지므로, 궁극적으로 고객 기업의 성과와 자신의 성과를 위해 노력하는 긍정적인 효과를 나타낼 가능성이 있다. 실제로 사례 연구에서 피치는 자신들이 거래하는 기업의 주식을 매입하고, 디자인 개발의 성공적인 성과에 따라 수익을 창출하

8
Richard J. cellini &
William Hull Faust, op.cit.

9
Hug Aldersey-Williams,
"Design at a Distance:
The New Hybrids",
Design Management
Review, Vol.7(2), 1996,
pp. 43-47.

는 직접적인 투자 방식을 통하여, 디자인 개발의 성공과 실패에 따라 고객 기업과 공동으로 대처하고 있다.[8]

• 합작투자

합작투자 방식은 고객 기업과 디자인 기업이 공동으로 투자하여 디자인 기업을 창업하고 운영하는 형태이다. 두 기업이 공동으로 운영하고 수익을 분배하기 때문에 업무에 대한 몰입과 상호 파트너십 개발 및 유지가 용이하다. 삼성의 경우 일반적으로 IDEO와 장기적인 관계를 유지하고 있지만, 삼성 자사의 업무를 더 집중적이고 효율적으로 다루어줄 수 있는 디자인 컨설팅 기업으로 1994년에 iS스튜디오를 합작하여 설립하였다. iS스튜디오는 주로 삼성과 IDEO에서 근무한 경력이 있는 인력으로 구성된 디자인 컨설팅 기업으로, 성공에 따른 혜택과 실패에 따른 리스크를 함께한다. 이는 새로운 결과 중심 보상 시스템을 갖추는 디자인 컨설팅 기업의 사례 중 하나라고 할 수 있다.[9]

결과 중심 보상 시스템은 디자인 기업이 고객 기업에 대한 서비스를 제공할 때 최대한의 노력을 기울이도록 하며, 이러한 노력이 고객 기업의 성공 가능성을 높이고, 반사적으로 디자인 기업에게도 높은 수익률을 안겨준다. 순환적인 흐름은 고객 기업과 디자인 기업의 장기적인 관계 형성 및 유지를 가능하게 하는 핵심 요소 중 하나이다.

5
능동적인 디자인 비즈니스의 실행

최근 디자인 컨설팅 기업을 표방하는 일부 디자인 기업들은 성공 가능성 있는 아이디어를 바탕으로 한 독자적인 디자인 개발을 추진한 뒤 고객 기업에게 제안하는 능동적인 비즈니스를 수행하고 있다. 과거 고객 기업의 의뢰를 받아 업무를 진행하는 수동적인 방식에서 벗어나는 이와 같은 추세는 지속적으로 증가할 전망이다.[10]

아담과 조요 Adam R. & Jojo R.는 아이템과 디자인 개발, 그리고 개발된 디자인의 산업체 제안을 통한 능동적 디자인 비즈니스 운영을 강조한 바 있으며 앞으로 이러한 경향이 계속 늘어날 것이라 예상했다.

능동적 디자인 비즈니스를 수행하는 디자인 컨설팅 기업의 사례는 다양하다. 예들 들어, 자동차 디자인 분야에서 널리 명성을 쌓아온 이탈리아의 이탈디자인 Italdesign 은 자체적으로 자동차 디자인안을 개발하고 이를 생산할 수 있는 기업에게 제공함으로써, 이에 따른 수익을 창출하는 능동적인 디자인 컨설팅 서비스를 제공하고 있다.[11]

아울러, 우리나라에서도 1992년 설립된 다담디자인이 독자적인 디자인 개발 프로그램 및 프로세스 그리고 시스템을 갖추고 있으며, 지속적으로 국내외 시장 트렌드를 조사하고 분석해 전략적 디자인을 제공함으로써, 고부가가치 수익 모델을 창출하는 디자인 컨설팅 서비스를 제공하고 있다.[12] 향후 이러한 능동적 디자인 개발을 추구하는 디자인 기업은 계속 증가할 것이며, 이러한 특성은 디자인 전문회사

10
산업자원부, 한국디자인진흥원, 『전략적 특화산업 창출을 위한 디자인 비즈니스모델 개발연구』 2005, 77쪽.

11
이명기, 「조르제토 주지아로의 자동차 디자인 혁신성」 『디자인학연구』 Vol.19(5), 2006, 383-394쪽.

12
《연합뉴스》, 2007. 11. 28.

창업 40주년 기념으로
이탈디자인 창업자인
조르제토 주지아로가
2008년 제네바 모터쇼에서
선보인 콘셉트카
콰란타Quaranta.

가 종합 디자인 컨설팅 기업으로 전환하는 데 필요한 요소 중 하나로
작용할 것이다.

6
디자인 컨설팅 기업과 조직 학습

일반적으로 기업들은 변화되는 환경에 살아남기 위해 다양하고 전문화된 전략을 구사하는데, 리엔지니어링reengineering이나 리스트럭처링restructuring 등이 이에 속한다. 이에 반해 디자인 기업은 상대적으로 환경의 변화에 따른 생존 전략을 실행하는 데 취약하다.

디자인 기업이 직면하는 환경은 매우 빠르게 변화하고 있다. 먼저 고객 기업의 디자인 인식 수준이 전보다 높아짐에 따라 디자인 기업에게 요구하는 디자인 서비스의 수준이 크게 높아졌다. 이러한 상황에서 디자인 기업은 지속적으로 어떤 비즈니스를 수행하고 있는지, 또한 수행 중인 비즈니스가 적절한지, 투입 대비 성과는 경쟁 기업에 비해 우수한 편인지, 시대의 요구에 따른 변화를 충분히 이해하고 받아들이고 있는지 등에 대해서 검토하고 고민해야 한다.

기업의 변화 혹은 비즈니스의 개선은 단순히 전통적인 방식을 답습하거나 전통적인 훈련 기법을 통해 이루어지지 않는다. 사람들은 경험을 통해 많은 것을 배우는데, 특히 디자이너에게 경험은 변화를 위한 매우 좋은 처방전이 될 수 있다. 그러나 축적된 경험은 기업이 안고 있는 조직 차원의 문제organizational problems를 치유하고 조직을 변화시키는 데 사용될 수 있어야 한다. 즉 디자이너는 경험을 통해 축적된 지식을 바탕으로 디자인 기업의 전략과 디자인 실무의 변화를 이끌어나갈 수 있어야 한다.

디자인 기업은 항상 환경적 변화에 취약할 수밖에 없다. 디자인 기업의 경우 초기 설립 비용이 높지 않아 진입장벽이 낮으며, 따라서 매년 디자인 기업의 수는 증가하고 있다. 따라서 디자인 시장 자체는 매우 적은 규모로 분할되어 있으며, 더욱이 디자인 기업이 감당해야 할 지역적 범위는 점점 더 넓어지고 있다.

대다수의 중소기업과 마찬가지로 디자인 기업 역시 비즈니스 플래닝, 인력 개발 등과 같이 직접적으로 수익 창출과 연결되지 않는 분야에 대한 투자를 종종 간과하는 경향을 보인다. 한 연구에 따르면, 디자인 기업에 종사하는 디자이너들은 대기업에 종사하는 비슷한 지위에 있는 인력에 비해 교육과 자기 계발 등의 기회가 상대적으로 적은 것으로 나타났다.[13]

디자인 기업은 대부분의 중소기업보다 높은 수준으로 훈련된 기술 인력을 필요로 하며, 따라서 최소한 대학 졸업 이상의 인력들을 선발한다. 대학 졸업이 디자인 기업에서 직원 채용을 위한 최소한의 조건인 경우가 대부분이다. 경영이나 공학 분야에서의 기술은 교육과 훈련을 통해서 습득될 수 있다. 그러나 디자이너들은 좀 더 전술적 지식을 필요로 하게 되는데, 이것은 디자인에서 '옳은 것'이 무엇인가를 아는 것 등을 의미하며, 이러한 지식은 실무적 과정에서의 학습을 통해 이루어진다.

학습에 대한 새로운 인식

최근 들어 인적자원 개발과 지속적인 비즈니스 개선은 상당한 변화를 맞고 있다. 이러한 변화의 중심에는 조직 학습organizational learning의 개념이 작용한다. 조직 학습은 개인의 학습과 전체적인 기업 능력 개발의 관계를 보여주는 기준이 된다.[14]

학습이 이루어지는 조직은 두 가지 목적에 따라 이를 진행한다.

13
L. Perren and P,
"Grant, Management
and Leadership in
UK SMEs - Witness
Testimonies from the
World of Entrepreneurs
and SME Managers".
*Council for Excellence
in Management and
Leadership*, 2001.

14
Philippa Ashton &
Isla Johnstone, op. cit.

하나는 즉각적으로 조직 내의 문제를 해결하기 위함이고, 다른 하나는 이러한 과정을 통해 얻은 학습 내용을 기업의 전략에 응용하기 위함이다. 따라서 조직 학습은 개인의 행위와 반응 그리고 사람들의 통찰력을 파악하고, 이를 조직에 적용하려는 능력이 어우러지는 상호작용이라고 할 수 있다.

이러한 개념의 기저에는 학습이란 강의나 세미나를 통해 이루어지는 것이 아니라 조직 내의 개인이 일상생활에서 경험하는 행위와 그 결과로부터 이루어진다는 생각이 깔려 있다. 반응적 실행과 조직 학습이 이루어지는 조직에는 보통 다음과 같은 특징이 있다.

◦ 새로운 기술, 새로운 시장, 새로운 제품 등에 대한 횡적 학습
◦ 조직의 내부 및 외부 모두에 대한 정보공유 메커니즘
◦ 의사결정 과정에서 사람들을 참여시키는 참여 정책과 전략 결정
◦ 반응적 실행, 위험에 대한 안정적 대응, 평가를 위한 시스템 등 자기 계발 및 학습 중심의 문화

학습이 이루어지는 조직에서, 지식은 공유되고 경영적 사고에 영향을 미치며 궁극적으로 기업의 전략과 업무 방식에 대한 변화를 유도한다. 학습과 변화를 이루는 디자이너와 디자인 기업의 특징은 다음 몇 가지로 요약될 수 있다.

첫째, 디자이너는 매일매일의 행위로부터 학습한다. 디자이너가 수행하는 일상의 모든 업무에서 학습이 일어날 수 있다. 이러한 학습은 이후 디자이너의 활동과 그가 속한 조직의 활동에 영향을 미치게 된다. 새로운 기술과 지식의 습득은 아이디어, 경험, 정보 등의 지속적인 유입을 통해 이루어진다. 문제는 이러한 지식이 취합되고 정리되어 향후 활동에 영향을 미칠 수 있도록 하는 하나의 체계적인 메커니즘이 있는가의 여부이다. 체계적 메커니즘은 새로운 지식을 인식하

고 축적하고 평가할 뿐 아니라, 문제를 해결하는 새로운 방법을 시도하도록 이끄는 원천이 되기도 한다.

둘째, 정보를 조직 차원으로 활용하는 것은 모든 직원의 책임이다. 디자이너는 자기가 속한 조직을 위해 변화하는 시장에 대한 정보의 탐색을 최전방에 있는 사람의 입장에서 수행해야 한다. 소규모 디자인 기업의 경우 정보 수집은 개인적인 차원에서 이루어진다. 이러한 정보를 조직 차원에서 활용할 수 있도록 조직 구성원 모두가 정보를 조직 차원의 지식체계로 연결해야 한다.

셋째, 다른 사람과 함께 업무를 추진하는 것은 학습을 하는 데 좋은 기회이다. 디자이너는 동료를 통해 새로운 기술과 지식을 습득하는 경우가 많다. 예를 들어, 디자인브리프를 함께 작성하거나 업무 교대를 할 때, 다른 사람들의 업무 진행을 관찰할 때 등 모든 과정에서 지식과 기술에 대한 학습이 발생한다. 특히 공동 작업은 학습을 공유할 수 있는 가장 강력한 메커니즘 중 하나이다. 잘 정비된 비공식적 개방형 스튜디오는 아이디어와 노하우의 공유, 의견 교환 등과 같이 다양한 지식원에 대하여 구성원들 간의 커뮤니케이션을 증대시킴으로써 학습을 강화시킬 수 있다.

넷째, 외부의 네트워킹은 특히 소규모 디자인 기업에서 매우 중요한 역할을 수행한다. 디자인 기업 간의 네트워킹은 지식과 기술의 교환뿐 아니라 학습에 대한 생산적 기법을 제공해준다. 공식적·비공식적 교환 업무를 통해서도 학습이 발생할 수 있다. 이러한 형태의 정보와 지식 공유는 실제로 디자인 기업에서 많은 학습의 장이 된다.

다섯째, 디자이너가 획득한 지식은 디자인 기업의 정책과 업무 수행에 그대로 녹아 들어가야 한다. 위에서 설명한 내용은 대부분 디자이너가 어떻게 정보와 지식을 획득하는가에 관한 문제였다. 이러한 지식을 조직 전체가 활용할 수 있도록 하려면 각 구성원이 획득한 정보와 기술을 효율적으로 구조화화고 활용하기 위한 체계적인 메커

니즘이 있어야 한다. 경영의 참여와 권한 위양 등을 강화하는 경영 방식도 이러한 메커니즘에 해당한다고 볼 수 있다.

학습을 통한 기업의 변화는 디자인 기업들이 기업을 운영하는 경영상의 관점에서 심도 있게 고려해야 할 매우 중요한 요소라고 할 수 있다. 급변하는 기업 환경에서 조직 구성원은 매일매일의 업무 속에서 다양한 루트를 통해 정보와 지식을 습득해야 한다. 이렇게 습득된 지식은 조직 차원에서 활용할 수 있는 효율적인 메커니즘을 통해 조직 학습으로 이어지며, 이를 바탕으로 디자인 프로세스의 변화나 디자인 조직 운영의 변화를 통해 급변하는 환경에 능동적으로 대처하는 생존 전략을 짜야 한다.

디자인 컨설팅 기업 경영

지금까지 디자인 컨설팅 서비스 제공을 표방하는 디자인 전문회사의 운영 특성에 대해 살펴보았다. 이는 디자인 전문회사가 디자인 프로젝트를 아웃소싱하는 과거의 소규모 영세성에서 벗어나 전략적인 수준에서의 능동적인 디자인 컨설팅 서비스를 필요로 하는 고객 기업의 요구에 부응하기 위해 갖추어야 할 특성이라 할 수 있다.

이제 디자인 전문회사는 이러한 시대적 흐름을 외면할 수 없을 것이다. 디자인이 기업의 전략적 핵심 자산으로 자리매김하기 위해, 디자인 기업이 영세성을 벗어나 미래의 발전 모델을 지향하기 위해, 또 디자인 기업이 단순한 아웃소싱 대상이 아닌 관계적인 면, 구조적인 면, 업무 프로세스면, 서비스 제공의 질적인 면 등 모든 면에서 컨설팅 서비스를 제공하기 위해서 이러한 역할 변화는 필수적이다.

디자인 전문회사가 디자인 컨설팅 서비스 제공자의 역할을 수행해야 하는 것은 이제 피할 수 없는 시대적 요청이다. 디자인 기업은 스스로의 발전과 디자인 산업 자체의 발전을 위해, 아울러 이를 바탕

으로 국가의 디자인 경쟁력을 강화시키기 위해, 자신의 역할 모델을 근본적으로 변화시켜야 한다. 분명한 역할 모델의 변화가 있어야 한다. 이를 위해 디자인 기업은 더 발전적인 비전을 가져야 하며, 과거와는 다른 방식으로 운영되어야 한다.

우리나라 디자인 전문회사의
운영 실태

필자는 2008년부터 2009년까지 우리나라의
디자인 전문회사의 운영 실태를 분석하기 위하여
설문조사를 실시한 바 있다. 2009년 현재 한국디자인
진흥원(KIDP)에 등록된 디자인 전문회사는
총 2,148개 업체이며, 이 중 직원 2인 이하의 디자인
회사는 규모의 영세성으로 인하여 설문조사 대상에서
제외하였다. 세 명 이상의 직원을 보유하고 있는
업체는 총 806개이며, 이들 업체를 대상으로 우편을
통해 설문지를 전달하였다. 설문지 배포는 2009년
6월에 이루어졌으며, 배포 후 전화와 이메일을 통해
수신 확인과 함께 우편, 팩스, 이메일 등으로
회신을 독려하였다.

 2009년 7월 31일까지 회수된 설문지는 총105부
(우편물 32부, 팩스 6부, 이메일 67부)였으며,
이들 전문회사의 디자인 특화 분야와 직원 현황은
다음 표와 같다.

항목	내용	응답 수	백분율(%)
디자인 분야	시각·포장디자인	51	46
	환경디자인	20	19
	제품·운송기기디자인	12	11.4
	패션디자인	1	1.0
	웹·멀티디자인	2	1.9
	인테리어디자인	8	7.6
	토털디자인	7	6.7
	기타	4	3.8
	계	105	100
직원 수	4명 미만	8	7.6
	4명 – 5명	11	10.5
	6명 – 10명	39	37.1
	11명 – 15명	16	15.2
	16명 – 20명	10	9.5
	20명 이상	21	20.0
	계	105	100

설문에 응답한
디자인 회사의 일반정보.

분석 과정은 이 책에서 제시한 디자인 컨설팅 서비스
기업의 운영 특성 다섯 가지 영역에 대한 세부 항목을
중심으로 구성하였다. 설문의 문항은 다음과 같다.

설문 항목	설문 내용
디자인 회사 일반 정보	• 디자인 개발 전문 분야 • 직원 수
직원의 전공 분야	• 직원의 전공 분야 학위에 따른 분포 (대학교 학위 기준)
디자인 개발 과정에서 전략적 수준의 업무 참여도	• 클라이언트 조직문화 분석 • 클라이언트 CEO와의 전략 커뮤니케이션 정도 • 클라이언트 상품 포트폴리오 분석 • 클라이언트 내부 및 외부 브랜드 아이덴티티 분석(내부감사·외부감사) • 클라이언트 디자인 전략 중·장기 로드맵 작성 • 클라이언트 직원과의 워크숍, 세미나 • 클라이언트의 경쟁 및 시장 환경 분석 및 이를 바탕으로 한 디자인 개발
클라이언트와의 관계 유지	• 현재 거래 관계가 있는 클라이언트와의 거래 관계 유지의 기간
보상 방식	• 디자인 개발에 따른 보상의 유형
디자인 개발 유형	• 능동적 디자인 개발의 정도

설문 문항 및 설문 내용, 자료의 분석은
데이터코딩 과정을 거쳐 SPSS PC +12.0 버전의
빈도분석을 통해 진행하였다.

• 장기적인 관계 형성의 정도

분석 결과 지난 2008년 7월부터 2009년 6월까지
1년간 105개의 디자인 전문회사가 수주한 디자인
개발 프로젝트는 총 2,036건이었다. 이는 105개의
디자인 전문회사가 고객 기업과 총 2,036회
접촉했다는 것을 의미하며(참여기업의 중복 포함)
이들 업체와 얼마 동안의 관계를 유지해오고 있는
상태에서 프로젝트를 수주했는지를 묻는 항목에
대하여 나타난 응답 결과는 다음 표와 같다.

항목	내용	프로젝트 수	백분율(%)
고객 기업과의 관계 유지 정도에 따른 프로젝트 수주 건수	1년 미만	1,332	65.4
	1년 이상 – 2년 미만	417	20.5
	2년 이상 – 3년 미만	174	8.6
	3년 이상 – 5년 미만	84	4.1
	5년 이상 – 9년 미만	24	1.2
	10년 이상	5	0.2
	계	2,036	100

총 2,036건의 디자인 개발 프로젝트에서 고객
기업과 처음으로 관계를 형성한 지 1년 미만에
이루어진 프로젝트가 1,332건으로 전체의 65.4%를
차지하였으며, 1년 이상 2년 미만이 417건으로
전체의 20.5%를 차지하였다. 따라서 총 디자인 개발
프로젝트에서 2년 미만의 관계 유지에서 수주된
디자인 개발 프로젝트가 1,749건으로 전체의 85.9%를
차지하였으며, 10년 이상 장기적인 관계 형성을
유지하는 상태에서의 디자인 개발 프로젝트는

5건으로 전체의 0.2%만을 차지하는 것으로 나타났다.

이러한 분석 결과는 고객 기업과 디자인 전문회사의 관계가 대부분 2년 미만의 단기적 관계임을 보여준다고 할 수 있다. 아울러 2008년 7월부터 2009년 6월까지 1년간 총 2,036개의 프로젝트를 추진한 디자인 기업이 관계 유지의 기간별로 고객 기업을 보유한 정도에 따른 분석 결과에서도 고객 기업과 디자인 전문회사의 단기적 관계가 대부분임을 알 수 있다.

아래 분석 결과를 보면, 응답에 참여한 총 105개의 디자인 전문회사가 2,036개의 디자인 프로젝트를 진행하면서 접촉한 기업 중 1년 미만의 관계만 유지하고 있는 기업이 47개 업체로 전체의 44.8%를 차지하고 있다. 1년 이상 2년 미만의 관계 유지를 하고 있는 디자인 전문회사는 28개 업체로 전체의 26.7%를 차지함으로써 2년 미만의 단기적 관계 유지를 하고 있는 기업이 전체의 71.5%를 차지하고 있다. 반면, 10년 이상의 장기적인 관계를 유지하고 있는 기업은 1개 기업으로 전체의 1%에 해당한다.

항목	내용	디자인 전문 회사 수	백분율(%)
고객 기업과의 관계 유지 정도에 따른 디자인 전문회사의 수	1년 미만	47	44.8
	1년 이상–2년 미만	28	26.7
	2년 이상–3년 미만	14	13.3
	3년 이상–5년 미만	9	8.6
	5년 이상–9년 미만	6	5.7
	10년 이상	1	1.0
	계	105	100

고객 기업과의 관계 유지 기간에 따른
디자인 전문회사의 수.

• 전략적 디자인 개발의 참여 정도
설문 과정에서 고객 기업의 디자인 개발 프로젝트 과정에서 전략적 디자인 개발 참여의 정도를 총 8개의 문항으로 측정하였으며, 측정은 7점 리커트 척도 (1: 전혀 하지 않음, 7: 매우 잘함)로 수행되었다.

경쟁·시장환경분석·장기적 비전 개발	4.61
직원 워크숍·세미나	3.39
중장기적 로드맵 개발	3.82
브랜드 외부감사	3.68
브랜드 내부감사	4.05
상품 포트폴리오 분석	4.36
CEO 및 임원급 커뮤니케이션	4.84
조직문화 및 조직철학 분석	4.23

〈 전혀하지않음　　　　　보통　　　　　매우잘함 〉

전략적 디자인 개발의 참여 수준.

분석 결과, CEO 및 임원급과의 전략적 수준에서의 커뮤니케이션(4.84)과 경쟁 환경 및 시장 환경 분석을 통한 장기적 비전 개발(4.61), 상품 포트폴리오 분석(4.36) 등 일부 항목이 보통에서 약간 높은 수준으로 응답되었고, 조직문화 및 조직철학 분석(4.23), 브랜드 내부감사(4.05)는 보통 수준으로, 그리고 중장기적 로드맵 개발(3.82), 브랜드 외부감사(3.68) 및 직원 워크숍과 세미나(3.39)는 보통 이하의 수준으로 나타났다. 전반적으로 전략적인 디자인 개발 접근이 활발하지 못한 것으로 해석된다.

• 포괄적 조직 구성의 정도

디자인 컨설팅 기업의 또 다른 특징 중 하나는
포괄적인 조직 구성이다. 설문에 응답한 105개의
기업을 대상으로 대학교 졸업 이상 최종 학위 기준
전공 분야 학위자의 분포를 파악하였다.

전공 분야	총 인원	백분율	백분율 비교
디자인	867	69%	69%
경영·마케팅	126	10%	
건축	96	8%	
공학	56	4%	
경제학	25	2%	
회계학	21	2%	
어학	20	2%	31%
자연과학	16	1%	
심리학	3	0.2%	
인류학	2	0.2%	
철학	1	0.1%	
기타	31	2%	
계	1,264	100%	100%

설문에 응답한 전체 기업의
최종 학위별 조직 구성원 분석표.

분석 결과에 따르면, 디자인 전공자가 867명으로
전체의 69%를 차지하고 있으며, 그 이외에 경영·
마케팅 전공자가 126명으로 10%를 차지하였다.
이 외에도 건축(8%), 공학(4%), 경제학(2%), 회계학

(2%), 어학(2%), 자연과학(1%) 분야의 전공자가
있으며, 심리학(0.2%), 인류학(0.2%), 철학(0.1%)
분야 전공자도 소수 존재하는 것으로 나타났다.
추가적인 분석에서 설문에 응답한 105개 기업의 조직
구성원 분포를 디자인 이외에 몇 개 분야의 전공분야
학위자가 포함되어 있는지에 대한 분석 결과는 다음
표와 같다.

디자인 전공자만 포함	52
디자인 + 타전공1	19
디자인 + 타전공2	19
디자인 + 타전공3	11
디자인 + 타전공4	4

디자인 이외의 타전공 직원을 포함한
디자인 전문회사의 비율.

분석 결과를 보면, 디자인 전공자만 포함된 디자인
전문회사는 52개로 전체의 50%를 차지하고 있으며,
1개의 타 전공 분야 전공자와 2개의 타 전공 분야
전공자를 포함한 기업의 수는 각각 19개로 각각
18%의 비율로 차지하고 있다. 3개 분야의 타 전공
학위자를 보유한 기업은 11개 기업으로 전체의
10%를, 그리고 4개의 타전공 학위자를 보유한
기업은 4개 기업으로 전체의 4%를 차지하고 있다.
분석 결과에서 나타나듯이 우리나라 디자인
전문회사의 절반 정도가 디자인 전공자만을 직원으로
보유하고 있으며, 4개 이상의 타전공 학위자를
포괄적으로 보유하고 있는 디자인 전문회사는 전체의
4%로 정도로 극히 미약한 수준인 것으로 나타났다.

• 결과 중심의 보상 체계

결과 중심의 보상 체계는 본 연구의 이론적 고찰에서 디자인 컨설팅 기업이 추구하는 하나의 특성으로 제시한 바 있다. 본 연구에서는 이론적 고찰을 통해, 결과 중심 보상 체계의 유형을 고정된 디자인료 이외에, 성공 보수, 라이선스가 없는 로열티, 라이선스가 있는 로열티, 스톱옵션, 직접투자, 합작투자의 총 7개 항목으로 측정하였다.

응답 기업 중 전체의 63.8%에 해당하는 67개 기업이 고정된 디자인료 방식으로만 디자인 개발에 따른 보상을 받고 있으며, 전체의 91.4%에 해당하는 96개 기업이 라이선스가 있는 로열티, 라이선스가 없는 로열티, 합작투자, 스톡옵션 등 일부 결과 중심의 보상 시스템을 동시에 운영하고 있다 하더라도 주로 고정된 디자인료 수입 방식으로 운영하고 있었다. 고정된 디자인료가 아닌 결과 중심의 보상 방식만을 이용하여 수익을 달성하는 기업은 9개 기업으로 전체의 8.6%에 해당하는 수치이다. 이러한 결과는

보상 방식		응답 기업 수	백분율(%)
고정된 디자인료 있음	고정된 디자인료	67	63.8
	성공 보수	8	7.6
	라이선스 있는 로열티	8	7.6
	라이선스 없는 로열티	3	2.9
	합작투자	3	2.9
	성공 보수 + 라이선스 없는 로열티	2	1.9
	스톡옵션	1	1
	라이선스 있는 로열티 + 라이선스 없는 로열티 + 합작투자	1	1
	성공 보수 + 스톡옵션	1	1
	성공 보수 + 라이선스 있는 로열티 + 라이선스 없는 로열티 + 라이선스 없는 로열티	1	1
	성공 보수 + 라이선스 있는 로열티 + 라이선스 없는 로열티 + 합작투자	1	1
	소계	96	91.4

보상 방식		응답 기업 수	백분율(%)
고정된 디자인료 있음	라이선스 있는 로열티 + 합작투자	3	2.9
	라이선스 있는 로열티	2	1.9
	스톡옵션 + 직접투자 + 합작투자	1	1
	성공 보수 + 라이선스 없는 로열티 + 라이선스 있는 로열티 + 합작투자	1	1
	성공 보수 + 라이선스 없는 로열티	1	1
	합작투자	1	1
	소계	9	8.6
	계	105	100

설문 응답 기업의 보상 체계 비율.

아직 우리나라의 디자인 전문회사들은 결과 중심
보상 체계의 운영 정도가 미약한 수준임을 보여주고
있다고 할 수 있다.

• 능동적 디자인 비즈니스의 실행 정도
 능동적 디자인 비즈니스란 '성공 가능성이 있는
 아이디어를 바탕으로 독자적인 디자인 개발을
 추진하고, 고객 기업에게 제안하는 방식의 디자인
 개발'로 본 연구의 설문조사에서는 지난 3년간
 자체적으로 디자인 개발을 실시하고, 고객 기업이나
 외부에 판매 및 홍보 혹은 자체 생산이나 아웃소싱을
 이용한 생산 등을 추진한 실적에 대해 응답하도록
 요구하였다.

 분석 결과에서 볼 수 있듯이, 능동적 디자인
 비즈니스의 실행 정도는 디자인 전문회사 1개 기업당
 2006년에 평균 0.12건, 2007년에는 0.19건 그리고
 2008년에는 0.4건으로 현재까지는 미약한 수준을
 나타내고 있다. 그러나 능동적 디자인 비즈니스의
 실행 정도가 시간이 흐를수록 지속적으로 상승하는
 흐름을 보이고 있으며, 향후 지속적으로 늘어날
 것으로 전망된다.

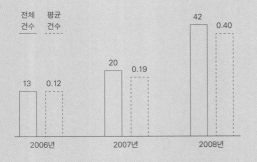

연도별 능동적 디자인 비즈니스 실행 정도.

• 우리나라 디자인 전문회사의 운영실태 분석 종합
 디자인 컨설팅 서비스 기업의 다섯 가지 특성에
 대하여 우리나라 디자인 전문회사를 분석한 결과는
 다음과 같다.

 첫째, 우리나라의 디자인 전문회사는 2년 미만의
 단기적 관계를 유지하는 디자인 전문회사가 71.5%에
 이를 만큼 대부분 고객 기업과 프로젝트에 수주에
 따른 단기적 관계를 유지하고 있다. 둘째, 고객 기업의
 전략적 수준에서의 디자인 개발의 참여 정도가
 전반적으로 낮은 수준을 유지하고 있다. 셋째, 네 개
 학문 분야 이상의 다학제적 조직 구성이 4% 정도로,
 포괄적 조직 구성이 활성화되어 있지 못하고 있다.
 넷째, 전체 기업의 91.4%가 고정된 디자인료 수입
 시스템을 선택하고 있어 결과 중심 보상 체계의
 도입이 미약한 수준을 유지하고 있다. 다섯째,
 능동적인 디자인 비즈니스의 실행 수준이 평균
 한 기업 당 연간 0.4건 미만으로, 낮은 수준을
 유지하고 있다.

 전반적으로 우리나라 디자인 전문회사의 운영
 실태는 세계적인 디자인 컨설팅 기업들이 지속적으로
 추구하고 있는 디자인 전문회사의 발전 방향에 한참
 못 미치고 있다. 이는 평균 매출액과 평균 종업원
 수에서 영세성을 벗어나지 못하고 있는 우리나라
 디자인 전문회사의 현황을 간접적으로 보여준다.
 따라서 디자인 산업의 발전적인 성장을 위해
 중점적으로 개선해야 할 방향이 무엇인지를 알려준다.

디자인에 투자하는 돈을 아깝다고 생각한다면

이로 인해 발생할 손실 비용을 염두에 두어야 한다.

마틴 데니 아쿠얼리마케팅 대표

5장

디자인 경영과
디자인 컨설팅

디자인 컨설팅에서 가장 중요한 업무 중 하나는
고객 기업이 디자인 중심의 경영 구조를 갖추도록
컨설팅하는 것이다. 본질적으로 고객 기업이
디자인 경영을 시작하기 위해 디자인 컨설팅을
의뢰하는 일은 드물다. 제품디자인 개발이나
브랜드디자인 개발과 같은 일회성 프로젝트를
의뢰하는 경우가 대부분일 것이다.

그러나 디자인 컨설팅 기업은 고객 기업이
의뢰한 일회성 프로젝트를 진행하면서도
고객 기업의 전반적인 상황을 파악하고 이 과정에서
기업이 디자인 중심의 기업 경영을 할 수 있도록
방향을 제시해야 한다. 그럼으로써 일회성
프로젝트를 넘어 클라이언트 기업과 거시적이고
장기적인 디자인 경영 실행에 관한 파트너십을
형성할 수 있어야 한다. 이러한 파트너십은 디자인
회사가 고객 기업이 디자인 중심의 기업 경영을
할 수 있도록 유도하는 첫 과정이다.

1
디자인 경영의 개념과 요소

1

Mozota, B. B.,
"Design Management",
Allworth Press, 2003, p. 68.

디자인 경영은 1960년대 영국에서 시작되었다. 당시 이 용어는 디자인 에이전시와 그곳 클라이언트의 관계를 관리하는 것을 말했다. 1966년 마이클 파Michael Farr 는 디자인 경영자의 임무는 프로젝트의 원활한 수행을 보증하는 것 그리고 디자인 에이전시와 클라이언트와의 원활한 커뮤니케이션을 유지하는 것이라는 새로운 개념을 제시했다. 디자인 경영의 목표는 디자인 기업과 고객 기업의 열린 커뮤니케이션을 유지하는 것이었으므로, 디자인 에이전시나 고객 기업의 경영자가 이를 진행해야 했다.

영국에서 디자이너가 수행해야 하는 역할은 런던 왕립미술원과 런던 비즈니스스쿨 디자인경영학과의 피터 고브 주도로 자리 잡기 시작했다. 또 1975년 미국에서는 빌 하논Bill Hannon 과 메사추세츠 미술대학Massachusetts College of Art이 보스턴에 디자인경영협회The Design Management Institute, DMI를 설립하였다.[1]

이후 디자인이 경영 전략의 핵심 요소로 널리 인식되면서 전 세계적으로 디자인 경영의 중요성이 커졌다. 이 같은 현상을 반영하듯 최근 디자인 경영을 특집으로 다루는 디자인 전문지와 비즈니스 저널이 늘어나고 있다. 미국에서는 DMI가《디자인 매니지먼트 리뷰 Design Management Review》를 계간으로 발간하면서 이 분야의 지식 체계와 방법론 형성에 크게 기여하고 있다.

이러한 흐름에 발맞추어 국내에서도 2010년 한국디자인경영학회가 발족되었으며, 학술대회와 연구집 발간을 병행함으로써 디자인 경영 분야의 학문적·실무적 발전에 이바지하고 있다. 이와 같은 환경 속에서 디자이너가 경영 용어와 기법에 대해 이해해야 할 필요성이 커지고 있다. 왜냐하면 디자이너가 기업의 고위 경영진을 만나는 빈도가 늘어나고 있기 때문이다. 또한 디자이너가 마케팅, 공학, 판매 등 여러 분야의 전문가와 협조해야 할 필요성이 커지고 있음도 중요한 이유 중 하나로 꼽을 수 있다. 이와 같은 분야는 거의 모두 경영 이론과 기법을 바탕으로 업무를 수행하고 있는 경우가 많다.

그러므로 디자이너는 경영자처럼 생각하는 방법을 배워야 할 뿐 아니라, 회사의 최우선 목표와 활용 가능한 자원에 대해서도 알아야만 한다. 또한 디자이너는 시장 동향을 분석해 경제 환경을 예측하고 갖가지 경제 정보를 해석하고 평가해야 한다. 이제 경영을 알지 못하는 디자이너는 경쟁력 있는 디자인을 개발하기 어려운 세상이 되어가고 있다. 한편 경영자들도 사업의 경쟁력을 높이려면 디자인의 속성을 이해해야 한다. 어떻게 디자인을 강력한 전략적 비즈니스 수단으로 활용해야 하는지에 대해 정통해야만 하는 것이다.

이처럼 디자인 경영이 사업의 성공을 위한 강력한 수단이 될 수 있다는 것은 새삼스러운 일이 아니다. 이에 따라 디자인 경영은 산업계에서 필수적인 문제로 인식되고 있다. 나날이 치열해지는 경쟁에 대처하거나 경쟁 자체를 뛰어넘으려면 디자인 경영의 지혜를 적극 활용해야 한다. 필립 코틀러와 G. 알렉산더 라스는 디자인의 효용성과 디자인 경영의 상호 관계에 대해 다음과 같이 주장했다.

수준 높고 잘 관리된 디자인은 기업에 여러 가지 이익을 가져다 준다. 그와 같은 디자인은 기업의 특성을 만들어내 시장에서 제품과 이미지가 식상해지지 않도록 해준다. 그런 디자인은

《디자인 매니지먼트 리뷰》는 1989년 창간한 이후 지금까지 매년 출간되는 디자인 경영 전문 계간지이다. 디자인 경영 분야의 세계적 전문가의 논문, 사례 연구, 인터뷰, 논평 등을 싣고 있다. 궁극적으로 디자인을 기반으로 한 브랜드 차별화, 효율적인 디자인 개발 프로세스 등을 위한 정보 제공과 교류를 목적으로 한다.

새롭게 출하되는 제품에 개성을 부여함으로써 평범한 경쟁
상대들 중에서 두드러져 보이도록 해준다. 또한 이미 성숙기에
접어든 제품일지라도 활기를 되찾을 수 있도록 해준다.
수준 높고 잘 관리된 디자인은 고객에게 (제품의) 가치를 전달해
줌으로써, 쉽게 선택하고 알아보고 즐길 수 있도록 해준다.

디자인 경영은 시각적인 효과를 높여주고, 정보의 효율성을
키우며, 상당한 고객 만족이 이루어지도록 이끌어줄 수 있다.[2]

디자인 경영의 개념

1960년대부터 디자인 경영은 주로 제조회사에서 제품을 디자인하는
프로젝트와 관련지어 산업디자인 실무를 관리하는 활동으로 받아들
여져왔다. 1970년대부터는 제품, 포장, 시각 커뮤니케이션 등에 대한
책임을 지고 있는 디자인 조직의 경영이라는 의미로 사용되는 경향
을 보여왔다. 1990년대부터는 더 거시적인 관점에서, 디자인에 관한
CEO의 사상이나 기업 경영의 전략적 수단으로 이해되고 있다. 따라
서 디자인 경영을 한마디로 정의하기란 대단히 어렵다.

디자인 경영에 관한 최초의 정의는 1966년 영국에서 디자인 컨
설턴트로 일하고 있던 마이클 파가 내렸다. 그는 다음과 같이 정의했다.

디자인 경영이란 디자인 문제를 정의하고, 가장 적합한
디자이너를 찾아내어, 주어진 시간과 예산의 범위 내에서
그것을 해결할 수 있도록 해주는 것이다.[3]

앨런 토플리언Alan Topalian은 1980년 디자인 경영을 '프로젝트 디자인
경영 차원'과 '기업 디자인 경영 차원'의 두 가지로 분류하였다.[4] 전자
는 주로 디자인 프로젝트를 관리하는 동안 부딪치게 되는 갖가지 디

2
Kotler and Rath,
"Design, a Powerful but
Neglected Strategic Tool",
*Journal of Business
Strategy*, Vol.5(2), 1984,
pp. 16-22.

3
Michael Farr,
"Design Management 1",
*Industrial Design
Magazine*, 1965 October,
pp. 50-51.

4
Alan Topalian,
"A Management of
Design Projects",
London: Associate Press,
1985.

자인 경영 문제와 관련 있다. 그러므로 이 차원의 디자인 경영 문제는 비교적 단기적이며 한정적이다. 후자는 기업 경영 전략의 일환으로 디자인을 활용하는 데 따르는 여러 가지 활동 및 기법들과 연관되는 차원이다. 따라서 이 차원의 디자인 경영은 장기적이며 포괄적이기 마련이다. 그 후 1986년에는 다시 디자인 프로젝트 관리를 포함하는 단기 디자인 경영과 글로벌 디자인 경영으로 불리기도 하는 장기 디자인 경영으로 구분하였다.[5]

　　1990년대 접어들면서 일본에서도 디자인 경영에 대한 관심이 고조되어 '디자인 매니지먼트デザイン マネージメント'라는 용어가 널리 사용되었다. 이 용어가 기업에서 디자인을 일종의 경영 자원으로 활용해야 한다는 의미라면, 디자인 경영에는 두 가지 측면이 있다. 첫 번째 측면은 디자인에 기존의 경영학 방법론을 도입하여 기업 경영 전략의 일환으로 활용하기 쉽게 하려는 것이다. 즉 디자인 활동에 경영 기법을 도입함으로써 생산성과 효율성을 높이려는 것이다. 이 같은 관점은 디자인 경영뿐 아니라 기술혁신 경영과도 맥락을 같이 한다. 두 번째 측면은 경영에 디자인의 효능을 도입하여 창조적인 기획 활동을 활성화하는 것이다. 즉 정성적이며 창조성을 기본으로 하는 디자인의 방법론을 도입하여 경영에 새로운 전망을 제공하기 위한 것이다. 이 둘은 서로 상승 효과를 가져오기 때문에 완전히 분리하여 생각할 수 없다. 그러나 기업은 이 둘 중 어디에 중점을 두어 디자인을 활용할 것인가를 검토해야 한다. 일본의 기업 전략가 곤노 노보루登紺野 (1993)는 이런 맥락에서 디자인 경영을 다음과 같이 정의하였다.

　　디자인 경영은 디자인 자원을 기업 활동의 핵심 요소로
　　간주하고, 기업 목표 달성을 위해 기업 디자인에 대한 정책,
　　조직 체제, 디자이너 체제, 평가 등을 포함한 디자인 자원을
　　운용하는 데 필요한 일련의 지식 체계이다.[6]

5
Mozota, B. B.,
"Design management:
using design to built
brand value and corporate
innovation", New York:
Allworth Press, 2003,
p. 70.

6
登紺野, "デザインマネヅメント:
經營のためのデイン",
《日本工業新聞社》, 1993.

정경원(1999)은 디자인 경영의 범위를 기업 디자인 경영, 디자인 조직 경영, 그리고 디자인 프로젝트 경영의 세 가지로 분류했다.

이 같은 분류는 디자인 경영의 전략적, 전술적, 그리고 실행적 차원에 근거를 둔 것이다. 즉 기업 디자인 경영은 전략적 차원, 디자인 조직 경영은 전술적 차원, 디자인 프로젝트 경영은 실행적 차원을 의미한다.[7] 또한 정경원은 디자인 경영에서는 비전, 꿈과 현실의 조화, 자세, 질, 가치 등과 같은 내용이 중요하다는 인식을 바탕으로 디자인 경영을 다음과 같이 정의하였다.

7
정경원, 『디자인 경영』 안그라픽스, 1999, 119-120쪽.

8
정경원, 위의 책, 98-104쪽.

> 디자인 경영은 디자인을 경영 전략적 수단으로 활용하여
> 새로운 비전과 가치를 창출함으로써 조직의 목표를 달성하고
> 생활 문화를 창달하기 위해 경영자, 디자이너 그리고
> 관련 분야의 전문가들이 활용할 수 있는 지식 체계를 연구하는
> 분야이다.[8]

디자인 경영의 요소

디자인 경영의 요소에 대해서는 학자마다 다른 견해를 보이고 있다. 앨런 토플리언은 디자인을 통한 기업의 장기적 전략과 단기적 프로젝트의 관리를 주장하였다. 마크 오클리Mark Oakley의 경우, 디자인을 위한 장기적인 전략 관리와 이를 위한 인력 관리 및 단기적 프로젝트 관리를 제안하였다. 패트릭 헤첼Patrick Hetzel은 디자인의 창조적 프로세스 관리를, 그리고 블레이크와 블레이크Blaich & Blaich는 전략과 정책 개발, 디자인을 위한 인적·물적 자원 관리 및 정보 자원 관리를 제안하고 있다. 정경원은 디자인을 중심으로 하는 장기적인 전략, 중기적인 조직 및 인력 관리, 그리고 단기적인 프로젝트 관리를 제안한다. 얼 파월Earl Powell은 디자인 경영에 대한 관리 요소로서 목적, 인적자원,

조직문화, 프로세스 관리 및 단기적인 프로젝트와 이의 실행 요소의 관리를 꼽았다.

9
이진렬, 「중소 제조기업 디자인 경영 환경 평가요소 개발연구」, *Archives of Design Research*, Vol.26(2), 2013, pp. 255-273.

이진렬(2013)은 국내외의 다양한 문헌을 검토하고 전문가 의견 수렴을 거쳐 디자인 경영의 요소를 여덟 가지 범주로 분류하여 제시하였다.[9] 각각 디자인 리더십design leadership, 디자인 계획design plan, 디자인 커뮤니케이션design communication, 디자인 자원design resources, 디자인 프로세스design process, 디자인 실행design implementation, 디자인 전달design delivery, 디자인 감사design audit이다.

디자인 리더십은 기업이 디자인 경영을 하기 위해 필요한 디자인 리더의 자질에 관한 문제, 디자인 리더가 활동할 수 있는 제도에 관한 문제, 디자인 리더가 이끌어가야 할 기업 차원의 디자인 전략 수립에 관한 문제 등을 포함한다. 디자인 리더십으로 포함되는 요소는 디자인 리더와 디자인 전략이다.

디자인 계획은 기업이 디자인 경영을 하는 데 가장 중요한 두 가지 요소인 디자인과 브랜드 계획에 관한 내용이다. 따라서 기업의 디자인 철학, 디자인 정책 등과 같은 디자인에 대한 포괄적인 계획들과 브랜드에 대한 전반적인 전략 등을 포함한다. 디자인 계획으로 포함되는 요소는 디자인 정책과 브랜드 정책이다.

디자인 커뮤니케이션은 기업이 디자인 경영을 하는 데 필요한 원활한 커뮤니케이션 요소들로, 내부 구성원의 디자인 철학이나 정책에 대한 인식, 기업과 조직 구성원의 커뮤니케이션을 위한 제도와 프로그램, 기업 외부 소비자들과의 커뮤니케이션을 위한 교육 및 각종 프로그램 등을 포함한다. 디자인 커뮤니케이션으로 포함되는 요소는 디자인 인식, 내부 커뮤니케이션, 외부 커뮤니케이션이다.

디자인 자원은 기업이 디자인 경영을 하는 데 필요한 디자인 지향적 조직, 디자인에 대한 교육, 디자인을 잘할 수 있는 환경, 외부자원 등을 포함한다. 디자인 자원으로 포함되는 요소는 디자인 조직, 디자인

교육, 디자인 환경, 외부 자원이다.

　　디자인 프로세스는 전반적인 디자인 개발 과정을 관리하는 것으로 디자인 프로세스에 관련한 요소는 프로세스 관리와 외부자원 투입 관리이다.

　　디자인 실행은 기업이 디자인에 얼마만큼 투자하고 투자에 따른 성과는 어느 정도인가, 실질적으로 기업이 디자인을 어느 정도 실행하고 있는지를 파악하는 영역이다. 디자인 실행에 관련한 요소는 디자인 투자와 디자인 성과이다.

　　디자인 전달은 기업이 자사의 디자인과 브랜드를 외부 소비자에게 얼마나 잘 전달하고 있는지를 파악하는 영역이다. 디자인 전달에 관련한 요소는 디자인 아이덴티티 전달과 브랜드 아이덴티티 전달 이렇게 둘이 있다.

　　디자인 감사는 현재 기업의 디자인이 내외부적으로 어떠한 상황과 위치에 있는지를 파악하고 점검하는 영역이다. 디자인 감사에 관련한 요소는 내부감사와 외부감사가 있다.

디자인 경영의 요소.

2
디자인 경영 진단 및 평가

디자인 경영 평가의 목적은 일차적으로 기업의 디자인 경영 환경을 평가하기 위함이고, 궁극적으로는 기업의 체질을 디자인 중심으로 변화시키도록 유도하기 위함이다. 그동안 디자인 경영에 대한 정의와 그 요소에 대한 연구가 활발하지 못했고, 따라서 기업의 디자인 경영 환경 평가에 대한 뚜렷한 틀도 제시되지 못했다. 본 장에서는 기존의 연구에서 다루어진 디자인 경영 환경 평가를 소개하고 향후 디자인 컨설팅 기업이 활용할 수 있는 평가 방법을 제시한다.

디자인 경영 진단 방법

영국은 영국규격협회(BSI)가 제정하는 국가표준규정National Standards Body, NSB을 통해 세계 최초로 산업 전반의 표준을 규정한 나라다. BSI는 유럽 포함 전 세계의 기업을 대상으로 경제적·사회적 관심사를 반영하고 있으며, 비즈니스 정보 솔루션 개발을 통해 산업 전반에 걸쳐 영국 기업들이 필요한 기업 운영에 관한 표준을 제시하고 있다.

　　BSI 표준은 제조와 서비스 산업, 기업과 조직 및 소비자에 이르기까지 영국, 유럽 및 국제 표준의 제정을 장려하고 있다. 특히 BSI 그룹은 영국 정부의 비즈니스혁신기술국과 밀접한 관계를 맺고 업무를

추진함으로써 BSI 표준이 공식화된 절차를 통해 활용될 수 있도록 하는 시스템을 구축하고 있다.

BIS 표준은 현재 산업 전반에 걸쳐 3만 1,000개의 표준을 제정·운영하고 있으며, 항상 6,000~7,000개의 표준을 개발하고 있다. BIS 표준의 판매 가격은 복잡성에 따라 12파운드에서 1,800파운드이다. 표준의 평균 가격은 130파운드이고 BSI 회원사에게는 50%의 할인 혜택이 주어진다. 매년 13만 개의 표준이 판매된다. 한 해에 보통 2,000개의 표준이 개발되는데 2,000개 기관의 전문가 약 9,000명이 BIS 위원회에서 활동한다. 현재 영국 내에 1만 4,000개의 기업이 가입해 있는데, 이는 영국 기업의 9%에 해당하는 수치이다. 우리가 흔히 알고 있는 ISO 9000 품질경영 시스템은 가장 성공한 표준으로 현재 178개국에서 100만 개의 기관들이 활용하고 있다.

이 중에서 BS 7000 시리즈는 디자인 경영과 관련된 표준 규정이다. 이 규정은 제품의 초기 디자인 단계로부터 사용 이후의 폐기 단계까지 혁신의 중요성을 강조하고 있으며, 건설·제조·서비스 산업에 이르기까지 다양한 영역을 포괄적으로 다루고 있다.

BS 7000은 디자인을 수행하고 있는 경영자나 디자이너 등 디자인 활동에 종사하는 사람들에게 많은 도움을 줄 수 있다. 즉 디자인 플래닝 단계부터 디자인 활동, 확인, 평가에 이르기까지 다양한 단계에서 체크함으로써 실수를 줄이고 더 많은 수익을 창출할 수 있도록 도와준다. BS 7000-10 규정의 경우에는 디자인 경영에 사용되는 중요한 용어들에 대한 정의를 통일함으로써 서로의 의견을 편리하게 교환할 수 있도록 해준다. 따라서 BS 7000은 디자인 활동의 모든 부분에 해당하는 포괄적인 틀이며, 경영자나 디자이너 등 디자인 관련자들이 제품을 개발하기 위한 기본적인 아웃라인을 제공해준다.

표준 번호	영역	내용
BS 7000-1: 2008	혁신 관리지침	BS 7000-1은 조직으로 하여금 제품, 서비스, 프로세스의 혁신에 대한 계획을 지도하도록 규정되었다. 특히 이 규정은 소비자의 지각된 욕구와 열망을 충족시켜줄 수 있도록 제품을 장기적인 관점에서 디자인하고 개발하는 과정에 대한 지침을 제공한다. BS 7000-1은 다음과 같은 내용을 포함한다. • 혁신, 새로움 및 혁신관리의 기초 • 조직 수준에서의 혁신 관리 • 혁신 관리 프레임워크의 운영 • 혁신 관리를 위한 툴과 기법
BS 7000-2: 2008	제조상품의 디자인 관리지침	BS 7000-2는 소비재와 산업재 제품 제조업체가 사용할 수 있도록 개발되었다. 이 규정은 제조 상품의 디자인 전반에 대한 관리 지침으로 제품의 콘셉트 개발에서부터 유통, 사용, 폐기에 이르기까지 생산 전반에 대한 지침을 제공한다. BS 7000-2는 다음과 같은 내용을 포함한다. • 전사적 수준에서의 제조 상품에 대한 디자인 관리 • 프로젝트 수준에서의 제조 상품에 대한 디자인 관리
BS 7000-3: 2004	서비스디자인 관리지침	BS 7000-3은 디자인 기업을 포함한 모든 서비스 기업을 대상으로 모든 수준에서 서비스의 디자인에 대한 관리 지침을 제공한다. 프로젝트 수준에서의 디자인 매니지먼트의 각 단계와 개요, 전형적인 행위, 산출, 검토가 이 규정에 명확하게 분류되어 제시되고 있다.
BS 7000-4: 1996	건설에서의 디자인 관리지침	BS 7000-4는 건설 산업에서의 디자인 프로세스 관리에 대한 지침으로 건설 산업에 종사하는 사람들을 위해 개발되었다. 이 규정은 건설 프로젝트가 시작되어서 끝날 때까지 건설프로젝트의 전 과정에서의 디자인 활동의 관리를 다루고 있다. BS 7000-4는 다음과 같은 내용을 포함한다. • 디자인 경영의 프레임워크 • 디자인 자원 관리 • 디자인 프로세스 관리

표준 번호	영역	내용
BS 7000-5: 2001	제품쇠퇴 관리지침	BS 7000-5는 제품의 쇠퇴에 관한 관리를 위해 개발된 것으로 제품 수명 주기 전 과정에서 이용 가능한 비용 효율적인 제품 쇠퇴 관리 프로세스를 계획하고 이를 관리할 수 있는 프레임워크를 수립하는 것과 관련한 지침을 제공해 준다. 이 규정은 전자, 전기, 전기기계 등을 기반으로 하는 제품 영역에 적용 가능하다.
BS 7000-6: 2005	인클루시브 디자인 관리지침	BS 7000-6은 제품의 디자인에 있어서 포괄적 접근에 대한 지침을 제공해준다. 이 규정은 제품의 콘셉트 개발에서부터 폐기에 이르기까지 모든 유형의 제품과 서비스 및 비즈니스 프로세스까지를 포괄한다. 또한 비즈니스 관리자와 디자이너가 다양한 소비자들이 제약조건 없이 사용할 수 있는 욕구에 부응하도록 하는 전략적 프레임워크를 제공해준다.
BS 7000-10: 2008	디자인 경영의 용어규정	BS 7000-10은 다른 산업 영역에서 다르게 사용되는 용어들에 대한 규정을 포함하여 디자인과 디자인 경영 전반에 사용되는 용어를 규정한다.

• 한국능률협회컨설팅의 대한민국 디자인경영대상

한국능률협회컨설팅에서 2001년부터 실시해온 대한민국 디자인경영
대상은 전략적인 디자인 경영 활동 및 우수 디자인 개발을 통해 기업
및 상품의 가치 극대화에 훌륭한 성과를 거둔 기업과 전문회사 그리
고 디자이너를 선정, 격려하는 시상 제도이다. 이 상은 뛰어난 디자인
경영과 개발 사례를 공유함으로써, 대한민국 디자인산업의 선진화를
촉진하고 디자인의 위상을 정립하기 위해 제정되었다.

　　대한민국 디자인경영대상은 디자인 경영 전사 부문과 리더십 부
문 그리고 디자인 명품 등 세 가지 부문으로 시상을 한다. 디자인 경
영 전사 부문은 최고경영자의 혁신적 디자인 마인드와 전략적 디자

평가항목	세부항목	배점
디자인 경영 철학 & 리더십 (100)	최고경영자의 디자인철학	30
	최고경영자의 디자인 경영에 대한 관심도 및 이해도	30
	최고경영자의 디자인 리더십	40
디자인 전략 (200)	디자인 전략의 정확한 수립	100
	디자인 전략의 타당성	100
디자인 혁신성 (600)	디자인의 차별성	50
	디자인의 우수성	200
	디자인의 미래가치	200
디자인 경영 성과 (100)	재무적 성과	50
	마케팅적 성과	50
총점		1,000

대한민국 디자인경영대상 평가기준 리더십 부문 평가항목.

평가항목	세부항목	배점
디자인 경영 철학 & 리더십 (100)	최고경영자의 디자인철학	30
	최고경영자의 디자인 경영에 대한 관심도 및 이해도	30
	최고경영자의 디자인 리더십	40
디자인 전략 (200)	디자인 전략의 정확한 수립	100
	디자인 전략의 타당성	100
디자인 혁신성 (600)	디자인의 차별성	50
	디자인의 우수성	200
	디자인의 미래가치	200
디자인 경영 성과 (100)	재무적 성과	50
	마케팅적 성과	50
총점		1,000

명품 부문 평가항목.

인 경영 시스템의 구축을 바탕으로 전사적 차원에서 디자인 경영을 적극적으로 실천하고 뛰어난 성과를 보인 기업에게 시상한다. 리더십 부문은 체계적인 소비자 조사와 시장 분석을 기반으로 디자인의 전략적 경영을 통한 상품 가치의 극대화에 성공한 사례를 선정하여 시상한다. 디자인 명품 부문은 혁신적 디자인의 개발을 통해 상품 가치의 극대화에 성공한 상품을 대상으로 소비자 니즈, 생활문화 및 트렌드 등을 선도하는 고가치 상품을 선정하여 시상한다. 전사 부문 후보 기업으로 선정된 기업은 전년 수상 기업 및 한국디자인진흥원 1위 인증 기업을 대상으로 선정한다.

평가항목	세부항목	배점
디자인 경영 철학 & 리더십 (100)	최고경영자의 디자인 철학	30
	최고경영자의 디자인 경영에 대한 관심도 및 이해도	30
	최고경영자의 디자인 리더십	40
디자인 경영 인프라 (200)	디자인 조직의 기능 및 위상	50
	디자인 프로세스의 체계성 및 합리성	100
	디자인 R&D	50
디자인 지향성 (400)	시장조사 및 소비자 정보의 분석과 활용	150
	디자인 전략의 수립과 타당성	150
	디자인 활동의 혁신성	100
디자인 경영 성과 (300)	재무적 성과	150
	마케팅적 성과	150
총점		1,000

전사 부문 평가항목.

• 한국디자인진흥원의 디자인경영대상

한국디자인진흥원에서는 창의적 디자인 경영으로 국가 디자인 산업 경쟁력을 제고하고 디자인 개발·관리 및 육성으로 국가 경제 발전에 기여한 우수 기업 및 지자체, 유공자에 대하여 포상을 실시하고 있다. 포상 부문은 경영 부문과 지자체 부문, 공로 부문으로 나뉜다.

경영 부문은 디자인을 기업 경쟁력 강화의 주요 전략으로 추진하여 우수한 경영 성과를 거둔 기업체(또는 사업 부문)를 대상으로 하고, 지자체 부문은 디자인을 다양한 도구로 활용하여 놀라운 발전을 보여준 지자체(광역 및 기초 자치단체)를 대상으로 하며, 공로 부문은 우수 디자인 개발·관리 및 육성을 통해 관련 디자인 산업 진흥에 기여한 자로서 '산업계 인사를 우선 고려'한다.

한국디자인진흥원의 디자인 경영대상은 디자인 경영 및 진흥 활동을 확산하기 위해 기업, 국내 디자인 산업 진흥에 공헌한 CEO, 공무원 및 외국인에 대한 포상 기회를 확대해나가고 있다.

디자인 경영 부문의 심사 항목은 디자인 경영 이념 및 전략, 디자인 경영 활동, 디자인 경영 성과로 구성된다. 총 수출액(2010년 기준)의 50% 이상을 고유 브랜드로 수출하고 있는 기업, 디자인 관련 분야에서 해외 유명 저널 등 공인된 전문지에 소개된 실적이 있는 기업, 최근 2년간 무분규 선언 및 실천 기업에는 가산점이 부여된다.

구분	심사항목(배점)	세부 심사항목
디자인 경영 부문	디자인 경영 이념 및 전략(20)	• 최고경영자의 디자인 경영 마인드 및 기여도 • 기업의 디자인 경영 비전 확립 정도 • 중장기 디자인 경영 전략
	디자인 경영 활동(40)	• 디자인 관련 투자 실태 • 디자인 개발 시스템의 적정성 • 디자인관련 정보수집, 분석, 활용 정도 • 디자인인력 능력 개발 및 관리체계 • 디자인 보호 실태 및 관리체계
	디자인 경영 성과(40)	• 우수 디자인 성과 • 디자인 경영 실적 및 성장성 • 기업이 속한 국내외 해당시장에서의 경쟁력

디자인 경영부문 심사기준.

매출액 경상이익률	(경상이익 x 100)/매출액	
매출액 순이익률	(당기순이익 x 100)/매출액	
자기자본 경제적 이익률	(경상이익/매출액) x (매출액/자기자본)	
총자본 회전율	매출액/자본금	
재고자산 회전율	매출액/재고자산	
매출채권 회전율	매출액/(받을 어음 + 외상매출금)	
매출액 증가율	(당기매출액/전기매출액) x 100 - 100	
R&D 투자비율	(당기 R&D 투자액/전기 매출액) x 100	
유동비율	(유동자산/유동부채) x 100	
부채비율	((유동부채 + 고정부채)/자기자본) x 100	

대한민국 디자인경영대상
경영성과 평가지표 산출식.

투자현황	총 매출액	각 연도별 손익계산서상의
	총 R&D 투자비	R&D(시장조사 및 연구개발) 총 투자비를 기재
	디자인 개발 투자비	각 연도별 순수 디자인 개발 투자비를 기재
인력현황	총 종업원 수	각 연도별 총 종업원 수를 기재
	디자인 인력	각 연도별 디자인 전공 인력 근무자 수를 기재(외주 인원은 반드시 제외)
	디자인 인력 신규 채용	각 연도별 신규 디자인 전공 인력 채용 수를 기재
디자인 성과	국내 수상 실적	각 연도별 국내 수상 실적을 기재
	국외 수상 실적	각 연도별 국외 수상 실적을 기재
	해외 유명저널 소개실적	각 연도별 해외유명저널소개 실적을 기재
디자인 출원보호	총 출원	각 연도별 개발된 디자인 중 특허청 총 출원 건수를 기재
	디자인	각 연도별 특허청 디자인 등록 건수를 기재
	상표	각 연도별 상표 등록 건수를 기재
	타사 도용 발굴	타사 도용 발굴 건수를 기재
	소송 및 승소	각 연도별 외부 소송 및 승소 건수를 기재
경영 성과		연도별 재무제표상의 경영 성과를 백분율로 기재 (평가지표 산출 식 참조 작성)

대한민국 디자인경영대상
경영지표.

• 영국 디자인카운슬의 디자인아틀라스

기업이 디자인을 통한 성공적 경영을 수행하려면 뛰어난 디자인 능력을 갖추어야 한다. 영국 디자인카운슬은 이러한 기업 활동에 도움을 주기 위해 디자인아틀라스Design Atlas라는 평가 기법을 개발하였다. 디자인아틀라스는 기업 내부에 있는 핵심적인 디자인 성공 요인에 대한 체계적인 검토가 가능하도록 도와준다.

디자인아틀라스는 총 여섯 단계로 이루어져 있다. 1단계에서는 분석을 위한 영역을 정의하고, 2단계에서는 1단계에서 정의한 영역에 대한 관련 부분의 정의와 요약을 수행한다. 3단계에서는 디자인아틀라스 모형을 이용한 심사를 실시하고, 이를 바탕으로 4단계에서는 결과물을 고려해 충고와 제안을 제시한다. 5단계에서는 충고와 제안을 즉시 혹은 장기적으로 수행할 수 있도록 한다. 마지막 6단계에서는 전체적인 성과를 검토하고 피드백한다.

항목	세부항목	심사문항
디자인을 위한 플래닝	일반적인 계획 인식	비즈니스 플래닝이 어떻게 이루어지고, 누가 참여하며, 어떻게 갱신되는가? 비즈니스 플래닝 프로세스를 알리기 위해 사용되는 정보의 원천은 무엇인가?
	일반적인 계획 커뮤니케이션	기업의 플랜과 목표가 회사 직원 모두에게 명확하게 커뮤니케이션되고 있는가?
	디자인 계획 인식	회사가 디자인이 전반적인 기업의 플랜에 맞게 개발되고 있는지 그리고 어떻게 디자인이 기업의 목표를 전달하는 데 사용될 수 있는지를 알고있는가?
	디자인 계획 사고	디자인 계획과 목표를 개발하고, 조직화하고, 커뮤니케이션하는 과정에서 체계적인 논리가 적용되었는가?
	디자인 계획 범위	디자인을 위한 기업의 플랜이 얼마나 집중화되어 있는가?
디자인을 위한 프로세스	일반적인 프로세스 인식	기업의 활동들이 프로세스로 인식될 경우 이 활동들이 어떻게 관리되고 개선되어야 하는지를 이해하는가?
	디자인 프로세스 인식	기업은 디자인이 기업의 활동영역에서 어디에 포함되어야 하는지를 이해하는가?
	디자인 프로세스 관리	기업은 어떻게 디자인 행위가 관리될 수 있는지를 이해하는가?
	디자인 프로세스 사고	디자인 프로세스에서 정보를 수집하고, 처리하고, 평가하는 과정에서 어떠한 논리적 체계가 사용되었는가?
디자인을 위한 자원	일반적 예산 할당	기업은 일반적인 예산 할당의 원칙들을 알고 있는가?
	디자인 예산 할당	기업이 디자인 활동에 자원을 할당할 수 있는가?
디자인을 위한 인력	디자인 스킬	기업이 디자인 활동을 다룰 만한 적절한 기술을 보유하고 있는가?
	디자인 조직	기업이 디자인 활동에 따른 효율적인 디자인 솔루션을 도출하는 데 필요한 넓은 범위의 자원을 지원하는가?
디자인을 위한 문화	디자인 몰입	기업의 상부 경영자들이 디자인 활동에 대해 얼마나 몰입하는가?
	디자인 태도	기업 내부에서 디자인에 대한 태도가 얼마나 긍정적인가?

영국 디자인카운슬의 디자인
아틀라스 평가 항목.
(평가는 각 항목을 1부터
4까지 네 단계로 평가함.)

• 디자인경영환경평가시스템 DMES

기업의 디자인 경영을 실시간으로 진단할 수 있는 범용 프로그램으로 DMES(Design Management Environment Evaluation System)를 들 수 있다. DMES는 한국산업기술평가관리원의 '지식경제기술혁신사업 2011 디자인기술개발사업'의 일환으로 조선대학교 디자인경영혁신연구센터가 주관하여 개발한 '중소제조기업 디자인 경영 환경진단 및 컨설팅지원을 위한 실시간 디자인 경영 환경평가 프로그램'의 성과로 이루어 졌다.

DMES의 개발 과정은 국내외 디자인 경영 분야의 방대한 자료에 대한 리뷰를 바탕으로, 설문조사와 전문가 인터뷰를 거쳐 디자인 경영 환경 평가 요소를 개발하고, 실제 기업을 대상으로 자료를 수집하여 표준값 데이터베이스를 구축한 다음 웹상에서 구동할 수 있는 프로그램(www.dmes.kr)으로 개발되어 현재 운영되고 있으며, 많은 기업이 활용하고 있다.

DMES의 개발 과정을 살펴보자. 먼저《DMI 저널》, 한국디자인학회의《디자인학연구》, 영국의 BS 7000 및 디자인아틀라스 등 디자인 경영과 관련된 글 3,000여 편을 검토해 디자인 경영 환경 요소를 추출했다. 그다음 전문가 평가를 통해 여덟 개 영역의 디자인 경영 환경 평가요소를 분류하여, 균형성과표에 기반한 디자인 경영 환경 평가 모형을 도출하고 측정 척도를 개발했다. 국내 102개 중소기업을 대상으로 각 요소에 대한 정량적 표준값을 산출했다. 이 표준값 DB와 연동하여 기업의 자료를 입력하면 실시간으로 결과값이 나타난다. 이 프로그램은 웹기반의 디자인 경영 환경 평가 및 컨설팅 프로그램으로, 2012년 10월 특허출원이 완료되었다.

DMES 운영의 근간이 되는 DMES 모델은 기업의 디자인 성숙도 세 개 층위(프로젝트 수준의 디자인 경영 기업, 디자인 부서 수준의 디자인 경영 기업, 디자인 경영 센터 수준의 디자인 경영 기업)와 디자인 경영 환경평가영역 여덟 개 요소(디자인 리더십, 디자인 계획, 디자인 커뮤니케이션, 디자인 자원, 디자인 프로세스, 디자인 실행, 디자인 전달, 디자인 감사)를 갖춘 3×8구조로 짜여 있다.

DMES 프로그램은 개인이나 기관이 가입한 후 무료로 활용할 수 있으며, 정확하고 전문적인 활용을 위해서는 개발 기관에 요청하여 일정 시간 프로그램 사용에 대한 교육을 받아야 한다. 187개 문항에 대한 자료 입력은 해당 문항의 지시문과 참조자료를 숙지해 입력하며, 입력 후에는 실시간으로 기업의 디자인 진단 결과를 보여주게 된다.

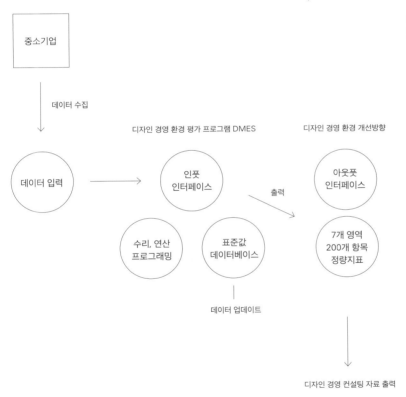

DMES의 체계.
DMES 결과창에 제시된 정량적 자료값은 진단 대상 기업의 디자인 경영 수준을 여덟 개 영역에 걸쳐서 항목별로 분석한 결과를 보여주며, 종합 분석 결과도 함께 제시한다. DMES의 진단 항목은 디자인 경영 환경 평가 영역 여덟 개 범주 187개 항목이며, 구체적인 항목은 부록에 제시하였다.

영역	디자인 경영 요소
디자인 리더	• CEO의 디자인 경영 마인드 • 디자인 챔피언 제도의 운영 • 기업 브랜드챔피언 제도 운영 • 기업내 브랜드 위원회의 운영 • 임원급 이상의 고위관리직에 디자이너 임명
디자인 전략	• 디자인 철학의 수립 • 기업 경영전략 설계에서 디자인 전략 수립의 선행 • 디자이너의 경영 의사결정 과정에의 참여

DMES 평가항목 디자인 리더십.

영역	디자인 경영 요소
디자인 정책	• 미래지향적 가치를 담고 있는 디자인 정책의 수립 • 기업 디자인 철학 - 디자인 정책의 일관성 • 장기 - 중기 - 단기적 디자인 정책 수립 • 비전 - 미션 - 전략 - 전술의 단계적 디자인 정책 수립 • 문서화된 기업 디자인 가이드라인 설계 • 명확한 핵심 경쟁우위 요소의 결정과 이를 위한 디자인 집중 • 제품디자인 포트폴리오의 구성과 운영
브랜드 정책	• 디자인 정책 - 브랜드 정책의 일관성 • 장기 - 중기 - 단기적인 브랜드 정책의 수립 • 비전 - 미션 - 전략 - 전술의 단계적 브랜드 정책 수립 • 효율적인 브랜드 아키텍처 설계 • 기업 브랜드 - 패밀리 브랜드 - 개별 브랜드의 수직적 구조합리성 • 효율적인 브랜드 플랫폼의 구성 • 브랜드가 기업의 핵심역량을 표현하는 수준 • 브랜드 포트폴리오 구성과 운영 • 브랜드 포지셔닝의 설계와 활용 • 브랜드 퍼스낼리티의 설계와 활용 • 브랜드 가이드매뉴얼 구축 및 활용

디자인 계획.

영역	디자인 경영 요소
디자인 인식	• 디자인 철학에 대한 직원들의 이해 수준 • 디자인 철학에 대한 직원들의 높은 공감 수준 • 디자인 정책에 대한 직원들의 인식 • 디자인 정책에 대한 직원들의 호응 • 브랜드에 대한 내부 구성원 공감 수준
내부 커뮤니케이션	• 조직구성원들에게 브랜드 이해와 공감 강화를 위한 내부 커뮤니케이션 프로그램 운영 • 디자인 뉴스레터의 제작 및 사내 · 외 배포 • 사내 디자인 개선 아이디어 접수의 활성화
외부 커뮤니케이션	• 인쇄, 방송, 온 · 오프라인 매체 등을 활용한 디자인 홍보 • 기업의 전시관 · 홍보관의 운영 • 자사 디자인 홍보를 위한 국내외 전시회, 박람회 등에 출품 • 기업 외부 이해관계자에게 브랜드에 대한 이해와 공감을 위한 외부 브랜드 커뮤니케이션 프로그램 실시 • 사외 기업의 이해관계자를 대상으로 한 기업의 디자인 및 브랜드 강화 교육

디자인 커뮤니케이션.

영역	디자인 경영 요소
프로세스 관리	• 임원진의 디자인 개발 프로젝트 참여 • 디자인 개발 과정을 체계적으로 관리 • 디자인 개발에서 부서간 협업 유지
외부 투입 관리	• 기업이 디자인 개발에 필요한 인적자원에 대한 네트워크 구축 • 디자인 개발시 외부 디자인 전문가와의 협업 • 과업지시서의 명확성

디자인 프로세스.

영역	디자인 경영 요소
디자인 기관	• 기업 규모에 따른 적절한 수준의 디자인 연구소 운영 • 기업 규모에 따른 적절한 수준의 디자인 부서 운영 여부 • 디자인 조직의 위상 • 디자인 활동을 효율적으로 지원하기 위한 조직 관리체계 • 기업 규모에 따른 적절한 디자이너의 수 • 디자이너의 학력 수준 • 디자이너의 이직률
디자인 교육	• 관리자에 대한 디자인 교육 강화 • 관리자에 대한 브랜드 강화 교육 • 사내 직원들의 디자인이해를 높이기 위한 사내 디자인 교육 • 사내 디자이너를 위한 재교육 프로그램의 운영 • 조직구성원들의 디자인 관련 전시회, 박람회 등의 관람
디자인 환경	• 디자인에 필요한 공간, 장비, 재료 등의 디자인 작업 환경의 구축 • 디자이너들의 디자인 개발 활동에 대한 자유 보장 • 사내 디자이너들의 성과에 따른 금전적 · 비금전적 보상의 지급 • 효율적 브랜드 정책을 실시하기 위한 직원들의 브랜드 강화 행위에 대한 보상 시스템 운영 • 디자인 정보수집을 위한 다양한 디자인 관련 정보원 (잡지, 서적 등)의 활용
외부 자원	• 신규 디자이너 채용을 위한 투자 • 디자인 인턴십 프로그램의 운영 • 아웃소싱 기업과의 장기적 관계 유지 • 외부 디자인 자문 · 고문 인력 활용 • 디자인 관련 대학 · 연구소와의 산학협력 활동 • 자사 주관 디자인 공모전의 운영

디자인 자원.

영역	디자인 경영 요소
내부 감사	• 외부 소비자를 대상으로 한 디자인 평가의 실시 • 디자인 부서의 성과 평가와 피드백 • 직원들에 대한 기업의 디자인 의식조사와 평가 실시
외부 감사	• 외부 디자인 리서치에 대한 투자 • 경쟁 기업 제품디자인 평가 • 경쟁 기업 브랜드 평가

디자인 감사.

영역	디자인 경영 요소
디자인 투자	• 디자인 투자비용 • 디자인 R&D 투자비용 • 디자인 아웃소싱 비용의 규모 • 적절한 브랜드 개발 및 리뉴얼에 대한 투자 • 신규 제품디자인 개발 추진 • 신규 제품디자인 개발의 양산 성공율 • 제품 개발에 있어서 디자인 개발을 선행하는 노력 • 신제품의 양산 성공율에서 디자인 개발 포함의 비중 • 신제품 개발 기간 중 디자인 개발 시간의 비중 • 신제품 개발 비용 중 디자인 개발 비용의 비중
디자인 실행	• 제품디자인에 관한 지식재산권 확보 • 브랜드의 법률적 보호 • 국내외 디자인 어워드 수상 • 굿디자인 인증마크 획득

디자인 실행.

영역	디자인 경영 요소
디자인 아이덴티티 전달	• 브랜드-제품의 아이덴티티 일관성 • 제품디자인의 기업디자인 아이덴티티 반영 • 광고 · 홍보물의 기업디자인 아이덴티티 반영 • 카달로그 · 브로셔 등 인쇄물의 기업디자인 아이덴티티 반영 • 웹사이트의 기업디자인 아이덴티티 반영 • 기업 사옥(외부)의 기업 디자인 아이덴티티 반영 • 기업 내부 공간의 기업 디자인 아이덴티티 반영
브랜드 아이덴티티 전달	• 제품의 브랜드 아이덴티티 반영 • 패키지의 브랜드 아이덴티티 반영 • 브랜드매뉴얼의 브랜드 아이덴티티 반영 • 로고 타입의 브랜드 아이덴티티 반영 • 자사 제품을 판매하는 소매점 환경의 브랜드 아이덴티티 반영 • 제품, 패키지, 웹사이트, 멀티미디어, 이벤트, 홍보물, 광고 등 소비자가 접하는 브랜드 접점의 일관성

디자인 전달.

디자인 경영 컨설팅을 위한 진단 도구 개발

디자인 컨설팅에서 가장 중요한 분야 중 하나가 디자인 경영을 위한 컨설팅이다. 디자인 경영은 일반적인 기업 경영과는 달리 디자인을 중심으로 하는 경영 환경이므로, 전통적인 경영 컨설팅 기업이 디자인 경영을 위한 컨설팅을 실시하기는 어렵다. 디자인 컨설팅 기업은 기업의 디자인 경영 환경을 평가할 수 있는 독자적인 툴을 개발하고, 이를 활용하여 기업의 디자인 경영 환경을 평가하고, 그 결과에 대한 해석에 따라 기업을 디자인 중심의 경영 환경으로 변화할 수 있도록 컨설팅할 수 있어야 한다.

디자인 경영을 위한 컨설팅은 기업이 얼마나 디자인 중심의 경영 환경을 구축하고 있는지에 대한 평가와 아울러, 평가 결과를 피드백하여 기업들이 디자인 중심의 경영 환경을 모색할 수 있도록 조언할 수 있어야 한다. 따라서 기업이 얼마나 디자인을 중심으로 기업을 운영하고 전략을 수립하며 조직을 운용하고 디자인에 투자하는지 등을 포괄적으로 평가해야 하므로, 개별적인 제품·서비스의 디자인 평가나 혹은 재무적 성과를 포함시킬 필요는 없다.

기본적으로 디자인 경영의 개념은 기업이 디자인을 중심으로 하는 기업 경영 환경을 구축한다면 디자인을 통한 기업의 성장 전략을 추구할 수 있다는 사실에서 출발한다. 디자인 경영을 컨설팅할 때는 개별적인 제품·서비스의 디자인 개선이나 디자인의 차별성·혁신성, 미래가치 등의 디자인 자체에 대한 평가가 아니라 기업의 전체적인 운영과 관련한 평가와 이를 바탕으로 한 기업 경영의 변화를 유도할 수 있어야 한다.

디자인 경영 컨설팅을 위해서는 디자인 컨설팅 기업이 자신에 맞는 디자인 경영 진단 툴을 개발해야 한다. 개발 과정은 위에서 제시한 여러 기법을 참조하여 디자인 경영 진단 체크리스트를 작성하는 것으로부터 출발한다. 디자인 경영을 위한 컨설팅의 목적은 고객 기업

의 유형과 특성에 따라 다양한 양상으로 나타날 수 있으나 일반적으로 CEO의 디자인 경영 마인드 제고, 디자인 전략 수립 제안, 디자인 투자 유도, 효율적 디자인 조직 운영 방안 제시, 디자인 정보력·지식 재산권 관리 방안 모색 등을 대상으로 체크리스트를 개발할 수 있다.

• CEO의 디자인 경영 마인드 제고

디자인 중심의 기업 경영을 위해 가장 중요한 것은 CEO의 디자인 경영 마인드이다. 기업의 디자인 경영이 실효를 거두려면 최고경영자가 디자인에 대한 경영 마인드를 갖고 전폭적으로 지지해주어야 할 뿐 아니라, 디자이너들이 마음껏 창의적 디자인을 개발할 수 있도록 여건을 조성해야 한다. 또한 연구·개발에 대한 투자도 디자인 영역까지 확대해야 한다.

애플은 1981년 IBM의 개인용 컴퓨터 '더피시The PC'가 호응을 얻으면서 경영 위기에 처했을 때, 디자이너인 조너선 아이브에게 많은 힘을 실어주면서 디자인 경영을 펼치게 된다. 그는 디자인을 기업 경영의 핵심 요소로 간주하면서, 기업의 목표를 달성하기 위해 디자인을 기업 활동에 효율적으로 활용하였다. 스티븐 잡스의 지원을 바탕으로 조너선 아이브는 투명한 플라스틱 케이스를 이용하여 컴퓨터 내부를 볼 수 있게 한 독특한 디자인과 다양한 색상의 컴퓨터로 소비자를 사로잡았다. 그 결과 아이맥이 시장에 발표된 첫 해에만 200만 대가 팔리는 놀라운 실적을 거두었다.

최고경영자는 디자인 리더십을 가지고 기업의 중·장기적 비전과 디자인 전략의 수립, 효율적인 디자인 조직의 구성과 운영, 적절한 디자인 투자 등 디자인 중심의 기업 경영을 위한 회사 차원의 지원을 아끼지 말아야 한다. 디자인 중심의 기업 경영은 전통적인 경영 방식과는 상당한 차이가 있기 때문에 기존의 경영 방식에 익숙한 관리자는 상당히 혼란스러워할 수밖에 없다. 이 과정에서 CEO가 디자인 경

영 마인드를 갖고, 다양하게 발생하는 문제를 디자인 중심으로 해결해갈 수 있도록 힘을 실어주어야 기업의 경영 환경이 점차 디자인 중심으로 변할 수 있다.

• 디자인 전략 수립·제안

한 기업의 디자인 전략은 개별적인 제품·서비스의 디자인 수준을 넘어 궁극적으로 '강력한 기업과 브랜드의 이미지'를 구축할 수 있도록 중·장기적으로 설계되어야 한다. 따라서 디자인 전략은 기업이 추구하는 장기적인 목적을 향해 기업의 역량을 일관되고 일정한 방향으로 집결할 수 있는 총체적인 방향타로서의 역할을 수행하며, 이를 위해 기업 이미지 전략, 브랜드 관리 전략, 제품디자인 개발, 광고 전략, 패키지 개발 전략 및 이를 원활하게 수행하기 위한 인적·물적 자원의 총체적인 관리 행위를 모두 포함한다.

일반적으로 기업 경영 전략에는 장기적인 비전, 미션, 사명 및 수행 전략 등이 포함된다. 그러나 단순히 이러한 청사진만으로 전략 기능을 충분히 수행하기는 어렵다. 미래적 방향타로서의 전략 자체를 설계하는 것은 매우 중요하나, 이를 수행할 수 있는 구조가 이루어지지 않는다면, 전략의 설계는 단지 슬로건에 지나지 않을 뿐 그 궁극적인 기능을 상실하게 된다.

특히 외부로 표출되는 브랜드 자체의 이미지는 특성상 인위적으로 이루어지지 않는다. 인적 자원, 물적 자원, 재무적 자원 등 기업 내부의 자원이 추구하는 방향으로 일관성 있게 투입되었을 때 자연스럽게 표출된다. 따라서 기업 내부적으로는 이미 설계된 비전과 미션 등 경영 지향이 자연스럽게 기업 구성원들에게 인식되고 각인되어 추구하고자 하는 브랜드의 이미지가 자연스럽게 표출되는 유기적 시스템이 구축되어야 한다. 이럴 때 디자인 전략이 효율적으로 실행된다. 그러므로 디자인 컨설팅 서비스의 수행은 이러한 모든 과정에 대

한 포괄적인 이해에서 출발해야 한다. 일반적으로 효율적인 디자인 전략의 수립과 실행을 위한 컨설팅 과정의 준비 단계에서는 다음 세 가지 문제를 진단해야 한다.

첫째, 통일되고 일관된 기업 브랜드 이미지를 형성할 수 있는 디자인 전략이 설정되어 있는가? 둘째, 설정된 디자인 전략에 대해 모든 구성원이 충분히 숙지하고 있으며, 그러한 전략에 동의하고 있는가? 셋째, 현재 기업이 표출하는 모든 제품과 서비스가 설정된 전략에 맞도록 일관성 있는 이미지를 소비자에게 전달하고 있는가?

거시적이고 장기적인 전략이 명확하게 설계되었을 때 디자인 경영은 가능하다. 과거 디자인 경영 중심 구조가 아닌, 즉 엔지니어링 중심 구조, R&D 중심 구조, 생산 중심 구조, 재무 중심 구조, 마케팅 중심 구조의 기업 환경에서는 각각의 구조적인 특성에 필요한 비전과 미션을 설계하는 것이 필요했다. 따라서 그때는 자연스럽게 외부로 표출되는 이미지와 그 이미지에 대한 구성원들의 이미지는 그다지 일관되지 못했으며, 중요 관리 대상도 되지 못했을 뿐 아니라 필요성도 그다지 크지 않았다. 그러나 디자인 경영 환경에서는 기업의 모든 인적·물적 자원 자체가 이미지를 바탕으로 한 기업 브랜드 가치 구축을 위한 수단과 과정으로 활용되어야 한다.

• 디자인 투자 유도

컨설팅을 위한 디자인 경영 평가 과정에서 빠뜨려서는 안 돼는 중요한 요소 중 하나가 기업의 디자인 투자 정도이다. 일반적으로 투자라 하면 인적 자원에 대한 투자와 물적 자원에 대한 투자를 의미한다. 그러나 인적 자원에 대한 투자는 디자인 조직·운영에서 다루고, 여기에서는 물적 자원에 대한 투자만을 이야기하겠다.

미국 생활용품 제조업체인 P&G가 신제품 한 가지를 만들어내는 데 걸리는 시간은 평균 3년이다. 이 기간 중 생산라인 설치 등 제품의

실제 제조 기간은 몇 달이다. 대부분의 개발 기간은 시장조사와 기획, 디자인 전략 및 마케팅 전략의 수립 등에 할당된다. 외국의 선진 기업은 이처럼 소비자의 구미에 맞는 기능과 디자인을 먼저 결정하고 나서 제품 생산에 들어가는 방식이 일반화되어 있다.

반면 디자인을 제조 공정의 하위 내지는 부속 과정으로 보는 우리 기업의 풍토에서는 그만큼 디자인에 대한 관심이나 투자가 낮을 수밖에 없다. 실제로 한국디자인진흥원이 발표한 『산업디자인통계조사』(2007)에 따르면 우리나라의 기업 중 93.4%가 디자인에 대한 필요성을 느끼지 못한다고 응답했으며, 그 이유에 대해서는 85.5%의 기업이 디자인 업무가 발생하지 않기 때문이라고 응답하였다. 그러나 실제로는 디자인 업무가 발생하지 않아서가 아니라 디자인에 대한 인식이 낮기 때문에 디자인에 대한 투자를 하지 않는 것으로 보아야 한다. 통계 자료에 따르면, 우리나라 기업들의 매출액 대비 평균 디자인 투자 비중은 0.34%로 2.6%에 이르는 영국의 8분의 1 수준에 머물고 있다.

디자인 개발을 위한 자료조사, 분석 및 전략 수립, 디자인 전개 및 테스트 등 디자인 R&D에 대한 투자는 디자인 경영을 위한 필수 조건 중 하나이다.

• 효율적 디자인 조직 운영 방안 제시
성공적인 디자인 경영을 위해 적절한 수준의 디자인 인력을 확보하고 인력 구조를 효율적으로 설계하며 거시적이고 장기적인 디자인 전략을 추진할 수 있는 인력 시스템을 운용하는 것은 매우 중요하다.

전통적인 기업의 인력 구조 시스템은 생산관리, 인사관리, 재무관리, 마케팅관리, 경영정보관리의 영역으로 나뉜다. 각 부서에 소속되어 있는 인력마다 독자적인 업무 영역이 있다. 또한 각 부서의 독자적인 업무 영역은 다른 부서와는 유리된 채 개별 부서의 성과 극대화

를 추구하고 있다. 아울러 각 기업이 보유하고 있는 전략적 사업단위, 제품라인단위 혹은 지역 사업단위별 조직 구조는 각각의 성과 극대화를 추구하기 때문에 이 안에 소속되어 있는 인력도 소속된 부서나 집단에 맞는 집단 혹은 부서 성과 극대화라는 기본적인 원칙 내에서 업무를 추진하고 있다.

이러한 전통적인 인력 조직을 갖춘 회사는 디자인 전략을 통한 브랜드 자산을 구축하는 것이 아니라 품질, 기술, 생산 및 R&D를 통한 시장 지배력을 확보하는 데 주력해왔다. 회사 내 디자인 조직은 핵심 요소인 품질, 기술, 생산 및 R&D를 지원하기 위해 존재하는 기능만을 한다. 따라서 업무의 흐름이 핵심 영역과 보조 영역으로 나뉘어, 쌍방향 인터랙션보다는 단방향 업무 흐름을 통해서도 성공적인 기업 경영이 가능하다고 믿어왔다. 그러나 모든 부서의 일관된 노력과 전사적 차원의 전략 조율이 필요한 디자인 경영 구조에서는 단방향 업무 구조로는 성과를 낼 수 없다. 그 이유는 하나의 통합적인 이미지로서의 브랜드 자산은 생산, 기술, 품질, 마케팅, 정보 등이 하나의 전략 목표를 향해 일관성 있게 움직일 때 만들어지는 것이기 때문이다.

전통적인 경영 구조를 취하고 있는 기업은 디자인 경영을 실현하는 데 어려움을 겪는다. 디자인 전략을 중심으로 한 기업의 장기적인 이미지와 브랜드 이미지를 위한 통합적인 인적·물적 자원 시스템을 구축하기 어렵기 때문이다. 또 개별적인 사업 단위별, 제품 라인 및 지역 단위별 브랜드 관리의 한계를 벗어나지도 못한다. 지엽적인 브랜드 관리 시스템은 브랜드 마케팅의 시너지 효과를 낳지 못하고, 중복된 업무에 의해 인적·물적 자원을 낭비하며, 자사 브랜드 간 경쟁으로 기업 브랜드의 통합적 이미지를 구축하는 데 실패하게 된다.

디자인 컨설팅 과정에서는 인적 자원의 설계와 조직 운영에 대한 종합적이고 체계적인 지원이 필요하다. 효율적인 인적 자원의 설계와 운영에 대한 컨설팅을 위해서는 다음 사항을 고려해야 한다.

○ 적절한 수준의 디자인 인력을 활용하고 있는가?
○ 전사적 디자인 관리자Chief Design Officer, CDO가
 기업의 전반적인 디자인을 관리하고 있는가?
○ 디자인 중심의 제품·서비스 개발이 가능한 인원 배치와
 효율적인 프로젝트 추진 프로그램이 있는가?
○ 디자인 개발을 위해 협업하는 외부 디자인 조직과
 장기적인 파트너십을 형성하고 있는가?

10
Angela Dumas &
Henry Mimtzberg,
"Managing the Form,
Function, and Fit of Design",
*Design Management
Journal*, Vol.2(3), 1991,
pp. 26-31.

기업의 디자인 관리는 개인이나 조직 또는 특정 부서에서 관리할 단편적인 성격의 것이 아니다. 기업이 전사적인 차원에서 다룰 총체적 측면의 관리 대상이다. 따라서 기업은 제품개발, R&D, 홍보, 생산, 인력 활용, 조직 구성, 투자 자원의 할당 등 모든 노력을 디자인 전략 측면에서 장기적으로 추구해야 한다.

이러한 노력의 집중은 사업부, 제품 라인, 스태프 라인, 지역 및 부서별 등 각기 다양한 분야와 부문에서 동시다발적으로 이루어져야 한다. 하지만 업무의 특성상 각 분야의 이질적인 성격과 특성으로 인하여 갈등과 모순이 발생할 수밖에 없다. 따라서 다양한 분야에서 발생하는 디자인 개발 관련 문제를 종합적인 관점에서 설계·실행하고 피드백하는 데에 전적인 책임을 지는 디자인 관리자가 필요하다. 이런 사람들을 종종 디자인챔피언이라 부르기도 한다.[10] 많은 기업이 디자인 경영자로서의 디자인챔피언 제도를 두고 최고경영자의 수준에서 의사결정 권한을 부여함으로써 디자인 문제를 해결하고 온갖 장애물을 극복하고 있다.

하인 벡트Hein Becht와 페네믹 고머Fennemiek Gommer는 "최고의 디자인은 아웃소싱 기업이 클라이언트(또는 고객 기업)가 시장에서 겪는 특정 문제에 대한 통찰력을 가질 때 가능하다."고 하였다. 그들은 또 "고객 기업은 디자인 컨설팅 기업에게 자신들이 보유한 지식, 정보 등

을 충분히 제공할 수 있어야 한다."고 덧붙였다.[11] 이를 위해 기업은 전략적인 파트너로서의 인식과 기업의 비전, 목표, 경쟁 상황 및 강점과 약점 등 필요한 모든 자료를 전략적인 파트너의 입장에서 제공해야 하며, 이를 바탕으로 신뢰가 형성되어 장기적인 관계가 형성될 때, 효율적 브랜드 디자인 경영을 위한 인력 조직 활용 요소의 하나로 아웃소싱 파트너를 활용할 수 있다.

11
Hein Becht &
Fennemiek Gommer,
"Client·Consultancy
Relationships: Managing
the Creative Process",
*Design management
journal*, Vol.7(2), 1996,
pp. 66-70.

• 디자인 정보력·지식재산권 관리 방안 모색

좋은 디자인을 위해 디자인 정보를 수집하는 것은 반드시 필요한 일이다. 최근 소비자의 욕구와 트렌드의 변화를 이해하고 경쟁 브랜드의 디자인 동향을 파악하는 것은 성공적인 디자인 경영을 위해 반드시 관심을 가져야 할 분야이다. 아울러 새로운 소재, 새로운 기술 등에 대한 정보 습득도 매우 중요하게 다루어야 할 분야이다.

　디자인 중심의 기업 경영은 디자인에 대한 법적 보호에도 많은 신경을 써야 한다. 법적 보호를 받지 못하는 디자인 정책은 기업에 매우 위험한 결과를 초래할 수 있다. 2009년 지식경제부 무역위원회가 실시한 '지식재산권 침해 실태조사'에 따르면 국내 기업 중 28%가 지식재산권 침해로 인한 피해를 입은 것으로 나타났다. 이 조사에서 2009년 기준으로 과거 3년간 지식재산권 출원 건수 15건 이상인 국내 기업 전체(3,644개)를 대상으로 설문조사를 실시한 결과 업체당 평균 5.7건의 피해를 입었다고 응답하였다. 권리별로는 상표권침해가 670건으로 가장 많았고, 디자인권(433건), 특허권(335건)의 순으로 나타났다. 대기업은 상표권 피해 비율이, 중소기업은 특허권과 디자인권 피해 비율이 높게 나타났다. 디자인 컨설팅 과정에서는 기업이 우수한 디자인을 개발할 수 있도록 하는 디자인 정보 탐색의 강화와 함께 디자인에 대한 법적 보호 강화에 대한 가이드도 필요하다.

범주	항목	내용	내용
CEO의 디자인 경영 마인드	CEO의 디자인 마인드	• CEO가 디자인을 경영의 수단으로서 인식하고 있는가? • CEO가 디자인을 경영의 수단으로서 활용하고 있는가? • CEO가 디자인 분야의 프로그램, 행사 등에 충분히 참여하고 있는가? • CEO가 디자인에 필요한 인적 및 물적 자원에 대한 지원의 필요성을 충분히 느끼고 있는가?	• 월간 빈도
	CEO의 디자인 정책	• CEO가 일관된 디자인 정책을 유지하고 있는가? • CEO가 디자인우선의 경영 정책을 수행하고 있는가? • 중역회의에서 디자인을 의제로 다루고 있는가?	• 전체회의 빈도 대비 디자인 회의 빈도
디자인 전략 수립	디자인 리더십	• 기업의 디자인 목표가 명확하게 수립되어 있는가? • 조직 구성원이 기업의 디자인 목표를 잘 이해하고 있는가? • 디자인 목표에 대한 커뮤니케이션이 일관성 있게 이루어지고 있는가? • 기업내 디자인 활동이 디자인 목표에 따라 추진될 수 있도록 하는 체계화된 프로세스를 가지고 있는가?	
	디자인 경영 전략	• 기업의 CI가 디자인 목표와 일관성 있게 개발되어 있는가? • 제품·서비스의 BI가 디자인 목표와 CI와 일관성 있게 개발 되어 있는가? • 단기-중기-장기의 디자인 전략이 수립되어 있는가? • 기업의 디자인 경영 비전이 명확히 수립되어 있는가? • 기업의 경영 플랜이 디자인에 집중화되어 있는가?	
디자인 투자	디자인 투자 규모	• 디자인에 대한 투자 규모는 적절한가? • 디자인 R&D에 대한 투자 규모는 적절한가?	• 총매출액 대비 디자인 투자 비용 • 총 R&D 비용 대비 디자인 개발 투자비
	디자인 선행	• 신제품 개발에서 디자인 개발이 선행되고 있는가?	• 전체 신제품 개발 건수 대비 디자인 개발 선행 건수

범주	항목	내용	내용
디자인 조직·운영	디자인 인적자원	• 디자인 인력은 충분히 보유하고 있는가?	• 전체 종업원 수 대비 디자인 인력 수
		• 디자이너들이 디자인 활동에 필요한 충분한 기술을 가지고 있는가? • 전략적인 파트너십을 맺고 있는 외부 디자인 기관 또는 디자이너가 있는가? • 사내 디자이너들에 대한 디자인 기술 재교육 프로그램이 잘 이루어지고 있는가?	
	디자인 몰입	• 기업의 디자인 활동을 총괄할 수 있는 임원급 이상의 최고디자인경영자(CDO)가 있는가? • 현재 임원진 중에서 디자인 전공자가 포함되어 있는가? • 임원급 이상의 관리자들이 디자인 활동에 대하여 적극 지지하는가?	• 전체 임원 수 대비 디자인 분야 임원 수
	디자인 환경	• 디자인 부서를 중심으로 한 부서 간 커뮤니케이션은 잘 이루어지고 있는가? • 디자인 부서의 활동이 충분히 이루어 질 수 있도록 충분한 자원을 할당하고 있는가? • 창조적인 업무 환경을 유지하고 있는가?	
디자인 정보력· 지식 재산권	디자인 정보	• 경쟁 브랜드의 디자인 정보를 잘 이해할 수 있는 프로세스를 가지고 있는가? • 시장의 트렌드 정보를 잘 이해할 수 있는 프로세스를 가지고 있는가? • 기업의 비전과 목표를 조직 구성원들이 잘 이해할 수 있도록 사내보가 주기적으로 발행되고 있는가? • 기업의 디자인이 GD마크 수상을 통해 충분히 홍보되고 있는가? • 기업의 디자인이 국내외 공모전·전시회 등을 통해 충분히 홍보되고 있는가?	• 전체 양산 제품 수 대비 GD마크 수상 수 • 전체 양산 제품 수 대비 공모전·전시회 출품 수
		• 기업의 디자인이 국내외 언론매체를 통해 충분히 홍보되고 있는가?	• 전체 양산 제품 수 대비 언론매체 노출 수
	디자인 지식재산권	• 기업의 디자인이 법적인 보호를 충분히 받고 있는가? • 기업의 상표가 법적인 보호를 충분히 받고 있는가?	

3

디자인 경영을 위한 디자인 컨설팅

디자인은 기업의 혁신과 조직문화의 변화에 아주 중요한 역할을 차지한다. 기업의 가치는 소비자에게 상징적인 아이덴티티로 형성되며, 이는 시각적 아이덴티티(제품디자인, 브랜드, 로고타입, 컬러, 광고, 환경디자인 등)를 통해 완성된다. 일반적으로 기업의 시각적 상징물은 기업이 조직변혁을 위한 혁신 전략을 추구하는 과정에서 효과적인 경영 도구로 활용될 수 있다. 일반적으로 기업의 시각적 상징물은 기업의 기저에 흐르는 가치를 표현함으로써, 조직문화의 현상을 가장 잘 표현한다. 특히 거시적이고 장기적으로 형성된 디자인 전략은 맥킨지의 7's 요소에 직접적인 영향을 줌으로써, 조직문화의 변화와 기업 혁신을 유도할 수 있다.

특히 최근에는 기술 수준의 평준화로 인해 제품 구매의 기준이 '품질'에서 '디자인'으로 변화하고, 소비자들이 제품의 구매를 통해 얻고자 하는 심리적 효익이 중시됨에 따라 기업 경영 패러다임이 생산과 기술 중심에서 '디자인'과 '브랜드' 중심으로 넘어왔다. 이러한 시대적 조류에서 디자인이 조직문화와 기업 혁신에 미치는 영향은 절대적이라고 할 수 있다.

기업이 디자인을 통해 조직문화의 변화와 기업 혁신을 유도함으로써 성공적인 디자인 경영을 모색한다면, 디자인을 그 도구로 활용할 수 있어야 한다. 디자인 컨설팅 기업은 고객 기업이 이를 분석해

디자인 경영의 효율적 수행을 컨설팅할 수 있어야 한다.

디자인 경영 평가 과정에서 먼저 CEO의 디자인 경영 마인드에 대한 평가는 디자인을 경영의 수단으로 인식하고 활용하는 정도에 대한 CEO의 디자인 마인드와 일관된 디자인 정책 등을 포함한다.

디자인 전략 수립과 관련해서는 기업의 디자인 목표가 명확하게 수립되었는지, 조직 구성원이 디자인 목표를 잘 이해하고 있는지 등에 대한 디자인 리더십 평가 항목과 기업의 디자인 경영 비전 및 CI와 BI의 일관성을 평가하는 디자인 경영 전략 항목으로 구성된다. 디자인 컨설팅 과정에서는 고객 기업의 디자인 리더십과 디자인 경영 전략이 기업의 추구하는 장기, 중기 및 단기 목표와 일관성 있게 설계되었는지 그리고 이를 추진하는 실행 방안이 효율적인지를 검토해야 한다. 장기적으로는 10여 년 이후 기업이 달성해야 할 전략적 목표 및 아이덴티티 그리고 이를 위한 인적·물적 자원 투입 계획이 수립되어야 한다. 중기적으로는, 기업이 설정한 전략적 목표를 달성하기 위한 4-5년 이내의 실행 프로그램과 프로세스가 전략적 사업단위 혹은 기능 부서 단위별로 설계되어야 한다. 단기적으로는 중기적 달성 과제를 실천하기 위한 기능 부서의 프로젝트 단위 업무에 대한 실행 목표 및 실행 방법과 절차가 설계되어야 한다.

디자인 투자 규모에 대한 평가는 디자인 경영 평가에서 매우 중요한 요소 중 하나이다. 총 매출액 대비 디자인 투자 비용, 총 R&D 비용 대비 디자인 R&D 비용 및 전체 양산 건수 대비 디자인 개발 선행 건수 등을 평가해 기업의 디자인 투자 평가 현황을 파악할 수 있다.

디자인 조직 및 운영과 관련해서는 적절한 수의 디자인 인력, 전략적 파트너십을 맺고 있는 아웃소싱 기업 여부, 디자인 자원에 대한 평가와 상부 경영층에서의 디자인에 대한 몰입 수준 및 디자인 환경 등에 대한 평가를 포함한다.

경쟁 브랜드와 시장 정보를 효율적으로 수립할 수 있는 체계화된

프로세스 여부, GD마크 수상 여부, 국내외 각종 공모전 및 전시회 참가 여부 더불어 국내외 다양한 언론 및 방송매체를 통한 프로모션에 대한 평가를 통해 기업의 디자인 정보 활용 수준을 파악할 수 있다. 아울러 디자인과 브랜드에 대한 지식재산권 확보 여부도 진단해야 한다.

전술한 바와 같이 기업의 디자인 경영에 대한 평가 방법은 현재 다양하게 연구되고 있으나 아직 표준화된 측정 모델은 없다. 그러므로 디자인 컨설팅 기업은 다양한 연구를 통해 독자적으로 디자인 경영 평가 모형과 측정 모델을 개발하고, 이를 바탕으로 기업의 디자인 경영 환경에 대한 평가와 진단을 위한 컨설팅 프로그램을 개발할 필요가 있다. 이러한 과정은 많은 기업이 디자인 중심의 경영 환경으로 개선해가도록 하는 첫걸음이며, 이를 통해 기업의 디자인 활용도가 높아지고, 궁극적으로 디자인 컨설팅 산업도 발전하게 될 것이다.

중소 제조기업
디자인 경영 컨설팅을 위한
프로그램 DMES

국내뿐 아니라 외국에서도 중소기업의 디자인
경영 환경을 진단하는 척도가 개발되어 실제로
활용되고 있으나, 대부분 시상이나 인증을
부여하기 위한 것으로 실제로 디자인 경영 컨설팅
분야에 적용되지는 못하고 있는 실정이다. 디자인
경영 환경평가시스템DMES은 실시간으로 중소
제조기업의 기업 환경을 분석 및 진단하고, 디자인
경영 환경의 개선을 위해 필요한 과제를 도출할
수 있는 디자인 경영 컨설팅 프로그램으로,
한국산업기술평가관리원의 '지식경제기술혁신사업
2011디자인기술 개발사업'(개발기간 : 2011. 09. 01 –
2012. 08. 30) 중 조선대학교 디자인경영혁신
연구센터가 주관이 되어 개발한 '중소제조기업
디자인경영환경진단 및 컨설팅지원을 위한 실시간
디자인경영환경평가 프로그램(표준체계, 분석척도,
소프트웨어, 매뉴얼)개발' 과제의 성과로 이루어졌다.

DMES를 통한 디자인 경영 컨설팅은 컨설팅
대상 기업의 평가 요청에 따라 DMES를 사용하는
전문가가 직접 방문하여, DMES 시스템 내에 제시된
187개의 문항에 대한 정성적·정량적 자료값을
컨설팅 대상 기업 담당자와 직접 인터뷰하거나
재무제표 등 관련 자료를 검토하여 완성한다.
수집된 자료는 DMES 시스템 내에 직접 입력하고,

입력된 자료에 대한 결과는 실시간으로 DMES의
결과창에 제시된다.

DMES 결과창에 제시된 정량적 자료값은
디자인 경영 분야의 전문가가 해석하며, 해석 결과에
대해서는 디자인 경영 환경 종합지수 및 디자인 경영
환경 부분지수 여덟 개 분야에 대한 구체적인 분석이
이루어진다. 해석이 마무리되면 DMES 시스템의
매뉴얼에 나타난 형식에 따라 최종 보고서가
작성되며, DMES 운영자는 컨설팅 대상 기업을 직접
방문하여 프리젠테이션을 거쳐 디자인 경영 환경
컨설팅을 마무리하게 된다.

DMES 시스템 내에는 여덟 개 영역의 디자인
경영 환경과 관련된 자료를 바탕으로 부족한 영역에
대한 교육 프로그램을 컨설팅 대상 기업의 요청에
따라 후속적으로 추진한다.

DMES는 정량적 지표를 사용하여 기업을
진단하기 때문에 앞으로 디자인 경영 컨설팅
이외에도 디자인 경영 인증, 디자인 지원사업 평가,
디자인 경영 지수공표, 기업의 디자인 투자 대비
매출액 공헌도 산정, 디자인 전문회사의 디자인 경영
진단 등 다양한 용도로 사용될 수 있다.
본 프로그램은 고객 기업이 일정한 비용을 부담하는
유료 컨설팅 지원 프로그램이며, 현재까지
지오메티컬, 미미, 운림가, 남도금형, 청맥,
프로텍코리아 등 많은 기업이 DMES 프로그램을
통한 디자인 경영 컨설팅에 참여하였다.

디자인에서 기억해야 할 것은 이미지의 시각적

즐거움이 아니라 그것이 지니는 메시지다.

네빌 브로디 《더 페이스》 아트디렉터

6장

브랜드 경영과
디자인 컨설팅

1

디자인 컨설팅 대상으로서의 브랜드 경영

브랜드 경영은 디자인 경영과 더불어 최근 기업 경영에서 중요하게 다루는 또 하나의 영역이다. 현대의 소비자는 '품질'이나 '기술'보다는 제품이 주는 상징성, 즉 '디자인'과 '브랜드'를 소비한다. 이처럼 '디자인'과 '브랜드'가 소비자들의 감성적 욕구를 채워주는 수단이 됨에 따라 기업에게는 기업 경쟁력의 핵심으로 받아들여지고 있다.

따라서 기업은 강력한 브랜드 자산 구축을 바탕으로 한 브랜드 경영을 추구하고 있으며, 이 과정에서 많은 기업이 CI, BI 및 제품디자인, 패키지디자인, 광고디자인 등 디자인을 중심으로 소비자의 인지구조 안에 강력한 브랜드 아이덴티티를 구축하는 전략을 추진하고 있다. 강력한 브랜드 자산이란 "최종 소비자의 인지구조 속에 강한 로열티를 갖는 대상으로 인식되는 총체적 이미지로서의 브랜드"를 의미한다. 따라서 브랜드 경영은 궁극적으로 브랜드 아이덴티티를 정립하기 위한 브랜드 비전과 브랜드 미션 및 브랜드 시스템의 설정과 이를 달성하기 위한 제도적 조직구조 혹은 시스템적 조직구조의 설계를 의미한다. 디자인 전문회사는 개별적인 디자인 개발에 앞서, 기업의 브랜드 전략에 대한 전반적인 분석과 이를 바탕으로 한 디자인 개발을 포함한 컨설팅 서비스를 수행할 수 있어야 한다.

세계 순위	주요 미국 브랜드	세계 순위	주요 미국 브랜드
1	코카콜라	45	할리데이비슨
2	마이크로소프트	47	AIG
3	IBM	48	이베이
4	제너럴일렉트릭	50	어센추어
7	인텔	52	MTV
8	맥도널드	53	하인츠
9	디즈니	55	야후
11	시티	56	제록스
12	휴렛패커드	57	콜게이트
14	말보로	59	윈글리
15	아메리칸익스프레스	60	KFC
16	질레트	61	갭
18	시스코	62	아마존닷컴
20	구글	65	에이본
22	메릴린치	66	카터필러
26	오라클	70	클리넥스
27	펩시	74	피자헛
28	UPS	77	모토로라
29	나이키	79	티파니앤드컴퍼니
30	버드와이저	82	코닥
31	델	86	크래프트
32	JP모건	88	스타벅스
33	애플	89	듀라셀
35	골드먼삭스	90	존슨앤드존슨
37	모건스탠리	99	폴로랄프로렌
40	켈로그	100	허츠
41	포드		

총 53개 브랜드

2007년 세계 100대 브랜드에 선정된 미국 주요 브랜드. 출처 | 인터브랜드.

2
브랜드 경영의 개념과 요소

한 기업의 디자인 전략은 '강력한 브랜드 자산을 구축'하기 위해 기업의 모든 역량을 집결할 수 있는 총체적인 방향타이다. 디자인 전략에는 기업 이미지 전략, 브랜드 관리 전략, 제품디자인 개발, 광고 전략, 패키지 개발 전략 및 이를 원활하게 수행하기 위한 인적·물적 자원의 총체적인 관리 행위가 모두 포함된다.

　일반적으로, 기업 경영 전략에는 장기적인 비전, 미션, 사명 및 수행 전략 등이 포함되어 있다. 그러나 단순히 이러한 청사진만으로 전략 기능을 충분히 수행할 수는 없다. 방향타로서의 전략 자체를 설계하는 것은 매우 중요한 일이나 이를 수행할 수 있는 구조가 없다면, 전략의 설계는 단지 슬로건에 머물 뿐 그 궁극적인 기능을 상실하게 된다. 특히 외부로 표출되는 브랜드 자체의 이미지는 특성상 인위적으로 이루어지기보다는, 인적자원, 물적 자원, 재무적 자원 등 기업 내부의 자원이 추구하는 방향으로 일관성 있게 투입되었을 때 자연스럽게 표출된다. 따라서 기업 내부적으로 이미 설계된 비전과 미션 등의 경영 방침이 자연스럽게 조직 구성원에게 인식되고 각인되어, 추구하고자 하는 브랜드의 이미지가 자연스럽게 표출되는 유기적 시스템이 구축되었을 때 전략을 효율적으로 실행할 수 있다.

　이처럼 기업 외부와 내부에서 장기적인 전략에 따른 일관된 브랜드 관리 프로그램이 실행되어야만 효율적 브랜드 경영이 가능하다.

과거 엔지니어링 중심, R&D 중심, 생산 중심, 재무 중심, 마케팅 중심의 기업 환경에서는 각각의 구조적인 특성에 필요한 비전과 미션을 설계해야 했다. 따라서 자연스럽게 외부로 표출될 이미지와 조직 내 모든 구성원의 내부적 속성의 일관성은 그리 필요한 관리 대상이 되지 못했으며, 또한 그럴 필요성도 그다지 크지 않았다.

그러나 브랜드 경영 환경에서는 기업의 모든 인적 및 물적 자원 자체가 브랜드를 구성하는 요소이며, 그러한 요소가 모두 일관된 브랜드 이미지를 형성하기 위한 수단과 과정으로 활용된다.

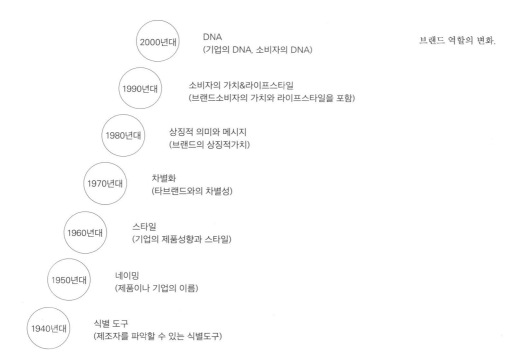

브랜드 역할의 변화.

2000년대
DNA
(기업의 DNA, 소비자의 DNA)

1990년대
소비자의 가치&라이프스타일
(브랜드소비자의 가치와 라이프스타일을 포함)

1980년대
상징적 의미와 메시지
(브랜드의 상징적가치)

1970년대
차별화
(타브랜드와의 차별성)

1960년대
스타일
(기업의 제품성향과 스타일)

1950년대
네이밍
(제품이나 기업의 이름)

1940년대
식별 도구
(제조자를 파악할 수 있는 식별도구)

브랜드 경영의 개념

브랜드 경영이란 말은 브랜드를 경영·관리하려는 시각에 따라 학자나 브랜드 매니저 모두 각각 다르게 해석했다. P&G는 제2차 세계대전 말에 이미 브랜드매니저 제도를 도입하여 브랜드 경영 체제를 구축함으로써 브랜드 경영의 효시를 만들었다. 이후 많은 기업이 브랜드에 대한 단순한 관리 개념을 넘어 경영 패러다임으로 받아들임으로써 경영의 축과 조직을 브랜드 중심으로 바꿔가고 있다.

한편 우리나라 기업들의 경우 몇몇 회사가 부분적으로 브랜드매니저 제도를 도입하여 브랜드 경영에 대한 시도를 하고 있다. 주로 화장품, 전자제품 그리고 생활용품 회사들이 '브랜드매니저'제도를 확산하고 있다. 예컨대 LG생활건강, 애경, 태평양 등이 이에 속하고, 삼성전자, LG전자 등은 브랜드 경영에 돌입했다고 볼 수 있다.

브랜드 경영의 창시자라 불리는 데이비드 아커David A. Aaker는 브랜드 자산이라는 개념을 정립시켰는데, 그의 저서 『데이비드 아커의 브랜드 경영Building Strong Brand』(1996)의 주요 내용을 살펴보자.

우선 그는 브랜드 아이덴티티가 무엇이고 어떻게 개발될 수 있는가를 다루었고, 둘째로 브랜드 아이덴티티의 관리를 다루었는데, 이는 브랜드 포지션을 정립시키고 효과적으로 브랜드 아이덴티티를 적용하기 위한 것이다. 셋째 주제는 관리를 위한 새로운 차원인 브랜드 시스템의 개념이다. 브랜드 시스템은 일반적으로 브랜드 아키텍처라 부르는 개념으로, 특정 브랜드와 하위 브랜드가 서로 중복되거나 얽혀 있는 관계로 구성되어 있는 상태를 말한다. 브랜드 시스템이 명확하게 설정되어 있지 않다면 브랜드 간의 혼란과 부조화를 초래할 수 있기 때문에, 브랜드 시스템을 통한 브랜드의 차별적인 전개와 역할 등을 분석해 브랜드간의 레버리지 효과를 창출하는 방안을 다루었고, 아울러 브랜드를 효과적으로 관리하는 방안으로 브랜드 시스템에 대한 진단도 언급하였다. 넷째로 브랜드 자산을 측정하기 위하여 제품

과 시장을 초월한 접근 방법에 대하여 다루었으며, 다섯째로 기업의 조직적인 차원에서의 브랜드 육성 방안을 언급하였다. 따라서 아커가 생각하는 브랜드 경영이란 강력한 브랜드를 구축하기 위해 브랜드 아이덴티티와 브랜드 시스템, 브랜드 자산 등 총괄적인 브랜드 관리를 기업이 조직적 차원에서 운영하는 경영 활동이라 할 수 있다.

데이비드 아널드David Arnold는 『브랜드 경영 편람The Handbook of Brand Management』(1998)에서 브랜드 경영이란 "다양한 투입 요소를 조화·발전시키는 방법에 관한 것이다."라고 말했다. 그 투입 요소란 기업의 전통적 기능인 R&D, 영업, 생산, 재무 등을 통한 브랜드 지원 활동인데, 이에 대한 개념이 기업 입장에서가 아니라 소비자 입장에서 이루어져야 한다고 말하고 있다. 따라서 브랜드 경영이란 기업과 고객의 만남을 의미하며, 양자의 서로 다른 의사결정의 역동성을 통합해야 한다고 주장한다.

진 카퍼러Jean N. Kapferer는 『전략적 브랜드 경영Strategic Brand Management』(1998)을 통해 브랜드 경영은 브랜드의 아이덴티티를 수립하는 것에서부터 출발하고, 이것은 여러 가지 의미에서 제품 런칭과는 다름을 강조한다. 그중 가장 중요한 것은 브랜드 아이덴티티를 구축하는 일이라고 말한다. 브랜드 아이덴티티는 브랜드의 개성, 성격뿐 아니라 가치 시스템, 고객의 자아 이미지, 자신의 투영된 모습, 특정한 관계 등의 문화를 포함한다. 결론적으로 카퍼러는 브랜드 경영이란 이와 같이 브랜드 아이덴티티를 수립하는 것에서 출발하여 시간의 흐름에 따른 아이덴티티를 관리하는 것으로 보고 있다. 또한 이것을 전략적 목적에 따라 확장하는 것과 제품과 시장의 성격에 따른 제품 브랜드product brand, 우산 브랜드umbrella brand, 범위 브랜드range brand, 라인 브랜드line brand 등 제품과 브랜드의 관계를 수립하고 브랜드 포트폴리오 관리를 주요한 브랜드 경영의 주제로 삼고 있다.

앤드류 세스Andrew Seth는 『브랜드: 새로운 부의 창조자Brand: The New Wealth Creators』(1998)에 수록한 글에서, 지난 30년 동안 브랜드 경영 자체에 대한 내용은 크게 바뀌지 않았으나 브랜드에 대한 환경이 급격히 변화하고 있다고 말한다. 환경이 변화한 덕분에 이제는 브랜드 소유의 주체가 누구인가라는 간단한 질문에도 대답하기 어려워졌다고 말한다. 그 이유는 오늘날 사회의 변화 속도가 빠른 데다 국제화되었기 때문이며, 자국의 브랜드만을 관리하던 브랜드 매니저가 독자적으로 의사결정을 하기가 쉽지 않아졌기 때문이다. 브랜드 경영은 결국 장기적이고 전사적인 중요성을 지닌 문제로 대두되고 있다. 브랜드는 회사의 명성과 기업의 흥망에 직결된 문제이고, 누가 얼마나 빠르고 현명하게 판단할 수 있는가에 달려 있으며, 기업이 성공하려면 고객의 판단을 반영하여 올바른 경영적 결정을 내릴 수 있는 브랜드 경영 시스템을 보유하여야 한다.

토튼 닐슨Torten H. Nilson은 『경쟁적 브랜딩Competitive Branding』(1998)을 통해 브랜드 경영이란 "이름과 심벌에 연결된 명성과 가치를 경영해야 하는 대부분의 기업에 있어서 모든 비즈니스 활동의 핵심이다."라고 말하고 있다. 그는 브랜드 경영은 브랜드 매니저가 수행하는 것이 아님에도 유럽의 경우 브랜드 매니저는 특정 브랜드나 범위 브랜드의 마케팅 믹스를 담당하는 대리급 직원 정도가 수행하고 있다고 지적한다. 하지만 실제 브랜드 경영은 그보다 책임과 권한이 높은 본부장급 이상의 중역이 진행해야 한다고 강조한다. 결론적으로 그의 주장은 브랜드의 가치란 고객과 브랜드가 연결된 모든 채널에서 형성되는 것이며, 따라서 브랜드 경영은 "단순한 마케팅 믹스가 아니라 한마디로 그 기업에서 행하는 모든 활동과 연결되어 있기 때문에 우리가 생각하는 제품이나 서비스 그리고 광고 커뮤니케이션뿐 아니라 영업사원, 전화 교환원 등 고객에게 기업의 브랜드가 어떠한 모습이다."라고 인식시킬 수 있는 모든 부분이 포함되어야 한다는 것이다.

케빈 켈러Kevin L. Keller 는 『전략적 브랜드 경영Strategic Brand Management』 (1998)에서, 브랜드 경영이란 브랜드 자산을 창출하고 이를 경영하고 평가·측정하는 모든 마케팅 프로그램과 활동을 계획하고 실행하는 일련의 일들이라고 정의하고 있다. 그러나 그는 브랜드 자산의 근거를 소비자 또는 고객에 두어야 한다고 주장하였다.

한국브랜드경영협회는 위와 같은 연구와 브랜드 경영의 실체 연구, 즉 30개 국내외 브랜드 경영 사례 조사를 바탕으로 브랜드 경영에 대한 정의를 다음과 같이 내렸다.

> 브랜드 경영이란 단순 제조업 중심의 전통적 기업 경영과는 달리 소비자 또는 고객과 제품, 소비자 또는 고객과 서비스, 소비자 또는 고객과 기업과의 관계에 바탕을 두는 새로운 경영 패러다임으로, 이들 양자의 관계를 커뮤니케이션 하는 브랜드를 창출하고 운영하고 평가하는 일련의 노력을 의미한다.

브랜드 경영의 요소
브랜드 경영의 다양한 정의는 브랜드 경영의 개념과 브랜드 경영을 위해 관리되어야 할 요소가 무엇인지를 알려준다. 일반적으로 브랜드 경영의 요소로는 브랜드 아이덴티티, 브랜드 포지셔닝, 브랜드 개성, 브랜드 시스템, 브랜드 자산으로 구분된다.

• 브랜드 아이덴티티
아커는 자신의 저서 『데이비드 아커의 브랜드 경영』에서 브랜드 아이덴티티Brand Identity 를 다음과 같이 정의했다.

브랜드 아이덴티티는 브랜드 전략가들이 창조하고 유지하기 위해 불러일으키는 브랜드와 관련된 일련의 독특한 연상이다. 이런 연상은 브랜드가 상징하는 것을 나타내고 그것을 만든 사람으로부터 고객에 대한 약속을 포함한다.

또 브랜드 아이덴티티는 기능적, 정서적, 혹은 자아표현적 편익과 관련된 가치를 제안함으로써 브랜드와 고객 사이의 관계가 형성되는 것을 도와야 한다고 말하고 있다.

브랜드 아이덴티티는 소비자들이 직·간접적으로 경험하는 의미 체계인 브랜드와 '동질성, 일치성, 통일성, 정체성, 주체성'을 의미하는 아이덴티티가 결합된 용어이다. 브랜드 아이덴티티는 브랜드 네임, 심벌, 개성, 이미지, 바람직한 연상 등과 같이 브랜드에 대한 소비자의 지각 형성에 영향을 미치는 다양한 요인이 혼합된 개념이기 때문에, 세부적으로는 브랜드의 판매 전략이나 광고전략 등과 같은 유·무형적 실행 도구를 모두 포함하기도 한다. 따라서 브랜드 아이덴티

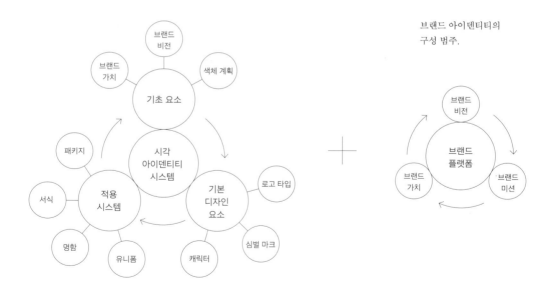

브랜드 아이덴티티의 구성 범주.

티는 브랜드에 대한 연상, 개성, 이미지 등을 모두 포괄하는 좀 더 폭넓은 개념이라고 할 수 있다.

연상, 개성 그리고 이미지 간의 관계를 살펴보자. 브랜드 개성은 브랜드 연상이 체계적으로 조직화되어 뚜렷한 의미를 가지게 된 것을 의미한다. 브랜드 이미지는 소비자가 브랜드로부터 연상하는 편익이나 결과의 내용 그리고 과거의 판촉이나 명성, 동료 집단의 평가 등을 모두 포함하는 좀 더 광의의 개념을 말한다.

한편 아커는 어느 한 사람의 아이덴티티가 그 사람에 대한 성향, 목표, 의미를 나타내주는 것처럼, 브랜드 아이덴티티도 브랜드의 가치체계와 성향, 목표, 의미 등을 보여준다고 하였다. 즉 브랜드 아이덴티티는 브랜드 자산의 근간이 되는 브랜드의 전략적 시각의 중심점이 된다. 이러한 중요성 때문에 린 업쇼 Lynn Upshaw는 브랜드 아이덴티티를 브랜드 자산의 일부로 인식하고, 소비자가 시장에서의 포지셔닝이나 개성을 인식함으로써 브랜드에 대해 느끼게 되는 통합적 지각을 브랜드 아이덴티티라고 정의하였다.(1995) 그에 따르면 브랜드의 내적 자아를 외부로 표현하기 위하여 사용하는 여러 가지 시각적·감각적 요소들에 특정한 스타일과 테마를 부여함으로써 소비자들에게 브랜드에 대한 총체적인 감각적 경험을 제공한 후 이를 기초로 바람직

브랜드 아이덴티티가 잘 반영된 남도금형의 브랜드 플랫폼. 하이테크, 고품질, 전통을 표방하는 남도금형은 검정색과 은색을 통해 기업의 정체성을 표현하는 브랜드 플랫폼을 잘 구성하고 있다.

한 브랜드 이미지를 형성하는 것이 브랜드 아이덴티티 관리이다.

일반적으로 브랜드 아이덴티티는 기업이 목표 고객의 마음속에 심어주고자 하는 바람직한 연상들로 정의된다. 소비자들의 욕구 충족 기준이 심리적인 차별화에 있다는 사실을 전제하고 이상적인 브랜드를 연상시켜 궁극적으로 자사의 브랜드 이미지를 향상시키고 선호도를 높이고자 하는 것이 그 목적이다. 따라서 브랜드 아이덴티티를 수립한다는 것은 소비자들에게 자사 브랜드에 대한 이미지를 어떻게 각인시킬 것인가하는 결정을 의미한다. 소비자들은 단 한 번의 구매로 특정 브랜드의 이미지를 형성하는 것이 아니기 때문에 장기적인 브랜드 비전에 기초하여 세부적 실행 방안을 결정하는 것이 바로 브랜드 아이덴티티를 수립하는 근간이 된다.

이러한 점에서 브랜드 아이덴티티의 수립과 실행은 소비자들의 마음속에 바람직한 브랜드 포지셔닝을 구축하기 위해 제품 특성, 네임, 심벌, 광고, 판매촉진, 이벤트, 프로모션 등과 같은 모든 수단을 통합적으로 관리하는 과정을 말한다고 할 수 있다. 이러한 과정은 주로 시각적인 부분을 검토하고 개발함으로써 이루어지는데, 매장이나 점포의 연출, 인테리어, 포장, 디스플레이 등을 포함하는 경우가 대부분이다. 따라서 브랜드 관리자의 역할은 체계적인 브랜드 아이덴티티를 창출하고 관리하여 특정 브랜드만의 독특하고 바람직한 연상 이미지를 결합하는 것이라 할 수 있다. 브랜드가 상징하는 바를 표현하는 연상 이미지는 소비자에 대한 약속뿐 아니라 기능적, 상징적, 경험적 편익 등을 포함하는 가치 제안을 함으로써 소비자와 브랜드 간의 우호적이고 돈독한 관계를 확립하는 데 도움이 되기 때문이다.[1]

• 브랜드 포지셔닝

알 리스Al Ries와 잭 트라우트Jack Trout가 1972년《광고의 시대The Advertising Age》에 자신들의 논문 「포지셔닝의 시대The Positioning Era」[2]를 발표하면

1

손일권, 「브랜드 아이덴티티」 『경영정신』 2003, 191-193쪽.

2

Al Ries & Jack Trout, 'The Positioning Era'. *Advertising Age*(April), 24, 1972, pp. 35-38.

3

David A. Aaker, *Building Strong Brand*, p. 262.

서 광고에서의 포지셔닝 개념을 소개한 후 포지셔닝은 커뮤니케이션 과잉 사회에서 자사의 브랜드를 소비자들에게 가장 효과적으로 소구할 수 있는 기법으로 각광을 받았다. 그들은 잠재 고객의 마음속에 하나의 포지션을 창조해내기 위해 자사 브랜드의 강·약점은 물론 경쟁 브랜드의 강·약점까지도 충분히 고려해야 한다고 하였다. 또한 포지셔닝은 제품에 행동을 취하는 것이 아니라 잠재 고객의 마음에 행동을 취하는 것이기 때문에 '제품 포지셔닝'이 되어서는 안 된다고 하였다. 즉 브랜드에 대한 소비자들의 인식 점유율share of mind을 증대시키는 것이 포지셔닝의 목표라는 것이다. 반면 데이비드 아커는 브랜드 포지셔닝을 다음과 같이 정의했다.

'깨끗한'이라는 뚜렷한 포지셔닝으로 시장 지배력을 높인 영국 천연과즙음료 브랜드 이노센트Innocent.

> 브랜드 포지션은 목표 고객들에게 활발히 전달되어야 할
> 브랜드 아이덴티티와 가치 제안의 일부로서 경쟁 브랜드보다
> 뛰어난 강점을 제시하는 것이다.[3]

즉 브랜드 포지셔닝이란 수립된 브랜드 아이덴티티를 표적 고객들이 쉽고 분명하게 이해할 수 있는 형태로 전환하는 구체적 작업이다. 따라서 브랜드 포지셔닝을 위해서는 브랜드 아이덴티티를 둘러싸고 있는 다양한 연상 요인들 중에서 포지셔닝에 적합한 요인을 선택해야 하는데, 이때 브랜드의 중심이 되는 본질적 의미로서 가장 독특하고 가치 있는 측면을 포함하는 핵심 아이덴티티를 고려해야 한다.

브랜드 포지셔닝의 궁극적 목적은 브랜드 이미지를 기업이 원하는 방향, 즉 기존의 브랜드 이미지를 확장, 강화, 분산하는 데 있다. 그러므로 기업이 원하는 포지션을 창출하기 위해서는 먼저 브랜드 아이덴티티와 브랜드 이미지를 비교하여 문제점을 발견하여야 한다. 만약 브랜드 이미지의 범위가 너무 한정되어 있다면 바람직한 연상을 추가함으로써 기존의 브랜드 이미지를 확대해야 한다. 또 기존의 브

랜드 이미지가 소비자들의 마음속에 강하게 심어져 있고 지속적으로 경쟁 우위의 원천이 될 것이라고 판단되면 이를 더욱 강화하는 방향으로 포지셔닝을 전개하는 것이 효과적이다. 그리고 브랜드 이미지가 브랜드 아이덴티티가 지향하는 바와 일치하지 않는다면 기존의 브랜드 이미지를 완화시키는 방향으로 포지셔닝을 전환해야 한다.

결국 브랜드 포지셔닝은 브랜드 아이덴티티와 브랜드 이미지를 비교하여 브랜드 포지션의 방향을 설정하고, 아울러 브랜드 아이덴티티를 둘러싸고 있는 여러 가지 연상 요소들 중에서 경쟁 브랜드보다 이점을 가진 연상 요소를 소비자에게 주장하는 것이다. 이로써 브랜드 포지셔닝은 경쟁 브랜드와 차별화를 꾀하는 동시에 브랜드와 소비자의 관계를 의미 있는 관계로 발전시키는 역할을 수행한다.

• 브랜드 개성

제니퍼 아커Jennifer L. Aaker는 브랜드 개성에 대해 주어진 브랜드에 결부되는 일련의 '인간적 특성들'이라고 정의하였다.(1995)

그러므로 이것은 전형적인 인간의 개성뿐 아니라 성별, 나이, 사회·경제적 계층과 같은 특성도 포함한다. 예를 들어 담배 버지니아슬림은 남성적인 말보로와 비교해 여성적이다. 애플은 젊다고 인식되는 반면에, IBM은 나이든 사람이 쓰는 제품처럼 보이는 경향이 있다.

브랜드 개성은 인간의 개성과 마찬가지로 독특하고 지속적이다. 예를 들면 한 조사에서 코카콜라는 실제적이고 본질적인 반면에 펩시는 젊고 생기 있고 흥미로우며, 닥터페퍼는 독특하고 재미있다는 결과가 나왔다.[4] 게다가 이 세 브랜드는 그 개성을 확대하거나 바꿔보려는 노력에도 오랫동안 지속되어왔다. 브랜드 개성의 콘셉트는 상당한 타당성을 갖고 있다. 정성조사qualitative research 및 정량조사quantitative research를 통해 응답자에게 브랜드 개성의 프로필에 관한 일련의 질문들을 하면 일반적으로 사람들이 공통적으로 느끼는 의견을 쉽게 도

4
Joseph T. Plummer. "How Personality Makes a Difference," *Journal of Advertising Research* Vol.24 (December · January), 1994, p.27-31.

5
David Aaker, op. oit.,
p.213.

출할 수 있다. 그룹 간(사용자와 비사용자 같은)의 차이점은 보통 합리적이고 유용한 통찰을 제공해준다.[5]

한 사람의 개성은 그 개인을 구성하는 여러 가지 차원의 개별적 특성이 결합되어 형성된다. 이와 마찬가지로 브랜드 개성도 한 브랜드가 연상시키는 모든 요소가 결합되어 나타난다. 이러한 맥락에서 앨런과 올슨은 브랜드 개성을 다음과 같이 정의하였다.

브랜드 개성이란 한 브랜드에 대한 내면적 특징들이 서술되어 나타나는 특별한 의미들의 집합이다.

브랜드 개성은 적극성, 상호의존성, 반복성, 교환성 등을 통해 형성된 내용을 함축하는 것으로, 관계 역학적 관점에서 볼 때 모든 소비자가 공유하고 있는 요소이다. 따라서 고객–소비자라는 외부 영역의 관계에서 나타나는 개념이 브랜드 개성이다. 그러나 중요한 것은 브랜드 개성이 브랜드 이미지와는 확연히 구별되는 개념이라는 것이다. 브랜드 이미지는 브랜드 개성보다 광의의 개념으로, 소비자가 브랜드에서 연상하는 편익이나 결과의 내용, 과거의 판매 촉진이나 명성, 동료 집단의 평가 등을 모두 포함한다는 점에서 브랜드 개성과는 분명한 차이점이 있다.

사실 브랜드 개성이 본격적으로 언급되기 시작한 것은 비교적 최근의 일이다. 1990년대에 데이비드 아커가 브랜드 자산의 한 요소로서 브랜드 이미지와 브랜드 개성을 연결시키고, 제니퍼 아커도 브랜드 개성을 측정할 수 있는 차원들을 개발함으로써(1997) 브랜드 개성에 대한 연구는 더 한층 발전하게 되었다. 특히 데이비는 아커는 브랜드 아이덴티티 시스템을 구성하는 하부 요소로서 네 가지, 즉 제품으로서의 브랜드, 조직으로서의 브랜드, 인간으로서의 브랜드, 상징으로서의 브랜드를 언급하였다. 이 중 인간으로서의 브랜드는 아이덴티

티의 명확한 특징을 설명하는 브랜드 개성을 내포하고 있다. 따라서 브랜드 개성은 브랜드의 속성을 인간적인 특성들로 표현하는 것, 다시 말해 특정 브랜드와 연관된 일련의 인간적 특성이라 할 수 있다.

따라서 브랜드 개성은 성별, 연령, 사회 계층 및 개인의 성격 등 인간과 관련된 특성 변수들을 모두 포함하며, 인간의 개성과 마찬가지로 독특하면서도 지속적인 성향을 가지고 있다. 또한 기능적 측면이 강조되는 제품과 달리 브랜드 개성은 상징적이거나 자기 자신을 표현하는 기능을 가지기 때문에, 소비자들은 브랜드에 자신의 개성을 담아 하나의 상징물로 사용할 수 있는 것이다. 예를 들어 할리데이비슨을 타는 사람은 남성적이면서 기존의 관습에 얽매이지 않는 자유를 추구하는 사람으로, 버지니아슬림을 피우는 사람은 여성스러운 면모의 소유자로, 레블론Revlon의 향수 찰리Charlie를 뿌리는 사람은 페미니즘과 더불어 남성들과 경쟁하는 전문직 여성으로 연상된다. 따라서 브랜드 개성이 인간의 그것과 일치하면 할수록 그 브랜드에 대한 선호도 또한 높아지게 된다.

이처럼 인간의 개성과 브랜드 개성의 특징은 비슷한 개념을 공유하기도 하지만, 그것이 어떻게 형성되느냐에 따라 차이가 난다. 인간의 개성은 개인의 행동, 신체적 특징, 태도, 신념, 인구통계학적 특징을 기반으로 추론되는 반면, 브랜드 개성은 소비자가 브랜드를 직·간접적으로 접촉함으로써 형성된다. 따라서 브랜드 개성의 특징은 브랜드 사용자의 이미지, 브랜드 소유 기업의 종업원과 최고경영자, 광고 모델, 브랜드 네임, 로고, 광고 스타일, 가격, 유통 채널 등 특정 브랜드와 관련 있는 모든 사람과 대상에 의해 형성된다.

일반적으로 브랜드 개성은 제품 관련 요소와 제품 비관련 요소의 복합적인 상호작용에 의해 형성된다. 브랜드 개성 형성의 주요 원천이 되는 제품 관련 요소에는 가격, 포장, 제품 속성, 제품 범주 등이 있다. 예를 들어, 포장에서는 후지필름의 녹색이 젊고 신선한 인상을 주

며, 제품 속성에서는 다이어트코크가 날씬하고 활동적인 인상을 줌으로써 각 브랜드의 개성을 형성하게 된다. 반면 제품 비관련 요소에서는 브랜드 개성이 사용자, 원산지, 광고 스타일, 스폰서십, 로고, 최고경영자, 브랜드 수명, 기업 이미지 등과 결부되어 나타날 수 있다. 예를 들어, 캘빈클라인 청바지는 사용자의 섹시하고 세련된 개성을 연상시키며, 마이크로소프트는 최고경영자의 능력, 그리고 유한양행은 사회적 책임을 다하는 기업 이미지를 연상케 한다(손일권, 2003).

한편 지속적으로 브랜드 아이덴티티의 차별화를 제공하는 브랜드 개성에서 도출된 핵심 콘셉트는 브랜드 포지셔닝의 중심점으로 작용한다. 즉 브랜드 개성은 브랜드와 소비자의 관계를 연결하는 매개체 역할을 하기 때문에 도출된 핵심 콘셉트는 그러한 관계를 유지시키는 중심점으로서 브랜드 포지셔닝에 이용된다. 예를 들어, 밀러 라이트는 '미국에서 온 순수한 정통 라거맥주'라는 포지셔닝 콘셉트에 '정통성'이라는 핵심 콘셉트를 사용하고 있다. 이처럼 브랜드 개성은 브랜드 아이덴티티의 실행인 브랜드 포지셔닝 전략을 수립하는 데 유용한 지침으로 활용될 수 있다.

• 브랜드 시스템

브랜드 시스템이란 특정 브랜드와 하위 브랜드가 서로 중복되거나 얽혀 있는 관계로 구성되어 있는 상태를 말한다. 이것이 명확하게 설정되어 있다면 상승 작용을 일으키지만, 그렇지 못할 경우에는 브랜드간의 혼란과 부조화를 초래할 수 있다. 따라서 브랜드 시스템을 통해서 브랜드의 차별적인 전개와 역할 등을 분석해볼 수 있다. 예를 들어 특정 브랜드는 사업영역을 확대시켜주고 다른 하위 브랜드를 지원하는 역할을 수행할 수 있으며, 고객에게 하위 브랜드의 명확한 가치를 제공해주는 역할도 수행할 수 있다. 브랜드 시스템을 구성하는 또 다른 내용으로는 브랜드의 수직적·수평적 확장으로, 여러 제품군에

걸쳐 브랜드가 적용되는 경우와 공동 브랜딩이 적용되는 경우 등과 같이 브랜드 간의 동반 상승 효과를 창출하는 여러 방안을 찾아볼 수 있다. 아울러 브랜드를 효과적으로 관리하기 위해서는 브랜드 시스템에 대한 진단이 반드시 실행되어야 할 것이다.

• 브랜드 자산
브랜드 자산Brand Equity의 개념이 이론적으로 정립된 것은 데이비드 아커가 1991년 『브랜드 자산 경영Managing Brand Equity』을 발표하면서부터이다. 그는 브랜드 자산에 대해 다음과 같이 정의하고 있다.

> 브랜드 자산이란 한 브랜드와 그 브랜드 네임 및 심벌에 관련된
> 브랜드 자산과 부채 모두를 말하는데, 이것은 제품이나 서비스가
> 기업과 고객에게 제공하는 가치를 증대시키거나 감소시킨다.
> 브랜드 자산을 구성하는 모든 자산이나 부채는 그 브랜드 네임
> 또는 심벌과 관련된 것이어야 한다. 만약 브랜드 네임이나
> 심벌이 바뀔 경우 일부는 새로운 네임이나 심벌로 전환될 수
> 있지만 자산과 부채의 전부 또는 일부가 영향을 받거나
> 사라져버릴 수도 있다.

이어서 1996년 『데이비드 아커의 브랜드 경영』에서는 브랜드 자산이란 브랜드와 관련된 재산(그리고 자본)과 회사나 고객의 부가적 (또는 종속) 가치를 상징하는 브랜드 네임과 심벌에 대해 재화와 용역으로 제공되는 자산의 집합이라고 정의했다. 또 브랜드 자산을 구성하는 주요 영역을 다음과 같이 제시하고 있다.

- 브랜드 인지도
- 브랜드 충성도
- 지각된 품질
- 브랜드 연상 이미지

위의 정의들에 대해 여러 관점에서 설명을 덧붙이자면, 첫째, 브랜드 자산이란 여러 자산의 집합이다. 그래서 브랜드 자산 관리에는 이러한 자산들을 창조하고 증가시킬 수 있는 투자가 포함되어 있다.

둘째, 각각의 브랜드 자산은 매우 상이한 방법으로 다양하게 가치를 창출한다. 효율적으로 브랜드 자산을 관리하고 브랜드 구축 활동에 적합한 의사결정을 내리려면 보다 강력한 브랜드로 가치를 창출하는 감각적인 방법이 필요하다.

셋째, 브랜드 자산은 회사뿐 아니라 고객을 위한 가치를 창조한다. 고객이란 말은 최종 사용자와 그 사이의 모든 중간자를 뜻한다. 이를테면 힐튼호텔은 여행자인 직접 고객뿐 아니라 여행사 직원들까지 고객의 개념으로 파악한다. 그리고 시장에서의 성공을 위해서는 소비자들의 구매를 촉발시키는 소매상들의 역할, 즉 소매상들이 가지고 있는 콜라에 대한 이미지 같은 것이 중요하다.

마지막으로, 브랜드 자산에 기초한 모든 자산과 부채는 브랜드 네임이나 심벌과 연관되어 있다. 만약 브랜드 네임이나 심벌이 바뀌어 그 자산이나 자본의 일부가 새로운 브랜드 네임과 심벌로 이동한다면, 이때의 영향은 일부가 아니라 브랜드 자산 전체에 심각한 영향을 미치며, 자칫하면 모든 것을 앗아갈 수도 있다.

3

브랜드 경영 진단 및 평가

브랜드 경영 평가는 일반적으로 기업 혹은 개별적인 브랜드의 가치 평가와는 다르다. 인터브랜드는 매년 브랜드의 경제적 가치를 측정하여 발표하는데, 측정 방법은 브랜드 강도brand strength와 브랜드 이익brand earnings을 곱하는 것이다. 여기에서 브랜드 강도는 마케팅 측면이며 브랜드 이익은 재무적 측면이므로, 마케팅적 성과와 재무적 성과의 혼합에 따라 가치를 측정한다고 할 수 있다.

　브랜드 가치를 측정하는 목적은 브랜드의 가치를 금전적 가치로 환산하는 것이기 때문에, 브랜드 경영 현황을 평가하고 피드백하기 위한 컨설팅 지표로는 적절하지 못하다. 아울러 일반적으로 경영적 측면에서 다루어야 할 항목이 대부분이기 때문에 디자인 컨설팅을 위한 지표와는 거리가 있다.

　이외에도 브랜드의 자산 가치는 다수 기관에서 측정하는데《비즈니스위크Businessweek》의 글로벌 브랜드Global brands, 해리스 인터랙티브Harris Interactive의 에퀴트랜드Equitrend, 영앤드루비컴의 브랜드 밸류에이터Brand Valuator 등이 대표적이다. 이러한 지표들도 브랜드의 가치 측정에 초점을 두고 있기 때문에 전반적으로 기업의 브랜드 경영 환경을 강화하기 위한 자료를 제공하는 데는 한계가 있다. 우리나라에서는 한국브랜드경영협회에서 기업의 브랜드 경영을 평가하기 위해 '브랜드경영진단 100항목'을 개발하여 제시한 바 있다.

브랜드 경영 진단 방법

• 한국브랜드경영협회의 브랜드경영진단 100항목
한국브랜드경영협회는 산업자원부(현 산업통상자원부)에서 시행한 디
자인기반기술개발사업연구의 일환으로 '브랜드경영진단모델연구'를
추진하고 그 결과를 발표한 바 있다. 이 연구에서 한국브랜드경영협
회는 마흔한 개 회사의 브랜드 경영자, 브랜드 관리자 등 브랜드 경영
에 직·간접적으로 관련된 사람들을 조사하여 총 160개의 브랜드 경
영 진단 항목을 도출해냈고, 이들 중 중복된 것을 제외한 107개 항목
을 주요 부문별로 그룹화하였다.

　　브랜드 요소 부문이 21개 항목, 브랜드 조직 부문이 11개 항목,
브랜드 관리 및 리서치 부문이 28개 항목, 브랜딩 믹스 부문이 41개
항목 그리고 브랜드 구조 부문이 4개 항목으로 총 105개 항목이 도출
되었다. 도출된 항목에 대한 브랜드 매니저의 중요도 응답에 대한 가
중치를 산정하여 브랜드경영진단 100항목을 선정했다.

　　이 브랜드경영진단 100항목은 기업의 브랜드 경영을 측정하기
위한 지표로 개발되었다. 비록 이 항목이 기업의 브랜드 경영을 위한
의미 있는 지표이기는 하나, 전통적으로 경영학에서 다루고 있는 항
목을 중심으로 구성되어 있다.

• 산업정책연구원의 대한민국브랜드대상
지식경제부 주최, 산업정책연구원 주관으로 진행되는 국내 유일의 브
랜드 관련 정부 포상 제도인 대한민국브랜드대상은 창의적이고 선진
적인 브랜드 경영을 통해 산업경쟁력을 제고하고 우수한 브랜드 육
성을 통해 국가 경제 발전에 기여한 우수 업체, 지방자치단체 및 기타
기관에 대하여 정부가 포상하는 제도이다.

　　신청 대상은 브랜드 경영 전략을 수립하여 브랜드 개발 및 투자,
브랜드 관련 인재 양성 등을 통해 탁월한 성과를 거두고 산업 발전 및

범주 (항목 수)	세부 범주 (항목 수)	진단 항목	범주 (항목 수)	세부 범주 (항목 수)	진단 항목
브랜드 요소 (20개)	브랜드 네임(5)	• 정체성, 차별화, 특허 등록 여부 • 사업 연계 정도, 국제적 시각	브랜딩 믹스(44)	브랜드 플랫폼(3)	• 브랜드 플랫폼의 수립 여부 • 조직 구성원의 브랜드 플랫폼 공감 여부 • 브랜드 플랫폼의 실천여부
	심벌마크(4)	• 독창성, 사업 연계 정도, 특허 등록 여부 • 이미지 전달 가능성		제품(7)	• 품질우수성 • 독창성 • 특허권 보호 여부 • 지속적 투자 여부 • 제품 개발시 소비자 니즈 활용 여부 • 제품 개발과 브랜드 개발의 상호 연계성 • 제품의 품질과 가격과의 조화
	브랜드 슬로건(3)	• 슬로건 유무, 기업철학의 대변 • 특허 등록 여부			
	캐릭터(4)	• 캐릭터 유무, 독창성, 사업 연계 정도 • 활용 정도		가격(3)	• 가격합리성 • 가격과 브랜드 가치의 상응노력 • 가격 주도권
	패키지(4)	• 독창성, 제품과의 내용 연계, 차별화 • 일관성		유통(6)	• 브랜드 유통조직 여부 • 독립된 판매망여부 • 브랜드 SI(Store Identity)수립여부 • 판매망의 소비자근접성 • 애프터서비스 여부 • 판매원교육
브랜드 구조(9)	기업명과 제품명 동일성(2)	• 단일기업문화 · 단일사업 • 복합기업문화 · 다종사업			
	브랜드 구조의 합리성(2)	• 수평적 브랜드구조의 합리성 • 수직적 브랜드구조의 합리성		촉진(8)	• 브랜드와 광고 내용의 연계 여부 • 광고 목표 집단 선정의 합리성 • 광고의 차별성 • 판매촉진 활동 계획의 지속성과 집행 여부 • 촉진 비용 예산의 목표액 지불정도 • 브랜드 보증 계약 여부 • 브랜드 보증인과의 브랜드 연계 정도 • 촉진 활동의 공익성
	소비자의 브랜드 관계성 인식(1)	• 소비자의 제품 브랜드와 기업 브랜드의 관계 인식 정도			
	브랜드 확장(2)	• 브랜드 확장시 라인, 제품의 고려 여부 • 브랜드 확장시 원칙 준수의 여부			
브랜딩 믹스(44)	브랜드 비전(3)	• 브랜드 비전 수립 여부 • 이해관계자의 비전 공감 여부 • 조직 구성원의 브랜드 비전 인식 여부	브랜드 조직(21)	브랜드 매니저의 역량(11)	• 브랜드 매니저 시스템 정착 정도 • 브랜드 매니저의 권한 • 브랜드 매니저의 브랜드 매니지먼트 몰입 • 브랜드 매니저의 문제해결 능력 • 브랜드 매니저의 의견 수렴 정도 • 브랜드 매니저의 의사결정 권한 정도 • 브랜드 매니저의 열정 • 브랜드 매니저의 커뮤니케이션 기술 • 브랜드 매니저의 입체적 업무수행 능력 • 브랜드 매니저의 조직적 업무수행 능력 • CEO의 브랜드 경영에 대한 열정과 의지
	브랜드 미션(4)	• 브랜드 미션 설정 여부 • 브랜드 미션 실천 가능성 • 조직 구성원의 브랜드 미션 이해 여부 • 브랜드 미션의 실행 여부			
	브랜드 개성(5)	• 브랜드 개성의 정립 여부 • 브랜드 개성의 차별화 • 이해관계자의 브랜드 개성 이해 여부 • 조직 구성원의 브랜드 개성 중요도 인지 여부 • 조직 구성원의 브랜드 개성 인지 여부			
	브랜드 포지셔닝(1)	• 브랜드 포지셔닝의 수립 여부			
	브랜드 플랫폼(3)	• 브랜드 플랫폼의 수립 여부 • 조직 구성원의 브랜드 플랫폼 공감 여부 • 브랜드 플랫폼의 실천여부			

범주 (항목 수)	세부 범주 (항목 수)	진단 항목
브랜드 조직(21)	홈페이지(6)	•브랜드를 위한 홈페이지 개설여부 •홈페이지의 다국적 언어구성 여부 •홈페이지 내용의 브랜드 위주 작성 여부 •홈페이지의 유익한 정보제공 정도 •홈페이지상의 방문객 활동 정도 •홈페이지의 인터랙티브 환경 구현 정도
	지식 재산권(2)	•지식재산권 관리기구 존재 유무 •지식재산권 전문가 보유 여부
	CI 및 BI 구축(2)	•CI, BI시스템 구축 여부 •조직원의 CI, BI 숙지 여부

범주 (항목 수)	세부 범주 (항목 수)	진단 항목
브랜드 리서치(6)	브랜드 조사와 피드백(6)	•브랜드의 정기적 조사 실시 여부 •경영진의 브랜드 조사 중요성 고려 여부 •소비자 조사의 개선점 피드백 여부 •경쟁 브랜드에 대한 정기적 　벤치마킹 실시 여부 •브랜드의 정기적 모니터링 실시 여부 •브랜드 모니터링의 피드백 여부

브랜드 경영 진단 100항목.

국가경쟁력 강화에 크게 공헌한 기업(사업 부문), 자치단체 또는 기타 기관이다. 심사 과정은 브랜드 및 마케팅 관련 학계, 업계, 단체, 정부 및 전문가로 구성된 포상심사위원회의 심사를 거쳐 최종 선정한다. 심사 항목은 기업 및 기관의 브랜드 경영 활동을 위한 브랜드 관리 시스템 및 성과이며, 세부 심사 항목에 맞추어서 최근 5년간의 브랜드 경영 활동을 중심으로 작성된 신청서 및 현지 실사 혹은 담당자 프레젠테이션을 기반으로 한다.

브랜드 경영 컨설팅을 위한 진단 툴 개발

브랜드 경영을 위한 디자인 컨설팅은 디자인 컨설팅 기업이 고객 기업에 대하여 브랜드와 관련된 문제를 종합적으로 진단하고 일관되고 차별화된 브랜드 이미지를 구축할 수 있도록 유도하는 것이다. 따라서 고객 기업의 브랜드 경영 상황에 대한 정확한 진단이 선행되어야 한다. 이 경우 디자인 컨설팅 기업은 자체적으로 기업의 브랜드 경영

을 진단할 수 있는 체크리스트 또는 툴을 개발하여 사용해야 한다. 산업군의 범주와 컨설팅 기업의 특성에 따라 브랜드 경영 환경을 진단하기 위한 체크리스트 또는 툴에는 다양한 요소가 포함될 수 있으나 일반적으로 브랜드 경영 요소와 마찬가지로 브랜드 아이덴티티, 브랜드 포지셔닝, 브랜드 개성, 브랜드 시스템, 브랜드 관리 체계, 브랜드 경영자 등을 꼽을 수 있다.

- 브랜드 아이덴티티

브랜드 경영에 있어서 가장 중요한 요소 중 하나는 기업의 장기적 목적을 향해 모든 역량을 집중할 수 있는 방향타로서의 '브랜드 아이덴티티'를 구축하는 일이다. 일반적으로 기업의 경영 전략에는 비전, 미션, 사명 및 수행 전략 등이 포함된다. 그러나 청사진이 목적을 수행하지는 않는다. 브랜드 아이덴티티를 설계하는 것은 매우 중요한 일이나 이를 수행할 수 있는 시스템이 없다면 목표는 슬로건에 머물 뿐이다. 브랜드 아이덴티티의 구축은 브랜드의 장기적인 비전과 미션의 설정 그리고 이를 근간으로 하는 CI와 BI의 설계 및 이의 표출 형태인 브랜드 요소의 실현을 통해 이루어진다.

- 브랜드 포지셔닝

브랜드 포지셔닝은 '브랜드 아이덴티티 시스템을 소비자들에게 전달함으로써 원하는 방향으로 브랜드의 이미지를 형성하고자 하는 기본적인 계획'을 의미하므로, 브랜드 경영에 있어 매우 중요한 요소이다. 기업의 브랜드 포지셔닝 관리는 장기적 기업 브랜드 포지셔닝 구축, 개별 아이템과 기업 브랜드 포지셔닝 구축 방향의 적합도 평가, 개별 아이템의 포지셔닝 조율 및 피드백 관리를 통해 가능하다.

　　먼저, 장기적 기업 브랜드 포지셔닝 구축이란 개별적인 브랜드 포지셔닝의 방향타가 될 수 있는 장기적이고 목표의식이 뚜렷한 브

랜드 포지셔닝 구축을 의미한다. 이러한 기업 브랜드 포지셔닝은 기업의 모든 개별 브랜드의 포지셔닝과 브랜드 개성 구축에 대한 지침을 제공해줄 수 있어야 한다. 즉 기업 브랜드 포지셔닝에 대한 비전 설계와 중·장기적 로드맵을 설계하고, 기업 및 개별 아이템에 대한 포지셔닝의 지침서를 작성해야 한다.

다음으로 개별 아이템과 기업 브랜드 포지셔닝 구축 방향에 대한 적합도 평가가 이루어져야 한다. 장기적인 기업 브랜드의 포지셔닝이 설계되고 그에 대한 로드맵이 있다면 개별 아이템들의 포지셔닝 구축 방향과 기업 브랜드 포지셔닝의 구축 방향이 적합하게 이루어졌는지 평가해야 한다. 따라서 이를 평가하기 위한 적합도 체크리스트를 설계해야 하고, 기업 브랜드의 포지셔닝과 개별 아이템의 포지셔닝을 정확히 분석할 수 있어야 하며, 브랜드 포트폴리오 분석, 주기적인 적합도 평가 프로그램을 수행하여야 한다.

브랜드 포지셔닝의 예.

개별 아이템과 기업 브랜드 포지셔닝 구축 방향에 대한 적합도 분석과 평가를 마쳤다면 마지막으로 개별 아이템의 포지셔닝을 조율하고 그에 따른 피드백이 이루어져야 하며, 분석 결과에 따라 개별 아이템의 리포지셔닝과 브랜드 아키텍처의 관리, 적합도 평가 결과 피드백을 위한 의사결정 라인도 설계되어야 한다.

• 브랜드 개성

기업 간의 경쟁이 심화되고 다양한 상품과 서비스가 경쟁적으로 개발됨에 따라 타 회사와 차별화되는 브랜드 이미지를 일관성 있게 구축하고 소비자 신뢰를 쌓으려는 다양한 시도의 결과 브랜드 개성이라는 단어가 널리 사용되고 있다. 브랜드 개성의 관리는 성공적인 브랜드 경영을 위해 매우 중요한 요소이다.

브랜드 개성을 구축할 때는 먼저 장기적인 형태를 설계해야 한다. 이는 장기 로드맵의 구축과 연결되며, 기업 브랜드의 방향타가 된다. 일반적으로 브랜드 개성을 설계할 때의 기준은 기업철학(이념), 소비자의 욕구 및 경쟁 환경에서의 차별화 등이다. 기업이 설계한 브랜드 개성은 단순히 제품, 광고, 패키지 등 외부적인 표현 양식에서의 가이드라인으로만 활용되어서는 안 된다. 그것은 조직 구성원의 인식 구조에 하나의 기업이 추구하는 이미지로 작용해야 한다. 그럴 때 실체가 있는 개성이 형성될 수 있다.

• 브랜드 시스템

브랜드 시스템은 브랜드의 전반에 걸쳐 통일성을 유지할 수 있도록 하는 매우 중요한 기반이다. 기업은 브랜드 개발을 가이드할 수 있는 브랜드 플랫폼을 수립하고 이를 기반으로 브랜드 개발을 추진하여야 한다. 동시에 다양한 사업부에서 브랜드 플랫폼을 최대한 활용하여 통일된 브랜드 아이덴티티를 구축할 수 있도록 브랜드 플랫폼 실현

을 위한 실행계획 매뉴얼을 작성해야 한다. 브랜드 시스템을 통해, 다양한 브랜드의 카테고리에 따라서 수직적·수평적 구조의 통일성과 일관성을 유지해야 한다.

• 브랜드 관리 체계

브랜드 경영에 있어서 브랜드 조직은 성공적인 브랜드 디자인 경영을 위해 인적자원 구조를 효율적으로 설계하고 강력한 브랜드 자산을 구축할 수 있는 시스템을 가동해야 한다.

과거의 전통적인 기업 구조에서 가장 큰 문제점 중 하나는 브랜드 경영이라는 하나의 통합적인 틀 안에서 움직이는 조직 구조가 아니었다는 것이다. 전략적 사업단위 혹은 제품의 라인 혹은 지역적 사업단위별로 인력 및 조직을 가동했다. 따라서 통합적인 이미지 구축을 위한 전사적인 인적자원 시스템보다는 독립적인 브랜드 시스템을 위한 개별적 인적자원 시스템을 가동할 수밖에 없었다. 그러나 기업 측면에서 궁극적인 기업 활동은 소비자를 대상으로 성공적인 브랜드 이미지를 구축하기 위한 노력으로 집결되며, 이를 위해 기업 차원의 통합된 브랜드 관리 시스템이 이루어져야 한다.

• 브랜드 경영자

기업 내부적으로 모든 조직과 부서 및 인적·물적 자원이 일관성을 갖추고, 외부적으로 이러한 노력이 집결되어 소비자의 인식 속에 강한 브랜드 자산이 형성되려면, 다양한 분야와 업무 영역에서 발생하는 오류와 불일치 및 갈등 등을 해결할 수 있어야 한다. 이는 특정 조직이나 부서의 장이 아니라 브랜드 관리와 관련한 최고 경영층의 수준에서 해결할 수 있는 문제이다. 따라서 이러한 의사결정자로서 '브랜드 경영자'가 필요하다.

브랜드 경영자는 기업 내의 모든 브랜드 관련 업무를 담당하며,

전사적인 관점에서 브랜드 가치를 향상시키기 위한 효율적인 업무 수행을 위해 권한을 지녀야 한다.

기업의 브랜드 정책을 효율적으로 수립·운영하려면 조직 구성원이 모두 참여해야 한다. 따라서 기업의 브랜드 이미지를 충분히 인식할 수 있는 교육 프로그램의 개발과 운영이 매우 중요하다. 브랜드 이미지 교육은 다양한 루트를 통해 이루어질 수 있다. 예를 들어, 브랜드북brand book이나 비디오, 인트라넷 등을 통해 기업의 브랜드에 대한 관심의 환기, 정보의 이해, 의식 향상을 도모할 수 있다. 아울러 브랜드 침투 이벤트나 타운미팅town meeting과 같은 직접적인 대화를 통해 전 조직원의 일체감을 창출하고 브랜드 공헌을 위한 조직원들의 동기 부여를 향상시킬 수 있다. 또한 브랜드 연수제도나 보상제도 등 임직원의 브랜드 지식 제고, 의식 향상, 행동 촉진을 유인하는 '제도 개발'을 통해서도 가능하다.

범주	항목	내용
브랜드 아이덴티티	브랜드 비전	• 기업 전체의 브랜드 전략에 대한 장기적인 비전이 설정되어 있는가? • 기업 전체의 브랜드 전략에 대한 장기적인 비전의 달성 전략이 설정되어 있는가? • 기업이 장기적으로 설정한 비전에 대해 조직 구성원은 충분히 이해하고 있는가?
	브랜드 미션	• 장기적 브랜드 전략을 수행할 브랜드 미션은 수립되었는가? • 장기적 브랜드 전략을 수행할 브랜드 미션의 달성 계획은 수립되었는가? • 장기적 브랜드 전략을 수행할 브랜드 미션에 대해 조직 구성원은 충분히 이해하고 있는가?
	CI·BI	• 기업의 장기적 브랜드 전략에 따라 CI가 개발되었는가? • CI가 장기적 브랜드 전략에 따른 일관성 있는 이이덴티티를 가지고 있는가? • 기업의 장기적 브랜드 전략에 따라 제품·서비스의 BI가 개발되었는가? • BI가 장기적 브랜드 전략에 따른 일관성 있는 이이덴티티를 가지고 있는가? • 기업의 CI·BI에 대하여 조직 구성원은 충분히 이해하고 있는가?
	브랜드 요소	• 브랜드 네임은 경쟁 브랜드에 비해 차별성을 갖는가? • 브랜드 로고는 경쟁 브랜드에 비해 차별성을 갖는가? • 브랜드 슬로건은 경쟁 브랜드에 비해 차별성을 갖는가? • 패키지는 경쟁 브랜드에 비해 차별성을 갖는가? • 브랜드 네임, 브랜드 로고, 브랜드 슬로건, 패키지는 장기적 비전에 따른 일관성을 가지고 있는가?
브랜드 포지셔닝	포지셔닝 로드맵	• 중·장기적 기업브랜드 포지셔닝 로드맵이 설계되어 있는가? • 기업 브랜드가 중, 장기적 기업 브랜드 포지셔닝 로드맵에 따라 개발되었는가? • 제품·서비스 브랜드가 중, 장기적 기업 브랜드 포지셔닝 로드맵에 따라 개발되었는가? • 기업의 포지셔닝에 대하여 조직 구성원은 충분히 이해하고 있는가?
	포지셔닝 구축	• 경쟁 브랜드에 비해 차별화된 브랜드 포지셔닝을 가지고 있는가? • 기업 브랜드와 제품·서비스 브랜드가 포지셔닝의 통일성이 있는가? • 브랜드 포지셔닝 개선을 위한 체계화된 프로세스를 가지고 있는가?
브랜드 개성	개성 구축·인지	• 기업이 추구하는 브랜드 개성이 구축되어 있는가? • 기업이 추구하는 브랜드 개성에 대해 조직 구성원들은 잘 이해하고 있는가? • 기업이 추구하는 브랜드 개성에 대해 소비자들은 잘 인지하고 있는가?
	개성 반영	• 기업이 추구하는 브랜드 개성이 개별 브랜드의 제품, 광고, 패키지, BI 등의 개발에 지침이 되도록 매뉴얼로 제작되어 있는가? • 기업이 추구하는 브랜드 개성이 개별 브랜드의 제품, 광고, 패키지, BI 등의 개발에 잘 반영되어 있는가? • 기업이 구축한 장기적 브랜드 개성에 맞는 특성이 조직의 분위기나 업무환경 등에 반영되고 있는가?
브랜드 시스템	브랜드 플랫폼	• 브랜드 개발을 가이드할 수 있는 브랜드 플랫폼이 수립되어 있는가? • 현재의 브랜드가 수립된 브랜드 플랫폼에 기반 하여 개발되었는가? • 브랜드 플랫폼의 실현을 위한 실행계획 매뉴얼이 수립되어 있는가?
	브랜드 구조	• 브랜드의 수직적 구조가 체계적인 관리 시스템에 의해 구성되었는가? • 브랜드의 수평적 구조가 체계적인 관리 시스템에 의해 구성되었는가?

범주	항목	내용
브랜드 관리	브랜드 조직	•최고경영자가 브랜드 경영에 대한 열정과 지식을 가지고 있는가? •기업 전체차원에서 브랜드 정책을 총괄하는 브랜드 매니저가 있는가? •브랜드 매니저에게 브랜드 정책과 관련한 전사적 수준의 권한이 있는가? •기업 전체 차원에서 브랜드 관리를 총괄하는 부서·인력이 있는가? •브랜드 관리를 위한 인적·물적 자원이 공식적으로 지원되는가? •브랜드 경영을 위한 공식적인 회의가 주기적으로 이루어지고 있는가? •브랜드 정책을 일관성 있게 추진할 수 있는 외부 파트너가 있는가?
	브랜드 참여	•조직 구성원들에게 브랜드 이미지를 교육하기 위한 교육 프로그램이 있는가? •조직 구성원들에게 브랜드이미지를 교육하기 위한 전담 교육 부서가 있는가? •조직 구성원들이 브랜드 전략 수립에 참여할 수 있는 행사나 이벤트가 있는가? •브랜드 전략 수립을 위해 소비자, 원료공급자, 유통업자 등 외부 인력이 참여할 　수 있는 공식적인 프로그램이 있는가?
브랜드 퍼스낼리티	평가와 피드백	•브랜드 모니터링을 위한 공식적인 소비자 조사프로그램이 있는가? •브랜드 모니터링을 위한 공식적인 조직 구성원 조사프로그램이 있는가? •경쟁 브랜드 모니터링을 위한 공식적인 조사프로그램이 있는가? •기업 전체의 브랜드 전략에 대한 단기 - 중기 - 장기 전략의 　일관성 평가 모니터링 프로그램이 있는가? •브랜드 모니터링 결과를 전사적으로 수용할 수 있도록 하는 　공식화된 절차가 있는가?
	마케팅 믹스	•제품·서비스에서 제공하는 효익이 브랜드 아이덴티티와 일관성이 있는가? •제품·서비스의 가격 설정이 브랜드 아이덴티티와 일관성이 있는가? •제품·서비스의 유통 경로가 브랜드 아이덴티티와 일관성이 있는가? •제품·서비스의 광고가 브랜드 아이덴티티와 일관성이 있는가? •제품·서비스의 홍보가 브랜드 아이덴티티와 일관성이 있는가? •기업의 홈페이지 구성이 브랜드 아이덴티티와 일관성이 있는가? •브랜드 SI를 갖추고 있는가?
	지식재산권	•브랜드에 대한 지식재산권을 확보하고 있는가? •브랜드에 대한 지식재산권 확보를 위한 자원을 확보하고 있는가?
	업무환경	•조직 구성원에게 브랜드 아이덴티티에 맞는 업무 환경을 제공하고 있는가?

4

브랜드 경영을 위한 디자인 컨설팅

브랜드 경영은 궁극적으로 높은 수준의 브랜드 자산을 구축하기 위한 관리 방안을 의미한다. 이러한 브랜드 자산은 일관된 브랜드 아이덴티티의 구축과 이를 위한 브랜드 포지셔닝, 브랜드 개성, 브랜드 시스템의 효율적인 관리를 통해 가능하다. 디자인 컨설팅 과정은 이 과정에 대한 체계적인 진단과 효율적인 운영 방안을 제안하는 것이다.

기업의 브랜드 아이덴티티는 일관된 계획 아래 실행되어야 한다. 브랜드 이미지란 한 가지 요인으로 만들어지는 것이 아니라 기업의 내·외부적인 요인과 인적·물적 자원 모두를 통해서 소비자에게 전달되는 것이기 때문이다. 브랜드 이미지는 소비자와 소통할 수 있는 여러 커뮤니케이션 경로를 통해 흐려지기도 하고 강화되기도 한다. 따라서 기업의 자산으로서의 명확하고 긍정적인 브랜드 이미지를 구축하려면 특정 부서가 아닌 전사적인 계획과 노력이 필요하다.

기업의 브랜드 아이덴티티 관리를 위한 디자인 컨설팅 과정에서는 기업이 추구해야 할 장기적인 브랜드 목표로서 브랜드 중심의 비전과 CI 및 BI의 수립 여부를 파악하여야 한다. 아울러 이러한 목표를 달성하기 위한 요소로서 시각적인 통일성(비주얼 아이덴티티), 조직 구성원의 심리적 몰입과 일관성(마인드 아이덴티티) 및 사업부별 또는 사업라인별로 일관성이 올바르게 구축되어 있는지(사업부서간 아이덴티티) 진단하고 이에 대한 방향성을 제시하여야 한다.

브랜드 경영을 위한 브랜드 포지셔닝 문제는 기업 내부의 문제와 소비자 및 경쟁 환경을 고려하는 기업 외부의 문제를 동시에 포함하고 있는 것으로 보아야 한다. 그것은 브랜드의 포지셔닝을 구축하기 위해 기업 내부에서 다루어야 할 문제가 있으며, 동시에 경쟁 브랜드의 상황을 고려하여 소비자의 인식 구조에 대해서도 관리가 필요하다는 것을 의미한다.

디자인 컨설팅을 통해, 기업의 중·장기적 브랜드 포지셔닝 로드맵이 설계되어 있는지를 검토하고, 설계된 포지셔닝이 경쟁 브랜드보다 차별화되어 있는지, 통일성이 있는지, 브랜드 포지셔닝을 위한 체

브랜드 비전	'행복'과 '건강'을 드립니다.
브랜드 미션	대한민국 통보리식품 브랜드 인지율 1위 기업

↓

전략

포지셔닝 구축 전략	개성 확립 전략	브랜드 위계 구조 확립 전략	컬러 마케팅 전략

↓

실행 계획

실행 계획 1	실행 계획 2	실행 계획 3	실행 계획 4	실행 계획 5	실행 계획 6
포지셔닝과 퍼스낼리티 개발 - 이미지 정위화	통합 패밀리 브랜드전략	패키지 동일화를 통한 아이덴티티 구축 전략	통합브랜드 슬로건과 제품 브랜드 슬로건 개인을 통한 핵심 콘셉트 구축 전략	흑색, 자색, 청색, 황색의 아이덴티티 컬러 사용을 통한 컬러마케팅	브랜드 접점관리: 패키지, 웹사이트, 홍보물, 전시관 등

브랜드 경영을 위한
디자인 개발 전략 수립의 예.

계화된 프로세스를 가지고 있는지 지침을 제공해줄 수 있어야 한다.

브랜드 개성은 경쟁 브랜드와의 차별화되는 이미지를 일관성 있게 구축하고 소비자 신뢰를 쌓을 수 있는 매우 매력적인 기법이다. 브랜드 개성 관리를 위한 디자인 컨설팅 과정은 기업 브랜드와 개별 브랜드 사이의 일치성 또 기업 브랜드의 개성와 소비자 인지 구조 내에 형성된 개성의 일치성 및 개별 브랜드 개성와 소비자 인지 구조 내에 형성된 개성의 일치성 여부를 판단하고 바람직한 방향으로 갈 수 있도록 가이드하는 것이다. 기업이 본질적 가치에 대한 스스로의 개성를 형성하고, 이를 소비자에게 일관성 있게 전달하는 과정을 거쳐 강력한 브랜드 자산을 형성할 수 있도록 유도할 수 있어야 한다.

브랜드 시스템은 특정 브랜드와 하위 브랜드가 서로 중복되거나 얽혀 있는 관계로 구성되어 있다. 브랜드 시스템 관리에 있어서 가장 중요한 것은 브랜드 시스템 요소의 일관성과 응집성이다. 디자인 컨설팅 과정에서는 고객 기업의 비즈니스와 브랜드에 대한 깊은 이해를 바탕으로 일관되고 응집력 있는 브랜드 시스템 구축을 통해 기업이 추구하는 소비자 경험을 달성할 수 있도록 해야 한다.

근본적으로 기업의 브랜드는 비즈니스 영역에서의 시대적 흐름에 입각하여, 소비자의 욕구와 이에 부응할 수 있는 경쟁우위적 요소를 바탕으로 수립된 비즈니스 전략에 근거를 둔다. 비즈니스 전략을 바탕으로 개발된 비전과 미션은 브랜드 전략을 설계하는 가이드라인을 제공한다.

이러한 브랜딩 전략은 전략적 사업단위 및 전략적 사업단위내 다양한 위계 수준의 브랜드에 일관되게 적용되고, 동시에 이러한 일관성이 다양한 매체를 통해 응집력 있게 커뮤니케이션됨으로써, 기업이 추구하는 소비자 경험을 가능케 한다.

디자인 컨설팅 과정은 이와 같은 일관되고 응집력 있는 브랜드 시스템 구축을 위해, 고객 기업의 비즈니스와 시장 상황 및 소비자 트렌드에 대한 깊이 있는 이해를 바탕으로 브랜드 전략을 개발하고 디자인을 개발하며 개발 및 커뮤니케이션 실행을 달성하도록 하는 과정이다.

CEO 디자인 경영
마인드의 중요성

급변하는 기업 경영 환경에서, 디자인의 중요성은
더욱 부각되고 있다. 디자인은 이제 더는 프로젝트
단위의 심미적 문제가 아니라 기업의 경영의
시스템적 측면에서 다루어야 할 문제이며, 이를
위해서는 높은 수준의 디자인 경영 환경 구축이
필요하다. 기존의 많은 연구는 디자인 경영의 가장
중요한 요소로서 CEO의 디자인 경영 마인드를
언급하고 있다. 하지만 아직까지 CEO의 디자인 경영
마인드를 측정하는 방법과 그것이 기업의 디자인
경영에 미치는 영향에 대한 실증 연구는 없었다.
저자는 우리나라 중소기업을 대상으로 CEO의
디자인 경영 마인드가 기업의 디자인 경영 환경
구축에 미치는 효과를 조사한 바 있다.

　　CEO의 디자인 경영 마인드는 문헌 및 전문가
조사를 거쳐 다음 6개 분야의 22개 항목으로
측정하였다.

	요소
CEO의 디자인 리더십	• CEO의 기업 디자인 철학에 대한 필요성 인식 수준 • CEO의 기업 디자인 경영 비전에 대한 필요성 인식 수준 • CEO의 중장기 디자인 경영 전략 필요성 인식 수준 • CEO의 기업 디자인 경영에 대한 관심도 수준 • CEO의 기업 목표와 디자인 목표 일치성에 대한 　중요성 인식 수준
CEO의 디자인 의사결정	• CEO의 기업내 최고 의사결정층에서의 　디자인 의사결정 조직 필요성 인식 수준 • CEO의 디자이너의 경영의사결정 참여에 대한 　필요성 인식 수준 • CEO의 기업 내 디자인챔피언 제도 운영에 대한 　중요성 인식 수준
CEO의 디자인·브랜드 정책	• CEO의 기업 디자인 정책 수립 및 운영에 대한 　필요성 인식 수준 • CEO의 기업 브랜드 정책 수립 및 운영에 대한 　필요성 인식 수준 • CEO의 디자인 중심적 전략 수립에 대한 중요성 인식 수준 • CEO의 기업 아이덴티티 프로그램 수립 및 운영에 대한 　필요성 인식 수준 • CEO의 기업 브랜드 아이덴티티 프로그램 수립 및 　운영에 대한 필요성 인식 수준
CEO의 디자인 조직 운영	• 디자인 개발에 있어서 부서 간 협동에 대한 CEO의 인식 수준 • 사내 디자이너의 디자인 재교육 필요성 인식 수준 • 사내 디자이너 이외의 직원들에 대한 디자인 마인드 　교육 필요성 인식 수준
CEO의 디자인 조직문화	• CEO의 디자인 중심적 조직문화 구축 중요성 인식 수준 • CEO의 디자인 활동 지원에 대한 중요성 인식 수준 • CEO의 기업 내 디자인 커뮤니케이션 환경 조성의 　중요성 인식 수준 • CEO의 기업 디자인 기준 결정에 대한 중요성 인식 수준
CEO의 디자인 투자	• CEO의 디자인 투자에 대한 중요성 인식 수준 • CEO의 디자인 개발 환경 투자에 대한 중요성 인식 수준

CEO의 디자인 경영 마인드 측정 척도.

아울러 문헌조사와 산업체 전문가를 대상으로 실시한
조사에서는 기업의 디자인 경영 환경 측정 척도로
11개 분야의 53개 요소를 활용하였다.

카테고리 범주 (항목 수)	측정 척도	측정 방법
디자인 전략 환경(2)	• 임원급 이상의 고위 관리직에 디자이너 임명 • 디자이너가 기업의 의사결정에 참여하는 정도	• (현재 디자이너 출신 임원 수/현재 전체 임원 수)×100 • (연간 디자인 관련 주제를 주요 내용으로 하는 임원회의 총 횟수/ 연간기준 기업의 전체 임원회의 총 횟수)×100
디자인 인식 수준 환경(5)	• 직원들이 기업의 디자인 철학을 이해하는 수준 조직 필요성 인식 수준 • 직원들이 기업의 디자인 철학에 대해 공감하는 수준인식 수준 • 직원들이 디자인 정책에 대해 이해하는 수준 • 직원들이 디자인 정책에 대해 공감하는 수준 • 직원들이 기업의 브랜드에 대해 공감하는 수준	• 직원들의 기업 디자인 철학 이해 수준 7점 리커트 척도 • 직원들의 기업 디자인 철학 공감 수준 7점 리커트 척도 • 직원들의 기업 디자인 정책 이해 수준 7점 리커트 척도 • 직원들의 기업 디자인 정책 공감 수준 7점 리커트 척도 • 직원들의 기업 브랜드 공감 수준 7점 리커트 척도
디자인 커뮤니케이션 환경(7)	• 조직 구성원들에게 브랜드 이해와 공감 강화를 위한 내부 커뮤니케이션 프로그램 운영 • 사내 디자인 관련 내용이 포함된 소식지 발행 여부 • 사내 디자인 개선 아이디어 발의의 활성화 수준 • 국내외 온/오프라인 디자인 홍보 수준 • 디자인 전시ㆍ홍보관의 운영 수준 • 디자인 관련 전시ㆍ박람회에 출품하는 정도 • 사외 기업의 이해관계자를 대상으로 한 기업의 디자인 및 브랜드 교육의 수준	• (연간 교육ㆍ워크숍 및 기타 브랜드 활동에 투자한 금액/ 전년도 매출액)×100 • (연간 디자인 전문 사내보ㆍ사내신문ㆍ뉴스레터의 제작ㆍ발행 비용/ 전체 구성원 수)×100 • (연간 디자인 관련 아이디어 접수의 총 수/전체 구성원 수)×100 • (온ㆍ오프라인 디자인 홍보 횟수/현재 전체 양산 제품 종류 총 수)×100 • (연간 전시ㆍ홍보관의 운영 비용/전년도 매출액)×100 • (지난 3년간 국내외 디자인관련 전시ㆍ박람회 출품 횟수/ 전년도 매출액)×100 • (디자인 및 브랜드 인식 강화 교육ㆍ워크숍ㆍ미팅ㆍ 회의 및 기타 브랜드 활동에 투자한 금액/전년도 매출액)×100
디자인 조직관리 환경 (5)	• 기업의 디자인 연구소를 운영하는 수준 • 기업의 디자인 부서 운영 수준 • 기업의 디자인 부서 운영 비용 • 전체 조직 구성원 수 중 디자이너 인원의 비중 • 디자이너의 이직률	• (연간 디자인 연구소 소요 비용/전년도 기업 총 비용)×100 • (디자인 부서 직원 수/전체 구성원 수)×100 • (연간기준 디자인부서 소요비용 총액/전년도 기업 총 비용)×100 • (현재 디자이너 수/전체 구성원 수)×100 • (3년간 디자이너 이직자 수/현재 디자이너 수)×100
디자인 교육 환경(6)	• 관리자를 대상으로 한 디자인 관련 워크숍ㆍ 세미나ㆍ특강ㆍ교육의 수준 • 관리자에 대한 브랜드 교육 시간 • 디자인 부서 직원 대한 디자인 관련 워크숍ㆍ 세미나ㆍ특강ㆍ교육의 수준 • 디자인 부서 이외의 직원에 대한 디자인 관련 워크숍ㆍ 세미나ㆍ특강ㆍ교육의 수준 • 디자이너의 재교육 시간 • 조직 구성원의 디자인 관련 전시회ㆍ박람회 관람의 정도	• (관리자를 대상으로 한 디자인관련 워크숍ㆍ세미나ㆍ특강ㆍ 교육 등에 투자한 금액/현재 전체 임원 수)×100 • (브랜드 인식 강화 교육ㆍ워크숍 및 기타 브랜드 활동에 투자한 금액/ 전년도 매출액)×100 • (디자인 부서의 직원을 대상으로 한 디자인 관련 워크숍ㆍ세미나ㆍ특강ㆍ 교육 등에 투자한 금액/전년도 매출액)×100 • (디자인 부서 이외의 직원을 대상으로 한 디자인 관련 워크숍ㆍ세미나ㆍ 특강ㆍ교육 등에 투자한 금액/전년도 매출액)×100 • (디자이너의 재교육 총 시간/현재 디자이너 총 수)×100 • (디자인 관련 전시회 및 박람회 관람 인원 총 수/전체 구성원 수)×100

카테고리 범주 (항목 수)	측정 척도	측정 방법
디자인 개발 환경(3)	• 디자이너의 금전적 · 비금전적 인센티브 지원의 수준 • 브랜드 강화 행위 보상제도의 운영 • 디자인 정보수집을 위한 다양한 디자인 관련 정보원의 구매 및 활용에 대한 투자 수준	• (사내 디자이너 인센티브로 지원한 금액/현재 디자이너 총 수) ×100 • (브랜드 정책 제안을 위한 내부적 모임 혹은 외부적 활동, 정책 제안 등의 과정에 지원한 총 금액/전년도 매출액) ×100 • (디자인 관련 신문 · 서적 · 잡지 · 유료정보사이트 등의 총 구매금액/ 전체 구성원 수) ×100
외부 디자인 자원 활용 환경(6)	• 신규 디자이너 채용을 위한 투자 수준 • 디자인 인턴십 프로그램의 운영 수준 • 디자인 아웃소싱 기관(디자이너)과의 장기적 관계 유지의 수준 • 외부의 디자인 전문가로부터 자문 · 고문을 받는 수준 • 국내외 디자인 관련 대학 · 연구소 와의 디자인 산학 협력 수준 • 자사 주관 디자인 관련 공모전의 운영 수준	• (신규 디자이너 채용 소요 비용/전년 인건비 총액) ×100 • (인턴십 참여자 수/전년도 매출액) ×100 • (5년 이상 관계를 유지하고 있는 업체 수/5년간 디자인 개발에 참여한 외부 디자인 전문회사 및 디자이너) 수) ×100 • (디자인 자문위원 · 고문위원의 자문비 및 고문비 총액/ 전년도 매출액) ×100 • (지난 3년간 디자인관련 대학 · 연구소와 산학협력에 투자한 비용/ 전년 디자인 R&D 투자 비용 총액) ×100 • (자사 주관 디자인공모전 시행 총 비용/전년도 매출액) ×100
디자인 프로젝트 관리 환경(3)	• 임원진의 디자인 개발 프로젝트 참여의 수준 • 디자인 개발에 있어서 구성원 참여의 부서 간 협업 수준 • 기업이 외부 디자인 전문회사(디자이너)와 협업하는 정도	• (현재 임원 중 지난 3년간 디자인 개발 프로젝트에 참여한 총 인원 수/ 현재 전체 임원 수) ×100 • (최근 진행된 1건의 신규 제품 디자인 개발 프로젝트에서 디자인 부서 이외에 참여 부서 개수/기업 내 부서의 총수) ×100 • (지난 3년간 외부 디자인 전문회사(디자이너)와의 협업 총 수 / 지난 3년간 신규 디자인 개발 총수) ×100
디자인 투자 환경(7)	• 전년도 매출액 대비 디자인 투자 비용 수준 • 전년도 매출액 대비 디자인 R&D 투자 비용 수준 • 기업이 외부 디자인 전문회사(디자이너)와의 협업에 투자하는 수준 • 브랜드 개발 및 리뉴얼의 투자 수준 • 전체 양산 제품 대비 신규 디자인 개발을 추진하는 수준 • 전체 제품 개발 건수 중 디자인 선행 제품 개발 건수 • 신제품 개발의 총 비용 대비 디자인 개발 비용의 비중	• (전년도 디자인 투자 비용 총액/전년도 매출액) ×100 • (전년도 디자인 R&D 투자 비용/전년도 매출액) ×100 • (전년도 외부 디자인 협업 투자 비용 총액/ 전년도 디자인 투자 비용 총액) ×100 • (브랜드(로고, 패키지)의 개발 및 리뉴얼에 투자한 총 비용/ 판매 브랜드 총 수) ×100 • (지난 3년간 신규 제품 디자인 개발 건수/현재 양산 제품 종류 총 수) ×100 • (지난 3년간 양산화에 성공한 신제품 개발 총 건수에서 디자인 개발이 선행된 총 건수/지난 3년간 양산화에 성공한 신제품 개발 총 건수) ×100 • (신제품 디자인 개발에 소요되는 평균 비용/신제품 개발에 소요되는 평균 비용) ×100

기업의 디자인 경영 환경 수준 측정 척도.
(자료의 집계는 2013년도 1년간 기준으로 함.)

카테고리 범주 (항목 수)	측정 척도	측정 방법
디자인 성과관리 환경 (4)	• 기업이 제품 디자인에 대해 지식재산권을 확보하고 있는 수준 • 기업이 브랜드에 대해 지식 재산권을 확보하고 있는 수준 • 국내외 디자인 관련 수상제도에서 수상하고 있는 수준 • 국내외 굿디자인 마크 획득 수준	• (현재 양산 제품 중 지식재산권 확보 제품 총 건수/현재 양산 제품 총 수)×100 • (상표권 확보 총 건수/판매 브랜드 총 수)×100 • (국내·외 디자인 공모전 수상 총 건수/전년도 매출액)×100) • (국내·외 굿디자인 마크 수상 총 건수/전년도 매출액)×100
디자인 평가 환경(5)	• 자사 제품 디자인에 대한 평가 수행의 정도 • 자사 브랜드 디자인에 대한 평가 수행의 정도 • 디자인 부서의 성과 평가와 피드백 수준 • 직원들에 대한 기업의 디자인 의식조사 및 평가 수행의 수준 • 외부 디자인 리서치의 투자 비용 정도	• (현재 양산 제품의 디자인에 대한 소비자 조사 수행 총 횟수/ 현재 전체 양산 제품 종류 총 수)×100 • (현재 판매되는 브랜드에 대한 소비자 조사 수행 총 횟수/판매 브랜드 총 수)×100 • (전년도 디자인 부서에서 수행한 신규 제품 디자인 개발 건수/ 현재 디자인 부서 직원 총수)×100 • (지난 3년간 사내 직원의 디자인 의식조사에 소요한 총 비용/전년도 디자인 투자 비용 총액)×100 • (지난 3년간 디자인 조사 비용 총액/전년도 매출액)×100
총 문항	11개 범주 53개 요소	

기업의 디자인 경영 환경 수준 측정 척도.
(자료의 집계는 2013년도 1년간 기준으로 함.)

'CEO의 디자인 경영 마인드' 수준이 '디자인 경영 환경 구축 수준'에 미치는 영향에 대한 비교 분석은 'CEO의 디자인 경영 마인드' 수준이 높은 기업과 낮은 기업의 평균값에 대하여 낮은 기업의 평균치를 기준으로 했을 때 높은 기업의 수준이 상대적으로 몇 배의 수준인지로 비교하여 이루어졌다. 'CEO의 디자인 경영 마인드' 수준이 높은 기업이 낮은 기업에 비하여 평균 2.54배의 높은 '디자인 경영 환경 구축 수준'을 나타내었다. 두 집단의 차이를 보이는 순서는 디자인 커뮤니케이션 환경이 4.57배로 가장 큰 차이를 보였고, 그다음으로 외부 디자인 자원 활용 환경, 디자인 투자 환경, 디자인 전략 환경, 디자인 성과 관리 환경, 디자인 개발 환경, 디자인 평가 환경, 디자인 인식 수준 환경, 디자인 교육 환경, 디자인 프로젝트 관리 환경 순으로 나타났다. 차이가 가장 적게 나타난 범주는 디자인 조직 관리 환경으로, 1배의 차이를 보였다.

<div style="columns">

5 — 4.57
4 — 4.23
3 — 3.06
 2.85
2 — 2.25 2.23 2.16
 1.94
 1.87
1 — 1.73
 1.00

a b c d e f g h i j k

a 디자인 커뮤니케이션 환경
b 외부 디자인 자원 활용 환경
c 디자인 투자 환경
d 디자인 전략 환경
e 디자인 성과 관리 환경
f 디자인 개발 환경
g 디자인 평가 환경
h 디자인 인식 수준 환경
i 디자인 교육 환경
j 디자인 프로젝트 관리 환경
k 디자인 조직 관리 환경

</div>

분석 결과에서 'CEO의 디자인 경영 마인드' 수준 차이에도 불구하고 기업 내부의 자체적인 디자인 인력 강화와 디자인 연구소 및 디자인 부서 운영을 위한 투자에 해당하는 '디자인 조직 관리 환경 수준'범주의 일부 요소와 임원진 등 상위 관리자층의 디자인에 대한 관심과 능력을 함양하기 위한 '디자인 교육 환경 수준' 범주의 일부 요소가 달라지지 않는 것으로 분석된 점은 현재 우리나라 중소기업의 디자인 경영이 발전하는 데 있어서 다소 아쉬운 점이라고 할 수 있다. 이는 아직 우리 기업이 내부 디자인 조직의 강화를 통해 디자인 경쟁력을 확보하기보다는 디자인 부서 수준에서

외부 아웃소싱을 통해 디자인을 관리하고 있다는 점을 보여주기 때문이다. 따라서 디자인 경영을 강화하기 위해서 기업의 CEO는 상위 관리자층에서 디자인을 관리할 수 있도록 하는 시스템을 구축하고, 자체적으로 디자인 경쟁을 강화할 수 있는 조직 환경을 구축하기 위한 노력에 더욱 관심을 기울일 필요가 있다.

좋은 디자인이야말로 좋은 비즈니스다.

토머스 왓슨 2세 전 IBM 회장

7장

비즈니스와
디자인 컨설팅

1990년대에 들어 디자인 컨설팅 산업은
세계적으로 극적인 성장을 이루었으며, 이는 특히
기업들이 디자인 컨설팅 기업을 전략적인 파트너로
인식하면서 가속화되었다. 이와 같은 디자인 컨설팅
산업의 성장 덕에 디자인 컨설팅 기업 역시 전문적
업무로서 디자인 개발 과정을 성숙시키기 위해
더 많은 노력을 기울이고 있다.
고객 기업들이 디자인 컨설팅 기업에게 진정으로
원하는 것은 무엇일까? 아마도 검증된 인적 자원의
유무가 가장 중요한 요소일 것이다. 또한 얼마나
빠른 속도로 시장 론칭을 할 수 있는지에 대한
능력도 필요할 것이다. 디자인 컨설팅 기업은
디자인 개발 과정에서 클라이언트가 원하는 욕구를
충족시킬 수 있는 프로세스를 추진해야 한다.

1

비즈니스 플랜과 디자인 개발

디자인 개발은 기업의 비즈니스 계획에서 발생하는 전략적 업무이다.
일반적으로 기업들의 신제품 개발 프로세스는 다음과 같다.

　　대기업의 경우 마케팅 부서와 내부 디자인 부서가 있기 때문에
자체적으로 디자인 개발을 수행한다. 하지만 디자인 부서나 마케팅
부서가 없는 기업은 디자인 업무를 디자인 컨설팅 기업에게 의뢰할

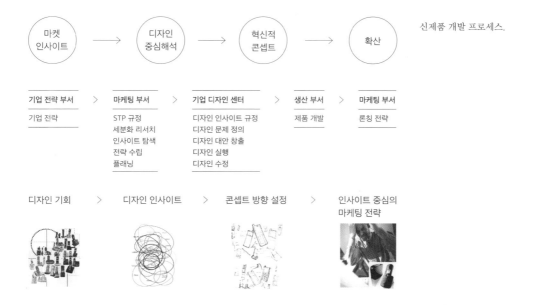

신제품 개발 프로세스.

수밖에 없다. 따라서 디자인 컨설팅 기업은 고객 기업의 디자인 개발이 본질적으로 비즈니스 계획에서의 전략과 병행하여 이루어지는 업무라는 점을 명확하게 이해하여야 한다.

디자인 컨설턴트의 역할은 클라이언트의 전략 개발 및 실행 단계에서 결합된다. 그중에서도 클라이언트의 마케팅 전략 수립 과정에서 디자인 컨설턴트가 혁신적으로 제안하는 제품 개발의 아이디어와 제품 콘셉트는 아마도 디자인 컨설팅 과정에서 가장 중요한 업무 중 하나일 것이다. 실행 가능성 평가 단계feasibility evaluation에서는 제시된 모든 대안에 대한 여러 가능성을 검토하고, 필요하다고 판단되는 모든 요소를 추출하여 결합하게 된다.

디자인 컨설턴트의 디자인 개발 과정은 고객 기업과 무관하게 진행될 수 없다. 고객 기업과의 협의를 통하여 충족해야 할 디자인안의 수준, 디자인 개발에서의 제한 사항, 평가 기준 등을 명확하게 설정한 다음 구체적인 디자인 콘셉트를 개발해야 한다.

디자인 컨설턴트가 디자인 개발을 성공적으로 추진하려면, 고객 기업이 추진하고자 하는 전략과 디자인 컨설턴트의 디자인 개발 전략이 매우 잘 융합되어야 한다. 따라서 디자인 컨설턴트의 디자인 개발 프로세스 역시 고객 기업이 수립하고 추진하는 전략에 최적화되는 방식으로 맞추어야 한다.

디자인 컨설턴트는 디자인 개발 프로세스를 진행하기 전 고객 기업에 대한 정보를 최대한 파악해야 한다. 예를 들어 고객 기업이 전사적 품질관리Total Quality Management, TQM 프로그램을 추진한다거나 디자인을 위한 6시그마Design for Six Sigma, DFSS를 수행한다거나 하는 정황을 매우 잘 이해해야만 어떠한 기준으로 업무에 대한 평가를 수행하는지, 즉 디자인 개발 결과와 제품 개발 성과의 평가와 측정을 어떤 기준으로 수행하는지를 이해할 수 있다.

제품 개발의 초기 단계는 다양한 가능성을 다각적으로 검토하는

단계이기 때문에 이 과정에서 컨설턴트가 중요한 역할을 수행할 수 있는 여지가 매우 크다. 특히 제품 개발 초기 단계에서는 불확실한 상황을 대상으로 다양한 검토가 이루어지기 때문에, 다양한 전문가가 다양한 상황을 검토하는 다학제적이고 비선형적인 특성이 드러난다.

따라서 이러한 제품 개발 초기 업무에 적절하게 대처하기 위해 디자인 컨설턴트는 다양한 전문가로 구성된 팀 작업을 해야 한다. 디자이너는 시장에서 얻은 일반적인 정보를 해석함으로써 특정한 제품 개발 콘셉트를 제안할 때 전문적이고 다양한 아이디어를 제공할 수 있다. 또한 디자이너는 단순히 아이디어를 제시하는 것만이 아니라 이를 시각화하거나 혹은 직접 견본을 제작해 아이디어를 확인할 수 있는 기회를 제공해주어야 한다. 밀턴 로제노Milton Roseneau는 이러한 제품 개발 초기 단계를 이해하는 데 유용한 모형을 제시한 바 있다.[1]

이 모형은 신제품 개발 초기에 고려해야 할 요소들을 요약하고 있다. 예를 들어 대단위의 기술 및 연구 인력을 보유하고 있는 기업은 기술지향적인 접근을 시도할 가능성이 크다. 이와는 달리 전통적으로 마케팅이 강한 기업은 아직 충족되지 않은 새로운 욕구 혹은 시장을 탐색하고 이에 대한 접근을 시도할 가능성이 크다고 할 수 있다. 기업

1
Mike Tennity,
"What Clients Want in
Consultants", *Design
Management Journal*,
Vol.14(3), 2003, pp. 10-14.

신제품 개발 아이디어 획득을
위한 퍼지프론트엔드 모델.

IDEO가 딥다이브
프로세스를 통해 개발한
쇼핑 카트.

들은 처한 배경과 상황에 따라 신제품 개발 접근법도 다르기 때문에, 디자인 컨설턴트가 신제품 개발 초기 단계에 참여하여 역할을 수행하는 것도 상당히 어려운 작업임에 틀림이 없다.

세계적으로 유명한 디자인 컨설팅 기업 중 하나인 IDEO는 딥다이브deep dive라는 기법을 통해 신제품 개발 초기의 역할을 효율적이고 성공적으로 수행해왔다. IDEO와 마찬가지로 많은 디자인 컨설팅 기업이 고객 기업의 신제품 개발 초기에 효율적으로 참여하여 성공적인 성과를 거두기 위한 독자적인 기법들을 개발하여 사용한다.

신제품 개발 초기에 설득력 있는 추진 전략을 수립하기 위해서는 아직까지는 시장성이 불확실하나 향후 경쟁우위가 될 수 있는 요소들을 탐색하게 된다. 이 과정에서 디자인 컨설턴트들은 제너럴리스트인 동시에 스페셜리스트로서의 검증된 능력을 보여주어야 한다. 즉 최고 전문가의 지위를 잃지 않으면서 앞선 디자인 개발 능력을 겸비하여 고객 기업의 성공을 리드할 수 있는 기회를 제공할 수 있어야 한다.

2

클라이언트의 관점과 디자인 개발

2
Cameron Foote,
"Thinking more like
a client", *Design
Management Journal*
Vol.14(3), 2003, pp. 43-47.

클라이언트를 위한 디자인 개발에 성공하려면 클라이언트와 가능한
한 많은 시간을 보낼 수 있어야 한다. 가능하다면 일정 기간 고객 기
업에 출근하여 업무를 처리하는 것도 바람직한 방법이 될 수 있다. 이
러한 과정을 거쳐 클라이언트는 디자인 컨설팅 기업이 자사의 문제
와 기회를 명확하게 파악하고 있다는 확신을 줄 수 있어야 한다. 더불
어 프로젝트를 성공적으로 이끌려면 디자인 개발에 대한 다음과 같은
클라이언트의 관점을 충분히 이해할 수 있어야 한다.[2]

리스크에 대한 관점

일반적으로 디자인 개발을 의뢰하는 고객에게 디자인 개발 과정은 의
문에 쌓인 과정일 수밖에 없다. 대부분의 고객 기업은 디자인 개발 과
정에 어떠한 내용들이 포함되는지를 잘 알지 못한다. 고객 기업이 디
자인 개발 과정의 내용들을 잘 이해하지 못하는 경우, 불확실한 정보
로 디자인 개발에 대한 불안을 느끼기 마련이다.

　일반적으로 고객 기업이 비용을 지불하고 얻는 재화와 용역서비
스 중에서 디자인은 반대급부의 명확성과 구체성이 상대적으로 떨어
지는 특성을 지닌다. 그것은 디자인 개발이 주관성이 강한 업무이며,
아울러 성과에 대한 평가를 계량적으로 측정하기도 어렵기 때문이다.

따라서 상대적으로 많은 프로젝트가 주어진 예산의 범위 안에서 결정되기 마련이다.

디자인 개발 과정은 이처럼 고객 기업에게 불확실성에 따른 불안을 유발하는 특성이 있기 때문에 디자인 컨설턴트는 디자인 개발 과정에서 포함될 업무 내용과 예상되는 개발 결과를 명확하게 설계하고, 이를 고객 기업의 담당자에게 충분히 이해시킴으로써 고객 기업의 리스크 인식을 잠식시켜야 한다.

디자인에 대한 관점

고객 기업은 디자인 컨설턴트의 전문성과 능력을 얻기 위해 비용을 지불한다. 다른 비즈니스 영역과 마찬가지로 디자인 컨설턴트는 고객 기업이 직접 수행할 수 없거나 혹은 직접 하기를 원하지 않는 업무를 수행한다. 따라서 고객 기업은 디자이너의 능력을 믿는 동시에 디자인 컨설턴트가 자신들의 비즈니스를 잘못 이해하는 등의 실수를 유발할지도 모른다는 염려도 그만큼 크다.

많은 경우 디자인 컨설턴트는 고객 기업의 비즈니스를 전체적으로 이해하지 않고 개발 대상이 되는 제품 자체의 디자인 개발에만 몰두함으로써, 비즈니스 아이템을 발굴하고자 하는 고객 기업의 목표에 접근하지 못하는 경우가 있다. 따라서 디자인 컨설턴트는 고객 기업의 비즈니스 목표 - 마케팅 목표 - 커뮤니케이션 목표 - 디자인 개발 목표 등 고객 기업의 개발 과정을 고려하여 그 결과가 기업 경영 전략과 병행할 수 있도록 해야 한다.

고객 기업은 심미적인 디자인보다는 비즈니스 아이템을 찾고자 하는데, 이러한 현상 때문에 많은 경우 좋은 디자인보다는 나쁜 디자인을 선택하며, 또한 이렇게 선택된 디자인이 시장에서 큰 성공을 거두기도 한다. 고객 기업으로서는 시장에서의 성과가 좋은 결과 중심

의 디자인을 좋은 디자인으로 생각한다는 것을 디자인 컨설턴트는 항상 염두에 두어야 한다.

서비스에 대한 관점

디자이너는 특성상 디자인의 완성도를 위해 마지막까지 디자인을 수정하고 변경하고 개선시키는 과정을 끊임없이 반복한다. 이러한 과정을 통해서 좋은 디자인이 탄생한다. 그러나 클라이언트에게 이러한 반복 과정은 생소할 수밖에 없다. 클라이언트는 흔히 처음 제시된 안이 매우 흡족하거나 혹은 빠른 시간 안에 디자인안을 제시했을 때 일반적으로 좋은 서비스를 받았다고 느낀다. 그렇지 못할 경우 프로젝트가 제대로 진행되지 못하고 있다고 느끼거나 시간을 낭비한다고 느끼게 된다. 따라서 완성도가 떨어지는 시제품을 보여주기보다는 잘 디자인된 디자인안을 보여주는 것이 훨씬 바람직하다.

　디자인 프로젝트에 대한 만족도는 디자인뿐 아니라 개발 과정에서 고객 기업이 디자인 컨설턴트로부터 느끼는 감정까지 포괄적인 요소에 의해 결정된다. 개인적인 접촉, 세부적인 업무 등을 통해 인간 대 인간으로 느끼는 감정적 영역이 프로젝트 성공에 매우 중요하다. 클라이언트는 디자인 개선을 위해 가미된 미묘한 디자인의 변화를 잘 알아채지는 못하더라도 누구와 함께 일하는 것이 더 좋은지에 대해서는 매우 잘 그리고 빠르게 판단할 수 있다. 원활한 커뮤니케이션과 부드러운 업무 진행에서 우호적인 느낌을 줄 수 있도록 매우 세심한 주의를 기울여야 한다. 고객 기업은 인간적으로 친해진 컨설턴트에게는 매우 관대해도, 그렇지 못한 컨설턴트에게는 매우 엄격한 것이 일반적이다.

예산에 대한 관점

고객 기업이 예산에 대해서 갖는 관점은 디자인 컨설턴트의 관점과는 확연히 다르다. 또한 고객 기업은 반드시 적은 예산으로 많은 결과를 얻으려고 노력하는 것도 아니다. 그들은 정확히 어떤 일이 진행되며 그에 따라 얼마만큼의 비용이 소요되는지 정확히 알고 싶어 하는 것이다. 대부분 디자인 개발 과정에 소요되는 비용은 정확하게 산정하기기 어렵다. 따라서 예산의 쓰임에 대해서는 고객 기업에게 대략적으로 설명하기 마련이고, 이러한 과정에서 많은 고객 기업은 디자인 비용에 대해 오해할 가능성이 크다. 사실 클라이언트는 디자인 개발에서 소요되는 비용에 대한 지식이 없기 마련이다. 디자인 프로젝트 협상 과정에서 일부 디자이너는 그들이 필요하다고 생각하는 업무마다 비용을 할당하여 고객 기업과 협상하는 반면, 일부 디자이너들은 비용의 세부 쓰임새에 대한 협의를 하지 않고 대략적인 비용을 산정하는 등 디자인 비용의 선정 과정도 일반화된 방법이 없기 때문에, 오해 가능성이 더욱 크다.

이유야 무엇이든 예산과 실제 비용의 차이는 디자인 컨설턴트가 그 원인을 명확하게 설명하기 어려운 부분이다. 어떤 경우에는 명확하지 못한 협약 내용 때문에 디자인 업무가 늘어나면서 적자가 발생하기도 하고, 어떤 경우에는 디자인 개발 과정에서 추가적인 비용 청구를 하기 위해 프로젝트 초기에 디자인 비용을 원가로 설정하는 경우도 있다. "가장 성공적인 프로젝트는 초기의 예상을 벗어나지 않는 경우이다."라는 격언처럼 프로젝트 초기에 명확하게 설정되지 못한 예산은 이후 클라이언트와 디자인 컨설턴트 사이에 문제를 일으키는 매우 중요한 원인이 된다. 아울러 디자인 개발 과정에서의 예산 변동 요청은 고객 기업에게도 상당히 많은 소모적 업무를 유발시킴으로써 관계를 악화시킬 가능성이 크다. 따라서 디자인 개발 초기에서 명확한 예산 설정은 매우 중요한 일이라 할 수 있다.

3

비즈니스 환경과 디자인 개발

디자인 컨설팅은 거시적인 관점에서 고객 기업의 비즈니스 환경에 대한 이해를 바탕으로 이루어져야 한다. 디자인 개발은 단순히 디자인의 조형적인 결과물을 도출하는 것이 아니라 기업이 추진하는 비즈니스 전략의 추진체로서의 역할을 수행할 수 있는 비즈니스 아이템을 개발하는 것이다.

단일 제품에 대한 디자인 개발은 이를 둘러싸고 있는 다양한 비즈니스 환경에 대한 이해를 필요로 한다. 디자인 개발을 시작하기 전에 기업 자체의 혁신 환경, 기업의 경쟁 전략 환경, 기업 외부의 거시적 환경, 제품 자체의 상황 및 제품 개발과 관련된 기업 내외부의 제약조건 등을 파악해야 한다.

기업 경영 환경과 디자인 개발

디자인 개발은 기업이 처한 경영 환경과 매우 밀접하게 관련이 있다. 일반적으로 기업은 혁신 성향에 따라 선도기업, 조기 후발기업, 후발기업, 후기 진출기업, 후기기업 등으로 구분된다.

시장 선도기업은 시장을 개척했거나 조기 진입에 성공한 기업을 말한다. 이들 기업은 지배적인 시장점유율 유지가 목표이며, 전체 시장의 확대와 반복 구매의 유도를 추구한다. 시장 선도 기업은 일반적

으로 초기 시장이나 경쟁 기업이 진입하지 못한 시장을 개척하고 있기 때문에 해당 분야에 대한 경쟁 우위를 확보하며, 따라서 이들 기업이 새로운 시장을 형성하기 마련이다. 새로운 시장의 형성이란 제품의 형태, 기능, 구조, 가격, 디자인 등을 주도적으로 결정하며, 이에 따라 특정 제품 혹은 서비스의 형태를 규정하고 이에 대한 소비 방법과 소비자층을 형성해가는 것을 의미한다.

새로운 시장을 개척한 애플의 아이폰.

이에 비해 후발기업은 선도기업이 개척한 시장의 위험성을 충분히 검토하고 안정적인 방법으로 시장에 진입하는 기업들이다. 시기에 따라 조금 이른 시기에 진입하는 조기 후발기업과 이보다는 비교적 늦게 해당 산업의 후반부에 진입하는 후발기업으로 구분할 수 있다. 후기기업은 산업의 발전단계상 가장 늦게 시장에 진입하는 기업으로, 이 시기에 선도 기업들은 이미 새로운 시장을 개척하기도 한다.

이러한 기업의 혁신 성향은 디자인 개발에 대한 기업의 관점을 서로 상이하게 하는 아주 중요한 요인이 된다. 일반적으로 선도기업은 새로운 시장개척에 따른 시장 우위를 목표로, 현재의 시장보다는 미래 시장에서의 지배력을 강화하기 위해 장기적으로 신기술 및 신제품 개발 등에 많은 투자를 하기 마련이다. 아울러 기존에 존재하지 않는 새로운 영역의 시장에서 활동할 가능성이 높기 때문에, 아직 소비자에게 제품의 가격과 디자인 등에 대한 고정관념이 없어 디자인 개발의 자유도가 비교적 높은 상태이다. 시장선도 기업은 일반적으로 자본력이 우수하고 브랜드 가치가 높은 기업들로, 장기적인 안목과 미래의 시장 지배력을 강화시킨다는 측면에서 디자이너 중심의 크리에이티브 전략을 선택할 가능성이 높다.

이와는 반대로 후기 진출에 가까운 기업일수록 새로운 시장을 개척하기보다는 이미 개발된 안정적인 시장에 진출함으로써, 기술개발과 같은 투자 비용을 최소화한다. 이들은 기존 제품의 단점과 약점을 보완하는 전략을 취하며, 가격경쟁력을 주요 전략 수단으로 활용한

다. 이들 기업은 현재의 제품에 대한 장단점을 보완하는 단기적인 전략을 취하기 때문에 소비자 조사 혹은 경쟁 환경 조사 등을 통해 틈새 시장을 개척한다. 즉 현재 시장에서의 가능성을 탐색하며, 조사 결과를 바탕으로 빠른 투자 자본 회수를 위한 디자인 개발을 선호한다.

기업의 혁신 성향은 디자인 컨설팅 과정에서 반드시 고려해야 할 요소이다. 기업이 미래 시장의 지배력을 강화하기 위한 위치에 있다면 디자이너는 직관적이고 감각적인 크리에이티브 중심의 디자인을 개발할 수 있다. 하지만 현재 시장에서의 경쟁우위를 차지하는 것이 목표인 기업을 위한 디자인 개발이라면, 소비자와 경쟁 환경 조사 및 이를 바탕으로 한 틈새시장 개척과 이에 잘 부응하는 디자인 개발이 추진될 수 있다.

디자인 차별화 전략 사례.
기존 박스형에서 원형으로
차별화하여 아이덴티티를
구축한 제너럴일렉트릭의
전기자동차 충전스탠드(위)
그리고 기존의 컴퓨터
외장하드와 달리 업라이트
형태로 차별화하여
사용 공간을 최소화한
웨스턴디지털의
마이북my book(아래).

기업 경쟁전략과 디자인 개발

기업의 디자인 개발에는 기업 경영 전략-기업 마케팅 전략-기업 경쟁 전략-디자인 개발 전략의 수직적 위계에 대한 검토가 선행되어야 한다. 마이클 포터Michael Porter는 기업이 취할 수 있는 본원적 경쟁 전략을 원가우위 전략, 차별화 전략, 집중화 전략 등 세 가지로 구분하고 있다. 원가우위 전략은 비용 요소를 철저히 통제하고 기업의 가치사슬을 최대한 효율화함으로써 경쟁력을 확보하는 전략이다. 차별화 전략은 고객이 가치가 있다고 생각하는 요소를 제품이나 서비스에 반영하여 경쟁자의 제품과 차별화하여 고객 충성도를 확보하고 이를 통해 가격 프리미엄이나 매출 증대를 꾀하는 전략이다. 마지막으로 집중화 전략은 주요 시장과는 다른 특성을 가지고 있는 틈새시장을 대상으로 고객의 욕구를 원가우위 혹은 차별화 전략을 통해 충족시키는 전략이다.

디자인 개발은 이와 같은 기업의 경쟁 전략과 함께 맞물려 움직

여야 한다. 기업이 원가우위 전략을 취할 경우, 디자인 개발은 재료, 제조 공정, 유통 비용 등을 최소화할 수 있는 비용 우위적 관점에서 진행되어야 한다.

기업이 차별화 전략을 시행하려면 기업적 측면과 소비자 측면 등 다양한 요소를 고려해야 한다. 기업적 측면의 경우 디자인 개발을 통해 기술, 브랜드 전략, 다각화 전략 등을 취할 수 있으며, 소비자 측면의 경우 상품 차별화, 사용성 개선, 유지·폐기 방법의 개선, 소비자 환경 변화 등을 통해 경쟁차별화 전략과 보조를 맞출 수 있다.

범주	항목	내용	범주	항목	내용
기업적 측면	기술	• 혁신적 기술의 탑재	사용자 측면	상품 차별화	• 형태의 차별화 • 구조의 차별화 • 재질의 차별화 • 컬러의 차별화 • 질감의 차별화 • 사용 방식·순서의 차별화 • 오감(소리, 향기)의 차별화
	브랜드 전략	• 기업 철학의 반영 • 브랜드 이미지 일치화 • 마케팅 콘셉트의 반영			
	비용 절감	• 생산 비용의 절감 • 재료 구입 비용의 절감 • 생산 시간의 절감 • 유통 비용의 절감 • 디스플레이 비용의 절감 • 애프터서비스 비용의 절감		사용성 개선	• 사용 편의성 증가 • 사용자의 이해 향상
				유지 및 폐기 방법	• 매장 디스플레이 차별화 • 보관 방법의 차별화 • 폐기 방법의 차별화
환경적 측면	거시적 환경 반영	• 사회적 이슈 반영 • 문화적 트렌드 반영		소비자 환경 변화 반영	• 타깃층의 변화 • 달라진 욕구의 반영 • 사용자경험 서비스 추가 • 사용 비용의 절감
	다각화 전략 추구	• 다른 사용 소구 • 다른 사용 소구 • 다른 사용 소구			
	시너지 효과 추구	• 다른 제품과 결합 • 다른 제품과의 조화 • 환경 내의 조화			

디자인 개발 과정의 차별화 전략.

기업 외부환경과 디자인 개발

정치, 경제, 사회, 문화 등 외부 환경은 기업의 정책과 전략 등과 함께 디자인 개발에 큰 영향을 미친다. 따라서 디자인 컨설팅을 위한 디자인 개발 과정에서도 기업의 외부 환경을 철저히 이해해야 한다.

정치적 환경의 발전은 기업의 마케팅 의사결정에 매우 큰 영향을 미친다. 정치적 환경은 사회내의 다양한 조직과 개인의 활동에 영향을 미친다. 또한 기업 활동은 독점거래 및 공정거래에 관한 법률, 소비자보호법, 유통법규 등 정부 혹은 공공기관에 의한 규제를 받기도 한다. 따라서 디자인 컨설팅 과정에서는 기업의 비즈니스에 영향을 미치는 다양한 법적·정치적 환경과 관련된 법규의 중요성을 인지하고, 법적 환경과 관련이 있는 자료들을 면밀히 분석해야 한다.

경제적 환경 또한 기업의 비즈니스와 디자인 개발에 많은 영향을 미친다. 시장은 그것을 구성하는 기본 단위인 사람뿐 아니라 이를 바탕으로 한 구매력을 필요로 한다. 구매력은 현재의 소득, 가격, 저축 등에 의해서 결정되는데, 경제적 환경은 바로 이런 소비자의 구매력과 지출 패턴에 영향을 미친다. 산업이 발달한 대부분의 나라나 지역의 경우 매우 다양한 종류의 제품들이 존재한다. 디자인 개발 과정에서는 소비자들의 소득 추세와 소비자들의 소비 패턴에 대한 이해에도 귀를 기울여야 한다.

사회·문화적 변화는 많은 기업에게 기회와 위협을 제공한다. 사회·문화적 조류는 라이프스타일의 변화로 나타나는데, 기업은 이러한 변화에 따라 다양한 측면에서 전략을 수정한다. 디자인 개발 과정에서 사회·문화적 환경을 통하여 라이프스타일의 변화를 읽어내고 이것이 의미하는 바를 토대로 미래의 추세를 예측할 수 있어야 한다.

기술적 환경은 현재 인간의 생활에 가장 큰 영향을 미치는 것 중 하나이다. 새로운 기술의 도입은 새로운 시장을 창조해냄으로써 기업에게 새로운 수요를 창출해주기 때문에 매우 중요하다. 디자인 컨설

턴트는 기술적 환경의 변화를 잘 인식하여 변화의 추세를 예측함으로써 새로운 디자인 개발에 있어서 부가가치를 창출할 수 있는 기회로 활용할 수 있어야 한다.

정치, 경제, 사회, 문화 등 기업 외부의 거시적 환경에 대한 이해는 장기적이고 미래지향적인 관점에서 현재 고객 기업이 추진하고 있는 디자인 정책의 옳고 그름을 판단하는 데 매우 중요한 역할을 한다. 거시적 환경의 흐름 속에서 미래의 상황을 예측하고, 이를 바탕으로 고객 기업의 디자인 정책에 대한 타당성을 검토할 수 있다. 고객 기업의 장기적인 디자인 전략 수립과 함께 디자인 개발이 이루어질 때, 고객 기업에게 유익한 디자인 컨설팅 결과를 도출할 수 있다.

정치적	무장 이슬람 세력의 증가 중국의 인도양을 통한 안전한 오일 수송로 확보에 대한 열망의 증가와 인도 및 미국의 방해 북한의 핵 확산 의지 증가와 미국 및 타 국가들의 방해 테러 위험의 증가와 일부 국가의 국수주의 강화
환경적	수력자원의 부족과 물 고갈 생활폐기물 감소에 대한 전 지구적인 관심의 증가 지구 온난화의 가속화 기름 및 천연자원의 고갈 가속화
사회적	새로운 가족군의 등장과 새로운 직업 패턴의 증가 건강에 대한 관심의 증가 선진국의 인구노령화 저개발 국가의 인구 폭발 새로운 인구 패턴의 생성과 구매력 증가
기술적	나노 및 바이오기술의 급성장 신소재의 개발 및 활성화 로보틱스의 증가 디지털 미디어의 증가와 활성화
경제적	가계 가처분소득의 증가와 중가의 기대수준 증가 경제적 호황 혹은 불황 빈부격차의 증가 베이비붐 세대의 퇴직 증가

PEST 분석을 통한 거시적 환경분석 결과 도출의 사례.

제품 환경과 디자인 개발

사람과 마찬가지로 제품에도 도입기-성장기-성숙기-쇠퇴기라는 일정한 수명 주기가 있는데, 이를 제품수명주기product life cycle라 한다. 제품수명주기는 현재 시장에서 제품이 어느 위치에 와 있으며, 이에 따라 기업과 소비자가 어떠한 기준으로 제품을 생산하고 소비하는지에 대한 전반적인 사항을 이해하는 데 매우 중요한 지표가 된다. 그러므로 제품수명주기와 같은 제품 환경을 이해하는 것은 디자인 개발 과정에 있어 매우 중요한 의미를 지닌다.

도입기introduction는 신제품이 시장에 소개되는 시기이므로 제품의 가격과 이윤율이 높음에도 제품 광고비의 과다한 지출 및 판매량의 부진 그리고 높은 개발비 등으로 기업의 위험 또한 높다.

성장기growth에 접어들면, 제품에 대한 수요가 점점 증가함에 따라 시장 규모가 확대되고 제조 원가가 하락하여 기업의 이윤율이 증가한다. 이와 더불어 기업의 위험이 현격하게 줄어든다.

성숙기maturity에는 높은 수익성으로 인하여 새로운 기업이 시장에 속속 진입하기 시작하고 수요가 포화 상태로 접어들면서 가격의 인하를 통한 경쟁이 시작된다. 따라서 이 시기는 경쟁력이 약한 기업이 도태되는 위험한 시기이다.

쇠퇴기decline에 접어들면, 제품의 판매량이 급격히 줄어들고 이윤이 하락하며 기존의 제품은 시대에 뒤떨어진 상품으로 전락한다.

제품수명주기는 기업 경영 전략과 마케팅 전략에 매우 중요한 의미를 지니며, 디자인 전략도 이에 따라 움직일 수밖에 없다.

도입기에는 급격한 사회 변화 등으로 새로운 기술과 새로운 라이프스타일이 등장하게 됨에 따라 새로운 제품이 출현하게 된다. 일반적으로 새로운 제품은 기존 제품이 충족하지 못하던 소비자의 욕구를 새로운 기술을 통해 구현하는 역할을 한다.

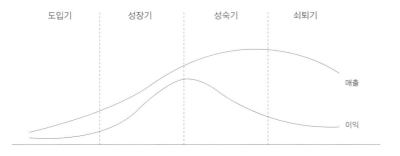

도입기　　　성장기　　　성숙기　　　쇠퇴기　　　　　　제품수명주기.

매출

이익

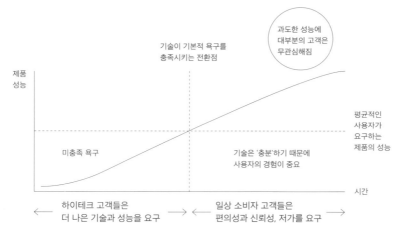

소비자 욕구와
기술적 만족도의 관계.

과도한 성능에
대부분의 고객은
무관심해짐

기술이 기본적 욕구를
충족시키는 전환점

제품
성능

평균적인
사용자가
요구하는
제품의 성능

미충족 욕구

기술은 '충분'하기 때문에
사용자의 경험이 중요

시간

← 하이테크 고객들은
더 나은 기술과 성능을 요구 → ← 일상 소비자 고객들은
편의성과 신뢰성, 저가를 요구 →

성장기에 접어들면, 도입기에 진출한 선도 기업과 더불어 경쟁 기업
이 증가하게 되고, 가격경쟁과 시장 확대가 이루어지면서 본격적으로
차별화 전략이 진행된다.

　성숙 단계에 접어들면, 경쟁과 소비는 포화 상태에 이르게 되고,
제품 자체보다는 제품의 가치, 상징성 등과 같이 소비자의 가치와 라
이프스타일을 표현해줄 수 있는 의미를 소비하게 된다. 이 시기에는
소비자가 느끼는 기술적 진보에 대한 한계체감만족도는 떨어지기 마

련이다. 즉 대부분의 소비자는 일정 수준 이상의 기술적 발전이 이루어지면, 그 이상의 기술적 발전을 통해 얻는 만족감에 대해서는 무관심해진다. 따라서 이 시기에 접어들면 브랜드와 디자인의 가치가 더욱 중요하게 부각된다.

쇠퇴기에 접어들면, 소비자는 새로운 용도, 새로운 타깃, 새로운 기능을 가진 제품을 요구하며, 이에 따라 새로운 제품군이 출현한다.

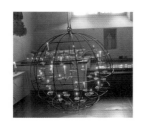 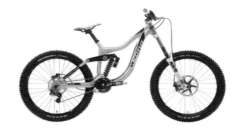

어둠을 밝히던 기능에서 분위기용 소품으로 바뀐 양초와 운송수단에서 레저용으로 기능이 바뀐 MTB.

이와 같은 제품수명주기 환경은 디자인 컨설팅 과정에서 반드시 이해해야 할 중요한 요소이다. 제품수명주기를 이해하는 것이 기업의 경영과 마케팅 전략과 일관된 디자인 개발 전략을 수행할 수 있는 기반이 되기 때문이다.

혁신을 기반으로 하는 도입기에는 일반적으로 새로운 기술이 새로운 시장을 개척함에 따라 디자인의 초점도 혁신 기술을 최대한 어필할 수 있는 보완적 역할에 맞추어야 한다. 이에 따라 엔지니어링, 인간공학 등 기술 중심의 디자인 개발 프로세스가 적용된다.

성장기에는 기업들이 차별화를 바탕으로 한 경쟁 전략을 취함에 따라 디자인 개발 과정에 있어서도 소비자 분석, 경쟁 환경 분석 등과 같이 데이터 중심의 분석적인 기법을 바탕으로 차별화 전략을 수립하고 디자인 개발을 추진한다.

	단계의 사회적 현상	주요 관련자	엔드유저의 구매 초점	엔드유저의 구매 효익	디자인 프로세스의 특성
도입기 혁신 단계	• 급격한 사회의 변화 • 신기술의 출현 • 새로운 라이프스타일 출현 • 경쟁이 없음 • 신제품의 출현	엔지니어	신기술	새로운 도구	과학
성장기 경쟁 단계	• 경쟁 브랜드의 증가 • 타깃 소비자층이 명확해짐 • 가격이 저렴해짐 • 타깃 소비자층이 중산층으로 이동 • 제품 기술의 진보	마케터	차별화	차별화	마케팅
성숙기 아이덴티티 단계	• 시장 포화 상태의 강화 • 다양한 소비자층의 증가 • 다양한 제품군(저,중고가 등) • 기능적 욕구에서 심미적 욕구로 원래의 기능이 다른 기능으로 대체	브랜드 매니저	브랜드 성장 가치	지위의 반영	기호성
쇠퇴기 이미지 단계	• 변화된 사회적 트렌드의 반영 • 새로운 콘셉트로의 제품 변화 • 사회 변화의 수용	사회학자 문화· 인류학자	자신의 스타일 추구	재미	심미성

제품 수명 주기와
디자인 프로세스의 특성.

성숙기에는 제품 자체의 소비보다는 제품이 지닌 의미와 상징적 가치의 소비가 증가해 브랜드와 아이덴티티가 중요해진다. 따라서 디자인 개발에 있어서도 디자인을 통해 의미와 가치, 상징성이 포함되도록 아이덴티티 중심, 감성 중심의 디자인 전략이 필요하다.

　쇠퇴기에 접어들면 일반적으로 제품이 시장에서 철수하게 되나 디자인 개발을 통해 기존의 용도와는 다른 새로운 콘셉트와 소비 대상으로 재도약할 필요가 있다. 새로운 라이프스타일의 출현에 따라 기존 제품의 특성, 용도, 타깃 소비자 등에 대한 새로운 해석을 통해 변화된 제품을 선보여야 한다.

	디자인의 초점	디자인 접근법의 초점	관련 디자인 접근법	관련 디자인 리서치기법
혁신 단계	기술을 바탕으로 한 혁신	기술 중심	• 과학적 디자인 • 인간공학적 디자인 • 혁신적 디자인	• 엔지니어링 시뮬레이션 • 에르고노믹스 • 연합 R&D
경쟁 단계	차별화를 바탕으로 한 경쟁우위의 달성	데이터 중심	• 전략적 디자인 • 분석적 디자인 • 소비자 참여 디자인	• 경쟁 제품 분석 탐색 • SD·포지셔닝·세분화·SWOT 분석 • 경험·태도와 사용·사용성 인식·사용 테스트
아이덴티티 단계	강력한 아이덴티티 구축을 통한 브랜드 가치 정립	아이덴티티중 심	• 아이덴티티 디자인 • 인간중심 디자인 • 감성 디자인	• 비주얼 매핑 연구 • 커뮤니케이션 연구 • 아이덴티티 분석 • 개성 분석
이미지 단계	감성적 욕구 충족을 위한 다양한 스타일링 변화 시도	심미성 중심	• 크리에이티브 디자인 • 예술적 디자인 • 심미적 디자인	• 생활 맥락·에스노그래픽 연구·전문가 인터뷰· 행동 연구·집단 연구·휴먼 팩터 연구 • 라이프스타일 리서치 • 인체계측학 • 시넥티스

제품수명주기와 관련된
디자인 리서치 기법.

비즈니스 제약 조건과 디자인 개발

피터 블로흐Peter H. Bloch는 디자인 개발 과정에서 다양한 비즈니스의
제약 조건을 고려해야 한다고 주장한다. 일반적으로 디자인은 디자
이너가 개발하고 경영자가 승인하는 일련의 비즈니스 목표와 제약에
대한 결과라고 할 수 있다. 그러므로 디자인 컨설턴트는 고객 기업의
비즈니스 목표와 이를 실현하기 위한 제약 조건을 명확히 검토해야
한다. 디자인 개발 과정에서 고려해야 할 목표와 제약 조건이 늘어나
는 만큼 디자인 프로세스는 복잡해진다. 이러한 목표와 제약 조건에
대한 검토가 충분히 이루어지지 않은 상태에서 추진된 디자인은 성공
을 기대하기가 더욱 어려워진다.

• 성과 목표와의 제약

많은 디자인 프로젝트에서 도달하고자 하는 성과 목표는 제일 중요한 제약조건이라 할 수 있다. 디자인 개발은 타깃 시장과 유통업자가 원하는 성과 수준을 고려해야 한다. 물론 제품의 심미적 성과는 기본적으로 전제해야 할 가장 중요한 성과 목표 중 하나라 할 수 있다. 사용자의 감성을 자극할 수 있는 디자인이 아니라면, 디자인 개발은 본질적으로 지켜야 할 필수 성과 목표를 간과한 것이라 할 수 있다.

심미성 이외에 디자인 개발에서 고려해야 할 성과 목표는 아주 다양하다. 기업은 안전성, 편리성, 사용성, 내구성 등 제품에 대한 품질을 추구한다. 이러한 성과 목표는 디자인 개발 과정에서 성과 목표를 달성시키기 위한 제약 조건으로 작용한다. 이러한 제약 조건에 대한 검토를 위해 재료, 컬러, 후가공 등과 같은 다양한 기술적, 공학적 지식이 필요하다.

• 인간공학적 제약

인간공학에서는 인간과 인간이 만들어 사용하는 모든 요소들을 인간-기계 시스템으로 이해하며, 인간 중심의 디자인을 통하여 이 시스템의 최적화를 목표로 한다. 또한 인간공학은 다양성을 추구하는 학문이다. 이 세상에 똑같은 인간은 단 한 사람도 존재하지 않는다. 체격, 생김새, 능력, 행동, 생각, 가치관 등이 매우 다양하기 때문에 이러한 다양한 인간의 특성을 고려하여 시스템을 디자인함으로써 편리성, 안전성, 효율성, 만족도의 제고를 도모하며 삶의 가치를 향상시키기 위해 노력해야 한다.

인간공학 디자인은 사용자 중심의 설계를 원칙으로 한다. 즉 인간의 특성을 고려하는 디자인이 되도록 하는 것이다. 인간공학 자체는 디자인이 아니지만 인간공학은 디자인을 위한 도구이자 수단이다. 근원적으로 디자인의 역사와 인간공학의 역사는 같은 곳에서 시작되

었다. 인간공학적 디자인의 성공은 디자인 프로세스에 인간공학적 사고, 연구 방법, 기준을 얼마나 잘 반영시키느냐에 달려 있다.

　　인간공학은 디자인 개발에서 빠뜨릴 수 없는 매우 중요한 성과 목표이자 디자인 개발에 대한 제약조건이며, 안전, 사용 효과, 편안함을 극대화시킬 수 있도록 타깃 사용자의 능력과 제품을 연결시키는 것을 의미한다. 인간공학적 요구는 무게, 구조, 모양 같은 특성에 영향을 미쳐 제품의 디자인에 직접적인 영향력을 미치기도 한다.

　　현대에 들어 마케팅 관리자 및 디자이너는 사용의 편리성을 놓고 경쟁함으로써 인간공학적 측면에 점점 비중을 높이고 있다. 여기에서 이상적인 제품은 가장 아름다운 것이 아니라는 것이 분명해진다. 많은 경우 이상적인 제품은 그 형태가 가장 알기 쉽고 사용하기에 편리한 제품일 것이다. 예를 들어 가위의 손잡이 구멍은 사용자에게 그들이 손가락을 어디에 둘 것인가를 보여줌으로써 올바르게 사용하도록 유도한다. 더욱 복잡한 제품이라면 컨트롤에 대한 피드백과 매핑이 필요하다. 그 한 예가 벤츠의 파워시트 컨트롤인데 그것은 파워시트 컨트롤이 시트 형태로 되어 있기 때문에 자연적으로 사용맵을 제공한다. 인간공학에 대한 부적절한 고려는 소비자의 불만족을 초래할 수 있기 때문에 디자이너는 제품의 형태를 개발할 때 이러한 요인들을 염두에 두어야 한다.

인간공학 디자인을
강조하는 메타페이스의
디자인 사례.

• 생산과 비용 제약

생산 과정과 제조 비용 역시 디자인 개발에 매우 큰 영향을 미친다. 보통 경영자는 디자이너에게 목표 비용 안에서 효과적으로 생산할 수 있는 제품을 개발하도록 요구한다. 디자이너는 제조 재원과 목표 비용 같은 제약 조건의 범위를 충족시킬 수 있는 재료, 구조 등을 고려해야 한다.

예를 들어, 생산과 목표 비용에 따른 제약조건에 따라, 재료를 변경하거나 구조를 바꾸거나 제조 방식 및 생산 방식을 변경하는 등의 대안을 선택함으로써 생산과 비용의 제약조건을 충족시킬 수 있다. 일반적으로 고객 기업이 제시하는 생산과 비용의 제약조건은 디자이너에게 디자인의 가능한 범위에 대한 제약을 의미하나, 이러한 비용 제약에 대한 검토가 이루어지지 않을 경우 디자인 개발은 실패로 돌아갈 가능성이 크다.

• 법적 제약

디자이너가 당면하는 모든 제약들 중에서 가장 탄력적이지 못한 제약이 법적인 제약이다. 다른 제약 조건들은 상황에 따라서 얻어낼 것과 포기할 것에 대한 상쇄 관계가 있을 수 있으나 법적인 제약 조건에는 이러한 상쇄나 타협이 존재할 수 없다. 예를 들어, 패키지 식품의 경우에는 식품의약품안전청의 지침에 따라야 하며, 자동차의 경우 경주용 차라면 대회조직위원회로부터 차체 규정에 따른 디자인 인가를 받아야 한다.

최근 들어 대부분의 국가가 제품 개발에 있어서 지속가능성 및 친환경과 관련된 규제를 강화하는 추세이다. 지속가능성이란 1980년대 이후 전 지구적 차원의 환경 이슈와 맞물려 등장한 개념이다. 이는 인간이 발휘하는 지속가능한 활동을 지칭하는 의미로 해석되며, 1987년 세계환경개발위원회는 「우리의 미래」라는 보고서에서 공식적으

로 다음과 같이 정의하였다. "지속가능성이란 미래 세대의 필요를 충족시킬 수 있는 가능성을 보존하면서 현 세대의 필요를 충족시키는 개발이다." 전체적인 세상의 맥락은 지속가능성을 추구하는 방향으로 흐르고 있지만, 현실적으로 지속가능성을 실현하는 지속가능 디자인은 당장의 비용, 현 시스템과 프로세스 혁신에 대한 두려움 등으로 인해 외면당하고 있는 것이 사실이다. 그러나 지속가능 디자인은 더 이상 선택의 문제로 남아 있지 않을 것이다. 많은 나라가 계속해서 지속가능성과 관련된 규제를 강화해가고 있기 때문이다. 특히 디자인에서 중요한 컬러, 재료, 후가공의 문제는 더 이상 형태와 심미성의 문제로만 남지 않는다. 지속가능성의 문제에 적극적으로 대처해가야 할 요소이다. 이에 따라 디자인에서도 지속가능성의 문제와 관련하여 자연 추출물을 기반으로 한 안전한 소재나 포름알데히드와 프탈레이트가 없는 공정을 거친 소재의 사용을 확대하고 있다.

법적인 제약과 관련된 문제를 외부적으로 강요되는 것으로 해석하여 수동적으로 대처하는 기업도 많지만, 제품의 신용과 관계된 문제이기 때문에 미래의 기업은 디자인 개발 과정에서 이를 매우 적극적으로 검토해야 한다.

• 마케팅 프로그램 제약

마케팅 프로그램 제약은 기업의 마케팅 전략에서 기인하며, 디자인 개발에도 매우 큰 영향을 미친다. 기업의 마케팅 전략 중 유통전략을 예로 들어 보자. 제품의 보관, 관리, 수송 등 유통전략에 맞는 디자인 개발이 이루어져야 한다. 아울러 매장에서 제품을 진열·전시·판매하는 과정에서 제품의 구조와 형태가 충분히 소비자에게 어필해야 한다면, 디자인 개발 과정에서 이러한 정책들을 충분히 고려할 수 있어야 한다. 예를 들어 소매점의 보관 및 진열 공간을 최소화시키기 위한 유통 전략을 추진해야 한다면, 제품 자체의 형태를 모듈화하거나 현장에서 조립할 수 있도록 설계함으로써 유통 전략의 실행과 보조를 맞출 수 있다.

아울러 기업의 브랜드 전략은 디자인 개발 과정에도 크게 영향을 끼친다. 기업이 추진하고 있는 브랜드 전략에서 수립한 브랜드의 비전과 가치, 포지셔닝 등에 따라 디자인 개발의 범위와 폭은 제약을 받기 마련이다. 일반적으로 제품의 디자인도 큰 관점에서 보면 기업의 브랜드 전략과 커뮤니케이션 전략에 속한다고 볼 수 있다.

트리플 인지구조를 적용해 포장, 유통, 재고, 디스플레이 비용을 최소화한 삼성의 모비우스 모니터.
(2007년 IDEA 수상)

• 디자이너·디자인팀의 제약

기본적으로 디자이너는 현재의 소비자가 받아들이고 있는 감성과 스타일보다는 더 높은 수준의 영향력을 모색해야 한다. 아울러 고객 기업의 인하우스 디자이너·디자인팀이 과거에 수행했던 프로젝트의 결과와는 달라야 한다는 기본적인 제약 조건이 존재한다. 이러한 제약 조건은 디자인 프로세스를 다소 복잡하게 하는 경향이 있으나 디자인 개발 과정에서 매우 비중 있게 여겨야 한다.

디자이너의 제약에는 무수히 많은 상쇄적 관계가 존재한다. 이 과정에서 디자인 개발은 많은 상쇄적 관계의 조율을 통해 복잡·다양한 제약 조건에 대한 균형을 맞추는 작업이어야 한다. 이러한 상쇄 관

계는 함부로 고려되어서도 안 되며, 또한 디자이너 단독의 관심사로 해결해서도 안 된다. 예들 들어 자동차를 디자인하는 과정에서 디자이너가 계기판의 외관을 심미적으로 개선하기 위해서 시각적으로 매력적인 패턴으로 교체했을 때, 개선된 계기판을 운전자가 직감적으로 식별하지 못한다면 목숨을 잃거나 천문학적인 책임소송의 비용을 감당해야 할 일이 생길 수 있다. 디자이너는 이러한 상쇄관계에 대한 궁극적인 책임을 지고 있다. 따라서 디자이너는 디자인 과정에 대한 다양한 제약 조건의 상호 작용이 어떤 결과를 초래하는지 매우 신중하게 검토해야 한다.

세계 각국의
우수 디자인 선정 제도

개최 국가	명칭	주최 기관	분야	주요 전시품
네덜란드	Good Industrial Design Award	우수산업디자인재단	제품디자인	전자제품, 가구, 스포츠용품, 생활용품 등
노르웨이	Award for Design Excellence	노르웨이 디자인카운슬	제품디자인, 텍스타일 등 5개	전기스토브, LN-WDA항공기 CI, 의자, 술병 디자인 등
대만	Good Design Product Selection	대만해외무역개발 협의회	제품, 그래픽	가구, 가전, 주방용품, 그래픽디자인, 패키지 등
대한민국	우수산업 디자인(GD) 상품 선정제	산업자원부(한국 디자인진흥원 주관)	제품, 포장, 환경, 캐릭터, 상품 디자인	전기, 전자, 통신기기, 아동, 교육, 사무기기, 포장, 환경 조형 및 시설물, 캐릭터 등
덴마크	The Danish Design Prize	덴마크디자인센터	제품디자인	지하철 선전탑, 락우 환경파렛트, 레고 장난감, 우표 시리즈 등
독일	Design Plus	메쎄 프랑크푸르트	소비재 제품	주방용품, 아웃도어용품 등 소비재
독일	iF Design Awards	인더스트리포럼, 디자인 하노버	제품, 소프트웨어	제품, 소비재 제품, 가전제품 등
독일	Reddot Award	베스트팔렌 디자인센터	제품(11카테고리)	산업용 기계, 로봇, 주방용품, 전자제품, 전시 장비 등
독일	The Design Award of the Federal Republic of Germany	독일 디자인카운슬	제품	가구, 주방용품, 유아용품, 아웃도어용품 등
미국	IDEA (Industrial Design Excellence Awards)	IDSA 《비즈니스위크》 공동	제품, 패키지, 소프트웨어, 콘셉트, 연구 프로젝트 등	전자제품, 통신기기, 주방용품, 레저용품, 산업용기기 등
벨기에	Prijzen Henry Van de Valde	벨기에개인사업가 협회	가구, 제품	가구, 전자제품, 생활용품 등
스웨덴	Excellent Swedish Design	스웨덴 공예디자인협회	가구, 제품 등 6개	의자, SWE-DISH 인공위성 추적시스템, 일렉트로룩스 청소기, 모터보트, 수축식 다목적 공간가구, 주방용품 등

개최 국가	명칭	주최 기관	분야	주요 전시품
스페인	National Design Prizes	BCD 재단, 스페인과학기술부	기업, 디자이너	장식용품, 섬유, 주방용품, 산업용기기, 스포츠용품 등
싱가포르	Singapore Design Award	싱가포르 무역개발부	제품, 그래픽, 패키지디자인	라디오, 주방용품, 의료용품, 서적, 팬시용품, 장식용품 등
오스트레일리아	Australian Design Awards	오스트레일리아 디자인협의회	산업디자인, 엔지니어링, 소프트웨어일렉트로닉, 가구 디자인 등	의료기구, 가정용 안전전기용품, 산업용기기, 뮤직 박스, 스포츠용품, 자전거, 컴퓨터기기 등
영국	D&AD Awards (Yellow Pencil)	영국 디자인& 아트디렉션	광고, 그래픽	TV 및 영화 광고, 공예, 그래픽, 뮤직비디오, 라디오 광고, 일러스트
영국	IDEA (International Design Effectiveness Awards)	영국디자인경영협회	제품, 인쇄, 인테리어, 전시, 미디어, 디자인 경영, 패키지	영국제과의 빵포장, NHS, CI, GVX 다리미, 오리엔트 호텔 홈페이지, 리처드슨셰필드 가위 등
이탈리아	Golden Compass Award	이탈리아디자이너 협회	제품, 서비스, 제품과 그래픽디자인 연구 등	가구, 의료용 장비, 장난감, 생활용품 등
일본	Good Design Awards	JIDPO	제품(4개 부문), 건축, 환경	시디, 라디오, 카세트, 레코더, 손목시계, 전자조리기, 엔터테인먼트 로봇, 전자바이올린 등
캐나다	National Post Design Exchange Awards	디자인익스체인지 (캐나다 디자인 진흥기관)	제품 디자인 전반, 설비, 미디어	가구, 전자제품, 주방용품, 의료용품, 환경용품 등
프랑스	Observeur Du Design	산업디자인진흥청	제품디자인	완구, 운동용품, 자동차, 향수 및 화장품 등
핀란드	Pro Finnish Design Prize	핀란드디자인포럼	제품디자인, 소비재	목재가구, 의료용품, 레저용품, 노인용품 등

디자인은 문화를 만든다. 문화는 가치를 형성한다.
가치는 미래를 결정한다.

로버트 피터스 서클디자인 대표

8장

조직문화 혁신과
디자인 컨설팅

역사적인 측면에서 보면 고객 기업은 심미성과
스타일링의 목적을 위해 디자인 컨설턴트와의
관계를 유지해왔다. 그 후 디자인 컨설턴트를
소비자와 그들의 충족되지 못한 욕구를 이해하며
이러한 욕구를 제품과 서비스에 적극적으로
반영하는 탁월한 능력을 소유하고 있는 전문가라고
판단하는 경향이 나타났고, 이에 따라 많은 기업이
디자인 컨설팅 서비스를 더 많이 활용하게 되었다.
그러나 기업의 경영 환경이 글로벌화되고 경쟁이
가속화됨에 따라 기업은 이제 생존을 위해 전통적인
기업 경영 방식과는 달리 '혁신'을 최우선 과제로
두고 있으며, 혁신적 기업 경영을 위해 가장 먼저
혁신적 조직문화로의 체질 개선을 추구하고
있다. 이러한 과정에서 많은 기업은 디자인
컨설턴트야말로 혁신적 조직문화를 이루는 데
가장 적합한 파트너라고 인식하기 시작했다.
따라서 현대의 디자인 컨설턴트는 클라이언트의
혁신적 조직문화를 선도하는 전략적 컨설팅
서비스를 제공하는 것을 화두로 삼아야 한다.

1

혁신과 디자인

톰 페터스[1]를 위시한 많은 학자는 디자이너야말로 혁신의 전문가라고 주장한다. 디자인 컨설턴트는 디자인을 개발하는 과정에서뿐 아니라 업무를 추진하는 프로젝트 과정에서도 혁신을 유도할 수 있는 특성들을 보여 준다. 예를 들어 다학제적인 프로젝트팀을 구성하여 운영한다거나 기업의 관료주의적 위계를 파괴하고 수평적 팀 운영을 한다거나 하는 것들은 혁신을 유도하는 디자인 컨설턴트의 업무 특성 중 하나이다. 디자인 컨설턴트가 이러한 혁신적 업무 프로세스를 자연스럽게 고객 기업에 노출시킴에 따라 고객 기업의 문화도 혁신적으로 변화될 수 있다. 이것은 디자인 컨설턴트가 고객 기업과의 관계를 더욱 포괄적이고 심도 있게 유지하는 기회로 작용하게 된다.

혁신가로서의 디자이너

현대의 기업에서 혁신은 기업의 생존과 성장 그리고 번영을 책임질 가장 중요한 요소로 간주되고 있다. 그렇다면 이러한 기업의 혁신을 추진하는 데 있어서 도움을 줄 수 있는 사람이 있다면 누구일까? 지난 반세기 동안 기업은 새로운 경영 트렌드가 등장할 때마다 경영 컨설팅 그룹에게 도움을 청해왔다. 그러나 이제 경영 컨설팅 그룹의 역할만으로 혁신을 추진하기 어려운 시대가 도래하였다.

[1]

Peters, Tom., *Re-imagine!*, London: Dorling Kindersley, 2003.

기업들이 혁신을 위해 자신들의 능력을 잠가놓은 열쇠를 풀어야 한다고 가정할 때, 경영 컨설팅과 디자인 컨설팅의 차이는 풀어야 할 방법을 분석하는 것과 자물쇠에 직접 열쇠를 놓고 돌리는 것의 차이라고 말할 수 있다. 즉 경영에서 하고 있는 전통적인 분석적 접근 이후로 본질적으로 창의적이고 소비자 중심적인 디자인 방법론이 중요하게 부각된다고 할 수 있다.

역사적으로 보면 디자인이 기업 경영에 있어서 중요한 열쇠의 역할을 수행했던 마지막 시기는 1940년대 후반이다. 이때는 헨리 드레이퍼스가 AT&T의 아이콘을 디자인했고, 레이먼드 로위가 《타임》의 표지에 올랐던 시기였다. 이 시기의 디자인은 고객 기업의 마케팅, 판매 및 브랜딩 등에 포괄적으로 공헌하는 강력한 수단이었다.

이러한 디자인의 힘은 애플 아이맥이나 폭스바겐 뉴비틀의 사례에서 볼 수 있듯이 여전히 유지되고 있다. 그러나 기업 혁신에 비중 있는 영향을 미치지는 못했다. 근본적으로 디자이너는 기업의 혁신을 수행하는 데 있어서 매우 적정한 자원이다. 그 이유를 톰 켈리Tom Kelly는 다섯 가지로 제시하였다.

• 혁신적 프로세스로서의 디자인

경영 컨설턴트의 접근법과 디자인 컨설턴트의 접근법에는 주요한 차이가 있다. 경영 컨설턴트는 일반적인 경영 실무를 통해 혁신에 접근하고, 디자인 컨설턴트는 제품에 대한 구체적인 지식을 바탕으로 혁신에 접근한다. 잘 알려진 경영 컨설팅 기업은 '어떻게 조직구조가 전략에 영향을 미치는가?' 혹은 '어떻게 조직의 시스템적 구조가 조직의 변화를 유발시킬 수 있을 것인가?' 등과 같은 문제에 대해 전문적으로 경력을 쌓아온 제너럴리스트라고 할 수 있다. 경영 컨설턴트는 기업들이 혁신에 대한 관심이 높아짐에 따라 기업의 혁신 과정에 대한 참여 정도가 점차 높아가고 있으며, 그들은 혁신이라는 주제에 맞

추어 전통적으로 추구해왔던 시스템, 구조, 전략 등에 대한 지식체계의 일반론을 구체적 해결안으로 도출하는 역할을 담당하고 있다. 이것은 혁신을 경영 컨설팅의 지향점으로 삼고 있음을 의미한다.

디자이너는 이와 다르다. 디자인 개발이라는 업무 자체가 본질적으로 혁신을 다루는 것이기 때문에, 디자이너에게는 구체적 해결안을 바탕으로 일반론을 도출하는 경우가 많다. 디자인 매니저는 디자인 개발 프로그램을 진행할 때 쌓은 수많은 경험을 통해 혁신에 적용할 수 있는 광범위한 실무적 지식들을 겸비하고 있다.

디자인 개발에서의 광범위한 경험은 무엇이 실행 가능하고, 무엇이 실행 불가능한지에 대한 감각적인 지식체계를 구축할 수 있게 해준다. 이러한 지식체계는 제품이나 서비스의 범주를 재정의하고 새로운 기회를 탐색하는 데 매우 중요한 역할을 수행한다. 예를 들어, 디자인 개발 과정에서 유발되고 해결되는 다음과 같은 다양한 질문은 기업의 혁신을 위한 프로세스로 작용할 수 있다.

- 요즘 어린이들이 왜 과거에 비해 낚시를
 더 많이 가게 되었는가?
- 전기자동차에 대해 소비자들이 원하는 새로운 욕구는 무엇인가?
- 어떻게 위급상황에서 고장 나지 않고 쉽게 사용할 수 있는
 구명기술을 개발할 것인가?
- 사람들은 어떻게 MP3를 사용하기를 원하고,
 기존 기술을 여기에 어떻게 적용할 수 있는가?
- 어떻게 혁신 프로세스를 강화함으로써 사용자들이 우리에게
 아직 한 번도 이야기하지 않은 욕구를 충족시킬 수 있을 것인가?
- 현재 사용 중인 대형마트 쇼핑카트의 문제점은 무엇이고,
 이를 어떻게 개선할 수 있을 것인가?

실제로 IDEO나 프록디자인 같은 세계적인 디자인 기업은 디자인이 기업 혁신 전략 자원이라는 인식을 확대시킴으로써 단순한 디자인 개발에 머무르지 않고 고객 기업의 혁신을 지원하는 전략적 업무 수행을 강화해가고 있다.

• 혁신 요소에 대한 디자이너의 지각

디자인의 역할이 과거의 디자인 개발이라는 좁은 영역에서 벗어나 앞서 제시한 문제들에 대한 해결 방법을 찾아가는 식으로 확대됨에 따라 디자인 컨설턴트는 점차 전략적 혁신과 관련된 요소들을 직접적으로 다루게 되었다. 예를 들어 IDEO와 같은 기업은 그들의 디자인 개발 업무를 다음과 같이 더 포괄적인 비즈니스 욕구를 해결하는 것으로 맞추어가고 있다.

- 브랜드 아이덴티티의 강화
- 저원가 경쟁자에 대한 진입장벽
- 새로운 기술들의 영향력
- 국제 시장에서의 성공의 확대
- 혁신적 조직문화의 안착과 확산

이러한 문제에 대한 답을 찾아가는 과정에서 디자이너는 혁신의 요소에 대한 구체적인 지식을 축적한다. 미국의 경우 하버드대학교나 버클리대학교 등 많은 대학의 MBA 과정에서 디자인 출신자나 디자인 실무자들이 교육을 통해 경영 용어와 지식을 습득하고 있으며, 국내에서도 이러한 추세는 점차 늘어가고 있다. 이러한 과정은 디자이너가 이미 디자인 개발 경험을 통해 축척해온 실질적인 혁신 요소에 대한 지식체계를 경영적 사고로 풀어내는 선구적 역할을 수행하는 과정이 될 것이다.

• 추상적 혁신 개념에 대한 디자이너의 시각화 능력

경영 컨설팅 프로젝트를 수행하는 과정에서는 일반적으로 컨설팅 결과를 설명하고, 결과에 따른 제안 사항들을 제시하고, 아울러 의사결정자를 설득하기 위하여 광대한 양의 보고서를 작성한다.

이러한 보고서의 내용은 언어적이고 추상적이기 때문에 시각화된 자료에 비해 이해와 설득의 효과가 훨씬 낮다. 일반적으로 시각적인 자료는 언어적 자료에 비해 이해와 설득의 효과가 매우 높다. 따라서 의사결정자를 설득할 때는 방대한 양의 보고서보다는 워킹프로토타입이나, 비디오 자료, 쌍방향 시뮬레이션 자료와 같은 시각화된 자료가 훨씬 더 효과적이다.

만약 특정 기업을 대상으로 예산에 대한 통제권을 쥐고 있는 의사결정자를 설득해야 할 필요가 있을 경우 차트나 그래프가 제시되어 있는 보고서보다는 설명하고자 하는 아이디어가 포함된 모델이나 프로토타입을 사용하는 경우가 훨씬 더 효과적일 수 있다.

이처럼 디자이너는 추상적이고 모호한 개념을 시각화함으로써 혁신을 좀 더 구체적으로 접근할 수 있게 하는 장점을 지니고 있다고 할 수 있다.

• 관찰 전문가로서의 디자이너

위에서 언급한 시각화가 커뮤니케이션과 설득에 있어서 효과적이라고 한다면, 디자이너들이 가장 잘 사용하고 잘 훈련받은 기법 중 하나인 관찰observation은 특정한 아이디어에 대한 정보 제공과 자극의 역할을 수행하는 매우 좋은 방법이다. 관찰을 통한 이점은 우선 초기 정보를 왜곡하는 필터링 과정이 없다는 것이며, 따라서 조직의 위계수준에 따라 적절하게 왜곡되거나 변환된 정보를 접하게 되는 잘못된 상황이 일어날 가능성이 매우 낮다는 것이다. 일반적으로 디자인 개발을 위한 관찰 과정은 사용자의 실제 사용 상황에서 이루어진다. 이 경

우 관찰을 수행하는 관찰자는 자료 수집 과정에서 자료나 정보를 왜곡할 필요가 없으며, 결과적으로 수집된 자료의 높은 객관성을 유지할 수 있게 해준다.

도로시 레너드Dorothy Leonard는《하버드 비즈니스 리뷰》에 발표한 「감정이입을 통한 빛나는 혁신sparking innovation through empathic design」이라는 논문에서 사용자 관찰의 영향력을 제시한 바 있다. 실제로 사용자 관찰은 기업이 혁신을 위한 가장 정확하고 올바른 방향을 제시해줄 수 있는 기회임에는 틀림이 없으나, 많은 기업들이 이의 효율성을 알면서도 혁신을 위한 사용자 관찰에 대해서는 아직도 인색한 게 사실이다. 혁신을 추진하기 위해 최고의 전문가를 찾는다면 그것은 디자이너 집단이라고 할 수 있다.

● 우연한 기회의 산실로서의 디자인 기업
로빈슨과 스턴은 저서『기업창의성Corporate Creativity』을 통해 혁신은 우연한 기회serendipity의 여지를 통해서 이루어진다고 하였다. 우연한 기회란 '특정한 지식의 학습 과정에서 발생하는 우연한 사건이 이를 충

'우연한 기회'를 통해
개발된 3M의 포스트잇.

분히 이해하고 활용할 수 있는 사람에게 이루어져서 번뜩이는 아이디어로 도출되는 기회'라고 할 수 있다. 조직의 우연한 기회는 조직 내의 개인적 사고나 집단적 브레인스토밍 등 양적인 행위뿐 아니라, 지식과 통찰력의 지속적이고 적극적인 공유를 통해 이루어진다. 디자인 기업의 조직문화 혹은 물리적 환경은 로빈슨과 스턴이 이야기한 '우연한 기회'의 여지를 가장 많이 지니고 있는 형태라 할 수 있다.

'우연한 기회'의 사례로 3M의 포스트잇을 꼽을 수 있다. 당시 3M의 제품사업부에 근무하던 아서 프라이는 1974년 실패작으로 몰려 있던 새로운 접착물질에 새로운 가능성을 제시하였다. 그는 예배를 보던 도중 찬송가에 끼워 두었던 쪽지들이 갑자기 우르르 떨어지는 것을 보고, 접착제는 절대 떨어지지 않아야 한다는 고정관념을 깨고 '임시로 붙였다가 깨끗하게 떼어지는 접착제'의 개념으로 새로운 상품 개발 가능성을 제안하였다. 우연한 기회를 통해 혁신적인 상품을 만들게 된 대표적인 사례이다.

2

조직혁신과 디자인 컨설팅

디자인 컨설턴트의 역할은 고객 기업에 심미적 공헌을 하는 것에 그치지 않고 능동적이고 전략적인 공헌을 하는 것으로 변화해가고 있다. 1세대 디자인 컨설턴트의 역할을 심미적 공헌으로, 2세대의 역할을 전략적 공헌으로 본다면, 이제 3세대 디자인 컨설턴트의 역할은 '조직문화의 변화'를 위한 파트너라 할 수 있다.[2] 최근 연구에 따르면 디자인 컨설턴트는 기업문화를 혁신적으로 변화시키는 데 있어서 촉매자의 역할을 수행한다고 간주되고 있다.

2
Jessica Feldman and John Boult, "Third-generation design consultancies: Designing culture for innovation", *Design Management Journal*, Vol.16(1), 2005, pp. 40-47.

3
Schein, E., "The Corporate Culture Survival Guide", San Francisco: Jossey Bass, 1999.

조직문화의 3단계

조직문화란 한 조직을 다른 조직과 구별시키는 '구성원의 공통적 가치시스템'을 말한다. 조직 유효성 창출은 기업이 접한 내외부 환경, 경영자원, 조직구조, 조직문화가 일치할 때 가능하다. 따라서 조직문화의 중요성을 인식하고, 이에 적합한 경영 전략을 세움으로써 성과 창출에 기여할 수 있다.

조직문화의 개념을 정립한 대표적인 학자인 에드거 샤인Edgar Shein에 따르면 조직문화는 세 개의 인지단계로 이루어진다. 이 요소는 창조물, 가치관, 기본전제이다.[3]

창조물artifacts이란 '눈으로 볼 수 있는 물질적·상징적 인공물'로

4
Thornbery, J.,
"Living Culture", London:
Random House Business
Books, 23, 2003.

'조직에 대한 인상과 표면적인 조직문화의 특성을 형성'한다. 예를 들어 회사의 로고를 비롯해서 실내 인테리어, 시스템, 제도, 프로세스 등이 이에 해당한다.

가치관espoused values은 '조직 구성원이 일반적으로 인식하는 행동지침'으로 전략, 목표, 철학 등을 바탕으로 기업의 창조물을 지배한다. 이러한 가치관은 기업이 계속 유지하고자 하지만 때로는 변화된 목적을 위해 바뀌기도 하며 항상 기업의 핵심가치와 일치하지는 않는다.[4]

기본전제basic underlying assumption는 조직 구성원이 너무나 '당연하게 생각하는 선의식적preconscious 가치'로 설립자의 경영철학, 신념, 가치를 인식하는 구성원의 무의식적인 태도 등이다. 이것은 지각 및 사고 형성에 영향을 주는 중요한 요소이다.

샤인은 조직문화의 변화를 유발하는 가장 성공적인 방법으로 기업의 비즈니스 목표 달성에 대한 강조를 꼽았다. 이는 조직문화의 변화가 직접적인 변화를 요구하도록 하는 경영 컨설턴트를 활용하는 것보다는 새로운 제품 혹은 서비스의 개발을 통해 기업의 성과 목표를 달성할 수 있도록 디자인 컨설턴트를 활용하는 것이 더 바람직한 방법이라는 점을 의미한다. 디자인 컨설턴트는 스스로의 혁신적 프로세스를 모델링하여 고객 기업으로 하여금 컨설턴트 자체의 문화적 속성이나 가치 혹은 방법론들을 스며들도록 할 수 있다.

조직문화 형성의 인지 과정.

조직문화의 변화 과정

조직문화의 변화는 세 단계를 거쳐 발생하는데 이는 변화를 위한 동기, 학습 그리고 내면화이다.

• 변화를 위한 동기

변화를 위한 동기는 세 가지의 과정을 거쳐 생성된다. 먼저 심리적 안정성의 문제에 기인하여 기업의 생존 욕구에 의해 수반되는 현재 상황의 불일치에 대한 인식으로부터 출발한다.

불일치disconfirmation란 '변화를 위한 지적인 준비 상태'라 할 수 있다. 이는 조직의 구성원들이 현재의 업무 방법으로는 더 이상 원하는

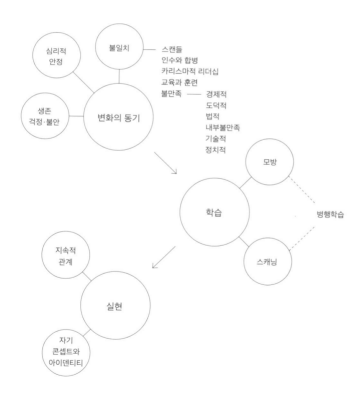

조직문화 변화의 단계.
출처 | Edgar Schein, 1999.

5

Senn, L., Childress, J.,
"The Secrets of Reshaping
Culture", www.sdlcg.com/
sdlsite/Articles/secrets_
reshape.htm.6.

목표를 달성할 수 없다고 인식하는 데서 출발한다. 예를 들어 부서 간 팀 작업의 활용에 대한 욕구가 높아지는 조직에서는 만약 조직의 구성원이 이런 작업에 반대하는 성향이 있다면 괴리된 부서 작업을 팀 협동 작업으로 변화시키기는 어려울 것이다.

일단 불일치가 존재하게 되면, 이를 해결하기 위한 추진력이 생성되기 마련이다. 그러나 조직의 환경이 불안정하거나 미래의 불확실성이 높은 상황이라면, 구성원에게 불일치를 해결하기 위한 변화를 설득하기란 매우 어려운 일이 된다. 그러므로 변화에 대한 욕구를 생성시키는 것은 조직 구성원이 작업할 수 있는 안전한 환경을 만드는 것과 균형을 유지해야 한다. 새로운 생각은 개념화하기는 어려운 일이다. 따라서 새로운 방법을 직접 시도하기보다는 선험적 테스트 과정을 거치는 것이 바람직하다고 할 수 있다. 이러한 문제는 다음에 기술할 병행적 학습parallel learning과 잘 어울린다.

일단 조직의 구성원이 기업의 생존 욕구에 대한 책임을 느낌에 따라 변화의 필요성을 인식하게 되고, 동시에 그렇게 하는 것이 안전하다고 여기게 되면 그다음으로 학습의 과정이 일어나게 된다.

• 학습
미국 캘리포니아주 롱비치에 있는 센들레이컨설팅그룹Senn-Delaney Leadership Consulting Group의 래리 센Larry Senn과 존 차일드레스John Childress에 따르면 변화의 목적을 위한 교육적인 욕구는 단순히 강의나 세미나를 통해서 해결되지 않는다고 한다.5 조직문화와 그동안의 업무 습관을 동시에 바꾸려면 '직관적이고 개인적인 경험'이 필요하다. 이에 대해 샤인은 이러한 목적을 달성하기 위한 방법으로 두 가지의 체계가 존재한다고 제시하였다. 그중 하나는 검토와 시행착오인데, 이는 실행 가능한 솔루션이 발견될 때까지 지속적으로 실험을 계속해가는 방법이다. 또 다른 방법은 모방과 확인으로, 이는 역할모델을 사용하여

하나의 솔루션이 다른 상황에서도 성공적으로 사용될 수 있는지에 대한 확인 과정으로 이루어진다. 모방과 확인 방법은 '직관적이고 개인적인 경험'이라는 측면에서도 매우 잘 융합된다고 볼 수 있는데, 이는 디자인 컨설턴트가 조직문화 변화의 촉매가 되는 문제에 따른 역할모델이 될 수 있음을 의미한다고 할 수 있다.

센과 차일드레스는 조직 구성원은 소비자 중심적인 경향이 강하다고 말한다. 제품을 개선하기 위한 목적으로서의 디자인 컨설팅 역시 사용자 혹은 소비자에 초점을 두고 있다. 고객여정기법customer journey(사용자가 유·무형적인 접촉을 통해 제품 혹은 브랜드 등의 접촉 시점에서의 사실을 기록하는 기법 중 하나)이나 사용자중심리서치user-centered research와 같이 컨설팅 과정에서 사용하는 기법은 제품 개발자로 하여금 제품의 소비자 혹은 사용자의 관점에서 볼 수 있도록 도와줄 수 있으며, 궁극적으로 기업으로 하여금 태도와 행동의 변화를 유발시킬 수 있도록 촉진하는 역할을 수행한다.

팀 중심의 학습 또한 이러한 노력에 도움이 될 수 있다. 센과 차일드레스는 팀 중심의 학습이 동료로 하여금 새로운 아이디어와 행동을 그들 스스로 장려함으로써 조직문화의 변화 과정을 가속화한다고 제시하였다. 샤인은 "조직문화적 가정이 그룹 내에 뿌리내려 있다."고 보고 팀을 함께 훈련시키는 것이 "새로운 규칙과 새로운 가정"이 함께 만들어지는 과정이라고 하였다. 병행학습 또한 집단 학습 프로세스에 도움이 될 수 있다.

병행학습은 모방 모델이나 시행착오 모델 모두에서 사용할 수 있다. 이 두 가지 모델 모두에서 테스트 그룹이나 테스트 부서는 기업의 나머지 그룹이나 부서와 분리된다. 이들을 기업 본부의 관리 대상에서 제외해 자유로운 활동을 보장하여 문화적 압력과 기대로부터 해방시킴으로서 변화에 대한 실험에 도전하는 데 더 많은 권리를 보장하는 것이다. 일반적으로 조직 경영의 통제권 안에 있는 사람들은 대

개 기업의 통제력이 그들에게 영향을 미치고 있다는 점을 잘 인식하지 못하기 때문에 객관적인 평가를 내리기가 어렵다. 아울러 특정 기업의 조직문화에 대한 경험이 없는 사람들도 신뢰도 높은 평가를 수행하기가 어려운 게 사실이다. 샤인이 묘사한 바와 같이, "병행적 시스템은 문화를 해석하고 변화 프로그램을 설계하기 위해 컨설턴트와 함께 일하는 주요 내부 인사"를 포함한다.

• 실행
병행학습 집단이 조직 전체에 걸쳐 적용 및 수용 가능한 새로운 행동을 탐색하게 된다면 그 역할을 성공적으로 수행하였다고 볼 수 있다. 새로운 행동이 지지되고 강화된다면 새로운 행동이 확산될 것이며, 계속된 지지와 강화를 통해 조직에 대해 하나의 안정적이고 새로운 문화로 정착되는 것이다.

조직문화의 변화에 대한 디자인의 역할
기업의 조직문화 변화에 있어 디자이너는 매우 중요한 역할을 수행할 수 있는 위치에 있다. 즉 디자이너는 역할모델의 위치에 해당한다고 볼 수 있다. 미국 내 가장 큰 화학품 제조업체인 이스트먼케미칼 Eastman Chemical의 사례를 보자.

　　미국 테네시를 거점으로 하고 있는 이스트먼케미칼은 각종 제품에 들어가는 원재료인 화학, 섬유, 플라스틱 등을 생산하는 대기업이다. 이 기업은 최종 제품을 만드는 디자이너나 브랜드 소유주가 이들이 생산하는 제품 원료의 정보에 좀 더 쉽게 접근할 수 있도록 하는 포털사이트를 구축하려 했다. 그들은 영국 런던에 거점을 두고 있는 제품 및 브랜드 컨설팅 기업인 브루어리The Brewery를 찾았다.

　　실제로 이스트먼케미칼은 좀 더 혁신적인 조직문화를 개발하기

위한 서포터를 찾고 있었다. 모 기업인 이스트먼코닥Eastman Kodak의 영향을 받은 이스트먼케미칼은 분산화가 매우 포괄적으로 이루어진 기업이었다. 이 기업은 분산화된 조직구조 때문에 조직 내의 부서끼리도 충분한 커뮤니케이션을 못하고 있었으며, 따라서 기업의 혁신도 어렵다고 판단하고 있었다. 이스트먼케미칼은 조직의 혁신을 모색하기 위하여 디자인 컨설팅 기업을 찾게 되었으며, 결과적으로 혁신과 경쟁력 강화를 달성하였다. 이 기업은 원래부터 디자인에 우호적이었으며, 아울러 디자인이 자사의 혁신적 조직문화 창달을 가능하게 할 수 있을 거라고 생각하였다. 실제로 브루어리와의 협력은 단순히 디자인 개발에 국한되지 않고 조직문화 변화를 디자인 중심으로 촉매시킨 계기가 되었다.

이스트먼케미칼은 2001년 어번대학교 산업디자인학과와 산학프로젝트를 통해 처음으로 디자인을 접하게 되었다. 첫 번째 디자인 프로젝트가 성공적으로 마무리되자 좀 더 전문적인 디자인 협력 체계를 구축하기에 이르렀으며, 2002년에는 그들이 생산하는 재료에 대한 신선한 아이디어를 얻기 위해 디자인 컨설팅그룹인 IDEO와 업무 협력 체계를 갖추었다. IDEO와 진행했던 '비전 2020' 프로그램은 대단한 성공을 거두었으며, 이스트먼케미칼이 더욱 디자인 중심의 기업이 되도록 하는 결정적인 계기가 되었다. 이스트먼케미칼은 디자이너가 자사의 재료를 어떻게 사용하는지를 이해함으로써 자사의 재료에 대한 시장의 심리를 정확하게 파악할 수 있게 되었다.

그 후 2003년에 이르러 이스트먼케미칼은 브랜드 소유주나 디자이너가 이스트먼케미칼이 생산하는 재료를 우선적으로 사용할 수 있도록 장려하기 위해서 재료에 대한 다양한 지식과 이의 활용에 대한 영감을 줄 수 있도록 하는 쌍방향 포털서비스지원시스템을 개발할 파트너를 찾게 되었는데, 이 역할을 브루어리가 담당하게 된 것이다. 브루어리는 포털사이트를 구축함에 있어 재료에 대해 사용자가 생각

하는 것과, 이스트먼케미칼에서 생산하는 재료에 대한 차이를 충분히 이해하고 이를 해결할 수 있는 각종 계획을 제시하였다.

이 과정에서 분산화된 조직문화의 효율적 커뮤니케이션 체계 구축과 생산자 중심에서 소비자 중심 조직으로의 변화를 유도하게 되었다. 이스트먼케미칼의 매니저인 게일런 화이트Gaylon White는 "브루어리 기업과의 업무는 진정으로 조직문화의 변화를 유도하는 것이었다."라고 하였다. 이후 이스트먼케미칼은 기업의 스태프들로 하여금 디자이너처럼 사고하도록 유도하였으며, 결과적으로 재료를 생산할 때 종전과는 다른 관점을 갖도록 하는 데 성공하였다.

이스트먼케미칼이 어번대학교 디자인학과와 산학프로젝트로 개발한 것은 소매점용 재료보관대였다. 학생들은 이스트먼케미칼이 생산한 재료를 판매하는 소매상을 방문하여 고객들의 행위를 관찰하고 각종 재료가 난잡하게 섞이는 문제를 해결하기 위해 소매점용 재료보관대를 디자인하였다.

물론 디자인 컨설팅이 고객 기업의 조직문화 변화에 항상 성공적인 역할을 수행하는 것은 아니다. 그것은 고객 기업이 얼마나 디자인 컨설팅 기업의 조직문화에 대한 촉매적 역할을 인정하고 수용하는가에 따라 달라질 수 있다.

아울러 디자인 컨설팅 기업도 단순한 디자인 개발에 머물기보다는 디자인 협업을 통해 클라이언트의 혁신 혹은 조직문화의 변화라는 좀 더 거시적인 관점을 갖출 필요도 있다. 이를 위해서는 디자인 기업들도 문화이론에 대한 지식을 갖춰야 한다. 디자이너는 근본적으로 변화에 대한 훈련이 되어 있는 사람들이다. 그러나 변화에 훈련되어 있다고 해서 조직의 변화에 대해서도 정통하다고 할 수는 없다. 따라서 문화이론에 대한 깊이 있는 학습과 이해의 과정이 필요하다. 조직문화를 깊이 이해한 디자인 컨설턴트는 고객 기업에게 디자인의 영향력이 매우 크게 작용할 수 있는 기회를 제공해줄 수 있다.

이스트먼케미칼이 어번대학교 디자인학과와 협력해 만든 소매점용 재료 보관대.

심리학자, 문화인류학자와 같은 사회학자는 특정 집단의 문화에 대한 이해를 빨리 그리고 확실하게 하는 훈련을 받은 사람들이다. 따라서 이러한 전문가를 디자인 회사에 포함시키는 것은 디자인 기업이 고객 기업의 조직문화를 변화시키는 데 매우 효율적인 방법이 될 수 있다. 이 경우 디자인 기업이 사회과학자를 고용하는 것이 고객 기업의 조직문화 변화에 대한 이해에만 국한된다고 생각하는 것은 잘못된 생각이다. 이들은 다양한 측면에서 디자인 회사의 업무에 새로운 관점을 제시할 것이며, 이러한 과정은 디자인 컨설팅 기업의 경쟁력을 강화하는 데 매우 중요하다.

3

브랜딩을 통한 조직혁신과 디자인 컨설팅

일반적으로 기업의 브랜딩 전략에는 포트폴리오 전략, 스트럭처링 전략, 아이덴티티 전략 등 매우 포괄적인 범위의 다양한 요소가 포함된다. 그중에서 가장 중요한 전략 중 하나가 커뮤니케이션 전략이다.

통상적으로 브랜드 커뮤니케이션이라고 하면 브랜드와 소비자

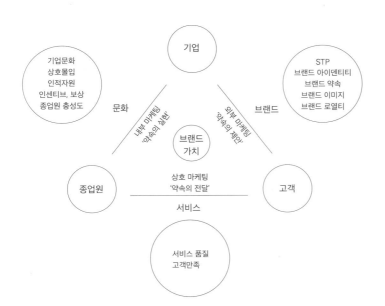

브랜딩 구축을 위한
통합 접근법.

사이의 커뮤니케이션으로 한정하는 경우가 많다. 그러나 브랜드 커뮤니케이션이란 크게 세 가지로 분류될 수 있다. 첫째는 기업과 소비자 간의 브랜드 커뮤니케이션이다. 일반적으로 브랜드와 소비자가 만나는 접점에서 이루어지는 커뮤니케이션이 여기에 속한다. 둘째는 소비자와 소비자 간의 브랜드 커뮤니케이션으로, 우리가 일반적으로 알고 있는 구전이나 인터넷을 통한 커뮤니케이션이 여기에 속한다. 셋째는 브랜드 커뮤니케이션 전략을 수립하는 데 있어서 소홀하게 대하는 것으로, 기업 내부의 브랜드 커뮤니케이션이다.

브랜드의 콘셉트를 소비자에게 전달하기 이전에 그 브랜드의 주체인 종업원들이 브랜드에 대하여 일관된 생각을 갖지 못한다면, 소비자에게 전달되는 브랜드의 의미도 각각 달라질 수밖에 없다. 이는 결과적으로 소비자에게 통일된 브랜드 이미지를 전달하지 못하는 것으로 이어진다. 궁극적으로 소비자에게 브랜드를 전달하는 주체인 구성원 사이에 브랜드에 대한 커뮤니케이션이 제대로 이루어질 때 비로소 소비자에게 브랜드는 진정한 모습으로 다가갈 수 있다.

이와 관련해 팬시 업체인 홀마크Hallmark가 다음과 같은 다섯 가지 사내 브랜드 커뮤니케이션 활동을 통해 세계적인 브랜드로 인정받게 되는 기초를 다진 것은 주목할 만하다.

- 사내 브랜드 활동 지침 전달
- 브랜드별 인트라넷 사이트 구축
- 사내 브랜드 잡지 발행
- 컴퓨터 부팅 화면에 브랜드 약속 상기
- 내부 직원 대상의 브랜드 인식 조사 정기적 실시

그러나 위에서 언급한 커뮤니케이션의 일관성보다 더 중요한 것은 기업(조직) 내부의 효율적인 운영과 관련된 혁신의 문제이다. 기업 구성

원의 효율적인 커뮤니케이션은 인적자원의 활용, 조직 개발, 교육훈련, 기업 운영과 같은 다양한 측면에서 조직의 혁신을 유도하는 매우 효과적인 방법이다. 따라서 브랜드 디자인 원리를 내부 커뮤니케이션에 적용함으로써 기업들은 구성원의 태도, 가치관, 행위를 변화시킬 수 있으며, 궁극적으로 조직문화 혁신을 유도하는 매우 효율적인 프로세스를 구축할 수 있다. 디자인 컨설팅은 브랜드 개발 프로세스에 따라 내부 커뮤니케이션을 통해 조직혁신을 유도하는 매우 중요한 역할을 담당할 수 있다.

내부 커뮤니케이션과 기업 성과의 관계
일반적으로 기업의 브랜드 개발은 기업 외부의 사용자 혹은 최종 소비자에게 전달하기 위한 외부 지향적 메시지에 집중되어 있다. 그러나 이러한 외부 지향적 메시지 중심의 브랜드 개발 과정과 똑같은 비중으로 다루어야 할 것이 내부 고객, 즉 구성원에 대한 것이다. 그러나 브랜드 개발에 있어서 구성원을 고려하는 문제는 그동안 다음과 같은 세 가지 측면에서 경시되어 왔다.

첫째, 기업은 고객이 없다면 존재할 수 없으며, 따라서 기업의 브랜드를 이해하고 수용하고자 하는 실체가 있다면 그것은 소비자이다.

둘째, 대부분의 브랜드 관리 업무와 이에 대한 비용은 마케팅 부서의 관할이며, 이러한 마케팅 부서의 최대 관심사는 소비자이다.

셋째, 구성원 간의 효율적인 커뮤니케이션을 위한 투자가 얼마나 기업 성과에 도움이 되었는지를 산정하기가 어렵다.

내부 커뮤니케이션이 기업 운영에서 얼마나 중요할까? 어떻게 비효율적 커뮤니케이션과 효율적인 커뮤니케이션을 구분할 수 있을까? 쉽게 답할 수 없는 문제다. 유럽에 기반을 둔 글로벌 인적자원 컨설팅 기업인 엠파워그룹The Empower Group은 최근 2만 4,000명이 넘는 종

업원을 대상으로 조사한 결과 커뮤니케이션이 동기부여, 생산성, 충성도 등과 같은 문제와 깊은 상관관계가 있다고 제시하였다. 예를 들어, 기업의 비전 혹은 미션에 대한 명확한 커뮤니케이션의 여부는 종업원의 성과와 직접적인 연관관계가 있다. 연구 보고서에 따르면 커뮤니케이션의 투명성과 종업원의 기업에 대한 전반적인 감정이 0.6의 상관계수를 가진다고 나타났다. 이 연구 결과는 크게 다음 두 가지로 요약될 수 있다.

첫째, 긍정적인 커뮤니케이션은 조직 구성원들의 동기부여에 매우 큰 영향을 미친다. 둘째, 좋은 커뮤니케이션은 기업 성과에 긍정적인 영향을 미친다. 여기에서의 의문점은 '과연 좋은 커뮤니케이션이란 무엇인가?'라는 점이다. 이러한 문제는 '어떤 디자인이 좋은 것인가?'와 마찬가지로 어려운 문제이다. 한 가지 확실한 것은 좋은 커뮤니케이션과 좋은 디자인은 서로 연관되어 있다는 것이다.

브랜드와 관련된 내부 커뮤니케이션의 범위

브랜딩 과정을 통해 효율적 내부 커뮤니케이션 프로세스를 추진하는 과정에서 가장 어려운 점은 브랜딩에서 다루어야 할 범위를 설정하는 것과 각 범위 내의 세부적 영역의 접점을 발견하는 것이다. 즉 내부 커뮤니케이션을 위한 브랜딩의 범위와 접점을 효율적으로 설정하지 못한 채 이메일, 메모, 매뉴얼, 정보판, 회의, 워크숍, 프리젠테이션, 교육훈련 자료, 인트라넷 등 가능한 모든 범위를 다 포함한다면, 그것은 수용하기 힘들 정도로 방대해질 것이다. 반대로 많은 기업은 내부 커뮤니케이션의 접점을 획일화시켜, 단순히 하나의 슬로건이나 캠페인을 통해 새로운 브랜딩 전략에 대한 내부 커뮤니케이션을 추진하기도 한다. 일반적으로 리브랜딩 프로세스는 외부의 소비자에게 행해지는 것과 동일한 비중으로 내부에서도 이루어져야 한다. 그러나

불행히도 많은 기업이 내부 종업원을 위한 지속적이고 후속적인 커뮤니케이션 플랜이 뒷받침되지 않으면 곧 그 효과가 사라질 명함이나 모자, 티셔츠 또는 BI 매뉴얼 등과 같은 단편적 기법을 사용하고서도 할 일을 다 한 것처럼 여긴다.

내부 커뮤니케이션은 브랜드 아키텍처, 브랜드 가치, 브랜드 이미지 및 브랜드 아이덴티티를 설득력 있고 지속적인 방법으로 담아내야 한다. 내부 커뮤니케이션의 범주는 기업의 상황에 따라 다양할 수 있으나 일반적으로 대부분 고려 대상이 되는 커뮤니케이션의 범주는 다음 표와 같다.

커뮤니케이션 범주	하위 범주	커뮤니케이션 범주	하위 범주
인적 자원	• 복지 • 정책 • 모집 • 성과	교육훈련	• 매출기술 • 고객 서비스 • 제품 지식
조직 개발	• 인수·합병 • 리스트럭처링 • 문화의 변화	비즈니스 수행	• 절차 • 기술 • 공유 서비스

내부 커뮤니케이션의 범주와 세부 내용.
출처 | Bill Faust & Beverly Bethge, 2003.

• 인적자원과 내부 커뮤니케이션

기업의 인력 관리 부서는 대부분 종업원이 처음 접촉하는 부서일 것이다. 인력 관리 부서는 신입·경력사원 모집을 위한 리쿠르팅 홍보물, 입사지원서, 오리엔테이션 자료 등을 통해 종업원과 처음으로 접촉하게 된다. 인력 관리 부서는 가장 적절한 인력들을 찾고 있음과 새로 입사하는 종업원들에게 그들의 선택이 옳았음을 확인시켜줄 수 있는

커뮤니케이션을 해야 한다.

이러한 커뮤니케이션을 효율적으로 수행하려면 우선 내부 구성원들과 공유함으로써 모든 구성원이 자사의 확실한 차등 보상, 높은 기본급, 즐거운 조직문화 등 경쟁사와 차별화할 수 있는 종업원가치제안Employee Value Proposition과 직장 이미지에 대해 정확하게 인지하도록 해야 한다. 금융 서비스 회사인 쿠나뮤추얼그룹CUNA Mutual Group의 채용 담당자인 제이슨 버스Jason Buss는 "캠페인 활동에서 가장 위험한 것은 우리가 어떤 회사인지 서로 정확히 모르는 것"이라고 한다. 예컨대 CEO는 성과 창출을 위한 성과 지향적 기업 이미지를 내세우는데, 채용 설명회에서는 자유롭고 편안한 조직문화를 내세우고, 내부 구성원들은 제 각각 회사에 대해 느낀 점을 이야기하고 다닌다면, 그 회사는 대외적으로 하나의 단일화된 조직 이미지를 형성하기 어렵게 된다. 특히 내부 구성원을 통해 암암리에 구전되는 조직 이미지 또한 무시할 수 없기 때문에, 외부에 전략적으로 홍보하기 이전에 내부 구성원들에게 자사의 조직 이미지를 정확하게 공유시킴으로써, 그들을 브랜드 전파자로 활용할 수 있어야 한다.

예를 들어 글락소스미스클라인(GSK)은 자사 브랜드의 내부 홍보를 위해 다양한 이벤트 활동을 벌였고, 회사 사보에 꾸준히 글을 실어 GSK의 이미지를 전 구성원들이 공유할 수 있도록 하였다. 자이언트푸드Giant Food는 종업원가치제안 중 한 요소인 단순성을 구성원들에게 주입하기 위해 이와 관련된 행동 지침을 상세히 기술하여 공유하였다. 이런 행동을 유도함으로써 구성원 모두가 단순성을 실천하게 되고, 그 결과 자연스럽게 의도된 기업 이미지를 공유할 수 있도록 한 것이다. 단순성을 위해 리더들은 부하 직원에게 권한과 책임을 부여하고, 빠른 의사 결정을 내릴 수 있어야 한다는 것 등이 주된 내용이다. 사우스웨스트항공 또한 '전 구성원의 브랜드 전파자'를 모토로 학습의 자유, 열심히 일할 자유, 즐거울 자유 등 여덟 가지 종업원가치

제안 각각에 대한 실천 지침을 마련하고 이를 다양한 커뮤니케이션 채널을 통해 전사적으로 공유했다.

또한 브랜드에 의한 내부 커뮤니케이션을 통해 기업 내부의 종업원들에 대한 교육 프로그램, 보험, 퇴직, 유급휴가 등 기업이 제공할 수 있는 모든 복지에 대해서도 잘 설명할 수 있어야 한다. 일부 조사 자료에 의하면 종업원들은 기업이 그들에게 주는 복지에 대한 정보 자료(사내 소식지 등)가 좀 더 관심이 가고 이해할 수 있는 수준으로 다시 디자인되었을 때, 실제로 복지 내용에는 변화가 없었다 하더라도 복지 혜택이 향상된 것으로 인식한다고 제시하고 있다.

의외로 상당히 많은 기업이 이러한 정보를 외부의 고객을 대상으로 하는 커뮤니케이션과 똑같은 톤으로 커뮤니케이션하지 못함으로써 종업원들에게 효율적인 커뮤니케이션의 성과를 얻지 못하고 있다. 왜 종업원들에게는 소비자에게 하는 것과 똑같은 양의 에너지를 쏟지 못할까? 왜 똑같은 브랜드 가치와 브랜드 이미지를 담아내지 못하는 것일까? 인적자원 관리를 위한 브랜드의 효율적 커뮤니케이션을 위해서는 회사 차원의 이미지 관리 시스템을 구축해야 한다. 조직 내부의 구성원이 브랜드의 가치를 통일성 있고 효과적으로 유지할 수 있는 체계적 관리가 필요하다. 이와 같은 문제는 디자인 컨설팅 과정에서 다룰 매우 중요한 영역 중 하나이다.

• 조직 변화와 내부 커뮤니케이션

브랜드 디자인이 내부 커뮤니케이션에 영향을 미치는 두 번째 영역은 조직문화의 변화이다. 예를 들어 기업의 인수·합병, 기업 정책의 변화, 리스트럭처링, 다운사이징 등과 같은 상황에서는 브랜드 디자인의 내부 커뮤니케이션이 매우 중요한 역할을 담당하게 된다. 변화에 대해 모든 내부 구성원이 충분히 이해하고 적극적으로 참여하지 않는다면 성공적인 결과를 기대할 수 없기 때문이다.

기업의 변화가 무조건 바람직한 것이라는 생각을 피상적으로 받아들이기는 어렵지 않다. 하지만 이러한 변화는 일반적으로 종업원에게 변화에 따라 성과의 여부와 상관없이 근심과 걱정을 일으킨다. 이러한 상황에서는 내부 커뮤니케이션이 매우 중요하다. 기업의 변화가 있기 이전, 도중, 이후에 걸쳐 지속적이고 잘 조율된 내부 커뮤니케이션이 진행되지 않는다면, 종업원은 기업의 변화에 대한 자기 나름대로의 생각(일반적으로는 부정적)을 다른 구성원들에게 전파한다. 이렇게 전파되는 소문은 일반적으로 해고, 복지 정책의 축소 혹은 심지어 기업의 파산에 이르기까지 근거 없는 것 일색임을 알 수 있다.

따라서 기업의 변화를 내부 종업원과 왜곡 없이 공유함으로써 그들의 이해와 협력을 얻어내는 것은 성공적인 변화를 위한 필수 조건이다. 오늘날의 기업 경영에서 내부 커뮤니케이션의 중요성이 증대되고 있는 이유 중 하나가 바로 여기에 있다.

전략적인 변화 관리가 기업의 장기적 성패를 판가름하는 요소로 인식되면서 내부 커뮤니케이션이 담당해야 하는 '변화 전도사'의 역할 또한 그만큼 중요시되어야 한다. 기업이 아무리 훌륭한 변화 전략을 수립하였다 하더라도 변화의 주체가 되어야 할 내부 구성원이 이를 충분히 이해하고 동참하지 않는다면 변화 가능성은 매우 낮아지기 때문이다. 반면에 효과적인 변화 커뮤니케이션은 전략적 변화의 성공 가능성을 제고하여 기업 가치의 극대화를 가능케 한다. 최근 왓슨 와이엇Watson Wyatt은 내부 커뮤니케이션의 효율성과 기업 가치 간에 높은 인과관계가 있다는 연구 결과를 발표한 바 있다. 특히 새로운 사업 계획이나 경영 목표 등과 같은 변화의 내용들을 내부 구성원과 효과적으로 공유할 때 기업 가치가 더욱 증가하는 것으로 나타났다.[6]

6
「기업 변화를 위한 내부 커뮤니케이션」
www.lgeri.com
(2011. 1. 25).

• 교육훈련과 내부 커뮤니케이션

브랜딩 과정이 내부 커뮤니케이션에 영향을 미치는 또 하나의 영역은 교육훈련 영역이다. 교육훈련 과정은 종업원에게 기업이 추구하는 브랜드 가치와 브랜드 아이덴티티에 대한 인식을 상승시키는 매우 중요한 커뮤니케이션 경로라고 할 수 있다. 교육훈련 과정이 브랜드 가치와 브랜드 아이덴티티에 대한 인식을 상승시키는 중요한 경로로 인식되는 이유는 다음 세 가지이다.

첫째, 교육훈련 과정은 그 자체로 긍정적이기 때문에 이에 따르는 부수적 사건이 기본적으로 긍정적으로 인식된다. 교육훈련을 실시하는 이유는 종업원들의 기술과 지식을 강화하고, 조직 내에서 좀 더 나은 위치에 서도록 하는 긍정적인 프로세스이기 때문이다.

둘째, 일반적으로 교육훈련은 소규모 집단으로 이루어지기 때문에 구성원간의 커뮤니케이션이 매우 친밀하며 아울러 커뮤니케이션 내용의 통제가 용이하다.

셋째, 기존 연구에 따르면 교육훈련 콘텐츠는 직접 접촉하면서 상호작용하는 학습 도구를 통해 이루어지기 때문에 강의와 같은 전통적인 방법보다는 훨씬 효과가 깊고 장기적일 수 있다.

기업의 브랜드 원칙을 교육훈련 자료에 투입시키는 것은 브랜드 가치에 대한 인식을 강화시킬 뿐 아니라 교육훈련 자체의 성과 또한 향상시킬 수 있는 좋은 방법이다.

• 비즈니스 수행과 내부 커뮤니케이션

브랜딩은 기업의 비즈니스 수행에도 지대한 영향을 미칠 수 있다. 이에 대한 예로 미국에서 재고정리 판매 브랜드로 성공한 빅랏츠Big Lots를 살펴보자. 빅랏츠는 미국 오하이오주 컬럼버스에 본사를 둔《포춘》선정 500대 기업에 해당하는 미국에서 가장 큰 재고정리 판매 브랜드로, 현재 미국에서 1,400개 이상의 매장을 두고 있다. 재고정리

판매 소매업은 폐업 신고한 기업의 물품을 저렴한 가격에 인수하여 재고가로 판매하는 박리다매형 소매업종으로, 일정한 품목 없이 폐업처리 된 기업에서 매입하는 물품에 따라 그때그때 다른 제품을 판매한다. 따라서 소비자는 매우 저렴하게 쇼핑을 할 수 있으나 매주 매입되는 제품들에 따라서 쇼핑 항목이 달라지기 때문에, 어쩌면 보물찾기형 소매업에 가깝다고 할 수 있다.

빅랏츠는 창업 이후 유사 소매점을 적극적으로 인수하여 사업을 확장한 결과, 2001년에는 전국에 매장을 거느린 브랜드로 성장하게 되었다. 그러나 아직 인수된 전국의 여러 매장이 각각 이름과 아이덴티티가 다르기 때문에 전국 브랜드로 성장하기 위해선 하나의 마스터 브랜드 개발에 대한 필요성이 생겼고, 이에 따라 '가장 규모가 크고 가장 많은 상품을 갖추었으며 가장 저렴한 쇼핑이 가능하다'는 명백한 포지셔닝을 갖춘 빅랏츠 브랜드 개발을 추진하였다. 이러한 브랜드 콘셉트에 대한 커뮤니케이션은 주로 방송매체와 각 지역별 대표 점포의 인테리어 디자인을 통해 이루어졌다.

이 계기를 통해 브랜드 아이덴티티는 명백한 콘셉트를 갖게 되었으며, 과거에 단순히 로고의 일부분에서 사용하던 오렌지 컬러를 매장 디자인이나 안내물 등에 적극적으로 활용함으로써 새롭게 설계한 브랜드 아이덴티티에 대한 커뮤니케이션을 수행하였다.

이러한 브랜드 콘셉트는 직원들 간의 회의나 사내 뉴스레터 등을 통해 전달되었으며, 기존의 딱딱한 업무 지침서 역할을 하던 근무 매뉴얼을 새롭게 설정한 브랜드 콘셉트를 전달하는 커뮤니케이션 핸드북으로 개선하였다. 이 핸드북은 모든 직원에게 배포되었으며, 자연스럽게 모든 직원에게 빅랏츠가 추구하는 비즈니스의 수행에 관한 메시지를 전달하는 훌륭한 커뮤니케이션 도구가 되었다.

새롭게 디자인된 핸드북은 "오렌지색 안경을 끼고 세상을 보라 Look at the World Through Orange-colored Glasses."라는 일관된 주제를 인식시키는

데 크게 도움이 되었다. 이에 따라 직원들도 회사를 과거의 저가 박리 다매 소매업이 아닌 고객에게 최상의 서비스를 제공하는 새로운 기업으로 인식하게 되었다. 빅랏츠의 사례에서 볼 수 있듯이 브랜딩은 기업이 새롭게 추구하고자 하는 비즈니스 실행을 위한 매우 효과적인 내부 커뮤니케이션 기법이다.

조직혁신을 위한 디자인 컨설팅의 역할

기업은 많은 비용을 들여 브랜드 전략을 재수립하고, 이에 따른 브랜드 개발을 추진한다. 그러나 이러한 대부분의 브랜드 커뮤니케이션 프로그램은 기업 외부의 소비자를 대상으로 이루어질 뿐 가장 중요한 기업 자산 중 하나인 내부 구성원에게는 브랜드 커뮤니케이션을 추진하기 위한 시간적·금전적 비용을 지불하지 않는 것이 일반적이다. 기업 내부의 조직 구성원에게 효과적인 브랜드 커뮤니케이션이 이루어지지 않는다면 조직은 비즈니스 성과를 극대화할 수 없다.

　　디자인 컨설턴트는 이러한 내부 커뮤니케이션을 효과적으로 추진할 수 있는 가장 적절한 위치에 있는 사람이다. 따라서 기업의 비즈니스 전략과 디자인 전략에 따라 수립된 브랜드 아이덴티티를 기업 내부의 구성원에게 효율적이고 효과적으로 커뮤니케이션할 수 있는 디자인 프로그램들을 개발함으로써, 궁극적으로 고객 기업의 조직혁신을 유도할 수 있다.

디자인-R&D 융합을 위한 디자인 참여 비율 산정 모델 DP·REM

정부는 2013년부터 산업기술평가관리원 소속
디자인 프로듀서 주도로 디자인-R&D 융합을 본격
추진하는 체계와 R&D 사업 프로세스에 디자인
융합 프로세스를 접목해 원활한 디자인 융합 확산을
지속적으로 관리하는 추진 시책을 발표했다.
이에 따라 2013년 정부 17개 분야 R&D 사업부터
디자인 참여 비율 산정 모델인 DP·REM 모델이
가동됨으로써 디자인 융합을 적극적으로
추진하게 되었다.

DP·REM 모델은 산업통상자원부의 R&D 사업
성과를 극대화하기 위하여 R&D 추진 과제에서
디자인 참여 비율을 객관적으로 유지할 수 있는
시스템수리모형으로, 2012년 조선대학교와
한국산업기술평가관리원이 공동으로 개발했다.
DP·REM은 R&D 과제에서 디자인 참여 영역을
분류하고, 이에 필요한 디자인 개발 투입 금액과
디자인 참여 비율을 객관적으로 산정하여
디자인-R&D 융합을 균형있게 추진할 수 있도록
가이드라인을 제시하고 있다.

기본적으로 DP·REM은 디자인 개발의 난이도에
따라 디자인 개발을 위한 투입 수준이 달라지도록
하는 기본 구조를 가지고 있다. 디자인 개발의
난이도는 디자인 개발 대상에 대하여 상황적 인식,
사고적 분석 및 종합, 개념적 모델링, 실체적

모델링의 네 가지 범주 요소가 각각 상중하의
3단계에 따라 총 81단계의 난이도로 구성되어
있으며, R&D 과제에 투입되는 디자인 개발은
81단계의 난이도상에 배치될 수 있다.

DP·REM의 적용 대상이 되는 디자인 과제는
디자인 개발에서 유사한 특성을 지니고 있는
항목을 제품과 콘텐츠로 구분하여 분류했다.
분류 과정에서 정부 R&D 과제에 포함되었던
제품과 콘텐츠를 모두 망라하고, 이를 바탕으로
제품의 경우 제9차 한국표준산업분류표(KSCI)와
연동하여 138개의 제품 코드를 생성하였으며,
콘텐츠의 경우 콘텐츠분류기준표에 따라
46개의 콘텐츠 코드가 생성되었다.

아울러 최종 도출되는 디자인 성과물은 제품의
경우 3단계(디자인 스타일링 수준, 디자인 모델링
수준, 워킹프로토타입 수준)로 구분되며 콘텐츠의
경우 4단계(기본기능테스트 수준, 파일럿테스트 수준,
일반상용화 수준, 국내외표준적용상용화 수준)로
구분된다. DP·REM의 적용은 총 6단계로,
개발 품목과 디자인 완성도 수준을 파악하고,
디자인 개발 결과의 종류를 파악하여 디자인 개발
수준과 가중 산정하여 최종 투입 비율을 산출한다.

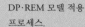

DP·REM 모델 적용
프로세스.

1
개발 품목
코드 결정

제품 코드
138항목

콘텐츠 코드
46항목 중 선택

2
디자인 완성도
수준 결정

제품디자인 3단계
콘텐츠디자인 4단계
수준 결정

3
디자인 비율
산정 모델
투입 횟수 결정

RFP의 특성에 따라
다섯 가지 유형의
디자인 비율 산성 모델
투입 횟수의 결정

4
선택 코드의
디자인
표준 비율 산정

제품과 콘텐츠의
선택 코드별 디자인
난이도에 따른 디자인
표준 비율 산정

5
디자인 투입
비율 적용

디자인 투입 수준과
디자인 완성도별
디자인 투입 비율 적용

6
DP·REM
적용

DP·REM 적용을
통해 최종 디자인
참여 비율 산정

제품디자인

디자인 완성도 단계	완성도의 수준
디자인 스타일링 수준(그래픽 2D & 3D)	제품 및 콘텐츠가 원천기술 개발(소재 개발, 부품 제작, 공정 실현, 모듈화)과 연관되어 기본 성능 테스트 수준으로 개발되는 단계
디자인 모델링 수준 (프로토타입 목업)	제품 및 콘텐츠가 원천기술 개발 (소재 개발, 부품 제작, 공정 실현, 모듈화)과 연동되거나 이에 대한 일부 연구를 추가하여 양산 이전 단계의 완성도 높은 시작품 수준으로 개발되는 단계
워킹프로토타입 수준 (시제품)	제품 및 콘텐츠가 실제 양산 가능한 시제품 혹은 사용 가능한 콘텐츠 형태로 개발되는 단계

콘텐츠디자인

디자인 완성도 단계	완성도의 수준
기본기능테스트 수준	콘텐츠의 전체 구성 중에서 핵심 영역의 기능성 구현을 중심으로 콘텐츠를 개발하되 최소한의 인터페이스 장치가 반영되어 콘텐츠가 정상적으로 동작할 수 있도록 개발하는 단계
파일럿테스트 수준	콘텐츠의 핵심 영역, 세부 영역의 기능성은 물론, 사용자 인터페이스 구현이 완성도 높은 수준으로 마무리된 상태에서 상용화를 전제로 예상되는 변수를 체크할 수 있는 수준의 개발 단계
일반상용화 수준	최종 사용자의 욕구에 부합된 형태로 기능과 인터페이스가 최적화된 콘텐츠 개발 수준으로서, 전체적인 콘텐츠의 품질 특성(기능성, 신뢰성, 사용성, 효율성, 유지보수성, 이식성 등)이 시장에서 통용되고 인정받을 수 있도록 개발되는 단계
국내외표준적용 상용화 수준	콘텐츠의 품질 또는 콘텐츠의 서비스 관리 등과 관련하여 해당 콘텐츠에 적용 가능한 국내외 표준(ISO, IEC, CMMi, ITIL, eSCM 등)이 존재할 경우 이를 준수한 형태로 콘텐츠가 개발되는 단계

디자인 성과물의 단계 구분.

디자인 참여 비율을 산정하기 위한 DP·REM은
두 가지 특징을 지니고 있다.

첫째, DP·REM에 따른 디자인 참여 비율의
산정은 성과물의 디자인 난이도를 근간으로 하는데,
제품과 콘텐츠 184개의 코드가 모두 기준값을 기본으로
하여 가중치가 있으며 이 가중치에 따라 최종
디자인 난이도가 산정된다.

둘째, DP·REM은 최종 디자인 참여 비율 산정에
있어서 현재 시점에서의 디자인 개발비를 기준으로
연동되는 모델의 특성에 따른 디자인 개발비
비탄력성의 문제점을 해소하기 위해, 디자인 난이도의
기준점에 전체 성과물의 디자인 난이도가 표준비율로
연동되어, 매년 디자인 난이도 기준점에 대한 비율
변동에 따라 전체의 디자인 참여 비율이 달라질 수
있도록 탄력성을 지닌다. 정부는 2013년 DP·REM을
활용하여 R&D 과제에 537억 원을 투입할 예정이며,
점차 확대해간다는 방침이다.

향후 많은 국내 디자인 컨설팅 기업이 정부 기술
R&D 과제에 참여할 것으로 예상된다.

모든 것은 디자인이다. 하지만 잘된 디자인은 드물다.

브라이언 리드 일러스트레이터

9장

디자인 컨설팅
프로세스

실무적인 측면에서든 학문적인 측면에서든
효율적인 컨설팅 프로세스의 설계는
오랫동안 관심과 연구의 대상이 되어 왔다.
컨설팅 프로세스는 컨설팅을 수행하는 조직의
특성이나 의뢰인의 성격, 주변 상황 등이 모두
다르기 때문에 마치 수학공식처럼 한 가지
모델로 정형화할 수 없다.
컨설팅 프로세스를 이론적으로 정립한 연구로는
먼저 르윈(1947)을 꼽을 수 있다. 그는 조직에서의
모든 수준의 변화, 즉 개인·집단 및 조직의
태도 변화는 '해빙→이동→재동결의
세 단계를 거치면서 이루어진다고 보았다.
이 개념은 후에 샤인(1961)에 의해서 더욱 발전되어
르윈–샤인 모델이라 불리게 되었고, 일반적으로
컨설팅의 최초 모형으로 인식된다. 그 후 콜프–
프록만 모델(1970), 매거리슨의 12단계 모델(1988),
국제노동기구ILO 모델(1996) 등 다양한 관점에서의
컨설팅 프로세스 모델이 정의되었다.

그러나 이러한 모델은 일반적으로 기업 경영
혹은 조직 경영에 대한 컨설팅 프로세스이며,
디자인 컨설팅을 위한 프로세스에 대한
이론은 정립되지 않았다.
여기서는 디자인 컨설팅 프로세스를 프로젝트
플래닝, 기업 내부 환경 분석, 기업 외부 환경 분석,
디자인 개발 전략 수립, 디자인 콘셉트 플래닝,
디자인 가이드라인 개발, 디자인 개발, 평가,
디자인 사후관리의 아홉 단계로 제시하였다.

모델	컨설팅단계	특징
르윈-샤인 모델 (1961)	• 해빙 • 이동 • 재동결	개인·집단 및 조직의 태도 변화가 해빙→이동→재동결의 세 단계를 거치면서 이루어짐.
콜프-프록만 모델 (1970)	• 조사 • 착수 • 진단 • 계획 • 행동 • 평가 • 종료	조직의 변화 과정을 일곱 단계로 파악하고 성공적인 변화를 위해 변화 담당자와 피변화자 간의 적절한 관계 형성이 필요한 것으로 간주함.
매거리슨의 12단계 모델(1988)	• 도입 　접촉 　준비 　계약 　계약을 위한 협상 • 접근 　자료 수집 　자려분석 및 진단 　분석 자료의 피드백 　분석 자료에 대한 토의 • 적용 　권고·제안 　최고경영층의 판단 　의사결정 　검토와 평가	매거리슨이 정리한 모델로 세 단계로 구분하여 총 열두 과정으로 세분화하였음.
국제노동기구(ILO) 모델(1996)	• 착수 • 진단 • 실행계획 수립 • 구현 • 종료	밀란 형이라고도 하며 국제노동기구 주관으로 제반 이론들을 포괄적으로 정리하여 다섯 단계로 제시함.
본서의 디자인 컨설팅 프로세스	• 프로젝트 플래닝 • 기업 내부 환경 분석 • 기업 외부 환경 분석 • 디자인 개발 전략 수립 • 디자인 콘셉트 플래닝 • 디자인 가이드라인 개발 • 디자인 개발 • 평가 • 디자인 사후관리	본서에서 제시하는 디자인 컨설팅 프로세스로 총 아홉 단계로 구성됨.

1

프로젝트 플래닝

디자인 컨설팅 프로젝트를 추진할 때는 고객 기업의 요청 혹은 공모를 통해 선정된 과제를 대상으로 프로젝트 플래닝project planning을 제일 먼저 실시한다. 프로젝트 플래닝 단계는 디자인 컨설팅을 제안하고 기획하는 단계로, 프로젝트 추진에 소요되는 예산과 일정에 대한 설계를 포함하여 프로젝트 목표 설정, 프로젝트 수행 범위 설정, 프로젝트 추진 조직의 구성, 계약 실행 등을 다룬다. 따라서 프로젝트 플래닝 단계는 전체 프로젝트의 프레임워과 수행 방법을 결정하는 단계이다. 이 단계가 얼마나 구체적이고 체계적으로 계획되었는지에 따라 프로젝트 전체의 완성도가 좌우된다.

클라이언트의 요청에 의한 디자인 개발 프로젝트

클라이언트의 직접적인 요청으로 진행되는 디자인 개발 프로젝트는 디자인 개발의뢰서의 접수와 함께 시작된다. 일반적으로 디자인 개발 프로젝트의 과정은 다음 두 가지 차원을 통해 진행된다. 첫째는 디자인 개발 프로젝트에 필요한 요구사항을 명확하게 결정하는 것이며, 둘째는 프로젝트 추진을 계획하고 관리하는 것이다.

　　디자인 개발 프로젝트가 실패하는 가장 큰 이유 중 하나는 프로젝트 시작 단계에서 프로젝트 추진에 필요한 요구사항을 명확하게 결

정하지 못하는 경우이다. 따라서 디자인 개발 프로젝트가 시작되는 단계에서 필요한 사항을 클라이언트와 충분히 토론한 후에 명확하게 결정해야 한다. 동시에 프로젝트가 추진되는 과정과 결과를 어떤 기준으로 평가할 것인지에 대해서도 확실히 결정해야 한다.

일반적으로 디자인 개발의뢰서에는 클라이언트의 디자인 개발 목적과 이에 따른 요구사항이 기재된다. 더불어 프로젝트 기간 및 디자인 범위, 예상 투자액 및 목표 제조 원가, 목표 생산 수량, 수출 지역(내수·수출) 등의 정보도 꼼꼼히 기재해야 한다.

의뢰서에 명시된 디자인 개발 목적과 요구사항에 대해서는 클라이언트와 깊이 있는 논의를 통해 확정해야 한다. 따라서 클라이언트와 다양하고 구체적인 방식으로 논의해야 하며, 프로젝트 추진과 관련된 이해관계자가 있다면 모두 참여하여 목표 설정 과정에서부터 정확성을 기해야 한다.

일반적으로 디자인 개발에 따른 비용은 클라이언트 쪽에서 결정하지만, 디자인 개발 프로젝트 과정에서의 예산 조율 단계는 반드시 필요하다. 디자인 개발 과정에서는 아주 다양한 범위의 비용이 소요되는데, 시장조사와 분석, 디자인 매뉴얼 작성, 기구 설계와 도면 작성, CMF 프로파일링, 워킹프로토타입 제작, 코스트 엔지니어링, 사후관리 계약 등 매우 포괄적이다. 디자인 개발 과정이 어느 수준까지 포함해야 하는지에 대하여 클라이언트와 디자인 컨설턴트가 의견의 일치를 보이지 않는다면, 향후 디자인 프로젝트 추진은 서로에게 불신을 낳는 결과를 초래하여 실패로 돌아갈 가능성이 매우 크다. 따라서 구체적으로 프로젝트의 추진 목표가 설정되었다면, 디자인 개발 범위의 설정과 이에 따른 예산의 문제를 명확히 정할 필요가 있다.

제안 공모에 의한 디자인 개발 프로젝트

대부분의 디자인 컨설팅 프로젝트는 제안서를 작성하여 컨설팅을 의
뢰한 고객 기업에게 제출하고, 이에 대한 평가를 통해 수주 여부가 결
정된다. 제안서는 수주 단계뿐 아니라 프로젝트 수행 과정의 효율성
을 결정하는 매우 중요한 역할을 한다.

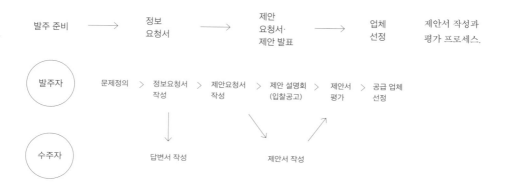

제안서 작성과
평가 프로세스.

• 프로젝트 수주를 위한 제안 프로세스

제안 공모에 의한 디자인 프로젝트는 고객 기업(발주자)이 프로젝트
를 입안하기 위해 자사 디자인 개발을 위한 문제를 도출하고, 정의된
문제를 해결하기 위한 방안을 수립하기 위해 다양한 형태의 정보를
수집한 뒤, 문제해결에 적합한 사업자를 선정하기 위한 제안요청서를
작성하는 것에서부터 시작된다. 이에 대해 수주자(디자인 컨설턴트)는
클라이언트가 요구하는 목적에 부합하도록 최적의 비용으로 최상의
디자인 결과물을 제공하기 위한 방안을 수립한 뒤 제안서를 제출한다.

• 정보요청서의 작성

정보요청서Request for Information, RFI란 프로젝트 계획 및 수행에 필요한 정보를 수집하기 위해 몇 곳의 공급 업체에 보내는 문서를 말한다. 고객 기업에 따라 정보요청서를 작성하지 않는 경우도 있으나, 상당수 기업은 정보요청서를 작성함으로써 제안요청서 작성에 만전을 기한다. 정보요청서는 제안요청서를 작성하는 토대가 되며, 이에 따라 공급 업체의 업무 현황 및 수행 능력을 개략적으로 파악하여 후보 업체를 1차적으로 선정하게 된다. 또한 제안요청서는 발주자에게 필요한 각종 기술에 대한 이해도를 높일 수 있는 기회를 제공하기도 한다.

일반적으로 정보요청서에는 디자인 개발명, 디자인 개발의 추진 배경 및 목적, 디자인 개발 범위, 제출 요령 등 전반적인 사업 개요와 함께 발주 업체의 일반 현황(사업 목표·추진 방향 등), 디자인 개발 현황, 개선 사항 등이 포함되며, 디자인 개발에 대한 요구 사항을 기술한다. 정보요청서는 제안요청서와는 달리 자료 수집과 내부 학습을 목적으로 하기 때문에 형식에 구애받지 않고 발주자의 필요 사항을 기재할 수 있다. 너무 많은 업체보다는 세 개에서 다섯 개의 업체를 선정하여 요청하는 것이 바람직하다.

• 제안요청서의 작성

제안요청서Request For Proposal, RFP는 발주자가 자사의 디자인 개발을 위해 필요한 요구사항을 체계적으로 정리하여 공식적으로 제안을 요청하는 문서이다. 일반적으로 제안요청서의 목적은 디자인 컨설턴트의 제안서 평가를 통해 고객 기업이 원하는 수준의 디자인 컨설팅 서비스를 받는 것이다. 제안요청서의 역할은 프로젝트에 대한 요구사항을 명확히 정의함으로써 사업 범위와 목적을 확인하고, 충분한 지침·방향·정보를 제공해 요구사항을 명확히 전달하며, 제안서 평가 이후 선정된 업체가 요구한 수준에 맞게 디자인 개발을 추진했는지에 대한

추적 평가의 기준이 되는 것이다. 제안요청서에는 사업기획, 제안, 입찰, 계약, 수행, 유지·보수 등 전 단계에 대한 요구사항을 제시한다.

제안요청서 작성할 때는 첫째, 최소한의 구성과 차례 및 분량만을 제시하며 둘째, 제안요청서 작성에 필요한 분야별 전문가·담당자가 참여하여 작성 및 최종 검토하며 셋째, 디자인 개발 프로젝트 추진 시 발생할 가능성이 있는 문제를 미리 파악하여 이에 대처할 수 있는 요구사항을 기술하고 넷째, 제안서 평가에 대한 기본 원칙과 평가 항목을 제시함으로써 투명성과 공정성을 확보해야 한다.

디자인 용역 계약 및 체크리스트 작성

디자인 개발의뢰서에 대한 협의가 마무리되면 디자인 견적서와 디자인 용역 계약서를 작성하고, 합의에 따라 디자인 개발 체크리스트를 작성한다. 디자인 개발 체크리스트의 작성은 성공적인 디자인 개발 프로젝트를 추진하는 데 매우 중요한 부분이다. 클라이언트와 디자인 컨설턴트가 서로 충분히 논의해 제품의 목표 판매가, 제조 원가, 제품 출시 시점, 디자인 요청 사항, 경쟁사 제품 정보, 타깃 소비자 정보, 디자인 개발에서의 제약 조건 등 디자인 개발 과정에서 염두에 두어야 할 구체적이고 실질적인 내용을 검토하여 작성해야 한다. 이 과정에서 고객 기업과 컨설턴트의 의견 일치를 끌어내야 하며, 서로 생각이 다를 경우 충분한 협의를 통해 일치점에 도달해야 한다.

컨설턴트도 고객 기업 측에 요구할 자료와 필요한 정보가 있다면 디자인 개발 체크리스트 작성 과정에서 충분히 논의한 다음 필요한 자료와 정보 제공에 대한 응답을 도출해야 한다. 체크리스트만 잘 작성해도 절반의 성공을 거두었다고 할 수 있으므로 작성 과정에서 신중을 기해야 한다.

디자인 개발계획서 작성

디자인 용역 계약이 완료되면 회사 내부의 일정을 검토하여 디자인 개발에 참여할 팀장과 팀원을 선정하고, 디자인 개발계획서를 작성한다. 디자인 개발계획서에는 제품, 경쟁사 제품 동향, 자료의 수집 범위, 타깃 모델의 장단점 등 자료 수집의 범위와 유형을 규정하고, 아울러 스타일 동향, 컬러, 재료 등과 같은 디자인 개발 필수 요건에 대한 분석 범위를 명확히 기술해야 한다. 아울러 디자인 진행 계획과 일정표도 작성한다.

디자인 개발계획서를 작성할 때는 개발 대상이 되는 제품 자체의 리서치와 서베이 진행 계획도 포함해야 한다. 제품 자체의 관련 자료, 경쟁사 제품 동향, 타깃 모델의 특장점 등을 온·오프라인과 각종 매체를 통해 조사하며, 필요한 경우 직접 고객 기업으로부터 얻거나 전문기관에 리서치를 의뢰할 수 있다. 각종 정보원으로부터 얻은 자료와 트렌드를 바탕으로 이후에 전개되는 기업 내부 및 외부 환경 분석을 더해 디자인 콘셉트를 설정한다.

2
기업 내부 환경 분석

디자인 개발 전략을 수립할 때 반드시 필요한 것은 기업의 전반적인 상황을 이해하는 것이다. 기업 내부 환경 분석 단계는 기업의 현재 상황과 핵심역량을 분석하기 위한 과정으로, 기업 철학·비전·미션 분석, 기술력 분석, 자산 및 자원 분석, 핵심역량 분석 등이 포함된다.

기업 철학·비전·미션 분석

내부 환경 분석 단계에서 가장 먼저 실시해야 할 항목은 기업의 이념, 철학, 비전, 미션과 이에 따른 단기·중기·장기 전략이다. 일반적으로 기업 철학·비전·미션에 대한 분석 결과는 두 가지로 나타나는데, 첫째는 기업의 철학·비전·미션이 정상적으로 설정되지 못함으로써 효율적인 디자인 전략을 수행하지 못하는 경우이다. 둘째는 기업의 철학·비전·미션 등이 잘 설정되어 있으나 이에 따른 디자인 실행이 효과적으로 이루어지지 않은 경우이다.

　기업의 철학·비전·미션이 정상적으로 설정되지 못한 경우에는 깊이 있는 조사와 분석을 통해 이를 이해하고 발굴함으로써, 이후의 디자인 개발의 방향타로 삼을 수 있다. 기업의 이념과 철학에 대한 이해는 상당한 노력과 자료 수집 및 분석을 통해서 가능하다. 공식적인 방법으로 이루어지는 CEO와의 인터뷰, 관리자와의 미팅, 종업원과

3M의 다양한 브랜드.

의 대화, 각종 세미나와 워크숍, 설문조사 등의 방법을 통해 기업의
이념과 철학에 대한 이해를 도모할 수 있다.

　기업의 철학·비전·미션이 정상적으로 설정되지 못하였으나 분
석을 통해 기업의 철학을 미래지향적으로 발굴하고 이에 따른 효율
적인 디자인 전략을 세움으로써 성공을 거둔 사례로 3M의 경우를 들
수 있다. 1990년대 중반 3M은 미국인 98%가 알고 있는 기업이지만,
매출의 55% 이상이 해외 시장에서 일어나고 있었다. 반면 유럽에서
의 인지도는 미국에서의 인지도보다 60%가 적었고, 친밀성과 우호성
은 50%도 채 되지 못했다. 또한 40년 동안 3M의 주요 시장이였던 일
본 내의 인지도는 유럽보다 더 낮았고, 친밀성과 우호성은 한 자리 숫
자에 불과할 정도로 낮은 상황이었다.

　이러한 문제점은 각 부서가 각자 강력한 자치권을 지니는 기업문
화 때문이었다. 따라서 통일된 브랜드 정책을 실시하기보다는 각 부
서에서 신상품을 개발할 때마다 그에 맞는 새로운 브랜드를 결정해

야만 했고, 얼마 되지 않아 수백 개의 이름을 가지게 된 것이다. 그리고 각각의 부서가 따로 광고와 프로모션을 진행했기 때문에 각 부서의 스타일대로 광고가 집행되었다.

이러한 위기상황을 돌파하고자 실시했던 기업 내부 분석 결과, 깊숙이 각인된 기업주의 정신과 이를 바탕으로 한 자유분방한 '혁신' 이념이 기저에 흐르고 있음이 밝혀졌다. 이에 따라 3M은 혁신을 기업 이념과 철학으로 규정하고, 기존의 3,500여 개 제품 중에서 혁신적 역량이 없다고 판단하는 2,000여 개 제품을 퇴출시켰다. 나머지 제품은 혁신이라는 기치 아래 일관된 브랜드 아이덴티티 구축 과정을 통해 성공적인 성과를 보였다.

이러한 경우와 달리 기업의 철학·비전·미션 등은 잘 설정되어 있으나 이에 따른 디자인 실행이 효과적으로 이루어지지 않은 경우는 곧바로 디자인 개선 과정을 밟아야 한다. 따라서 기업의 이념과 철학 및 비전과 목표에 적합하도록 디자인 전략을 설정하고, 이에 따라 기존의 디자인에 대한 개선을 실시함으로써 이념·철학·비전·미션과 디자인 사이의 일관성을 도출할 수 있다.

기술력 분석

기업이 보유한 기술력에 대한 이해는 디자인 컨설팅 프로젝트를 수행할 때 반드시 필요하다. 일반적으로 기업의 기술력은 비즈니스의 혁신성과 밀접한 관계가 있다. 즉 기술력이 높은 기업은 혁신적 제품 개발에 투자할 가능성이 큰 선발기업의 유형이 많으며, 반대로 높은 기술력을 보유하지 못했다면 신제품 개발에 드는 비용을 낮게 유지함으로서 비즈니스의 효율성을 높이는 후발기업일 가능성이 높다.

브리지트 모조타는 기업의 혁신성 정도에 따라 디자인의 혁신성 정도를 조율하는 것이 디자인이 성공할 수 있는 중요 요인이라고 주

장한 바 있다. 즉 앞선 기술력과 혁신적 조직문화를 갖춘 기업은 디자인의 스타일, 기능, 소재, 구조 등에 있어서도 혁신적인 스타일을 취하는 것이 바람직하며, 이와는 달리 경쟁 우위적 기술력이 없는 기업이라면 낮은 생산 비용을 전제로 효율성을 중시하는 디자인 개발 전략을 설정하는 것이 유용할 수 있다. 따라서 기업의 기술력 분석은 디자인 컨설팅 프로젝트의 성공 여부에 매우 중대한 영향을 미친다.

기업 자산·자원 분석

디자인 프로젝트의 성공 여부는 추진하려는 프로젝트에 기업의 자산과 자원이 적절하게 지원될 수 있는지에 따라 달라질 수 있다. 신제품의 콘셉트가 매우 좋고, 시장 가능성이 높아도 이를 받쳐줄 자산과 자원이 없다면 결코 디자인 프로젝트가 성공할 수 없기 때문이다. 따라서 디자인 콘셉트는 기업의 자원과 자산에 대한 면밀한 검토를 통해 가장 효율적인 방법으로 개발되어야 한다.

　　기업의 자산 및 자원을 분석하는 것은 기본적으로 디자인 프로젝트를 추진할 때 필요한 기업 환경을 갖추고 있는지를 파악하기 위한 과정이다. 하지만 그 궁극적인 목적은 성공적인 디자인 프로젝트를 추진하기 위해 기저로 삼아야 할 기업의 핵심역량을 파악하는 것이다. 핵심역량이란 경쟁자보다 상당한 기간 동안 우위를 차지할 수 있는 차별화된 역량을 의미한다.

　　기업 자산과 자원의 핵심역량을 파악하기 위해 경영학 분야에서 널리 사용된 모델은 1985년 하버드대학교의 마이클 포터가 정립한 가치사슬value chain 모형이다. 가치사슬은 기업의 부가가치 창출에 직간접적으로 관련된 일련의 활동·기능·프로세스의 연계를 의미하며, 주활동primary activities과 지원활동support activities으로 구성되어 있다.

　　가치사슬모형에서 주활동은 제품의 생산·운송·마케팅·판매·물

류·서비스 등과 같은 현장업무 활동을 의미하며, 지원활동은 구매·기술개발·인사·재무기획 등 현장업무 활동을 지원하는 제반 업무를 의미한다. 주활동은 부가가치를 직접 창출하는 부문을, 지원활동은 부가가치가 창출되도록 간접적인 역할을 하는 부문을 말한다. 이러한 가치사슬모형은 기업의 투입 – 산출 – 마케팅 – 서비스에 이르는 전반적인 운영 영역에서 핵심 성공 요인을 도출하고, 그 핵심 성공 요인을 결정짓는 핵심역량이 무엇인지를 밝혀내는 것을 목적으로 한다.

일반적으로 가치사슬모형은 전통적인 경영 의사결정을 위한 분석 모형으로 활용되었다. 그러나 디자인의 위상이 기업의 핵심 경영 전략으로 높아짐에 따라, 디자인 개발 과정에서 기업의 핵심역량을 발굴하고 이를 브랜드와 디자인에 담아내는 노력이 진행되어왔다. 아울러 기업 조직문화의 변화를 통한 경쟁력 확보의 측면에서 볼 때, 가치사슬모형은 디자인 프로젝트 추진 과정에서 핵심역량을 파악하기 위한 영역과 가이드라인을 제시해줄 수 있다.

브리지트 모조타는 마이클 포터의 가치사슬모형이 디자인 개발 전략을 수립할 때 매우 유용하다고 주장한 바 있다. 모조타는 가치사슬모형을 기반으로 다음 세 가지의 디자인 개발 전략을 추진할 수 있다고 하였다.

• 실행적 디자인

실행적 디자인operational design은 가치사슬 상에서 본원적 활동primary activities을 대상으로 가치를 창출하는 것을 의미한다. 실행적 디자인은 본원적 활동을 근간으로 사용자들이 차별화된 이미지를 가질 수 있도록 하는 고객가치를 창출한다. 이 경우 디자인은 경제적 가치 창출을 목표로 한다. 예를 들어, 기업이 지닌 본원적 핵심요소(기술, 설비, 원자재 등)를 기반으로 가치를 극대화할 수 있는 디자인을 의미한다.

• 기능적 디자인

기능적 디자인functional design은 기업의 지원적 활동에 대한 가치창출을 의미한다. 디자인은 부서간 협업을 통해 가치를 창출한다. 이 경우 디자인은 관리적 가치 창출을 목표로 한다. 예를 들어 디자인 개발 과정을 통해 고객 기업의 제품 개발 프로세스와 단계를 효율화하고, 부서간 협업을 유도하며, 제품 개발 프로세스를 개선함으로써 궁극적으로 성공적인 제품 개발을 통해 긍정적인 성과를 도출하는 것이다.

• 예측적 디자인

예측적 디자인anticipative design은 총체적인 가치사슬 시스템에 대한 비전을 창출하는 것을 의미한다. 디자인은 기업의 내부 혹은 외부 환경의 변화를 유도함으로써 가치를 창출한다. 이 경우 디자인은 핵심가치 혹은 심리적 가치 창출을 목표로 한다. 예를 들어 기업이 향후 나아가고자 하는 방향을 설정하고 브랜드와 이미지를 규정하여 중·장기적으로 추진해야 할 디자인 개발이 이에 해당한다.

핵심역량 분석

마이클 포터의 가치사슬모형은 기업의 자원·자산의 현황을 분석하고, 이를 바탕으로 핵심역량을 파악할 수 있도록 하는 매우 유용한 기법이라 할 수 있다. 기업의 핵심역량 분석은 주활동과 지원활동의 각 영역 내에서 분석한 기업의 자산·자원에 대해 강·약점 및 차별화 요인을 분석한 뒤 경쟁 우위적 핵심역량을 선정하는 과정이다.

가치사슬모형에 따른 핵심역량 분석 과정은 아직 디자인 컨설팅 기업에서는 널리 활용되지 못하고 있다. 그것은 전통적으로 디자인 분야에서 개발된 모델이 아니며, 아울러 이를 사용하는 사용자도 주로 전통적인 경영 의사결정을 위한 툴로서만 활용 가치를 인정하고

전반 관리	판매 지원을 위한 경영지원과 기업 이미지를 높이는 경영정보 시스템				
인사 · 노무 관리	교육 프로그램	생산 및 연구개발 계획		질 높은 판매 서비스 요원 모집	서비스 기술자에 대한 교육
기술 · 개발	원재료 취급과 분류를 위한 우수한 기술	특이한 제품 특징	차별화된 운송차 스케줄	응용기술 지원 우수한 매체 조사	앞선 서비스 기술
조달 활동	신뢰성 있는 수송 절차	최고 품질의 원재료 최고 시설의 컴퍼넌트	파손을 최소화하는 물류시스템	제품 포지션과 이미지	고품질의 교환 부품
	구매물류	제조	출하 물류	판매 및 마케팅	서비스

부가가치

가치사슬모형에서
핵심역량을 도출하는 사례.

있기 때문이다. 그러나 가치사슬모형은 기업의 자원과 자산 분석 및
이를 바탕으로 하는 핵심역량 도출에 이르는 과정을 통해 디자인 프
로젝트에서 도출해야 할 기업 내부 정보에 대한 매우 귀중한 자료를
제시해줄 수 있다. 디자인 컨설팅 기업은 이러한 가치사슬모형을 더
구체적이고 실무적으로 활용할 필요가 있다.

3

기업 외부 환경 분석

기업 외부 환경 분석은 기업 내부 환경 분석과 함께 디자인 컨설팅에서 매우 중요한 단계이다. 외부 환경 분석에는 일반적으로 소비자 분석, 경쟁 환경 분석, 거시 환경 및 트렌드 분석 등이 포함된다. 이 단계는 성공적인 시장 기회를 탐색함으로써 신제품에 대한 전략적 디자인 개발 방향을 모색하는 단계라고 할 수 있다.

　외부 환경 분석을 위한 리서치 기법은 매우 다양한데, 각각의 기법은 디자인 프로세스의 특성에 따라 매우 다양한 양상으로 적용할 수 있다. 기업이 처한 상황, 타깃 소비자의 분포, 제품의 특성 및 외부 환경과의 관계 등에 따라 요구되는 리서치 기법이 다르므로 적절한 리서치 방법을 선택하는 것이 매우 중요하다.

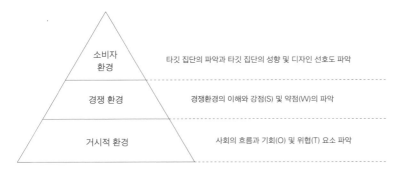

외부 환경 분석의
범주와 분석 내용.

소비자 분석

디자인 개발 과정은 사용자의 요구사항을 이해함으로써 소비자의 욕구를 파악하고, 파악된 욕구 중 가능한 대안에 대한 검토를 통해 콘셉트를 개발하고, 기업의 전략과 시장 및 경쟁 상황을 다각적으로 검토하여 디자인 솔루션을 도출함으로써 성공적으로 마무리될 수 있다. 따라서 사용자를 이해하는 것은 디자인 개발에서 가장 중요한 단계이다. 사용자를 이해하기 위한 방법 중 관찰은 디자인 개발에 많은 정보를 제공해준다.

사용자의 욕구는 위계에 따라 네 가지로 분류되는데 관찰 가능한 욕구, 명시적 욕구, 묵시적 욕구, 잠재적 욕구로 구분할 수 있다. 어떠한 단계의 욕구를 분석하느냐에 따라 이에 해당하는 사용자 욕구 리서치 기법도 달라진다.

관찰 가능한 욕구observable needs는 위계상 가장 외면적인 욕구로, 현재 제품의 사용 모습을 자세히 관찰함으로써 사용자가 만족하지 못하는 욕구를 파악하는 것이다. 관찰 가능한 욕구를 분석하는 방법으로는 관찰법, 에스노그래피, 사용성 테스트 등이 있다.

명시적 욕구explicit needs에는 관찰을 통해서 발견하기는 어렵지만, 사용자가 스스로 알고 있는 욕구이기 때문에 직접적인 방법을 통해서 파악할 수 있는 욕구이다. 명시적 욕구의 분석 방법으로는 설문조사, 인터뷰 등이 있다.

묵시적 욕구implicit needs는 현재의 사용자에게 존재하지만 소비자 스스로는 분명히 파악하지 못하는 욕구로, 이를 파악하려면 다각적인 노력을 기울여야 한다. 묵시적 욕구를 파악하기 위해서는 포커스그룹 인터뷰, 사용자참여 디자인전개, 체험형 테스트베드 등의 기법이 사용될 수 있다.

사용자의 욕구 중 가장 파악하기 어려운 욕구는 잠재적 욕구latent needs이다. 잠재적 욕구는 사회가 변화함에 따라 새로 등장하는 욕구

이지만, 아직 어느 누구도 그러한 욕구가 어떤 욕구이며 어떻게 해결할 수 있는지 모르기 때문에 파악하기도 매우 어렵다. 잠재적 욕구를 파악하는 방법으로는 라이프스타일 리서치, 전문가 인터뷰, 투영법 등이 사용될 수 있다.

그러나 사용자의 욕구 단계에 따라 리서치 기법을 구분하는 것은 그다지 의미가 없으며, 또한 소비자 욕구를 파악하기 위해 하나의 리서치 기법을 사용하기보다는 프로젝트의 특성에 따라 둘 이상의 리서치 기법을 병행하여 활용하는 것이 매우 효과적이다. 엘리자베스 샌더스Elizabeth Sanders와 리즈 샌더스Liz Sanders에 따르면, 하나의 제품은 그와 연관된 동종 기업의 브랜드, 타깃 사용자 집단 등 다양한 요소와 관련된다. 따라서 하나의 리서치 기법만 사용하기보다는 필요한 리서치 기법을 적절하게 선택하여 그 결과를 수렴적으로 해석한 뒤 최종 결론을 내리는 수렴적 리서치 활용법을 모색할 필요가 있다.

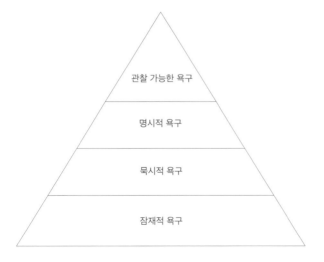

사용자의 욕구 위계.

• 에스노그래픽 관찰법

에스노그래픽 관찰법ethnographic observation은 사용자의 일상생활을 관찰해 그들이 살고 있는 사회의 맥락을 이해하고, 이를 바탕으로 사용자의 태도와 행동에 대한 맥락을 삶의 전체적인 관점에서 이해하는 기법이다. 즉 에스노그래픽 관찰법은 사용자의 행위를 주의 깊게 관찰함으로써, 충족되지 못하고 있거나 정확히 인식되지 못하고 있는 욕

에스노그래피 유형	개념과 방법
현장 에스노그래피	현장 에스노그래피는 개인이나 집단이 일상생활을 수행하고 있는 과정을 관찰하는 기법이다. 이러한 과정은 타깃 사용자들에 대한 이해를 통해, 실험적인 디자인 아이디어를 개발 할 수 있도록 디자인 과정에 매우 유용한 정보를 제공한다. 활동에 대한 관찰 기간은 몇 시간에서 몇 주까지 프로젝트의 특성에 따라 다양하다.
디지털 에스노그래피	디지털 에스노그래피는 디지털카메라, PDA, 컴퓨터, 가상자료 수집 장치, 기록 장치, 전송 장치, 편집 장치와 같은 디지털 장비를 이용하여, 전통적인 에스노그래피의 기법을 수행하는 과정이다.
사진 에스노그래피	사진 에스노그래피 기법은 참여자들이 카메라를 통해 자신의 일상에서 기록할 만한 장면들을 이에 대한 설명과 함께 사진으로 남기는 기법이다. 이러한 접근법은 다른 에스노그래피 기법들이 비용이 많이 소요되거나 또한 관찰을 통한 자료의 수집이 적절하지 못할 경우 사용될 수 있는 기법이다.
에스노퓨처리즘	에스노퓨처리즘은 디지털 에스노그래피 기법을 사용하면서, 전체적으로 사람들의 생활문화에 영향을 미치거나 변화시키는 주요 트렌드들에 대해 미래적 관점을 가지고 자료를 수집하는 방법이다. 이러한 기법은 주로 하이테크 제품에 적합하다. 또한 트렌드가 최소한 부분적으로라도 다른 범주의 제품과 연관되어 있는 제품일 경우 유용하다.
체험형 에스노그래피	체험형 에스노그래피는 실험자들이 거주할 수 있는 일정한 공간과 환경을 만들어주고, 그 안에서 생활하는 과정을 모니터링하는 기법이다. 예를 들어, 가정환경이 디지털화되어가는 환경에서 사람들의 삶의 변화 등을 이해하기 위한 과정으로 사용될 수 있다. 시간과 비용이 많이 소요되는 기법이지만, 대단히 정확한 자료를 얻을 수 있다는 장점이 있다.
페르소나	페르소나란 특정한 집단의 사용자에 있어서 전형적인 모습을 지닌 가상의 인물로, 이 인물은 현재 개발 중에 있는 제품이나 서비스에 대해 잠재적으로 이상적인 사용자이다. 디자인에 대한 영감을 주거나 디자인의 방향성을 제시하는 데 매우 유용한 기법이다. 페르소나에 대한 규정을 넓게 잡을 경우에는 효과를 얻기 어려우며, 가능한 한 틈새시장에 정확하게 일치하도록 범위를 좁히는 것이 유리하다.

디자인 활동에 사용되고 있는 에스노그래피 기법들.
출처 | Ireland, 2003.

구를 관찰할 수 있도록 돕는다. 에스노그래픽 관찰법은 비디오 촬영, 로그 분석 그리고 사용자 관찰을 포함한다. 테스트 참가자와의 상호작용을 가능케 하는 참가자 관찰법과 같은 더 능동적인 접근법도 있지만, 에스노그래픽 관찰법은 정상적인 행동에 방해를 줄 수 있는 요소를 최대한 배제한다는 가정 아래서 이루어져야 한다.

에스노그래피 기법은 사용자와 디자이너로 하여금 매우 친숙한

변형된 에스노그래피 유형	개념과 방법
모의여정	디자인의 대상이 되고 있는 사용자 혹은 소비자들에 대한 경험을 디자이너가 직접적으로 체험하는 기법
그림자 관찰	디자이너들이 사용자를 이해하기 위해서 일상생활, 활동, 주변 환경 등을 따라다니며 관찰하는 것
전문가리허설	전문적인 사용자로 하여금 제품에 대한 사용 과정을 겪도록 하고 이 과정을 관찰함으로써 디자이너로 하여금 복잡한 과정들을 빠르게 이해시킬 수 있도록 하는 기법
공간관찰	지금까지 충족되지 못한 욕구를 보여줄 수 있는 장소에 대한 관찰, 행동 패턴에 대한 관찰, 일상 주변 환경에 대한 관찰을 수행하는 기법
행동매핑	일정한 시간의 흐름에 따라 특정 공간 내에서 사용자 행위의 흐름과 움직임을 모니터링 하는 기법
고객여정	사용자로 하여금 제품에 대한 사용 과정에 대한 경험을 이야기하게 하는 기법으로, 경우에 따라 사용자가 자신의 경험을 기록하기 위하여 카메라를 통해 사진 자료를 활용하기도 함
일상생활 서베이	사용자로 하여금 원래의 정상적인 환경에서 정상적인 일상생활을 하도록 하고, 이 과정을 관찰하는 기법
극단 사용자인터뷰	대상 제품을 가장 잘 알고 있는 사용자 혹은 반대로 가장 잘 모르고 있는 사용자를 대상으로 제품에 대한 경험 과정에 대해 인터뷰를 수행하는 기법으로서, 디자이너들에게 가장 중요한 문제가 되는 핵심 이슈들을 제시해주는 경우가 많음
스토리텔링	제품과 서비스의 사용 환경에 대해 타깃 사용자에 대한 정보를 풍부하게 포함시켜 설명적으로 묘사하는 기법
비포커스그룹	워크숍 환경에 다양한 범주의 실험자가 포함되는데, 선택된 실험자들은 제품에 대한 정보를 잘 모르고 있는 사람들로, 이미 준비된 다양한 재료들을 가지고 개발하고자 하는 제품과 관련된 물건을 만들어 봄으로써 새로운 아이디어를 얻는 과정

사용자 위주로 변형된 에스노그래피 기법들.
출처 | Coughlan, Pand Prokopoff, I, 2004.

일들을 친숙하지 않은 방법으로 보고 이해하도록 하는 특성이 있다. 디자인 컨설턴트는 위에서 제시한 기본적인 에스노그래피 기법을 이용하되, 자신이 추진하고 있는 프로젝트에 맞게 변형함으로써, 원하는 유용한 정보를 얻을 수 있다. 에스노그래피 기법에는 변형에 대한 일정한 기준과 규칙이 없다. 다만 디자인 컨설턴트가 얻고자 하는 정보를 얻을 수 있도록 하는 것이 중요하다. 앞의 표는 기본적인 에스노그래피 기법에서 몇몇 내용이 변형된 기법을 나열한 것이다.

에스노그래피 기법들은 디자인 사용자를 이해하는 데 많은 정보를 제공해준다. 이러한 기법을 통해 얻은 자료와 마케팅 리서치를 통해 얻은 자료들을 종합적으로 고려한다면, 매우 의미 있는 정보를 얻을 수 있다.

그러나 에스노그래피 기법 자체가 사용자를 이해하는 데 매우 유용한 기법임은 분명하다 할지라도, 미래적인 관점에서 관찰된 내용을 재해석하는 과정이 반드시 필요하다.[1] 에스노그래피 기법이 사용자에 대한 이해와 관련된 정보를 제공해준다면, 미래적 관점은 거시적 환경에서의 과학, 기술, 정치, 경제, 문화와 같은 주요 요소에 대한 통찰력을 제공해주기 때문이다. 따라서 문화, 기대수명과 같은 라이프스타일, 나노, 모바일과 같은 첨단기술 등과 같은 주제에 대한 세계적

1
Rachel Cooper &
Martyn Evans,
"Breaking form Tradition:
Market Research,
Consumer Needs, and
Design Futures,"
*Design Management
Review*, Vol.17(1),
2006, pp. 68-74.

사용자의 행위를 이해하고 디자인 아이디어를 창출하는 데 많은 정보를 제공하는 고객여정맵Customer Journey Map 작성의 예.

트렌드를 이해할 필요가 있다.

이러한 에스노그래피 기법과 미래적 관점의 결합은 시나리오를 작성하는 데 매우 효과가 있다. 시나리오 기법은 다양한 상호작용이 일어날 수 있는 복잡한 상황을 이해하는 단서를 제공해줄 수 있다. 에스노그래피 기법에 미래적 관점을 활용하여 글과 그림으로 표현하는 시나리오 기법은 디자이너들이 추상적인 개념을 구체화시켜 이해하도록 하는 데 매우 유용하다. 실제로 시나리오 접근법은 여러 가지 대안 중 실현 가능한 몇 가지의 미래 상황을 예측해주는 역할을 수행한다.

• 포커스그룹 인터뷰

포커스그룹 인터뷰Focus Group Interview, FGI는 전문지식을 보유한 조사자가 소수의 응답자 집단을 대상으로 특정 주제에 대해 자유로운 토론을 벌여 필요한 정보를 획득하는 방법으로 다양한 학문 분야에서 널리 이용되는 조사 기법의 하나이다.

포커스그룹이란 특정 주제와 관련하여 공통된 특성을 가지고 있는 사람들로 구성된 그룹을 의미한다. 디자인 리서치를 위한 포커스그룹 토론은 디자인 요소에 관해 토론하기 위해 노련한 중재자moderator와 함께 몇 시간을 보낼 수 있도록 초대된 6-10명 정도로 구성된 모임이다. 포커스그룹에 참여한 사람에게는 소정의 대가가 지급된다. 중재자는 객관적이고 디자인에 관한 지식이 있는 사람이어야 하며, 또한 그룹 역할에 숙달되어야 한다. 중재자는 참여자가 자신의 생각을 표출하도록 자유롭고 편안한 토론을 장려하여야 한다. 동시에 중재자는 토론에 집중하여야 한다. 아울러, 대상자들의 상이한 지각과 관점을 찾기 위해 자유롭게 토론할 수 있는 환경 아래서 여러 번의 토의를 수행해야 한다. 토론은 사용자의 신념, 태도, 행동을 이해하기 위해 노트나 오디오, 비디오테이프 등에 기록되며 그 기록들은 나중에 관리자의 연구 자료가 된다.

2

Darrel Rhea, "A New Perspective on Design: Focusing on Customer Experience", *Design Management Journal*, Vol.3(4), 1992, pp. 40-48.

• 체험형 테스트베드

체험형 테스트베드experiential test-bed란 원래 기술 분야에서 사용하는 용어로, 기술 개발 과정에서 기술이 소비되는 것과 동일하거나 결과 예측이 가능한 가상 환경을 구축하여 개발 기술의 적합성을 테스트하는 것을 의미한다. 즉 장비들을 구비해 실제 프로세스에 적용할 수 있는 테스트를 실시할 수 있도록 구성한 환경을 말한다.

디자인 분야에서 테스트베드는 잠재 사용자들로 하여금 제품과 제품을 사용하는 환경이 의도적으로 구현된 공간에서 일정한 활동(시나리오 태스크)을 하도록 하고, 활동의 전 과정을 캠코더, CCTV와 같은 레코딩 장비를 이용하여 기록함으로써, 사용자의 경험을 통해 디자인 아이디어를 얻는 과정이다.

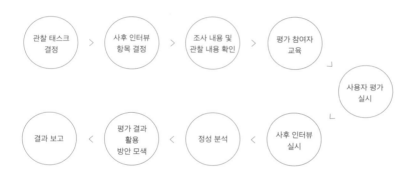

가전제품 디자인 개발을 위한 체험형 테스트베드.

• 라이프스타일 리서치

미래의 욕구를 이해하는 것은 매우 어려운 작업이다. 특히 사용자 스스로도 잘 이해하지 못하는 미래의 욕구를 규정하기란 매우 어려운 법이다. 이러한 미래의 잠재적 욕구를 발견하기 위한 기법이 라이프스타일 리서치Lifestyle Research이다.

라이프스타일 리서치란 사용자가 다른 사람, 장소, 물건, 프로세스 등과 벌이는 일상적인 상호작용을 관찰함으로써 그들이 어떻게 삶을 영위하고 주변 환경과 적응하며 살아가는지 이해하는 과정이다.[2]

전통적인 리서치 기법이 특정 문제에만 국한하여 정보와 지식을 얻는다면, 라이프스타일 리서치는 자유롭게 사용자의 삶을 이해함으로써 사용자의 삶에 내재되어 있는 중요하고 의미 있는 다양한 정보를 얻을 가능성이 높다. 따라서 라이프스타일 리서치를 할 때는 특정 문제에 집중하기보다는 넓고 다양한 관점에서 사람들의 삶의 맥락을 이해해야 한다.

• 사람에 대한 이해
전통적인 리서치 기법에 따르면 시장을 이해하는 매우 유용한 방법 중 하나가 시장세분화이다. 이는 사람들의 구체적인 삶의 과정들을 이해함으로써, 사용자에 대한 정보를 얻는 과정이다. 즉 소비자 집단을 몇 개의 그룹으로 구분하여 집단적인 특성을 얻는 전통적인 리서치 기법과는 달리, 단골고객의 세밀한 특성까지 이해하는 상점의 주인처럼, 사용자의 구체적이고 정성적인 자료를 수집하는 과정이다.

• 장소에 대한 이해
사람들이 일하는 장소의 특성 혹은 휴식을 취하는 장소의 구성, 공간의 활용법, 가구·물건들의 사용과 배치 등 사람들이 살아가는 장소를 이해하는 것은 미래에 어떠한 제품·서비스를 필요로 할지, 또는 미래에 어떠한 욕구들이 등장하게 될지를 이해하는 데 매우 필요한 과정이다. 사람들이 하루 종일 어디를 가고 무엇을 사용하는지를 이해한다면, 사용자 자신도 모르는 욕구에 대한 통찰력을 얻을 수 있다. 사람들이 살아가는 '장소'를 생략한 조사는 진정으로 사용자를 이해하지 못할 수밖에 없다. 사람들이 살고 있는 집, 사무실, 마트, 오락 장

사람
장소
사물
프로세스

생활 맥락 연구

↓

유추·대조
핵심 의미
개념적 다이어그램

정보 종합

↓

디자인 원리
시장지향성
사용자 욕구 프로파일

결과 커뮤니케이션

↓

제품 시장개발

라이프스타일의 이해를 통한 디자인 아이디어 창출 프로세스.
출처 | Christopher Ireland & Bonnie Johnson, 1995.

소, 학교 및 기타 어디든 사용자를 이해할 수 있는 장소라면 리서치의
대상이 된다.

인사이트 도출을 위한
어피니티맵Affinity Map 작성.

• 물건에 대한 이해

이탈리아의 디자이너 안드레아 브란치Andrea Branzi는 "20세기 초에 평
균적으로 부유한 가정에서 필요로 했던 제품들은 의복을 포함해도
200개를 넘지 않는 수준이었다."라고 말한 바 있다. 그러나 오늘날,
일반적인 가정은 3,000여 개 이상의 제품들로 꽉 차 있다. 브란치에
따르면, "사람들은 물건들의 세계에 살고 있으며, 그 물건들은 스스로
새로워져야 하는 특성을 지닌 것들이다."라고 하였다.[3] 이러한 물건들
은 단순히 물건 자체의 물리적 특성을 넘어, 사람들의 삶의 스타일을
규정하는 대리물이다. 물건들은 이것을 소유한 소유주를 반영하고 창
조한다고 할 수 있다. 사람들을 이해하기 위해 스스로를 규정하고 표
현하는 물건들을 이해하는 것은 반드시 필요한 과정이다.

3
Andrea Branzi, *Learning
from Milan*, Cambridge.
MA: MIT Press, 1995,
pp. 14-15.

• 프로세스에 대한 이해

쇼핑, 요리, 텔레비전 시청, 운동과 같이 사람들이 일상생활에서 수행
하는 행위의 과정을 이해하는 것은 사람들의 모티베이션과 선호를 이
해하는 데 매우 유용한 과정이다. 대부분의 마케터와 디자이너는 사
람들이 물건을 사용할 경우, 원래 그 물건이 사용되도록 의도된 방법
으로 사용할 것이라고 믿고 싶어 하지만, 많은 연구에서도 밝히고 있
듯이 의도하지 않은 방법대로 사용되는 경우가 많다. 사람들의 행위
방식은 지극히 주관적일 수 있기 때문에 행위 과정을 이해하는 것은
사용자를 이해하는 매우 중요한 과정이 될 수 있다.

라이프스타일 리서치를 위해 정보를 수집하는 기법은 매우 다양
하다. '디자인 다큐멘터리design documentary' 기법은 미국의 팔로알토에 근
거지를 두고 있는 인터벌디자인그룹Interval Design Group이 애용하는 기법

으로, 사람들이 살고 있는 장소에 직접 방문하여 촬영을 하고 인터뷰를 한 뒤 자료를 편집하고 내레이션을 만들고 음향효과를 넣어 하나의 다큐멘터리로 제작하는 방법이다. 디자인 다큐멘터리의 제작은 그 자체로 사용자를 이해하거나 정보를 얻는다기보다는 제작 이후 전문가 토론이나 포커스그룹 토론의 자료로 활용해 2차적인 아이디어를 얻는 1차 자료 작성 과정이라 할 수 있다.

다양한 경쟁 브랜드와의 비교 과정을 수행하는 사용자의 선택 과정.

경쟁 환경 분석

소비자는 다양한 경쟁 환경에서 제품에 대한 선호와 구매를 결정한다. 따라서 디자인 개발은 경쟁 브랜드에 대한 충분한 이해와 이를 바탕으로 한 경쟁 우위적 측면에서 접근해야 한다.

기업은 경쟁 환경 분석을 통하여 경쟁 제품, 경쟁 구도 등을 파악함으로써, 시장에서 드러날 수 있는 신제품 개발의 위협 요소를 파악하고 경쟁사 및 경쟁 제품에 대한 전략적 대안을 모색할 수 있다. 시

경쟁 환경 분석에 따른
포지셔닝맵(오렌지텔레콤).

장구조를 파악하고 경쟁사들의 시장 포지션을 분석한 뒤 이를 바탕으
로 경쟁 브랜드의 강점과 약점을 찾는다면, 자사의 신제품이 최선의
방법으로 시장에 안착하거나 시장을 선점할 수 있는 전략적 대안들을
도출할 수 있다.

거시적 환경 분석의 예.

1960년대 로드스타 Bi		협폭 타이어 높은 핸들 가벼운 프레임	도시의 발달	도심 속의 교통수단	세련된 스타일
1970년대 BMX Bi		광폭 타이어 낮은 자체 슬림한 프레임	스포츠에 대한 관심	일상, 스포츠 겸용	유용성
1980년대 MTB		광폭 타이어 강력한 프레임 기어 장착	레저 활동의 증가	레저 활동 즐기기	즐거움
1990년대 하이브리드 Bi		높은 안장 단순함 대형 휠	삶의 다양성 변화	레저 경주 통근	다목적성
2000년대 폴딩 Bi		접이식 구조 경량화 소형화	교통체증	도시생활 극대화	이동성
2010년대 스마트 Bi		초경량화 신소재 적용 전형성 탈피	디지털 시대	스마트 라이프	편안함

경쟁 환경 분석 과정에는 경쟁 브랜드의 강·약점 분석, 경쟁 브랜드의 포지션 분석, 경쟁 브랜드의 핵심역량 및 전략 분석 등이 포함된다. 이러한 경쟁 브랜드의 경쟁 제품과 이들의 특성을 파악함으로써, 경쟁 환경에 존재하는 신제품의 시장기회를 발견하고, 전략의 방향을 결정하게 된다.

더치보이가 선보인
신개념 페인트.

거시 환경 및 트렌드 분석

정치, 경제, 사회, 문화, 기술적 환경은 디자인 개발과 매우 밀접한 관련이 있다. 이러한 거시적 환경의 변화는 현재의 제품으로부터 충족되지 않는 새로운 욕구를 탄생시키며, 디자인 개발의 새로운 가능성을 암시한다.

　　디자인 개발 과정에서는 이러한 거시적 환경의 이해를 통해 시장구조의 변화, 라이프스타일의 변화, 기술의 변화 등을 이해하고 미래의 트렌드를 이해할 수 있어야 한다. 페인트 제조 회사인 더치보이 Dutchboy는 최근 스스로 집안을 꾸미는 DIY의 유행과 관련한 소비자의 변화된 라이프스타일을 잘 파악하여, 100년 넘게 사용해오던 금속 캔을 포기했다. 이들은 또 다양한 방법으로 소비자가 직접 컬러를 바꿀 수 있고, 또 완벽한 밀폐로 오랫동안 사용하지 않아도 굳지 않는 실용성 높은 제품을 선보였다. 이는 외형을 디자인하거나 다른 색상을 제시하는 정도가 아니라 소비자의 라이프스타일 변화에 따른 트렌드를 잘 이해하고 소재와 기술을 디자인에 가미하여 성공한 사례이다.

　　PEST 분석은 거시적 환경을 분석하는 기법 중 하나로 정치적 politics, 경제적 economy, 사회문화적 society-cultural, 기술적 technology 환경의 앞 글자를 따서 명명한 단어이다. PEST 분석은 전통적으로 기업의 마케팅 전략 수립을 위한 거시적 환경 요인 분석을 위해 정치적, 경제적, 사회문화적, 기술적 환경 요인을 파악·분석하는 데 사용되었으며, 현

환경적 차원	다룰 수 있는 질문	분석방법
사회문화적	• 기업이 활동하는 시장의 사회적, 문화적 배경 그리고 라이프스타일 분야에서 어떠한 경향이 부각되고 있는가? • 이런 추세들이 기존 제품 및 새로운 제품의 수요를 창출하는 데 어떻게 영향을 미치겠는가? • 향후 몇 년간 인구 성장과 인구 이동에 어떠한 경향들이 존재하겠는가?	• 언론자료 분석 • 라이프스타일 분석 • 소비자 설문 조사
경제적	• 기업이 현재 활동 중이거나 미래에 활동할 계획에 있는 시장들의 경제적 전망은 어떠한가? • 그것들이 사업에 어떻게 영향을 미칠 것인가?	• 거시 경제적 • 예측 모델
기술적	• 현재 제품이나 제조 공정에 영향을 미칠 새로운 기술들이 존재하는가? • 현재 기술의 라이프사이클 추세는 어떠한가?	• 기술적 예측 • 라이프사이클 분석
정치적	• 규제에서 어떠한 변화가 일어날 것인가? • 사업의 수요에서는 어떤 영향을 미칠까? • 기업이 진출하려는 국가에 어떤 정치적 위험이 존재하는가?	• 규제의 분석 • 환경 주시 • 여론조사
기타	• 여러 가지 추세들 중 어떠한 미래 환경 시나리오가 부각될 것 같은가? • 어떻게 기업이 이런 변화에 적응해야 하는가?	• 시나리오 분석 • 교차영향력 분석

재 마케팅뿐 아니라 디자인, 심리학 등 다양한 학문 분야에서 포괄적으로 사용된다.

　　PEST 분석은 기존의 신문, 잡지 및 미디어 등을 통해 과거 5-10년간의 정치, 경제, 사회, 문화를 스크랩하고 이를 바탕으로 미래를 예측하는 과정이다. PEST 분석에서 다룰 수 있는 질문과 분석 방법은 위의 표와 같다.

4

디자인 개발 전략 수립

디자인 개발 전략 수립 단계는 조사·분석 단계에서 도출된 이슈를 해결할 수 있는 전략적 대안들을 모색하는 단계이다. 이전 단계를 통해 도출된 이슈 분석 결과는 정보 수집을 통한 검증 단계를 거쳐 전략으로 발전하게 되며, 최종적으로 목표 시장의 선정과 포지셔닝 전략을 수립하게 된다.

디자인 개발 전략의 수립 과정에는 기업의 내외부 환경 분석 결과가 매우 유용한 정보를 제공해준다. 따라서 기업 내외부의 환경 분석 자료를 꼼꼼히 검토해야 하며, 이를 바탕으로 디자인 개발 전략을 수립해야 한다. 디자인 개발 전략에 사용될 수 있는 전략적 분석 툴에는 SWOT 분석, 비즈니스 포트폴리오 분석 등이 있으며, 전략 수립 과정에는 신제품 개발 전략, STP 전략 등이 널리 사용된다.

SWOT 분석과 디자인 전략

SWOT 분석 단계는 외부 환경 분석과 내부 환경 분석 결과를 결합하여 마케팅을 통해서 해결해야 할 전략적 과제를 개발하는 단계이다. 디자인 개발을 통한 기업의 마케팅 전략 수행은 최근 큰 이슈가 되고 있으므로 디자인 개발 전략 수립을 위한 SWOT 분석은 마케팅 전략

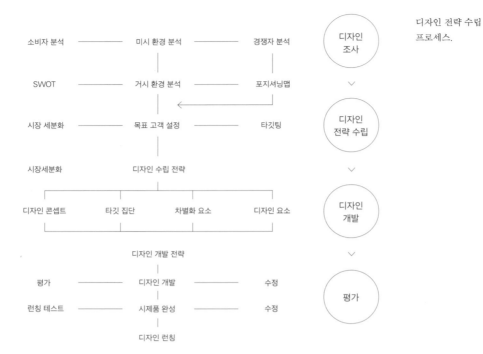

디자인 전략 수립
프로세스.

의 일환이라고 볼 수 있다. SWOT 분석이란 용어는 강점Strength, 약점 Weakness, 기회Opportunity, 위협Threat의 알파벳 머리글자를 따서 만든 것이다. 즉 SWOT 분석은 외부 환경 분석의 결과인 기회·위협요인과 내부 환경 분석의 결과인 강점·약점을 결합하여 디자인 개발을 통해 해결해야 할 전략적 과제를 찾아내는 작업이라 할 수 있다.

비즈니스 포트폴리오 분석과 디자인 전략

BCG 매트릭스는 1970년대 미국의 보스턴컨설팅그룹이 개발한 제품 포트폴리오관리Product Portfolio Management, PPM의 한 방법으로 GE 매트릭스와 함께 기업의 전략 수립을 위해 사용되고 있다. BCG 매트릭스는 한 기업의 다양한 제품군 가운데 그 제품이 경쟁하는 시장의 시장성장률과 제품의 시장점유율을 변수로 하며, 어떤 제품군에 우선을 두어 역량을 집중할 것인지를 판별하는 데 사용된다.

기업이 장기적인 관점에서 지속적으로 가치를 창출하려면 포트폴리오 안에 미래의 가치창출을 위한 고성장 제품군과 그를 뒷받침하기 위한 현재의 고부가가치 제품군을 모두 보유하는 것이 이상적이며, 이에 따라 매트릭스의 각 셀에 해당하는 제품은 그 위치에 따라 가격 전략, 유통 전략, 홍보 전략, 디자인 전략 등을 달리해야 한다.

고객 기업의 비즈니스 포트폴리오를 충분히 파악하면, 공격적인 스타일의 디자인을 선보일지, 안정적인 스타일의 디자인을 선보일지 혹은 디자이너 중심의 감성적인 디자인을 선보일지, 소비자 지향적 디자인을 선보일지 등을 결정하는 매우 중요한 지침을 얻을 수 있다.

BCG 매트릭스의 구성요소.

BCG 매트릭스는 앞의 그림에서 보는 바와 같이 X축은 '상대적 시장
점유율'을 나타내고, Y축은 '시장성장률'을 나타낸다. 이 두 축을 기준
으로 4개의 매트릭스 셀이 구성되는데, 각각의 구성요소는 별, 캐시카
우, 물음표, 개로 이루어졌다.

별은 높은 시장성장률과 높은 상대적 시장점유율의 전략사업단
위를 말한다. 이 사업단위는 자체 사업을 통해 많은 현금을 벌어들이
지만, 급속히 성장하는 시장에서 시장점유율을 유지하거나 증대시키
기 위해 계속 많은 자금을 필요로 한다. 그러므로 별에 위치한 사업단
위는 시장점유율 유지를 위해 벌어들인 자금을 자신이 소비하는 비중
이 크다.

캐시카우는 낮은 시장성장률과 높은 상대적 시장점유율의 사업
단위를 말한다. 이 사업단위는 저성장 시장에서 활동을 함으로 신규
설비투자 등에 많은 비용을 지출할 필요가 없다. 따라서 높은 사업단
위는 투자를 위한 자금지출은 별로 없으면서 많은 이익을 얻고 있으
므로 기업에게 자금을 공급하는 역할을 수행한다.

물음표는 높은 시장성장률과 낮은 상대적 시장점유율의 전략사
업 단위들을 말한다. 이 사업단위는 시장점유율을 유지, 증가 시키는
데 많은 현금이 필요하므로 경쟁력을 갖춘 사업단위에 대해서는 시장
점유율 증대를 위해 현금 지원을 하고, 경쟁력이 낮을 것으로 판단되
는 사업단위는 처분하는 등의 신중한 의사결정이 요구된다.

개는 낮은 시장성장률과 낮은 상대적 시장점유율의 사업 단위로
시장점유율이 낮아 많은 현금을 창출하지만 투자를 위한 자금수요도
높지 않으므로 자체적 운영이 가능하다. 대체로 수익성이 낮고 시장
전망이 좋지 않으니 가능한 빨리 철수 하는 것이 바람직하다.

기업은 균형 잡힌 사업포트폴리오를 유지해야 하므로, 물음표에
위치한 사업단위들은 캐시카우로 불리는 사업단위를 충분히 보유하
고 있어야 한다. 별 사업단위도 앞으로 캐시카우가 될 가능성이 높으

므로 계속 유지해야 한다. 개 사업단위는 가능한 한 처분하는 것이 바람직하지만, 원하는 매수자를 찾는 것이 쉽지 않을 수 있다. 그러므로 물음표 사업들을 유지하는 데 필요한 것보다 훨씬 많은 수의 캐시카우를 보유한 기업들은 일부를 처분하는 것도 고려해 볼 수 있다. 왜냐하면, 이러한 사업 단위들은 다른 기업들의 관심을 끌 만큼 충분히 매력적이라 비싼 가격으로 쉽게 처분할 수 있기 때문이다.

이상 기업의 경영전략과 마케팅전략에서 활용되고 있는 개념들이다. BCG 매트릭스의 각 셀은 기업의 경영위계상에서 그 대상을 어디로 볼 것인가에 따라, 전략적 사업단위일 수도 있고, 기업의 부서일 수도 있고, 각각의 제품일 수도 있다. 특히 제품에 대한 포트폴리오일 경우, 제품에 대한 BCG 매트릭스 분석은 디자인 개발 전략 수립에 매우 중요한 의미를 지닌다. BCG Martrix상의 각 제품군은 다음과 같이 제품수명주기상의 각 단계와 일치한다.

물음표에 해당하는 제품군은 제품수명주기에서 도입기에 해당하는 제품군으로 이 시기에는 혁신을 기반으로 새로운 기술을 활용한 신 시장개척이 일반적이므로 디자인 초점도 혁신 기술을 최대한

BCG 매트릭스
제품 수명주기와의 관계.

어필할 수 있도록, 엔지니어링중심, 인간공학중심 등 기술 중심의 디자인 개발 전략 수립이 요구된다.

　별에 해당하는 제품군은 제품 수명주기상 성장기에 해당하는 제품들로 일반적으로 성장기에는 차별화를 바탕으로 한 경쟁전략을 취함에 따라 디자인 개발 과정에서도 소비자 분석, 경쟁 환경 분석 등과 같이 데이터 중심의 분석적인 기법으로 디자인 개발 전략을 수립할 필요가 있다.

　캐시카우의 제품군들은 제품수명주기에서 성숙기에 해당하는 제품군으로 일반적으로 성숙기에는 제품자체의 소비보다는 제품이 지닌 의미와 상징적 가치의 소비가 증가함에 따라 브랜드와 아이덴티티의 중요성이 부각되며, 이에 따라 브랜드, 아이덴티티, 감성 등과 같은 이미지와 상징성에 중점을 두어야 한다.

　개에 해당한 제품군은 제품 수명주기의 쇠퇴기에 해당하는 제품군이다. 이 제품군에 대해서는 새로운 라이프스타일의 출현에 따라 기존 제품의 특성, 용도, 타깃 소비자 등에 대한 새로운 해석을 통해 기존의 구매 가치와는 다른 새로운 콘셉트와 이를 바탕으로 한 전략을 수립해야 한다.

신제품 개발과 디자인 전략

기업 마케팅 전략의 일환으로 진행되는 신제품 개발 전략은 디자인 개발 전략 수립과 동시에 고려해야 할 사항이다. 기업은 브랜드 전략의 강화, 제품 라인의 확장, 시장세분화 정책 등 다양한 이유로 신제품 개발을 추진한다. 일반적으로 신제품이라 하면 기존에 없던 새로운 제품으로 인식하기 쉬우나, 사실 통계적으로 보면 기업이 개발하는 제품 중 대략 10%만이 진실로 새롭게 선보이는 신제품이고, 나머지 90%는 기존 제품을 개선한 것이다. 소니의 경우에도 신제품 활동

의 80% 이상이 기존의 제품을 개선하거나 수정하는 데 치중해 있다.

부즈, 앨런과 해밀턴Booz, Allen & Hamilton은 기업과 시장에서 새롭다
는 관점에 따라 신제품에 대한 범주를 여섯 가지로 구분하였다.

- 완전한 원초적 신제품(10%) : 전적으로 새로운 시장을
 창조하는 신제품
- 신제품 계열(20%) : 기업이 기존 시장에 첫 번째로
 진출할 수 있도록 허용되는 신제품
- 기존 제품 계열에 추가(26%) : 기업의 기존 제품 계열을
 보충하는 신제품
- 기존 제품의 개선·수정(26%) : 개선된 성능, 지각적으로 더 크게
 가치를 제공하는 신제품으로 기존 제품을 대체하는 신제품
- 리포지셔닝(7%) : 새로운 시장이나 새로운 세분 시장을
 표적으로 하는 신제품
- 원가 절감(11%) : 더 낮은 원가로 유사한 성능을
 제공하는 신제품

신제품의 범주에서 절반 이상을 차지하는 경우가 기존 제품 계열의
추가와 기존 제품의 개선 및 수정 그리고 리포지셔닝이다. 기존 제품
의 개선 및 리포지셔닝은 상당 부분 기업의 브랜드 정책과 관계가 깊
다. 기업은 브랜드 정책을 수행하면서 제품의 디자인이 기업의 브랜
드 정체성을 잘 담아낼 수 있도록 지속적으로 개선해가며, 장기적으
로 그러한 브랜드 정책이 경쟁 브랜드와 차별화될 수 있도록 노력한
다. 따라서 기업 브랜드 정책에서 브랜드 아이덴티티 구축을 위한 이
미지의 일관성과 경쟁적 포지션을 유지하기 위한 브랜드 이미지의
차별성은 가장 중요한 요소라고 할 수 있다.

기업이 브랜드 강화 정책을 추진할 때 제품의 디자인은 매우 중

요한 요소이다. 제품 디자인에 브랜드 정책에서 추진하는 아이덴티티 일관성과 브랜드 차별성이 모두 없다면 퇴출하거나 아니면 제품의 개선과 수정 및 리포지셔닝 등을 통해 새로운 가능성을 모색하게 된다. 궁극적으로는 브랜드 정책에서 달성하고자 하는 이미지의 일관성과 이미지의 차별성을 달성할 수 있는 디자인 개선을 수행하게 된다.

개별적인 제품에서 기업의 브랜드 이미지가 잘 반영되진 못했지만 제품의 차별성이 존재한다면, 기업 및 브랜드 이미지에 일관성을 확보하기 위한 디자인 수정이 필요할 것이다. 반대로 기업의 브랜드 이미지는 잘 반영되고 있으나 차별성이 없다면 차별화 요소를 탐색하고 이를 디자인에 반영해야 할 것이다.

궁극적으로, 브랜드 정책에서 추진하는 이미지의 일관성과 차별성을 달성하려면, 기존 제품 라인에 대한 분류를 바탕으로 어떠한 제품군에 어떠한 디자인 전략을 모색할 것인지에 대한 체계적인 분류의 틀을 이해하고 이를 바탕으로 디자인 개발 전략을 수립할 수 있어야 한다. 이미지의 일관성과 차별성이 높게 형성된다면 높은 브랜드 가치를 지닐 것이며, 이 경우 제품의 라인 추가나 신제품 개발을 적극적으로 모색할 수 있다.

STP 전략과 디자인 전략

최종 디자인 개발에서 소비자를 세분화하고 매력적인 표적시장을 선택하여 장기적이고 뚜렷한 이미지 형성을 위한 포지셔닝 전략을 수행하는 것은 매우 중요한 과정이다. 이러한 과정은 전통적으로 마케팅 분야에서 활용되어 온 STP 전략을 적용해 수립할 수 있다.

STP 전략은 시장세분화Segmentation, 표적시장 선정Targeting 및 포지셔닝Positioning 과정을 거친다. STP 전략은 전통적으로 기업의 마케팅 전략에서 일반적으로 활용되어 왔으며, 제품 개발 전략, 브랜드 개발

High

기업 및 브랜드
이미지 일관성을
위한 디자인 수정

다각화 전략 :
기존 제품 라인의 확장

기존 제품 라인에
대한 디자인 전략

브랜드 정책에 따른
디자인 개선 범주.

• 기업 및 브랜드의
이미지가 잘
반영되지 못함
• 차별성이 존재함

차별적
우위성

• 기업 및 브랜드의
이미지가 반영되지 못함
• 차별성이 존재하지 못함
• 퇴출 또는 새로운
가능성 모색

• 기업 및 브랜드의
이미지가 잘 반영됨
• 차별성이 존재하지 못함

차별화 요소를
탐색하고 이를
디자인에 반영

Low 이미지의 일관성 High

전략을 수립하는 데 매우 유용한 기법으로 이용되고 있다. 최근 디자인 개발의 수립에서도 STP 전략을 적극적으로 활용함으로써, 기업의 마케팅 전략과 디자인 개발 전략을 일관성 있게 조율하는 긍정적인 결과가 나타나고 있다. 이러한 절차를 통해 현재 소비자 시장을 동질화된 집단으로 세분하고 가장 매력적인 세분 소비자 집단에 대한 표적을 선정한 뒤 표적 집단의 욕구를 바탕으로 포지셔닝을 진행하는 것을 목표로 하고 있다.

• 시장세분화

소비자 시장은 인구통계적인 변수, 심리통계적인 변수, 라이프스타일 변수 등 다양한 기준을 통해 세분할 수 있다. 하지만 최근에 들어서는 라이프스타일 척도에 의한 방법이 보편적으로 쓰이고 있다. 라이프스타일 척도는 소비자들의 활동, 관심 및 의견 등 소비자를 확인하기 위한 척도를 개발하고, 소비자 조사를 실시한 다음 이것을 기초로 하여

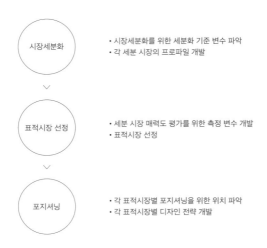

시장세분화
- 시장세분화를 위한 세분화 기준 변수 파악
- 각 세분 시장의 프로파일 개발

표적시장 선정
- 세분 시장 매력도 평가를 위한 측정 변수 개발
- 표적시장 선정

포지셔닝
- 각 표적시장별 포지셔닝을 위한 위치 파악
- 각 표적시장별 디자인 전략 개발

라이프스타일의 범주를 개발하는 것이다.

시장세분화는 척도에 따라 소비자 조사를 통해 자료를 수집하고, 통계 분석을 통해 동질성이 있는 집단으로 분류하는 것이다. 이에 따라 각 분류 집단의 특성을 파악하고 그 결과에 맞춰 소비자 집단을 명명함으로써 세분화된 시장을 규정하게 된다. 시장세분화에 사용될 수 있는 분석 기법은 군집분석, 동질성분석 및 다차원척도법 등이 있다.

- 표적시장 선정

시장세분화는 궁극적으로 디자인 개발 전략에서 집중 또는 선택해야 할 타깃 소비자 집단을 선택하기 위한 표적시장 선정 과정이다. 표적시장 선정은 자사의 경쟁우위가 어느 세분 시장에서 확보될 수 있는가를 평가하여 상대적으로 경쟁우위가 있는 세분시장을 선택하는 것을 말한다. 시장세분화가 끝나면 디자인 개발을 통해 공략해야 할 타깃 집단을 선정해야 한다. 표적시장을 선정할 때는 많은 경우 규모가 가장 큰 소비자 집단을 선택하는데, 이러한 시장은 대부분 다수의 경

쟁 기업이 존재하여 경쟁 강도가 가장 높기 때문에 항상 가장 좋은 기회는 아니다. 아울러 경쟁자들 간의 경쟁이 심할 뿐 아니라 소비자가 기존 경쟁자의 제품과 브랜드에 대한 충성도가 높은 경우가 많기 때문에, 오히려 전략 수행에 어려움을 겪는 경우가 많다.

경쟁을 피하려면 기존 경쟁자의 진입이 없는 새로운 세분 시장(일명 틈새시장)이 가장 좋은 대상이 될 수 있다. 틈새시장은 소비자들이 기존 경쟁자의 제품과 브랜드에 불만족하는 경우가 많기 때문에 좋은 기회가 될 수 있다.

• 포지셔닝

포지셔닝이란 1972년 라이스와 트라우트가 처음으로 소개한 용어로, 기업이 의도하는 제품 개념과 이미지를 고객의 마음속에 위치시키는 것을 의미한다. 원래 소구, 이미지, 아이디어로 불리던 개념을 대표하여 오늘날 일반적으로 사용되고 있다. 포지셔닝 전략이란 이러한 포지셔닝을 효과적으로 추진하기 위해서 행해지는 이미지 정위화image positioning 활동을 의미한다. 오늘날 소비자는 상품 자체의 특성보다 제품의 이미지를 구매의사 결정에 중요한 요소로 보기 때문에 디자인 개발에서 어떠한 포지셔닝 전략을 사용하느냐에 따라 제품의 성패가 결정된다. 디자인을 위한 포지셔닝 전략의 수립은 세분시장의 고객이 자사를 경쟁사와 비교하여 어떻게 지각하고 있는지를 이해하고 평가하도록 디자인의 방향성을 설정하는 작업이라고 정의할 수 있다.

제품사용자에 의한
포지셔닝(할리데이비슨).

5

디자인 콘셉트 플래닝

디자인 개발 전략 수립 단계에서 도출된 많은 전략적 대안은 중요도와 수행 적합성을 기준으로 우선순위가 정해진다. 이러한 과정을 통해 선정된 주요 전략을 토대로 제품의 핵심적 속성과 콘셉트를 설계하는 단계가 디자인 콘셉트 플래닝 단계이다.

　디자인 콘셉트 결정의 원천은 소비자, 감성, 기술로 크게 구분된다. 충족되지 않은 소비자의 욕구를 바탕으로 마케팅 전략의 측면에서 새로운 비즈니스 기회를 창출하는 것은 매우 성공 가능성이 높은 디자인 콘셉트 개발 전략이라 할 수 있다. 소비자의 욕구에 대한 기술적 접근 이외에 사회·문화적인 트렌드를 충분히 흡수하여 세련된 디자이너의 감각을 충분히 발휘하는 감성적 접근은 새로운 스타일링과 감성적 기회의 혁신을 통해 새로운 디자인 콘셉트 도출을 가능하게 한다. 또한 고객 기업의 새로운 혁신적 기술이 시장을 공략할 수 있는 충분한 가능성이 있다면 이러한 기술적 혁신을 충분히 어필할 수 있는 디자인 콘셉트 도출이 가능하다. 디자인 컨설턴트는 위에서 제시한 세 가지 측면에서 디자인 콘셉트를 개발할 수 있으며, 하나 혹은 그 이상의 영역에서 콘셉트 개발을 추진할 수 있다. 한 가지 영역 이상에서 개발된 디자인 콘셉트는 독자적인 평가보다는 상호 결합적 고려와 평가를 통해 필요한 사안들을 종합하여 최종 결과물에 이르게 하는 것이 바람직하다.

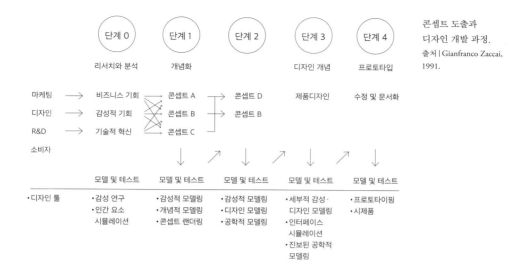

콘셉트 도출과
디자인 개발 과정.
출처 | Gianfranco Zaccai,
1991.

디자인 컨설턴트는 클라이언트와 함께 개발된 디자인 콘셉트에 대해
토론할 기회를 가져야 한다. 이를 통해 디자인 콘셉트에 대해 클라이
언트와 이해를 공유할 수 있다. 또 디자인 콘셉트에 대해 토론하며 다
양한 의견을 수렴할 수 있어야 한다. 토론 과정에는 클라이언트의 대
표 및 의사결정권자가 꼭 참석할 수 있도록 요구해야 한다.

소비자 욕구와 디자인 콘셉트 개발
소비자의 충족되지 않은 욕구를 분석하고 이를 바탕으로 한 마케팅
적 디자인 콘셉트를 개발하는 것은 고객 기업에게 매우 유용한 비즈
니스 기회를 제공하는 작업이다. 소비자의 욕구 분석은 기본적으로
디자인 컨설턴트가 직접 수행하거나 전문적인 리서치 기관에 의뢰하
여 추진할 수 있다.

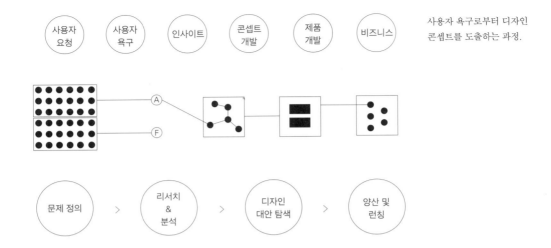

사용자 욕구로부터 디자인 콘셉트를 도출하는 과정.

충족되지 않은 소비자의 욕구는 다양한 리서치를 통해 도출되며, 이렇게 도출된 욕구들은 디자인 콘셉트 설정에 매우 중요한 역할을 한다. 리서치의 결과들은 현재보다는 미래의 소비자 상황을 예측할 수 있어야 한다. 장기적으로 소비자의 트렌드가 어떻게 나타날 것인지 다각도로 검토하고 실현 가능한 범위에서 디자인 전략의 로드맵을 수립하며 이를 바탕으로 추진 가능한 디자인 콘셉트를 개발할 수 있어야 한다.

감성과 디자인 콘셉트 개발

디자인 콘셉트 개발 과정에서 마케팅적 원천이나 기술적 원천 이외에 디자인 자체의 스타일링 혹은 감성적 차원에서의 디자인 콘셉트 개발도 가능하다.

H&M, 샤넬, 클로에, 펜디 등 수많은 브랜드의 수석 디자이너였던 카를 라거펠트Karl Lagerfeld는 하이넥의 흰 셔츠와 검정 양복, 선글라스, 흰 꽁지머리, 바이커 가죽장갑 등으로 상징된다. 그는 술이나 파티 대신 독서를 즐기며, 예술 관련 도서, 역사책 등 소장 도서만 25만 권이 넘을 정도로 책에서 많은 영감을 얻는다. 또 그는 꿈과 상상을 통해 무대의 디자인이나 의상의 영감을 얻어 콘셉트를 설정한다. 디자이너의 감성은 그냥 얻어지는 것이 아니다. 전시회, 박람회 등 다양한 감성 정보를 얻을 수 있는 활동을 활발히 해야 하며 신문, 서적, 잡지와 같은 매체의 정보 수집에도 적극적이어야 한다.

산업용 집진기술의 확장으로 개발된 최초의 가정용 진공청소기 사이클론 (다이슨).

기술과 디자인 콘셉트 개발

고객 기업이 새로운 기술이나 기술을 통한 제품 혁신을 시도한다면, 이러한 기술적 우위를 충분히 반영할 수 있는 디자인 개발이 가능하다. 이 경우 디자인 컨설턴트는 고객 기업의 R&D팀과 적극적인 협력을 통해 기술적 혁신이 디자인을 통해 드러날 수 있도록 하여야 한다. 이 과정에서 디자인 컨설턴트는 새로운 기술을 완벽히 이해하는 것은 물론이고 새로운 기술이 인간의 삶에 미치는 영향들을 포괄적으로 이해하고 분석하여, 새로운 기술과 새로운 기술이 담긴 제품을 사용하는 사용자의 인지반응과 행동양식을 디자인을 통해 자연스럽게 구현될 수 있도록 해야 한다.

다이슨 청소기는 대규모 산업단지에서 사용하는 먼지제거 집진 시설 기술을 적용하여 청소기의 디자인 콘셉트에 잘 맞는 소재를 개발·적용함으로써, 에코라이프라는 시대적 트렌드를 잘 반영하여 성공을 거두었다. 이는 기술을 잘 이해하고, 소비자의 라이프스타일을 잘 읽은 디자이너에 의해 생활 문화가 바뀐 대단한 업적이다.

디자인 콘셉트 테스트

디자인 콘셉트 도출이 이루어지고 나면, 콘셉트의 가능성에 대한 테스트 과정이 필요하다. 일단 디자인 개발이 종료되고 나면 산업체는 제조와 판매에 들어가게 되고 제조 공정 후기에 접어들수록 신제품 개발 비용이 증가하기 때문에 가능한 한 일찍 소비자의 피드백을 얻는 것이 중요하다. 그러므로 소비자의 반응을 측정할 수 있는 콘셉트 테스트를 조기에 실시해야 한다.

콘셉트 테스트 과정에는 일반적으로 디자인 방향에서부터 브랜드, 포장 등과 같이 최종적인 요소까지 포함된다. 이름이 함축하듯이 디자인 콘셉트 테스트는 디자인 개발 초기 단계에서 일어나며, 기본 아이디어에 대한 반응을 조사하고 일반적으로 새로운 디자인을 개발하거나 기존 디자인을 변경할 때 실시하게 된다.

일반적으로 디자인 개발을 위한 소비자 조사는 정성조사 후 정량조사 순으로 실시한다. 이때 이미 개발하고자 하는 가설 콘셉트가 있는 경우는 정량조사를 먼저 하여 개발하고자 하는 디자인 콘셉트에 대한 소비자들의 수용도 및 반응을 심층적으로 분석한다. 정량조사에서 파악하지 못한 소비자 니즈는 이어지는 정성조사에서 깊이 있게 다루어 콘셉트를 수정·보완할 수 있다. 한편 가정사용 테스트 단계에서는 최종 콘셉트 및 시제품에 대한 소비자의 반응을 알아봄으로써 콘셉트력 및 디자인력의 비교·평가를 통한 디자인의 개선점 및 최종 콘셉트를 도출하게 된다. 콘셉트 테스트 방법으로는 여러 가지가 있는데 이 중 대표적인 방법 다섯 가지를 소개하겠다.

• 포커스그룹 인터뷰

특정한 조사 테마에 관해서 문제의 소재를 명확하게 하고 가설을 발견하기 위한 정량조사의 사전조사이다. 여기서는 소비자들의 욕구와 불만을 파악하고 아이디어 창출과 콘셉트 도출을 위한 가설을 만든

다. 그리고 아이디어와 콘셉트를 대략적으로 훑어본다. 한 그룹은 보통 여덟 명으로 구성되는데, 특별히 마련한 공간에서 면접이 이루어진다. 짧은 기간에 저비용으로 실시할 수 있으나 진행 방법, 참석자의 편견 등에 따라 신뢰성에 문제가 있을 수도 있어 정보 수집과 가설 설정에 한정하여 활용한다.

• 중심지 테스트Central Location Test

응답자를 일정한 장소에 모이게 한 후 디자인 콘셉트, 광고 카피 등에 대한 소비자 반응을 조사하는 것이다. 응답자가 일정 시간 자유롭게 조사 장소를 방문하여 개인 면접 형식으로 조사한다.

• 가정사용 테스트Home Usage Test

주로 시제품의 효능이 만족할 만한 수준인지 평가할 때 활용한다. 소비자에게 제품을 일정 기간 사용하게 한 뒤 그 반응을 조사하는데, 기존 제품이 있을 때는 그것과 비교해서 평가한다. 문제점이나 제품 개량에 관한 정보를 획득하는 유용한 수단이다. 이는 제품의 콘셉트 평가와 수요량 측정을 위해 출시 제품을 실제로 사용해본 후의 반응을 파악하는 것으로, 제품화의 어느 단계에 있는지, 무엇을 체크하는지, 다른 시판 제품이 있는지 등의 전제조건을 고려해서 조사를 설계해야 한다. 평가 방법으로는 절대평가와 비교평가가 모두 사용된다. 콘셉트 테스트를 할 때는 우선 콘셉트 보드만을 제시하여 콘셉트에 대한 반응을 체크한 후 시제품을 주어 일정 기간 사용하게 한다. 그 뒤다시 반응을 체크함으로써 콘셉트와 실제 제품이 어느 정도 차이가 있는지를 확인한다.

• 갱서베이Gang Survey

응답자들을 정해진 시간에 일정한 장소로 모이게 한 후 이들로부터

동시에 자료를 수집하는 조사 기법이다. 조사 담당자가 직접 디자인 개발안, 신제품 또는 광고 카피 등과 같은 보조물을 이용하여 조사 목적에 대한 상세한 설명을 한다. 조사자가 자료 수집 과정을 통제할 수 있기 때문에 신뢰할 만한 자료를 수집할 수 있다. 한 회당 표본 수는 30-50명이 적당하며 한 시간 정도가 적당하다.

• 표준 콘셉트 테스트 Criterion-Concept Test

표준 콘셉트 테스트는 디자인 개발 초기 단계에서 신속하고 저렴한 방식으로 잠재성이 높은 아이디어를 확인시키는 도구이다. 한 콘셉트를 찾아내는 데 필요한 표준 표본의 크기는 150명 정도이다. 이 테스트 기법은 미국의 커스텀리서치 Custom Research가 개발하였고, 현재는 GfK 그룹이 모델 소유권을 보유하고 있다.

표준 콘셉트 테스트는 한 콘셉트의 강약점을 포함한 총체적 성과를 이해하는 과업을 위하여 디자인되었다. 독특한 시각적 분석을 통하여, 디자인 개발 초기 단계에서 '긍정적'이거나 '부정적인' 콘셉트들을 찾아내는 것이다. 이 모델을 사용하면 성공적인 신제품 출시를 강화하기 위한 가장 강력한 아이디어를 도출할 수 있다. 또한 이 진단 작업을 통하여 취약한 아이디어를 보강할 수도 있고, 부정적 아이디어를 제거할 수도 있다.

6
디자인 가이드라인 개발

디자인 가이드라인 단계는 수립된 개발 콘셉트를 기초로 전략적으로 디자인 개발을 진행하기 위한 목적으로 설계되며, 디자인 목표와 개발 방향에 대한 구체적인 가이드라인을 제시하는 단계이다. 아울러 디자인 가이드라인은 디자인 개발 과정의 단계별 프로세스에 대한 통제와 평가 도구로 활용된다. 디자인의 방향과 지침이 없다면 불필요한 아이디어의 발상과 전개에 투입해야 하는 시간적·금전적 손실이 클 수밖에 없다. 또한 디자인 결과물이 전략적으로 추진했던 내용과 달라질 위험성도 있다. 따라서 디자인 가이드라인은 디자이너의 감각과 직관에 의존하는 디자인 행위를 사전에 대비하고, 디자인 결과물이 앞서 수립된 프로젝트의 목표 및 전략과 일치되도록 방향과 범위를 제시해주는 것이다.

디자인 가이드라인을 작성할 때는 결정된 디자인 콘셉트를 바탕으로 프로젝트 참여자들이 브레인스토밍을 통해 그동안 도출한 분석 자료들의 형태, 구조, 재질, 컬러, 기능, 인터페이스, 아이덴티티 등에 대하여 도달해야 할 목표와 이를 달성하기 위한 세부적 지침을 충분히 검토하여 기록한다. 디자인 가이드라인의 양식은 표, 다이어그램, 문서 등 프로젝트의 특성과 디자인 컨설턴트의 취향에 따라 자유롭게 결정할 수 있다. 디자인 목표와 세부적 지침이 완성되면, 각 요소별 디자인 가이드라인을 작성한다. 요소별 디자인 가이드라인은 디자

인을 개발할 때 구체적으로 그 방향을 제시해주며, 각 요소가 지니는
의미와 특성, 관련 자료와 이미지를 이해하는 데 도움을 준다.

디자인 요소	디자인 목표	디자인
형태	• 골전도와 블루투스와 차별화된 조형 • 스포츠＋레저용으로 부합된 조형 • 골전도 블루투스 헤드셋 기능이 세일즈 포인트로 부각된 조형	• 부피가 작고, 헤어스타일에 영향을 미치지 않는 넥벤드 스타일 디자인 • 구성 제품 수가 적고, 크기가 작은 디자인 • 단순하고 깔끔한 디자인, 세련된 장식 스타일 • 휴대 용이 밀착감이 높은 접착면 귀 눌림 적은 디자인
제품 아이덴티티	• 통일성 있는 아이덴티티 유지	• 기능적인 키와 놉의 사용성을 고려한 위치, 모양, 크기의 통일성 유지 • 기능 표현 문구와 아이콘, 브랜드의 크기 및 위치 등 아이덴티티 유지
컬러	• 스포츠＋레저용으로 경쾌한 컬러 • 젊은 층을 겨냥한 감성적 컬러	• 스포츠와 레저를 즐기는 타깃층에 맞는 경쾌한 컬러 적용 • 다양하고 밝은 컬러와 패턴 사용으로 감각적이고 감성적인 컬러 사용
인터페이스	• 착용 전 · 후 간편한 조작	• 조작이 편하고 사용 빈도가 높은 기능들의 그루핑 사용성 향상 • 레이블 인지가 용이하고 의미 전달이 명확한 표현 • 오작동 발생이 적고 확실한 피드백을 제공하는 버튼
재료	• 휴대, 착용, 보관이 용이한 재질	• 휴대 및 착용이 용이한 부드럽고, 고광택을 통한 견고한 소재 • 착용시 밀착감이 좋고 조임력을 완화시키는 소재
비주얼 아이덴티티	• 통일성 있는 아이덴티티 유지 (포장, 리플릿, 홈페이지 등)	• 컬러, 제품 이미지, 보조 이미지, 배경 이미지, 서체 등 통일화 • 젊은 층을 겨냥한 감각적인 모션그래픽을 이용한 역동적 홈페이지

신개념 헤드셋 디자인
가이드라인 예시.
디자인 개발 목표 :
운동을 즐기는 사람이
착용하는 스포티한 패션
아이템으로, 젊음을
느낄 수 있는 경쾌하고
역동적인 디자인.

디자인 요소	디자인 특성	디자인 가이드	디자인 예시 이미지
머리조임	• 사용자가 선호하는 머리 조임 정도 • 머리 조임에 직접적인 영향을 미치는 인체 치수 고려 • 표준 인체치수를 고려한 머리 조임 정도	선호 머리 조임력	
귀눌림	• 표준 귀 너비를 고려한 크기 • 장시간 착용에 따른 눌림이 적은 형태 • 귀 눌림을 완충시켜주는 형태	선호 귀 착용 부위 가로·세로 비율 13：1 완충지지대	
제품 무게	• 제품 착용에 따른 불편을 주지 않는 무게 사용자가 선호하는 무게 범위	선호 무게 범위 49-51g	
접촉면 밀착	• 장시간 착용에 따른 땀 발생시 미끄러움이 적은 재질 • 귀 너비에 따른 조절이 가능한 형태	고무재질 귀 너비 조절식형태	
접촉면 크기 및 형태	• 머리 조임력을 분산시키는 넓은 접촉면 • 접촉면 중앙이 고정이 잘되는 형태	선호 접촉면 크기 24.9-25.9mm	

위의 가이드라인에 따른
요소별 가이드라인.

7
디자인 개발

고객 기업의 환경에 대한 분석, 소비자와 경쟁 환경에 대한 분석 및 기술동향 등 일련의 분석 과정을 거쳐 다양한 콘셉트를 개발하고, 이들 대안에 대한 전략적 평가를 바탕으로 최종 가이드라인이 제시되면, 아이디어를 포함하여 스케치, 렌더링, 모델링 과정 등 본격적인 디자인 개발 과정에 착수하게 된다. 이 과정에서는 구체적인 디자인 시안을 결정하기 위해 고객 기업과 자세히 논의해야 한다. 이를 위해서 다양한 형태의 미팅을 통해 의견을 조율하며, 제품을 개발할 경우의 기술력, 생산 능력, 재료 등 다양한 제약 조건도 검토해야 한다.

스케치 과정

스케치는 디자인 콘셉트에 부합되는 아이디어를 시각화하는 과정이다. 디자인의 진행 스케줄에 따라 스케치 진행 수준 및 범위를 결정해야 한다. 먼저 섬네일 스케치는 초기 단계의 스케치 과정으로, 디자인 전개 과정 중 떠오르는 아이디어를 정돈되지 않은 개인적인 습작 형태로 전개하는 것이다. 아이디어 스케치는 섬네일 스케치에서의 아이디어 및 형태를 좀 더 정리된 선이나 명암을 이용하여 객관적 형태를 나타낸 디자인의 초기 형태라고 할 수 있다. 2D 스케치는 아이디어 스케치상의 형태와 특징을 실물 비례에 가깝게 표현한 것으로, 비례

와 형태가 모두 제품에 적합하도록 검증 과정을 거쳐 정확하게 표현한다. 고객 기업의 담당자와 디자인 콘셉트 및 시안을 두고 토론하거나 디자인의 특성을 객관적으로 전달하는 과정에서는 2D 스케치를 사용한다. 3D 실형 가공은 2D 스케치로 표현하기 어렵거나 실물 비례감이 중요할 때에 스케치 안을 대상 제품의 실물 비례에 가깝게 실형으로 제작하는 것을 말한다. 디자인 스케치 자료는 사진으로 촬영하거나 스캔하여 체계적으로 정리한다.

디자인 스케치 안에 대해서는 디자인의 방향성 별로 분류하여 내부 품평회를 통해 필터링 과정을 거쳐 한두 가지 혹은 그 이상의 개발 대안으로 선정한다.

아이디어 스케치.

스케치 품평

스케치 품평은 클라이언트를 대상으로 아이디어를 시각화한 스케치 안이 디자인 콘셉트에 부합하는지를 검토하는 단계이다. 디자인 컨설턴트는 스케치 과정이 마무리되면, 클라이언트와 일정을 조율하여 스케치 품평회를 한다.

스케치 품평회를 위해서는 디자인의 진행 성격에 따라 스케치 안을 분류하여 정리하여야 한다. 품평 주관자는 스케치를 하게 된 배경과 콘셉트를 고객 기업에 설명한다. 각 스케치의 특징을 설명한 뒤에는 자유로운 토론을 거쳐 의견을 수렴한다. 의견 수렴은 일방적으로 받기보다는 클라이언트와 충분히 의견을 교환한 후 가장 바람직한 방향에 대해 서로 합의점을 찾아가야 한다. 스케치 품평회는 1회 이상 실시하며, 1회로 마무리되지 못할 경우 클라이언트와 2D 렌더링의 진행 안이 결정될 때까지 지속한다.

스케치 품평회 과정은 사진 촬영과 함께 모두 기록으로 남기고, 논의하여 결정된 사항은 반드시 회의록을 작성하여 참석자의 서명을

받은 보관하도록 한다. 이러한 자료는 이후 디자인 전개 과정의 통제
와 디자인 개발 완료 시점에서의 평가에 꼭 필요하다. 스케치 품평회
가 마무리되면 종류별로 분류하고, 각 유형별로 논의된 사항을 중심
으로 장단점을 기록하여 보관한다.

2D 렌더링

스케치 품평회에서 결정된 내용은 그래픽 프로그램을 활용하여 2D
렌더링 작업을 수행한다. 2D 렌더링은 기본적인 제품의 형태를 파악
할 수 있도록 하는 것이 목적이므로 기본적으로 각 디자인안의 평면,
전면, 측면의 형태를 파악할 수 있도록 입체적인 명암 처리를 하고 필
요한 경우, 후면과 바닥면에 대한 작업도 수행한다.

2D 렌더링.

 2D 렌더링은 제품의 형태를 파악할 수 있도록 하는 것이 목적이
므로 형식이나 도구의 사용에 제약받지 말고, 원래의 목적을 잘 달성
할 수 있는 방법을 취해야 한다. 이를 통해 고객 기업의 선택을 유도
할 수 있는 효과적인 2D 표현 방법을 구상해야 한다. 2D 렌더링의 결
과는 유형별로 분류하고, 보드를 거쳐 내부적으로 품평회를 한 뒤 아
이디어를 개선한다.

2D 렌더링 품평

2D 렌더링이 내부 품평회를 거쳐 정리되면, 일정을 조율하여 결정된
안에 대한 2D 렌더링 품평회를 연다. 2D 렌더링 품평은 디자인안을
결정하는 데 매우 중요한 작업이므로 고객 기업 측에서는 반드시 디
자인 결정권자가 참석하도록 요구해야 한다.

 2D 렌더링 품평 과정에서는 2D 렌더링 안에 대해 유형별로 디자
인의 의도 및 콘셉트를 자세히 설명한 후 각 안에 대해 의견을 수렴한

다. 디자인 컨설턴트는 클라이언트와의 충분한 의견 조율을 통해 최종 3D 렌더링 진행 안을 결정하여야 한다. 스케치 품평 과정과 마찬가지로 2D 품평회 과정도 모두 내용을 정리하여 회의록에 기록하고, 참석자가 전원 서명한 후 보관하도록 한다. 품평의 결과에 따라 2D 렌더링은 유형별로 분류하여 논의 과정에서 거론된 장단점과 개선점을 기록한 후 보관한다.

3D 렌더링

2D 렌더링 품평이 마무리되면, 품평 과정에서 논의된 내용을 충분히 검토하여 3D 렌더링 작업을 수행한다.

3D 렌더링.

 3D 렌더링이란 3D 렌더링 품평에서 결정된 안에 대하여 3D 형태로 입체화하는 작업을 의미한다. 따라서 2D 렌더링 품평 과정에서 검토된 내용을 결합하여 3D 드로잉 작업을 실시하는데, 이때 사용되는 프로그램은 라이노, 알리아스, 3D Max, Pro-E, Maya 등 매우 다양하다. 따라서 디자이너의 기호에 따라 가장 적절하다고 판단되는 프로그램을 선택한다.

 고객 기업과의 조율 과정에서 오해의 소지를 없애기 위해 효과적인 렌더링 각도를 설정하여 유형별로 동일하게 적용한다. 3D 렌더링의 결과는 유형별로 분류한 다음 출력하여 보드 제작을 거친 후 내부 품평회를 통해 디자인을 개선한다.

3D 렌더링 품평

3D 렌더링에 대한 최종 안을 결정하기 위해 고객 기업과 일정을 조율하여 3D 렌더링 품평을 연다. 3D 렌더링 품평은 최종 디자인안이 결정되는 단계이므로, 이 과정에도 고객 기업의 디자인 의사결정권자

가 반드시 참여해야 한다. 품평 과정에서 3D 렌더링 안에 대해 유형별로 디자인의 의도와 콘셉트를 설명하고, 각각의 안에 대하여 의견을 수렴한다.

3D 렌더링 품평을 통해 최종적으로 목업mock-up 단계로 진행시킬 안을 결정한다. 3D 렌더링 품평 과정에서 고객 기업과 충분히 의견을 교환해 최종 검토해야 할 부분에 대해 조율하고, 디자인 이외의 재료, 공정, 생산, 비용 등에 대해서도 충분히 검토한다. 아울러 디자인에 대한 지식재산권 확보에도 문제가 없는지 검토하고 지식재산권의 확보 방법과 비용 및 소유권 확보에 대한 내용도 조율한다.

품평이 마무리되어 목업으로 진행시킬 최종 3D 렌더링 안이 결정되면 디자인 승인서를 작성한다. 디자인 승인서는 최종 결정된 디자인의 이미지 안과 세부 사항을 문서로 정리하고, 고객 기업의 디자인 결정권자로부터 서명을 받으면 완료된다. 품평 과정은 체계적으로 정리하여 회의록에 기록하고, 참석자 전원이 서명한 후 기록한다. 품평이 마무리되면 3D 렌더링 안을 유형별로 분류하여 토론 과정에서 논의되었던 내용을 기록하고 보관한다.

목업 드로잉

3D 렌더링 품평을 통해 목업을 수행할 안이 결정되면 목업 제작을 위한 드로잉 작업을 수행한다. 목업이란 제품의 콘셉트를 충실히 반영한 예상 실물과 동일한 제품을 말한다. 디자인 컨설팅 과정에서 목업이 진행될 것인지 아닌지에 대해서는 디자인용역계약서 작성 과정에서 논의해야 한다.

목업은 크게 디자인목업design mock-up과 워킹목업working mock-up으로 나뉜다. 디자인목업은 완성되었을 때의 외형을 확인하기 위해 모양만을 만들어보는 것으로 실제 모양과 똑같이 제작한 것이다. 반면에 워

디자인 목업의 예.

킹목업은 완제품과 똑같은 제품을 만드는 것으로 성능이 실제 제품과 동일하며 금형을 제작하기 위해 만들어진다. 워킹목업으로 모든 작동을 시험하여 이상이 있는 부분은 다시 수정하여 이상이 없을 때 그 워킹목업을 기준으로 금형을 제작한다.

목업 제작용 드로잉은 이러한 목업을 위한 것으로, 전체 모형과 각 부품의 순서에 따라 드로잉 작업을 실시한다. 목업 제작용 드로잉을 통해 목업 제작의 범위를 설정한다. 드로잉이 마무리되면, 목업 제작 발주서를 작성하고, 목업 드로잉 작업을 통해 목업 제작용 디자인 사양서를 작성한다. 목업 제작용 디자인 사양서에는 재료, 컬러, 사이즈에 대한 내용을 넣어야 한다.

디자인 사양서가 완료되고 난 뒤 목업 업체를 선정하고 견적서를 의뢰하여 받는다. 이때 복수의 목업 제작업체로부터 비교 견적서를 받아 가장 적절한 업체를 선택한다. 적절한 목업 업체가 선정되면 목업 제작을 발주하고 이후 목업 업체를 수시로 방문하여 밀착 관리하여 원래 의도했던 대로 목업이 완성되도록 한다. 목업 제작이 완성되면 완성품을 사진으로 촬영하고 관련 자료를 파일링하여 보관한다.

프로토타입 제작

프로토타입 제작은 디자이너의 중요한 재능이자 역할이라 할 수 있다. 지금까지 많은 디자인 실무자와 디자인 연구자가 프로토타입의 제작은 소비자의 욕구를 파악하고 예상하지 못한 것을 발견하며 제품 개발을 촉진하고 고객 기업의 의사결정과 위험 관리에 매우 유용한 기법이라고 제안해왔다.

이러한 이유로 프로토타입의 제작은 점차 기업의 관리자 사이에 제품 혁신을 위한 중요한 도구라고 인식되고 있다. 실제로 런칭까지의 신제품 개발 기간을 줄일 수 있는 유용한 방법 중 하나가 학제적인 팀을 구성하여 신제품 개발 초기 단계에 투입하는 것이다. 이는 신제품 개발 초기에 래피드 프로토타입rapid prototype의 제작을 가능케 하며, 이를 통해 다양한 문제점을 초기에 진단하고 탐색함으로써 제품 개발 기간을 단축할 수 있게 된다. 마이클 슈라지Michael Schrage는 프로토타입의 제작이야말로 가장 혁신적이고 성공적인 기업들의 중요한 특징 중 하나라고 제시하였다. 그는 가장 혁신적인 기업이 실시하는 가장 실용적인 기법 중 하나라고 덧붙였다.

가치를 인정받으려는 디자인 컨설팅 기업이라면 프로토타입 제작 능력을 우선적으로 갖추어야 한다. 프로토타입은 고객 기업이 다양한 의견을 제시할 수 있도록 함으로써 궁극적으로 디자인 개발 프로젝트의 성공률을 높일 수 있는 방법이기도 하다.

8

평가

평가 단계는 최종 신제품 디자인을 결정하거나 평가하는 단계로, 최종 결과물을 검증하고 소비자 반응을 예측하여 위험요소를 최소화하며, 시장 성공 가능성을 극대화하는 데 목적을 둔다. 또한 런칭 전략에 반영하기 위한 선행조사 목적으로도 실시된다.

평가의 방법은 사용자에 따라 다양할 수 있으나 중요한 점은 디자인 컨설팅 기업이 적절한 디자인 평가 시스템을 갖추고 있어야 한다는 것이다. 객관적이고 정확한 디자인 평가 시스템이 구축되어야만 적절한 디자인 평가가 이루어지고 이러한 디자인 평가를 통해 시장 성공 가능성이 높은 디자인안을 개발할 수 있다.

의미분별척도법semantic differential scaling은 개발된 최종 디자인 시안에 대한 평가를 위해 사용하는 기법 중 하나이다. 의미분별척도법은 하나의 대상이 그 대상을 지각하는 사람에게 주는 의미를 측정하는 방법으로, 미국의 심리학자 오스굿Osgood이 처음 제안한 심리평가 척도법이다. 이후 1980년대 후반부터 일본 나가마치가 제품 평가에 적용한 후 널리 사용되기 시작했다. 물론 제품의 일반적인 기능이나 성능 등을 포함한 디자인 대안 평가에도 사용될 수 있으나 주로 감성 평가에 사용되어왔고, 효과를 보았다. 감성 욕구는 주관성이 특히 강한 대상이며 일상 속에서도 언어, 특히 형용사를 이용한 평가가 주로 이루어지기 때문에 이러한 특성을 그대로 이용하였다.

의미분별척도법
다이어그램의 예.

의미분별척도법을 사용한 감성 평가 절차는 다음과 같다. 우선 제품에 대한 소비자들의 다양한 느낌과 감성을 표현하는 형용사 언어를 수집한다. 그러한 형용사들 중 반대어 개념의 것들을 쌍으로 묶고 해당 제품의 평가에 관련성이 높을 것으로 판단되는 형용사 언어쌍 집합을 만든다. 평가하고자 하는 제품을 대상으로 대상 소비자 집단의 느낌을 준비된 형용사 언어쌍을 이용해 평가하도록 한다. 보통 형용사 언어쌍이 많기 때문에 요인분석factor analysis을 통해 소비자들의 감성을 몇 개의 주요 요인으로 분류해 파악한다. 이것은 두 개의 직교하는 요인들에 대해 각 형용사들을 매핑시켜 그래프를 그려보면 명확히 알 수 있다. 또한 평가 대상 제품들에 대해서도 두 개 요인의 직교 좌표 상에서의 위치도 파악할 수 있어 소비자의 감성과의 일치 정도를 파악해볼 수 있다.

일반적인 의미분별척도법이 감성 평가까지의 과정을 의미한다면, 나가마치는 감성 설계의 가능성까지 보여주었다. 즉 제품의 물리적 속성을 파악하거나 측정할 수 있다면 감성 형용사 언어나 요인 분석에 의해 나타난 대표 감성 요인과의 관계를 계량적으로 파악해볼 수 있다는 것이다. 보통 물리적 속성에는 카테고리를 표현하는 명목 척도들이 많기 때문에 모조 변수를 도입해 다중회귀분석을 한다면 물리적 속성과 감성언어의 관계를 파악할 수 있게 된다. 이를 이용하면 디자인 대안에 대한 감성 설계와 예측이 가능해진다.

9

디자인 사후관리

최종 디자인이 설계 혹은 양산 단계에서 변형되지 않도록 하려면 지속적인 커뮤니케이션과 통제가 필요하다. 최종적으로 선택된 우수한 디자인일지라도 설계 및 양산 과정에서 변형되거나 문제점이 발생할 수 있기 때문이다. 따라서 디자인 사후관리 과정은 최종적인 제품이 디자인 원안과 동일하게 생산될 수 있도록 기구 설계와 금형 제작 과정 지원을 포함한 일련의 지원 활동이라 할 수 있다.

이때 디자인 컨설턴트는 고객 기업이 제품을 잘 생산할 수 있도록 디자인에 관한 모든 정보를 수록한 디자인 사양서를 작성하여 제시할 수 있다. 디자인 사양서에는 최종 확정안에 대한 이미지(사진과 렌더링), 도면, 컬러, 그래픽, 기구 설계, 금형 및 기타 필요한 사항이 수록되어 있다.

디자인 사양서를 다 작성하고 나면 이를 고객 기업에게 이관한다. 이 경우 고객 기업과 일정을 조율해 디자인 사양서 설명회를 여는 게 일반적이다. 이 과정을 통해 제품의 제조와 생산 과정에서 오류가 발생하지 않도록 충분히 의견을 조율하는 것도 디자인 컨설턴트가 해야 할 중요한 업무이다. 설명회 이후 실제 디자인 개발 프로젝트는 마무리되지만 양산 제품의 품질 체크도 잊어서는 안 된다.

연도별 IDEA 우수 제품디자인
수상 기업 및 디자인하우스

연도	기업 및 학교(수상 제품 수)	국적
2005	휴렛패커드 (6)	미국
	나이키 (4)	미국
	필립스디자인 (4)	네덜란드
	다임러크라이슬러 (3)	미국·독일
	삼성 (3)	한국
	시멘스 (3)	독일
	아트센터콜리지오브디자인 (3)	미국
	애플 (3)	미국
	에바덴마크 (3)	덴마크
	캘리포니아예술대학 (3)	미국
	BMW(3)	독일
	모토로라 (2)	미국
	빌트뉴욕 (2)	미국
	스탠리워크스 (2)	미국
	아수스 (2)	대만
	허먼 (2)	미국
	IBM (2)	미국
	KAZ (2)	미국
	RKS 기타 (2)	미국

연도	기업 및 학교(수상 제품 수)	국적
2006	파나소닉 (6)	일본
	삼성 (3)	한국
	팀버랜드 (3)	미국
	디캐슬론 (2)	프랑스
	레노보 IDC(2)	중국
	아트센터콜리지오브디자인 (2)	미국
	이스트먼코닥 (2)	미국
	프랫인스티튜트 (2)	미국
	필립스디자인 (2)	네덜란드
	BRP (2)	캐나다
2007	에다입스애비에이션 (3)	미국
	벨킨 (2)	미국
	스탠리워크스 (2)	미국
	팀버랜드 (2)	미국

연도	기업 및 학교(수상 제품 수)	국적
2008	디카슬론(6)	프랑스
	아트센터콜리지오브디자인(6)	미국
	모토로라 (4)	미국
	애플 (4)	미국
	에바덴마크 (4)	덴마크
	원랩톱퍼차일드 (4)	미국
	삼성 (3)	한국
	삼성디자인멤버십, SAID (3)	한국
	소니 (3)	일본
	델 (2)	미국
	루미니 (2)	브라질
	마이크로소프트 (2)	미국
	벨킨 (2)	미국
	블랙앤드데커(2)	미국
	서울대학교 (2)	한국
	왕립예술대학 (2)	영국
	필립스디자인 (2)	네덜란드
	한양대학교 (2)	한국

연도	기업 및 학교(수상 제품 수)	국적
2008	홍익대학교 (2)	한국
	휴렛패커드 (2)	미국
	DKB 하우스홀드 (2)	스위스
	OXO 인터내셔널 (2)	미국
	3M (2)	미국
	부페탈대학교	독일

연도	디자인하우스(수상 제품 수)	국적
2005	IDEO (7)	미국
	디자인컨티넘 (5)	미국
	퓨즈프로젝트 (5)	미국
	안테나디자인 (4)	미국
	스마트디자인 (3)	미국
	얼티튜드 (3)	미국
	툴스디자인 (3)	덴마크
	디자인어페어스(2)	독일
	레이크사이드 프로덕트 디벨롭먼트 (2)	미국
	아스트로스튜디오 (2)	미국
	아탈리에르마르크그라프 (2)	독일
	알토디자인 (2)	캐나다
	원앤드컴퍼니 ID (2)	미국
	윕소 (2)	미국
	지바디자인 (2)	미국
	체사로니디자인 (2)	독일
	카림라시드 (2)	미국
	카프만타일링 (2)	독일
	힙스트라자벨 (2)	미국
	RKS 디자인 (2)	미국

연도	디자인하우스(수상 제품 수)	국적
2006	쟈바디자인 (4)	미국
	포메이션디자인그룹 (3)	미국
	뉴딜디자인 (2)	미국
	디비전디자인앤드디벨롭먼트 (2)	미국
	디자인어페어 (2)	독일
	디자인컨타넘 (2)	미국
	루나디자인 (2)	미국
	블루맵디자인 (2)	미국
	스튜어트케이튼디자인 (2)	미국
	안테나디자인 (2)	미국
	에르고믹시스템디자인 (2)	미국
	카림라시드 (2)	미국
	킨디자인스튜디오 (2)	미국
	트리사이클 (2)	미국
	퓨즈프로젝트 (2)	미국

연도	디자인하우스(수상 제품 수)	국적
2007	IDEO (7)	미국
	스마트디자인 (3)	미국
	포메이션디자인그룹 (3)	미국
	아멜디자인 (2)	미국
	인사이트 PD(2)	미국
	윕소 (2)	미국
	지바디자인 (2)	미국
	펜타그램 (2)	미국
	퓨즈프로젝트 (2)	미국

연도	디자인하우스(수상 제품 수)	국적
2008	IDEO (7)	미국
	퓨즈프로젝트 (5)	미국
	윕소 (4)	미국
	지바디자인 (4)	미국
	록웰그룹 (3)	미국
	에르고노미디자인 (3)	스웨덴
	톨스디자인 (3)	덴마크
	디자인컨티넘 (2)	미국
	모도 (2)	미국
	안테나디자인 (2)	미국
	어리든 (2)	미국
	스코트핸더슨 (2)	미국
	카본디자인그룹 (2)	미국
	호버먼어소시에이츠 (2)	미국
	ID+IM 디자인랩 (2)	한국
	RKS 디자인 (2)	미국

디자인이 없는 제품은 기획하지 않는다.
디자인은 최첨단 기술이다.

나규철 일러스트레이터

10장

고객 기업 특성에 따른
디자인 컨설팅

디자인 컨설팅 기업의 디자인 개발 프로세스는
고객 기업의 디자인 활용 수준에 따라 달라져야
한다. 물론 지난 반세기 동안 비즈니스 영역에서
디자인이 차지하는 역할과 서비스는 스타일링을
위한 도구에서 전략적인 서비스와 합리적 혁신을
제공하는 방향으로 변화해온 것이 사실이다.
그러나 이는 디자인의 가치가 높아지고
그 가치에 대한 인식이 늘어났다는 의미일 뿐
모든 기업이 디자인을 전략적인 측면에서
활용한다는 것은 아니다. 따라서 디자인 컨설팅
기업은 디자인 개발 프로세스를 추진하기에 앞서
디자인 개발을 의뢰한 고객 기업이 디자인의
활용 수준을 어느 정도로 유지하고 있는지를
먼저 검토해야 한다.
여기서는 고객 기업의 유형에 따라 디자인 컨설팅
프로세스가 어떻게 달라져야 하는지를 전반적으로
살펴볼 것이다.

1

기업의 디자인 성숙도

기업의 디자인 활용 수준을 파악하기 위한 방법으로 덴마크디자인센터에서 제시한 '디자인 사다리design ladder'라고 불리는 모델이 있다. '디자인 사다리' 모델은 디자인 성숙도의 발전 단계를 '무의식적 디자인' '스타일링으로서의 디자인' '혁신으로서의 디자인' '전략적 디자인'의 네 단계로 나누고 있다.

레벨 4 전략적 디자인	• 디자이너들은 전략 도출과 형성에 필수적인 존재이다. • 디자인이 조직문화를 형성하는 기본 프레임워크이다.	덴마크디자인센터의 디자인 사다리 모델.
레벨 3 혁신을 이끄는 디자인	• 전문적인 디자이너가 혁신의 중요 요소가 되며 아이디어 개발 단계에 늘 참여한다.	
레벨 2 스타일링	• 전문적인 디자이너를 활용하지만 주로 외형을 아름답게 꾸미는 것에 치중한다.	
레벨 1 무의식적 디자인	• 디자인을 비싸고 실용적인 관점으로 본다. • 심미적인 것은 중요치 않으며 제품의 외형은 엔지니어가 디자인한다.	

이는 디자인 기업의 디자인 활용 수준을 파악하기 위한 것이 아니라 비즈니스에서 디자인을 어떻게 바라보는지를 역사적으로 파악하기 위한 것이다.

역사적인 측면에서 볼 때, 산업화 이후 디자인에 대한 아무런 지식 없이 단순히 '만들기'에 몰입해 있던 시기를 무의식적 디자인silent design의 시기로 정의할 수 있다. 이 시기에 대부분 제품의 요소는 공학 팀이나 엔지니어링 팀의 작업을 통해 해결되었으며, 디자인적인(혹은 심미적이거나 예술적인) 측면의 문제는 소위 '예술가'의 몫으로 치부된 채 감독자의 승인 과정을 거쳐서 이루어졌다. 이 시기의 디자인은 별도의 디자인 전문가가 맡은 것이 아니라 기업 내부의 미적 감각이 있는 어떤 누구라도 진행할 수 있었다. 따라서 이 시기는 전문적인 디자이너의 필요성을 인식하지 못했던 시기이다.

당시의 디자인은 사용성이나 심미성 등에 대한 인식보다는 엔지니어, 관리자 등의 생각에 따라 이루어짐으로써 제품의 형태, 사용성, 심미성 등에서 낮은 품질을 유지할 수밖에 없었다. 고브와 두마스가 이 시기의 디자인을 무의식적 디자인이라고 명명하였다.

1970년대 이후 대기업을 중심으로 디자인이 기업의 필수 활동 중 하나라는 인식이 확산되면서, 디자인 전문가가 고용되기 시작하였다. 이때의 디자이너는 심미성, 인간공학 등 주로 소비자 측면의 요소에 관심을 가졌다. 기업의 관리자는 디자인을 주로 외형을 아름답게 꾸미는 것으로만 생각했으며, 따라서 디자이너에 대한 기대도 주로 스케치, 렌더링, 시각적 모델 등 스타일링적 요소가 주를 이루었다.

1990년대에 이르러 기업도 디자인의 역할을 새롭게 인식하게 되었으며, 동시에 디자인 컨설턴트도 지금까지와는 다른 차원에서 디자인 서비스를 제공해줄 수 있음을 깨닫기 시작했다. 즉 기업 비즈니스에 대한 이해를 바탕으로 소비자나 사용자의 욕구를 파악할 수 있는 다양한 리서치 기법과 새로운 방법론 등을 활용함으로써, 사용자의

욕구를 유도하는 존재로 디자인을 인식하기 시작한 것이다. 이를 통해 디자인이 엔지니어링과 마케팅 사이에서 확고한 위치를 차지할 수 있게 되었다. 이 시기 디자인 컨설턴트는 제품 개발 프로세스에 대한 포괄적인 지식을 확장시켰으며, 사용자 및 소비자를 중심으로 한 제품 개발이나 혁신 프로세스를 증진시키는 디자인 서비스를 제공하기 시작하였다.

최근에는 디자인 전문가가 사용자에 대한 이해를 바탕으로 디자인 개발뿐 아니라 전략적 서비스도 함께 제공하고 있다. 이제 디자이너는 제품 개발과 디자인 제안을 통해 시장 패러다임과 소비 패턴을 변화시킬 수 있는 강력한 전략적 능력을 갖추기에 이르렀다.

덴마크디자인센터는 디자인이 기업 활동에 기여하는 중요성을 강조하기 위해 '사다리 모델'을 활용하고 있다. 기업이 디자인의 중요성을 바라보는 관점은 기업의 디자인 성숙도와 무관하지 않으며, 따라서 기업이 디자인을 활용하는 수준도 이와 같은 맥락에서 이해될 수 있다. 디자인 컨설팅 프로세스는 이러한 기업의 디자인 성숙도와 디자인에 대한 인식이 어떠하냐에 따라 다르게 이루어져야 한다.

2

디자인 성숙도와 디자인 컨설팅

무의식적 디자인과 디자인 컨설팅

디자인 컨설팅 기업은 기업의 디자인 활용 수준과 관련하여 다양한 수준의 고객을 접하게 된다. 데이비드 워커는 기업의 디자인 활용도가 일반적으로 기업의 규모에 따라 달라진다고 하였다. 예를 들어 중규모의 기업은 디자인과 경영이 분리되며, 디자인 분야에서도 전담 부서를 설치하거나 외부 디자인 컨설턴트를 활용하는 등 디자인을 점차 중요하게 인식한다. 대기업의 경우에는 디자인과 경영이 분리되어 최고 의사결정 수준에서의 디자인의 활용이 이루어진다.

그러나 일반적으로 소규모 기업의 경우 디자인과 경영의 구분이 없다. 따라서 디자인이 CEO의 개인적인 취향과 판단에 따라 이루어지고, 아울러 디자인에 대한 투자가 비용의 증가로 이어진다고 판단하는 경우가 많다.

디자인 컨설팅 기업이 직면하는 고객 기업 중 많은 기업이 소위 '무의식적 디자인' 활용 기업에 해당한다. 한국디자인진흥원에서 실시한 '2009산업디자인통계조사'의 분석 결과에 따르면, 2008년 일반 기업 중 디자인 활용 업체 비율은 12.2%인 것으로 나타났다.

디자인 비활용 업체 중 향후 5년 이내 '디자인 업무 발생 가능성'이 있는 업체는 7.1%로 낮은 수준이었으며, '디자인 업무 발생 가능성'이 높은 업체는 2.1%, '디자이너 채용 계획이 있는' 업체는 2.6%,

소규모 기업	중규모 기업	대규모 기업
디자인과 경영이 구분되지 않고 서로 혼재	디자인과 경영의 분리	디자인과 경영의 분리 현상은 더욱더 커져서 각각 전문 분야로 변모
경영자의 취향과 판단에 따라 디자인	사업의 규모가 커지면 각 부분의 전문성이 요구되므로 디자인 전담 부서를 설치·운용하거나 외부의 디자인 컨설턴트를 활용	회사에서 다루는 제품과 서비스의 종류가 다양하게 되고 디자이너들의 숫자가 많아짐에 따라 디자인 경영이라는 전문 영역의 필요성이 커짐
전문가에 의뢰하여 디자인을 개발하기 위해 별도의 비용을 지불할 만큼 재원이 뒷받침되지 못하는 경우도 많음	디자이너들과 경영자들은 디자인 프로세스의 초기 단계에서 디자인 방침이 수립될 때부터 프로세스가 모두 끝난 뒤에 어떤 디자인이 제안될 때까지 서로 교류	디자인 업무의 양과 비중이 모두 증대되어 디자인 경영을 전담해야 하는 필요성이 늘어남
디자인을 함으로써 제조 비용이 크게 늘어날 것을 우려		디자인 관리자는 단일 제품의 디자인에 매달리지 않고 여러 가지 디자인 활동의 조정은 물론 최고 경영진과 디자인 활동의 역할을 담당
최고경영자의 생각과 아이디어가 곧 경영은 물론 디자인과 직결됨		

'디자인 관련 업무 외주용역 발주 계획이 있는' 업체는 5.7%로 나타났다. 이와 같은 수치는 제조업을 대상으로 하였을 경우 디자인을 활용하지 않는 기업이 90%임을 나타낸다.

무의식적 디자인 단계에 있는 기업은 아직 디자이너의 필요성을 느끼지 못하며, 아울러 제품 개발에 필요한 디자인 개발도 전문적인 디자이너가 진행하기보다는 엔지니어 혹은 공학전문가가 진행한다. 이 단계에 해당하는 기업은 주로 기술 중심의 제품이 주류를 이루며, 특별한 경우에만 디자이너를 활용한다. 이 단계의 기업은 사내 디자이너나 디자인 부서를 두기보다는 외부 디자인 프리랜서나 디자인 컨설턴트를 활용하여 디자인 문제를 해결한다.

무의식적 디자인 단계의 기업은 무엇보다 디자인 도입의 필요성과 디자인 투자에 따른 성과에 확신을 가져야 한다. 디자인 컨설턴트는 무의식적 디자인 단계의 기업이 디자인의 필요성을 인식할 수 있도록 디자인에 관한 교육, 디자인 경영 도입의 필요성, 디자인 투자와

성과 등에 대한 교육 프로그램을 준비해야 한다.

디자인 단계에서는 고객 기업의 의견을 충분히 반영하되 제품 개발에서 주도적인 역할을 맡아야 한다. 디자인 컨설턴트는 고객 기업의 생각과 아이디어를 시각화하고, 2D 렌더링, 3D 렌더링 및 목업 제작과 같이 고유의 디자인 서비스를 제공해야 한다. 무의식적 디자인 단계의 기업은 디자인을 통한 제품의 혁신이나 기업 경영 전략보다는 디자이너 고유의 시각화 스킬을 필요로 할 때가 많으므로, 이들의 요구사항을 충분히 시각적으로 표현해주는 디자인 서비스 제공자의 역할을 주로 담당한다.

무의식적 디자인 활용 기업에서 디자인 컨설턴트의 의견 비중.

스타일링 디자인과 디자인 컨설팅

무의식적 디자인 단계를 벗어나 기업이 디자이너의 중요성을 인식하기 시작하면, 기업들은 제품의 기술 및 기능과 함께 제품의 외형을 아름답게 디자인하는 데 많은 노력을 쏟게 된다. 이러한 기업은 디자인을 스타일링 도구로 활용하는 기업이다. 이 경우 고객 기업은 제품 자체가 갖는 기술력과 가격경쟁력이 충분한 상품 경쟁력을 갖추고 있기 때문에, 디자인을 통해 혁신을 시도하기보다는 기존 제품의 기술적 특성을 그대로 유지하면서 디자이너의 전문성을 최대한 발휘하여 형태와 스타일, 구조, 컬러, 재료 등에 대해 도움을 받고자 한다.

따라서 제품의 기술 및 성능과 함께 디자인도 거의 유사한 수준으로 비중 있게 다루며, 무의식적 디자인 활용 기업에서 요구하는 디자인 서비스보다는 감성적이고 감각적인 결과물을 기대하게 된다.

일반적으로 디자인 컨설팅을 할 때 제품 개발은 대부분 기업 내부 환경 조사, 기업 외부 환경 조사, 디자인 전략 수립 등과 같은 복잡한 과정을 거친다. 하지만 기업의 디자인 철학과 제품의 포지션 등이 이미 잘 구축되어 있고 제품 자체의 기술 및 품질 경쟁력이 확보되어

있다면, 제품 개발의 목표는 디자이너의 창의적 조형감을 최대한 발휘하는 것으로 삼아야 한다.

비록 디자인 컨설턴트는 아니었지만, 스타일링 디자인의 선구자를 꼽으라면 21세기 산업디자이너이자 자동차디자인의 선구자인 할리 얼Harley J. Earl을 들 수 있다. 할리 얼은 미국 자동차 업계가 스타일링의 중요성을 인식하기 시작했던 시기에 제너럴모터스 부사장을 역임하면서 자동차의 스타일링을 이끌었던 인물이다. 캘리포니아의 할리우드에서 태어난 그는 마차 제조업자의 아들이었다. 자동차디자인에 적합한 환경에서 태어난 것이다. 그래서인지 스탠퍼드대학교에서 공부를 했지만 자동차에 대한 기본기는 아버지의 회사에서 배웠다고 한다. 그렇게 기본기를 쌓은 후 1927년에 제너럴모터스에 입사해 1937년에는 스타일링 부서의 책임자가 되었다. 그리고 1940년에서 1950년대 초까지 제너럴모터스의 디자인 정책을 주도하였다. 그 전까지 자동차는 모양새보다는 기계적 성능을 중심으로 개발되었다. 그런데 자동차 경쟁이 치열해지고 생산 기술이 발달함에 따라 자동차 산업에서도 점차 외형이 중요해지게 되었다.

할리 얼은 바로 이 시기에 자동차디자인뿐 아니라 제너럴 모터스에서 생산하는 모든 기계의 외형도 총괄 지휘하면서 매년 새로운 스

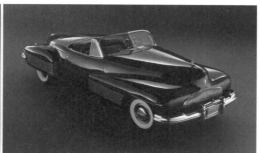

자동차디자인의 선구자
할리 얼과 그의 첫 콘셉트카
뷰익 Y-Job.

타일의 디자인을 내놓게 되고, 제너럴모터스는 비약적으로 성장한다. 이를 위해서 그는 형태를 자유롭게 스케치하거나 진흙으로 자동차 모형clay mockup을 만드는 등 다양한 디자인 테크닉을 개발하여 자동차의 스타일에 적극 활용하였다. 그리고 콘셉트카를 자주 대중에게 선보이면서, 이를 디자인 개발을 위한 도구뿐 아니라 주요한 마케팅 도구로도 활용하였다. 지금 자동차 메이커에게 상식이 되어 있는 대부분의 디자인 방법이나 과정을 이미 이때 만들어낸 것이다.

그는 자동차 뒷부분을 비행기 꼬리처럼 장식했던 테일핀tail-fin으로 유명했다. 뷰익Buick Y-Job은 그가 디자인한 첫 콘셉트카였고, 나중에 쉐보레 코르벳Chevrolet Corvette이 되는 프로젝트 오펠Project Opel을 처음 시작하기도 했다. 하지만 그는 자동차의 실용적이고 기능적인 부분보다는 지나치게 환상만을 쫓았다는 비판을 듣기도 한다.

현대에도 할리 얼이 활동하던 시기의 제너럴모터스처럼 여전히 기술과 품질 그리고 제조를 중심으로 삼는 기업이 훨씬 많으며, 이들 기업은 점차 경쟁이 치열해지고 소비자 욕구가 다양해짐에 따라 새로운 돌파구로서 디자인에 점차 관심을 돌리고 있다. 이들 기업은 제품의 기술과 품질을 하나의 축으로 하고 디자인을 다른 축으로 하여, 기술력과 품질의 경쟁우위와 함께 디자인을 경쟁우위의 요소로 활용한다. 그럼으로써 소비자 인지도와 시장점유율을 동시에 확대해가려는 목표를 가지고 있다.

따라서 스타일링 단계의 디자인 활용 기업의 디자인 개발 과정은 제품 고유의 특성을 잘 살리되 디자이너의 창의성을 주관적이고 예술적으로 반영해나가는 감성적 디자인의 형태를 띤다. 이러한 상황에서 디자인 컨설턴트는 고객 기업과 사용자로 하여금 우수한 디자인이라는 평가를 받고, 이를 통해 제품 경쟁력을 확보할 수 있어야 한다. 디자이너가 창의적이고 감성적인 디자인 개발을 위해 고려해야 할 것으로는 디자인의 합목적성, 독창성, 심미성, 경제성이 있다.

• 합목적성

합목적성이란 사물이 일정한 목적에 적합한 방식으로 존재하는 성질을 말한다. 디자인에서 합목적성이란 디자인을 요구하는 사회적 여건과 인간, 환경의 관계에 대한 종합적 이해 속에서 나타난다. 여기서 말하는 목적이란 실용적으로 쓰여야 하는 목적을 가리키므로 '실용성' 또는 '기능성'이라고도 할 수 있다. 이때 기능은 인간이 사회생활을 영위하는 데 필요한 도구를 '사용'할 때 파생하는 심리적·사회적 결과까지도 포함한다.

의자의 합목적성 디자인이란 사람의 키, 몸무게, 사용 목적 등을 염두에 두고 기능을 수행하는 데 가장 적합한 재료, 형태, 구조 등을 고려해야 한다. 인간공학적으로 설계된 허먼 밀러의 에어런 의자.

디자인은 기능성을 1차 목적으로 하는데, 예를 들면 의자는 앉기 위한 도구이지만 크기에 따라 각각 용도가 다르며, 부분에 따라 여러 가지 역할을 할 수 있다. 그러므로 목적이 합리적으로 설정되고 세부적인 부분까지 명확할 때 이것은 합목적성의 전제조건이 된다. 이는 디자인의 목적 자체가 합리적으로 설정되어야 하고 요구되는 본질적 쓰임새를 갖추어야 한다는 것이다.

예를 들어, 건축물은 인간이 편안하고 안락하게 생활하는 목적에 합치되어야 하고, 의자는 앉기에 적절해야 하며, 찻잔은 차를 담고 마시기 위한 필요성과 시각적인 아름다움을 주어야 한다. 포스터는 커뮤니케이션의 목적을 충분히 수행할 수 있어야 한다. 이것이 본래의 목적에 합치된다는 것이다.

• 독창성

시대가 발전하고 소비자의 개성이 중시됨에 따라 독창적인 제품을 선호하는 소비자가 점차 증가하고 있다. 소비자들은 디자인이 독창적인 제품에 호기심을 느끼고, 이를 소유함으로써 다른 사람들과는 차별화된 개성을 표현하고자 한다. 이러한 경향은 특히 남다름을 추구하는 젊은 소비층에서 두드러지게 나타난다.

디자인은 언제나 디자이너의 창의적인 감각에 의하여 새롭게 탄

생하는 창조성을 생명으로 삼는다. 그래서 늘 새로운 가치를 추구한다. 이것은 디자인을 대하는 태도, 자세, 아이디어가 독창적이어야 한다는 것을 의미한다.

　이와 같은 독창성을 발휘하기 위해 디자이너는 각 분야에서 폭넓은 지식을 가지고 있어야 한다. 또 함축적인 이미지나 아이디어를 창출해야 하고 기존의 고정관념을 깨뜨릴 수 있어야 한다. 창의적인 능력은 단순히 개인적인 성향만으로 생기는 것이 아니다. 디자이너 스스로 끊임없이 노력해야만 계발된다.

　창조적인 사고는 훈련을 통해 이루어지는데, 이를 위해 디자이너는 평소 정치·경제·인문과학 등 폭넓은 지식을 쌓아 두어야 한다. 창조성을 기르기 위한 방법으로는 해결해야 할 문제에 관해 가능한 한 많은 정보를 수집하고 자료를 분석·구분·활용하는 것이다.

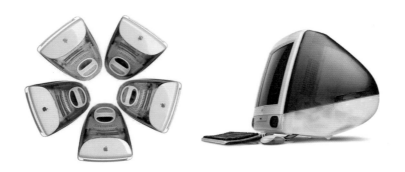

애플의 iMac3 누드모니터. 컴퓨터는 크고 둔하게 생겼다는 인식을 내부가 보이는 투명 플라스틱을 사용해 시각적으로 투명하게 전환시킴으로써 차별화를 유도하였다.

• 심미성
합목적성과 대립되는 관점으로 해석되는 심미성은 인간의 생활을 보다 풍요롭게 하는 조건의 하나이다. 예를 들면 종이컵과 투명한 크리스털 유리컵이 놓여 있다면 주스를 마시려는 사람은 투명한 유리컵

을 선택할 것이다. 주스를 마시기에는 두 컵 모두 불편함은 없지만 분명 종이컵보다 유리컵이 더 아름다우며, 주스의 색깔을 투명하게 보여줌으로써 그 아름다움을 배가시킬 것이기 때문이다. 제품을 디자인할 때는 기능이 우선하겠지만, 이렇듯 형태, 색채, 재질이 유기적으로 연결되어 특유의 아름다움을 갖추는 미의식 역시 고려해야 한다.

예술이 자율적인 감상만을 목표로 하는 자유스러운 형식이라면, 디자인은 기능과 연관되는 조형미를 추구하는 형식이다. 또한 아름다움에 대한 기치 기준은 지극히 주관적이기 때문에 동시대에 살고 있는 사람들이라도 개인의 성향이나 연령, 성별 등에 따라 다르며, 시대나 국가, 민족에 따라 또 달라진다. 하지만 디자인이 추구해야 할 아름다움은 특정 디자인 제품에 대해 대다수의 소비 대중이 공감하는 최대 공약수적인 미의식을 포함한 것이어야 할 것이다.

아름다움을 위하여 표면에 회화적인 장식을 올리는 것은 피상적인 행위이다. 중요한 것은 기능과 유기적으로 연결된 형태, 색채, 재질의 아름다움을 창조하는 것이다. 이럴 때 인간의 참다운 미적 욕구가 충족된다. 따라서 디자인의 심미성을 성립시키는 미의식은 시대성, 국제성, 민족성, 사회성, 개성 등이 복합적으로 뒤섞여 대중의 공감을 얻어야 하며, 객관적 조형미와 메이커의 특성, 디자이너 자신의 미적 감각 및 전문적인 지식이 결합된 결과여야 한다.

컬러, 패턴, 후가공 등을 이용한 심미적 제품들. 제품의 조형, 색채 등의 전통적 디자인 요소뿐 아니라 새로운 소재, 새로운 패턴, 빛 등의 다양한 요소가 소비자의 감성을 만족시키고 있다.

최근 소비자들에게 심미성을 바탕으로 한 감성적 만족을 주는 제품에 대한 요구가 더욱 크게 증가하고 있다. 감성적 기대 수준이 높아진 소비자는 동일한 제품에서 이전에는 기대하지 않았던 감성적 요소를 꼼꼼히 체크하게 되었다. 이러한 감성은 시각 이외에도 청각, 촉각, 미각, 후각 등 오감을 통해서 전달되며, 이것을 겉으로 드러내는 데도 형태, 구조, 재료, 소재, 컬러, 후가공 등 다양한 요소가 있다.

스타일링 디자인 활용 기업에서 디자인 컨설턴트의 의견 비중.

• 경제성

최소의 재료와 노력을 투입해 최대의 효과를 얻고자 하는 것은 인간의 모든 활동에 통용되는 원칙이다. 따라서 디자이너는 재료의 선택, 형태와 구조의 성형, 그리고 제작 기술과 공정의 선택에 이르기까지 가장 합리적이고 효율적이며 경제적인 제작 효과를 얻을 수 있도록 디자인해야 한다. 한정된 경비로 최상의 디자인을 창출한다는 것은 적은 돈으로 좋은 물건을 만들 수 있다는 의미이다. 이는 최소의 자재와 노력 및 경비로 최대의 효과를 얻어야 한다는 경제적 원칙이 디자인에도 적용되어야 한다는 것이다.

디자이너는 허용된 비용 안에서 가장 우수한 디자인 효과를 창출해내며, 가장 저렴한 가격으로 소비자에게 공급할 수 있어야 한다는 점을 항상 염두해야 한다. 그를 위해 디자이너는 재료와 생산 방식에 대한 전문적인 지식을 갖추어 자원과 노력의 손실 없이 경제적인 목표를 달성할 수 있어야 한다.

스타일링 디자인 활용 단계의 기업은 제품의 경쟁력 확보 요소의 하나로서 디자인의 중요성을 인식하는 만큼, 디자인 컨설턴트는 디자인 개발 과정에서 디자이너의 창조성을 십분 발휘하여 우수한 디자인이 나오도록 해야 한다. 고객 기업 제품의 기술과 품질 경쟁력을 그대로 담아내면서 합목적성, 독창성, 심미성, 경제성과 같은 디자인 요소를 아름답게 조율하는 노력이 필요하다.

혁신적 디자인과 디자인 컨설팅

과거 기업의 성장을 이끈 기술, 품질, 마케팅 요소는 짧아지는 제품수명주기, 경쟁 심화, 소비자 욕구의 세분화, 기술과 품질의 평준화 등으로 설명되는 현대 기업의 경영 환경에서 더 이상 그 자체만으로는 경쟁우위를 달성하기가 어려워지고 있다. 디자인은 이러한 현대의 기업 경영 환경 내에서 경쟁우위를 달성하기 위한 성장 동력으로 새롭게 인식되고 있다. 기업은 디자인을 단순히 제품 개발이나 개선 도구가 아니라 전략적 혁신을 위한 요소로 간주하고 있다. 따라서 디자인 컨설턴트에게도 기업 혁신을 위한 디자인 컨설팅 서비스 능력이 필요하다.

기업의 혁신은 기업 자체의 관점보다는 소비자에게 혁신으로 받아들여질 때 진정한 의미를 지닌다. 시장에서의 대외적인 기업 활동은 크게 제조와 판매 그리고 서비스로 나뉜다. 따라서 전통적인 개념에서 볼 때 기업 경영에서 혁신이란 '원가, 물류, 관리, 개발, 지원, 영업, 마케팅 등 구매에서 판매까지의 범위'로 제한되어 있다. 이러한 혁신의 개념은 기업의 생존을 위해 지극히 기업의 시각에서 바라본 혁신이라고 할 수 있다. 그러나 이제 혁신의 개념은 기업 경영의 시각뿐

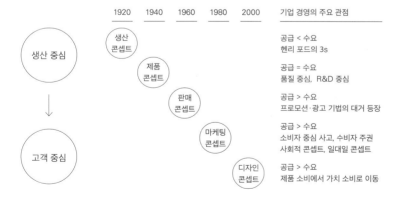

	1920	1940	1960	1980	2000	기업 경영의 주요 관점
생산 중심	생산 콘셉트					공급 < 수요 헨리 포드의 3s
		제품 콘셉트				공급 = 수요 품질 중심, R&D 중심
			판매 콘셉트			공급 > 수요 프로모션·광고 기법의 대거 등장
				마케팅 콘셉트		공급 > 수요 소비자 중심 사고, 수비자 주권 사회적 콘셉트, 일대일 콘셉트
고객 중심					디자인 콘셉트	공급 > 수요 제품 소비에서 가치 소비로 이동

기업 경영 콘셉트의 변화.

1
John Arnott(2006),
"Leadership in Design
Management: Are You Using
the Right Tools?",
Design Management
Review, Vol.17(4), 56-64.

아니라 소비자의 시각까지 확장되어야 한다. 그것은 '소비자의 혁신적 경험 가치의 창조'를 의미한다.

　　기업의 혁신으로는 제품 또는 사업을 통한 혁신, 조직·업무프로세스의 변화에 따른 혁신 그리고 조직문화의 변화에 따른 혁신을 들 수 있다. 디자인 컨설턴트는 이 요소들의 변화와 이에 따른 기업 혁신을 유도할 수 있어야 한다.

제품·사업을 통한 혁신과 디자인 컨설팅

기업의 혁신은 목표를 달성하기 위한 변화로부터 시작한다. 기업이 달성하고자 하는 목표는 현재의 기업 상황보다 높은 수준을 유지하는데, 이러한 차이를 수익격차revenue gap라 부른다.[1] 수익격차를 해결하기 위한 변화의 출발점은 기업이 소비자를 대상으로 수익을 발생시키는 비즈니스의 대상인 제품과 서비스이다. 기업의 경영자가 디자인 개발을 추진할 때 그들의 궁극적인 목적은 디자인 문제를 해결하고자 하는 것이 아니라 수익격차를 없애기 위한 것이라고 보아야 한다. 제품과 사업을 통한 기업의 혁신은 이러한 수익격차를 어떻게 채울 것인가와 관련된다.

수익격차의 개념.

수익격차를 매우기 위한 계획은 기업의 제품 개발 계획, 사업 확장 계획을 의미하며, 디자인은 이러한 과정에서 반드시 필요한 요소이다. 기업에는 기본적으로 유지하고 있는 성과인 모멘텀라인momentum line이 있으며, 기업이 도달하고자 하는 목표라인potential line까지는 수익격차가 발생한다. 이러한 수익격차를 해결하기 위해 기업이 취할 수 있는 방안으로는 신제품 개발, 신시장 개척, 다각화, 라인 확장, 인수합병이 있다. 디자인 개발 과정에서 시도하는 제품디자인의 혁신은 이러한 기업의 성장 목표에 맞춰 정확히 조율되어야 한다.

• 신제품 개발과 디자인 혁신
신제품은 기업이 수익을 창출하는 가장 중요한 수단이다. 신제품을 개발하려면 기업은 엔지니어링, 마케팅, 제조, 디자인 등 다양한 분야에 많은 노력과 투자를 해야 한다. 아울러 기술과 소비자에 대한 조사도 병행해야 한다. 동시에 패키징, 프로모션, 비주얼 머천다이징, 웹사이트 설계, 매장 디자인, 기업 이해관계자 관리, 고객서비스 등에도 전사적인 차원에서 투자를 해야 한다.

따라서 신제품 개발은 외형적인 스타일링에 국한되는 것이 아니라 생산, 제조, 마케팅, 프로모션, 고객서비스 등 기업의 모든 분야와 연계되어 있기 때문에, 다양한 영역에서 디자인 혁신을 유도할 수 있다. 제조 사이클의 감소, 재료 소비의 감소, 생산 공정의 단순화, 유지·보수 비용의 절감, 사용자의 만족 증대, 사용 편리성 개선, 프로모션 비용의 감소, 고객서비스의 강화 등 수익격차를 채우기 위한 방안을 중심으로 신제품 개발이 이루어진다면, 디자인 혁신은 스타일링의 혁신에서 벗어나 다양한 결과를 이끌어낼 수 있다.

2003년에 영국의 가전기업 다이슨이 출시한 진공청소기 더볼The ball. 이 제품은 미국에서 출시한 지 두 달 만에 10대 모델로 선정되었다. 이동이 쉽도록 바퀴 대신 배구공 크기의 구를 장착하여 100년간 지속되어 온 진공청소기의 개념을 바꾸었다.

• 신시장 개척과 디자인 혁신

신시장 개척은 기업이 성장 목표에 도달할 수 있는 적극적인 혁신 방안 중 하나이며, 디자인 컨설턴트에게는 기업에 혁신을 유도할 수 있는 능동적인 방법이면서도 달성하기 쉽지 않은 과제이다. 디자이너는 새로운 시장을 개척하기 위해 시장 조사를 철저히 해야 하는데, 이를 위해 새로운 시장의 인구통계적 특성, 새로운 시장의 문화 등에 대한 충분한 이해가 선행되어야 한다. 이러한 조사는 때때로 전문기관과 함께 진행하거나 혹은 전적으로 의뢰할 수도 있다.

다이슨의 날개 없는 선풍기 에어멀티플라이어. 진공청소기 시장에서 활동하던 다이슨은 선풍기, 핸드드라이기 등의 출시로 새로운 시장을 개척해나가고 있다.

신시장 개척에서 가장 중요한 것은 소비자가 해결하고자 하는 욕구가 무엇인지를 정확하게 파악하는 것이다. 그러한 욕구는 기술, 사용성, 재료, 인터페이스의 변화, 사용자, 사용 환경, 사용 시간 등의 변화 등을 통해 파악할 수 있다. 따라서 신시장 개척은 기존 제품에서 채우기 힘든 욕구를 새로운 형태로 대체하는 것으로, 디자인 개발 단계에서 다각적으로 접근해야 한다.

• 다각화와 디자인 혁신

경영에서의 다각화란 새로운 제품으로 새로운 시장을 개척하는 것이다. 이는 기업이 할 수 있는 가장 공격적인 경영 전략 중 하나인 동시에 실행하기 어려운 전략이기도 하다. 디자인 컨설턴트에게도 다각화 전략에 따른 디자인 혁신은 매우 어려운 일인데, 사전 정보가 없는 새로운 제품과 시장을 대상으로 해야 하기 때문이다.

이러한 다각화를 위한 제품과 디자인 혁신을 가장 잘 실현하는 기업 중 하나로 애플을 들 수 있다. 애플은 개인용 컴퓨터 사업을 기반으로 아이팟, 아이튠스와 같은 MP3 사업은 물론 스마트폰 시장까지 개척하였다. 2006년 말 기준으로, 애플의 원래 주력 사업 분야인 개인용 컴퓨터의 시장점유율은 6%에 불과하지만 MP3 시장점유율은 75%에 이르렀다. 이처럼 애플은 기존 비즈니스 영역을 모태로 새로운 제품과 새로운 시장으로 기업 성장을 주도했으며, 그 후 스마트폰 시대를 여는 계기를 마련했다.

애플의 사례는 디자인이 새로운 시장과 새로운 산업을 이끌어내는 방법에 대해 많은 것을 시사한다. 피터 드러커가 "비즈니스에는 오직 두 가지 요소만 존재한다. 그것은 혁신과 마케팅이다. 그 이외의 것은 모두 비용이다."라고 말했을 때, 혁신의 가장 중요한 부분에 디자인이 존재한다.

• 라인 확장과 디자인 혁신

특정 제품 범주에서 생산되던 기존의 제품 유형을 다양화함으로써 소비자들에게 선택의 폭을 넓혀줌과 동시에 구매의 용이성을 제공하는 방법을 라인 확장이라고 한다. 진 카퍼러는 소비자들의 다양한 욕구를 충족시키기 위해 보완적 특성을 가지는 제품들로 다양성을 확장하는 것이 기업의 성장 전략에 매우 중요하다고 하였다. 예를 들어 자동차 회사가 기존에 생산하던 단일 브랜드(특정 모델)에 2도어, 4도어,

웨건 등 여러 하위 제품을 생산하는 경우를 들 수 있다.

　라인 확장의 장점으로는 우선 제품들이 다양해져 구매 선택의 폭을 넓혀줌으로써 브랜드 콘셉트를 강화할 수 있을 뿐 아니라 강력한 이미지 일관성을 창출할 수 있다는 것이다. 둘째는 기존 브랜드를 활용하는 것이기 때문에 관련 제품으로의 라인 확장이 용이하며, 그에 따른 광고 및 판촉 등의 비용을 상당히 줄일 수 있다는 것이다.

　물론 라인 확장에는 장점만 존재하는 것은 아니다. 무분별한 라인 확장이 이루어질 경우 소비자들의 제품 선택이 어려워질 뿐 아니라 관리 효율성마저 떨어질 우려가 있다. 아울러 강력한 혁신을 이룬 제품이 기존 라인 브랜드에 귀속될 경우 소비자들은 그 제품을 상당히 이질적인 것으로 인식하기 때문에 후속 라인을 확장할 때는 제품 혁신의 정도가 이전보다 상회해야 한다는 부담이 있다.

　그럼에도 라인 확장은 기업에게 매우 매력적인 성장 기회를 제공하며, 디자인 혁신에도 많은 의미와 시사점을 준다. 라인 확장에서 반드시 필요한 것은 디자인 혁신이며, 이러한 디자인 혁신은 라인 확장이라는 고유의 마케팅 전략과 소비자의 충족되지 않은 욕구를 완벽하게 조합시키는 과정에서 이루어진다. 라인 확장은 디자인으로 완성되기 때문에 디자인 혁신에 있어 매우 중요하다.

애플의 아이팟은 다양한 라인 확장으로 출시 이후 세계 MP3 시장의 75%를 차지하였다.

• 조직·업무 프로세스 변화에 따른 혁신과 디자인 컨설팅

디자인은 기업의 조직 프로세스 혹은 업무 프로세스의 변화를 유도함으로써 디자인 컨설팅을 통한 기업 혁신을 유도할 수 있다. 디자이너는 디자이너가 아닌 사람들과는 달리 창조성과 창의적 프로세스에 가장 적합하게 훈련된 전문가이다. 따라서 고객 기업의 다양한 조직 프로세스 혹은 업무 프로세스에 대한 관점을 창조적으로 해석하여 이에 대한 개선을 통해 기업의 혁신을 유도하는 디자인 컨설팅을 제공해줄 수 있다.

보잉은 2001년 디자인 컨설턴트를 통해 업무의 효율성을 위한 공간 재배치의 문제를 다루었다. 그 결과 업무 공간이 분리되어 있던 엔지니어와 생산 라인이 함께 일할 수 있도록 보잉 737 공장을 리모델링함으로써, 결과적으로 생산 공간이 40% 절약되고, 작업 시간도 50% 단축되는 프로세스의 혁신을 가져왔다.

인텔의 경우에도 캘리포니아와 오리건, 애리조나에 있는 사무실 세 곳에 1,000만 달러를 투입해서 세 달 동안 파일럿 프로젝트를 실시하였다. 조사 결과 근무 시간의 약 60% 동안 자신의 자리를 사용하지 않는다는 사실을 발견하고, 프로젝트 단위로 협업하는 근무 프로세스가 정착되고 있다는 판단에 따라 공용 면적을 확대해 직원 간의 교류를 늘리도록 유도하였다.

디자이너의 디자인 개발 프로세스 과정 자체도 고객 기업에게 업무 프로세스의 혁신을 유도할 수 있다. 일반적으로 디자인 개발은 여러 분야의 전문가가 참여하는 다학제적 성격을 띤다. 다학제적인 디자인 개발 프로젝트를 수행하려면 다학제적인 태스크포스팀이 필요하다. 태스크포스팀은 주어진 과제에 대응하는 전문적 기능을 갖추어야 하기 때문에 기존 직제의 틀을 넘어 구성원을 선발해야 한다. 또 각 전문가 간의 커뮤니케이션과 조정을 쉽게 함으로써 밀접한 협동 관계를 형성하고, 직위에 따른 권한보다 능력이나 지식을 중심으로

편재하기 때문에 행동력이 뛰어나다. 성과에 대한 책임도 명확하며, 일정한 성과를 달성하면 조직은 해산되고, 구성원들은 원래의 부서로 복귀한다. 따라서 기존 조직에 유연성을 부가한다. 태스크포스팀은 구성원에게 새로운 과제에 대한 도전·책임감·성취감·단결심 등을 경험할 기회를 제공하여 직무만족도를 높이는 효과가 있다.

디자인 컨설턴트가 고객 기업과 협업하는 과정에서 수행하는 다학제적인 프로젝트는 관료주의적이고 경직된 기업의 업무 프로세스에 많은 변화를 유도할 수 있다. 부서간 커뮤니케이션이 단절되고, 부서에서 부서로 업무가 이전하는 병행적 업무프로세스에 비해 다학제적이고 동시공학적인 업무 프로세스는 효율성과 효과성에서 훨씬 더 바람직한 성과를 이끌어낼 수 있다. 이러한 사실을 디자인 프로젝트를 통해 보여줄 수 있다면, 고객 기업의 업무 프로세스에 미치는 디자인 컨설팅의 효과는 그 자체로 혁신적이라 할 수 있다.

인텔의 공간디자인 프로젝트.

• 조직문화 변화에 따른 혁신과 디자인 컨설팅

8장에서 살펴보았듯이 디자인 컨설팅은 기업의 조직문화 변화에 매우 중요한 역할을 수행한다. 기업의 조직문화는 기업 아이덴티티의 구체적인 증거물이다. 문화는 조직 구성원이 공유하는 대표성, 상징,

가치 그리고 믿음이라는 일련의 체계를 말한다. 문화는 관리 행위, 행동, 심벌과 같은 구체적인 요소들을 통해 조직 안에서 인식된다. 이와 같은 조직 내의 문화적 요소들은 브랜드 개발, 제품디자인 개발, 인테리어디자인 개발, 디자인 매뉴얼 개발, CI, BI, 광고, 패키지 등 다양한 방식을 통해 개선되며, 조직의 아이덴티티에 영향을 미치고 궁극적으로 조직문화에 영향을 미친다. 조직문화의 혁신은 디자인을 통한 가장 강력한 혁신 성과라 할 수 있다.

전략적 디자인과 디자인 컨설팅

최근 들어 디자인을 경영 전략의 핵심으로 활용하는 기업이 급속히 증가하고 있다. 디자인을 전략적으로 활용하는 기업은 크게 '기본형 모델'과 '경험형 모델'의 두 가지 유형으로 분류할 수 있다. 기본형 모델에 해당하는 기업으로는 이케아, 허먼밀러, 알레시, 브라운, 올리베티 등이 있다. 이들 기업은 디자인 기업가가 설립하거나 설립 초기부터 경영자-디자이너 협력을 핵심적인 역할로 인식하고 콘셉트 개발부터 커뮤니케이션에 이르기까지 장기적인 디자인 전략을 추진하는 기업이다. 따라서 이러한 기업은 디자인 자체를 비즈니스 전략의 핵심으로 활용하고 있다.

이와는 달리 '경험형 모델'은 설립 초기에는 디자인 중심 기업이 아니었다 할지라도 운영 과정에서 디자인의 중요성과 가치를 인식하고 디자인을 통해 성과를 달성하는 기업이다. 필립스, 소니 같은 기업이 대표적이다. 필립스는 1966년 노르웨이 출신 누트 란Knut Yran을 디자인 부분 책임자로 영입하면서 체계적인 디자인 방법론을 관리하는 산업디자인센터Concern Industrial Design Centre, CIDC 조직을 완성하면서 필립스 디자인의 스타일을 정의하였다. 소니는 1978년 PP센터(Product Planning, Product Presentation, Product Proposal)를 설립하여 기존 디자인 부서의

기술 종속적 제품 디자인 업무에서 벗어나 시장 창조를 위한 제품 기획과 소니만의 독특한 이미지 창조를 위한 활동을 강조하였다.

　　디자인을 경영의 핵심 전략으로 활용하는 기업은 디자인의 가치를 통해 기업의 조직문화를 변화시킨다. 또 장기적인 비전을 설정함으로써 디자인 중심의 경영 구조, 디자인 중심의 의사결정 체계 구축 및 경쟁우위의 전략적 디자인 개발 등을 추구한다. 따라서 이러한 기업들을 대상으로 하는 디자인 컨설팅 과정은 단계보다는 거시적이고 장기적인 관점에서 이루어져야 한다.

• 전략적 디자인 컨설팅을 위한 몰입화

거시적이고 장기적인 관점에서 고객 기업에 대한 전략적 디자인 컨설팅을 하려면 디자인 컨설팅 기업과 고객 기업의 관계 몰입이 반드시 필요하다. 다니엘과 지안프랑코가 제시한 학습곡선learning curve을 보

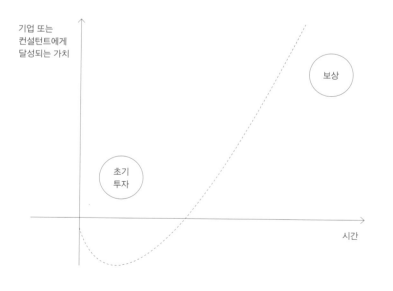

학습곡선.
출처 | Daniel B. Harry W. & Gianfranco Z., 2000.

면, 관계 몰입은 초기에는 상당한 시간과 에너지를 소비하지만 일단 학습이 마무리되면 급진적인 성과를 유도할 수 있음을 알 수 있다.

하인 베흐트Hein Becht와 페네미엑 고메르Fennemiek Gommer는 "최고의 디자인은 디자인 컨설팅 기업(컨설턴트)이 고객(또는 고객 기업)이 시장에서 맞딱뜨리는 특정 문제에 대한 통찰력을 가질 때 가능하다."라고 하였다. 따라서 그들은 고객 기업이 디자인 컨설팅 기업에게 자신들이 보유한 지식, 정보 등을 충분히 제공해야 한다고 주장하였다. 이러한 현상은 고객 기업이 전략적인 수준에서 디자인을 활용하는 경우 더욱 두드러지게 나타난다.

일반적으로 디자인 컨설팅 기업에 의한 디자인 컨설팅 서비스의 실패율은 매우 높은 편이다. 중요한 점은 디자인 컨설턴트의 경험 부족보다는 오히려 디자인을 의뢰하는 고객 기업의 경험 부족이 문제인 경우가 많다는 것이다.

디자인 컨설턴트가 고객 기업의 이념과 철학, 아이덴티티, 비전과 미션, 조직문화 등을 완벽히 이해하지 못한다면, 전략적인 수준에서의 디자인 컨설팅 서비스를 제공하는 것은 거의 불가능하다고 할 수 있다. 따라서 전략적인 수준에서의 디자인 컨설팅 서비스를 제공하려면 디자인 컨설턴트가 고객 기업의 정서와 철학을 충분히 이해하고 있어야 한다. 아울러 서로간의 믿음을 바탕으로 한 파트너십을 형성하고 이를 바탕으로 장기적인 관계를 유지함으로써 고객 기업에 대한 이해가 깊어질 수 있도록 '관계 몰입'의 기회를 만들어야 한다.

충분한 관계 몰입을 통해 고객 기업의 경영 전략을 이해해야 이를 바탕으로 디자인을 전략적으로 활용하는 디자인 컨설팅 서비스 지원을 할 수 있고, 기업의 비전 창출, 조직문화의 변화, 전략적인 디자인 개발 등을 추진할 수 있다.

• 디자인 컨설팅을 통한 비전 창출

기업이 성공적인 디자인 프로젝트를 추진하고자 한다면, 명확한 기업의 비전 설정이 선행되어야 한다. 이러한 기업의 비전은 한 기업이 장기적으로 추구해야 할 미래상이며, 이에 따라 기업의 사업 전략, 디자인 전략, 디자인 개발 프로젝트의 향방이 결정된다.

즉 디자인 전략을 추진하는 데 가장 밑바탕이 되는 것은 기업의 비전이다. 따라서 비전을 설정할 때는 장기적인 관점에서 고유한 특성이 포함될 수 있게 신중을 기해야 한다.

전통적으로 기업의 비전은 재무적 성공이라는 기업 중심의 시각에서 설정되어 왔으나 최근 고객 중심의 시각으로 변화하고 있다. 산업혁명 이후 오늘날에 이르기까지 디자인의 산업적인 가치는 점진적으로 커져왔으며, 이러한 논의는 이제 '디자인의 가치가 기술적 가치보다 우선한다'고 인식될 정도로 크게 팽창하였다.

아래의 그래프는 런던 증권거래소에 상장되어 있는 100개 기업의 주가를 시가총액 순서대로 지수화한 것이다. 이 그래프만을 보고 디자인의 가치가 양적으로 증명되었다고 하기는 어려울 것이다. 하지

1995년 - 2004년 10년간 통계

주가지수와 디자인지수 비교.
출처 | Design Index, 2004.

디자인 지수
성장 지수
증권거래소 100기업 지수
증권거래소 전종목 지수

만 디자인에 지속적으로 투자해온 기업이 그렇지 않은 기업에 비해 자본 가치가 크게 향상되었다는 것을 확인할 수 있다. 이는 사업의 운영과 관련된 전략적 관점에서 디자인이 얼마나 중요한 위치를 차지하고 있는지를 보여준다.

제품 개발을 선도해온 과학과 기술은 새로운 기능을 부가하여 효용성을 증가시키며, 새로운 상품을 시장에 제공하는 견인차 역할을 수백 년 동안 충실히 수행해왔다. 과학적 요소와 기술적 요소, 효용성이 배제된 상품의 디자인은 상상하기 어렵다. 그럼에도 기술적·기능적 요인만으로는 시장에서의 차별성을 확보하기가 쉽지 않다. 즉 많은 경우 기술은 더 이상 차별성을 부여할 수 있는 희소가치가 되지 못하고, 인간의 감성을 정확하게 자극하여 제품이나 브랜드에 경쟁력을 배가하는 디자인이 더 찾기 어려운 가치가 되어가고 있다.

생산만 하면 팔리던 산업혁명 초기부터 20세기 중반까지, 디자인의 역할이나 가치는 부차적이었다. 자본가나 경영자의 안목과 관심에 따라 제품의 미적 가치가 부여되고, 그 수준이 결정되었던 게 사실이다. 즉 제품의 생산 여부에 대한 결정권을 지닌 기업가나 경영자에 의해 디자인이 반영되고 결정되었던 것이다. 그러나 이제는 시장경쟁이 치열해지고, 다양한 브랜드와 제품이 등장함에 따라 소비자에게 주어진 선택의 폭이 넓어졌다. 따라서 자신의 제품을 차별화할 수 있는 디자인에 대한 요구는 미적 가치를 부여하기 위한 부가적인 요소가 아니라 경쟁에서 살아남기 위한 최우선 요소가 되었다.

제품의 차별화가 어려워졌다는 말은 제품에 적용되는 지식과 기술이 보편화되었다는 말의 다른 표현이라 할 수 있다. 앞선 기술을 개발하여 적용하고, 이러한 기술을 희소한 가치로 내세워 경쟁우위를 점하면서, 시장의 인정을 얻어내는 기업과 브랜드는 여전히 존재하고 있으며 앞으로도 존재할 것이다. 그럼에도 많은 기업은 고만고만한 효용가치와 엇비슷한 수준의 제품을 가지고 치열하게 경쟁한다. 이러

한 시장에서는 소비자가 원하는 감성과 잠재 욕구를 담아내 감동을 줄 수 있는지가 중요한 경쟁우위 요소로 작용할 것이다. 과학기술과 시장, 경쟁 환경의 변화가 감성적 요인, 디자인적 요소에 더 중요한 가치를 부여하게 된 것이다.

소비 환경의 변화는 기업의 디자인 의존도를 크게 강화시켜왔으며, 특히 디자인을 전략적인 수준에서 활용하는 기업의 경우 디자인 중심의 비전 설정을 통해 디자인 중심으로 체질을 개선하고, 비전에 따른 사업 전략과 디자인 개발 전략 및 디자인 프로젝트를 추진한다.

디자인 컨설팅 과정은 기업의 시각에서 설정하던 비전을 소비자의 시각으로 전환하여, 혁신적 고객 경험을 바탕으로 한 고객만족과 가치 창출이 가능하도록 하였다. 디자인은 여기서 고객 기업이 새로운 사고와 가치체계를 갖출 수 있도록 하는 가교 역할을 해야 한다.

• 기업 비즈니스 전략과 디자인 컨설팅

전략적 디자인 컨설팅은 고객 기업의 전반적인 경영 전략적 의사결정을 포함한다. 일반적으로 디자인 경영을 지향하는 기업은 디자인을 전략적인 측면에서 활용한다. 그렇지 못한 기업은 디자인을 제품의 혁신 혹은 스타일링이라는 부가적 수준에서 고려한다.

디자인을 경영 전략적인 측면에서 고려한다면, 기업의 비즈니스 전략은 상당한 변화를 맞이하게 된다. 이 과정에서 디자인 컨설팅 기업은 디자인을 통해 기업의 경영 전략을 선도해야 하는 위치에 놓이게 된다. 많은 디자인 컨설팅 기업은 기업의 경영 전략적 측면에서 디자인을 활용하기 위해 전통적인 경영 컨설팅 기업과 협업을 추진하기도 한다. 예를 들어 미국 디자인컨티넘의 경우에는 미국 기반의 대표적인 경영 컨설팅 기업인 보스턴컬설팅그룹이나 모니터컴퍼니 Monitor Company와의 협업을 통해 브랜드에 대한 방향성 파악, 기술 및 소비자의 욕구 파악, 마켓 포지션의 결정 등 다양한 전략적 컨설팅을

추진하는 것으로 유명하다. 이와 같은 전략적인 수준에서의 디자인 컨설팅 서비스를 제공하려면 디자인 전문가는 물론, 기술, 경영, 사회 과학 등 다양한 분야의 전문 인력이 있어야 한다.

전략적인 수준에서의 디자인 컨설팅은 단순히 개별 제품 혹은 서비스에 대한 디자인 개발을 넘어 기업의 의사결정에까지 영향을 미친다. 이러한 과정은 고객 기업의 임원진을 포함한 의사결정권자에게 디자인이 기업 경영 전략의 변화 혹은 혁신을 유도하는 매력적인 툴임을 인식시키는 결과를 낳게 한다. 결과적으로 고객 기업의 의사결정자에게 디자인을 통해 새로운 경영 전략을 추진할 수 있는 또 다른 기회를 제공하는 역할을 수행하게 된다.

디자이너가 알아두면
유용한 사이트

유형	사이트명	내용
디자인 컨설팅 기업	가람디자인 www.kahram.com	한국의 우수 디자인 전문회사로 선정된 기업
	더피앤드파트너스 www.duffy.com	세계적인 디자인 에이전시 회사
	랜도 www.landor.com	세계적인 브랜드 컨설팅 회사
	미디자인 www.midesign.com	한국의 디자인 컨설팅 기업
	오길비앤드매더 www.ogilvy.com	광고로 세상을 움직이는 회사
	울프올린스 www.wolfollins.com	런던, 뉴욕, 두바이에 허브를 둔 영국 디자인 컨설팅 회사
	이미지너리포스 www.imaginaryforces.com	영상디자인으로 유명한 회사
	펜타그램 www.pentagram.com	디자인 전문가들이 모여 결성한 영국 디자인 컨설팅 회사
	힐만 커티스 www.hillmancurtis.com	모션 그래픽과 플래시작업에 많은 영향을 끼친 회사
유명한 디자이너 사이트	마시모 비넬리 www.vignelli.com	이탈리아 출신의 그래픽 디자이너
	스테판 자그마이스터 www.sagmeister.com	뉴욕에서 가장 진보적인 디자이너로 평가받고 있는 작가적 성향의 디자이너
	재스퍼 모리슨 www.jaspermorrison.com	영국의 대표적인 산업디자이너
	카림 라시드 www.karimrashid.com	색채로 톡톡 튀는 디자이너
	클레멘트 모크 www.clementmok.com	디지털 시대의 정보 디자인을 이끌어 가는 디자이너

유형	사이트명	내용
제품·가구· 자동차	www.andersondesign.com	미국 제품디자인 회사
	www.artefakt.de	독일 제품디자인 회사
	www.design-bs.com	이탈리아 제품디자인 회사
	www.designcorps.com	미국 제품, 가구, 환경디자인 회사
	www.designdream.com	한국 운송기기 디자인 회사
	www.dcontinuum.com	미국 제품디자인 회사
	www.ed-design.fi	이탈리아 산업디자인 회사
	www.hlb.com	미국에서 두번째로 큰 산업디자인 회사
	www.moroso.it	이탈리아 가구 회사
	www.oakly.com	새로운 재료와 차세대 상품을 디자인하는 세계적인 회사
	www.pentagram.com	그래픽, 제품, 건축, 인테리어 디자이너로 구성된 디자인 회사
	www.swatch.com	스위스 시계 회사
디자인 영감을 주는 사이트	디자인붐 www.designboom.com	유럽의 트렌디한 건축, 패션, 사진 및 그래픽 디자인
	디자인인스피레이션 www.thedesigninspiration.com	매일 신선하고 고품질의 영감을 주는 디자인 소개
	아츠매니아 www.artzmania.com	글로벌 디자이너들의 아트워크 자료

유형	사이트명	내용
디자인 종합 정보 제공	디자인붐 www.designboom.com	디자인과 관계된 모든 이슈
	디자인비디 www.designdb.com	한국디자인진흥원에서 제공하는 최신 디자인 트렌드
	디자인정글 www.jungle.co.kr	디자이너를 위한 전문적인 정보
	디자인플럭스 www.designflux.co.kr	해외 디자인 정보
	디진 www.dezeen.com	영향력 있는 건축과 디자인에 대한 정보
	몬스터디자인 www.monsterdesign.co.kr	독특한 제품 및 해외 제품 디자인 소식
	삼성디자인넷 www.samsungdesign.net	국내 최대 패션 정보
디자인 데이터베이스 사이트	게티이미지 www.gettyimageskorea.com	사진에서 일러스트에 이르기까지 이미지 자료를 찾을 수 있는 사이트
	뉴지엄 www.newseum.org	세계의 흥미로운 뉴스를 모아놓은 뉴스 뮤지엄
	디자인로그 www.designlog.org	디자인 및 디지털 트렌드 정보
	브랜드소프트더월드 www.brandsofttheworld.com	전 세계 브랜드 로고 자료를 다운받을 수 있는 유용한 사이트
	트리뷰 www.tribu-design.com	디자인으로 분류할 수 있는 교육적인 데이터베이스
	FWA www.thefwa.com	마음에 드는 웹사이트어워드(Favorite Website Awards)의 약자로 매일, 매달, 매년 업데이트
	MIT미디어랩 www.media.mit.edu	더 나은 미래를 창조하는 사람들을 위한 연구와 프로그램으로 구성

유형	사이트명	내용
국제 공모전	레드닷 www.red-dot.org	독일의 '노르트하임 베스트팔렌 디자인센터'에서 주관하는 국제 디자인 공모전
	IDEA www.idsa.org	'미국산업디자인협회(IDSA)'가 주관하는 국제 디자인 공모전
	iF www.ifdesign.de	독일 '국제 포럼 디자인 하노버'가 주관하는 국제 디자인 공모전
디자인 정기간행물	www.adbnet.co.jp	일본 그래픽 잡지 《Ad Flash Monthly》
	www.animationartist.com	애니매이션 잡지 《Animation artist》
	www.autodesignmagazine.com	이탈리아 자동차 및 디자인 매가진 《Auto&Design》
	www.axisinc.co.jp	일본 디자인 매거진 《AXIS》
	www.design.co.kr	《월간 디자인》
	www.designers-digest.de	독일 디자인 전문지 《DESIGNERS-DIGEST》
	www.designnet.co.kr	《월간 디자인네트》
	www.design-report.de	독일의 전통적인 디자인 전문지 《Design Report》
	www.dmi.org	《디자인 경영저널》
	www.eddomus.it	이탈리아 산업디자인 전문지 《Domus》
	www.mondadori.com/interni	이탈리아 디자인 전문지 《Interni》
	www.nos.net/carstyling	격월로 발간되는 일본 자동차 전문지 《Car Styling》
디자인 서적 ·잡지	달진아트북 www.daljinbook.com	미술도서 전문, 한국화, 서양화, 서예, 디자인
	디자인나이스 www.designnice.com	외국 잡지, 디자인 서적 전문
	디자인북 www.designbook.co.kr	디자인 서적 전문 사이트
	북파크 www.bookpark.net	외국 잡지, 디자인 전문서적
	예스북 www.yesbook24.com	외국 잡지, 외국 서적, 디자인 서적 수입 전문

모든 것은 흘러간다. 멈춰 있는 것은 아무것도 없다.

헤라클레이토스 고대 그리스 철학자

11장

디자인 컨설팅 산업의
미래와 전망

디자인 컨설팅은 이미 디자인 선진국을 중심으로 활발하게 진행되어오고 있다. 그러나 국내 디자인 컨설팅 업계의 기업과 인력은 아직 선진국에 비해 많이 부족한 것이 현실이다.

여기서는 디자인 컨설팅을 실현하기 어려운 우리나라 디자인 업계의 외적 요인과 내적 요인을 살펴보고, 디자인 컨설팅을 실현하기 위한 전제조건, 즉 디자인 컨설팅 기업의 역할에 대해 알아볼 것이다.

1

디자인 컨설팅 산업의 현주소

디자인 컨설팅 실현의 어려움

오늘날까지도 디자인 기업의 활동이 단편적인 상품 개발의 하위 개념에서 벗어나지 못하는 경우가 많다. 이는 디자인에 대한 기업의 인식 부족이나 편견, 투자 기피 등과 같은 외적 요인과 디자인의 학제적 역량 부족 및 실전적 컨설팅 지식체계 및 방법론의 부재 등과 같은 내적 요인이 복합되어 나타나는 현상이다.

다음 표는 이영숙이 디자인 컨설팅 산업의 현황에 대해 분석한 연구의 일부로, 디자인 컨설팅 산업의 문제점을 보여주고 있다.

국내 디자인 컨설팅 산업의 문제점	(%)
디자인 컨설팅의 중요성·필요성에 대한 기업의 인식 부족	50
컨설팅 비용에 대한 기업의 부담감	14.6
디자인 컨설팅 수행 체계 및 방법론의 부재	13.1
디자인 전문회사의 컨설팅 수행에 대한 인식 및 의지 부족	10.8
전문성 있는 컨설턴트 확보의 어려움	4.6
디자인 컨설턴트를 대상으로 하는 전문교육의 취약	3.8
기타	3.1

국내 디자인 컨설팅
산업의 문제점.
출처 | 이영숙, 2005.

기타 응답

디자인 전문회사의 난립

디자인 컨설팅의 중요성과 필요성에 대한 기업의 인식은 많이
향상되었으나 그에 따른 가치에 대한 지불 인식은 부족함

디자인 비용 덤핑으로 인한 무리한 가격경쟁과 이로 인한 질적 수준 저하

디자인 회사에서 컨설팅 능력이 있음에도 경영 컨설팅 측면에서
진행하거나 디자인 컨설팅을 경영 컨설팅 업체에서 진행함

소규모 디자인 회사들의 덤핑

분석 결과에 따르면, 다수의 응답자가 현재 우리나라 디자인 컨설팅 산업에서의 가장 큰 문제점을 디자인 컨설팅의 중요성과 필요성에 대한 기업의 인식 부족을 꼽았다. 이외에도 컨설팅 비용에 대한 기업의 부담감, 디자인 컨설팅 수행 체계 및 방법론의 부재, 디자인 전문회사의 컨설팅 수행에 대한 인식 및 의지 부족 등의 순서로 나타났는데, 이와 같은 결과는 클라이언트의 디자인에 대한 인식 정도의 결과와 별반 차이가 없다.

디자인 컨설팅 산업의 문제점에 대한 기타 응답들은 디자인 산업 전반에 나타나고 있는 디자인 컨설팅에 관한 현실적인 내용들을 담고 있다. 디자인 전문회사의 난립, 디자인에 대한 높아진 인식과는 다른 비용 지불 인식의 부족, 디자인료에 대한 무리한 가격경쟁과 이에 따른 디자인의 질적 수준 저하 등이 언급되고 있다.

고객 기업 측면: 디자인의 필요성에 대한 낮은 인식

디자인 컨설팅 산업의 고도화가 어려운 가장 큰 이유 중 하나는 산업체의 디자인 활용 필요성에 대한 낮은 인식이다. 한국디자인진흥원이 실시한 '2009년 산업디자인통계조사'에 따르면 2008년 기준 우리나라 일반 산업체 중 디자인을 활용하는 기업은 전체의 12.2%에 머무는 것으로 나타났다. 이러한 수치는 영국과 미국 등 우리나라보다 디자인 경쟁력이 높은 국가의 절반에도 못 미치는 수준이다.

이 수치도 디자인 부서가 있는 업체는 2.7%, 디자인 부서는 없지만 디자이너가 1명 이상 있는 업체는 2.9%에 머물고 있고, 최근 2년간 디자인 관련 외주 경험이 있는 업체도 9.4%뿐이다.

디자인 업무가 발생하지 않는 이유로 디자인을 활용하지 않는 업체 대다수가 '디자인과 무관한 업종'이기 때문이라고 응답하였고(89.9%), 다음으로 '디자인 투자효과가 없을 것 같아서'(4.6%), '디자인에 투자할 자금 여력이 없어서'(4.1%) 등의 순으로 대답했다.

전체 응답 업체의 89.9%가 디자인과 무관한 업종이라고 응답한 것은 깊이 고민할 만한 수치이다. 대부분 기업의 경영진은 디자인에 대한 인식이 부족하고 디자인 경영 마인드가 없다. 따라서 실제로 디자인을 통한 비즈니스 이익을 실현할 기회와 가능성이 높음에도 이를 비용이 발생하는 것으로만 보고 있다. 물론 응답한 전체 산업체가 모두 그렇지는 않을 것이다. 하지만 상당수 기업은 디자인의 가능성

디자인 활용 업체 현황, 2008.

구분	항목	2006	2008
일반업체	디자인 활용 업체 수	21,580	20,191
	일반 기업체 수	157,515	166,065
	디자인 활용 업체 비율(%)	13.7	12.2

디자인과 무관한 업종이므로	디자인 투자효과가 없을 것 같아서	디자인에 투자할 자금 여력이 없어서	경영진의 관심이 없어서	기타
89.9%	4.6%	4.1%	0.5%	0.9%

을 고려하지 못한 채 자신과 무관한 업무라 여기고 있다. 이는 결국 디자인 컨설팅 산업의 고객 규모를 적은 수준으로 유지시킴으로써, 디자인 컨설팅 산업의 성장을 저해하는 매우 중요한 원인이 되고 있다.

물론 디자인 투자 효과에 대한 확실성 부족, 디자인 투자 여력의 부족도 산업체가 디자인에 대한 투자를 꺼리는 중요한 이유라 할 수 있다. 따라서 디자인 컨설팅 산업이 발전하려면 클라이언트에게 디자인 활용 필요성을 인식시켜야 한다. 한국디자인진흥원, 지역디자인센터, 중소기업 관련 기관 등 다양한 부처에서 일반 산업체를 대상으로 디자인 경영 교육, 디자인 지원 프로그램을 확대할 필요가 있다. 이를 통해 산업체에 디자인 경영 마인드가 확산되고, 디자인 활용도를 높여 디자인 컨설팅 산업이 활성화되고 고품질의 디자인 컨설팅 서비스 산업이 발전할 수 있도록 노력해야 한다.

디자인 기업 측면: 규모의 영세성과 경쟁력 부족
선진국의 디자인 전문회사에 비해 국내 디자인 전문회사의 경우 규모의 영세성으로 인하여 경쟁력이 약하다는 평가를 받고 있다. '2011년 산업디자인통계조사'에 따르면 2010년 국내 디자인 전문회사의 총 매출액은 1조 9,596억 원이다. 업체당 평균 매출액은 6.5억 원이며, 평균 직원 수는 5.5명에 그칠 만큼 영세성을 벗어나지 못하고 있다.

이러한 영세성은 트렌드에 대한 분석, 소비자 조사와 리서치, 엔

1
한국디자인진흥원,
「우수 디자인 사업화 추진방안」
2006, 36쪽.

지니어링, 생산 및 브랜드 전략, 마케팅에 이르기까지 종합적 디자인 컨설팅 능력을 원하는 고객 기업의 욕구를 충족시키기가 매우 힘든 상황으로 이어진다. 따라서 디자인 기업은 디자인을 전략적으로 이용하여 기업의 이미지와 품격 및 경쟁력을 확보하는 종합적인 컨설팅 서비스의 제공보다는 스타일링 중심의 디자인 개발 용역 서비스를 중심으로 한 비즈니스를 수행하고 있으며, 대부분의 개발 용역도 국내 기업에 의존(71.27%)하고 있다.

이와 같은 영세성 때문에 디자인 전문회사는 결과물 위주의 개발을 통한 수익 창출에 의지할 수밖에 없다. 더욱이 결과물에 대한 변별력도 크지 않아 더욱 치열한 경쟁과 가격 하락이 이어지는 것이다.[1] 전략적인 디자인 컨설팅으로 약 4-5개월 사이에 6-7억 원의 수익을 얻는 외국 디자인 전문회사와 비교한다면, 대부분 스타일링으로 수익을 얻는 국내 전문회사의 상황은 상당히 열악한 편이라고 할 수 있다.

2
미래 디자인 컨설팅 기업의 역할 변화

향후 디자인 컨설팅 기업은 점차 경영 컨설팅 기업처럼 변모해갈 것으로 예상된다. 특히 소규모의 기업들이 특정 분야에 매우 특화된 경쟁력을 확보하면서 활동하는 것을 확인할 수 있을 것이다. 소규모의 기업은 특정 산업 분야를 대상으로 하거나 혹은 특정 유형의 고객 기업만을 대상으로 하는 경향이 있다. 반면에 대규모의 기업은 매우 포괄적인 영역을 비즈니스의 대상으로 한다. 어떤 유형의 기업이든 성공적인 컨설팅은 고객 기업과의 긍정적 파트너십을 형성했을 때 가능하다. 특히 고객 기업의 다양한 경영 위계 단계에서 장기적인 관계를 형성하는 것만큼 중요한 것은 없다.

그렇다면 어떻게 디자인 컨설팅 기업이 고객 기업의 전략적 혁신 프로세스에 참여하는 완전한 파트너가 될 수 있을까? 이에 대해 디자인컨티넘의 지안프랑코 자카이와 제럴드 배들러는 앞으로 디자인 컨설팅 기업은 지금까지와는 달리 클라이언트의 욕구에 부응하는 새로운 차원의 서비스 지원을 통해 더 많은 가치를 제공하는 새로운 역할을 수행할 것이라고 제시하고 있다.[2] 이러한 새로운 차원의 서비스로는 클라이언트 교육, 개발 비용 벤치마킹, 대안적 의견의 제시, 제품 출시 이후의 디자인 감사, 디자인 개발 전략 제안, 디자인 혁신 콘셉트의 확장 등이 있으며, 이외에도 고부가가치의 디자인 컨설팅 서비스를 실현하기 위한 디자인 원천기술의 확보를 꼽을 수 있다. 이는 미

2
Gianfranco Zaccai &
Gerard Badler, "New
Directions for Deisgn",
Design Management Journal,
Vol.7(2), 1996, p. 55.

래의 디자인 컨설팅 기업은 전통적인 디자인 개발 업무에서 벗어나 더욱 포괄적인 컨설팅 기업으로 그 역할이 확장될 것임을 의미한다.

제한된 서비스에 대한 시장의 상대적 크기

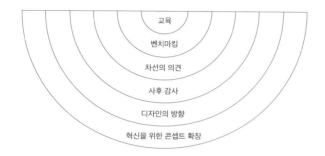

교육
벤치마킹
차선의 의견
사후 감사
디자인의 방향
혁신을 위한 콘셉트 확장

미래 디자인 컨설팅
기업의 역할 변화.
출처 | Gianfranco Zaccai &
Gerard Badler, 1996.

클라이언트 교육

디자인 컨설팅 기업은 고객 기업의 구성원에게 디자인의 가치와 이의 활용에 대한 교육을 수행할 수 있다. 디자인 프로세스는 창의적인 방식으로 문제를 분석하고 그것을 해결해나가는 과정이다. 이러한 디자인 프로세스에 디자이너든 엔지니어든 아니면 다른 분야의 직원이든 업무 분야와 상관없이 고객 기업의 인력들을 참여시킨다면, 가장 유망한 아이디어를 전체적인 관점에서 디자인 결과물로 통합시키는 매우 효율적인 결과를 만들어낼 수 있을 것이다.

아울러 고객 기업의 CEO, CFO 혹은 전략부문 책임자 등에게 디자인의 효율적인 활용이 기업 경영 및 성장에 얼마나 큰 영향을 미치는지 알려줄 필요도 있다. 이러한 교육 과정에는 시장점유율과 시장 성장률이 어떻게 디자인 전략에 영향을 미치는가, 새로운 제품 출시에 대한 경쟁사의 대응에 대하여 우리의 제품 디자인 개발 계획은 어

떠해야 하는가, 새로운 제품을 출시함에 따라 기업 가치의 변화를 어떻게 추정할 수 있는가 등이 포함된다.

또한 고객 기업의 내부 디자이너와 엔지니어에게 디자인 개발에 관한 멘토링을 실시함으로써 이들에게 디자인의 활용, 새로운 장비의 활용, 새로운 디자인 프로세스 등에 대한 교육적 효과를 거둘 수도 있다. 따라서 디자인 컨설팅 기업은 고객 기업의 구성원에게 새로운 디자인 프로세스, 새로운 방법론, 새로운 디자인 기술 등에 대한 교육을 실시할 수 있다. 일반적으로 이러한 과정이 디자인 컨설팅 기업에게 직접적인 수익을 가져다주지는 않지만, 교육적 효과를 느낀 고객 기업의 직원들은 결국 디자인 컨설팅 기업에 적극적인 호감을 갖는 옹호자가 될 것이다. 이러한 과정을 통해 디자인 컨설팅 기업은 고객 기업과의 장기적인 관계를 형성할 수 있다.

개발 비용 벤치마킹

일반적으로 기업은 효율적인 재무관리 시스템을 갖추고 있더라도 제품이나 서비스 혁신에 따르는 비용은 정확히 산정하지 못하는 경우가 많다. 상당수 기업의 CEO는 내부 제품 개발에 투입된 노력을 비용, 산출물의 품질, 소요 시간 등을 기준으로 기업이 자체적으로 해결하는 게 바람직한지 아니면 아웃소싱을 하는 것이 나은지에 대한 판단을 내리는 데 어려움을 겪는다.

디자인 컨설팅 기업은 아웃소싱으로 제품을 개발하는 비용과 기업 내부에서 개발하는 비용을 분석함으로써 고객 기업에게 개발 비용 정보를 제공할 수 있다. 그럼으로써 고객 기업 CEO의 의사결정에 도움을 줄 수 있다. 이를 위해서 디자인 컨설팅 기업은 개발 비용 산정에 대한 엄격한 방법론을 가지고 있어야 하며, 아울러 유능한 회계 기업과의 파트너십을 견지해야 한다.

대안적 의견의 제시

고객 기업의 임원진은 새로운 제품을 출시하는 데 드는 대규모 비용을 승인해야 하는 자리에 있다. 그러나 대다수 기업 임원은 제품의 디자인에 대한 투자가 얼마나 가치 있는 과정인지 이해하지 못한다. 임원진은 투자자에게서 발생한 기업의 재원을 사용할 때 신중을 기하기 마련이다. 디자인 컨설팅 기업은 추가적인 의견 제시를 통해 재료 구입, 생산 라인 설비 구축, 생산, 마케팅에 이르기까지 다양한 분야에 걸쳐 신제품 개발에 대한 투자 결정에 신중을 기하는 임원진에게 도움을 줄 수 있다. 즉 디자인 컨설팅 기업은 고객 기업이 이미 설정한 제품 개발 계획에 대해 시장 지향적인 관점에 따른 가능성을 재해석함으로써 임원진의 투자 의사 결정에 정확성을 제공하는 매우 효율적인 업무를 수행할 수 있다.

디자인 전문가라면 다음과 같은 몇 가지 측면을 분석하고, 이에 대한 대안적 의견을 제시할 수 있다.

- 계획된 제품이 경쟁사의 제품·브랜드보다 소비자의 욕구를 더 잘 충족시킬 수 있으며, 원래 계획했던 예산의 범위에 맞게 생산할 수 있는가?
- 계획된 제품이 주어진 예산을 초과하지 않으면서도 형태, 구조, 재질, 색상의 측면에서 가장 바람직한 조합인가?
- 비즈니스 계획에 반영되지 못한 치명적인 리스크가 존재하는가?

이러한 문제들에 대한 이해와 분석은 디자이너의 독특한 시각에 따라 재해석될 수 있다. 따라서 디자이너는 대안적 의견을 제시하여 고객 기업의 비즈니스 계획에 막대한 영향을 미칠 수 있다.

제품 출시 이후의 디자인 감사

고객 기업은 자사가 출시한 제품의 전 수명 주기에 걸쳐 소비자 욕구의 변화, 경제 및 경쟁 환경의 변화 그리고 신기술의 출현 등 다양한 정보를 파악하고 이해하며, 궁극적으로 전략적인 자원으로 활용하기 위해 노력한다. 불행히도 전통적으로 디자인 기업의 역할이란 새로운 제품이 출시되는 시점에 끝나는 것으로 여겨져 왔다. 그러나 미래의 디자인 컨설팅 기업은 제품 출시 이후에도 이에 대한 사후 모니터링과 디자인 조정 서비스를 제공할 수 있어야 한다.

제품 출시 이후에도 디자이너의 역할을 수행하기 위해서는 어떻게 해야 하는가? 매출액이나 시장점유율 같은 명백한 사실들을 넘어, 어떠한 변수를 모니터링해야 하는지를 고객 기업의 마케팅 부서와 협력해 결정해야 한다. 소비자 만족을 위해 설계된 제품의 형태와 외형 그리고 디자인에 담긴 혁신을 소비자가 어떻게 바라보는지 모니터링하는 것은 반드시 필요하다. 소비자는 새로운 제품에 대해 경쟁 브랜드의 제품보다 더 우호적으로 평가하는가? 어떤 유형의 소비자가 고객 기업의 새로운 제품에 더 관심을 갖거나 혹은 덜 갖는가? 디자이너는 다양한 측면에서 기업의 원래 의도와 실제 시장 환경에서 소비자들에 의해 이루어지는 평가의 차이에 대한 정확한 원인을 발견할 수 있으며, 이는 사후 관리에서 매우 중요한 역할을 수행한다. 디자인 기업은 모니터링 결과로부터 발견한 의미 있는 내용을 바탕으로, 고객 기업이 후속 제품 개발 전략을 추진할 때 수정 방향을 결정하는 식의 도움을 줄 수 있다.

디자인 개발 전략 제안

미래의 디자인 기업은 혁신적인 제품이나 서비스를 개발하기 위한 새로운 기회를 포착해야 한다. 따라서 변화하는 시장 환경, 소비자 환경에 대한 근본적인 통찰력을 갖도록 노력을 기울여야 한다. 제품 혹은 서비스의 혁신은 일반적으로 기술, 사회적 트렌드, 인간 요소의 변화를 통해 이루어진다. 따라서 디자인 기업은 충족하지 못한 사용자의 욕구를 발견하고 시너지 효과를 발휘할 수 있는 새로운 기술과 기회를 발견함으로써 지속가능한 경쟁 우위를 달성할 수 있는 방안을 도출해야 한다.

일반적으로 소비자 조사를 통해서만은 혁신을 유도하는 기회를 탐색하기가 어렵다. 전통적인 마케팅 리서치 기업은 과거와 현재의 행동 패턴을 수집하고 설명하는 매우 효율적인 프로세스를 가지고 있다. 그러나 이러한 자료는 미래를 예측하는 데는 큰 효력을 발휘하지 못할 때가 많다. 따라서 소비자가 원하는 것이 무엇인지를 단순히 수치로 분석하고 해석하여 디자인의 특성을 결정하는 것은 상당히 위험한 일이라고 할 수 있다.

좋은 디자인을 개발하려면 잠재적 효익에 대한 직접적인 경험이 필요하다. 디자인 컨설팅 기업은 소비자에게 완전히 다른 유형의 제품과 서비스를 제공하기 위한 컴퓨터 시뮬레이션이나 래피드 프로토타이핑의 전문가라고 할 수 있다. 이러한 방법을 통해 정성적·정량적으로 지속적인 테스트를 수행할 때, 궁극적으로 가장 중요한 소비자의 욕구를 발견할 수 있다. 상당수 디자인 컨설팅 기업은 자신의 주요 활동 분야에서 자체적으로 꾸준한 조사와 분석을 통해 미래지향적인 디자인 개발 방향을 제시하기도 한다. 디자인 컨설팅 과정에서 디자인 전문회사는 소비자의 진정한 욕구를 파악해 고객 기업에게 '어떻게 디자인 할 것인가'라는 문제 이외에 '무엇을 디자인할 것인가'를 물음으로써 디자인 개발 전략의 방향을 제시할 수 있어야 한다.

디자인 혁신 콘셉트의 확장

많은 기업의 임원은 기본적으로 경영 컨설팅 기업이 제안하는 다양한 방안에 동의하면서도 직접 실행하지는 않는다. 디자인 컨설팅 기업은 고객 기업의 비즈니스 프로세스에 좀 더 밀착함으로써, 단순히 제품의 혁신 혹은 디자인적인 측면에서의 시각적인 차별화가 아니라 실행 가능한 전략 플래닝에 동참할 수 있다.

근본적으로 디자인 컨설팅 기업은 새롭거나 급진적으로 개선된 제품과 서비스를 제공함으로써 고객 기업이 경쟁 우위를 달성할 수 있도록 해왔다. 하지만 새로운 대안을 제시한다고 해서 단지 제품의 모양만 변화시키는 것이어선 안 된다. 궁극적으로 고객 기업의 경쟁 우위를 달성할 수 있도록 전략적 측면에서 접근해야 한다.

신제품을 출시하는 것이 반드시 모든 기업에게 최고의 전략이 되는 것은 아니다. 예를 들어 어떤 기업은 부채의 비율이 높아 금융 비용이 많이 발생하고, 이 때문에 생산 비용, 재료 구입 비용, 마케팅 비용 등에 한계가 생겨 제품의 경쟁력이 떨어질 수도 있다. 이러한 경우, 디자인 컨설팅 기업은 재료와 공정 등 제조 원가를 낮출 수 있는 디자인을 선보임으로써, 고객 기업의 금융 비용을 단기적으로 감소시켜야 한다. 이를 바탕으로 홍보와 마케팅 비용에 대한 투자를 통해 경쟁력을 확보하여, 궁극적으로 기업의 비즈니스 혁신을 유도하는 매우 중요한 역할을 수행하게 되는 것이다. 따라서 디자인 컨설팅 기업은 제품 자체의 디자인 혁신이라는 관점에서 벗어나야 한다. 기업 경영의 관점에서 혁신을 시도하고, 이를 유도할 수 있는 전략과 디자인을 개발할 때 디자인 컨설팅 기업은 고객 기업의 비즈니스를 선도할 수 있다. 미래의 디자인 컨설팅 기업은 디자인 혁신이라는 개념을 제품의 범위에서 기업 경영의 범위로 확장할 수 있어야 한다.

디자인 원천기술의 확보

노동집약적 산업 중심의 우리나라는 최근 기술융합적 산업으로 구조가 전환되고 있다. 이러한 추세에 맞추어 디자인 산업도 과거 외관을 꾸미기만 하던 단계에서 벗어나 다양한 기술과의 융합을 통한 원천기술 지향적 디자인 서비스로 변화하고 있다.

구분	1970년대	1980년대	1990년대	2000년대
산업발전단계	노동집약적 (섬유, 신발)	자본집약적 (자동차, 조선)	기술집약적 (IT, BT, NT)	기술융합적
디자인 산업 발전단계				

인간(감성) 지향적 삶의 질

기능 지향적 제품의 기능과 품질

외관 지향적 제품의 부가 장식

산업 발전 단계와
디자인 산업 발전 단계.
출처 | 한국디자인진흥원, 2008.

따라서 디자인 산업은 기술과의 융합을 통해 고객 기업의 요구에 따라 인터랙션 기술, 그린에너지 기술, IT·CT 기술 등과의 적극적인 융합을 시도하고 있다. 이미 선진국의 디자인 전문회사는 고객 기업의 특성에 따라 필요로 하는 미래기술과 융합하여 최첨단 디자인 지원 기술을 보유함으로써 디자인 개발 경쟁력을 강화하고 있다.

최근 디자인 기술과 디지털 기술이 융합하면서 증강현실, 가상현실, 탠저블인터렉션tangible interaction, 쌍방향 정보디스플레이 기술, 유비쿼터스 기술, 사용자경험user experience, 프로젝트 디스플레이 기술 등이 개발되었다. 아울러 정보기술 기반의 소프트웨어와 결합하면서 영상특수효과, 컴퓨터그래픽, 애니메이션, 정보디자인 등 정보기술과의 융합도 시도되고 있다.

현재 공학 분야에서 응용되고 있는 유비쿼터스 기술, RFID 기술이 디자인 분야에 적극적으로 흡수되면서 유비쿼터스 및 인터랙션 디자인이 발전하고 있다. 가전제품 디자인은 감성 인터페이스와 감성 인터랙션 영역으로 급속하게 확장되어가고 있다.

이제 디자인은 스타일링 개발의 차원을 넘어 기업의 전략적 의사결정 수준까지 위상이 강화되었다. 경영, 정보, 지식과도 적극적으로 결합하고 있다. 선진국의 많은 디자인 컨설팅 기업은 디자인 의사결정 지원 시스템, 디자인 리서치·정보 변환·평가 관련 소프트웨어의 개발, 디자인코스트 엔지니어링 지원 기술 등과 같은 고급 경영 지원 기술들을 개발하고 보유하고 있다. 이를 통해 수준 높은 디자인 컨설팅 서비스를 제공하는 고부가가치 산업으로 디자인을 이끌고 있다.

최근 전 지구적으로 지속가능한 사회의 개념이 확장됨에 따라 제조업체에도 지속가능한 디자인에 대한 개발 수요가 폭발적으로 증가하고 있다. 이에 따라 앞서가는 디자인 기업은 친환경 소재, 에너지절약 조형, 천연에너지 활용, 재활용 등 친환경 기술과의 적극적인 융합을 시도하고 있다.

사용자에 대한 관심이 증가하고, 사용자 중심의 디자인에 대한 수요가 늘어남에 따라 디자인 기업은 디자인 트렌드에 대한 연구 및 분석, 디자인 리서치 기술, 사용자 조사 및 응답 분석, 사용성 평가 등 디자인 개발에 필요한 다양한 기술을 독자적으로 개발하여 활용하고 있다. 따라서 향후 디자인 산업은 산업체가 요구하는 미래 기술과 적극적으로 융합하여 자체적인 디자인 개발 역량을 강화함으로써 산업체의 수요를 충족하고 경쟁력을 확보하여 영세성을 극복해야 한다.

미래 기술과 융합하는 원천기술을 확보하는 것은 디자인 산업의 역할, 기능, 가치를 컨설팅 산업에 맞는 구조로 재편시키는 매우 중요한 역할을 수행할 것으로 보인다. 먼저 역할의 측면을 살펴보자. 디자인은 기존 후방산업군의 역할에서 산업체를 선도하는 전방산업군의

역할로 변화할 것이다. 과거의 디자인 기업이 고객 기업이 요구하는 디자인 개발을 수동적으로 수행하였다면, 미래의 디자인 컨설팅 기업은 자체적으로 디자인 융합 원천기술을 확보함으로써 기업의 제품 개발을 선도하는 능동적이고 기술지향적인 역할을 수행할 것이다.

원천기술 확보를 위한
미래 디자인 융합 기술 분야.

영역	분야	세부분야
(영역 1) 인터랙션 디자인 융합기술	시각적 디자인 기술	• 증강현실 디자인 기술 • 텐저블 인터페이스 구현 기술 • 모바일 인터랙션 디자인 기술 • 가상현실 디자인 기술 • 멀티모달 인터페이스 디자인 기술
	비시각적 디자인 기술	• 멀티미디어 상호작용 디자인 기술 • 쌍방향 정보 디스플레이 기술 • 유비쿼터스 감성디자인 기술 • HCI·UI·UX구현 기술
(영역 2) 그린· 에너지 절약 디자인 융합기술	그린 디자인 기술	• 그린·친환경 소재 개발 및 적용 기술 • LED·OLED 감성광원 제품 적용 기술 • 천연 에너지 자원 활용 • 무금형 쾌속조형 생산지원 기술
	에너지 디자인 기술	• 에너지절약 디자인조형 기술 • 재생에너지 활용 디자인조형 기술 • 재활용·재사용 모듈화 디자인 지원 기술
(영역 3) 정보·문화 디자인 융합기술	정보 디자인 기술	• 원소스멀티유즈 컨텐츠 개발 기술 • CGI 구현 기술 • VFX 구현 기술 • VR 시뮬레이션 기술
	문화 디자인 기술	• 문화콘텐츠 상용화 기술 • 디지털 문화원형 적용 기술 • 영상콘텐츠 제작 기술 • 문화복원·모델링 기술 • 3D 다면체 모델생성 기술 • 디지털콘텐츠 서비스 기술
(영역 4) 스마트홈 디자인 융합기술	인테리어 디자인 기술	• 홈 네트워크 디자인 기술 • 홈 오토메이션 디자인 기술 • 홈 제어 게이트웨이 기술 • 홈 네트워크 인터페이스 디자인 기술

영역	분야	세부분야
(영역 4) 스마트홈 디자인 융합기술	아웃테리어 디자인 기술	• 디지털컨텐츠 호환성 기술 • 자원 효율성 극대화 유선망 디자인 기술 • 지능형 에이전트 기술 • 초소형 저전력 센서 디자인 기술 • 지능형 건축환경 디자인 기술
(영역 5) 디자인 기반 원천기술	디자인 경영	• 디자인 컨설팅 지원 기술 • 디자인 경영 의사결정 지원 기술 • 감성 측정 평가 기술, 형태 분석 기술 • 실시간 디자인리서치 지원 기술 • 디자인 트렌드 예측 기술 • 디자인코스트 엔지니어링 기술 • 사용자 관찰 및 분석 기술 • 디자인 구조분석 기술 • 어댑티브 디자인 시뮬레이션 기술
	인간공학 디자인	• 에르고노믹스 형태 분석 기술 • 행동 인터페이스 디자인 기술 • 심리-반응 연계분석 기술 • 음성·제스처모형화·반각 구조화 기술 • PDR 분석 기술 • 바이오닉 형태 분석 기술 • 비디오 에스노그래피 활용 기술 • 사용자 행동인식 형태 연계 기술
	상황인지 디자인	• 그린 표면가공·처리 기술 • 미디어 콘텐츠 자동인식 기술 • 콘텐츠 구동상황인식 기술 • 무형 인터랙션 인지 및 적용 기술 • 사용자 상황추론 기술 • 제품-센서 연계표현 기술 • 상황인지 제품디자인 연계 기술 • 디스플레이정보 인터랙티브 변형 기술 • 엠비언트 인지 예측 디자인 기술 • 에이전트 디자인 기술

	현재	미래
역할의 전환	•기업의 디자인 개발을 위한 지원 서비스 •디자인 개발 중심 •수동적 디자인 개발 •스타일링 중심 •후방산업군	•기업의 제품개발을 선도하는 원천기술 •디자인 원천기술과 R&D 연구중심 •능동적 디자인 개발 •전략개발 중심 •전방산업군
기능의 전환	•개별 기업 지원 기능 •디자인 서비스 기능 •산업체 지원기능 •보조 서비스 제공 기능 •개발 기능	•도시 디자인 경쟁력 강화기능 •디자인&미래기술 융합 서비스 기능 •디자인 자체 산업군 강화 기능 •핵심 원천기술 제공 기능 •연구개발 기능
가치의 전환	•상품중심가치 •제품의 가치 증대 •조형적 가치 •예술적 가치 •현재가치	•핵심기술 가치 •디자인 산업군의 가치 증대 •미래기술을 바탕으로 한 욕구 가치 •비즈니스적 가치 •미래가치

기능적 측면에서는, 디자인 개발 기능에서 R&D 기능으로 전환될 것
으로 예상된다. 지금까지 개별 기업의 디자인을 개발하는 보조 기능
을 수행했다면, 앞으로는 핵심 원천기술을 통해 디자인 자체의 산업
군이 강화될 것이다. 미래기술과 융합된 디자인이 디자인 서비스의
경쟁력을 키워 개별 기업이 아니라 지역적 차원의 컨설팅 산업으로
발전할 것이다. 이를 통해 지역 및 도시의 디자인 경쟁력을 강화하고
지역의 경제발전을 이끄는 기능을 담당할 것이다.

마지막으로 가치적 측면이 있다. 과거 디자인 전문기업이 만들어
낸 가치가 제품과 상품에 부가되는 것이었다면, 앞으로는 핵심기술을
바탕으로 새로운 사용자 욕구를 충족시킬 수 있는 비즈니스 아이디
어를 제공함으로써 비즈니스적 가치를 지니게 될 것이다.

3
디자인 컨설팅 기업의 전망과 발전 방향

3
한국디자인진흥원, 「전략이슈:
해외 디자인 전문회사 왜 강한가?」
2010. 5. 14(제1호).

1980년대 최초의 디자인 전문회사가 설립된 이후 우리나라의 디자인 전문회사는 일반 기업과의 협업을 통해 양적으로 괄목할 만한 성장을 이루었다. 또한 국내 기업의 99%에 달하는 중소기업의 디자인 문제 해결에 큰 힘을 보태고 있는 것 또한 디자인 전문회사라는 점을 고려할 때 디자인 전문회사의 위상은 절대적이라고 할 수 있다.

그러나 세계적으로 인구 대비 가장 많은 디자이너를 배출하고, 실질적으로 진입장벽이 없어 디자인 전문회사가 난립함으로써 발생하는 '공급 과잉'의 문제는 디자인 컨설팅 산업 발전을 위해 해결해야 할 과제 중 하나이다. 그동안 디자인 산업 활성화 노력으로 디자인의 '수요'와 '공급'이 점진적으로 확대된 것은 사실이나 양자의 불균형이 걸림돌로 작용하는 것도 사실이다.

궁극적으로 이러한 수요와 공급의 불균형은 디자인 기업의 서비스 차별화를 통해 극복할 수 있다. 한국디자인진흥원은 국내외 디자인 전문회사의 비교를 통해 해외 디자인 전문회사의 강점을 통합디자인, 디자인 컨설팅 서비스의 제공, 기업간 융합 및 네트워킹, 디자인 영역의 지속적 확장으로 제시한 바 있다.[3] 이러한 해외 디자인 전문회사의 강점은 향후 디자인 전문회사의 발전 방향을 제공해주고 있다.

- 통합디자인·디자인 컨설팅 서비스

해외 유수의 디자인 전문회사는 단품 위주의 디자인 용역 중심 비즈니스에서 벗어나 시장조사, 디자인 개발, 마케팅 등 기업의 디자인 경영에 필요한 모든 서비스를 통합적으로 제공하고 있다. 특히 트렌드 리서치 등 디자인 기초 기술 및 디자인 컨설팅 능력에 대한 강점을 바탕으로 디자인과 경영 컨설팅의 결합으로 디자인 전문회사의 업무 패러다임이 바뀌는 세계적인 추세에 발 빠르게 적응하며 높은 매출과 순이익을 창출하고 있다.

또한 트렌드 조사, 소비자 조사 등 과학적인 분석 방법을 바탕으로 문제의 본질을 꿰뚫고 있어, 디자인 컨설팅 역량을 극대화한다. 그리고 이러한 디자인 역량을 전략적으로 이용하여 기업의 경쟁력을 획기적으로 높여주고 있다.

- 기업간 활발한 융합·네트워킹

전문화된 서비스를 제공하기 위하여 디자인 기업이 시장조사, 소재, 표면처리 등의 업체를 흡수해 대형화하거나 프로젝트에 필요한 전문 업체와 파트너십을 형성하는 사례가 증가하고 있다. 이들은 자신의 강점은 유지하면서 세계적인 시장 수요에 부응하기 위해 컨소시엄을 구성하거나 업무 협력을 맺기도 한다. 이들은 트렌드 조사, 소비자 조사, 시장 조사에 전문화된 업체와 관계를 맺고, 브랜드 전략 및 마케팅 컨설팅 회사와도 유기적인 관계를 맺음으로써 고객 기업이 원하는 적절한 서비스를 제공하는 능력을 갖추고 있다. 이는 반드시 규모가 크지 않더라도 다양한 디자인 컨설팅 업무를 수행할 수 있음을 보여준다. 단기간에 디자인 전문회사의 대형화를 유도할 수 없는 우리 상황에서 효과적인 해결책이 될 수 있을 것이다.

• 디자인 영역의 지속적 확장

디자인 컨설팅 산업은 브랜드 및 제품 디자인을 넘어 다양한 영역까지 확대되고 있다. 사회 전반에서 일어나고 있는 모든 문제를 해결하고 창조적 혁신 활동으로서의 디자인 사고 과정을 다양한 사업에 적용하는 경우가 늘고 있는 것이다. 지속가능한 디자인, 사회적 디자인 등 사회적 문제를 해결하는 시스템 개발에 디자인 프로세스를 적용하여 다양한 분야의 컨설팅을 진행하는 것이 그 예이다. 문화적으로 소외된 저개발 국가의 어린이들에게 책이나 게임을 대신하여 제공되는 '100달러 랩톱 컴퓨터', 식수가 부족한 아프리카에서 오염된 강물을 살균필터로 걸러 바로 마실 수 있도록 고안된 '라이프스트로Life Straw' 등이 그것이다.

미국의 비영리 단체인
'어린이에게 하나의 컴퓨터를
(One Laptop per Child,
OLPC)'이 개발하고 대만의
콴타컴퓨터가 생산한
이 컴퓨터는 저개발 국가
아이들에게 100달러에
제공된다. 저전력으로
움직이는 플래시메모리를
사용하며 리룩스 기반
운영체제로 작동한다.
사진의 손잡이를 돌리면
자가 발전도 가능하다.

라이프스트로는 특수
제작한 필터가 들어 있는
휴대용 빨대로, 식수 문제로
고통을 겪고 있는 아프리카
사람들을 위한 지속가능한
디자인의 훌륭한 사례이다.

국내 디자인 전문회사도 먼저 CEO의 역량을 배양하고 자신만의 디자인 철학을 갖추어야 한다. 디자인 콘셉트의 핵심은 이익을 기업의 목표가 아니라 고객의 욕구를 충족시켜 준 대가로 자연히 생기는 결과물로 본다는 데에 있다. 이러한 마인드를 갖추었을 때 비로소 CEO의 역량도 늘어나는 것이다.

비교적 영세한 규모로 사업을 영위하고 있는 국내 디자인 전문회사에게 무작정 해외 지사를 설립하라는 것은 무리한 일이다. 이를 해결하기 위해서는 세계적인 네트워크를 형성하면 된다. 이러한 목표를 단기간에 달성하려면 중국이나 동남아시아 등에서 우리와 비슷한 규모의 업체를 국가 차원에서 발굴하여 연결해주는 것이 필요하다.

마지막으로 종합 디자인 컨설팅 기업으로 성장하기 위한 중간 과정으로, 국내에 무수히 존재하는 경영 컨설팅 회사와의 협업을 추진해보는 방안을 찾아야 한다. 디자인 능력이 부족해 고전하는 경영 컨

설팅 회사도 상당수 있으니 서로 효익을 거둘 수 있는 절호의 기회가 될 것이다. 지금까지 국내·외 디자인 전문회사 분석을 통해 국내 디자인 전문회사가 세계적인 글로벌 디자인 전문회사로 성장할 수 있는 방안에 대해 고민해봤다. 패배의식을 버리고 더 높은 목표를 향해 정진하여 세계적인 국내 디자인 전문회사가 배출되기를 기대해본다.

디자인 미래융합 기술과
전후방 산업구조

인터랙션 기술과 관련하여 향후 제조업체들의
제품 개발은 점차 디지털 및 스마트 기반 제품으로
확대될 것이다. 이에 따라 HCI·UI, 유비쿼터스
감성 인터랙션, UX 기술, 프로젝트 디스플레이 기술,
멀티미디어 콘텐츠 기술 등 디지털 디스플레이
디자인 융합기술에 대한 수요가 지속적으로 증가할
것으로 예상된다. 아울러 시제품 제작 기간 및 경비를
줄이고 컴퓨터 시뮬레이션을 통해 양산 여부를
결정하는 성향이 증가함에 따라, 탠저블 인터랙션
및 증강현실 구현 기술에 대한 수요도 폭발적으로
증가할 것으로 예상된다.

세계적인 기후변화로 상징되는 환경 위기와
고유가로 대표되는 자원 위기에 직면해 있는
현시점에서 녹색성장을 통해 자원의 효율적인
이용과 환경오염을 최소화하는 녹색기술·녹색산업은
전 세계적인 과제이다. 산업체도 마찬가지로
소비자의 지속가능한 사회에 대한 요구가 증대함에
따라 친환경, 에너지절약 등 그린·에너지 절감과
관련된 제품의 수요에 적극적으로 대처해야 한다.
이와 같은 사회적 요구에 부응하기 위하여 산업체는
녹색에너지의 적극적인 활용, 에너지절약 방안
등을 지속적으로 모색해야 하며, 디자인 산업
분야도 이러한 그린·에너지절약 관련 기술과의
적극적인 융합을 통해 미래 사회와 지역 산업체를

선도해야 한다. 따라서 친환경 소재의 개발과 적용,
친환경 표면처리기술 연구, 에너지절약 조형 기술,
천연에너지 활용 기술 등 디자인 분야의 관련 기술을
적극적으로 흡수하여 미래 사회에 대비하여야 한다.

정보·문화 콘텐츠 분야에서는 문화기술과의
적극적인 융합을 통해 원소스멀티유즈의 고부가가치
콘텐츠를 개발하고 이를 디지털 기반에서
상용화함으로써, 디자인 산업의 발전과 문화산업의
발전이 동시에 이루어지고 있다. 디지털 문화원형
구현 기술, 문화콘텐츠 상용화 기술 및 이를 실현하기
위한 CGI, VFX 등 디지털 기법은 단기간에 성과를
내기는 어려우나 향후 발전 가능성이 매우 높은
산업 분야이며, 디자인 산업도 이 분야에 대한 빠른
적응력을 보이고 있다.

디자인 기반 원천기술 분야는 기업의 경쟁력과
부가가치를 창출하기 위해 반드시 필요하다.
원천기술에 대한 연구는 선진국을 중심으로
본격적으로 추진되고 있다. 디자인 경영 분야는
디자인 컨설팅 지원 기술, 디자인 의사결정 지원
기술, 디자인 리서치 기술, 디자인 트렌드 예측 기술,
디자인 코스트엔지니어링 기술, 사용자 관찰 및 분석
기술 등의 기법을 통해 디자인 자원을 효율적으로
활용함으로써 디자인 경쟁력을 강화하고 이를
바탕으로 하는 디자인 중심의 기업경영을 유도할 수

있다. 인간공학 디자인 기술 분야는 에르고노믹스 형태분석 기술, 행동 인터페이스 디자인 기술, 심리-반응 연계 기술, 바이오닉 형태분석 기술, 사용자 행동인식 형태연계 기술, 표면처리 및 가공 기술 등 인간 중심의 디자인을 위한 디자인 요소 기술로 최근 디자인 분야에서 매우 중요한 이슈로 부각되고 있다. 상황인지 디자인 분야는 미디어 콘텐츠 자동인식 기술, 사용자 상황추론 기술, 상황인지 제품디자인 연계 기술, 엠비언트 인지예측 디자인 기술, 에이전트 디자인 기술 등 상황인지와 상황추론을 기반으로 하는 디자인 요소 기술로 향후 발전 가능성이 매우 높다.

전략 산업	세부 특화 분야	특화 유망 분야	세부 내역	관련 분야
디자인 산업	미래기술 융합 디자인 산업	H·인터랙션 디자인 융합기술	• 증강현실 디자인 기술 • 텐저블 인터페이스 구현 기술 • 모바일 인터랙션 디자인 기술 • 멀티미디어 상호작용 디자인 기술 • 유비쿼터스 감성디자인 기술 • HCI·UI·UX 구현 기술	• 디지털가전제품 • 모바일·정보기기 • 로봇 • 의료기기 • 교육용교재·교구 • 전자출판·전자책
		그린·에너지절약 디자인 융합기술	• 그린·친환경 소재 개발 및 적용 기술 • LED·OLED 감성광원 제품 적용 기술 • 무금형 쾌속조형 생산지원 기술 • 에너지절약 디자인조형 기술 • 재생에너지 활용 디자인조형 기술 • 재활용·재사용 모듈화 디자인 지원 기술	• 광산업 • 신소재패키지 • 스마트 홈 • 인테리어소재 • LED 조명 • 생활가전 • 부품·소재 • 사무기기 • 생활용품
		정보·문화 디자인 융합기술	• 원소스멀티유즈 콘텐츠 개발 기술 • CGI·VFX 구현 기술 • VR 시뮬레이션 기술 • 문화콘텐츠 상용화 기술 • 디지털 문화원형 적용 기술 • 디지털콘텐츠 서비스 기술	• 정보가전산업 • 자동차 • 첨단부품소재 • 게임 • 상업용 콘텐츠 • e-비즈니스 • 영화·영상 • 애니메이션
		디자인 기반 원천기술	• 디자인 컨설팅 지원 기술 • 디자인 경영 의사결정 지원 기술 • 감성측정·평가·형태분석 기술 • 디자인 트렌드 예측 기술 • 실시간 디자인 리서치 지원 기술 • 그린 표면가공·처리 기술	• 산업 전반

다양한 디자인 기반 산업의 분류.

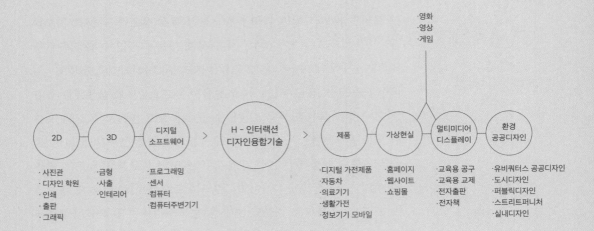

H-인터랙션 디자인
융합기술의 전·후방 산업구조.

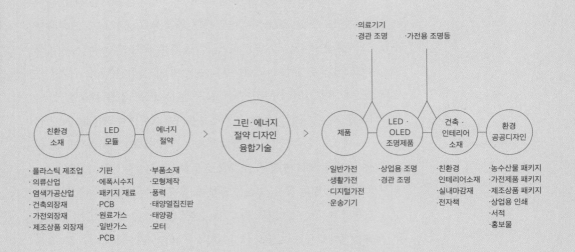

그린·에너지절약 디자인
융합 기술의 전·후방 산업구조.

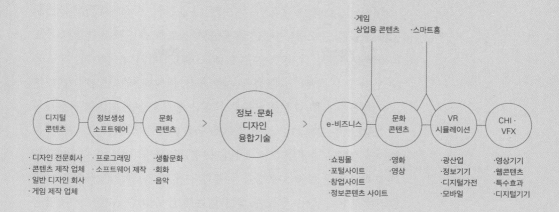

- 게임
- 상업용 콘텐츠 · 스마트홈

```
  디지털          정보생성        문화          정보 · 문화                       e-비즈니스      문화           VR            CHI ·
  콘텐츠        소프트웨어       콘텐츠          디자인                                        콘텐츠       시뮬레이션       VFX
                                            융합기술
```

· 디자인 전문회사 · 프로그래밍 · 생활문화 · 쇼핑몰 · 영화 · 광산업 · 영상기기
· 콘텐츠 제작 업체 · 소프트웨어 제작 · 회화 · 포털사이트 · 영상 · 정보기기 · 웹콘텐츠
· 일반 디자인 회사 · 음악 · 창업사이트 · 디지털가전 · 특수효과
· 게임 제작 업체 · 정보콘텐츠 사이트 · 모바일 · 디지털기기

정보 · 문화 디자인
융합 기술의 전 · 후방 산업구조.

항상 갈구하라, 바보짓을 두려워 말라.

스티브 잡스 전 애플 CEO

12장

디자인 컨설팅
기업 사례

디자인 컨설팅 기업에 대한 평가는 기관마다 그리고 국가마다 서로 다른 지표를 기준치로 사용하고 있기 때문에 객관적이지 못하다. 여기서는 우수한 디자인 컨설팅 기업의 사례를 살펴볼 것이다.

디자인 컨설팅 기업을 평가하는 국내외 기관은 평가 목적에 따라 각각 다른 평가 지표를 개발하였다. 그러나 디자인 전문회사에 대한 평가만을 다루고 있는 경우는 소수이며, 행여 있다고 해도 포상 및 서열화와 연결된 평가가 대부분이다.

지난 2006년 산업정책연구원(IPS)은 미국, 영국, 이탈리아 등의 해외 우수 디자인 전문회사에 대한 자료조사를 통해 「디자인 전문회사 top 100 선정 평가지표 개발 보고서」를 발표하였다. 보고서에 소개된 주요 디자인 기업과 이들의 성공 요인은 다음과 같다.

첫째, 기업 운영의 주체인 CEO의 디자인 철학과 비즈니스 역량이 높다. 둘째, 성공한 대부분의 기업은 자국 내 혹은 해외 기업들과 전방위적인 네트워크를 형성해 통합적인 컨설팅 서비스 능력을 보유하고 있다. 셋째, 다학제적인 디자인 인력을 확보하고 있어 내외부의 인력을 유기적으로 활용할 수 있다. 마지막으로 넷째, 자체적인 디자인 개발 프로세스의 정립, 산학협력, 협업 유지 등 독자적인 디자인 개발 메커니즘을 개발하고 운영한다. 여기서는 미국, 영국 등 디자인 선진국과 우리나라와 일본의 역량 있는 디자인 전문회사를 살펴보고, 각 기업들의 운영 특징을 파악함으로써 디자인 전문기업에 대한 의미 있는 정보들을 해석해보고자 한다.

평가명	평가 지표	평가 목적
한국디자인진흥원 우수 디자인 전문회사	디자인 혁신 상품 개발 사업 점수 SD 신청 업체, 선정 업체 상품화율, 평가위원회 정성평가, 매출액, 국외 디자인 수주 경험, 자체 상품화율, 종합적인 완성도	포상
중소기업청 기술혁신형 중소기업 평가지표 - 전문디자인 부분	기술혁신 능력, 기술사업화 능력, 기술혁신 경영 능력, 기술혁신 성과	정부 지원 및 조사지표
《디자인 위크》	매출액 상위 기업	서열화
디자인협회 Design Association	2년간 자금 회전율, 핵심 디자인 스태프 관련 정보, 무역 대상 기업, 수상 경력 및 언론 보도, 2년간 프로젝트, 회사 구조, 디자인 비용 정책	디자인 패널에 의한 평가, 기업의 외부 요소평가
브리티시디자인 이노베이션 British Design Innovation	매출액, 종업원 수, 수수료, 해외 수주 수수료, 해외 시장에서의 운영, 디자인 분야, 산업 분야, 지역에 따른 분포	평가는 아니며 조사지표임
창조적 자산 평가 방법 The Creative Asset Appraised Method	내부적 요소(전략, 재무, 법적 요소, 인력, 운영, 기술, 세일즈 마케팅, 기업의 책임), 외부 요소 (파트너, 언론, 투자자, 경쟁자, 외부 고객, 내부 고객)	창조적 자산을 평가하는 모델
디자인을 통한 부가 가치 구축 사례 Building a case for added value through design	디자인상 수상, 업계 평판, 품질, 제품 디자인의 우수성, 디자인에 대한 재정적 관여도, 성장률, 판매 수익, 자산 수익, 주식 수익	디자인과 비즈니스의 결과와의 상관관계 도출

1

가람디자인: 전략적 디자인 컨설팅으로
한국 디자인 산업을 선도하다

1992년 설립된 가람디자인은 마케팅 전략, 상품 기획, 제품디자인 및 양산 관리, 브랜드, 시각 및 포장디자인에 이르는 상품 개발의 전 과정에 대한 컨설팅 역량을 갖춘 기업으로, 국내 디자인 컨설팅 산업을 선도하고 있다. 디자인 개발 과정에서 자체 전문가 및 관련 기관과의 네트워크를 통해 철저히 분석함으로써, 기업의 상품 기획력을 강화할 수 있는 기회를 제공하는 데 핵심역량을 집중한다. 가람디자인의 박성근 대표는 "혁신적인 디자인을 개발함으로써 고객 기업의 경영 성과를 극대화하는 것이 가람디자인의 경영철학"이라며, 디자인 개발이 고객 기업의 경영전략으로 연결되는 데 기업의 목표를 두고 있다.

'ㄹ'자 모양의 독창적인 구조의 22인치 DID 제품은 2012년 굿디자인 상품에 선정되었다.

핵심역량

가람디자인은 디자인을 '기업 경영전략의 시작'으로 인식하고, 마켓 리서치, 디자인 경영, 디자인·제품 플래닝, 마켓 플래닝 등과 같은 디자인 R&D에 핵심역량을 집중하고 있다. 2005년 이후 한국경영컨설팅협회 디자인분과 1호 정회원사 등록을 시작으로 디자인 경영과 디자인 마케팅 분야를 포함하여 제품디자인, 시각 및 포장디자인, 브랜드·패키지디자인 등 포괄적인 비즈니스 영역을 확보하고 있다. 또한

전체 직원 중 70% 이상이 한국기술경영컨설턴트협회에 등록된 컨설턴트로, 전문적인 컨설팅 능력을 보유하고 있다.

주요 비즈니스

가람디자인은 기업디자인 경쟁력 강화를 위한 필수 요소인 디자인 경영, 상품기획, 브랜드, 제품, 시각 및 포장디자인에 이르는 토털 디자인 컨설팅 능력을 보유하고 있다. 이를 통해 지난 10여 년간 IT, AV, 의료기기, 산업기기, 생활가전, 스포츠레저 등 다양한 분야에서 500여 개가 넘는 디자인 컨설팅 서비스를 성공적으로 수행하였다.

　　가람디자인은 2007년부터 3년 연속 레드닷 디자인어워드를 수상하였으며, 창립 이후 2001년부터 2013년까지 한국디자인진흥원이 선정하는 '우수산업디자인 전문회사'에 여섯 차례 선정되는 영예를 안았다. 아울러 '2005 한국컨설팅대전' 마케팅 부문 디자인컨설팅최우수상 수상, '2007 중소기업청·행정안전부 컨설팅 유공자포장' 국무총리상 수상 등 디자인 컨설팅 분야의 대표적인 상을 받았다.

가람디자인은 스타일링 위주의 디자인 용역에서 벗어나 조사 분석, 전략 수립, 디자인 개발, 마케팅 플래닝에 이르기까지 토털 디자인 컨설팅 서비스를 제공한다.

주요 디자인 성과

가람디자인이 개발한 대원비데의 제품 브랜드인 디브dib는 2006년 KIDP의 디자인홈닥터지원사업의 일환으로 추진되었다. 당시 대원비데는 대기업에 납품하는 OEM 경영에서 벗어나기 위해 자체 브랜드를 개발하고 있었다. 가람디자인은 고객 기업의 경영 환경을 정확히 파악하고, CI 및 BI 개발과 함께 제품, 포장, 카탈로그에 이르는 종합적 디자인 컨설팅 지원을 통해 성공적인 시장 출시에 이바지하였다. 디브는 2006년 한국디자인진흥원은 우수디자인 최우수상을 수상하였다. 이외에도 가람디자인은 조명, 의료기기, 산업장비, 생활용품 등 다양한 영역에서 성과를 인정받아 많은 디자인 관련 상을 받았다.

대원비데의 디브와
가람디자인이 개발한
각종 디자인상 수상작.

410

2

프록디자인: 디자인은 감성을 따른다

프록디자인Frog Design은 1969년 산업디자이너 하르트무트 애슬링거와 그의 파트너인 안드레아스 하우크Andreas Haug, 게오르크 스프렝Georg Spreng이 독일 알텐슈타이그에서 설립한 글로벌 이노베이션 디자인 회사이다. 창립 초기에는 애슬링거디자인Esslinger Design이라는 이름을 썼다. 미디어, 제품디자인 전문회사인 에슬링거디자인은 애플과 일하기 시작하면서 독일에서 현재의 본사가 자리 잡은 미국 캘리포니아 팔로알토로 옮기고, 1982년부터 독일연방공화국Federal Republic of Germany의 약자를 활용한 frogdesign으로 이름을 바꾸었고, 다시 2000년 Frog Design으로 개명하였다.

프록디자인의 역사

프록디자인은 1981년 스티브 잡스와 함께 애플의 디자인을 맡았다. 1984년 출시한 Apple IIc는 '스노화이트snow white' 디자인으로 소비자들을 열광시켰고, 그해《타임》이 '올해의 디자인'으로 선정했으며, 휘트니예술박물관에 영구 전시 품목으로 선정되었다. 이 모델을 통해 애플의 매출액은 1982년 당시 7억 달러에서 1986년에는 여섯 배 성장한 40억 달러에 이를 정도로 놀라운 성장을 거뒀다. 프록디자인의 설립자 하르트무트 에슬링거는 1990년《비즈니스 위크》12월 호의 표

지 인물로 실리며 1930년대 이후 미국에 가장 크게 영향을 미친 산업디자이너로 소개되었다. 그와 프록디자인이 미국에서 펼친 디자인 활동은 성공적으로 평가되고 있다.

초창기에는 산업디자인에 주력했으나 현재는 스스로 '글로벌 이노베이션 펌'이라 칭하며 제품뿐 아니라 시장의 문화적 측면과 테크놀로지에도 주목하고 있다. 또한 제품, 서비스, UX를 총체적으로 아우르는 솔루션을 제안하여 가전제품과 컴퓨터 디자인으로 세계적인 명성을 얻게 되었다. 현재는 샌프란시스코, 뉴욕, 시애틀 외 열두 지역에 본부를 두고 전 세계에 500명이 넘는 직원을 거느리고 있다.

프록디자인이 선보인 애플의 Apple IIc.

회사의 명칭을 프록디자인으로 변경한 이후에는 원래의 산업디자인의 영역을 넘어, 시장을 위한 기술적·문화적 발전에 중점을 두었다. 1980년대에는 제품디자인, 엔지니어링, 그래픽, 로고, 패키징, 생산과 같은 다양한 플랫폼을 기반으로 사용자경험의 가치를 증대시키는 데 노력하였다. 1988년에는 로지텍의 제품과 BI 작업을 성공적으로 끝마쳐 1988년 4,300만 달러이던 기업의 수익을 1995년에는 2억 달러까지 상승시키는 괴력을 발휘하며, 로지텍을 컴퓨터 업계의 우등 기업으로 성장시켰다.

1990년에는 웹사이트, 컴퓨터 소프트웨어, 모바일 디바이스 분야의 인터페이스 디자인을 전담할 디지털 미디어 그룹을 출범했으며, 그 후로 SPA, DELL의 그래픽 인터페이스와 마이크로소프트의 윈도우 XP의 그래픽 인터페이스를 출범시키는 데 중요한 역할을 담당하였다. 현재 프록디자인은 디자인 개발을 넘어 기업의 장기적이고 전략적인 디자인 정책을 수립하는 데까지 업무를 확장시키고 있다.

프록디자인의 디자인 프로세스

프록디자인은 "디자인은 감성을 만족시켜야 한다."는 기업 비전을 내세우며 창조적 활동을 펼치고 있다. 모든 창조 활동은 개인의 일상 생활을 개선시키는 데 일조한다는 견해에서 출발한 '감성적 디자인 emotional design'은 제품이 사용자에게 미치는 정신적 영향력이 그것의 기능적 효율성만큼 크다는 개념이다. 프록디자인의 디자인 프로세스는 발견discover, 디자인design, 전달deliver의 세 단계 과정을 거친다.

발견 과정은 집중적인 디자인 리서치와 전략적 분석을 통해 고객, 경쟁자, 클라이언트 브랜드 및 주요 비즈니스 기회 등에 대한 의미를 찾아내는 과정이다. 이를 통해 디자인과 전달 과정에 생명력을 부여한다. 디자인 과정에서는 고객 기업의 도전 과제에 중점을 두어 접근 가능한 디자인 대안과 콘셉트를 개발한다. 이러한 콘셉트는 정확한 디자인 전개 방향에 맞게 충분히 검토되고, 테스트되고, 수정되고, 다듬어진다. 전달 과정은 클라이언트가 개발한 디자인을 비즈니스 실행 단계로 진행할 수 있도록 프로젝트 결과물을 문서 혹은 시각 자료로 만들어 전달하거나, 경우에 따라서는 생산 과정에 직접 참여하여 클라이언트의 비즈니스가 수행될 수 있도록 한다.

"우리는 단순하지만 강력한 프로세스로 고객의 문제를 다룬다."

Discover
Analysis

Design
Insights Become Ideas

Deliver
Ideas Become Reality

프록디자인의 주요 디자인

에너제틱Energetic의 가정 실내용 우드스토브인 블러잔클래식Bullerjan Classic은 30여 년간 실내 스토브를 대표하는 상징적인 아이콘으로 확고한 브랜드 가치를 지니고 있었다. 그러나 과거의 기술적이고 기계적인 이미지가 최근의 실내 인테리어 트렌드에 맞지 못하다는 판단에 따라 에너제틱은 프록디자인에 후속 디자인 모델을 의뢰하였고 그 결과로 블러잔닷Bullerjan Dot이 탄생하였다. 블러잔닷은 블러잔클래식이 공기순환의 효율성을 위해 채용하였던 오프셋 튜브의 구조를 그대로 유지하면서도 튜브의 형태를 직사각형으로 변환하여, 현대의 인테리어에 적합하면서도 우아한 분위기를 자아낸다.

프록디자인이 선보인
에너제틱스의 신개념
실내 스토브 블러잔닷.

3

울프올린스: 새로운 비즈니스를 브랜드에 담다

2006년 영국의 마케팅 전문지가 '올해의 디자인 에이전시'로 선정한 울프올린스Wolff Olins의 가장 큰 강점으로는 조직 구성의 다양성을 꼽을 수 있다. '150, 30, 15, 3, 1'이란 숫자로 대변되는 조직의 특성은 150명의 직원, 30개 직원 국적, 15가지 구사 언어, 3개의 허브(런던, 뉴욕, 두바이), 1개의 비즈니스(브랜드 컨설팅)이다.

울프올린스의 최고경영자는 칼 하이젤먼Karl Heiselman으로 미국 로드아일랜드 디자인스쿨을 나와 스와치그룹을 거쳐 2007년 울프올린스의 CEO가 되었다. 그는 다양한 배경의 사람과 협업을 해야 좋은 아이디어가 나온다고 믿고 있으며, "브랜드 컨설팅은 단순히 로고나 브랜드 이름을 바꾸는 작업이 아니라 새로운 사업영역을 창조하는 일"이라고 강조한다.

울프올린스는 세계적인 마케팅 커뮤니케이션 회사인 옴니콤 그룹의 계열사로, 메르세데스 벤츠, GE, 펩시콜라, 스타벅스, 소시에테 제네랄, AOL, 도쿄메트로, 테이트미술관 등 쟁쟁하고 다양한 '고객' 500여 곳의 브랜드 컨설팅 작업을 맡아 왔다. 프랑스 통신회사 '오렌지텔레콤'과 브라질 통신회사 '오이Oi'의 회사명을 짓기도 했다.

미국 인터넷 회사인 AOL도 2009년 미국 최대 미디어 회사인 타임워너로부터 독립해 뉴욕증권거래소에 재상장하면서 울프올린스에 의뢰해 새로운 브랜드 아이덴티티를 선보였다. 세계적인 아티스트들

이 작업한 감각적 애플리케이션들을 온·오프라인에 싣는 AOL은 요즘 탄탄한 실력을 발휘하면서 야후 인수까지 넘보고 있다.

울프올린스의 디자인 철학

울프올린스는 디자인과 테크놀로지의 융합을 추구하며, 새롭고 유용하고 가치있는 가능성을 제공하는 데 역량을 집중한다. 울프올린스의 디자인 철학은 새로운 목표, 경험, 변화를 추구하는 것이다. 브랜드 개발에 있어서 클라이언트의 역할을 명확히 규정하도록 하여, 목적한 바를 달성하도록 이끌어준다. 여기에는 비즈니스 모델 제안, 브랜드 아키텍처 설계, 브랜드 플래닝 등이 포함된다. 경험의 경우 현재의 브랜드가 다양한 접점에서 경험될 수 있는 가치를 구현하는 것을 말한다. 서비스디자인, 사용자 인터페이스디자인, 소셜미디어, 브랜드 아이덴티티 구현 등을 통해 드러난다. 변화의 경우 목표한 대로 고객 기업의 리더와 종업원이 변화할 수 있도록 교육훈련, 조직변화, 커뮤니케이션과 관련된 업무를 수행한다. 이를 통해 울프올린스는 클라이언트가 자신의 비즈니스 영역에서 상업적으로 그리고 사회적으로 긍정적인 성과를 올리도록 하는 데 가장 큰 목표를 두고 있다.

제너럴일렉트릭의 새로운 비즈니스 기회 창출

1878년 설립된 미국 굴지의 복합기업 제너럴일렉트릭은 2013년 기준 174개 나라에 30만 명의 직원과 3,500개의 사업장이 있는 세계 최대의 종합전기회사이다. 1981년부터 2001년까지 이끌었던 잭 웰치 Jack weltch 회장의 시대가 끝나고 제프 이멜트 Jeff Immelt 가 회장으로 취임하면서 제너럴일렉트릭은 21세기에 걸맞도록 기존의 제조 기반에서 테크놀로지 기반으로, 미국 시장 중심에서 아시아와 유럽 시장 중심

으로, 기업 내부 중심에서 시장과 고객 중심으로, 역량이 분산된 기업에서 창조를 위한 핵심역량 기업으로 이미지 변화를 시도하였다.

이를 위해 제너럴일렉트릭은 울프올린스를 전략적 파트너로 선정했다. 울프올린스는 새로운 시대를 맞는 제너럴일렉트릭의 지나치게 광범위한 브랜드 이미지를 단순화하여 시장지향적 브랜드로 설계하였다. 이로써 제너럴일렉트릭은 기존 비즈니스를 강화했을 뿐 아니라 고객과의 새로운 관계를 형성하는 계기를 마련했다. 울프올린스는 기존의 딱딱했던 브랜드 로고를 자유로운 분위기로 형상화하여 '상상을 현실로imagination at work'라는 슬로건 아래 전구에서 제트기 엔진에 이르기까지 유동적으로 적용할 수 있는 새로운 브랜드를 개발하였다. 제너럴일렉트릭은 이러한 브랜드 콘셉트를 바탕으로 '상상력 있는 창조경영'을 선언하였으며, 이듬해부터 《포춘》에서 선정한 '가장 존경받는 기업'에 2년 연속 선정되는 등 기업 혁신을 선도하였다.

비영리단체 브랜딩 참여로 사회 공헌

울프올린스는 다양한 비영리단체의 브랜딩 개발에 참여하여 사회와 인류에 크게 공헌하고 있다. 프로덕트레드PRODUCT RED는 록그룹 U2의 리더 보노와 DATA(Debt, AIDS, Trade in Africa)의 바비 쉬라이버가 2006년에 출범한 세계적인 기금으로 아프리카 지역의 에이즈, 결핵, 말라리아 퇴치를 위한 기금 마련을 목적으로 하고 있다. 현재 애플, 모토로라, 마이크로소프트, 나이키, 스타벅스 등 수많은 기업이 참여하고 있으며, 판매되는 상품은 수익금의 최대 50%까지 기부된다. 초창기 인지도가 높지 않았던 RED의 브랜드 개발에 참여한 울프올린스는 RED가 결성된 기본 목표를 바탕으로 RED에 참여하는 기업들을 시각적으로 통일할 수 있는 독특한 브랜드 아키텍처가 필요하다는 판단에 따라 현재 사용하고 있는 RED 브랜드를 개발하였다. 브랜드 출

시 이후 6주 만에 브랜드 비보조 회상률이 30%에 이를 정도로 브랜드 아이덴티티의 개발은 매우 성공적이었다. 이를 바탕으로 파트너 기업과 사람들에게 프로덕트레드의 메시지를 확실하게 전달할 수 있었다. 에이즈 없는 세대를 꿈꾸는 레드의 2013년 현재 기금은 에이즈 퇴치를 위한 기금으로는 세계 최대 규모인 2억 5,000만 달러에 이르고 있으며, 현재까지 1,400만 명이 에이즈 예방 서비스를 지원받았다.

올프올린스가 브랜딩 개발에 참여한 프로덕트레드.

4

GK디자인그룹: 일본 디자인 시대를 열다

1968년부터 본격화된 일본의 무역개방 정책에 따라 일본 정부는 세계 시장에서 제조업의 성패는 디자인이 좌우할 것이라고 예견하고 디자이너의 해외 유학을 국가적 차원에서 지원하기 시작하였다. 겐지에쿠안久庵憲司을 포함한 초기의 유학파들은 서구의 디자인 프로세스 표준에 대한 지식을 가지고 고국으로 돌아와 1957년에 GK디자인그룹을 창립하였다.

GK디자인그룹은 설립 초기에는 산업디자인에 중점을 두었으나 점차 활동 영역을 확장하여 현재는 건축디자인, 환경디자인, 그래픽 디자인 등 광범위하게 활동하고 있다. 이에 따라 여덟 개의 일본 자회사와 네 개의 해외 지사를 거느리고 있는 대형 디자인 컨설팅그룹으로 성장했다.

GK디자인그룹이 디자인한 야마하 GP 1300R 수상 오토바이는 출시와 동시에 수상 제트스키 애호가에게 선풍적인 인기를 끌었으며, 세계 수상 제트스키 경기에서 여덟 개의 챔피언 메달을 따냈다. 디자인 과정에서 수상 오토바이의 뛰어난 성능을 표현하기 위해 바람을 가르는 듯한 역동성을 대담하게 표현하였으며, 측면에 새겨진 세 개의 물방울 패턴은 GP 1300R을 상징하는 아이콘이 되었다.

야마하 GP 1300R.

GK의 역사

GK디자인그룹은 1950년대 초 전후 폐허가 된 일본의 재건을 위해 동
경예술음악대학(현 동경예술대학)의 몇몇 학생이 실무적인 산업디자
인에 대한 학습을 시작한 이후 그 학생들을 중심으로 설립되었다. GK
라는 이름은 그 당시 이들 학생들을 지도했던 교수의 이름을 딴 '고이
케의 아이들 Group of Koike'에서 유래하였다. 1960년대 이르러 일본의 성
장과 함께 디자인이 제품 개발, 도시 개발, 환경 개발 등 다양한 분야
에서 포괄적으로 활용되기 시작하면서 디자인 산업의 성장도 동시에
이루어졌다.

오사카 엑스포의 개최와 함께 맞은 1970년대는 일본이 국제 사회
에 발돋움하기 시작하는 때였다. 하지만 전 세계적 오일파동으로 경
제성장은 더뎠다. GK디자인그룹은 이러한 상황에서도 적극적인 활
동을 펼쳐 교토에서 열린 '제1회 세계산업디자인컨퍼런스'를 통해 세
계무대에 자신의 이름을 알렸다.

1980년대의 거품경제 속에서도 GK디자인그룹은 독자적인 디자
인 철학과 서비스로 디자인 분야에서 전문적인 영역을 구축하였으며,
동시에 히로시마와 암스테르담 등 국내외에 지사를 설립하면서 세력
을 확장하였다.

1990년대 들어 심화되는 거품경제와 1995년에 발발한 한신대지
진의 여파로 인한 경제적 난관들을 극복하기 위해 GK디자인그룹은
새로운 시대에 맞는 비즈니스 철학으로 지식기반 창조성을 강조했으

며, 새롭게 부상하는 아시아 시대를 맞아 중국에도 사무소를 열었다.

2002년 창립 50주년을 맞은 GK디자인그룹은 글로벌 환경, 음식, 천연자원, 문화적 갈등과 같은 인류의 생존을 위한 다양한 문제에 관심을 가지며, 다음 50년을 향한 힘찬 발걸음을 내디뎠다.

디자인 철학

GK디자인그룹은 디자인 개발에 있어서 세 가지 원칙을 가지고 있다. 이 세 가지 원칙은 각각 '비즈니스business' '이동movement' '리서치research' 이다. 비즈니스는 디자인을 통해 사람들에게 혜택을 준다는 것을 의미한다. 이동은 디자인의 의미를 사람들에게 이해할 만한 방법으로 전달시킬 수 있는 표현 활동을 의미한다. 리서치는 사회에 공헌하는 디자인의 역할을 충분히 검증해내는 분석 활동을 지칭한다. 이세 가지 철학은 GK디자인그룹의 창조적 발상을 위한 가장 중요한 원동력이 되고 있다.

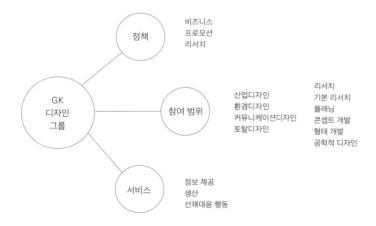

5

IDEO: 혁신적 아이디어로 기업의 혁신을 이끌다

IDEO는 미국 샌프란시스코에 기반을 둔 세계적인 디자인 컨설팅 기업으로 매년 90여 개의 신제품을 디자인하고, 지금까지 3,000개 이상의 제품을 디자인하였다. IDEO는 단순한 디자인 기업으로서의 브랜드 가치를 지니고 있다기보다는 혁신으로 표현되는 브랜드 파워를 가진 기업이라 할 수 있다.

 IDEO는 1978년 첨단 기업이 몰려 있는 샌프란시스코 팔로알토에서 데이비드 켈리David Kelly가 설립했다. 이후 데이비드켈리디자인으로 회사 이름을 바꾸고, 설립한 지 10년이 되던 해에 런던의 모그리지협회Moggridge Associates, 샌프란시스코의 ID Two, 팔로알토의 매트릭스Matrix와 합병하여 새로운 기업을 출범시켰다. 새로운 회사의 이름을 위해 사전에서 'ideology'를 찾아냈고, 앞부분의 'ideo'를 따서 지금의 IDEO가 되었다.

IDEO의 디자인 프로세스

IDEO의 디자인프로세스는 업무에 대해 현실을 인식하고, 실생활에서 소비자와 그들의 잠재적 욕구를 관찰하는 것에서부터 출발한다. 관찰된 내용을 시각화해 시뮬레이션과 시제품을 만들어내고, 스토리보드를 활용하여 고객의 경험을 구성하기도 한다. 개선 부분과 개량할 부분을 평가하며, 상업성을 염두에 두고 새로운 콘셉트를 실현한

다. 이런 단순한 방법이 디자인 개발에서 비즈니스 모델 개발까지 모든 사업에 적용되고 있는 곳이 바로 IDEO이다.

IDEO의 디자인 프로젝트는 팀 프로젝트를 원칙으로 한다. 프로젝트 팀은 뚜렷한 목표와 문제를 해결하기 위해 조직되고 해산된다. 열정적인 팀을 구성하기 위해 회사는 세심한 배려로 팀을 구성하고, 주인의식을 가지게 만들며, 팀에 대해 한없는 신뢰를 부여한다. 그리고 높은 동기유발 상태 유지를 위하여 유쾌한 모임을 가진다.

IDEO의 디자인 프로젝트는 항상 고객의 관점에서 출발한다. 엄청난 이노베이션 성과도 작지만 성실하고 정밀한 관찰을 바탕으로 하고 있다는 것이다. 사람들의 라이프스타일을 관찰하는 것이 문제 해결의 가장 중요한 열쇠임을 말해준다.

IDEO는 디자인 프로젝트에서 브레인스토밍을 매우 중요시한다. IDEO의 브레인스토밍 원칙은 초점을 명확히 하고, 규칙을 만들고, 아이디어에 번호를 매기고, 때로는 단숨에 뛰어넘고, 아이디어를 사방에 기록하고, 워밍업 시간을 갖고, 보디스토밍을 실시한다는 것이다. 이들은 브레인스토밍을 위해 보스가 먼저 말하거나 모두에게

언제 어디서든 자유롭게
이루어지는 IDEO의
브레인스토밍.

차례대로 말하게 하거나 전문가만 발언하거나 특별한 장소를 잡아서 하거나 진지한 말만 해야 하거나 메모를 위한 메모에 집착하는 방식은 잘못된 것이라 말하고 있다.

IDEO의 디자인 프로젝트는 신속한 프로토타이핑을 매우 중요하게 여긴다. IDEO는 머릿속으로만 생각하지 말고, 그림으로만 그리지 말고, 손으로 만지고 쥘 수 있거나 다른 사람에게 보여줄 수 있는 프로토타입을 많이 만들어보는 것을 매우 중요하게 여긴다.

IDEO의 디자인 프로젝트는 일상 공간에서의 이노베이션을 중요시한다. 이노베이션은 특별한 공간이나 특별한 사람들이 이루어내는 것이 아니라, 바로 일하는 사람들이 자신들의 문제나 장벽을 뛰어넘어 해결하도록 하는 과정이라는 신념을 가지며, 작업 공간의 혁신성을 중요하게 다룬다.

IDEO의 디자인 사고

IDEO의 업무는 단순히 상품을 디자인하는 것이 아니라 조직의 재설계, 사용자의 이해 등과 같이 전통적으로 디자인에서 다루지 않았던 것이 많다. IDEO의 디자인 사고design thinking는 이러한 문제에 대한 접근법으로 인간적 관점에서 바람직한 것desirable, 기술적으로 실현가능한 것feasible, 경제적으로 실용적인 것viable의 개념을 기본으로 제품, 서비스, 프로세스, 전략 등을 개발하는 방법을 의미한다.

디자인 사고는 우리가 모두 가지고 있지만 전통적인 문제해결 과정에서는 간과되어온 고유의 능력을 활용하는 것이다. 여기에는 직관적으로 대상을 이해하고, 특정한 패턴을 인지하고, 기능적 및 정서적으로 의미 있는 아이디어를 구체화하고, 단어나 상징 이외의 수단으로 자신을 표현하는 능력 등이 포함된다. 어떤 기업도 감정, 직관, 영감에 따라 조직을 운영하지는 않을 것이며, 그렇다고 이성적이고

분석적인 것에 지나치게 의존하는 것도 위험하기는 마련이다. 디자인 사고는 이들 두 가지 면을 통합한 새로운 방법론이라 할 수 있다.

디자인 사고 프로세스는 일련의 연속된 단계가 아니라 겹쳐진 공간 시스템이라고 할 수 있다. 거기에는 세 가지 공간이 존재하는데 각각 영감, 아이디어, 실행이다. 영감은 해결안을 탐색하도록 하는 문제나 기회이다. 아이디어는 아이디어를 생성하고, 개발하고, 테스트하는 과정이다. 실행은 프로젝트의 결과를 사람들의 실생활에서 실연하는 것이다. 이러한 시스템을 통해 IDEO는 분석적 툴과 정성적 기법 모두를 활용하여, 클라이언트로 하여금 미래에 그들의 신제품이나 기존 제품이 어떤 모습일지 엿볼 수 있는 기회를 제공해주며, 그러한 미래상에 도달하기 위한 로드맵을 작성한다. 이에 사용되는 기법으로는 비즈니스모델 프로토타이핑, 데이터 전략화, 혁신 전략, 조직 디자인, 정성적 및 정량적 리서치, 지식재산권 확보 등이다.

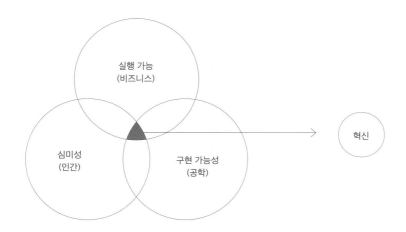

IDEO의 모든 사업은 클라이언트의 능력과 고객의 욕구를 고려하여 이루어진다. 최종 솔루션에 도달할 때까지 디자인에 대한 평가와 재평가 과정을 거친다. IDEO의 목표는 적절하고 실행 가능하고 유형적인 전략을 실행하는 것이다. 물론 이러한 혁신은 기업의 경제적 실용성과 시장의 호감도를 전제로 한다.

기업명	성공 요인	
IDEO	주체(S)	• 기업의 철학과 비전, CEO의 전공과 일치하는 활동 분야
	환경(E)	• 전 세계적으로 다양하게 지사 분포
	자원(R)	• 수평적 조직 구조와 인력
	매커니즘(M)	• 우수한 고객 보유 • 산학연 네트워크 형성
피치	주체(S)	• 기업의 철학과 비전
	환경(E)	• 전 세계적으로 다양하게 지사 분포
	자원(R)	• 디자인 분야뿐 아니라 다양한 분야의 전문 인력 보유
	매커니즘(M)	• 네트워크를 통한 연구 및 교육 훈련
디자인컨티넘	주체(S)	• CEO의 전공 (디자이너와 엔지니어의 결합)
	환경(E)	• 활동 분야의 전문화 • 세계적 네트워크 형성
	자원(R)	• 디자이너와 엔지니어의 협력 체계를 통한 수요자 중심의 제품 개발
	매커니즘(M)	• 새로운 관점에서의 디자이너 역할 규정 • 디자인 솔루션 개발 제공

기업명	성공 요인	
탠저린	주체(S)	• 기업의 철학과 비전, CEO의 경력
	환경(E)	• 활동 분야의 전문화
	자원(R)	• 독립적이며 전문가로 구성된 파트너 집단 보유
	매커니즘(M)	• 세계적 네트워크 형성
알레시	주체(S)	• 가내 수공업에서 시작한 가족협업 형태
	환경(E)	• 활동 분야의 전문화
	자원(R)	• 외부 디자이너와의 프로젝트별 협업 진행 및 신진 디자이너를 통한 인력 및 디자인 발굴
	매커니즘(M)	• 프로젝트별 협업

해외 디자인 전문회사의
성공 요인.
출처 | 한국디자인진흥원, 2010.

지식기반사회와
지식재산권

21세기의 경제 패러다임이 산업사회에서
지식기반사회로 전환됨에 따라 지식과 정보는
부의 수단이 아니라 그 자체로 부의 원천으로
등장하게 되었다. 영화 〈해리포터〉는 소설, 영화,
캐릭터로 1997년부터 10여 년간 308조 원의 매출액을
달성했으며, 우리나라의 대표적인 애니메이션
캐릭터 '뽀로로'도 2003년부터 2011년까지
8,300억 원의 매출액을 달성하였다.
영화 〈아바타〉가 2009년 기록한 매출액은 연간
중형자동차 20여만 대의 매출액과 맞먹는 규모였다.
최근 삼성과 애플의 지식재산권 분쟁은 '세기의
재판'이라 불릴 정도로 전 세계적으로 뜨거운
관심사가 되었으며, 지식재산권보호의 중요성을
인식시킨 대표적인 사례가 되었다.

미국, 일본 등 외국의 경우 지식재산 관련
정책에 대한 범정부적 조정·협력 시스템을 구축하여
대응하고 있으나 우리나라의 경우 발명·고안·
디자인·상표와 관련된 특허권·실용신안권·
디자인권·상표권 등의 산업재산권은 특허청,
저작권은 문화체육관광부, 신품종과 관련된
품종보호권은 농림수삭식품부 등에서 각각 관장한다.
이 때문에 지식재산에 관한 체계적이고 종합적인
국가 전략을 수립하는 데 어려움이 있고, 각 부처별로

역할 분담이 합리적으로 조정되지 못하고 있으며,
지식재산 관련 연구개발 예산은 그 성과에 관한
합리적인 사전·사후 평가 없이 정부 부처별로
기획되고 집행됨 따라 국가 차원의 비효율 문제를
야기한다는 문제점이 지적되어왔다.

이에 따라 범정부적인 지식재산 정책의
심의·조정을 위한 '국가지식재산위원회' 설치와
'국가지식재산 기본계획' 수립 등을 골자로 하는
지식재산기본법이 2011년 7월 20일부터 시행되었다.
지식재산기본법이 시행됨에 따라 향후 지식재산의
보호가 크게 강화될 전망이다. 그러나 여전히
디자인권 확보에 대한 인식이 높지 않은 것도
현실이어서 디자인권 등록 건수가 큰 폭으로
증가하고 있지 않음에 따라 향후 디자인권 분쟁
사례도 증가할 전망이다.

특허청은 지식재산의 주무부처로 특허, 실용신안,
상표, 디자인 등 창조적이고 부가가치가 높은
지식재산이 효과적으로 창출·활용될 수 있도록
뒷받침하고 있다. 특허청의 디자인 심사에 관한
디자인보호법은 디자인의 성립 요건을 다음과 같이
규정하고 있다.

첫째, '디자인의 물품성'으로 디자인보호법상
'물품'이란 "독립성이 있는 구체적인 물품으로서

구분	2003	2004	2005	2006	2007	2008	2009	2010	2011	2012
디자인권 등록 추이	28,380	31,021	33,993	34,206	40,745	39,858	32,091	33,676	42,185	46,146

출처 | 특허청, 『지식재산통계연보』

유체동산"을 의미한다.

둘째, '디자인의 형태성'으로 디자인보호법상 형태란 "형상, 모양, 색채 또는 이들의 결합"을 말하는 것으로, 형태성을 필요로 하는 이유는 물품에 표현된 형태의 미적 가치가 요구되기 때문이다.

셋째, '디자인의 시각성'으로 "육안으로 식별할 수 있는 것을 원칙으로 하되" 디자인에 관한 물품의 거래에서 확대경 등으로 물품의 형상 등을 확대하여 관찰하는 것이 통상적인 경우에도 시각성이 있는 것으로 본다.

넷째, '디자인의 심미성'으로 "미감을 일으키게 하는 것"이란 미적 처리가 되어 있는 것, 즉 해당 물품으로부터 미를 느낄 수 있도록 처리되어 있는 것을 말한다.

디자인을 등록받기 위해서는 위에서 설명한 디자인의 성립 요건을 충족해야 하고, 신규성, 창작성, 공업상 이용 가능성 등을 충족해야 하며 확대된 선출원주의에 위배되지 말아야 한다. 즉 이와 같은 요건을 충족한 디자인 또는 이와 유사한 디자인이 둘 이상 출원된 경우에는 가장 먼저 출원한 자만이 등록될 수 있다.

다만 심사 없이 등록 출원된 디자인에 대해서는 위의 등록 요건 중 신규성, 창작성, 확대된 선출원주의, 선출원주의 등을 심사하지 않고, 방식심사와 성립 요건, 공업상 이용 가능성, 부등록 사유 해당 여부 등만을 심사하여 등록을 하고 있다.

디자인 등록을 받을 수 없는 디자인은 국기, 국장, 군기, 훈장, 기장, 기타 공공기관 등의 표장과 외국의 국기, 국장 또는 국제기구 등의 문자나 표지와 동일하거나 유사한 디자인, 선량한 풍속에 어긋나거나 공공질서를 해칠 우려가 있는 디자인, 타인의 업무에 관계되는 물품과 혼동을 가져올 염려가 있는 디자인, 물품의 기능을 확보하는 데 불가결한 형상만으로 된 디자인 등으로 규정한다.

한국디자인진흥원도 2013년 7월 '디자인공지 증명제도' 출범식을 개최하고 창작권 증명을 통해 디자인 모방을 사전에 방지하는 데 힘쓰고 있다. '디자인공지증명제도'는 디자인권 등록 전 모방을 방지하는 선제적 보호조치로, 디자인에 대한 창작자와 창작 시기를 증명하는 제도이다. 디자인 창작물을 보호 받고자 하는 모든 국민은 한국디자인진흥원이 운영하는 디자인공지 증명시스템(publish.kidp.or.kr)을 통해 간단한 심사 기간(약 3일)을 거쳐 공지 증명서를 발급 받을 수 있다.

브랜드의 핵심 메시지를 창조하고 전달하는 데
디자인은 가장 중요한 도구이다.

토머스 안트 Y워터 CEO

13장

디자인 컨설팅
성공 사례

1
엠아이디자인의 LG전자
'프리터치캠페인' 프로젝트

엠아이디자인은 제품디자인 컨설팅 기업으로, 고객 기업의 당면 문제를 진단하고 이를 바탕으로 한 전략적인 디자인 콘셉트 개발과 가치 창출에 중점을 둔다.

　　엠아이디자인은 2009년 LG전자의 '프리터치캠페인Free Touch Campaign'을 성공적으로 수행하였다. 엠아이디자인은 글로벌 시장에서 수많은 휴대폰 기업 간의 경쟁이 심화되는 상황에서, 휴대폰 마케팅에서 제품의 특성에 소구하는 기존의 틀에서 벗어나 LG전자가 출시하는 세 개의 주력 모델을 통합하여 커뮤니케이션할 수 있는 플랫폼을 제시하였다.

프리터치캠페인
서비스디자인 프로세스.

초기 산업화 시대에는 경쟁사보다 좋은 기능의 제품을 싸게 잘 만드는 것이 중요했지만, 현대와 같은 고도 소비시대에는 기업간 기술의 평준화와 함께 유사한 제품이 범람하면서 경쟁이 심화되고 있다. 자연히 판매 현장에서 고객에게 각 제품의 특징과 장점, 기술의 우수성을 효과적으로 전달하는 것이 더욱 중요한 이슈로 대두되었다. 서비스디자인은 제품이 정보 제공부터 고객에게 전달되는 전 과정을 디자인하고, 매장내 커뮤니케이션in-store communication 강화를 위한 포괄적 디자인 수단이다.

엠아이디자인이 수행한 LG전자의 프리터치캠페인은 서비스디자인 프로세스를 바탕으로 고객 기업의 특성을 감각적으로 체험할 수 있는 성공적인 서비스 디자인 결과물을 제시하였다.

엠아이디자인은 LG전자의 휴대폰 마케팅 성과를 극대화하기 위하여, 제품의 기능적 특성이 아닌 슬로건을 이용한 이미지 마케팅 전략을 시도하였다. 즉 제품에 대한 개별적 접근에서 탈피하여 스트리머streamer에서 판매원 유니폼에 이르기까지 전 과정을 디자인으로 재탄생시켰다.

이를 통해, 단품이 아닌 상품 이미지와 기업 이미지를 제고시키도록 플래닝하였고, 프로모션 과정에서 LG전자의 LCD 디스플레이와 LED, 터치 기술 등을 활용하여 인터랙션디자인을 접목시킴으로써 고객 정보 전달 효과를 극대화하였다.

엠아이디자인은 LCD 디스플레이와 LED, 터치 기술 이외에도 20여 가지의 다양한 재료를 활용하여 플랫폼을 디자인하였으며, 휴대전화의 정보제공, 매장 디스플레이, 판촉용품, 판매원 유니폼에 이르기까지 다양한 아이템으로 판매 현장에서 소비자들의 구매욕을 증진시켜 판매율을 극대화시켰다.

엠아이디자인의 프리터치캠페인은 치열한 경쟁 상황에서 기업의 브랜드 이미지를 극대화하고 고객의 접점을 효율적으로 관리할 수

있는 결과를 제시한 성공적인 서비스디자인 프로젝트로 평가받고 있다. 향후 클라이언트인 LG전자는 프리터치캠페인을 국내 시장에서 확대함은 물론 유럽과 미주 시장, 서아시아·아프리카 전 지역까지 확대 시행할 계획이다. 아울러 엠아이디자인은 프리터치캠페인의 후속 작업을 담당함으로써 향후 추가 디자인 작업을 통해 매출 이익을 달성함과 동시에 서비스디자인 노하우를 계속 확대해갈 방침이다.

LG전자 휴대폰
매장 디스플레이 및
패키지 디자인.

2
프록디자인의 에코탤리티
일렉트릭 드라이빙 프로젝트

미국 샌프란시스코에 본사를 두고 있는 에코탤리티Ecotality는 전기자동차를 주로 생산하는 회사로, 첫 번째 전기자동차의 출시에 앞서 큰 고민에 빠졌다. 전기자동차는 전기를 통해 에너지를 얻기 때문에 휘발유와 같은 천연자원을 소모하지 않고 매연이 발생하지 않아 지속 가능한 미래지향적 차량이다. 그럼에도 아직 전기자동차를 사용할 수 있는 인프라가 구축되어 있지 않기 때문에 판매를 장담하기는 어려웠다. 가장 큰 문제는 전기를 충전할 수 있는 충전소charging stations가 없다는 점이었다.

이러한 문제를 해결하기 위하여 에코탤리티는 프록디자인에 디자인 개발 프로젝트를 의뢰하였고, 그 결과로 프록디자인은 어떤 환경에서도 90분 이내에 충전할 수 있는 전기자동차 충전 시스템인 블링크Blink를 디자인하였다.

친숙성
전기자동차 충전장치를 디자인하는 데 가장 핵심적으로 고려해야 할 사항은 전통적인 주유소의 연료펌프와 크게 다르지 않게 함으로써 처음 접하는 사용자도 혼란스러워 하지 않게 해야 한다는 점이었다.

프록디자인은 이러한 점을 감안하여 블링크 충전장치를 디자인하였으며, 디자인 과정에서 기존의 휘발유에서 볼 수 있었던 펌프 형태의 손잡이 플러그와 이미 사용자들에 친숙한 랩캐이블 디자인을 채택함으로써 사용자 친화적인 디자인을 선보였다.

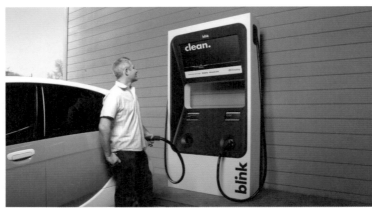

에코탤리티의 전기자동차
충전장치 블링크.

충전장치의 내부 시스템은 매우 복잡한 장비로 결합되어 있었지만, 외형은 집안의 창고에도 쉽게 설치할 수 있도록 디자인되었다. 블링크의 외형 디자인은 부속품을 유지할 수 있는 범위 내에서 최대한 앞뒤의 폭을 줄임으로써, 작은 창고에서도 공간을 많이 차지하지 않아 사용상의 불편을 최소화하였다. 또한 디자인팀이 디자인 과정에서 주의 깊게 고려했던 사항 중 하나는 아직 전기자동차의 충전 투입구의 위치가 표준화되지 않아 향후 출시되는 전기자동차마다 충전 투입구가 각기 달라질 수 있다는 점이다. 이를 위해 디자인팀은 케이블 장치를 충전 시스템 본체로부터 분리시킴으로써 창고 내에서의 다양한 상황에 따라 유동성을 부여할 수 있도록 하였다.

새로운 아이콘

현재 블링크는 두 가지 유형의 모델로 분류되는데, 하나는 운전자가 주차장 벽에 설치하고 사용할 수 있는 벽부착형 모델과 도로 주행 중에 주유소처럼 들러 충전할 수 있는 외부 충전형 모델이다. 프록디자인이 블링크를 디자인할 때 염두에 둔 것은 트렌디한 스타일로 디자인을 완성한 것이 아니라, 기본적으로 직사각형과 원형의 두 가지 형태로 디자인한 것이다. 이것은 운전자가 먼 거리에서도 전기충전장치를 쉽게 알아볼 수 있도록 의도한 것이었다. 친환경적 이미지를 주는 녹색이나 나뭇잎과 같은 그린 콘셉트를 사용하지 않고 전기자동차에 친숙하도록 검정색과 흰색의 기본적인 색상과 직사각형 및 원형의 기본적인 패턴을 유지함으로써, 전기충전장치의 새로운 아이콘으로 인식되도록 하였다.

편의성과 스마트

전기자동차를 이용할 때 항상 논란이 되어왔던 기본적인 인프라 문제를 극복하기 위해 에코탤리티는 2011년까지 미국 내 16개 도시에 1만 5,000개의 공용충전시스템을 설치한다고 밝혔다. 전기자동차 운전자들은 이 공용충전시스템을 이용하게 될 것이다. 아울러 프록디자인은 향후 에코탤리티와 함께 운전자들이 다른 업무를 보고 있는 동안 충전을 할 수 있도록 영화관, 쇼핑몰, 커피숍 등과 같은 장소에 전기자동차 충전시스템 공동 브랜드를 출시할 계획이다.

블링크 이용자들은 지금의 연료펌프를 사용하는 것보다 훨씬 더 인터랙티브한 서비스를 이용할 수 있다. 블링크는 컬러 터치스크린을 적용하여 현재의 충전 상태와 기타 다양한 자료를 확인할 수 있도록 설계되었다. 또한 블링크에는 본사의 네트워크에 접속할 수 있는 다양한 무선통신기술이 적용되었다. 통신기술을 이용하여 가정이나 공용충전시스템 장치에서 에너지 소비량, 저렴한 충전 시간대 등과 같은 유익하고 다양한 정보를 제공받을 수 있다.

블링크 계열의 제품은 미국 전기자동차 충전시스템의 선두적 역할을 잘 수행함으로써 전기자동차의 확산과 함께 에코탤리티에 시장을 선점할 수 있는 브랜드 가치를 제공해주었으며, 전기자동차 충전장치의 전형적 이미지를 구축하고 있다. 아울러 블링크는 CNN,《타임》등을 통해 널리 소개됨으로써, 에코탤리티의 성공적인 비즈니스에 매우 중요한 역할을 하였다.

3

지바디자인의 P&G 칸두 프로젝트

지바디자인ZIBA Design은 1984년 소럽 보소기Sohrab Bosoughi가 설립한 디자인 컨설팅그룹으로 포틀랜드, 오리건, 상하이, 타이페이, 도쿄에 사무실을 두고 있다. 오랜 기간 미국 산업디자인 기업 상위 10위 안에 들 정도로 역사가 깊으며 소비자, 전략, 트렌드 리서치에 강하다.

　일반적으로 아이들이 서너 살이 되면 자기가 스스로 하기를 좋아하는 행동들이 나타난다. 특히 스스로 먹기와 스스로 씻기 같은 행동은 자아의식이 발달하면서 스스로 하는 데 재미를 붙인 행동이다. 프록터앤드갬블(P&G)은 세 살에서 다섯 살에 이르는 아이들을 위한 개인용 위생용품 라인의 개발을 추진하였고, 지바디자인에 아이들이 좋아할 만한 그래픽 아이덴티티의 개발과 패키지디자인을 의뢰하였다.

도전

제품은 아이들이 사용하기 쉽고 가지고 놀고 싶어야 하는 동시에 즐거움을 느낄 수 있도록 개발되어야 했다. 3-5세의 아이들, 특히 서로 상호작용하며 놀거나 스스로 새로운 경험을 하려는 아이들 집단이 타깃 소비자였다. 이 아이들의 부모로 하여금 그러한 제품이 아이들이 스스로 행동함으로써 자아의식의 발달과 독립심을 심어줄 수 있다는 확신이 들 수 있도록 해야 할 필요가 있었다.

지바디자인의 프로젝트 팀은 대부분의 아이들이 매일매일 새로운 도전 과제를 스스로 만들어간다는 것을 파악했다. 이러한 과제에는 비틀기, 쥐어짜기, 누르기, 던지기 등과 같은 행위들도 포함되었다.

이와 같은 어린이가 원하는 사용 경험이란 스스로 무엇인가를 할수 있다는 성취감이다. 따라서 부모에게는 "우리 아이가 이걸 하는 걸보니, 이제 정말 다 키웠나보다! 부모로서 만감이 교차하네!"라는 느낌을 갖도록 해야 했다.

해결책

칸두Kandoo라는 이름은 이 시기 아이들이 자주 쓰는 말인 "I can do it!"에서 따온 것으로, 아이들이 스스로 무엇인가를 할 수 있다는 의미를 부여하도록 디자인된 제품의 전체 아이덴티티 시스템이라 할 수 있다.

칸두 물티슈.

칸두 제품 라인에는 기저귀를 떼기 위한 물티슈부터 목욕하는 동안 활동적으로 놀 수 있도록 용해되는 수용성 세척비누 등이 포함되었다. 각각의 칸두 제품은 아이들에게 친근하도록 캐릭터화된 개구리와 밝은 컬러, 재미있는 형태와 그래픽으로 꾸며졌다. 지바디자인은 뚜껑의 크기를 키운다거나 버튼을 크게 해서 잡기 편하게 하는 등 아이들이 좋아할 만한 요소를 최대한 반영하여 패키지디자인을 진행하였다. 이후에 칸두의 제품 라인은 샴푸, 바디워시, 비누, 손소독제 등으로 확대되었다.

제품의 형태는 의도된 환경에 맞게 디자인되었다. 물티슈의 케이스는 화장실 탱크 위에 올려놓아도 잘 떨어지지 않도록 높이를 낮추어 디자인하였으며, 목욕 비누는 재충전과 방수가 가능한 케이스로 디자인되었다. 모든 제품의 디자인을 일관성 있게 통일시킴으로써 P&G가 소매점 환경에서 칸두 제품 라인을 쉽게 인식하고, 동시에 공동의 마케팅 및 프로모션 정책을 수행할 수 있도록 하였다. 이러한 과

정은 부모로 하여금 새로운 칸두 제품이 나와도 거부감 없이 선택할 수 있도록 확신을 부여해주는 효과로 나타났다.

칸두 목욕 비누.

결과

칸두 제품 라인은 2003년에 유럽에 처음 출시되었고, 바로 뒤에 미국 시장으로 진출했다. 유럽과 미국 시장에서는 출시하자마자 90일 이상의 생산량을 앞지르는 수요가 있을 만큼 대단한 호응을 얻었다. 패키지와 그래픽 시스템은 P&G가 새로운 제품을 꾸준히 안정적이고 성공적으로 출시할 수 있는 기회를 제공해주었다.

어린이용품 시장은 꾸준히 증가하였으며, 칸두의 물티슈 브랜드는 출시된 다섯 곳의 유럽 시장에서 두 번째 브랜드로 성장하게 되었다. 대략 10여 년이 흐른 뒤에도, 칸두는 엄마들의 신뢰를 얻는 강력한 브랜드로 남게 되었다. 2010년에는 P&G의 상품 중 가장 수익을 많이 내는 브랜드가 되어 한 해에만 90억 달러의 순매출을 기록하였다.

4

울프올린스의 오렌지텔레콤 프로젝트

1990년대 초 마이크로텔Microtel은 한창 성장기에 있는 영국의 휴대전화 시장에 진입하기로 결정하였다. 그러나 시장에는 이미 강력한 경쟁 브랜드가 다수 있었으며, 마이크로텔은 이들에 비해 기술력이나 인지도도 부족한 상태에서 어떻게 소비자에게 어필할 수 있을지 고민에 빠졌다. 해결책은 '새로운 시장의 개척'이었다.

당시만 해도 휴대전화 서비스 시장은 주로 비즈니스맨이나 부동산업자 등과 같이 사업상 전화를 많이 사용하는 사람들이 주요 타깃 집단이었다. 사용 패턴 역시 주로 비즈니스 용도였을 뿐 그 이상의 의미로 받아들여지지는 않았다.

이러한 상황에서 새로운 시장을 개척하기 위해 휴대전화 서비스를 비즈니스 용도가 아닌 하나의 삶의 문화로 정착시키기 위한 프로젝트가 추진되었다. 이는 '일상생활의 일부로서의 휴대전화'라는 거대한 시장이 만들어지는 계기가 되었다.

실행

이 프로젝트의 시작은 영국의 디자인 컨설팅 기업인 울프올린스가 참여하면서 시작되었다. 울프올린스는 아직 존재하지 않는 새로운 휴대전화 시장을 개척함으로써, 경쟁을 피하고 새로운 산업군을 만들어가

는 작업을 수행하였다. 울프올린스의 프로젝트는 다양한 휴대전화 사용자 그룹을 관찰하는 것으로 시작하였다. 리서치를 통해 울프올린스의 프로젝트팀은 다음 네 가지 사용자 군을 규정하였다.

• 관리자

업무의 효율성과 효과성을 높이기 위해 휴대전화 서비스에 관리자와 같은 역할을 부여하는 사용자 군으로, 주로 비즈니스 용도와 업무 용도로 휴대전화를 사용하는 집단이다. 휴대전화는 업무와 비즈니스 수행에 도움을 주며, 자신의 행위를 관리해주는 역할을 수행한다.

• 혁신가

혁신가는 아직 휴대전화 서비스가 널리 사용되지 않은 상태에서 오피니언 리더와 같이 신제품을 구매하고 사용하는 혁신층 집단이다. 주로 휴대전화 기기의 기능, 새로운 기술 등에 많은 관심을 보인다.

• 나 자신

휴대전화 서비스는 각자의 개성에 따라서 사용할 수 있는 제품으로, 모든 사용이 고객의 선택으로 결정된다고 볼 수 있다. 예를 들어, 스와치Swatch의 경우 시계 자체의 의미보다는 스와치 시계를 찬다는 개성을 표현한다. 즉 스와치는 하나의 시계가 아니라 패션과 상황, 기분에 따라 바꿔 착용할 수 있는 표현의 일부로 생각되는 것이다.

• 내 친구

사용자가 사용하는 제품은 친근한 이미지로 구성되며, 친구와 같이 편안하고 안정되며 나를 이해해 줄 수 있는 느낌으로 구성되어야 한다. 예를 들어 리바이스는 나의 특성을 잘 이해해주고, 나를 편안하게 해주는 브랜드로, 동료와 같은 친숙함을 준다.

관찰을 통해 파악한 소비자 군에 대해, 울프올린스는 '내 친구'를 추구하는 소비자 군을 타깃으로 정하고, 휴대전화 서비스가 비즈니스 용도가 아니라 사용자의 삶의 일부로 결합되어 친근하고 즐거운 도구로 인식되도록 브랜드 개발 전략을 추진하였다. 브랜드의 핵심요소를 선정할 때 프로젝트팀은 '내 전화It's My Phone'으로 불리는, 기존에 존재하지 않은 포지셔닝을 규정하였다. 이 포지셔닝은 고객들이 경험할수 있는 다섯 가지 핵심가치로 구성되는데 '솔직함' '상쾌함' '기분 좋음' '정직함' '친근함'이 그것이다.

이 다섯 가지 가치와 함께 '미래의 무선' 생활이라는 전제에 따라 프로젝트팀은 새로운 브랜드 개발을 추진하였고, 수많은 후보 중에서, '친근함friendly'을 가장 잘 표현할 수 있는 방법으로 컬러 마케팅을 선택하였다. 노랑, 빨강, 호박색과 같은 여러 후보를 제치고 오렌지색이 친근함, 따뜻함, 상쾌함, 기분 좋음 등을 가장 잘 전달할 수 있는 컬러로 결정되었다. 이에 따라 기업의 명칭을 마이크로텔에서 오렌지텔레콤으로 변경하도록 요구하였다.

더불어 오렌지색을 배경으로 한 사각형에 서체만을 이용하여 솔직하고 정직하며 현대적인 느낌의 로고를 개발하였고, 오렌지텔레콤이 지닌 가치를 사용자에게 빠르고 강하게 전달하기 위해 오렌지색을 이용한 브랜드 아이덴티티 작업이 추진되었다. 고객 서비스 매장, 광고, 패키지는 물론 고객이 접할 수 있는 접점인 웹사이트, 요금 설명서, 브로슈어, 홍보물에 이르기까지 일관성 있게 브랜드 아이덴티티를 통일시킴으로써 시각적인 효과를 극대화시켰다.

오렌지텔레콤이 전달하고자 하는 가치는 '휴대전화 서비스를 통해 일상적인 삶에서의 행복을 주는 친구와 같은 존재'이다. 이는 휴대전화를 이용해 가족, 친구와 사랑의 메시지, 우정의 메시지를 전달함으로써, 항상 친구가 곁에 있는 것처럼 느껴질 수 있도록 '내 친구'의 개념을 인식시키는 것이었다. 오렌지색은 이러한 개념을 효과적으로

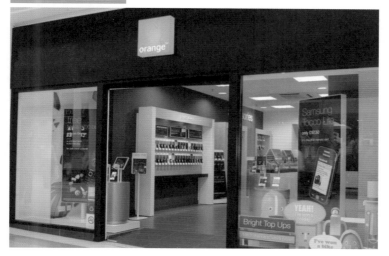

오렌지텔레콤.

전달하는 데 매우 유용한 툴로 사용되었다. 또 시각적인 일관성을 위
해 오렌지 가이드라인을 제작하여 소매점과 판매자에게도 교육 자료
로 활용함으로써, 최종 구매 고객에게 오렌지텔레콤의 브랜드 이미지
를 전달하도록 하였다.

• 영향

오렌지 브랜드가 출시된 지 첫 5년 동안 오렌지텔레콤은 700만 명의
고객을 확보하게 되었으며, 매년 15% 이상의 고객 가입 수를 기록하
였다. 또한 가장 강력한 라이벌 브랜드였던 원투원의 두 배가 넘는
250억 파운드의 브랜드 가치를 갖게 되었다. 현재 오렌지텔레콤은 프
랑스텔레콤으로 인수되어 인터넷, 텔레비전, 모바일 비즈니스 영역에
서 사업을 펼치고 있으며 약 400억 파운드의 자산 가치를 가진 거대
브랜드로 성장하였다. 오렌지텔레콤은 다국적 브랜드로서 현재 14개
국에서 2억 1,600만 명의 고객을 확보하고 있다.

5

세이무어파월의 칼로
'아쿠아스피드 다리미' 프로젝트

세이무어파월Seymourpowell은 1984년 리처드 세이무어Richard Seymour와 딕 파월Dick Powell이 런던을 근거지로 설립한 디자인 컨설팅 기업으로 지난 20여 년간 기념비적인 디자인을 선보였다.

프랑스 기업인 칼로Calor가 세이무어파월에 기존 다리미 모델인 아반티스Avantis의 후속 모델에 대한 디자인을 의뢰하면서 아쿠아스피드 다리미 프로젝트는 시작되었다. 오랫동안 매출에 큰 부분을 차지했던 아반티스 모델은 2000년대에 들어 매출 부진을 벗어나지 못했다. 실제로 프랑스, 독일, 영국과 같은 주력 시장들의 매출액이 기존의 40% 안팎에서 2003년 6%, 2004년 7%로 떨어졌다. 칼로는 시장의 재탈환을 위해 혁신적인 제품을 선보여야 했다.

• 과제

다리미는 디자이너에게 상당히 복잡한 영역에 속하는 제품 중 하나다. 다리미의 내부 부품은 대부분 외부와 연결되어 있어 분리하기가 어려우며, 인간공학적인 측면과 기능적인 측면이 결부되어 있어서 디자인하기가 상당히 까다로운 제품이다. 일반적으로 제품디자인 과정은 생산자로 하여금 적절한 수준의 투자와 낮은 비용으로 생산할 수

있어야 한다. 특히 다리미처럼 시장 규모 자체가 축소되고 있는 제품의 영역에서는 그러한 조건을 잘 충족하는 것이 매우 중요하다.

혁신을 위해서는 과거 다리미를 사용할 때의 불만사항을 적극적으로 이해해야 할 필요가 있었다. 관찰 과정을 통해 증기용 물을 공급하는 과정에서 흘리거나 혹은 주입하는 시간이 오래 걸리는 것, 그리고 다림판이 넘어져서 위험한 상황을 초래하거나 무거워서 움직임이 자유롭지 못한 점 등이 불만족스러운 부분으로 파악되었다.

• 대응•

세이무어파월의 리서치 사업부인 세이무어파월 포어사이트Seymour -powell Foresight는 칼로의 제품 범주(영국에서는 테팔Tefal 브랜드로 알려져 있다)에 대한 비주얼 히스토리 매핑자료를 작성하였다. 아울러 주요 경쟁 다리미 브랜드에 대한 분석, 가격 정보와 디자인, 테팔·칼로 브랜드의 가치에 의해서 평가되는 이미지 등에 대한 다각적인 조사를 수행하였다. 리서치 과정에는 외부의 전문가가 패널로 참여하였으며, 수집된 자료를 바탕으로 일반 트렌드, 사회적 트렌드, 제품 자체의 트렌드에 대한 정보를 작성하였다.

이러한 과정을 통해 신제품 디자인에 대한 비전이 개발되었으며, 개발된 콘셉트에 따라 칼로의 엔지니어 팀을 대상으로 프레젠테이션을 실시하였다. 엔지니어 팀은 새롭게 개발된 디자인을 반영하려면 기존 다리미의 구조, 조립, 기능에 있어 새로운 시도를 해야 한다는 결론을 내렸다. 아울러 새로운 디자인에 대한 지식재산권 확보의 문제도 간과해서는 안 될 부분이었다. 수분 공급이 빠르고 실수 없이 그리고 편안하게 이루어질 수 있도록 하는 큰 트랩도어trap door 구조 때문에 뒤꿈치 형태가 도입된 가볍고 안정적인 형태의 디자인 개발이 추진되었다.

• 결과

아쿠아스피드 모델은 2004년 유럽 시장에 처음 출시되자마자 믿기 어려운 매출 성과를 달성하였다. 영국과 프랑스에서는 베스트셀러 제품으로 올라섰으며, 독일에서는 33위였던 이전 모델의 매출 순위가 4위까지 올라가는 급속한 성장을 이루었다. 아쿠아스피드와 같은 중간 범주 제품의 시장 규모가 독일의 경우 9.9%, 프랑스의 경우 13.3%가 증가하였다. 글로벌 시장에서는 이전 모델에 비해 시장 규모가 25% 증가하였다. 아쿠아스피드 모델을 판매하는 나라 중 세 곳에서 소비자 단체로부터 '최고의 제품'으로 선정되기도 했다. 세이무어파월의 아쿠아스피드 다리미 디자인 프로젝트는 시장점유율과 매출액이 급속히 하락하던 칼로의 이전 브랜드 이미지를 극복하고, 구체적이고 정성적인 사용자 관찰을 통해 새로운 디자인 콘셉트를 개발하고 제품에 적용하였다. 이로써 새로운 비즈니스 기회를 제공했을 뿐 아니라, 전반적으로 아쿠아스피드 다리미 제품이 포함된 범주의 시장 규모, 즉 산업 규모를 확대하는 데 막대한 영향을 끼친 대단히 성공적인 디자인 컨설팅 프로젝트로 간주되었다.

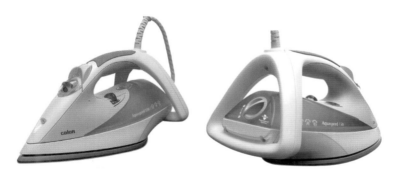

아쿠아스피드.

6

퓨즈프로젝트의 Y워터 프로젝트

퓨즈프로젝트Fuse Project는 프록디자인과 루나디자인Lunar Design을 거친 이브 베하Yves Behar가 1999년 뉴욕에서 설립한 디자인 컨설팅 기업으로, 10대 혁신기업으로 선정될 만큼 탁월한 감각을 선보이고 있으며, 아프리카를 위한 디자인 등 사회적 디자인 영역에도 관심이 많다.

　Y워터Y Water Inc는 2007년 미국 로스앤젤레스에서 설립된 음료회사로, 유기농에 영양분이 많고 칼로리가 적은 어린이 건강음료를 출시하고 있다. 이 회사의 철학은 'Y not?'으로 표현되는데, 미국의 많은 어린이가 지난 20년간 과도한 설탕과 무분별한 인공첨가물이 포함된 음식으로 인해 급속히 비만화되는 것에 반하여, 몸에 좋은 음료를 만드는 일이 왜 안 되겠는가Why not?라는 질문을 던지는 것이다.

　이러한 전략의 일환으로 Y워터는 퓨즈프로젝트에 이 기업의 이미지를 대표할 만한 어린이용 음료수인 Y워터의 패키지디자인 개발을 의뢰하였다. 퓨즈프로젝트는 어린이들에게 유기농 음료임에도 맛있고 당분이 낮지만 동시에 먹고 싶은 생각이 들 수 있는 음료 패키지 개발을 추진하였다. 동시에 음료를 마신 뒤 발생하는 패키지 폐기물에도 관심을 두어, 어떻게 하면 쓰레기의 발생을 최소화시킬 수 있는지도 깊이 고민하였다.

• 전략
퓨즈프로젝트는 Y워터 패키지의 디자인을 개발하면서 매우 다양한

방식으로 접근을 시도하였다. 우선 어린이를 위한 자연적인 유기농 음료 브랜드로서 건강에 좋으며, 다른 음료들이 지키지 못하는 저당분, 저칼로리 건강음료라는 점을 잘 부각시킬 수 있도록 하였다. 그다음으로는 음료를 마시고 난 뒤에 재충전이나 재사용 등과 같은 방법을 이용하여 환경에 피해를 주지 않는 친환경 패키지 디자인을 고민하였다. 마지막으로 Y워터의 브랜드로 하여금 교육적이고 혁신적이며 어린이 친화적인 느낌이 들 수 있도록 디자인하고자 하였다.

• 디자인 해결안

퓨즈프로젝트는 Y워터의 브랜드 이미지 특성을 살려 음료 패키지를 지금까지 볼 수 없었던 새로운 형태로 디자인하기 시작하였다. 결과적으로는 Y워터의 브랜드 이미지를 패키지에서 그대로 볼 수 있도록 'Y'의 형태를 그대로 적용하였다. 이는 시각적으로 가독성과 브랜드 이미지 전달력이 매우 높은 패키지디자인이었다. 패키지에서 보여주는 브랜드 이미지의 전달 효과는 더 이상 추가적인 홍보나 브랜드 정책을 할 필요가 없을 정도로 매우 호응도가 높았다.

　　Y워터의 패키지는 모든 방향에서 대칭이며, 세웠을 때 안정감을 주는 것은 물론 가지고 놀고 싶은 욕구를 일으키기에 충분한 형태로

디자인되었다. 특히 패키지의 테트라포드tetra pod(다리가 네 개인 형태)는 유기체의 원자 형태와 닮았으며, 원자가 모여서 분자가 되듯이 낱개의 패키지들이 모여 하나의 물건을 완성하기에도 매우 적합했다. Y워터는 특유의 모양 때문에 아이들이 장난감처럼 재미있게 놀 수 있는 도구로 활용되기도 했다. 궁극적으로는 Y워터가 가진 '어린이들에게 건강한 육체와 건강한 정신을 갖도록 도움을 주는 브랜드'라는 이미지를 잠재적으로 확실히 심어주는 역할을 톡톡히 하게 된 것이다.

　　Y워터의 또 다른 측면은, 어린이에게 창의적인 교육 기회를 제공한다는 점이다. 'Y not'이라는 브랜드 슬로건은 어린이로 하여금 음료를 마시고 난 뒤 패키지를 활용하여 다양한 물건이나 구조물을 만들 수 있는 하나의 블록과 같은 역할을 함으로써, 음료 패키지가 원래의 목적으로 사용된 이후에 더 재미있는 장난감이 될 수 있다는 긍정적인 생각을 심어주었다. 패키지 끝에 부착되어 있는 'Y-Knots'는 미생물에 의해 분해되는 물질로 만들어졌으며, 패키지를 연결시킬 수 있는 기능이 있어 어린이들에게 다양한 구조물을 만들 수 있는 기회를 제공해주었다. 빈 패키지를 장난감으로 사용할 수 있도록 패키지에 포함된 모든 제품 정보는 모두 분해 가능한 표찰을 사용함으로써, 청결 상태를 유지할 수 있도록 하였다.

• 비즈니스 영향

Y워터는 출시되자마자 어린이는 물론 어른에 이르기까지 완전히 새로운 제품으로 인식하면서 매우 좋은 반응을 보였다. 물론 시장에 유기농 음료 브랜드가 없지는 않았지만, 어린이의 기호와 호기심에 적합하도록 디자인된 브랜드는 존재하지 않았다. Y워터는 독특하고 재미있을 뿐 아니라 손이 작은 어린이도 잡기에 매우 편리한 형태로 되어 있다. Y워터는 음료를 마시면서도 재미있고 건강하고 믿을 만하다는 기대를 가질 만큼 매우 우호적인 브랜드 태도를 갖게 되었다.

Y워터는 2008년 세계물혁신상Global Water Innovation Awards에서 금상을 받았으며 같은 해에 ID 매거진 연례 경쟁에서 올해의 '소비자 제품'과 스파크어워드Spark Award에서 은상을 받았다.

　　Y워터의 설립자이자 CEO인 토머스 안트Thomas Arndt는 "우리는 이전과는 완전히 다른 음료회사를 만들어가고 있으며, 디자인을 통해 우리가 하고자 하는 이미지를 소비자에게 전달하고 있습니다. 우리 브랜드의 핵심 메시지를 창조하고 전달하는 데 디자인은 가장 중요한 도구입니다."라는 말을 통해, 디자인이 기업의 브랜드 커뮤니케이션에 얼마나 유용한 도구인지를 이야기하고 있다.

한국디자인진흥원 선정
2011, 2012 우수 디자인 전문회사

2011 우수 디자인 전문회사 선정 기업

업체명	대표자명	홈페이지 · 연락처	분야	지역
김현선디자인 연구소	김현선	02-545-6789	종합	서울
넵플러스	강준묵	www.nep-plus.com	제품	서울
다인조형공사	한승엽	www.e-dyne.com	종합	서울
두앤비디자인	구본호	www.donbedesign.com	종합	서울
디자인글꼴	김수진	www.ggad.co.kr	종합	부산
디자인넥스트	박철웅	www.designnext.co.kr	제품	서울
디자인뮤	윤정식	02-584-1323	종합	서울
디토	김득주	02-3446-0971	시각 · 포장	서울
미래세움	최석중	02-3218-1376	종합	서울
비엠비	고영심	064-702-3031	종합	제주
세올디자인 컨설팅	김애수	02-529-9650	종합	서울
시디알어소시에이츠	김성천	www.cdr.co.kr	종합	서울
아이디엔컴아이덴티티	김승범	02-2203-1090	시각 · 포장	서울
에이치아이디시엠	홍승일	043-252-5500	종합	충북
엠에스에이치컨설팅	장석익	02-585-4226	종합	서울
올커뮤니케이션	김경환, 김호진	02-549-6440	시각 · 포장 · 환경	서울
우퍼디자인	한경하	www.wooferdesign.com	제품 · 환경	서울
유디아이도시디자인그룹	최정윤	www.udidea.com	종합	서울
이건만에이앤에프	이건만	www.leegeonmaan.com	제품	서울
인디디자인	김용모	062-611-5678	종합	광주

업체명	대표자명	홈페이지 · 연락처	분야	지역
인테그랄어소시에이츠	홍승우	02-3443-7550	시각 · 포장	서울
인피니트그룹	오기환	www.infinite.co.kr	시각 · 포장	서울
지엘어소시에이츠	곽병두	02-518-7721	종합	서울
케이브랜드어소시에이츠	고재호	02-3448-5512	시각 · 포장	서울
코다스디자인	이유섭	02-3448-6515	제품	서울
테마환경디자인	김영걸	www.ted21.co.kr	환경	서울
퓨전디자인	노순창, 김형배	02-583-0793	종합	서울
플립커뮤니케이션즈	이병하	02-541-4642	시각 · 포장 · 멀티	서울
피앤	정강선	063-273-4091	종합	전북
피앤코	박광일	031-737-2050	환경	경기

2012 우수 디자인 전문회사 선정 기업

업체명	대표자명	홈페이지·연락처	분야	지역
가람디자인 컨설팅	박성근	www.kahram.com	제품·시각·브랜드	서울
김현선디자인 연구소	김현선	02-545-6789	종합	서울
디브이시	성정아	www.designvision.co.kr	종합	서울
디자인넥스트	박철웅	www.designnext.co.kr	제품	서울
디자인모올	조영길	www.designmall.com	제품	서울
디자인뮤	윤정식	www.designmu.com	환경	경기
디자인엑스투	김광	www.designx2.kr	종합	부산
디토	김득주	www.ditobrand.com	시각·포장	서울
레몬옐로	신섭희	www.lemonyellow.co.kr	제품환경	서울
롯츠커뮤니케이션즈	현명숙	www.rootscom.co.kr	브랜드·광고	서울
마인	송종환	www.minedesign.co.kr	시각·포장·제품·환경	대구
모티브시앤아이	박태식	02-542-9307	시각·포장·제품	서울
문화	임은미	www.munhwadesign.com	시각·포장·제품·환경	전북
세올디자인 컨설팅	김애수	02-529-9650	종합	서울
세움연구소	김영일	062-374-5754	시각·포장·제품·환경	광주
시공테크	박기석	www.sigongtech.co.kr	종합	경기
시디알어소시에이츠	김성천	www.cdr.co.kr	시각·포장·멀티·환경	서울
서드아이	정연홍	www.thirdeyeinc.net	제품	경기
에이치아이디시엠	홍승일	www.hidcm.com	종합	충북
엑스포디자인브랜딩	정석원	www.x4design.co.kr	시각·브랜드	서울

업체명	대표자명	홈페이지·연락처	분야	지역
엔시시애드	심우용	www.nccad.co.kr	시각·포장·멀티·제품	서울
엔에스디자인	박흥식, 김남수	www.ensdesign.co.kr	시각·포장·제품·환경	대구
엠아이디자인	문준기	www.midesign.co.kr	제품	서울
인사이트	박상욱	www.insightdesign.co.kr	시각·포장·제품·환경	대구
601비상	박금준, 정종인	www.601bisang.com	시각·포장·브랜드	서울
지오투유니츠	김덕근	www.designgo2.com	시각·포장·제품·환경	서울
케이피디	채영상	www.kpd2002.com		
코다스디자인	이유섭	02-3448-6515	제품	서울
탠그램디자인 연구소	정덕희, 안은숙	www.tangram.kr	시각·포장·멀티·제품	서울
투래빗	박소영	www.2rabbit.co.kr	시각·포장·제품·환경	서울
프로인커뮤니케이션스	김현지	www.proincom.co.kr	시각·포장·제품·환경	부산
플레이니트	나진헌	www.plaineat.com	시각·포장	서울
피앤	정강선	063-273-4091	종합	전북
피엑스디	이재용	www.pxd.co.kr	시각·포장·멀티	서울
하인크코리아	김상필	www.haadesign.com	시각·포장·멀티·제품	서울

부록·참고 자료

부록

브랜드 디자인 개발을 위한 탬플릿

이 문서는 조선대학교 디자인경영혁신연구센터에서 만든
'디자인 경영 환경 평가 시스템' 탬플릿입니다.

디자인경영환경평가시스템 -서브탬플릿

I. 목적

기업의 브랜드 디자인 경영 환경을 진단하고 효율적인 브랜드 아이덴티티를 구축할 수 있는 전략개발

II. 개발 기관

조선대학교 디자인경영혁신연구센터

III. 특허 출원

디자인경영환경진단 시스템 및 그 방법(DMES)(특허출원번호 : 10-2012-0119967)의 서브 탬플릿

IV. 활용 범위

디자인 기업, 제조 기업 등 브랜드디자인 경영 전략 개발을 위한 진단과 평가로 활용되며, 사용에 대한 모든 권리는 지식재산권 보유 기관인 조선대학교 디자인경영혁신연구센터의 사용권 승인을 받아 사용하고, 본 탬플릿을 사용할 경우 「조선대학교 디자인경영혁신연구센터」의 지식재산권임을 밝혀야 합니다. 그 외의 사용조건은 협의에 의함

V. 진단 범위

연번	항목	내용
A	기업의 경영철학	기업 또는 CEO의 경영철학
B	기업의 정체성	경영철학과 연결되는 정체성
C	제품/서비스의 핵심가치	제품/서비스가 가진 차별화된 특징과 장점
D	경영철학-정체성-핵심가치의 일치성	경영철학-정체성-핵심가치가 일관되어 존재하는지 여부
E	포지셔닝	경쟁 환경에서의 이미지 위치
F	포지셔닝의 차별적 우위	경쟁 환경에서 이미지의 차별화된 정도
G	퍼스낼리티	브랜드를 인격으로 느끼게 할 수 있는 사람의 모습
H	브랜드의 수직적 위계구조	기업 브랜드-패밀리 브랜드-제품 브랜드-브랜드 수식어의 일관성
I	브랜드의 일관성	제품/서비스 라인의 수평적 일관성
J	브랜드의 접점 상황	브랜드 로고, 패키지, 웹사이트, 소매점, 리플렛, 홍보 자료 등의 브랜드 이미지 표현 일관성

PART1_진단하기 ▶ PART2_컨설팅&평가

PART A. | 기업의 경영철학

1. 기업 CEO가 뚜렷한 경영철학을 가지고 있는가?

목적 / 기업, CEO가 인식하고 있는 경영철학의 파악
진단방법 / 인터뷰, 데스크 자료 분석
진단대상 / CEO 또는 임원급 관리자, 기업의 데스크 자료

🎤 사업을 시작하게 된 이유나 동기가 무엇입니까?

A:

🎤 기업의 가장 큰 장점을 2 – 3가지로 요약한다면 무엇입니까?

A:

🎤 현재 가장 중점을 두고 있는 비즈니스의 가치는 무엇입니까?

A:

🎤 기업에서 가장 자랑할 만한 것은 무엇입니까?

A:

🎤 기업 홍보 자료(영상, 브로셔 등)를 보여주세요!

A:

💡✔ 1) 기업 CEO가 뚜렷한 경영철학을 가지고 있는가?

| ① | ② | ③ | ④ | ⑤ | ⑥ | ⑦ |
| 전혀 가지고 있지 않음 | | | 보통 | | | 뚜렷하게 지니고 있음 |

💡 경영철학의 키워드 도출하여 정리하기!

참고하세요!

① 경영철학의 개념
 · 학술적인 의미 : 경영자가 경영활동을 통하여 실현하고자 하는 신념·신조·이상·이데올로기등의 가치
 · DMES상의 의미 : 기업이 경영활동에 있어서 핵심적인 가치를 두고 있는 신념
② 신뢰, 봉사, 열정, 브랜드 1위, 노력, 정성, 사랑 등 명사적 키워드로 표현.
③ 일반적으로 기업들이 경영철학을 잘 인지하지 못하고 있으며, 사훈에서 사용하는 문구(진실, 봉사, 희생) 등과 같은
 개념이 아닌, 경영자가 경영활동을 수행함에 있어 가장 핵심적인 가치로 생각하는 것으로 CEO와의 인터뷰상에서 탐색
 (예 : 저는 품질에는 자신있습니다. → 품질우선 등)
④ 기업의 제품과 서비스, 또는 기업환경에서 경영철학을 확인할 수 있어야 함.
⑤ 제품과 서비스 이외에 경영자의 인생철학도 경영철학을 파악하는 중요한 요소임

PART B. | 기업의 정체성

💡✔ 2) 경영철학을 바탕으로 기업의 정체성을 규정할 수 있는가?

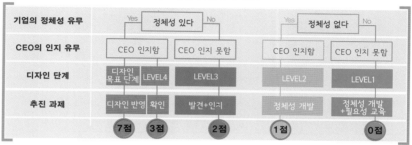

2-1. 기업의 정체성 키워드를 단정 지을 수 있는가?

💡 기업의 정체성 키워드는 속성-효익-가치 중 "가치"로 표현하여
2등분, 3등분, 4등분 중 하나의 형태로 정리하기!

사랑	정성
고품질	하이테크

2등분 3등분 4등분

2-2. 기업의 정체성을 표현할 수 있는 컬러적 특성을 도출해 낼 수 있는가?

사랑	고품질	하이테크	정성
pink, orange, red	black, silver	blue, silver	mazenta

※ 업종에 따라 동일한 정체성 키워드에도 컬러는 다르게 나타남
※ 주색과 보조색에 대한 컬러 배합을 먼저 고려함

참고하세요!

① 정체성의 개념
 · 학술적인 의미 : 소비자로부터 호의와 신뢰를 얻기 위해 일관된 메시지로 전달하는 기업의 특정 이미지
 · DMES상의 의미 : 기업의 브랜드에서 보여줄 수 있는 핵심적인 가치
② 경영철학은 대부분 정체성의 개념과 일치하지만, 어휘적 표현에서 일부 수정이 필요하기도 함
 경영철학이 정체성으로 그대로 사용되는 경우 : 신뢰, 봉사, 열정, 노력, 정성, 사랑 등
 경영철학의 내용이 일부 수정되어 사용되는 경우 : 브랜드 1위 → 선도 / 품질우선 → 고품질 등
③ 경영철학의 규정과 규정된 경영철학을 정체성 키워드로 전환하는 데에는 상당한 인문학적 감각과 언어적 감각이 필요함
④ 기업의 정체성을 2~4가지 키워드로 압축함

PART C. | 제품·서비스 핵심가치

3. 제품 또는 서비스가 뚜렷한 핵심가치(차별화된 장점)를 가지고 있는가?

목표 / 제품·서비스에 포함된 뚜렷한 핵심가치(차별화된 장점) 파악

진단 방법 / 인터뷰, 데스크 자료 분석

진단 대상 / CEO 또는 임원급 관리자, 기업의 데스크 자료

 생산품에 대해 설명해주세요.

A:

 생산품에 대해 자랑해주세요.

A:

 3) 기업의 제품·서비스가 뚜렷한 핵심가치를 지니고 있는가?

핵심가치가
뚜렷하지 않음 보통 핵심가치가
뚜렷함

참고하세요!

① 제품·서비스의 핵심가치의 개념
 · 학술적인 의미 : 제품 서비스가 지닌 가장 핵심적인 우위 요소
 · DMES상의 의미 : 기업의 정체성으로 인식된 키워드에 부합하는 특성

② 제품·서비스의 핵심가치는 뚜렷할 수도 있음.
 뚜렷하지 않은 경우, 다른 경쟁 브랜드와 비교하여 열위에 있는 상황이
 아니라면, 브랜드 전략 관리를 통해 이미지메이킹할 수 있는 요소임

PART D. |경영철학-정체성-핵심가치의 일치성(포지셔닝, 퍼스낼리티 포함)

목표 / 정체성의 핵심가치가 제품·서비스에 담겨 있는가를 파악함
진단방법 / 인터뷰, 데스크 자료 분석
진단대상 / CEO 또는 임원급 관리자, 기업의 데스크 자료

🎙 생산품에 대해서 설명과 장점 및 특징에 대해 설명해주세요. [정체성 일치 여부 파악]

A: _____

🎙 경쟁 브랜드 제품에 비해 좋은 점(차별적 우위)이 무엇인가요? [포지셔닝 여부 파악]

A: _____

🎙 주로 소비하는 구매층은(타깃 소비자) 누구인가요? [퍼스낼리티 여부 파악]

A: _____

🎙 주로 어떤 경로(유통 경로)를 통해 판매하나요? [포지셔닝, 퍼스낼리티 확인]

A: _____

💡✔ 4) 제품·서비스의 핵심가치가 정체성을 잘 표현하고(담고) 있는가?

전혀 표현하지 못함 ①──②──③──④──⑤──⑥──⑦ 잘 표현하고 있음
보통

※해당 문항의 결과가 ①~④인 경우. A부터 다시 시작. ⑤ 이상인 경우. 다음 진행

 참고하세요!

① 중소기업의 경우. 경영철학, 정체성, 제품/서비스의 핵심가치는 다음과 같은 네 가지 구조를 갖춤

단계	상 황	추진내용
LEVEL 1	제품·서비스의 핵심가치는 있으나 이 핵심가치를 스스로 인식하지 못함	제품 서비스의 핵심가치 발견 =기업정체성으로 인식 =기업경영철학으로 인식 =디자인개발로 표현
LEVEL 2	제품·서비스의 핵심가치를 인식하고 있으나 정체성으로 인지하지 못함	
LEVEL 3	제품·서비스의 핵심가치를 인식하고 정체성으로 인식하고 있으나 경영철학으로 인식하고 있지 못함	
LEVEL 4	디자인 표현-경영철학-정체성-핵심가치	

5) 현재 기업의 포지셔닝은 잘 되어 있는가?

❶ ——— ❷ ——— ❸ ——— ❹ ——— ❺ ——— ❻ ——— ❼
전혀 그렇지 않다　　　　　보통　　　　　매우 그렇다

4. 결정한 정체성이 차별화에서 의미가 있다고 판단하는가?

참고하세요!

① 정체성을 표현할 수 있는 두 개의 축을 바탕으로 제품·서비스의 포지셔닝맵 작성　→ X축, Y축의 의미를 생각

② X축은 무엇인가? Y축은 무엇인가?

　X축과 Y축으로 현재의 시장 구도를 잘 설명할 수 있으면서 차별적인가?

X축 개념	
Y축 개념	

③ 두 개의 축으로 규정하기 어렵다면, 3 BY 2 또는 3 BY 3에 대하여 진행

X/Y	X-Concept 1	X-Concept 2	X-Concept 3
Y-Concept 1			
Y-Concept 2			

④ 장점이라고 생각한 두 개의 개념을 X축과 Y축에 놓고 우측 상단에 포지션했을 때, 다른 브랜드와의 경쟁관계를 생각하며, 경쟁적 포지션을 가질 수 있는지에 대하여 고민하고, 반복 과정을 통해 두 개의 축을 결정함

⑤ 포지션의 개념을 규정하면서 다음 두 가지중 1개 안을 선택
　틈새 포지셔닝 찾기(대형 브랜드 편승효과) 또는 경쟁 브랜드와 동일 포지셔닝 구축(독점 브랜드 틈새효과)

6) 기업의 정체성과 포지셔닝이 차별화에 의미가 있다고 판단하는가?

❶ ——— ❷ ——— ❸ ——— ❹ ——— ❺ ——— ❻ ——— ❼
전혀 의미가 없다　　　　　보통　　　　　매우 의미가 있음

PART **G.** | 퍼스낼리티

5. 정체성을 보조할 수 있는 뚜렷한 브랜드 개성(퍼스낼리티)이 있는가?

🎤 기업이나 브랜드에 어울리는 적합한 인물상이 있습니까?

A: _____

🎤 기업이나 브랜드를 대표하는 이미지가 있습니까?

A: _____

참고하세요! _____

① 브랜드 개성(퍼스낼리티)의 개념
 · 학술적인 의미 : 브랜드가 가진 의미를 감성적으로 느낄 수 있는 인간적인 특성
 · DMES상의 의미 : 기업의 정체성을 하나의 인격체로 표현했을 때의 인간상

② 브랜드 퍼스낼리티는 정체성을 표현한 키워드를 쉽게 인지할 수 있도록 하나의 인간의 모습과 성격을 표현하는
 단일 문장으로 표현
 예) 시골집에서 기다리시는 나의 어머니
 꽃무늬 원피스를 즐겨입는 청순발랄한 신혼내기

③ 퍼스낼리티는 포지셔닝의 보완적 역할을 해야 하며, 브랜드가 보여주고자 하는 최종 이미지의 표현을
 함축적으로 표현하고 있어야 함

7) 현재 브랜드의 퍼스낼리티가 뚜렷한가?

PART H. | 브랜드의 수직적 위계구조

6. 브랜드의 위계 구조가 있는가?(수직적 통합)/이미지의 파악

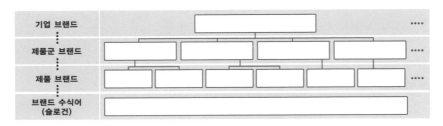

기업 브랜드	
제품군 브랜드	
제품 브랜드	
브랜드 수식어 (슬로건)	

참고하세요!

① 브랜드의 수직적 위계구조
 · 학술적인 의미 : 기업의 브랜드가 기업브랜드(Corporate brand) – 제품군브랜드(Family brand) – 제품브랜드(product brand) – 브랜드수식어(brand modifier)에 따라서 일관성을 갖는가?
 · DMES상의 의미 : 제품·서비스의 정체성을 가장 잘 표현할 수 있는 브랜드의 핵심 위계 수준은 무엇이며, 그 위계 수준에서 제품·서비스의 정체성을 잘 표현할 수 있는 특성이 반영되어 있고, 하위 브랜드 위계를 일관성있게 통제하고 있는가?

② 기업브랜드 – 제품군 브랜드 – 제품브랜드 중 어느 수위에서 전면 브랜드로 내세울 것인가?

③ 브랜드 위계에 따른 고려사항

브랜드 위계 수준	사례	고려해야 할 사항
기업브랜드	(주)대상	정체성을 대표할 만한 네이밍인가? YES → 기업 브랜드의 사용(CI=BI) / NO → 제품군브랜드로 개발 기업 브랜드는 보증 브랜드로 사용
제품군브랜드	청정원	하나의 제품군브랜드로 가능한가? YES→하나의 단일한 로고 개발(통합) 하나 이상이어야 하는가? 기본 로고 유지 + 80% 이상 동일(부분 통합)
제품브랜드	순창고추장	제품 범주를 제품브랜드로 사용
브랜드수식어	진	브랜드수식어는 브랜드 후미에 붙을 수 있으나, 제품·서비스의 특성을 반영하기 위하여 슬로건으로 정리할 수 있음

 8) 전면에 내세울 브랜드에 제품·서비스의 특성이 잘 반영되어 있고, 하위 브랜드의 이미지를 일관성 있게 통제하는가?

전혀 그렇지 않음 보통 매우 그러함

 | 브랜드 일관성 (수평적통합)

7. 규정된 정체성–포지셔닝–퍼스낼리티의 개념에 따라 제품 브랜드 명칭 브랜드 로고 디자인(심벌마크, 컬러, 이미지모티브, 타이포그래피)이 일관성이 있는가?

 참고하세요!

① 브랜드의 일관성
· 학술적인 의미 : 브랜드의 아이덴티티에 따라 디자인 요소의 일관성을 보이는 것
· DMES상의 의미 : 기업의 정체성을 기본적인 브랜드 로고에서 보여주고 있는가?

9) 현재 브랜드 로고가 규정된 브랜드 정체성을 잘 표현할 수 있도록 네임, 컬러, 이미지모티브가 잘 구성되어 있는가?

신규 브랜드? 브랜드 리뉴얼? 상황에 따른 제안!

NEW 신규 브랜드
▶ 경영철학–정체성–포지셔닝
–퍼스낼리티–위계구조 브랜드 규정
결정 및 추진

RENEWAL 브랜드 리뉴얼
▶ 경영철학–정체성 파악
▶ 포지셔닝, 퍼스낼리티 판단 및 조정
▶ 전면 브랜드 위계구조 조정
▶ 네이밍/브랜드 로고타입 수정 전략

PART J. |브랜드 접점상황

8. 브랜드 접점 관리를 하고 있는가?

🎙 소비자에게 제공되는 패키지, 웹사이트, 명함, 소매공간, 홍보물 등을 볼 수 있을까요?

A: _____

 참고하세요! _____

① 브랜드의 접점(touch point)
 · 학술적인 의미 : 소비자에게 노출되는 기업의 시각적 요소
 · DMES상의 의미 : 소비자가 접할 수 있는 요소로 패키지, 웹사이트, 소매점 공간, 팜플렛 및 리플렛, 홍보물 등이
 브랜드 정체성을 일관성이 있게 표현하는 수준

💡✔ **10) 현재 기업의 패키지, 웹사이트, 소매점 공간, 팜플렛 및 리플렛, 홍보물 등이
브랜드 정체성을 일관되게 표현하고 있는가?**

PART K. |기타 진단

진단항목	진단내용	목 적
CEO의 개인적 특성 파악	CEO 자기 소개(자랑) 요청 성격, 취미, 특징, 여가활동 등	정체성의 확인 가능, 새로운 정체성의 발견 가능성 탐색
본사, 사무실, 공장 견학	견학 요청 애착이 가는 장소, 장비, 공간 등에서 이미지모티브 탐색 가능성	회사내 누구나 알고 있는 가장 기본적인 장소, 장비, 공간 등에서 정체성의 이미지를 형상화시킬 수 있는 이미지적인 단서를 확보할 수 있는가? 이미지 단서 : 기업의 네이밍 이니셜 장소적 단서, 장비적 단서, 제품적 단서, 공간적 단서→ 촬영

Consulting **A.** 브랜드 디자인 컨설팅의 기본적인 출발점

1. 기업이 듣고자 하는 것은?

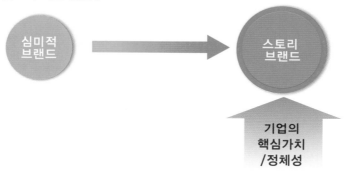

2. 브랜드 개발의 접근 방향은? (3단계)

▶ 2단계[X]

▶ 3단계

Consulting B. 컨설팅 내용

Point 1. 문제를 제기하라. → 해결해야 할 목표치 제시

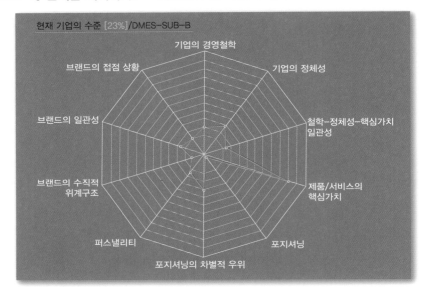

Point 2. 기업의 경영철학이 있다는 사실을 주지시켜라

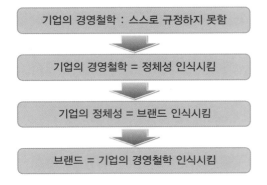

ex)

경영철학 = 디자인철학

맛 전통
정성 신뢰

Point 3. 브랜드 비젼-미션-전략-실행계획 4단계 프로세스를 제안하라.

비젼	기업의 정체성을 포함하는 선언적 메시지 제시
미션	수치의 개념이 포함된 구체적인 브랜드 목표를 제시
전략	포지셔닝 구축전략 퍼스낼리티 확립전략 브랜드 위계구조 확립전략(수직, 수평) 컬러마케팅 전략
실행 계획	포지셔닝맵과 퍼스낼리티 제안 브랜드 위계구조도 작성(전면브랜드 선정) 전면 브랜드 브랜드 로고 개발(CI 또는 BI)/이미지모티브의 선정 메인컬러와 보조컬러의 규정 및 적용 네이밍 제안 – 기능적 가치제안, 상징적 가치제안 슬로건 제안 – 보조적 단서

참고 자료

1장

이영숙, 『국내 디자인 컨설팅 산업의 현황과 발전방안에 관한 연구』, 한성대학교대학원, 2005.

정경원, 『디자인 경영』 안그라픽스, 1999.

조민호 · 설증웅, 『컨설팅 입문』 새로운제안, 2006.

Gianfranco Aaccai & Gerald Badler, "New Directions for Design", *Design Management Review*, 7(2), 1996.

Michale Eckersley, et al, "Where is Design Consulting Headed?", *Design Management Journal*, Vol.14(3), 2003.

RitaSue Siegel, "Managing Design Consulting Firms to Survive in Tough Times", *Design Management Journal*, Vol.14(3), 2003.

Tom Pterrs, "The Pursuit of Design Mindfulness", *I.D. Magazine*, September · October, 75, 1995.

Tomas Walton, "Outsourcing Wisdom: Emerging Profiles in Design Consulting", *Design management Review*, Vol.7(2), 1996.

2장

서울대경영연구원, 한국디자인진흥원, 『디자인의 경제적 가치측정에 관한연구(결과보고서)』, 2002.

Dieter Kretschmann, "Consulting in Germany: Where We Stand", *Design Management Journal*, Vol.7(2), 1996.

Fumilaze Masuda, "Trends in Design Consulting in Japan", *Design Management Journal*, Vol.7(2), 1996.

Roz Goldfarb, "On the Art of Consulting", *Design Management Journal*, Vol.7(2), 1996.

The Business of Design, Design Industry Research, Design Council, 2005.

3장

임효선, 김은영, 이진렬, 『디자인 컨설팅 기업의 특성 및 디자인 컨설팅프로세스에 관한 탐색적 연구』, 『한국디자인학회 봄 학술대회발표논문집』, 2006.

Henry Mintzberg and James A. Waters, "Of Strategies, Deliberate and Emergent", In David Asch and Cliff Bowman(eds.)", *Readings in Strategic Manangement*, London: MacMillan, 1989.

Lorenz, Christopher, "Harnessing Design as a Strategic Resource", *Long Range Planning*, Vol.27(October), 1994.

Robert M. Grant, "Contemporary Strategy Analysis", Oxford, UK: Blackwell Publishing, 1997.

Thomas Walton, "Outsourcing Wisdom: Emerging Profiles in Design Consulting", *Design Management Journal*, Vol.7(2), 1996.

Thomas Walton, "Taking a Moment to Define Design Management", *Design Management Journal*, Vol.9(3), 1998.

Victor Seidel, "Moving from Design to Strategy, the 4 Roles of Design-Led Strategy Consulting", *Design Management Journal*, Vol.11(2), 2000.

4장

Argyris, C., and Schon, D., "Organizational Learning: A Theory of Action Perspective", *Reading*, MA:Addison Wesley, 1978.

British Design Initiative, "Design Industry Survey", 2001. www.bdi.org.uk.

Department of Trade and Industry, UK. "Creating Value Form Your Intangible Assets", 2002.

Kolb, D., "Experiential Learning Experience as the Source of Learning and Development", New York: Prentice-Hall, 1984.

Pedlar, M., Burgoyne, J., and Boydell, T., "The Learning Company: A Strategy of Sustainable Development", New York: McGraw-Hill, 1991.

Schon, Donald, "The Reflective Practitioner: How Professionals Think in Action", Jossey-Bass, San Francisco, 1983.

Tom Kelly, "Designing for Business, Consulting for Innovation", *Design Management Journal*, Vol.10(3) 30, 1999.

5장

Hein Becht & Fennemiek Gommer, "Client·Consultancy Relationships: Managing the Creative Process", *Design management journal*, Vol.7(2), 1996.

Hugh Aldersey-Willams, "Design at a distance: The new Hybrids", *Design Management Journal*, Vol.7(2), 1996.

Kirton, M., "Adaption-Innovators: Why New Initiatives Get Blocked", *Long Range Planning*, Vol.17, 1984.

Larry Keeley, "Taking the D-Team Out of the Minor Leagues", *Design Management Journal*, Vol.2(2), 1991.

Marc Gobe, "Emotional Branding", Alworth Press, 2001.

Marty Neumeier, "The Brand Gap", *New Riders*, 2006.

Reto Ruppeiner, "Creating the look of a World Leader", *Design Management Journal*, Vol.12(1), 2001.

William Hull Faust & Terry Langenderfer, "Corporate Culture and the Client·Consultant Relationship: A Case Study", *Design management journal*, Vol. 8(4), 1997.

Zeithaml, V.A., L.L. Berry & A. Parasuraman, "Communication and Control Processes in the Delivery of Service Quality", *Journal of Marketing*, April, 1988.

6장

Aaker, D., Betra, P. & Myers, J. G., "Advertising Management" 4th Edition, Prentice-Hall, 1992.

Aaker, D., "Building Strong Brand", NY: The Free Press, 1996.

Alan Siegel, "Beyond Design: Developing a Distinctive Corporate Voice", *Design Management Journal*, Vol.1(1), 1989.

Angela Dumas & Henry Mimtzberg, "Managing the Form, Function, and Fit of Design", *Design Management Journal*, Vol.2(3), 1991.

Bruce Moorhouse, "Selling a Vision", *Design Management Journal*, Vol.8(1), 1997.

Feigenbaum, A. V., Total Quality Control, *Harvard Business Review*, Vol. 34(6), 1956.

Grubb Grathwohl., "Consumer Self-Concept, Symbolism, and Market Behavior: a Theoretical Approach", *Journal of Marketing*, Vol.31(4), 1967.

Lynn B. Upshaw, "Transferable Truths of Brand Identity", *Design Management Journal*, Vol.8(1)1, 1997.

7장

Cooper, Robert G., "Winning at New Products", *Reading*, MA:Addison-Wesley Publishing, 2nd ed., 1993.

Kelly, Tom, "The Art of Innovation", New York: Random House, 2001.

Pine, B. Joseph II., "Mass Customization - The New Frontier in Business Competition", Boston: Harvard Business School Press, 1993.

Pine, B. Joseph II. and Gilmore, James H., "The Experience Economy", Boston: Harvard Business School Press, 1999.

Rosenau, Milton D.,"Successful Product Development", New York: John Wiley and Sons, 2000.

Schrage, Michael, Serious Play, Boston: Harvard Business School Press, 2000.

The Innovative Enterprise, *Harvard Business Review Special Issue*, 2002(August).

8장

Bennis, Warren and Patricia Ward Biederman, "Organizing Genius: The Secrets of Creative Collaboration", *Reading Mass*: Addison-Wesley, 1997.

Leonard, Dorothy and Jeffrey F. Rayport, "Spark Innovation Through Empathic Design", *Harvard Business Review*, 1997(November · December).

Michael Porter, "Competitive Advantage of Nations", *Harvard Business Review*(March-April), 74, 1990.

Peters, Tom, "The Circle of Innovation: You Can't Shrink Your Way to Greatness", New York: Alfred A. Knopf, 1997.

Robinson, Alan G. And Sam Stern, "Corporate Creativity: How Innovation and Improvement Actually Happen", San Francisco: Berett-Koehler, 1997.

Rogers, Everett M., "Diffusion of Innovations" 4th ed. New York: The Free Press, 1995.

Schein, E., "The Corporate Culture Survival Guide", San Francisco: Jossey Bass, 1999.

Schrage, Michael, "Shared Minds: The New Technologies of Collaboration", New York: Random House, 1990.

Senn, L., Childress, J., *The Secrets of Reshaping Culture*[online], 6.

Thornberry, J., "Living Culture", London : Random House Business Books, 23, 2000.

9장

Anderson, Chris. "The Long Tail: Why the Future of Business Is Selling Less of More", New York: Hyperion, 2006.

Coughlan, P. and Prokopoff, I., "Managing Change by Design", *Managing as Designing*, Stanford, CA : Stanford University Press, 2004.

Masten, D. and Plowman, T., "Digital Ethnography: The Next Wave in Understanding the Consumer Experience", *Design Manangement Journal*. Vol.14(2), 2003.

Walter Truett, "Reality Isn't What It Used to Be", San Francisco, CA: Harper and Row, 1992.

10장

Bruce Gregory, "Inventing Reality-Physics as Language", New York, NY: John Wiley & Sons, Inc, 1988.

Drucker, Peter F., "Managing in the Next Society", New York: Truman Talley Books, 2002.

George Lakoff and Mark Johnson, "Metaphors We Live By", Chicago, IL:University of Chicago Press, 1980.

Kotler Philip, "A Framework for Marketing Management" 3rd edtion, New York: Prentice-Hall, 2006.

11장

Designer Angst, *The Economist*, December 2, 1995.

Tom Peters, "The Pursuit of Design Mindfulness", *I.D Magazine*, September · October, 75, 1995.

Zaccai, Gianfranco. "How to Make the Clinet · Consultant Relationship More Like a Basketball Game than a Relay Race", *Design Management Journal*, spring, Vol.2(2), 1991.